五月與東方
——臺灣現代藝術運動的萌發

FIFTH MOON AND TON-FAN:
The Birth of Modernist Art Movement in Taiwan

國立歷史博物館
NATIONAL MUSEUM OF HISTORY

年表及文獻目錄
Chronology and Bibliography

關於本展
About This Exhibition

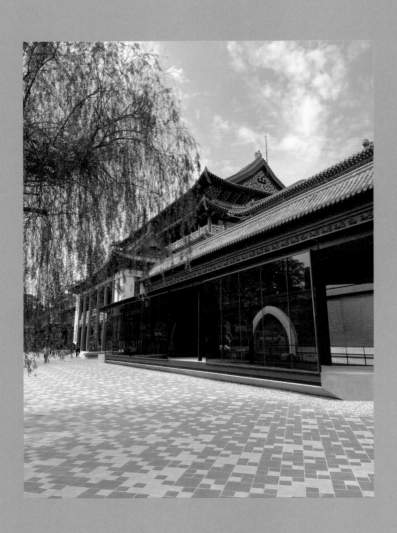

序言
Prefaces

部長序

　　國立歷史博物館是臺灣1949年後成立的第一座公立博物館，承載著戰後風雨飄搖的年代，臺灣發動文化藝術發展的企圖，除了呈現其歷程，更代表當時渡海來臺，中華文化在臺灣與本土碰撞融合的過程與成果，而「五月」與「東方」兩個臺灣戰後畫壇上重要的繪畫團體，也正是在這個時期出現與萌發。

　　「五月」與「東方」畫會的成立與發展，始於1956、1957 年之交，終於1970 年前後，這段期間恰是西方現代主義被引介來臺，臺灣現代繪畫與現代詩同時並進、滋潤臺灣文化寬廣性的年代。「五月」與「東方」兩畫會，雖有不同的藝術探討方法和過程，但目標卻是一致的，在幾位藝術導師及文藝界前輩如廖繼春、張隆延、孫多慈、李仲生、席德進、楚戈、余光中等人的鼓勵與支持下，「現代繪畫」成為他們積極倡導、追求的藝術理想，也憑藉著明確的言論及堅毅的行動，共同促成了戰後臺灣第一個具有鮮明主張的美術運動。

　　賴清德副總統於2023年「文化永續，世界臺灣」記者會上曾說「沒有史就沒有國家」，並且提到「重建臺灣藝術史 2.0」的重要性。要推動文化藝術的振興，歷史是必然要去做的事情，我們應持續促進藝術的發展、厚植國家軟實力，並由此建立起臺灣人的文化自信。

　　在國立歷史博物館重新開館之際，讓我們透過展覽回到歷史現場，我想告訴大家「這裡不僅是歷史博物館，它本身代表的就是臺灣歷史的進程」。我更深深期許，史博館能善用此歷史的因緣際會，將臺灣於此碰撞、融合，並萃取出獨特性，納入臺灣文化多元、自由發展的歷程，展現於國人眼前，為臺灣社會扮演更重要的角色，一起作為地上的鹽，成就臺灣文化的光。

<div style="text-align: right">

史 哲

文化部部長

2024. 4

</div>

Minister's Preface

The National Museum of History stands as Taiwan's first public museum established after 1949, embodying the tumultuous post-war period. It represents Taiwan's efforts in cultural and artistic development, not only showing its journey, but also representing the fusion and results of Chinese culture with local Taiwanese culture following the migration across the Strait. During this period, two key painting groups in Taiwan's post-war art scene, the "Fifth Moon Group" and the "Ton-Fan Art Group," emerged and flourished.

The formation and development of the "Fifth Moon Group" and the "Ton-Fan Art Group" spanned from the late 1950s to about 1970, a period in which Western modernism was introduced to Taiwan. This era saw the simultaneous growth of modern painting and poetry, enriching Taiwan's cultural landscape. Although the "Fifth Moon Group" and "Ton-Fan Art Group" pursued their artistic explorations through different methods, their goals were aligned. With the encouragement and support from leading artistic mentors and literary figures such as Liao Chi-chun, Chang Long-yien, Sun To-ze, Li Chun-shan, Shiy De-jinn, Chu Ko, and Yu Kwang-chung, "Modern Painting" became the ardent artistic ideal they championed. Through clear articulation of their views and resolute action, they collectively led the first distinctively voiced art movement in post-war Taiwan.

At the "Cultural Sustainability, Taiwan to the World" press conference in 2023, Vice President Lai Ching-te famously said, "Without history, there is no nation," highlighting the importance of "Reconstructing Taiwan's Art History 2.0." In order to rejuvenate cultural and artistic endeavors, engaging with history is essential. We must continue to foster the development of the arts, enhance our nation's soft power, and build cultural confidence among the people of Taiwan.

As the National Museum of History reopens its doors, I invite everyone to journey back in time through our exhibits. I would like to emphasize that "this place is more than just a museum; it embodies the course of Taiwan's history itself." It is my fervent hope that the museum can take advantage of this historical moment to showcase Taiwan's unique blend of collisions and integrations, and capture its distinctiveness in the diverse and freely evolving tapestry of Taiwanese culture. The museum, presented for all to see, aims to play a pivotal role in Taiwanese society, acting as the salt of the earth to illuminate the brilliance of Taiwan's culture.

Shih Che
Minister of Culture
April 2024

館長序

2018年文化部擘劃開展「重建臺灣藝術史」計畫，本館得有機會參與提報關於1950-1970年代臺灣現代藝術發展史中至關重要的，參加巴西聖保羅雙年展藝術家創作作品共31件蒐藏計畫，也成為今日本館建築與常設展更新完成重新開館第一檔特展的基石。當年參展藝術家多數是為成立於1957年左右的「五月」與「東方」畫會成員，這兩個戰後臺灣畫壇重要繪畫團體，分別在1957年5月和11月先後推出首展，帶動了臺灣藝壇整體創作風向的改變，成為臺灣美術史重要座標，也是「現代藝術運動」萌發的關鍵力量。

「五月」與「東方」畫會其早期成員多出生於二戰前夕，成長於戰爭期間，包含戰後來臺及成長於臺灣的文藝青年，主要活躍時間，起自1956、1957年間，終於1970年初期。創立於1955年的國立歷史文物美術館（今國立歷史博物館），作為當時臺灣最重要的展覽機構及場所，透過「巴西聖保羅雙年展」的作品徵選，呼應國際「現代藝術」風潮，成為催生「五月」與「東方」的幕後推手。

本次展覽藉由「五月」與「東方」兩畫會早期成員，以及其師輩支持者，總計有41位藝術家，共144件作品參與展出；作品及文獻徵集借展來自國立歷史博物館、國立臺灣美術館、國家圖書館、臺北市立美術館、高雄市立美術館、新北市立鶯歌陶瓷博物館、國立臺灣師範大學美術館、關渡美術館等8家公立博物館、美術館，以及參展藝術家個人及基金會、家屬、畫廊、私人收藏家等超過30個單位及個人，為近年最大型完整呈現戰後臺灣現代美術運動歷史發展的研究展覽。

時值2024年國立歷史博物館整建完成重新開館之際，在文化部支持指導下，感謝國立臺灣工藝研究發展中心與國立臺灣藝術教育館的合辦支援。我們特別以此展銘記這些藝術家當年的勇氣，創新與實驗精神，成就出今日臺灣豐美藝術榮景，謹向當年指導、支持的「師輩畫家、藝評家」，以及所有參與、付出的藝術家，致上崇高的敬意，也經由這個特展持續擴展史博館在臺灣美術史耕耘的足跡，深化重建臺灣藝術史成果，既是回溯也肯定這段影響深遠的歷史過程。

王長華

國立歷史博物館館長

2024. 4

Director's Preface

In 2018, the Ministry of Culture initiated the "Reconstruction of Taiwan's Art History" project. The NMH had the opportunity to participate by submitting a proposal for the collection of 31 important artworks created by Taiwanese artists during the 1950s to 1970s, which played a crucial role in the development of modern art in Taiwan. These works were originally intended for the participation in the São Paulo Biennial in Brazil. They also become the cornerstone of the first special exhibition, marking the completion of the renovation and reopening of the NMH building and permanent exhibition today. These artists were mostly members of the Fifth Moon Group and the Ton-Fan Art Group, whose debut exhibitions in May and November 1957 catalyzed a transformative shift in the nascent modern painting movement.

The early members of these groups were raised amidst the tumult of war, encompassing both post-war immigrants to Taiwan and the island's own burgeoning literary and artistic youth. Their period of active engagement in the arts coincided with a vibrant era of artistic exploration and expression. The establishment of the National Museum of History in 1955 played a pivotal role in this cultural renaissance. By participating in the artwork selection for the São Paulo Biennial in Brazil, the museum positioned itself at the forefront of the international Modern Art Movement, providing critical support for the emergence of the Fifth Moon group and Ton-Fan art group.

This exhibition proudly presents the works of the two groups, complemented by those of their mentors and supporters, featuring a total of 41 artists and 144 pieces. Eight public museums and art galleries, including the National Museum of History, the National Taiwan Museum of Fine Arts, the National Central Library, the Taipei Fine Arts Museum, the Kaohsiung Museum of Fine Arts, the New Taipei City Yingge Ceramics Museum, the National Taiwan Normal University Art Museum, and the Kuandu Museum of Fine Arts contributed to this comprehensive exhibition. In addition, more than 30 organizations and individuals, ranging from the artists themselves to foundations, family members, galleries, and private collectors, have lent their support, making this exhibition a comprehensive exploration of the historical development of Taiwan's post-war modern art movement.

As the National History Museum reopens its doors in 2024 after a thorough renovation, we are immensely thankful for the support and guidance of the Ministry of Culture, and the collaborative efforts of the National Taiwan Craft Research and Development Institute and the National Taiwan Museum of Arts Education. With this exhibition, we would like to commemorate the courage, innovation, and spirit of experimentation demonstrated by these artists in their time, which have contributed to the flourishing art scene in Taiwan today. We extend our profound respect to the "established artist teachers and supporters" who guided and supported them during that period, as well as to all the artists who participated and contributed their efforts. This exhibition continues the NMH's efforts in Taiwan's art and culture, and enriches the fruits of the reconstruction of Taiwan's art history.

Wang Chang-hua
Director, National Museum of History
April 2024

從史博館出發
——重探「五月」與「東方」的足跡

總策展人
蕭瓊瑞　國立成功大學歷史學系名譽教授、臺灣美術史學者

1955年，是臺灣結束50年又9個月的日治時期、中華民國政府在開羅會議中取得臺灣統治權後的第十年。從1945年至1955年這10年間，臺灣經歷政權轉換後的動盪（1947）、國民政府全面遷臺（1949）、韓戰爆發（1950）、《中美協防條約》訂定（1954）……挑戰與曲折；而1955年則是《中美協防條約》正式生效的一年，也是臺灣社會在「美援」支持下全面展開建設的一年。

1955年12月4日，「國立歷史文物美術館」在教育部指示下開始籌備成立；隔年（1956）3月12日正式開館。開館後的國立歷史文物美術館，主要業務即如館名所示：兼設「歷史」、「文物」、「美術」，但並不是把三者分成三個部門，而是貫串三者，「以歷史的演進為中心，透過美術的手法，藉各種實物作具體的表現，融歷史、文物、美術於一爐」。(註1)

1957年10月，「國立歷史文物美術館」在設立目標不變的情形下，改名為「國立歷史博物館」（以下簡稱「史博館」），並在原有文物之外，於1961年增設「國家畫廊」，強化當代藝術家作品的展示與收藏。

作為戰後臺灣第一個展示、收藏當代藝術家作品的博物館，(註2) 史博館負有「向內凝聚、提升國民文化認知；向外宣揚、確立國家形象認同」的雙重使命。也就在史博館1956年正式開館後的同年5月間，位在南美洲巴西的聖保羅現代美術館，來函邀請臺灣的中華民國送件參展將於隔年（1957）

舉行的第四屆「國際藝術雙年展」，簡稱為「巴西聖保羅雙年展」。此事引發中華民國駐巴西大使館的高度關注，因當時處於強烈敵對狀態的中華人民共和國也極力爭取參與；這種涉及「中國」代表權之爭的事，中華民國自然不能輕易退讓，因此大使館再三電函提醒：務必送件參與。此事由外交館轉到教育部，再由部長批示責成剛成立的史博館負責辦理。(註3)

於是史博館開始以邀請及徵件的雙重管道，將臺灣的歷史文物及美術作品送往巴西聖保羅參展；從1957年的第四屆直到1973年的第十七屆，才因中華民國退出聯合國、喪失「中國」代表權而終止，前後共計9屆17年。這個行動，無形中為臺灣年輕藝術家的參與國際展覽打開了一扇窗口，也為同樣成立於1957年的「五月畫會」（以下簡稱「五月」）和「東方畫會」（以下簡稱「東方」）鋪陳了一個有力的背景，成為戰後臺灣「現代藝術運動」萌發的重要起點與動力。(註4)

二次世界大戰結束後，國際秩序重整，藝術思潮隨之趨向多元並進、百花齊放的盛景；但其中歐洲的「非形象藝術」（或稱「不定型」）與美國的「抽象表現主義」，隱然成為這些多元面貌中的兩大主軸思想。

1945年之後的臺灣畫壇，歷經「正統國畫」之爭的拉扯，(註5) 開始對「水墨」創作的當代走向進行戰後的第一波思考；接著，1949年國民政府的遷臺，大批藝術家的追隨來

臺，也讓臺灣自日治時期「新美術運動」以來展開的藝術變革面臨新的挑戰與創新。

廖繼春（1902-1976）是臺灣「新美術運動」走入「現代繪畫」探討的代表性藝術家。出生臺中豐原的廖繼春，臺北國語學校（後改臺北師範學校，今國立臺北教育大學）畢業後，留學日本東京美術學校圖畫師範科，返臺後，任教於臺南長榮女中；戰後，1946年調任臺中師範（今國立臺中教育大學），1947年則受聘省立臺灣師院（今國立臺灣師範大學）圖畫勞作科。1949年，臺灣師院圖勞科改藝術系，廖繼春成為該系西畫教授，其開明、溫和的個性，以及前衛、新穎的思想，備受學生的喜愛。

1955年，臺灣師院改制臺師大；隔年（1956）6月，幾位在廖繼春宿舍「雲和畫室」學習的臺師大藝術系學生：郭東榮（1927-2022）、郭豫倫（1930-2001）、劉國松（1932-）、李芳枝（1933-2020），在老師的鼓勵下，在校園中舉辦了一場「四人聯展」，引發好評。1957年5月，4人屆臨畢業，再邀集同屆畢業生鄭瓊娟（1931-2024）、陳景容（1934-），仿效法國「五月沙龍」，推出首屆「五月畫展」，團體亦名「五月畫會」。此後，形成定制，每年5月，均由該校藝術系應屆畢業生中，邀請表現傑出者加入畫會，參與展出：1958年第二屆加入者，有：黃顯輝（1933-）、顧福生（1935-2017）；1959年第三屆加入者，有：莊喆（1934-）、馬浩（1935-）；1960年第四屆加入者，有：李元亨（1936-2020）、謝里法（1938-）。至1961年的第五屆，則打破臺灣師大日間部校友的限制，除專科班韓湘寧（1939-）的加入，更邀請來自高雄「四海畫會」的胡奇中（1927-2012）與馮鍾睿（1934-）加入，成為一個全島性的非校友團體。

1961年對「五月畫會」而言，是一個重要的轉折；對整體臺灣現代藝術的發展，也是一個重要的關鍵年代。

臺灣現代藝術的思想，經戰後一些前輩畫家的倡導，特別是「五月」、「東方」兩畫會在1957年成立後的推動，已然形成風潮；但社會中仍存在著一些質疑，先是1960年全

島17個畫會團體、145位藝術家聯名發起，在史博館籌備發起的「中國現代藝術中心」，因秦松（1932-2007）一幅作品〈春燈〉，在史博館的聯展會場中，被質疑暗含反「蔣」，而遭緊急撤下，「中國現代藝術中心」籌設之事也告中斷；而1961年，又因東海大學美學教授一篇〈現代藝術的歸趨？〉文章，引發「現代藝術」與「共產思想」之間關係的論戰。然而即使如此，1961年仍有顧福生作品在巴西聖保羅獲得榮譽獎的鼓舞，更有臺師大教授孫多慈（1913-1975）因赴美訪問，返臺後對現代藝術的介紹、支持，並促成現代繪畫作品赴美展出的邀約。1962年，便有「現代繪畫赴美展覽預展」在史博館的盛大展出，並被視為第六屆「五月畫展」，除新增會員彭萬墀（1939-）、楊英風（1926-1997）外，另有來自香港的王無邪（1936-），及師輩畫家廖繼春、孫多慈、張隆延（1909-2009）、虞君質（1912-1975）等人，這也是「現代藝術」在臺灣正式站穩腳步的關鍵年代。

此後，持續加入的五月成員，又有1968年第十二屆時的陳庭詩（1913-2002）；而五月的原本成員，也陸續獲得社會乃至國際的肯定，各自發展。

相對於「五月畫會」之以臺灣師大藝術系校友為軸心出發的「學院背景」，「東方畫會」的成員則大多來自空軍及臺北師範（今國立臺北教育大學）藝術科，且均為中國大陸來臺畫家李仲生（1912-1984）的畫室學生。

李仲生，廣東韶關人，先後就讀廣州美專、上海美專等校；居上海期間，亦參與中國第一個前衛繪畫團體「決瀾社」的創立與展出。後赴日留學，入東京日本大學藝術系西洋畫科；夜間並在東京前衛美術研究所研習，指導老師有：藤田嗣治（1886-1968）、阿部金剛（1900-1968）、東鄉青兒（1897-1978）、峰岸義一（1900-1985）等人。

李仲生曾參展日本二科會第九室展出，且為東京「黑色洋畫會」成員，以揉合抽象與佛洛伊德思想為作品特色。1937年3月，李仲生自日本大學畢業，即因中日戰爭爆發而返國，並入伍從事政治工作；俟1943年任教於國立杭州藝專，

並參加1945年在重慶舉辦的「獨立美展」等,後再任國防部新聞局教育專員及政工局專員。1948年受聘於廣州市立藝專教授,1949年隨軍來臺。

1949年中華人民共和國領有中國大陸,在共產主義「藝術為人民服務」的思想基調下,大多數的現代藝術(時稱「新派」)工作者,均選擇離開;一路前往歐洲,如:趙無極(1920-2013)、常玉(1895-1966)等人,一路則隨國民政府前來臺灣,包括:李仲生、朱德群(1920-2014)、何鐵華(1910-1982)、趙春翔(1910-1991)、林聖揚(1917-1998)等人。何鐵華甚至將創設於香港的「廿世紀社」遷至臺北,發行《新藝術》雜誌,並多次舉辦「自由中國美展」,極力倡導「新藝術」,李仲生就多次在《新藝術》雜誌發表文章;而李仲生、劉獅(1910-1997)及任教臺灣師院的朱德群、趙春翔、林聖揚等,更在1951年舉辦「現代繪畫聯展」於臺北中山堂。同年年底,李仲生則在臺北市安東街開設畫室,教導前衛藝術研究,「東方畫會」的成員,即都是這個時期的學生。

李仲生在畫室中的教學,打破傳統學院石膏像練習的手法,而強調個人獨特心象的開發,並鼓勵建構各自獨特的畫風與作品。李仲生傳奇式的教學,為臺灣培養出一批風格獨特、成就可觀的現代藝術家。「東方畫會」成員,包括:安東街畫室的學生,以及南下彰化後持續教導的學生,依年齡序,計有被稱「八大響馬」的歐陽文苑(1928-2007)、李元佳(1929-1994)、陳道明(1931-2017)、吳昊(1932-2019)、夏陽(1932-)、霍剛(1932-)、蕭勤(1935-2023)、蕭明賢(1936-)及後來疏離畫壇的黃博鏞(約1932-)等人;以及李氏南下後陸續入門的朱為白(1929-2018)、秦松、黃潤色(1937-2013)、李錫奇(1938-2019)、鐘俊雄(1939-2021)、陳昭宏(1942-)、林燕(1946-),和未有師生之實但多次參展的李文漢(1924-2022)、姚慶章(1941-2000)等人。

李仲生後期的學生,陸續再組成的畫會,另有:「自由畫會」(1977-)、「饕餮畫會」(1981-)、「現代眼畫會」(1982-)、「龍頭畫會」(1987)等。1984年6月,李仲生因大腸癌病逝臺中榮民總醫院,享壽73歲;9月9日在臺北市立美術館舉行的追思會中,具名在治喪委員會的學生,計69人,媒體呼他是:咖啡室中的傳道者。

東方畫會的成立,充滿驚奇、不安與策略。學生之一的吳昊說:「當天我們拿著宣告成立畫會的〈我們的話〉給老師看,老師雙腳發軟、癱坐在地。第二天晚上我們再去畫室,老師已經不在了,他連夜辭去政工幹校(今國防大學政治作戰學院)的教職,南下彰化匿居。」[註6]

是什麼原因造成李仲生老師如此巨大的恐懼?原來他的好友,也是臺灣師院教授的黃榮燦(1920-1952)就在1947年的「二二八事件」之後,因發表一幅名為〈臺灣事件〉的版畫在香港的雜誌上,而遭到殺害;在那樣政治緊張的時代,「組織小團體」顯然是不被容忍之事。

不過,東方畫會仍避開標舉組織之名的做法,以「畫展」的方式展開活動;同時,為了消除社會的疑慮,還由此前已經出國的蕭勤,引進西班牙14位現代藝術家的作品聯合展出,以證明:「抽象藝術」是反共國家容忍的藝術行為。

為了保護作品、避免被人惡意加入敏感的字樣或符號,展出期間的晚上,還由會員輪流看守會場。「東方畫會」展出時標明漢語拼音的「Ton-Fan」二字,表明追求現代,但也尊重傳統的意旨;引進歐洲藝術家的同時,「東方畫展」也前往歐洲展出。而先後受邀來臺參展的歐洲藝術家,包括:西班牙(第一、二屆)、義大利(第三屆),以及第四屆的「地中海美展」及「國際抽象畫展」;1962年之後,則有蕭勤參與創立並引介來臺展出的「Punto(龐圖)國際藝術運動」展。

和「東方畫會」同時並行的,則是創組於1958年的「現代版畫會」,兩會相互拉抬,甚至聯合展出,秦松、李錫奇、陳庭詩,及後來以臺灣師院校友而加入「五月畫會」的楊英風,都是「現代版畫會」的創始會員。[註7]

在「五月」與「東方」興起初期,除了師輩畫家廖繼

春、孫多慈、張隆延和李仲生的指導外，另有席德進（1923-1981）、余光中（1928-2017）、楚戈（1931-2011）等人的支持。

席德進生於四川，杭州藝專畢業後，1948年即以「高更前往大溪地」的心情奔赴臺灣，任教於嘉義中學。1957年，首屆東方畫展後，席德進便率先在《聯合報》推介這些年輕畫家的作品。此後席德進辭去教職，北上成為專業畫家，仍是現代繪畫最忠實的支持者。其「現代繪畫」不僅止於「抽象風格」，特別是他在接受美國國務院邀請赴美考察並轉往歐洲參訪後，深受「普普藝術」的影響，更成為1970年代之後臺灣鄉土藝術最重要的推動者。

至於年齡和「五月」與「東方」成員相仿的余光中和楚戈，均為詩人出身。

余光中，福建永春人，出生南京，1950年來臺，1953年與覃子豪等人創組「藍星詩社」。臺灣大學外文系畢業後，赴美留學，獲愛荷華大學藝術碩士；返臺後任教多所大學，並兼任系所主任及院長。余光中兼擅新詩、散文及論述，五月畫會推動現代繪畫創作期間，他曾先後撰寫專文，賦予這些創作的風格定位與理論基礎，包括：1962年的〈樸素的五月——「現代繪畫赴美展覽預展」觀後〉[註8]、1963年的〈無鞍騎士頌——五月美展短評〉[註9]，及1964年的〈從靈視主義出發〉[註10]等文。1999年，更以新詩配劉國松的水墨作品，成為人們欣賞、理解現代繪畫的方便法門。

楚戈，本名袁德星，湖南湘潭人。早年從軍，隨軍來臺後，以詩及評論知名，亦作插畫，曾出版詩集《青菓》（1966.6）及評論集《視覺生活》（1968.7）；後入臺北故宮博物院器物處，成為中國古文物研究專家，尤其對「龍」的研究，從1986年的《龍在故宮》，到2009年辭世前的《龍史》，後者被瑞典學者馬悅然（1924-2019）讚為「中國通儒的最後一部鉅著」。

楚戈的評論多具強烈的美術史觀，特別是從「水墨」的脈絡出發；1970年代末期，亦開始獨樹一幟的水墨創作，並以中國上古結繩美學為理論，形成「吾道一以貫之」的「線的行走」手法與風格，並旁及雕塑、陶藝。楚戈的評論，兼及「五月」及「東方」成員，是一位多才多藝的藝術工作者。

搭配2024年2月國立歷史博物館近70年來最大規模的館舍重新整修後開館，以「五月與東方——臺灣現代藝術運動的萌發」為題的特展，展現臺灣在那特殊的歷史情境下，年輕一代藝術家在「傳統／現代」、「東方／西方」，乃至「現實／理想」的衝突、融合下所創生的傑出成果與成就。同時出版專輯，邀請美國康乃爾大學藝術史暨視覺研究系潘安儀教授、國立臺南藝術大學韓籍學者文貞姬教授、國立臺灣師範大學美術學系教授兼師大美術館籌備處主任白適銘博士、前臺北市立美術館展覽組研究員、策展人，也是藝術家的劉永仁，以及國立歷史博物館助理研究員、傅爾布萊特訪問學者的陳曼華，分就不同的課題，撰述研究專文；另搭配所有參展藝術家的著作目錄及他人評介、研究目錄，期為日後的持續研究開展，奠下可供參考的基礎。

註釋：

1　參見包遵彭〈國立歷史文物美術館籌備概況〉，《篳路藍縷十四年：包遵彭與國立歷史博物館》（臺北：國立歷史博物館，2016），頁57；原刊《教育與文化》10卷9期，（1956.1），轉載《國立歷史文物美術館展出文物簡介》1期，（1956.3）。

2　1950年代末期，臺灣除延續自日治時期作為自然史博物館的臺灣省立博物館（原總督府博物館，今國立臺灣博物館）經常作為當代藝術家的展示場地外，臺北國立故宮博物院仍未成立，文物還存藏在臺中北溝；至於第一個現代美術館的臺北市立美術館，則需俟1983年年底始正式開館。

3　參見外交部檔案《聖保美展》檔：172-3/3324-1，1956，臺北；轉引自蔣伯欣《新派繪畫的拼合／裝置：臺灣在巴西聖保羅雙年展的參展脈絡（1957-1973）》（臺南：臺灣藝術田野工作室，2020），頁93。

4　詳參《拓開國際——國立歷史博物館與巴西聖保羅雙年展檔案彙編》（臺北：國立歷史博物館，2020）。

5　參見蕭瓊瑞〈戰後臺灣畫壇的「正統國畫」之爭——以「省展」為中心〉，「第一屆當代藝術發展學術研討會」發表論文（臺北：國立歷史博物館，1989）；收入氏著《臺灣美術史研究論集》（臺中：伯亞出版社，1991），頁45-68。

6　詳參蕭瓊瑞〈來臺初期的李仲生（1949-1956）〉，原刊《現代美術》22、24、26期（1988.12-1989.9）；後收入前揭氏著《臺灣美術史研究論集》，頁87-130。

7　有關「五月」與「東方」的詳細研究，可參蕭瓊瑞《五月與東方——中國美術現代化運動在戰後臺灣之發展（1945-1970）》（臺北：東大圖書公司，1991）。

8　文刊《文星》56期（1962.6），頁70-72。

9　文刊《聯合報》（臺北：1963年5月26日，六版）。

10　文刊《文星》80期（1964.6），頁48-52。

Starting from the National Museum of History:
Revisiting the Footprints of the "Fifth Moon Group" and the "Ton-Fan Art Group"

Chief Curator

Hsiao Joan-rui

Emeritus Professor of the Department of History, National Cheng Kung University
Taiwanese art historian

Abstract

The "Fifth Moon Group" and "Ton-Fan Art Group" were two key groups that changed the direction of post-war art creation in Taiwan. They were founded coincidentally in 1957; thus, for art historians, 1957 marks an important moment in the periodization of Taiwan's post-war art history and is considered the starting point of the modern art movement.

However, a closer examination of the emergence of Taiwan's post-war modern art movement in 1957 reveals a close connection with the establishment of the National Museum of History in 1955, especially through the selection process for works to be exhibited at the São Paulo Biennale in Brazil, which provided positive encouragement for the works of young artists from the "Fifth Moon Group" and the "Ton-Fan Art Group" who were about to enter the art world. Contrary to the traditional notion of "modern art," it became mainstream in the new era, achieving remarkable results and influencing the present.

This essay aims to clarify the origin and development of this historical fact.

從「龐圖」國際藝術運動
分析「東方」與「五月」藝路的分歧

潘安儀　康乃爾大學藝術史暨視覺研究系副教授

　　「東方」與「五月」是戰後美術史上最具代表性的兩個畫會。「東方」的蕭勤自1955年出國後，即大量向國內傳輸歐美戰後前衛藝術的訊息與技法，對1950年代後半臺灣興起的抽象藝術不無重要啟發作用。當時蕭勤所推崇的「另藝術」，包括抽象表現主義。1961年蕭勤在義大利發起組織的「龐圖」國際藝術運動（Movimento Punto），則將戰後抽象藝術之演變分為過度「理性」（單色）的與過度「放縱」（抽象表現）之二流，取其中道而提出「靜觀藝術」，並宣稱這是唯一沒有西方文化基礎，而是源自東方哲學的新世界潮流，並於1963年將「龐圖」展引介到臺灣。

　　1961至1963年，也正是「五月畫會」的理論、風格建構期。1961年「五月」改組，不再以臺師大美術系優秀畢業生為班底，而接納了「四海畫會」的胡奇中與馮鍾睿，並致力發展具有中國／東方風格的抽象藝術，於1963年達到成熟階段。隔年詩人余光中讚譽為「已經走到偉大的前夕」。[註1]

　　蕭勤「靜觀藝術」的理念，不但與其先前推崇的「另藝術」相馳，背離了李仲生奠基於超現實主義與佛洛伊德心理分析的抽象藝術，也間接地批判了「五月」依抽象表現主義發展出來的成果。這段歷史一直沒有被詳細分析，本文藉此展回顧蕭勤的「龐圖」理念與「五月」兩位文膽劉國松、莊喆拆解蕭勤理論的邏輯，從中探討「東方」與「五月」藝路之分歧。

▎「龐圖」引入臺灣

　　「龐圖」是義大利文PUNTO的音譯，即Point、點的意思。根據黃朝湖，「*此點乃為『始』亦為『終』。點乃是嚴正的、單純的、肯定的、永久的、建設性的。*」[註2]它是作為一種新的、前衛的「靜觀藝術」的基礎。黃朝湖的解釋令人感受到靜觀藝術的思想確實奠基於《易‧繫辭》：「*易有太極，是生兩儀，兩儀生四象，四象生八卦*」之宇宙生成觀，亦即蕭勤所強調的東方起源。

　　這個組織在臺灣的傳播與開展，又一次見證了蕭勤一貫結合國際力量推動現代藝術的努力。其創始會員有蕭勤、李元佳（當時在臺灣）、卡爾代拉拉（Antonio Calderara，義大利畫家）、吾妻兼治郎（Kenjirō Azuma，日雕刻家兼畫家）、瑪依諾（Mario Nigro，義大利女畫家）。[註3]1962年6月在米蘭首展時加入的封答那（Lucio Fontana，義大利畫家兼雕刻家）、代‧路易其（Mario Deluigi，義大利畫家）也都出品參與此藝術運動。該年8月在西班牙巴塞隆納展出時，國際藝術家名單持續擴增。[註4]黃朝湖深信「*這最新的繪畫運動將轟動並影響整個世界畫壇。*」[註5]

1962年底黃朝湖在臺灣極力推崇「龐圖」，是促成1963年在臺灣展出的重要推手之一。[註6] 展出之際，蕭勤發表〈現代與傳統——寫在龐圖國際藝術運動首次在國內展出前〉詳述了「龐圖」的哲學理念與其在世界現代藝壇中的重要位置。蕭勤舉出國際藝壇自1950年以後，作為領導的非形象主義（諸如 Informalisme, Tachisme, Action-Painting, Art Autre等等）的後繼者缺乏前輩們的創造精神，而趨於學院似的過分時髦與流暢的傾向，所以陷於漸漸沒落的危機。[註7] 蕭勤認為：「藝術的創造不能永遠只限於本性衝動無節制的範疇內。」[註8] 故而取代而起的藝術傾向大致分為3類：「一為新達達主義或稱新寫實主義（Neo-dada, Neo-realisme），二為視覺藝術、單色主義或計畫藝術（Art Visuelle, Monochrome, Arte Programmata），三為靜觀藝術（Arte Contemplativa）。」[註9]

蕭勤解釋：「新達達主義在美國，由於其民族性的年輕，感受性也很新鮮之故，很快地把新達達主義的觀點轉變成更有建設性，亦可說更具人間性，以極鋒利、殘酷的表現方法，來打擊美國當時過盛的物質生活，因而名之新寫實主義（Neo-realisme）。」[註10] 但是蕭勤認為唯有抽象是勢不可擋的、正確的趨勢。蕭勤又說明視覺藝術中的「幾何抽象的結構性之極度發展的結果；變成純視覺上的遊戲與機械性的裝飾品，而完全缺乏藝術家的內部精神之活動；單色主義是其中的一種傾向。……視覺藝術趨向極端後，就變成計畫藝術，蓋所謂『藝術家』，祇作一藍圖，如建築師一般，以後其『作品』就由工人們照此藍圖實行而完成。」[註11]

蕭勤說明：「反映『龐圖』理念與探索人類內在精神的『靜觀藝術』是唯一沒有近代西方起源的，但卻可遠溯古代東方的老莊哲學及佛家思想。」[註12] 蕭勤例舉了靜觀藝術的3位鼻祖：

一、羅斯科（Mark Rothko）：開始作純粹的對自然精神之光的靜觀表現，這也是美國近代文化頗受東方思想影響之故。[註13]

二、托比（Mark Tobey）：從1923年開始研究中國文字，繼而融合到中國空虛的空間之製作等，羅斯科則是對托比的發現，作更深刻更純粹的表現而已。[註14]

三、繼羅斯科之後，有紐曼（Barnett Newman）等人。[註15]

蕭勤指出：「承接『靜觀藝術』的，且具體組織的藝術運動，就是以1961年在米蘭創辦的Punto為首，同時也是歐洲有規模的靜觀藝術運動之首次具體聚合，到目前尚為國際上唯一的團體。」[註16]

蕭勤批評「單色主義」之「完全缺乏藝術家的內部精神之活動」的缺陷，正給予龐圖發展之契機。因為其運動的宗旨，「乃注重內省的精神性，也就是藝術創作的最純真部分。」[註17] 蕭勤認為靜觀的哲學性及對人類精神之建設性「是在這個動盪的、物質文明極度猖妄的時代裡，更為需要。唯一能抵抗這種危機的，祇有東方純熟、完整及智慧的哲學思想；而這也是靜觀藝術的立足點。」[註18]

依此，蕭勤例列了龐圖藝術運動的5個「絕對反對」：第一、學院派——包括因襲一切藝術樣式的作品及毫無個性的作品。第二、新達達主義——即藝術之頹廢的遊戲性及玩世性的作品。第三、非形象主義——即自動性、放縱性、發洩性而毫無純正的藝術建設性的作品。第四、機械性的作品——即太物質化、太純外表的視覺化，而忽略了人類崇高的精神性之活動的作品。第五、一切實驗性的藝術作品——藝術是人類精神最崇高的結晶，是神聖的，肯定的，絕不能以實驗的科學心情來工作。最終，蕭勤願這個組織與展覽能提醒「東方人之完全模仿西方精神深省的機會。」[註19]

《文星》雜誌也於1963年8月號刊登了黃朝湖的〈龐圖國際藝術運動簡介〉，其內容與前兩次發表類似，在文章後介紹龐圖來臺參展部分藝術家的照片及作品。[註20] 1963年8月「龐圖」在臺灣轟轟烈烈地展出，觀眾超過7千餘人，[註21] 不啻將臺灣現代藝術帶入又一次高潮。至於如何界定理性與放縱性、發洩性之間的這條「靜觀藝術」路線見仁見智。依照蕭勤在這段期間創作風格的轉變，讀者或可窺出一端倪。 1960

蕭勤，〈無題〉，1960，彩墨、紙本，37×54.2cm，國立臺灣美術館典藏

蕭勤，〈貫哉〉，1963

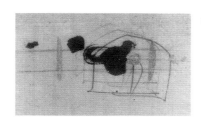

李元佳，〈作品〉，1963

卡爾代拉拉，〈變化一律動〉，1963

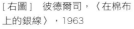

［左圖］ 比卓，〈思索〉，1963
［右圖］ 彼德爾司，〈在棉布上的銀線〉，1963

封答那，〈空間概念〉，1963

年的〈無題〉從禪宗圓相出發，筆觸具有蓄意放任的自發、偶然跡象。1961年的〈道〉、1962年的〈續〉（註22）及1963年在臺北龐圖展出的〈貫哉〉（註23）則有了明確的變化。3張畫都是以大排筆展現控制性的橫掃，畫出一至二條寬度一致的彎曲墨線，再配以有如乾隆大印的紅色方格，在偶發的飛白感性中，顯露出藝術家理性地掌控。

但是縱觀在臺展出龐圖藝術家群的作品，並沒有如蕭勤宣言般一致的風格。以李元佳的〈作品〉為例，雖然背景有橫直、勉強接近的幾何「理性」線條，其上的墨色筆觸則感性居多。卡爾代拉拉的〈變化一律動〉則肯定過於理性，只在空白的畫面上安置幾個方塊色域，近於單色抽象。（註24）比卓（Pia Pizzo）的〈思索〉及彼德爾司（Peeters）（註25）的〈在棉布上的銀線〉則有明顯的羅斯科影響，較接近蕭勤所言的「靜觀藝術」，但又失於過度「硬邊」（註26），已經類似羅斯科繼承者紐曼的風格。封答那1960年代初期的風格則是在畫布上劃出刀痕，於二度空間中展現三度空間的對話，（註27）理性有餘且看不出受到東方影響的靜觀成分。

「五月畫會」的反駁

蕭勤的5項「絕對反對」中，4項與「五月」無關。但「第三、非形象主義——即自動性、放縱性、發淺性而毫無純正的藝術建設性的作品」，一方面是對自己過去觀點的修正，另一方面是宣示與「另藝術」的決裂。蕭勤出國後首先力推的「另藝術」，從各角度看不但涵蓋歐、美，也包括了抽象表現主義。這些觀點對臺灣藝術家導入抽象表現主義影響至鉅。但此時蕭勤將自己曾經推崇的某些美國、德國藝術家批評為「放縱性、發淺性而毫無純正的藝術建設性」之一流，並將現代藝術導入介於理性與感性、內觀、靜觀的方向，且聲稱這才是東方的「純熟、完整及智慧的哲學思想」。（註28）此一說法否定了抽象表現主義受到日本鈴木大拙（1870-1966）調教出來的一套禪學思想與技法，而另樹禪宗藝術旗幟。這樣的觀點也與李仲生堅持的受佛洛伊德心理分析指引的超現實主義抽

象相駁。佛洛伊德的夢境或是從潛意識激發的幽暗意識與鈴木大拙所倡導的自發、本能的意識運動有其共通之處。李仲生也曾藉此提出他為何「反（歐洲）[註29]傳統、反拉丁」文化的緣由。[註30]

蕭勤的新路線也與「五月」諸畫家當年誆稱他們的藝術是「悟道」後的成果唱反調。蕭勤不但激起了禪宗藝術的雙胞案，也一竿子將「五月」3年來的努力視為毫無純正的藝術建設性之一流。此觀點一出，勢必引起「五月」回擊，而「五月」最善於筆戰者就是劉國松與莊喆。莊喆在《聯合報》發表〈龐圖與中國靜觀精神〉[註31]，劉國松則在《文星》呼應以〈從龐圖藝展談中西繪畫的不同——兼評「龐圖」國際藝術運動展〉。[註32]莊與劉的論述有其相似性，意味著他們曾商量如何策略性地反駁蕭勤的論述。

根據他們對展出作品的認知，莊、劉都將蕭勤所謂的「靜觀藝術」歸結為「理性幾何」，並批判是根源於拉丁文化精神的西方藝術之根本，藉此否定了其「中國／東方」性；這等於是用李仲生的「矛」攻了蕭勤的「盾」。莊喆指出希臘文化的起源具備：「大安尼索斯精神（醺醇的沉醉）與阿波羅精神（清醒的慧心）。在美術史的發展上具體的表現中，由於主題的客觀調和，這兩種精神仍是潛在的。但是進入抽象，就明顯化，純粹化了。」[註33]在絕對的抽象理念中，莊喆指出「正如康定斯基在早年就已經預言式地說：『抽象的極致是數』：換言之，美是絕對精神化的形式安排和秩序。……幾何抽象是可回溯到這一淵源的。」[註34]莊喆的論點正反映了西方抽象藝術一流的發展，如法國藝術家莫爾萊（François Morellet）在1960年的創作〈以電話簿中奇數與偶數隨機分配的40000個方塊，一半為藍、一半為紅〉（紐約現代美術館典藏）就是明顯的一例。這件預告了二維碼（QR Code）誕生的抽象繪畫作品完全是用數的安排完成的。[註35]

劉國松則補充說明了西方三維空間性的邏輯：「西洋繪畫的境界，其淵源基礎在於希臘的雕塑與建築。……這種根源於希臘建築與雕塑的西洋繪畫，其基礎是建立在面與面的關係上（其基本訓練素描即為一很好的例證），是理智的，是幾何學的，是靜的。」[註36]劉又指出：「我發現在寄來的55張作品中，除了極少數幾張外，全部為方形、圓形與點的刻板安排，如果要找出該運動共同的肯定與追求，那就是畫面上單純幾何學的處理。這種純理智、純美學的平面安排，是道地的西方傳統精神，與他們自己標榜的『中國的靜觀精神』不同。這是我的看法。」[註37]在展出的作品中，莊喆認為：「李元佳先生的作品是唯一的例外。因為他還延用了冊頁形式和毛筆的墨點，以及金色與紅色的中國感。我這樣說顯然還得解釋材料和工具的問題，我無意強調必需像李先生這樣，而是說雖然擴大到西洋的材料和工具上，仍然能找到一種本質的中國味，才能與『中國的靜觀精神』建立關係。而在中國形上思想的智慧中，雖以『道』為代表，然而在繪畫的表現上是揉合了佛家的『禪』的，在畫面上，是由形的『具』，以達實的『空』，所謂由實而虛，出虛入實。」[註38]至1963年，「五月畫會」已經發展出基於老莊與禪的「空靈」、「虛白」美學，並以之正統。[註39]就這樣，莊、劉把蕭勤聲稱「『龐圖』是唯一沒有西方依據，而是受東方影響的理念與探索人類內在精神的『靜觀藝術』」的論點給推翻了。

莊、劉亦從哲學思辨上挖掘蕭勤的漏洞。莊喆說明：「我無意反對理性的抽象，而是因為他們是標榜從中國靜觀精神出發，既然標榜東方的智慧，我們就得很慎重地考慮到中國傳統哲學思想所影響及的繪畫思想，因為哲學思想是一種獨立的思維，轉入繪畫而形成繪畫思想，才能直接貼切繪畫的本質。」[註40]莊喆所暗示的是科學理論中A＝B並不代表B＝A的道理：即糖是白色的，並不代表白色就是糖，或不是白色就不是糖的邏輯。若從發表的展出作品分析，確實離中國美學還有相當一段距離。

劉國松則做中西對照的比較；他指出中國《易經》八卦雖然以「最簡單的線條結構表示宇宙萬物變化的節奏」，但這種幾何式的八卦圖像演變出來的是中國繪畫的主題「氣韻生動」，是「有生命的節奏」或「有節奏的生命」。[註41]劉

説明：「中國畫⋯⋯以線條流動之美組織人物衣褶，再加以書法入畫，形成中國畫點線交織的畫風。是感情的，是自由揮灑的，是動的。」（註42）傳統西畫以「建築空間為間架，以雕塑人物為對象；中華以書法為骨幹，以詩境為靈魂。因中西畫法所表現的『境界層』根本不同，一為沉重的雕像，一為飛動的線條；一為實在的，一為虛靈的；一為智性的，一為感性的；一為物我對立的，一為物我渾融的。」（註43）劉國松認為：「中國畫家一直肯定地運用筆法墨法以取物象之骨氣。⋯⋯雖於六朝時印度佛畫的暈染法輸入中國，不啻是西洋畫開始影響中國，但中國畫家終不願刻畫物象外表的凹凸陰影，以免筆滯於物。故捨具象而趨抽象，⋯⋯以表現宇宙氣韻的生命。」（註44）「筆墨的點線皴擦，既從刻畫實體解放，乃更能自由表達作者自心意匠的構圖，以各式抽象的點線皴擦攝取萬物的骨象及心情諸感的氣韻。⋯⋯以豐富的暗示力與抽象形式代替形象的寫實，超脫而渾厚。」（註45）劉國松更舉元代黃公望「的山水畫⋯⋯其最不似處，最荒率處，最為得神。似夢似真的境界涵渾在一無形無跡，而又無往不在的虛空中；『色即是空，空即是色』。氣韻流動，是音樂、是舞蹈、是書法、不是靜止的建築，不是立體的雕塑。在這種點、線交流的律動裡，立體的靜的空間失去意義，它不復是位置形象的間架。」（註46）

劉國松總結：「畫幅中飛動的線形與『空白』處處交融，結成全幅流動虛靈的節奏。空白在中國畫裡不復是包舉萬象與位置萬物的輪廓，而是融入萬物內部，參加萬象之動的虛靈的『道』。」（註47）「我之說『龐圖』藝術運動的哲學思想與中國精神不同，是道地的西方傳統精神，除了上面所說的中西兩方在觀點與表現上的不同外，我還可以找出他們的血統來源。那就是由蒙德莉安、馬利維奇、阿爾伯與畢爾這一個系統下來的。它將來的成就，只是在西洋藝術傳統的金字塔加上一塊磚，對中國繪畫的發展，不會有何貢獻。國內受過傳統洗禮的抽象畫家，很少是追隨那種西洋純抽象畫家的概念。中國現代畫家，在創作形式上是與《易經》以『動』說明宇宙人生（天行健、君子以自強不息）的哲學精神互為表裡的。以動的點、線構成極平靜寂淡的畫面，而在這靜的畫面背後，卻又蘊藏著宇宙極動的生命節奏，是靜中之極動，是動中之極靜。」（註48）

說到這裡，也許搬出劉國松與莊喆當年的作品比較，可以看出他們風格的特性。莊喆1962年的〈1962 II〉與劉國松1963年〈小雪〉的筆法寄情於流暢的禪宗與書法線條轉折飄逸飛動的韻律與節奏，於空間上呈顯了難以用西方透視學來界定之「虛白」、「空靈」意境，在諸多偶發、自動的虛實黑白間取得平衡又相依的美感。誠如劉國松所說：「就是梵谷、馬蒂斯、畢卡索、哈同、克蘭因、帕洛克、吐比、*Mathieu*等西洋畫家雖受中國畫的影響而重視線條，然而他們線條畫的運筆法終不及中國的流動變化，意義豐富。且他們所表達的宇宙觀仍是西洋的立場，與中國根本不同。中西繪畫各有各的傳統宇

[左圖] 莊喆，〈1962II〉，1962，油彩、畫布，89×118cm

[右圖] 劉國松，〈小雪〉，1963，水墨設色、紙，52×88cm

宙觀點，而造成了中西兩大獨立的繪畫系統。」（註49）但這樣的努力與成果從蕭勤的角度看是「趨於學院似的過份時髦與流暢的傾向，」（註50）所以陷於漸漸沒落的危機，而且「藝術的創造不能永遠只限於本性衝動無節制的範疇內」。（註51）

「龐圖」與「五月」之間的觀點衝突在蕭、莊、劉3人的論述中很明顯地顯露出來。但吾輩很難藉達爾文的進化論套用到社會科學分析上認定新的一定就是好的，就是對的。吾輩還必須考慮論者所處的環境與立論的角度。蕭勤或許是從自處於西方的角度論述，但是他所批評的正是「五月」藉以建構具有中國主體意識的抽象主義。「龐圖」1963年在臺北出現，與蕭勤的論點，正給予了「五月」一個伸張自己源於正統中國佛禪、道家思想所體現出來的「空有相生」、「動靜相依」、「色空不二」的點、線抽象藝術的機會。蕭勤確實有點急著要主導作為最前衛的先鋒，作為突破既有前衛的領頭羊，故而在「龐圖」宣言中拋棄了許多他自己介紹到臺灣的前衛藝術概念；而展出的各國藝術家作品又難能支撐其理論，經過劉、莊兩人的雄辯之後，「龐圖」運動在臺灣就此消失。就連「東方」成員日後甚至也不承認這個「龐圖」藝展是以「東方畫會」的名義推動的，而是一項個別的行動。（註52）筆者唯知日後霍剛曾參與「龐圖」後續在海外的展出。

▌結語

這場「龐圖」國際藝術運動在臺灣引發的爭議，從文字辯解上看，「五月」的劉國松及莊喆確實占了上風。但是就整個藝術史的發展上，筆者還需提出幾個特點。

第一、我們更應正視蕭勤的功不可沒。從他出國的1955年開始，大量的「另藝術」的訊息就源源不斷地湧進臺灣。特別是他以藝術家的敏銳，發表了許多技法性的文章，對1955年以後臺灣突然之間掀起戰後抽象熱與多媒材試驗性質的現代藝術都與蕭勤不無關係，這點是絕對肯定的。甚至可以說蕭勤的努力先於張隆延、余光中、顧獻樑、美國文化中心等的推介。

第二、「龐圖」與「五月」在抽象畫路線上的爭議，反映了蕭勤急於向臺灣介紹新一波西方抽象趨向理性的冷抽象趨勢。他將「靜觀藝術」視為「抽象表現主義」的反動，認為自動主義與自發性的藝術，已經是無建設性的過度、無節制的放任。但是臺灣當時（1963）的藝壇，「五月」正完成依據抽象表現主義建構具有中國性的抽象藝術理論、風格，而達成熟階段，就碰到蕭勤潑的冷水，勢必要引起反駁。其時間敏感度在於1963年5月時「五月畫展」才轟轟烈烈地舉行，8月時「龐圖」就有意識地想壓倒「五月」的光芒。

第三、無論是「龐圖」或「五月」都在彰顯一種「中國性」與「新東方主義」。蕭勤因為處於國際藝壇，創會成員中又有日本人，不方便用「中國」二字，「五月」則沒有這種顧忌。從根基上言，二者之間除了風格上的差異，都在確立「東方／中國」的主體性，咸以為西方傳統藝術（拉丁文化）至19世紀已經窮途末路，必須從外面引進養分，此時非洲原始藝術與東方哲學與藝術的啟示成為現代主義的發源。在這種現象的激勵下，「龐圖」與「五月」都在重塑一種不是在西方視野下觀看的「新東方主義」，而是充滿自信，與西方並駕齊驅甚至超越的「新東方主義」。這是當時普遍的現象。這種自信心在席德進1965年的〈巴黎畫壇往何處去〉表達得很透澈：「美國精神，控制著整個世界，影響著整個世界；他們的畫報、雜誌、電影、流行歌曲（文化宣傳工具），出現在世界每一角落。因此，他們有利地奪取了主動。當歐洲畫家抽象畫在紐約展出時，美國批評家總愛說：『像紐約派。』當我在紐約時，也有人說我畫的是紐約派。我的答覆是：『紐約派非常接近東方藝術，克萊因的畫如中國書法，迪庫寧的等於中國的潑墨，鮑羅克的即如中國的狂草，何況紐約派畫家大都研究過中國『禪』的哲學呢？並非我像紐約派，是紐約派像中國藝術。』」（註53）筆者也曾指出當時在臺灣的藝術家及論者都知道日人鈴木大拙的影響，卻隻字不提。（註54）

第四、縱使有這樣的自信心，我們還是無法忽視西方強大主導的吸引力。就如劉國松親至美國看到硬邊藝術後，也受

到了影響，畫風有所改變。無論是「五月」還是「東方」的健將，如韓湘寧、夏陽、秦松、陳昭宏，都曾走上新寫實主義（蕭勤所謂的新達達主義）的創作期。而1980年代初期由西方返臺的抽象藝術家莊普、賴純純、林壽宇的作品都是屬於理性抽象的範疇。然其中也有默默耕耘，不去紐約，對名聞利養也不聞不問，如馮鍾睿者；蟄居舊金山近郊，本於自己的信念，不斷從自己文化的元素中開發新局。

　　總結而言，1950、1960年代的現代主義，有其與世界對話，亦有其為當時所處的內外環境負責的種種考量，因此產生出了極度中國性與世界性同步、雙向的發展。這固然是現代主義在全球各地必然的結果，同時也呼應了在地客觀條件所需的改造與貢獻。「龐圖」引介到臺灣，正給予機會看到臺灣藝壇如何與國際藝壇互動與反應的機會。

馮鍾睿，〈2020-3-19〉，2020，複合媒材，70×144cm

註釋：

1　　余光中，〈偉大的前夕──記第八屆五月畫展〉，《逍遙遊》（北京：國際文化出版社，2014），頁16。

2　　黃朝湖，〈PUNTO 藝術運動近況〉，《聯合報》（臺北：1962 年 10 月 8 日，第六版）。

3　　黃朝湖，〈PUNTO 世界畫壇的最新繪畫運動──我畫家蕭勤、李元佳均為創始人〉，第六版。

4　　黃朝湖，〈PUNTO 世界畫壇的最新繪畫運動──我畫家蕭勤、李元佳均為創始人〉，第六版。

5　　黃朝湖，〈PUNTO 世界畫壇的最新繪畫運動──我畫家蕭勤、李元佳均為創始人〉，第六版。

6　　黃朝湖，〈PUNTO 藝術運動近況〉，第六版。

7　　蕭勤，〈現代與傳統─寫在龐圖國際 藝術運動首次在國內展出前〉，《聯合報》（臺北：1963 年 7 月 28 日，第八版）。

8-19　蕭勤，〈現代與傳統──寫在龐圖國際 藝術運動首次在國內展出前〉，第八版。

20　　黃朝湖，〈龐圖國際藝術運動簡介〉，《文星》12 卷 4 期（70 期，1963.8），頁 43-45。

21　　〈龐圖藝展 今天閉幕〉，《聯合報》（臺北：1963 年 8 月 6 日，第八版）。

22　　關於「道」，請參考 Michela Cicchinè 編：Hsiao Chin, Viaggio in-finito 1955-2008 (Italy: Carlo Cambi Editore, 2009), pp.18；關於「續」，請參考 Calvin Hui, HSIAO CHIN AND PUNTO, 2022 年 6 月，https://www.3812gallery.com/exhibitions/73-hsiao-chin-and-punto/。

23　　圖片出自《文星》12 卷 4 期（70 期，1963.8），頁 42。

24　　請參考《文星》12 卷 4 期（70 期，1963.8），頁 39。

25　　《文星》並未提供 Peeters 之全名。筆者所知比利時抽象畫家約瑟夫‧彼得斯（Jozef Peeters）已於 1960 年過世，且其風格不同。目前無法確認此畫家身分。

26　　請參《文星》12 卷 4 期（70 期，1963.8），頁 41。

27　　請參《文星》12 卷 4 期（70 期，1963.8），頁 42。

28　　蕭勤，〈現代與傳統──寫在龐圖國際 藝術運動首次在國內展出前〉，第八版。

29　　「歐洲」二字筆者加入，以利讀者了解李仲生原意。

30　　李仲生，〈我反傳統、我反拉丁〉，蕭瓊瑞編，《李仲生文集》（臺北：臺北市立美術館，1994），頁 197-199。

31　　莊喆，〈龐圖與中國靜觀精神〉，《聯合報》（臺北：1963 年 8 月 2 日，第八版）。

32　　劉國松，〈從龐圖藝展談中西繪畫的不同〉，《文星》12 卷 4 期（70 期，1963.8），頁 47。

33　　莊喆，〈龐圖與中國靜觀精神〉，第八版。

34　　莊喆，〈龐圖與中國靜觀精神〉，第八版。

35　　作品連結請參考：https://www.moma.org/collection/works/105479。

36　　劉國松，〈從龐圖藝展談中西繪畫的不同〉，頁 46。

37　　劉國松，〈從龐圖藝展談中西繪畫的不同〉，頁 46。

38　　莊喆，〈龐圖與中國靜觀精神〉，第八版。

39　　請參考筆者近作《離散與圓通 ──馮鍾睿的藝術之旅》（Transcending Fragments, Fong Chung-Ray's Artistic Journey）（臺北：亞洲藝術中心，2022）。在即將發表的新書 Embattled Modernity 中會有更詳盡的分析。

40　　莊喆，〈龐圖與中國靜觀精神〉，第八版。

41-19　劉國松，〈從龐圖藝展談中西繪畫的不同〉，頁 46-47。

50　　蕭勤，〈現代與傳統──寫在龐圖國際 藝術運動首次在國內展出前〉，第八版。

51　　蕭勤，〈現代與傳統──寫在龐圖國際 藝術運動首次在國內展出前〉，第八版。

52　　蕭瓊瑞，《五月與東方──中國美術現代化運動在戰後臺灣之發展（1945-1970）》（臺北：三民，1991），頁 201。

53　　席德進，〈巴黎畫壇往何處去〉，《聯合報》（臺北：1965 年 1 月 14 日，第八版）。

54　　顧獻樑以海外學人身分發表的〈代表美國畫『紐約派』初引〉，《筆匯》2 卷 7 期（1961.5），頁 22-23。點出鈴木大拙的重要性，但並沒有引起國內或海外其他論者的共鳴。外交官田寶岱夫人葉曼女士甚至將之視為中日文化外交的戰場中，日人竊取中國文化瑰寶之舉，請參考：葉曼，〈雪梨中國現代派畫展〉，《文星》12 卷 1 期（67 期，1963.5），頁 62-64。

Analyzing the Divergence in Artistic Paths between the "Ton-Fan Art Group" and the "Fifth Moon Group" through the "Punto" International Art Movement

Pan An-yi

Associate Professor, Department of History of Art and Visual Studies, Cornell University

Abstract

In 1961, Hsiao Chin initiated the international art movement "Movimento Punto" in Italy, categorizing the evolution of postwar abstract art into two extremes: overly "rational" (monochrome) and overly "indulgent." He proposed the middle path of the "Art of Contemplation," claiming it to be the only new global trend not rooted in Western cultural foundations but derived from Eastern philosophy. In 1963, he introduced the "Movimento Punto" exhibition to Taiwan.

The period from 1961 to 1963 was also the phase of theoretical and stylistic construction for the "Fifth Moon Group," which matured by 1963. Hsiao Chin's "Art of Contemplation" not only contradicted his previously praised "Art Autre" but also indirectly criticized the achievements of the "Fifth Moon Group," which were developed from abstract expressionist ideas of the New York School. This article reviews Hsiao Chin's concept of "Movimento Punto" and the dissection of his theories by two key figures of the "Fifth Moon Group," Liu Kuo-sung and Chuang Che. It explores the divergence in artistic paths between the "Ton-Fan Art Group" and the "Fifth Moon Group."

藝術馳騁及變革
——「五月」與「東方」之時代精神

劉永仁　藝術家、前臺北市立美術館副研究員

▋ 前言

藝術家以圖像表達感情與思想，圖像的狀態即思想與感情所提煉的樣貌，所謂的視覺藝術就是造形語言，造形醞釀了物體存在的總體敍述，由線條、塊面、光線、色彩等等構成。藝術史的形成脈絡，乃是由於歷代藝術家孜孜不倦創作的視覺圖像，就是圖像演變的發展史，今日的前衛藝術終將成為明日美術史的篇章。然而美術史的發展從來不是單一進行，而是與攸關當時的社會、經濟、政治、文化等因素交互激盪，重要的藝術思潮可以扮演啟動當時代的感知，甚至影響其後的世世代代極為深遠。臺灣的現代藝術產生之時空背景，大約肇始於二次大戰以後，從1950年代至1960年代前後，是臺灣美術團體與結社的時期，藝術家們紛紛成立畫會，特別是「五月畫會」與「東方畫會」幾乎同時創立，這兩個團體是相對於當時全省公辦美展或臺陽美展的另一股力量。

▋ 現代藝術拓荒的時代背景

「時代精神」本身是一個複合性與多視角的矛盾組合，五月畫會與東方畫會藝術家們所體驗的「時代精神」與當時其他藝術家之間，當然會有若合若異的離焦狀態。在那個年代，臺灣歷經了戰後動盪時期，當時詮釋批判五月畫會與東方畫會的藝術觀點，使他們面臨許多非議與挑戰，誠然當時「時代精神」的批判，現今已被歷史洗滌檢驗，並獲得體諒與肯定，然

而1950年代的臺灣現代藝術環境，絕對是尚待啟蒙的狀態，社會條件的不具，足致藝術活動缺乏，尚未有現代美術館，更無畫廊或展覽的替代空間，如同當時臺北近郊的一片野曠，所有的艱困一路發展至今，仍是值得我們回首珍視與深思的。跟所有時代一樣，年輕藝術家充滿不安定感與創作欲望，渴望突破體制規範能自由馳騁表達，在當時的社會氣氛肅殺，「自由」就是一種危險，而自由創作之後能夠公開展示更需要勇氣，一切的藝術氛圍可以說保守而貧瘠，如同荒原一般的狀態。但是這一批年輕藝術家，已用生命的野性，衝撞體制與觀念，在現在看來，宛如史詩般瑰麗雄渾，使開拓荒原的意義更為肯定。1960年的臺灣藝壇注視西方潮流，在美國抽象表現主義、西方存在主義等思潮席捲下，求新求變的動機蔚為風氣，藝術家們紛紛找尋志同道合的友人組成畫會。

「五月畫會」與「東方畫會」不約而同先後在1956、1957年產生，他們提出自主的藝術理念並探索現代藝術揭櫫前衛性。從時間軸線來觀察，此時期的西方歐美藝術思潮已陸續產生如：抽象表現主義、普普藝術和新現實主義的浪潮正如火如荼進展，臺灣藝術家敏銳地感受到藝術思潮的衝擊，他們嘗試表現在作品中，但因資訊不豐富只能間接獲取，但對外界資訊的渴求不可謂不強烈。這些藝術的觀念或表現形式，或多或少分別成為錘鍊這批藝術家們內在的驅力，成為

[左2圖]《東方畫展／中國、西班牙現代畫家聯合展出》畫冊的封面及封底。

[中圖] 1962年，五月畫會在國立歷史博物館舉行「五月畫展」時出版的畫冊封面。

[右圖] 1957年，「東方畫展」於臺北新聞大樓展出。

他們在當時及後續的生涯中激發創作汲取靈感的養分。五月畫會與東方畫會成為當時臺灣現代繪畫運動之旗手，積極表達畫派理念，引發中西文化論戰，觸發對於新媒材、新技巧的探索，並積極參與國際展覽活動。本文就以五月畫會以及東方畫會崛起的1950年代至1960年代之藝術馳騁與力求變革的時代精神，分為「抽象性的覺醒與引發」、「揉進主觀抉擇的軌道中」、「西方藝術思潮的參照與競逐」、「文化厚植的援引」，從這四個面向提出觀察。

抽象性的覺醒與引發

在當時乃至於此時，抽象性的引發都是一件困難的事情，如果我們稱藝術的視覺和觀念的萃取物象本質為「破壁」，則這個「破壁」的視覺自信態度在半世紀前尤為不易說明。在1950年代以前，臺灣藝術家的繪畫作品，幾乎是清一色的具象表現手法，畫家採取臨摹或景物寫生方式，表象的真實具體描繪是這些畫家眼中所追尋的方向，或也有以寫意方式來完成寫實，或忠於物象作更精密的表達，這些都被視為藝術的最高境界，抽象雖已確然存在，且在西方已確定提出抽象的畫派名稱，但在臺灣當時卻不容易接受，同時也對從事這方面思考的藝術產生質疑。抽離物體的形象，讓形式回歸其本質，線條、形體、色彩、光線、構成這些本來就隱藏在具體形象的繪畫中，現代繪畫主張也可以抽離出來單獨表現。

當時五月畫會的年輕畫家們大部分是臺師大學生，受教於學院中師長的影響，在較傳統的教學中，他們力求釋放更深化的自由表現，而鼓舞催生五月畫會的師長廖繼春，他在描寫的寫意風景中元素，線條及色彩近乎可以獨立解構成抽象的狀態之美感，給予學生某種程度上的啟發，在風景寫生具象表現中已可以尋獲趨近於抽象的臨界點。五月畫會的成員劉國松則以革新革命和認同文化使命感的激情，作出水墨的抽象實驗性等等各種嘗試。

相較之下，東方畫會的藝術家更為自由了，因為沒有學院的限制與保障，客觀環境上，東方畫會的藝術家們比五月畫會的藝術家們生活更艱難、更窮困，他們還要自付學費向李仲生學習，但他們相對地更豪放而野逸，也表現出更令人感動的堅持。李仲生在臺灣現代藝術進程中，有超乎他自己所理解的貢獻，在那個風吹草動的不安時代，李氏近乎隱居自囿式的生涯，卻遮不住他命定身為現代藝術先驅，而洩漏給追隨他的學生們，引發強烈吸引力和巨大啟發力。李氏自己鑽研抽象繪畫和超現理論是謹慎不宣的個人創作，限制學生觀看其創作也不發表，他為營生而教導學生的方式卻是個別啟發，依照每個學生個性氣質啟發教導，即身心手合一實踐於繪畫上，偏重觀念開啟而不是技巧傳授；跟學院中的五月畫會諸子受教方式很不相同。五月畫會與東方畫會藝術家們在這個逆風時代中分別找到了自己的脈絡，表現出時代精神風貌，使他們站在臺灣美術史進展歷程節點上奔馳而啟發之後的藝術。

視覺圖像要從外觀進入內在要循何種有機原則，而轉換

發酵向來是重要的課題；然而顯露造形如何順應內在組織邏輯，亦為一件有趣充滿冒險的事情。抽象形式從線條色彩中解放了繪畫，從框架中撤除了屏障，朝向自由的、創新的表現手法，這些都以藝術家的直觀、甚至有組織地進行著。他們在日常生活中不斷受到外在訊息、事物、環境衝擊著，以敏銳的心智觀察物體，探討形體深層和自我內心的聯繫，挖掘存在於視覺和意識背後隱藏的微妙變化。這種抽象探討的歷程存在於東方畫會導師李仲生的對談式教學中，涉及心理潛意識的自我探索，是引導抽象性覺醒的重要原因。

▌ 揉進主觀抉擇的軌道中

如果稱抽離物象直探本質探討視覺與觀念的過程為「破壁過程」，就不免思考此文借用「破壁」這個另領域名詞的原意：具象的視線附著在物象的外壁之上，不論畫面結構如何編排，但始終被可視的外壁所限制。某些觀者有能力咀嚼消化外壁（或稱外表）所呈現的定義而作自行解構；然而解構能力較差的更多觀者，在面對藝術品時往往只能在獲得畫中物象的相應名詞、形狀、質感的對應時，就表示看懂了藝術。於是五月畫會與東方畫會藝術家們所追尋的主觀意識表現方法，在當時就有超越同一時代的引領作用了。如何將創作觀念揉進主觀的軌道中就是一件艱難的破壁工序。將物象觀察揉進主觀判斷的軌道中，乃是畫家在創作過程中必須經歷的抉擇，它不再是客觀地描寫，而是透過日積月累的提煉萃取，由於造形在生命裡往往呈現不安定的狀態，只要它沒有外化具體的形式，它便處於不斷的變異中，並且深藏於試煉的迷宮之中，試圖找尋恰當的出口。我們可以從五月畫會的莊喆作品及東方畫會夏陽的作品中看出一些線索。藝術創作在趨於抽象概念的過程中，內涵的重要性更加被關注，以及去形式的手法與解構性引述取代了有形的標題，這些演變絕對與揉進主觀抉擇的趨勢息息相關。

創作過程中一旦尋找出抽象意圖的出口，就算是尋找到了表達的脈絡，就可用無論任何題材以此種脈絡將其揉進心智軌道中運行，在不可度量權衡之間一以貫之，形成介於純粹抽象或半抽象與具象之間的造形生命。抽象繪畫語言之所以成為藝術造形的新秩序，重要的是它的形式具有專橫的獨特性，無論是表現美醜、優雅甚至是人類所能承受的極限的能耐，都是藝術家探討的各種議題。而處於五月畫會與東方畫會的年代，這種能夠探討的空間是非常受限的，在當時以具象藝術為主的時代中，他們努力探討線條、光線、空間、形式語言的統調、筆觸、結構、氣氛、色彩等等，這些藝術家孤獨聚焦於其所關注的主題上，將關注揉進主觀意識的軌道中，在主觀意識的引導中緩緩向未知的世界邁進。五月畫會與東方畫會對於抽象性的努力，不但書寫了臺灣藝術史的進程篇章，也影響了日後中國大陸抽象觀念逐步發展。

▌ 西方藝術思潮的參照與競逐

當時五月畫會與東方畫會所面臨的時代性挑戰，不可避免的有絕大一部分是對於西方藝術思潮的參照性與競逐意圖。西方現代藝術自20世紀初以來藝術思潮興起，各種主義與流派當道，眾多藝術家鍥而不捨地結合科學與社會進展的大環境，表現出各種藝術表現手法，再經由藝術評論家分析批判，有系統地歸納整理成為藝術史篇章。各種藝術流派像是浪潮般在西方各地前仆後繼，演化及顛覆前一波藝術運動，成為建立灘頭堡向前的有力動能。五月畫會與東方畫會藝術家們在如此時空背景下，難免深受影響，雖然當時的資訊很不發達，但是西方藝術的潮流趨勢仍然深深撼動著他們求新求變的決心。於是閱讀或參照國際藝術的潮流，便成為五月畫會與東方畫會藝術家們關注與競逐的目標。尤其是東方畫會的成員蕭勤早在1956年就旅居西班牙，寫了許多文章介紹西方現代藝術思潮發表在報章雜誌，並進而引介西班牙藝術家和東方畫會藝術家作品聯合展覽。乃至於後來東方畫會成員如：李元佳、夏陽、霍剛、蕭明賢、歐陽文苑紛紛負笈國外，而五月畫會也有莊喆、韓湘寧、馮鍾睿、胡奇中、彭萬墀、鄭瓊娟等人也投入海外環境中，繼續探索更廣闊的藝術天地，尋求與西方藝術思潮的參照性與競逐性。

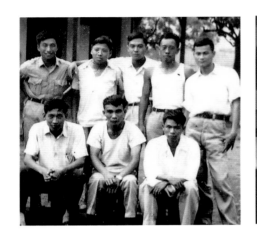

這些藝術家負笈西班牙、法國巴黎、義大利米蘭、美國紐約、英國倫敦等各地，羈旅異國駐地創作，在畫廊發表作品舉辦展覽，和國外藝術家、藝評家、畫廊人交流互動。有的為了適應當地藝術環境畫風有大幅度改變，有的將內在創作模式與潮流作轉換結合，這些藝術家們嘗試在西方藝壇立足，企圖走進西方藝術市場，更企圖走進西方美術史或稱世界美術史。這批優秀的藝術家也有一些和著名畫廊合作，獲得很多展出機會，得到西方藝壇關注和肯定，例如：李元佳於1962年前往義大利波隆納停留4年，因展覽的機緣轉至英國倫敦，在著名的里森現代畫廊（Lisson Gallery）舉辦個展3次，其後建立「李元佳美術館&藝術畫廊」（LYC Museum & Art Gallery）；蕭勤在義大利米蘭與馬爾寇尼畫廊（Studio Marconi）合作多年；霍剛於1964年到米蘭後和藝術中心畫廊（Galleria Arte Centro）合作；夏陽曾在紐約與哈里斯畫廊（O.K. Harris）合作並成為代理藝術家之一；韓湘寧也曾在哈里斯畫廊舉辦個展；劉國松在香港、美國及歐洲各地的畫廊、美術館舉辦展覽；莊喆在美國各地的畫廊如弗爾賽（Forsythe Gallery）及美術館舉辦展覽未曾間斷；彭萬墀在巴黎知名的卡爾弗林克畫廊（Karl Flinker Gallery）展出等等。在臺灣發展的藝術家們也因為資訊日漸豐裕而獲得更多創作可能性的資源。留在臺灣創作的各項條件隨著臺灣經濟發展有更多支持，甚至在1980年代以後藝術市場興盛，創作環境改善，風氣越來越開放，臺灣也蘊藏無限可能。之後，當年負笈西方築夢的一些五月、東方畫會的藝術家，有的也相繼回臺創作定居，似乎隱伏的文化厚植援引召喚著不同階段的創作內驅力。

文化厚植的援引

從另一個觀點觀察，五月畫會與東方畫會受文化氛圍的影響更是那個時代精神的映照。一方面臺灣1950年代猶存民國初年五四運動時期覺醒的餘緒；再者臺灣當時本土的藝術還留存日治時期的風貌；而另一方面傳統水墨文化的深厚也制約著年輕藝術家的觀念。如何在3種先天氛圍中開創出一條新的路，並與西方潮流對話，是這一批年輕人的豪情壯志。於是如何避免陷入傳統形式制約與善用傳統文化資源，也是五月畫會與東方畫會藝術家可以探索挖掘的方向。這些努力所累積的成就可以在劉國松、馮鍾睿、莊喆、韓湘寧、李元佳、夏陽、蕭勤、霍剛等人的作品中看出軌跡。而自覺性更為強烈的應屬東方畫會，從他們把自己繪畫團體定名「東方」，就加冕了自己責無旁貸的使命。由夏陽起草擬訂〈我們的話〉，作為畫會開展宣言，這是一篇開拓理想願景的文字，致力於引進藝術新思潮，宣言中說道：「……20世紀的一切早已嚴重地影響著我們，我們必須進入到今日的時代環境裡，趕上今日的世界潮流，隨時吸收新的觀念，然後才能發展創造，就藝術方面而言，如果僅是固守舊有的形式，實為窒息了中國藝術的生長，

不但使傳統的精神永遠無從發揮，並且反而造成了日趨沒落必然情勢……」。宣言中同時強調中國傳統精神的價值：「……我國傳統的繪畫觀，與現代世界性的繪畫觀在根本上完全一致，惟於表現的形式上稍有差異，如能使現代繪畫在我國普遍發展，則中國的無限藝術寶藏，必將在今日世界潮流中以嶄新的姿態出現……」。宣言中又主張自由心靈的可貴：「……真正的藝術絕不是所謂象牙塔中的產品，也絕不是自我陶醉的工具，而是給大家欣賞的，但是我們反對共產集團的藝術大眾化的謬論，因為如此正是減少了人們美感的多樣需要，縮小了人們美感的範圍，這不啻為一種心靈的壓迫，我們認為大眾藝術化是對的，一方面儘量提倡以養成風氣，另一方面將各種各樣的藝術放在人們的眼前，這樣才能使人們的視野到了自由，而使心靈的享受擴展無限……」。^{（註）}

文化體現了人們對於理想與觀念的渴望，出自於人性與現實歷練之間的積累，這些渴望都帶有正向肯定的語調，肯定其歸屬一個更高、更純粹而又豐富多元的群體。前衛藝術為了尋找絕對的形式，因而便出現了「抽象」或「非具象」的藝術和現代詩，前衛詩人及藝術家力圖創作一些回歸本質而達於圓滿無限詮釋的藝術。五月與東方畫會藝術家們從傳統文化中尋找寶藏：蕭勤、霍剛使用墨韻與書法的元素，劉國松、韓湘寧運用山水、筆鋒和墨質的元素，莊喆運用山水氣韻意象元素，李元佳、蕭勤運用道家哲學元素，馮鍾睿運用漢字與詩詞元素，吳昊運用民間圖案元素，外圍友人席德進運用民間建築元素，楊英風運用民族圖騰元素等等，他們複合性交互運用，從中國傳統文化的厚植中汲取靈感。由此普遍可以察覺五月與東方的時代精神風貌有一大部分是內省的、是回溯的，兼容於一方面內省與回溯，另一方面企圖衝刺向西方世界潮流，這是一種在時間軸之上往前與往後拉扯延展的巨大驅力。而在這個他們身處於特殊的20世紀中軸點上，這批年輕藝術家又自在遊走出入在藝文界，混合吸取的中國傳統詩書畫一家的豐富養分中。在臺灣1950至1960年代裡，社會上較無「藝術界」的說法，而常通稱為「藝文界」，含意是文學與藝術相互援引的認同，詩畫同源的文人文化傳統，畫家的思考中常常在詩文中

獲取養分，詩人、文學家也常在畫中吟詠出新意，文字的敘述不一定是藝術評論，通常是主觀感性敘述居多，因為那個時代臺灣的評論主體性尚未獨立建構發展出來，較多是文學與視覺藝術自發性相互激盪的表述。投入這種熱情表述的人如：詩人余光中、古月、商禽、羅門、紀弦、張默、鄭愁予、辛鬱、張拓蕪，詩人畫家秦松、管管、朱沉冬，以及書法家張隆延，甚至不屬於五月、東方畫會，但與其相交甚深的如：丁雄泉，丁氏本身就是畫家，也曾加入創世紀詩社的成員，而楚戈本身就是詩人畫家。當時他們並沒有跨領域的概念，時間軸平行的跨界文化性厚植與援引，在五月畫會與東方畫會很常見，但值得觀察的是，這些受文化性援引的繪畫作品以偏向抽象發揮的居多，可以說：五月畫會與東方畫會從初期到茁壯期，如果排除了文化厚植的援引及抽象概念的覺醒引發，是不可能有這麼輝煌的成果的。

結語

1950至1960年代臺灣的政治、經濟方才蓄勢待發，然而藝術環境卻是處於困惑、漂浮與虛無的時代氛圍，五月畫會與東方畫會敏銳的藝術家以繪畫變革，抒發了他們的想望與理想空間，從而反映了當時各種有形或無形的奮進精神。本展「五月與東方——臺灣現代藝術運動的萌發」揭示臺灣現代藝術發展重要的開端，係由國立歷史博物館策劃主辦，蕭瓊瑞教授擔任策展任務，他是最早研究五月與東方的藝術史學者，在經歷一甲子後由他來重新組織規劃，提出史論策劃展覽，顯得格外有意義。本展邀請五月與東方畫會的所有藝術家，以及他們師輩暨支持者參與展覽，堪稱是臺灣美術史詩級的大展，它反映了1950至1960年代臺灣現代藝術的樣貌與風采，檢視美術史發展的脈動，在相異的時空及環境空間賦予再詮釋與挹注新視角，對於建立臺灣視覺藝術的思想體系具有深刻的意涵。

註釋：

《第一屆東方畫展——中國、西班牙現代畫家聯合展出》展覽目錄，1957。

Art Galloping and Transforming:
The Zeitgeist of the "Fifth Moon Group" and the "Ton-Fan Art Group"

Liú Yung-jen

Artist

Former Associate Research Fellow, Taipei Fine Arts Museum

Abstract

The formation of art history is a tapestry woven from the relentless creation of visual images by artists through the ages, representing the evolutionary history of images. Today's avant-garde art will inevitably become a chapter in the art history of tomorrow. However, the development of art history is never a solitary journey; it interacts and resonates with the social, economic, political, and cultural elements of the time. Indeed, significant artistic movements can initiate the perception of an era and profoundly influence generations to come.

The "Fifth Moon Group" and the "Ton-Fan Art Group" emerged in Taiwan during the 1950s and 1960s, a period marked by post-war turmoil. These groups introduced independent artistic philosophies and explored the avant-garde in modern art. The "Zeitgeist" itself is a complex and multi-perspective combination of contradictions. The "Zeitgeist" experienced by the artists of the Fifth Moon Group and Ton-Fan Art Group was, of course, a mixture of similarities and differences with other artists of the time. The critical interpretation and criticism of the artistic viewpoints of the Fifth Moon Group and Ton-Fan Art Group faced them with many controversies and challenges. However, the criticism of that time has been washed away, examined by history, and has been confirmed. This article focuses on the art galloping and transformation driven by the Fifth Moon Group and the Ton-Fan Art Group during the 1950s and 1960s, reflecting the zeitgeist of that era. It is divided into four aspects to present observations: "The Awakening and Provocation of Abstraction," "Merging into the Path of Subjective Decision," "Referencing and Competing with Western Art Movements," and "Cultural Enrichment and Referencing," presenting observations from these perspectives.

東亞繪畫的書法抽象
——「五月」與「東方」的現代性

文貞姬 國立臺南藝術大學副教授

1950 年代的巴黎，亞洲畫家的書法抽象

1950年代臺灣的水墨畫成為「正統國畫之爭」的核心議題。其中正統的中國畫成為現代主義的象徵，正如「五月畫會」的代表畫家劉國松（1932-）所宣揚的「抽象是現代的」和「水墨是中國的」的口號，[註1] 這也是在西方現代抽象繪畫潮流中，水墨的傳統性成為推動文化權力的主要象徵之一。

臺灣自1950年代末開始接受西方抽象藝術，水墨在這過程中現代化，從1960年代開始，「水墨抽象」的創作活動呈現蓬勃的趨勢。這一趨勢被指出主要受到西方現代主義繪畫一定程度的影響，體現了西方抽象畫的直接和間接影響。特別是以中國畫的現代性為優勢的「五月畫會」，對於開辦的「現代繪畫赴美展覽預展」（1962，國立歷史博物館）的評論家余光中（1928-2017）對該畫會的支持表示為「單色的發展」。[註2] 在這裡，所謂的「單色」指的正是水墨的黑灰色調的抽象。余光中提到「單色」時，實際上是在預展中同臺灣畫家展出的漢斯‧阿爾東（Hans Hartung）、抽象表現主義的傑克遜‧波洛克（Jackson Pollock）和弗朗茨‧克萊因（Franz Kline）的作品上看到了「東方風格」的特點。在此提到的「單色」作為一種東方元素，展現了「水墨抽象」的積極未來，這種亞洲抽象繪畫的趨勢在當代自由派藝術運動中，加入了日本、臺灣和韓國等地的參與。特別是書法所具有的抽象性，開始帶來了對東方優越傳統的認識，並從中國文明的古代傳統中尋找精神根源和形式。

東方現代主義形式中一種被稱為「書法」（calligraphy）的新型態形式，已經在西方抽象藝術中開始被認知到。這種形式通過「非定型藝術」（Art Informel）和抽象表現主義（Abstract Expressionism），讓畫家的實驗得以實現，而東亞藝術再次擴展的趨勢，早在日本的「前衛書」和「具體美術協會」中就已經出現。冷戰時期帶來的美國抽象表現主義繪畫的價值占據國際優勢，使臺灣的藝術也開始尋求與之相應的現代藝術，特別是作為書法抽象化的一種形式。「書法抽象」（calligraphic abstraction）[註3] 與五月和東方畫會年輕畫家的前輩和導師，如趙無極（1920-2013）、朱德群（1920-2014）和李仲生（1912-1984）等，有著深厚的關聯。趙無極在1950年代「非定型藝術」畫風中的作品〈抽象〉（1958）是「甲骨文時期」的代表作，被評價為最具代表性的作品之一。從1950年代末到1960年代初，趙無極追求以中國甲骨文的形式，在書法的原始形態中呈現出抽象的創作。

此外，這件作品曾於1958年在巴黎夏爾潘帝耶畫廊（Galerie Charpentier）策劃的「巴黎畫派」（École de Paris）展覽中展出，這次展覽以參與其中的漢斯‧阿爾

東（Hans Hartung）和美國抽象表現主義畫家約翰・萊維（John Levee, 1924-2017）等人而聞名，被視為在法國舉辦的群展中最能反映時代潮流的展覽，在之後持續展示了各種抽象化的面貌。當時的畫商皮埃爾・洛埃布（Pierre Loeb, 1897-1964）於1951年在亨利・米舒（Henri Michaux, 1899-1984）的介紹下，於皮埃爾美術館（Galerie Pierre）舉辦了趙無極的個展，並將其介紹給歐洲各地。[註4]1957年，趙無極於法國畫廊（Galerie de France）舉辦個展，透過個展與阿爾東、皮埃爾・蘇拉吉（Pierre Soulages）等人建立了與書法抽象的「非定型藝術」畫家的友誼，並參與了「五月沙龍」（Salon de Mai）等展覽，擴大其藝術活動。

另外，朱德群在1956年參觀巴黎現代藝術博物館展出的尼古拉斯・德・斯泰爾（Nicolas de Staël）的作品後提出：「抽象給予的自由感」。[註5]在這個時期，朱德群的作品〈抽象嘗試〉（1956）同樣在具體和抽象之間擺動，逐漸強調中國書法的筆觸，形成了虛與實的對比。此後，朱德群展示了水墨山水畫的構圖、筆觸和節奏，他通過創作經歷理解歐洲抽象的阿爾東、蘇拉吉等人所呈現的書法結構和自發性表現方式。這兩位畫家在早期的抽象作品中追求中國內在精神，並在以後的水墨抽象中強調「書法性」的發展，這兩方面的發展都表現出極大的重要性。朱德群的彩墨〈第四號〉（1999）則是與書法作品〈寫張繼詩〉（1996）相同的形式呈現，凸顯了以書法為基礎的繪畫行為。

■ 「非定型藝術」畫風與「抽象表現主義」的書法性

在1950和1960年代，巴黎畫派發展出的「非定型藝術」趨勢，同時引入了美國的抽象表現主義畫風，並共同追隨相似的脈動。1950年代後期，趙無極和朱德群在巴黎的克雷茲畫廊（Galerie Creuze）舉辦了個展，而擁有趙無極作品的畫商皮埃爾、朱德群的畫商莫里斯・潘尼耶（Maurice Panier）等人，都以追求現代主義畫風的抽象面貌而著名。[註6]此外，評論家米歇爾・拉貢（Michel Ragon）等人也代表了非定型藝術畫風

的「抒情抽象」（Abstraction lyrique），他們進一步擴大了抽象的趨勢。特別值得注意的是，後來麥克爾・蘇利文（Michael Sullivan, 1916-2013）將趙無極和朱德群這類的現代中國畫家的作品描述為「另一種書法的抽象表現主義畫風」，這顯示了從歐洲非定型藝術的角度來看，還存在著不同的抽象表現主義。[註7]這種形式結合了中國道家精神中的自然和書法的手勢，評論家如拉貢等也將其視為抒情抽象主義畫風。這兩位畫家的中國精神和書法，正是古代文人畫傳統的「大寫意」技法，可說是將抒情抽象具體化為抽象的體現。

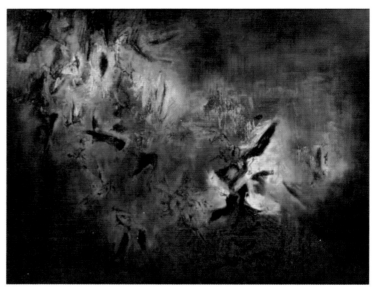

趙無極，〈抽象〉，1958，油彩、畫布，130×162cm

此外，值得關注的是趙無極進入紐約畫壇，和在1950年代在巴黎畫壇上介紹的抽象表現主義畫風。趙無極在1957年與美國畫商塞繆爾・庫茨（Samuel Kootz）來往，同時對紐約畫派的畫家，包括弗朗茨・克萊因等人，表現出極大的興趣。[註8]其中，趙無極透過庫茨畫廊在美國舉辦了展覽。換句話說，趙無極的〈抽象〉作品是抽象表現主義的書法性先驅，並且在某種程度上難以完全視為純粹的抽象。[註9]然而，考慮到文字的起源本身所帶來的人類學形象，我們可以理解它作為一個抽象的過程和整理。

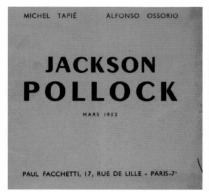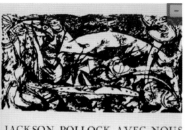

1952年，「傑克遜·波洛克」
（Jackson Pollock）個展圖錄
封面及內文（Michel Tapié,
Alfonso Ossorio, "Jackson Pollock
avec nous," *Jackson Pollock*,
（Paris: Paul Facchetti, 1952）

　　保羅·法切蒂畫廊（Galerie Paul Facchetti）於1952年與米歇爾·塔皮埃和阿方索·奧索里奧（Alfonso Ossorio）一同籌劃了「傑克遜·波洛克」（Jackson Pollock）展覽（1952.3.7-3.31）。（註10）該畫廊的老闆法切蒂高度推崇米歇爾·塔皮埃的著作《另一種藝術》（*Un Art Autre*），他重新定義和理論化了「非定型」一詞，特別是「另一種藝術」，這一概念是從安德烈·馬爾羅（André Malraux）對亞洲藝術的概念中形成的。與幾何抽象和新構成主義相對立的超越形象，即「非定型」一詞，實際上包含了否定來自日本書法藝術的形象的概念。（註11）亞洲或遠東亞洲的書法在「非定型」概念的形成中起著極其重要的作用。「另一種藝術」的起源並不是讓·福特里耶（Jean Fautrier）的作品〈人質〉（Les Otages），而是在1951年，美國西部畫家馬克·托比（Mark Tobey）的作品〈白色書寫〉（White Writings, 1942）開始。朱莉埃特·埃韋札爾（Juliette Evezard）（註12）強調了法國畫界的抽象表現主義和安普爾之間密切的關係和影響的觀點。從1945年到1962年，「非定型」畫風在巴黎畫派中引入的美國畫家中，馬克·托比和傑克遜·波洛克占據了重要地位。在法國，1956年之前傑克遜·波洛克的展覽占據主要地位，而1956年後馬克·托比經多次展覽超越了波洛克，引起了法國畫派的強烈反應。（註13）當時由於巴黎畫派廣泛接受了中國和日本亞洲藝術的背景，因此可以理解為什麼馬克·托比能夠在法國畫派中獲得成功。

　　在1952年，法切蒂畫廊舉辦的「傑克遜·波洛克」展覽比在1951年日本的第三屆「讀賣安德帕頓」（讀賣アンデパンダン，東京都美術館）展覽中波洛克的兩幅作品更早地受到介紹。其中，1949年的作品〈Number 11〉被收錄在藝術雜誌《みづゑ》547期（1951.4）的封面上，是當時非常出名的一件事。（註14）此外，領導「具體畫會」的吉原治良（1905-1972）通過1952年與「墨人會」的森田子龍（1912-1998）舉行的對話指出：「克萊因的墨流之美和波洛克的釉彩飄落的珠子都是南天棒書的潑墨」。（註15）吉原治良在克萊因和波洛克的抽象中發現了明治時代禪宗書法家中原南天棒（1839-1925）的風格，這可以説是抽象畫家吉原治良通過「墨人

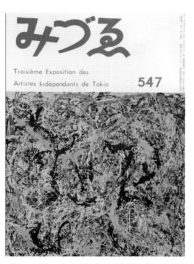

《みづゑ》547期（1951.4）封面，刊登傑克遜·波洛克〈Number 11〉畫作

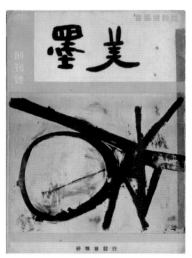

《墨美》創刊號封面，刊登於弗朗茨·克萊因的作品

蕭明賢，〈祈望〉，1963，
115×53cm，油彩、畫布

會」的活動在書法家和抽象畫家之間進行了交流。（註16）「墨人會」的交流並非以展覽形式進行，而是通過《墨美》（1951年創刊）雜誌的頁面進行的。這本雜誌以吉原的散文和引介抽象藝術的長谷川三郎（1906-1957）作品評論的形式編輯，表現了書法家和抽象畫家之間的共鳴，促進了新的討論擴展。選擇在《墨美》創刊號封面上展示弗朗茨・克萊因的作品是由吉原治良作出的決定，同時，他透過這本雜誌向讀者介紹美國和歐洲的抽象畫家，同時將森田子龍和克萊因聯繫在一起。（註17）

通過雜誌而不是展覽的形式與歐洲和美國的抽象畫進行了交流，隨著書法的抽象畫在國際間傳播，而後韓國和臺灣的美術界對於書法抽象的認識也逐漸浮出水面，在這樣的趨勢中，1960年代初期，「東方畫會」的蕭勤（1935-2023）和李元佳（1929-1994）的作品也是值得關注的。蕭勤和李元佳分別在西班牙和英國進行學習和藝術活動，透過抽象畫的發展和諸如「龐圖」（Punto）等畫會展現了對於抽象形式的「點」的代表性藝術家。特別是李元佳的1962年作品〈作品三〉在青銅表面質感上除了受到非定型形式的影響外，還可以猜測受到趙無極的青銅文的金文書體的影響。此外，蕭勤的〈水墨禪畫〉（1978）在抽象化金文中刻畫線條質感的同時，蕭明賢的〈祈望〉（1963）中展現了筆畫的時間性，並將「圓點」和「符號」以象形文字的形式呈現。這些作品在東方書法的特點中，既具有日本前衛書的抽象表現性，又具有弗朗茨・克萊因的抽象表現主義的墨流表現。

現代主義的狂草和篆書的抽象

吉原治良將波洛克的作品比喻為「狂草」，這是一種強調提及書法相關的新表現性，是抽象畫中帶有書法性的新特點。評論的對象前者是美國的抽象畫，後者嚴格來説是東方的半抽象。日本的近代書法發展分為兩個流派，即中國漢字派和日本假名派。前者受到中國古代考據學的影響，追求於正統書法中尋找個性，而後者的假名派則通過傳承和繼承日本的古典藝術，追求偽古典風格的個性，臨書的表現形式。（註18）隨著這種近代書法的發展，被譽為日本前後現代書法的奠基

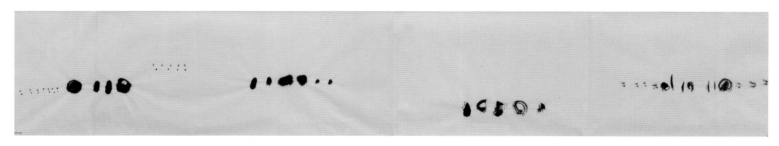

[上圖]
李元佳，〈作品三〉，1962，複合媒材，
24×137.5cm，國立臺灣美術館典藏

[下圖]
蕭勤，〈水墨禪畫〉，1978，水墨，
156×465cm，國立歷史博物館典藏

劉國松，〈寒山雪霽〉，
1964，
水墨、紙本，
85.4×55.8cm，
哈佛藝術博物館／薩克勒
博物館典藏

人比田井天來（1872-1939）和他的門下生上田桑鳩（1899-1968），他們在京都形成一股風潮。上田桑鳩從過去的傳統中解放出來，創立了「奎星會」，並再次由新一代書法家成立了「墨人會」。「墨人會」提出了一個共同的目標，即超越、擺脫傳統的書法觀──建立純藝術和造形藝術。

「墨人會」五位代表性成員中，代表書法家井上有一（1916-1985）和森田子龍等，通過各種書體在他們的作品中追求繪畫的造形性，尤其是在狂草中更強調了現代中國書法與日本的獨特表現。這一點被視為近代日本書法的特點，體現在中國漢字派的偏愛和明末王鐸（1592-1652）長幅的喜好。以前不存在的長紙尺寸，影響了狂草式表現性。[註19]特別是王鐸的狂草在後來的現代書法中仍然受到研究，成為一種受歡迎的造形，與現代中國書法回歸魏碑的現象非常不同。[註20]不僅如此，還有和尚們的書法也受到歡迎，當時的畫所以懷素的狂草作為古典而受到讚揚，也是近代日本書法的另一個方面。最終，井上和森田在與「墨人會」的交流中，將抽象化

與吉原治良所描述的狂草相提並論，主要體現了對美國抽象表現主義的優越東方視角。與日本的書法抽象性不同，當時年輕的「五月畫會」核心成員劉國松（1932-）和莊喆（1934-），在水墨抽象中展現了對傳統的反抗、解構和重構，呈現實驗性的態度。劉國松的作品從1970年代開始在臺灣，以及香港、美國等地受到廣泛關注和收藏，近十年來展現了回歸中國傳統的趨勢，可以說是水墨抽象的代表畫家。

這兩位畫家的水墨畫不使用傳統水墨技法，而是採用在畫布上混合石膏和油畫顏料等的技術，呈現了傳統水墨畫簡潔而細膩的效果。作為水墨抽象實驗和挑戰的先驅，劉國松從1960年代開始，正規地推動中國畫的現代化以應對西方，強調在「中國意識中的憂國與鄉愁」[註21]中強調藝術的主體性。在這種中國意識下，劉國松彰顯了水墨的民族性，他以過去文人傳統書法中新的歷史議題，呼喊著「中鋒的革命」，是著名的畫家。他主張在西方的優勢中融合書法的要素，即學習書法並創作畫作（立書入畫），這意味著解構中鋒的革命。[註22]在中鋒的創新之前，他已經在水墨抽象中努力展示了中國意識和新的造形創作態度，決心以「狂草」的書法性激發傳統繪畫，並以繪畫抽象化強調「狂草」的書法性。[註23]他的這番言論是在第七屆五月畫會展前，觀看了佛教禪僧畫家石恪的雕印模本〈二祖調心圖〉（藏於東京國立博物館），觀察到自己的創作意圖，並與抽象表現主義畫家伊夫·克萊因的作品進行比較，以顯示相似性和差異性。[註24]他的作品〈寒山雪霽〉（1964）也凸顯了水墨抽象中他所選擇的「狂草」的書法性，體現了更加即興和一時的行動性，以及毛筆在紙面上摩擦時彷彿產生的模糊效果。這種水墨抽象表現了中國的意識和傳統回歸的繪畫思想，同時也可以視為對西方抽象表現主義畫家行動姿態的回應。

在1960年代的亞洲抽象畫運動中，現代主義終究可被視為是與歐洲的抽象表現主義一同接受的共同國際潮流。在這樣的時代潮流中，五月畫會和東方畫會的出現聚焦於「書法抽象」所具備的現代性，創造了實驗和挑戰的舞臺。在法國藝術

界的抽象趨勢中，可說是在趙無極的作品中，他們的傳統書法被提升為形式主義原則，如金文和甲骨文等象形性，這種趨勢的書法抽象作品中得以實現。此外，早期書法抽象的一面透過日本前衛書法所宣揚的抽象化傳播到歐洲和美國，同樣在臺灣的水墨畫中體現出作為亞洲代表的現代中國畫的特色。因此，這一點可以視為在東亞現代藝術中，書法抽象所具有的意義，即東西方藝術中的現代抽象相互對應的反應。

註釋：

1　蔡尚政，〈對抗共生：1950-1960 年代臺灣現代主義之「傳統」的再建構〉，《美術史論壇》46 號（2018.6），頁 166。

2　余光中，〈樸素的五月〉，《文星》10 卷 2 期（1962.6），頁 71-72。引用於蔣伯欣，〈物體·身體·形體：現代藝術在七〇年代臺灣的視覺轉形〉，《美術史論壇》40 期（2015.6），頁 133。

3　在本文中，「書法抽象」是直接翻譯自美國和歐洲所用的術語「calligraphic abstraction」，來自於法國評論家米歇爾·蘇福爾（Michel Seuphor, 1901-1999）在 1957 年發表的《抽象繪畫詞典》（Dictionnaire de la peinture abstraite）；「書法抽象」一詞來指日本的「前衛書」。

4　Jean-Luc Cougy, Zao Wou-Ki – Il ne fait jamais nuit à l'Hôtel de Caumont – Aix en Provence, http://www.zaowouki.org/biographie/en/（檢索日期：2017 年 10 月 8 日）。

5　王哲雄，〈朱德群〉，《美育》166 期（2008.11），頁 56。

6　王哲雄，〈朱德群〉，頁 57。

7　Michael Sullivan, Art and Artists of Twentieth-Century China (Berkeley and Los Angeles: University of California Press, 1996), pp.207.

8　Jean-Luc Cougy, Zao Wou-Ki – Il ne fait jamais nuit à l'Hôtel de Caumont – Aix en Provence.

9　Henri Michaux, ZAO WOU-KI. Encres (Paris: Editions Cercle d'Art, 1980).

10　https://www.nyu.edu/gsas/dept/fineart/people/faculty/hay_PDFs/contemporary/Zao-Wou-ki.pdf（檢索日期：2018 年 10 月 5 日）。

11　Juliette Evezard, The Temptation of the East: When Michel Tapié thinks about the far East，《李應魯與歐洲的書法抽象 Lee Ungno & Calligraphic Abstraction in Europe》（大田：李應魯美術館，2016），頁 92。

12　Juliette Evezard, The Temptation of the East: When Michel Tapié thinks about the far East，《李應魯與歐洲的書法抽象 Lee Ungno & Calligraphic Abstraction in Europe》，頁 92。

13　Catherine Dossin, "Quand Paris s'enthousiasmait pour Mark Tobey, 1945-1962", Les Arts à Paris après la Libération: Temps et Temporalités (Heidelberg: arthistoricum.net, 2018), pp.50-51.

14　大島徹也，〈ジャクソン·ポロックと具體美術協會〉，《生誕 100 年 ジャクソン·ポロック展 Jackson Pollock A Centennial Retrospective》（東京：讀賣新聞，2011），頁 158。

15　吉原治良，〈座談會 - 南天棒の書〉，《墨美》14 期（1952.7），頁 6，引用於上前書，頁 163。

16　尾崎信一，〈書はモダニズムならず：1950 年代、日本における実践〉，《李應魯與歐洲的書法抽象》（大田：李應魯美術館，2016），頁 85。

17　尾崎信一，〈書はモダニズムならず：1950 年代、日本における実践〉，《李應魯與歐洲的書法抽象》，頁 85-86。

18　關口研二，〈近代の書法の成果と臨書〉，『美術フォーラム 21』31 號（2015.5），頁 83-84。

19　下野健兒，〈書における「手本をす」ことの意味：臨書と摹書の構造について（特集 摹 と臨書）〉，上前書，頁 67-68。

20　比田井南谷，《中國書道史事典》（東京：天來書院，2008）。

21　謝里法，〈從意識形態談臺灣近五十年美術的歷程〉，《時間的角度：臺灣美術戰後五十年作品展》（桃園：長流美術館，2004），頁 33-34。

22　劉國松，〈我的思想歷程〉，《現代美術》29 期（1990.4），頁 22。

23　http://www.liukuosung.org/index.php?lang=tw； http://www.zgwypl.com/show-202-35692-1.html（檢索日期：2018 年 10 月 5 日）。

24　劉國松，《永世的癡迷》（濟南：山東畫報出版社，1998），頁 18。

Calligraphic Abstraction in East Asian Painting:
The Modernity of the "Fifth Moon Group" and the "Ton-Fan Art Group"

Moon Junghee

Associate Professor, National Tainan University of the Arts

Abstract

The rise of the "Fifth Moon Group" and the "Ton-Fan Art Group" not only advanced the development of modern art in Taiwan but also marked a new turning point in East Asian modern art. Within these trends, the concept of "calligraphic abstraction," which is associated with post-war Western modernist painting, incorporates calligraphic ideas and forms discovered in the East and is associated with "informal art" and "abstract expressionism." This has not only been rediscovered in East Asian modern art but has also continued its vitality. In particular, the interaction between Japan's "Avant-garde Bokusho" movement and France's "Informal Art," under the new perspective of American abstract expressionist painters, guided the "calligraphic nature." Young artists from the Fifth Moon Group and the Ton-Fan Art Group expanded modern art worldwide in this way. Thus, we aim to explore the development and significance of "calligraphic abstraction" in East Asian modern abstract art. At the same time, while reflecting on tradition and pursuing modern art, members of the Fifth Moon Group and the Ton-Fan Art Group, who were active in France in the 1950s and influenced by Zao Wou-ki, Chu Teh-chun, and Li Chun-shan (pioneering abstract art in Taiwan after studying in Japan), showcased the development of abstract art as a global trend.

走向「世界」?
──臺灣近現代美術中的「世界」論述與跨國想像

白適銘　國立臺灣師範大學美術學系教授、師大美術館籌備處主任

▌「地方色彩」如何與時俱進？

臺灣西式美術教育之肇始，源自於日本殖民時期，來自日本的美術教師、藝術家在此耕耘，逐漸建立與島外／「世界」接軌的現代脈絡，發揮具有環境及知識先備性的文化啟蒙作用。西洋美術導師鹽月桃甫，在臺展開辦之初即提出發展臺灣「南方藝術特色」之總體目標，可謂日治時期臺灣美術發展最重要的現代文化建設論述先聲，同時，反映殖民統治以來美術教育流於追求「淺薄狹隘小趣味」[註1]的侷限與封閉。日本統治臺灣的50年間，以臺展、府展為其推展「文化向上」成果代表的美術現實，其後，一直以追求發揮臺灣「地方色彩」為最高之指導原則。然而，一味表現臺灣「地方色彩」的同時，是否與「時代性」的摸索、追求及塑造產生矛盾？

事實上，進入1930年代之後，此種矛盾已浮上檯面，反映新舊世代文化價值觀的巨大差異。最尖銳且具代表性的，即是筆名N生的言論：

> 臺展是否與時代並進？……令人遺憾的是，不得不說是「沒有！」……臺灣既已被認為是世界上的臺灣，思潮與文物都在世界平均水準之上……所謂地方色彩，是我們先意識到現實中一般普遍的時代性，再下降到特定的時空後，才能生動地表現出來。如果未能意識到一般的時代性，如何能表現地方色彩呢？[註2]

N生即使並未將臺展遲滯不前的現狀歸罪於「地方色彩」本身，更重要的，卻在於呼籲建立更能反映時代現狀的藝術形式，以及一種與世界同步、走向世界舞臺的寬闊企圖。[註3]在此種文化論戰攻防之中，不論是黃土水、陳植棋、N生都清楚顯示，所謂符合時代現勢需求、反映時代性，藉以超越「地方對中央」的狹隘論述框架，已然成為此間最重要的命題。

超越「地方對中央」的論述框架，亦即超越「地方色彩」的絕對價值與指導原則，其目的不外乎在於使臺灣現代美術避免走向「鎖國主義」與「國粹主義」。第八回臺展（1934）開辦之時，鹽月桃甫即再次撰文：

> 只要描寫臺灣的風物，便具備了臺灣色，想起來真有些奇怪吧！……臺灣和世界之間的距離，也越來越縮短，世界的動向立刻可以得知。……臺灣的作品以鎖國臺灣為目標，這絕對是不可能的期待。……隨著時代的推移，樣式也不斷地變化，這是我們必須重視的。……如果討厭從外國傳來的文化，並稱他為國賊的話，日本今日的生活，就必須回溯到神話時代了……便無法飛躍於世界。[註4]

鹽月「國賊論」的說法，清楚暴露出1930年代中期的臺灣畫壇正走向「文化法西斯」（Cultural Fascism）的危險。隨

著日治時期社會各層面不斷的現代化文明進展，國際網絡暢通，資訊發達，臺灣已不再是過往窮山僻水的海外孤島，正不斷邁向國際化，並進入世界文化大鎔爐之體系，臺灣藝術家不應走回頭路——因為「地方色彩」而走進「鎖國」的絕境。

鹽月口中對時代推移的真實接受以及所謂「飛躍於世界」的期待，已透露此間臺灣美術發展的真正前途指標，他認為臺灣美術的發展與世界相互依存，不能自外於世界潮流，反對意識形態式的對立與愛國主義，可以視為是一種具有更為開明、包容的「世界主義」（Cosmopolitanism）。藉此，如果我們認為「世界主義」所提出的構想，正是超越「淺薄狹隘小趣味」或越來越趨向鎖國、國粹困境的解決方案的話，那麼，在邏輯上，所謂「符合時代現勢需求、反映時代性」的呼籲，不外乎在嘗試尋找一種走出「地域保護主義」（Localism）的自我設限及與世界媒合方式的可能。

此外，鹽月還不諱言地提到，臺展及臺灣畫壇刻正摸索新方向以形塑其世界性的改變，與來自日本最新情勢的關連：

> 畫家們表現愈來愈穩健，他們不再只是學畫的學生。……臺展的抱負立足於世界上，並且散發出令人矚目的光輝。[註5]

臺展的新氣運，除了即時接收、回應日本畫壇的最新發展動態之外，鹽月所謂臺灣美術得以進入「立足於世界上」嶄新階段的原因，一如在對顏水龍、陳清汾、楊佐三郎等赴法學習的成果期待中所見，與留日或留歐藝術家們的最新畫風、表現傾向，亦具有密切關連。而其口中所謂「不再只是學畫的學生」所顯示的，正代表臺灣畫學生的身分改變，不論是畫風實踐或思想表現上的轉變，已逐步從臺灣踏上日本、亞洲，甚或是歐洲、世界藝術界前端的事實。

■ 民初改革論戰的延續

自1950年代起持續展開的「現代化運動」，延續民初五四運動以來的改革精神，藝術家透過對守舊傳統的批判以及

對世界潮流的呼應，多半採取融合東、西文化的理念，建立兼具「民族性」與「世界性」的現代藝術形式。此種改革歷時近半世紀之久，不僅對臺灣現代美術發展帶來空前影響與巨大衝擊，更造就中國藝術史上最具激進奮發的劃時代意義。延續戰前決瀾社以及抗戰時期剛剛萌芽的現代化運動，1951年，李仲生、朱德群、林聖揚、趙春翔及劉獅等人在臺北舉辦「現代畫聯展」，正式以「現代畫」稱謂標舉自由創作意識，在戰後政治動盪及封閉社會環境中，再次揭起革命火種。

當時，由來自中國大陸抑或是臺灣本地畫家所組成的各種前衛藝術團體正在興起，正透過各種畫會的組織開設畫展，爾時，與國外美術展覽的聯繫管道亦逐漸暢通，開啟朝向更為自由化與國際化的「現代藝術」門徑。[註6] 何鐵華等人另致力經營《新藝術》雜誌，積極介紹國外新興藝術流派，作為傳布現代思想之園地，成為戰後聯繫西方前衛思潮的大本營。在此種改革氛圍中，數年之間，五月畫會、現代版畫會、東方畫會等相繼成立；1960年代之後，以美國為主的西方抽象表現主義風靡臺灣，此種藝術形式旋即成為臺灣藝術界積極探討的對象，為當時極端苦悶、亟待改革以及尋找出口的需求，適時提供了憑藉。

五月及東方畫會，分別成立於1956至1957年間，強調以非具象及反映東方精神為主體的藝術思維，一方面以分頭並進的方式接續上述「現代畫聯展」曇花一現的改革浪潮。東方畫會與世界藝壇的連結尤其頻繁，經年來在國內外舉辦展覽推動現代藝術。當時報章媒體的綜合評論為：「追求中國精神，表現民族性格，並融合中西各種畫法，表露高度的藝術價值」，認為蕭勤、吳昊、歐陽文苑及秦松，都已經是「享譽畫壇的人物」。[註7] 該作者相當肯定東方、版畫會的豐碩成果，尤其鼓勵藝術家應追求自我面貌，同時，針對當時甚囂塵上的新舊之爭提出折衷建言，希望新派舊派攜手合作創作新穎的風格，始能將中國偉大的藝術推向世界，臺灣不僅不再成為世界藝壇中的「沙漠」，反映戰後初期臺灣社會在百廢待舉中，思考未來前途與亟待與國際社會連結的實質需求。

此外，例如第四屆東方畫展即連同舉辦「地中海美展」與「國際抽象畫展」，將國外前衛藝術家如封塔那（Lucio Fontana）等人的最新作品及觀念帶入國內。尤其，透過已在國外發展的蕭勤等人的奔走引介，該會會員屢受國外邀展，前往歐、美、亞、非洲各地展出數十次，獲得國外藝界的普遍關注，由此可見，與其他畫會最大的不同之處，在於推動更廣泛的國際交流。其目的，不外乎是藉由接觸「現代精神」之後開拓眼界、提升自我，將中國藝術傳統發揚於世界，[註8]並為國內藝壇「帶來了新的生氣與力量」。[註9]

這些年輕成員雖極力探討西方前衛藝術之形式及觀念，藉此拓展個人風格，然致力於調和中西、振興已然衰敗的古老傳統，卻可謂最終目標。藝評家黃博鏞認為其作品具備「東方的抒情性表現」、「詩意底傳統精神」、含有「未知的東方的神祕性」等，肯定其在與世界藝壇新傾向接近的同時，仍保有上述偉大精神的意義，期待日後能有更新的發現及創造。[註10]尤其在1961至1962年間，蕭勤、李元佳在義大利與義、日畫家共同發起「龐圖」（Punto，原意為「點」）藝術運動，透過歐洲等地的巡迴展出，掀起國際藝壇的全新浪潮，引發廣大回響，更可謂透過臺灣現代化運動經驗對西方或世界進行反饋的一種具體象徵。

▌無東西之分──邁向「世界」體系的融合

另一方面，戰後美術現代化重要的論述推手李仲生、何鐵華批評國畫家與現實嚴重脫節，提出應結合世界現代藝術與中國藝術的獨特性，建立「中西一體」的新國畫，致力於「民族性」、「世界性」的形塑與調和的主張，對下一代藝術家如五月、東方從事現代繪畫創作造成鉅大影響。例如，何鐵華在探討中國新藝術運動之成敗時，特別批評如「決瀾社」直接模仿西方、內容空洞以及缺乏中國民族特色等問題。[註11]在有關傳統中國畫問題方面，與李氏言論相近，他說：「中國繪畫的現代藝術生命，無疑是代表現代東方文化體系，……自然我們更進更深的研究世界現代藝術與中國藝術的獨特性。換句話

說，應把東西兩方藝術的神髓結合。」[註12]

此外，何鐵華更提出中國現代藝術應「為人類所公有」，不宜有東、西之分的進步說法：「此後的中國，已經逐漸深切地加入世界全體，人類關係的漩渦中間，……中國是世界的一環，此後世界的一切，也將是中國的一切。」[註13]他採取一種宏觀的「世界主義」思想，認為未來國際社會將不再有國界及種族的區隔，吾人所應追求的是「世界藝術」，而不應有所謂「中國的」藝術，亦即不應有所謂「國畫」的存在。在此種觀點上，何鐵華的理論遠較李仲生「不切合世界美術潮流」的批評更為積極、先進且更具國際觀。

「民族性」、「世界性」的形塑與調和，可謂當時文化菁英對戰後現代化取徑所提出的主要理念，此種想法，亦可見於擁護現代美術甚力的學者虞君質身上。他曾說：「凡是真正的自由的藝術，從來就不是閉關自守與外來思想或形式脫節的東西，……凡具有鮮豔奪目的民族色彩的藝術，往往也必能在世界藝壇上放射出不平凡的眩目的光芒。」虞氏的意見，同樣對銳意走出傳統束縛、追求藝術自主的年輕藝術家產生激勵，更對中國美術走向世界化的行動發揮催生效應。

尉天驄先生曾描述1950、1960年代臺灣藝術、文學界為何興起「現代主義」思潮的理由說：「臺灣的現代主義則是對中國近百年的問題和臺灣本身所遭逢的命運，作個人式的抗議的。而除了抗議外，還有在經過沉思之後對現實、對人生、對世界所作的新的體會和認識，而它的反政治主義就是其中的一點。」[註14]就其所論，現代主義興起於工業革命以來，尤其是第一次世界大戰時所引發的西方文化危機，藝術家或文學家作品中最重要的特質在於針對現實、人生及世界現勢進行反省與再思，更言之，即在彰顯其「反政治主義」的問題思考。故而，這種轉借自西方、具有「抗議」精神的現代主義，是與當時臺灣封閉肅殺的政治環境相衝突的。

不過，即使是在如此充滿敵對的時代中，戰後臺灣藝術家所面臨的現代化課題，尚非僅在於與當下政治局勢的糾葛，參與國際的絕佳機會為此方興未艾的改革風氣帶來一股助力。

1957年，巴西聖保羅雙年展（Sao Paulo Biennial）首次向亞洲徵詢展件，當時仍屬聯合國會員國的臺灣以「自由中國」之名義受邀參加。席德進當時滿懷欣喜地撰文鼓勵説：「我希望我們中國的畫家、雕刻家踴躍參加，選出自己獨特的作品，能代表中國人的、臺灣這地方色彩的、具有現代風格的、脫離了習作的面（貌）、具有創造性的。」[註15] 席德進心目之中理想的「現代作風作品」，可以被視為是在戰後臺灣文化危機現狀中，所提出的一種連結政治現況與回應世界局勢的綜合調適方案。

1981年，在由藝術家出版社為兩會成立25週年而舉辦的專題座談會上，主席蕭勤明言：「中國現代藝術運動，可以說是在臺灣安定之後，才由東方、五月兩個畫會作了具體發展。」其最主要理由，在於五月、東方成員的創作使西方形式元素「與傳統思想配合」的這一點上。詩人羅門認為兩會是「現代藝術的破土者，帶動中華民國所有的畫家，建立新領域」、「找出藝術的新語言，生存在時空中」，同樣強調新領域、新語言的創造，有賴於時、空緊密接軌的重要性。不論如何，戰後現代化運動開啟朝向更具包容性、超越性思維之序幕，導出現代化藝術創作必須迎向「世界」、將現代中國畫納入世界版圖的思想方向，可謂已在這個充滿激盪變動的時代，建構一段超越國族壁壘與充滿跨文化理想想像的改革歷史。

註釋：

1　鹽月桃甫，〈第一回臺展洋畫概評〉，《臺灣時報》（高雄：1927年11月）。收入顏娟英譯著，前引書，上冊，頁192。

2　N生，〈第四回臺展觀後記〉，《臺灣日日新報》（臺北：1930年10月25日，8版），收入顏娟英譯著，前引書，頁198。

3　同上註，頁201。

4　鹽月桃甫，〈第八回臺展前夕〉，《臺灣教育》，（1934.11），收入顏娟英譯著，前引書，頁233-236。

5　鹽月桃甫，〈第八回臺展前夕〉，頁233-234。

6　參閱蕭瓊瑞，〈國立歷史博物館與臺灣戰後現代藝術運動〉，收入國立歷史博物館編輯委員會編，《戰後臺灣現代藝術發展：兼談國立歷史博物館的角色扮演研討會論文集》（臺北：國立歷史博物館，2005），頁70-80；拙著，〈公共機制與臺灣近代美術社會之成立——臺灣近代百年美術發展史〉（共著），收入楊儒賓等主編，《人文百年、化成天下——中華民國百年人文傳承大展文集》（新竹：國立清華大學，2011），頁248-249。

7　本報特約記者光芬，〈藝術界的先聲 簡介東方和版畫會聯合畫展〉（1963.1.3），出處待考，秦松舊藏剪報資料。

8　參見〈三年以來〉，秦松舊藏資料《東方畫展（第四回）》（1960.11.11-14）。

9　參見蕭勤，〈地中海美展序〉，秦松舊藏資料《東方畫展（第四回）》（1960.11.11-14）。

10　黃博鏞，〈繪畫革命的最前衛運動——兼介東方畫展極其聯合舉辦的國際畫展〉（1960.11），出處待考，秦松舊藏剪報資料。

11　何鐵華，〈中國的新藝術運動沿革〉，《藝術家》231期（1994），頁306。

12　何鐵華，〈論中國繪畫的創造——現代水墨畫商榷〉，《雄獅美術》50期（1975.4），頁41-42。

13　何鐵華，〈論中國繪畫的創造——現代水墨畫商榷〉，頁44。

14　尉天驄，〈五〇年代臺灣文學藝術的現代主義——兼論劉國松的畫〉，收入郭繼生主編，《當代臺灣繪畫文選：1945-1990》（臺北：雄獅美術圖書公司，1991），頁198。該文原刊於《現代美術》29期（1990.4）。

15　席德進，〈巴西國際藝術展覽，我國藝術界應踴躍參加〉，《聯合報》（1957年1月27日，6版藝文天地）。

Towards the "World"?
——Discourses of the "World" and Transnational Imagination in Taiwan's Modern and Contemporary Art

Pai Shih-ming

Professor at the Department of Fine Arts, National Taiwan Normal University
Director of the Preparatory Office of the National Taiwan Normal University Art Museum

Abstract

The development of Taiwan's modern and contemporary history under the rule of China and Japan became part of the imperial cultural sphere, resulting in a vague and ambiguous worldview. During the Qing Dynasty, Taiwan's calligraphy and painting could only be seen as a re-imitation of the cultural region of southern China. Although European concepts of art were introduced during the Japanese rule period, the demand for policies to shape "local color" led to another form of closure in the modernization of art.

From the 1920s until the lifting of martial law, the number of artists studying in Japan, traveling in Europe, or living in America gradually increased. Through their exposure to Western avant-garde movements and modern thought, discussions on "world art" and the pursuit of "cosmopolitanism" emerged. After the war, the concept of the world was simplified to the binary logic of democracy versus communism, and artists could only cling to the revival of tradition to seek possibilities for modern cultural creation.

Taiwan's modern and contemporary art has shed its peripheral status to create discourses and forms with its own cultural subjectivity. Whether by imitating the West, selectively accepting it, or blending and overlapping it, artists are seeking ways to modernize or move toward the "world" amidst the complex entanglements of cultural imperialism. They are gradually forming a cultural identity that transcends regions and nations to construct a globally shared cultural identity.

「五月」、「東方」，以及他們捲起的浪潮

陳曼華 國立歷史博物館助理研究員

現代的中國藝術，顯然分著兩個趨向：一是較為保守的寫實風尚，一是比較急進的抽象的發展。在寫實方面，自是忠於物象的摹擬，但在後期印象與野獸主義的餘緒中，已使其或多或少參入作者的主觀，而在同時，部分藝術家留心吸收民族的風格，使其作品蒙上一傳統的情調。這兩種因素的揉合，促成東方具象藝術的新生。

至於抽象藝術之發展，在世界藝壇屬於本世紀初期的事，而在中國，其自始至今，還不足廿年，正式引起人們注意的不過十年光景。一批向新的青年藝術家們，為了不耐寫實的約束，乃迎頭趕上這嶄新的路子……。

現代的中國藝術固然分著兩條經絡發展，但新興抽象藝術的激流，以促使具象藝術的創作者不斷作一種變形的嘗試。而抽象藝術的創作者亦復儘量攝受民族傳統的氣質……它似乎與中國的具象藝術一樣，依賴同一源泉，灌溉著苗發的花葩。[註1]

——第七屆聖保羅雙年展序言，1963年

這是我國參加1963年第七屆聖保羅雙年展的序言，將當時臺灣現代藝壇盛行的風格歸納為兩個趨向，一為寫實畫風，另一為抽象畫風，認為這兩個風格趨向，呈現了從「傳統」到「創新」的發展道路，而抽象藝術是青年藝術家的嶄新嘗試。這樣的描述可以說簡要概括了 1950 至 1960 年代臺灣現代藝術的發展情形，也就是五月畫會與東方畫會誕生時，臺灣藝壇的狀態——在傳統與創新之間的交會處，激盪。

在2024年的今天，我們如何回頭看待一個藝術浪潮的發生？此文中將聚焦於1950至1960年代，探索在時代遞嬗間，新浪潮湧上舊浪潮的灘頭的場景，那也正是五月與東方誕生的時空。

▌ 彼時，臺灣藝壇

五月畫會與東方畫會分別於1957年5月及11月舉行首次展覽。五月畫會首次展覽的成員為臺師大藝術系畢業校友劉國松、郭豫倫、李芳枝、郭東榮、陳景容、鄭瓊娟等6人；後者則為李仲生畫室的學生，包括臺北師範學院藝師科的畢業校友霍剛、蕭勤、李元佳、陳道明、蕭明賢、黃博鏞，以及服役於空軍的歐陽文苑、吳昊、夏陽、金藩等10人。[註2] 兩畫會的成員的習藝歷程不管來自於學院或非學院，有一個關鍵的共通點，皆受到歐美現代藝術的啟發。

當時臺灣的學院藝術教育課程，儘管教授歐美現代藝

術，但侷限於印象派、後印象派及此時期之前的風格。以1955年創設的臺師大藝術系為例，包含了被歸類為「國畫」的傳統水墨課程，以及被歸類為「西畫」的現代藝術課程，此類別的課程內容有歐美藝術史教材，以及授課教師播放歐美現代藝術作品的幻燈片，風格多為印象派、後期印象派。[註3] 國畫以臨摹前人作品及畫稿為主，西畫則由學生選擇課堂所學習到的歐美藝術流派，描繪後再由教師修正。但不管是國畫或西畫，皆以沿襲既有的風格為主，並不注重創新。[註4] 另如政工幹校美術科以輔助國家宣傳作戰為目的，課堂上固然教授藝術史，但僅限於印象派及之前，並有西畫、漫畫等課程，但未有水墨課程。[註5] 臺北師範美術科則有水墨、素描、水彩、圖案設計等課程，課堂上亦主要教授後印象派前的風格。[註6]

基於對於學院藝術教育，以及當時臺灣主流畫壇風格侷限的不滿，這些青年藝術家集結同好成立了畫會。五月畫會的成立緣起主要來自於不滿省展僅接受印象派風格，[註7] 東方畫會則在首展畫冊中以〈我們的話〉作為宣言，提出對藝壇守舊風格的批判：

> 20世紀的一切早已嚴重地影響著我們，我們必須進入到今日的時代環境裡，趕上今日的世界潮流，隨時吸收新的觀念，然後才能發展創造，就藝術方面而言，如果僅是因守舊有的形式，實為窒息了中國藝術的生長。[註8]

五月畫會初成立時的主張是全盤西化，因此以巴黎的「五月沙龍」為靈感命名，及至1960年代則逐漸趨向中西風格結合的現代水墨，中國意味的形象轉趨鮮明。相對地，最初東方畫會的成員多於作品中嘗試中國題材的意象，故而名曰「東方」，但日後的創作風格愈趨抽象。也就是說，儘管兩個畫會起始的創作概念不同，但之後的發展皆走向融合中西的抽象風格。[註9]

不管是在五月、東方成立的1950年代後期，或是1960年代，要取得歐美現代藝術資訊或是相關畫冊並不容易，要親炙歐美藝術作品原作更為困難，能夠出國去看原作幾乎是一個夢想。[註10] 因此在課堂之外，這些熱愛藝術的年輕人，也自己尋找補充的資料。例如自己購買日本三省堂出版的西洋美術畫冊、[註11] 利用師長畫室的資料，[註12] 或者利用圖書館的資源，例如美國新聞處圖書室的書籍，[註13] 美國新聞處的藏書作為當時最重要的歐美藝術資訊獲取來源，所提供的多為美國出版、以抽象表現風格為主的畫家畫冊，且為大開本的彩色印刷，[註14] 在當時極為難得。其後也有中央圖書館專室收藏的美國現代繪畫出版物。[註15]

他們除了在創作上實踐自己對於藝術的想法，也在報章雜誌上宣揚理念。當時五月、東方的成員，多位擁有健筆。這使得他們不僅是現代藝術創作的實踐者，也同時是現代藝術理念的推動者。當時的文藝雜誌《筆匯》（革新號）、《文星》[註16] 即收錄了多位五月及東方畫會成員如劉國松、馮鍾睿、莊喆、王無邪的文章發表，其中五月畫會的劉國松更身兼《筆匯》藝術類內容的編輯，[註17] 莊喆亦曾負責該雜誌封面設計。此外，兩畫會的師長輩如張隆延、顧獻樑等人亦於這兩份文藝刊物撰寫現代繪畫的推介文章，為我國藝壇新風格浪潮。這些文章的內容主要包含兩個面向，一個為對國際現代藝術潮流的介紹，其中，抽象繪畫是受推介最多的，如劉國松〈論立體主義〉將立體派風格繪畫詮釋為抽象風格，認為「立體主義是抽象的藝術，用各種方法從自然中尋求抽象」[註18]、〈巴黎畫派的遞變〉亦強調抽象繪畫為巴黎藝壇的轉變趨勢。[註19]

另一個面向，則為對國內藝術創作開創出自我風格的期許，如：莊喆〈替中國畫釋疑〉指出「中國的現代畫」應植基於對「傳統」的再思考[註20]；王無邪〈現代繪畫運動在中國〉認為現代繪畫並應「浮現東方人的情懷，而非西方表面形式的模仿」[註21]；張隆延〈東方畫展與國際前衛畫──落花水面皆文章〉談及東方及五月之成員作品致力於新風格的開創，惟與歐美現代藝術風格極為接近，期許在未來能有不同之特色。[註22]

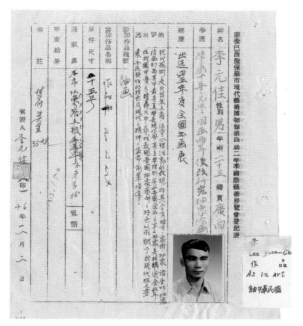

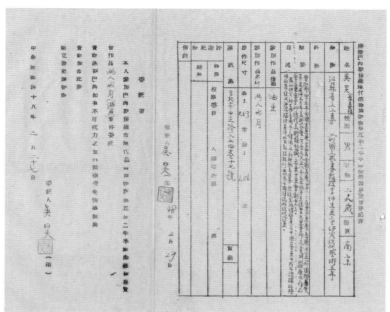

此外，從創作自述中亦可以窺見當時青年藝術家試圖從傳統中另闢蹊徑的努力。五月畫會的李元佳在參加聖保羅雙年展的報名表中，描述自己的習畫歷程：

> 學畫十年，先學國畫兩年，後改研究抽象繪畫。……
> 現代藝術是反自然主義，注重心理活動的表現，故其
> 含有暗示、象徵、抽象諸屬性……余數年前從我國甲
> 骨文、鐘鼎文中尋找表現吾國抽象藝術之特色，以求
> 賦予我現代性之要素，而民族性之特色及現代性之精
> 神……。(註23)

另如東方畫會的吳昊，也在報名表中做了近似的發言，表示其創作歷程為：「最初研究新古典主義及立體派、及新即物主義等、然後在敦煌壁畫及中國工筆畫中找出線描的特殊效果使用細線描法並滲以自動性技巧，最具中國傳統的現代繪畫。」(註24)

於是，在吸收了歐美現代藝術潮流並有意識地反思在地的藝術風格之後，這些藝術家也展開邁向國際的路途。

島嶼與世界的通道

在1959年5月劉國松於《筆匯》發表〈不是宣言──在五月畫展之前〉，指出欲使我國藝術有新的進展，必須讓青年藝術家有機會參與國際展覽：

> 若欲使我國文化藝術新生，必須扶掖青年藝術家，發掘
> 藝術天才，進而使他們有機會參加國際性美展（如巴西
> 聖保羅國際美展，巴黎與亞洲青年美展，以及威尼斯國
> 際美展等），與世界各國藝術家抗衡，在世界藝壇爭取
> 一席之地。(註25)

其時，我國正以國家名義準備第二度參加聖保羅雙年展（Bienal de São Paulo）及首度參加巴黎雙年展（Biennale de Paris），這兩個展覽提供了臺灣青年藝術家重要國際舞臺，展現他們對於現代藝術的概念。

臺灣官方自1957年開始以國家名義參加位於巴西的第四屆聖保羅雙年展，這是臺灣藝術界首次的國際雙年展經驗，此後每屆皆選送作品參展並持續到1973年的第十二屆，其後因

我國與巴西斷交而中斷，一共參與了9屆。聖保羅雙年展的選送標準，正符合了這些年輕人的需求，是他們嶄新創作的合適的舞臺。

當時限於經費，臺灣方面不管是參展籌備人員或是參展藝術家，並沒有人真正能親臨現場，對於聖保羅雙年展的給獎標準只能依賴駐聖保羅的外交使節，當時的駐聖保羅大使李迪俊傳回國內的訊息，就成為了重要的作品審選指標。例如在1959年發回我國外交部的電文中，李氏如此描述聖保羅雙年展的藝術潮流趨勢：

> 我國此次參加第五屆聖市現代藝展，承熱心主持籌備，至感賢勞。就弟兩年觀察，巴西藝壇完全為極端新派盤據，一般推崇之作品不外野獸、抽象、表現、立體、超現實各派。寫實派之作品不受重視，故不搞冒昧推薦。在中外畫報中所見之胡奇中（飄帶、船、秋郊）、蕭

勤兩君作品，以投此間人士之嗜好，而期獲得較高榮譽……。(註26)

由上述李迪俊的電文可以看見，他認為聖保羅雙年展所在地巴西的藝壇潮流的所謂「新派繪畫」風格——「野獸、抽象、表現、立體、超現實各派」，正是劉國松諸君當時感到自己的作品被藝壇主流的省展排斥的藝術風格。因李氏之建議，承辦我國參加聖保羅雙年展的國立歷史博物館在其後的聖保羅雙年展徵件報紙公告中亦載明「參加作品須為極端新派」。(註27)聖保羅雙年展的作品選送標準，提供了當時臺灣藝壇未能帶給這些年輕藝術家的創作舞臺。劉國松表示，在參加聖保羅雙年展之前，他們即已開始從事抽象風格的創作，而這些國際大展的參展，正提供了他們所創新的藝術風格的表現舞臺。

[左圖]
李迪俊於 1959 年外交電文中描述聖保羅雙年展的藝術潮流趨勢。

[右圖]
1959 年，國立歷史博物館承辦聖保羅雙年展徵件報紙公告。

此外，我國也在1959年到1963年間參加巴黎雙年展，由於參展時間與聖保羅雙年展重疊，也同樣由國立歷史博物館籌辦參展事宜，因此兩展的作品審選會議為合併辦理。也就是說，用同樣的評審，去挑選兩展的參加作品。相較於聖保羅雙年展，巴黎雙年展限制了參展藝術家的年齡在20至35歲之間，也因此提供了現代藝術創作的年輕人舞臺。

藝術家的創新努力，加上國際舞臺的提供，一同促成了藝術新風格的誕生。這些腦海中已有著對新的藝術可能的想望的青年人，對於既有的主流藝術風格有所不滿，也許起點是個

人的，但是在同儕集結之下，形成了一股他們初始未曾預料的力量。

藝術史的軌道，總是在成規與改變中持續循環，激發出一個又一個的時代浪潮。以上種種內部與外部推力，匯聚成「時勢造英雄、英雄造時勢」的局面，使得1950年代在進入後期時，使臺灣現代藝術開展出一個新局。

這是五月與東方的故事，不只是一群年輕人曾經的故事，也是臺灣藝術發展過程中重要的一頁。

註釋：

1　《國立歷史博物館檔案》，1963，典藏號：056-1- 470-2-031-0003。

2　五月與東方畫會的成立時間皆早於首次展覽。五月畫會於 1956 年 6 月時即由劉國松、郭東榮、郭豫倫、李芳枝四人於臺師大藝術系的教室舉辦「四人聯合西畫展」，為畫會成立之始前者的成員。東方畫會於 1956 年 11 月時，即由霍剛、蕭勤、李元佳、陳道明、蕭明賢、歐陽文苑、吳昊、夏陽等 8 人向臺北市政府民政局洽詢申請畫會，惟未果。請見：鍾梅音，〈四人聯合畫展〉，《中央日報》（臺北：1956 年 6 月 23 日）；黃冬富，《臺灣美術團體發展史料彙編 2：戰後初期美術團體（1946-1969）》（臺北：藝術家，2019），頁 102。

3　韓湘寧口述，陳曼華訪談，臺北：韓湘寧自宅，2018 年 7 月 3 日。

4　劉國松口述，陳曼華訪談，桃園：劉國松自宅，2018 年 7 月 9 日。

5　根據馮鍾睿的回憶，孫多慈於政工幹校執教後，才開始有水墨課程。當時教師有虞君質、莫大元、劉獅、梁中銘等。馮鍾睿口述，陳曼華訪談，臺北：麗都飯店，2018 年 10 月 18 日。

6　吳隆榮（1935-），1953 年畢業於臺北師範（今國立臺北教育大學）藝術科，作品曾代表我國參加聖保羅雙年展。吳隆榮口述，陳曼華訪談，臺北：吳隆榮自宅，2022 年 6 月 6 日。

7　首次展出前的 1956 年 6 月，劉國松、郭東榮、郭豫倫、李芳枝四人於臺師大藝術系的教室舉辦「四人聯合西畫展」，是為五月畫會的創會起始。劉國松回憶，當時由於四人聯展的 4 位，當時皆以一幅作品參加全省美展，但其中 3 人落選，僅有 1 人入選，落選的 3 人，其中李芳枝、郭豫倫為野獸派風格，劉國松則偏立體派風格，但僅有以印象派風格作品參加的郭東榮入選。落選的 3 人不能服氣，認為自己的作品極佳卻未入選，其後在廖繼春畫室決定舉行四人聯展，再之後也在廖繼春畫室決定成立五月畫會。

8　夏陽，〈我們的話〉，《首屆東方畫會展覽目錄》，1957。轉引自黃冬富，《臺灣美術團體發展史料彙編 2：戰後初期美術團體（1946-1969）》，頁97。

9　陳曼華，〈國際交流中形塑的現代風格：戰後藝術團體與文化外交（1950-1960 年代）〉，白適銘主編，《臺灣美術通史》（臺北：巨流，2021），頁 55-56。

10　陳曼華，〈臺灣現代藝術中的西方影響：以 1950-1960 年代與美洲交流為中心的探討〉，《臺灣史研究》24 卷 2 期（2017.6），頁 121-122。

11　韓湘寧口述，陳曼華訪談，臺北：韓湘寧自宅，2018 年 7 月 3 日。

12　藝術家吳炫三（1942-）於 1964 年起就讀臺師大藝術系，當時寄住其師廖繼春的工作室，因而得以閱覽廖氏家中所藏由各地學生及友人所贈的歐美藝術畫冊，受現代藝術名家作品影響甚深。吳炫三口述，陳曼華訪談，臺北－巴黎線上訪談，2022 年 4 月 27 日。

13　奚淞口述、陳曼華訪談，〈奚淞：尋找自己的文化表情〉，收於陳曼華編著，《獅吼：《雄獅美術》發展史口述訪談》（臺北：國史館，2010），頁 199-200；吳隆榮口述、陳曼華訪談，臺北：吳隆榮自宅，2022 年 6 月 6 日。

14　劉國松口述，陳曼華訪談，桃園：劉國松自宅，2018 年 7 月 9 日；馮鍾睿口述，陳曼華訪談，臺北：麗都飯店，2018 年 10 月 18 日。

15　韓湘寧、劉國松與曾參加巴黎雙年展、現為南畫廊經營者的林復南（1941-），皆表示曾於中央圖書館查閱過歐美現代藝術圖書資料，林復南更於此處結識藝術家江賢二。其中劉國松回憶，中央圖書館於 1959 年設立一個歐美現代繪畫的藏書空間，為孫多慈於 1961 年受美國國務院之赴美訪問時，獲美國政府所贈之現代繪畫書籍，孫氏欲將該批書籍轉贈臺師大美術系，但當時系主任以無處陳列為理由婉拒，後中央圖書館得此消息積主動索取，並於館內特闢專室陳列。劉國松當時即協助該批藏書之陳列事宜，在此圖書室設立之前，美國新聞處圖書館為主要獲取歐美資訊之處，美新處圖書館之藏書多為美國出版、以抽象表現派為主的畫家畫冊。韓湘寧口述，陳曼華訪談，臺北：韓湘寧自宅，2018 年 7 月 3 日；劉國松口述，陳曼華訪談，桃園：劉國松自宅，2018 年 7 月 9 日；林復南口述，陳曼華訪談，臺北：南畫廊，2022 年 4 月 13 日。

16　《筆匯》（革新號）月刊於 1959 年 5 月至 1961 年 11 月間發行，共 24 期；《文星》月刊於 1957 年 11 月至 1965 年 12 月間發行，1986 年 5 月復刊，1988 年 6 月再度停刊。

17　中國論壇編輯委員會主編，《我的探索》（臺北：中國論壇社，1985），頁 285。轉引自郭美君，《現代主義與現實關懷的雙重映照──革新號《筆匯》雜誌研究》（彰化：國立彰化師範大學臺灣文學研究所碩士論文，2009），頁 42-43。

18　劉國松，〈論立體主義〉，《筆匯》（革新號）1 卷 7 期（1959.11），頁 7。

19　劉國松，〈巴黎畫派的遺響〉，《筆匯》（革新號）2 卷 7 期（1961.5），頁 19-22。

20　莊喆，〈替中國畫釋疑〉，《文星》63 期（1963.1），頁 43-44。

21　王無邪，〈現代繪畫運動在中國〉，《筆匯》（革新號）2 卷 7 期（1961.5），頁 18。

22　張隆延，〈東方畫展與國際前衛畫──落花水面皆文章〉，《文星》38 期（1960.12），頁 18。

23　《國立歷史博物館檔案》，1957 年 2 月 2 日，典藏號：048-100028-1-016-0044。

24　《國立歷史博物館檔案》，1959 年 2 月 27 日，典藏號：048-100029-1-001-0046。

25　劉國松，〈在五月畫展之前〉，《筆匯》（革新號）1 卷 1 期（1959.5），頁 28。

26　《國立歷史博物館檔案》，1959 年 3 月 20 日，典藏號：048-100032-4-034-0003。

The "Fifth Moon Group," the "Ton-Fan Art Group," and the Waves They Stirred

Chen Man-hua
Assistant Research Fellow, National Museum of History

Abstract

How do we perceive the emergence of an artistic wave from the vantage point of 2024? This essay focuses on the 1950s and 1960s, a pivotal era when new waves of artistry washed up on the shores previously shaped by older trends. It was during this transformative period that the "Fifth Moon Group" and the "Ton-Fan Art Group" emerged.

Dissatisfied with the limitations of academic art education and the prevailing styles of Taiwan's mainstream art circles at the time, a cohort of young artists banded together to form these groups. They sought a path from "tradition" to "innovation," not only within Taiwan, but also on the global art stage. These artists were not only practitioners of their creative visions, but also vocal proponents of their artistic philosophies, often writing extensively for newspapers and magazines. Their prolific writings ensured that they were recognized as both implementers and influencers of modern art concepts.

The trajectory of art history is a continuous cycle of conformity and transformation, sparking wave after wave of epochal shifts. A combination of internal and external forces culminated in a scenario where "the times create heroes and the heroes shape the times," leading to a new chapter in the history of modern art in Taiwan, especially as the 1950s drew to a close.

導言及藝術家
Introductions and Artists

單元一：師輩畫家及支持者
Unit 1：Established Artist Teachers
and Supporters

單元二：五月畫會
Unit 2：Fifth Moon Group

單元三：東方畫會
Unit 3：Ton-Fan Art Group

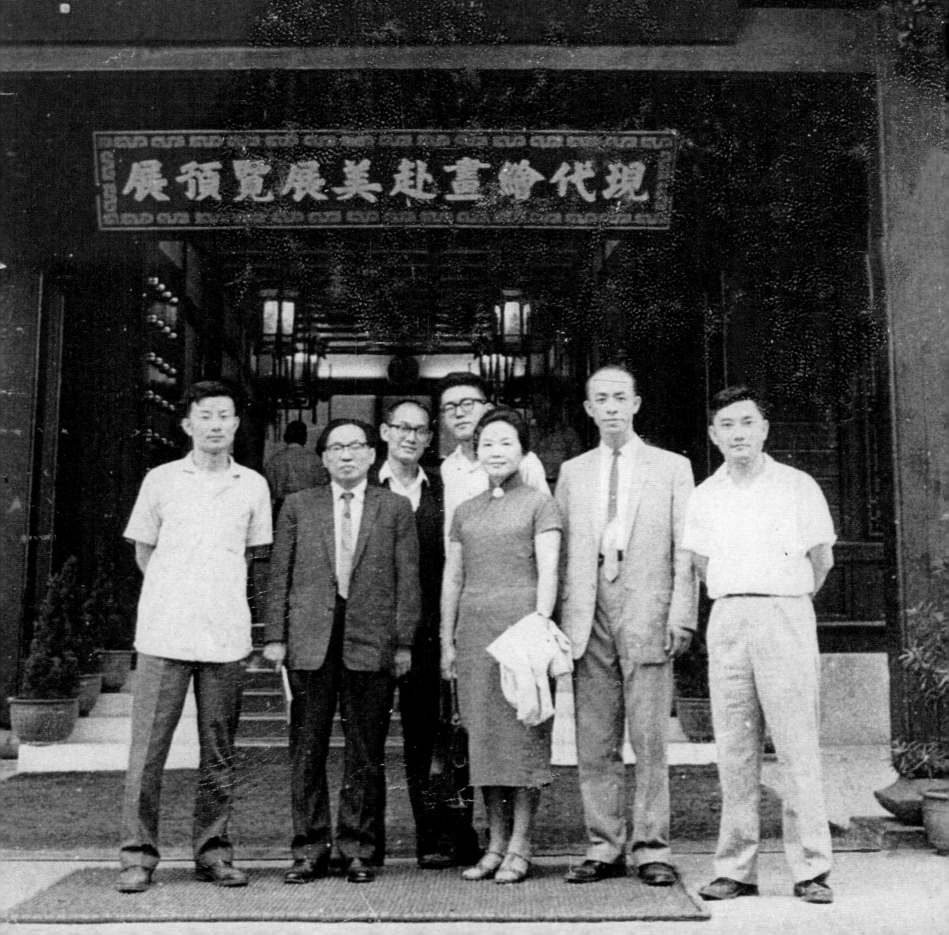

單元一：師輩畫家及支持者
Unit 1：Established Artist Teachers and Supporters

臺灣現代藝術運動背後的推手們
——回望1950至1960年代歷史現場

協同策展
張毓婷 國立歷史博物館研究助理

▌ 前言

1950 至 1960 年代的臺灣，對外是兩岸軍事對峙最嚴峻的時期，也由於國際冷戰局勢發展，開始接受美援文化的影響。內部則因人口的大量移入，經濟、社會、文化等方面產生結構性變化，同時在《臺灣省戒嚴令》的管控下，籠罩著白色恐怖的肅殺氛圍。那是言論行動被威權政治箝制壓抑的時代，卻也是精神思想受現代主義思潮啟迪萌發的時代。「五月」與「東方」兩畫會（以下簡稱「五月」、「東方」），正是在這特殊時空背景下，所誕生的臺灣現代繪畫運動先驅，他們最終能於當時保守的國內藝壇站穩腳步，除了畫會成員本身作品內涵已臻成熟外，藝術導師的啟蒙及文藝界前輩的支持聲援，無疑發揮臨門一腳的重要作用，遂共同成就這場臺灣戰後最具規模與影響力的畫壇革新運動。

這些深具遠見的師輩及支持者，如廖繼春（1902-1976）、張隆延（1909-2009）、孫多慈（1913-1975）、李仲生（1912-1984）、席德進（1923-1981）、余光中（1928-2017）、楚戈（1931-2011）等，各自以不同的方式和行動給予助益。藉由本文讓我們再次回到歷史現場，一窺這些前輩及支持者們，如何在當時保守勢力環伺的幽暗中，以自身之力為初出茅廬的畫會成員們，留下熠熠生輝的溫暖火光。

▌ 師輩們

一、廖繼春的「雲和畫室」

「五月畫會」是由國立臺灣師範大學藝術系（今國立臺灣師範大學美術學系）的幾位畢業校友所創，其成立契機與廖繼春及他的「雲和畫室」息息相關。

在五月畫展舉行的前一年，於臺師大藝術系教室，即舉辦過一場由系友郭豫倫、李芳枝、劉國松、郭東榮共同推出的「四人聯展」，可謂「五月畫展」的前身。談及這次聯展的始末，主場景便發生在「雲和畫室」，郭東榮曾

回憶：

> 民國四十三年春天，廖繼春老師從師大後面的宿
> 舍，搬到師大前面的新樓房之後，把宿舍改為畫
> 室，準備招收學生。畫室位於雲河街十三巷，因
> 此取名為「雲和畫室」，我就是第一任管理畫室
> 的負責人……民國四十四年春天，劉國松與郭
> 于（案：豫）倫因為師大宿舍無法再住，跑到畫
> 室來找我設法安置。我無奈只好帶兩位同學去見
> 廖老師，廖老師笑著以溫柔的眼光答應他們二位
> 暫住畫室。(註1)

至此，廖繼春的「雲和畫室」就成為這幾人初期落腳
聚會的重要場所。聯展結束後，這四位參展者就在廖繼春
老師家召開檢討會，決議成立「五月畫會」。

二、張隆延和「秦松事件」

張隆延愛護這些藝壇青年的具體事蹟，最難得的，即
屬發生於史博館的「秦松倒蔣事件」。

1960 年 3 月 25 日史博館為慶祝美術節舉辦現代繪
畫展覽，原策劃一連串活動，卻在展覽開幕當天，政戰學
校中保守派人士前來，指出秦松展出的〈春燈〉畫面裡
暗藏倒寫的「蔣」字，使一切活動戛然而止。後續雖於 3
月 29 日在美國新聞處協助下完成原定活動，但一時風聲
鶴唳，更傳出情治單位將逮捕相關人士。(註2)多年後，
張氏曾向劉國松親口透露：

> 當年在秦松倒蔣事件發生後，把我也嚇住了，
> 這事體太嚴重，第二天我就立刻求見了蔣經國
> 先生，向他保證，你們的思想絕對沒有問題，
> 這只是新舊派之爭……我向他解釋一個多小時，
> 最後蔣經國說：「你是專家，我相信，叫他們
> 不要亂搞了！」(註3)

當年若無張隆延的全力擔保，或許已造成藝壇難以挽
回的局面，更遑論有後來臺灣現代藝術的蓬勃發展景象。

三、孫多慈與五月畫會赴美展覽

1960 年 2 月，孫多慈接受美國傅爾布萊特獎金赴美
講學，期間紐約長島博物館邀她舉辦個展，她卻轉而推薦
五月畫會去展覽，並且促成五月畫會於赴美前在史博館的
預展。孫多慈在〈五月畫會受邀赴美展覽前言〉裡寫道：

> 一九六〇年暑假，我在紐約，去參觀長島博物
> 館……認識了該博物館館長 Valentin Arboguest，
> 承他當面邀我在該館作一次個展，我因八月即將
> 去南部 G 城女子大學教書，無暇承擔，乃婉言相
> 謝，但允將五月畫會青年畫家們的作品，運美展
> 覽。……為了使一切手續合理化，獲得教育部黃
> 部長及國立歷史博物館包館長的贊助，由歷史博
> 物館主辦出國預展……使畫會會員們的理想得以
> 實現，實在是值得慶幸的事。(註4)

關於該前言中所提到的出國預展，即為 1962 年 5 月
史博館舉行的「現代繪畫赴美展覽預展」。這次的預展雖
非以五月畫會名義舉辦，但依參展成員比例論，實質上亦
可視為五月畫會的第六屆展出。這是五月畫會第一次在國
家級博物館舉辦展覽，場地為一年前甫落成之「國家畫
廊」；展覽的圓滿落幕，似乎也說明了「五月」已獲畫壇
主流地位。(註5)

四、李仲生的「安東街畫室」及「星期天咖啡室」

李仲生是戰後來臺的西畫家之一。1951 年他在臺北
市安東街底成立私人畫室，故名「安東街畫室」。畫室是
附有閣樓的一間傳統紅磚平房，內部狹窄陰暗，附近工
廠偶爾還會飄來臭味，即使環境不佳，卻仍擋不住後來

的「東方畫會」成員陸續加入。

　　李氏的教學具反學院特質，例如畫室分為 2 個班次，為的是儘量不讓兩邊的學生彼此影響，即使在同一班也嚴禁模仿。直至 1953 年，李仲生才開始將 2 班學生集中於星期天的咖啡室上課；上課內容著重在名畫欣賞、美術潮流解析等思想上的啟發，而非技術指導。期間，隨著畫室學員交流日增，原有空間已無法滿足這些學員的需求，遂間接造就了李氏門生的兩處重要聚會場所——「防空洞畫室」與景美國小。門生間的聚會談論，也形成日後組織畫會的構想，終於 1956 年 11 月成立「東方畫會」。在現代藝術思想的啟蒙上，李氏對於這些青年有如領路提燈人般，具有至為關鍵的地位。

▋ 支持者們

一、席德進的交流與贊助

　　1950 年代，在兩畫會成立以前，當時已頗具名氣的畫家席德進就與這群年輕人來往，也常參與他們的活動。1956 年，李氏門人入選「全國書畫展」，展覽結束不久，大家在陳道明家舉辦晚會慶祝，會中席德進還跳了舞蹈助興，東方畫會便是在當晚成立。[註6]

　　1957 年 9 月第四屆「全國美展」，東方畫會多人再次入選，席德進在《聯合報》的評論裡，推崇他們的作品「與那些學院派的繪畫成了強烈的對比」，「他們忠實於中國繪畫的傳統，發鑿那被人遺忘的中國珍貴的古代藝術……」。[註7]同年 11 月，在第一屆「東方畫展」會場，席氏不僅西裝筆挺現身助陣，更用實質的金錢買下夏陽和蕭明賢的作品，來鼓舞這些年輕畫家。[註8]

二、余光中的推介及代言

　　戰後臺灣現代主義思潮的開展，現代詩的發軔稍早於現代繪畫，然而不久兩者會師一處，如以余光中為主

的「藍星」詩社即和「五月畫會」關係密切。[註9]

　　余光中與美術的淵源，約可追溯自1950 年代翻譯《梵谷傳》。1958 年，余氏赴美，於愛荷華大學進修，他的藝術課程老師，為知名藝術史學者李鑄晉。隔年返臺後，余氏多次在報章上為文鼓吹現代藝術，[註10]也曾在「中國文藝協會」舉行的「現代藝術座談會」中，為現代繪畫運動發聲。

　　余氏和五月畫會成員交往密切，並基於和畫會成員的私人情誼，後來幾乎成為他們的主要發言人之一，[註11]也為其創作提出有力的論述基礎。如 1962 年，余光中發表〈樸素的五月——「現代繪畫赴美展覽預展」觀後〉，文中即揭櫫五月畫作中具有「東方自覺」表現。隔年，又發表〈無鞍騎士頌——五月美展短評〉，點出「五月的畫家們不但畫黑，而且畫白；畫面上留下豪爽慷慨而開朗的大幅空白，所以畫黑即所以畫白，亦即『以不畫為畫』。」至 1964 年再發表〈從靈視主義出發〉和〈偉大的前夕——記第八屆五月畫展〉，認為五月畫會的作品表現了「靈視生活的境界」，並從畫展中看出「遙接中國傳統近擷西方成果的抽象畫，已經走到偉大的前夕……」。[註12]

三、楚戈的鼓吹和評析

　　楚戈 1949 年隨部隊來臺，1950 年代開始接觸現代詩創作，後來加入紀弦發起的新詩運動。1957 年，因工作至臺北，結識到更多的詩友、畫友，其中即包括五月和東方畫會。

　　當時主張現代藝術的詩人和畫家常互相助陣，聚會時亦彼此毫無保留的談詩論藝。如 1957 年 11 月 9 日舉行的第一屆東方畫展，現場參觀民眾踴躍，卻有不少人前去挑釁，因此包含楚戈在內的多位現代詩人常到會場助威。[註13]同時，楚戈也是「防空洞畫室」常見的聚會成員之一，在第一屆東方畫展期間「大部分時間是在夏陽、

吳昊、歐陽文苑等所借的空總防空洞附設的『洞中畫室』中放浪形骸的飲酒，談『今日』的觀感，以及繪畫與詩等等。」[註14]

楚戈除跨足詩壇、協助畫展展出，也發表藝術評論，成為現代繪畫重要的評論支持者之一。他在評 1963 年的省展文章中，就呼籲「沒有純粹優秀的抽象畫，難道要外國人推崇以後，我們的前衛畫家們才能被國內諸公所承認麼？」[註15] 其他發表的多篇相關文章，如〈論現代中國繪畫〉、〈秦松的世界〉、〈蓬勃的東方畫展〉、〈東方的諸君子〉、〈再談東方的諸君子〉等等。楚戈雖與畫會成員交好，評論卻多能秉持客觀理性，一如韓湘寧即曾對他所寫的〈評五月畫展〉表示：「你罵我們，我們當時都很氣，但事後因為知道你的出發點是誠懇的，自然也會把你的意見拿來想一想了」。[註16]

▌ 結語

上述的 7 位師輩及支持者，對五月、東方畫會成員所產生的精神認同和行動助益，可能夾雜著私人情誼的成分，但那份為了臺灣藝壇前進創新的堅定信念亦不容抹滅。最後，一項革新運動的告成，絕非僅歸功於少數幾位英雄；在 1950 至 1960 年代，這段臺灣現代藝術運動萌發最艱困的時期，尚憑藉許多前輩藝術家與學者的齊心協力，然囿於文章篇幅和展覽空間，無法一一詳述介紹，在此謹向當時所有盡心、盡力的藝壇及文壇前輩們致上深深敬意。

註釋：

1　蕭瓊瑞，《五月與東方——中國美術現代化運動在戰後臺灣之發展（1945-1970）》（臺北：東大，1991），頁 58。

2　劉國松，〈我的創作歷程〉，《戰後臺灣現代美術發展：兼談國立歷史博物館的角色扮演研討會論文集》（臺北：國立歷史博物館，2005），頁 61。

3　劉國松，〈感懷恩師——記一段畫壇故人故事〉，《回眸有情：孫多慈百年紀念展》（臺北：國立歷史博物館，2013），頁 23。

4　孫多慈，〈五月畫會受邀赴美展覽前言〉，《自由青年》，第 27 卷 10 期，第 314 期（1962.5），頁 18-19。〈期刊瀏覽〉，《臺灣文學館線上資料平臺》，https://db.nmtl.gov.tw/Site4/s3/volumeinfo?jno=062&vno=0327&page=2（檢索日期：2024 年 1 月 4 日）。

5　蕭瓊瑞，《五月與東方——中國美術現代化運動在戰後臺灣之發展（1945-1970）》，頁 258-259。

6　鄭惠美，《獻祭美神：席德進傳》（臺北：聯合文學，2005），頁 122-123。

7　席德進，〈被遺忘了的中國古藝術——談全國美展的西化新趨勢〉，《聯合報》（1957 年 10 月 5 日，6 版）。

8　鄭惠美，《獻祭美神：席德進傳》，頁 125-126。

9　文中提及：「在現代詩社和畫家的交往中，一般認為『藍星』詩社和『五月』畫會較接近，余光中是主要成員；『現代詩社』、『創世紀詩社』和『東方』畫會較接近，紀弦、辛鬱是重要成員。」朱芳玲，〈回頭的浪子，「靈視」下的「東方」—論余光中「東方自覺」說與「中國現代畫」論述的建構〉，《東海中文學報》21 期（2009.7），頁 244。

10　朱芳玲，〈回頭的浪子，「靈視」下的「東方」——論余光中「東方自覺」說與「中國現代畫」論述的建構〉，頁 244。

11　其餘如畫會成員莊喆及劉國松，亦能寫善辯。

12　朱芳玲，〈回頭的浪子，「靈視」下的「東方」——論余光中「東方自覺」說與「中國現代畫」論述的建構〉，頁 254-256。

13　楚戈，〈二十年來之中國繪畫〉，《審美生活》（臺北：爾雅，1986），頁 10。

14　楚戈，〈二十年來之中國繪畫〉，《審美生活》，頁 10-11。

15　楚戈，〈評 18 屆省美展〉，《視覺生活》（臺北：臺灣商務印書館，1968），頁 155。

16　楚戈，〈後記〉，《視覺生活》，頁 303。

The Proponents Behind Taiwan's Modern Art:
A Retrospective of the Historical Scene from the 1950s to the 1960s

Co-Curator
Chang Yu-ting
Research Assistant, National Museum of History

Abstract

In the 1950s and 1960s, Taiwan faced severe military confrontations across the Taiwan Strait, and internally it was engulfed in the oppressive atmosphere of the White Terror. In this unique historical context, two pioneers of modern painting movements were born: the "Fifth Moon Group" and the "Ton-Fan Art Group." Despite the conservative domestic art scene at the time, Fifth Moon and Ton-Fan managed to establish themselves and later achieve international fame. The reasons for their success lie not only in the mature creations of the group members themselves, but also in the critical role played by art mentors and the support of literary and artistic predecessors in their personal development and the growth of the groups. Starting from the interactions between Liao Chi-chun, Chang Long-yien, Sun To-ze, Li Chun-shan, Shiy De-jinn, Yu Kwang-chung, Chu Ko and the group members, this paper looks back at the historical scene they were part of in the 1950s and 1960s. It examines how these seven visionary mentors and supporters managed to create the most significant and influential postwar painting movement in Taiwan amidst conservative forces.

廖繼春 LIAO CHI-CHUN

(1902-1976)

色彩魔術師

生於臺中，臺北國語學校（後改臺北師範學校，今國立臺北教育大學）畢業，留學東京美術學校圖畫師範科，返臺後投入美術教育與藝術創作。1927年獲首屆臺灣美術展覽會（臺展）特選，隔年以油畫〈有香蕉樹的院子〉入選第九屆帝展。戰後任教臺灣省立師範學院藝術系（今國立臺灣師範大學美術學系），以迄退休。早期作品以捕捉物象色彩及光影為特色；1960年代赴歐美考察藝術後，接觸西方藝術新潮，在畫風及技巧上愈顯自由，筆觸、色彩也愈加大膽，而有「色彩魔術師」之美譽，也是催生「五月畫會」的重要導師。

The Color Magician

Born in Taichung, Liao Chi-chun graduated from the Taipei Mandarin School (later renamed Taipei Normal School, now National Taipei University of Education), and continued his studies at the Tokyo School of Fine Arts in the painting department. Upon his return to Taiwan, he devoted himself to art education and creative work. In 1927, he received a special selection at the First Taiwan Art Exhibition, and the following year, his oil painting *"Courtyard with Banana Trees"* was selected for the 9th Imperial Exhibition. After the war, he taught at the Art Department of Taiwan Provincial Normal College (now the Department of Fine Arts at National Taiwan Normal University) until his retirement. Liao's early works are known for capturing the colors and shadows of objects; however, after visiting Europe and America in the 1960s and being exposed to the new waves of Western art, his style and technique became more liberal. His brushstrokes and use of color became bolder, earning him the reputation as a "color magician" and making him an important mentor in the formation of the Fifth Moon Group.

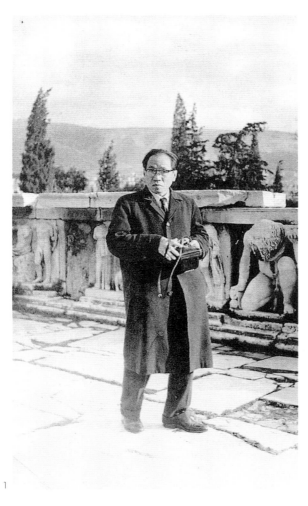

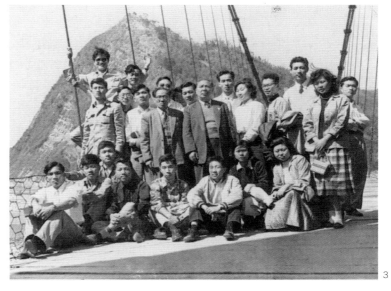

1　1962年，廖繼春旅歐時，在希臘神殿前留影。圖片來源：
　　藝術家出版社提供。

2　廖繼春，〈有香蕉樹的院子〉，1928，油彩、畫布，
　　129.2×95.8cm，臺北市立美術館典藏。

3　廖繼春老師帶領臺師大藝術系學生畢業旅行，中間穿西
　　服左為廖繼春，右為莫大元，前排坐者左起第五人為顧
　　幅生。圖片來源：藝術家出版社提供。

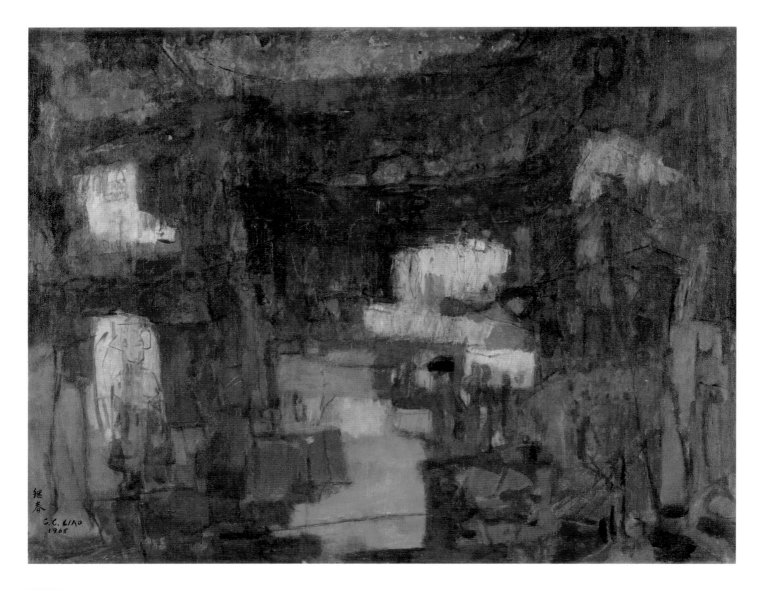

廖繼春
〈廟〉
1965
油彩、畫布
90×115.5cm
國立歷史博物館典藏

Liao Chi-chun

Temple
1965
Oil on canvas
90×115.5cm
Collection of the National Museum of History

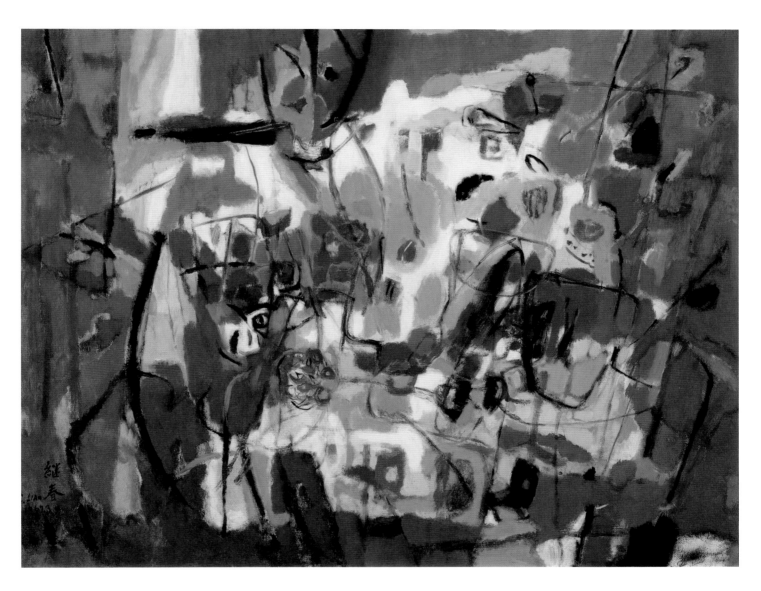

廖繼春
〈割麥〉
1967
油彩、畫布
89×115cm
國立歷史博物館典藏

Liao Chi-chun

Harvesting Wheat
1967
Oil on canvas
89×115cm
Collection of the National Museum of History

溫文儒雅的前衛支持者

本名張龍炎，生於南京，就讀金陵大學時師從文史學者胡小石。後於法國攻讀法學博士，並接觸現代藝術，曾先後赴德國、美國工作。返臺後歷任國立臺灣藝術專科學校校長及多項政府要職，包括教育部文教處處長等；並以「罍翁」等筆名撰文支持現代繪畫。卸下公職後定居紐約，專注推廣書道教育，於書論多有著述，如：古代書論、東方書道、書法史等。

The Urbane Vanguard Supporter

Originally named Chang Long-yien（張龍炎）, he was born in Nanjing and was a student of Hu Xiao-shi, a scholar of literature and history, during his time at Jinling University. Subsequently, he pursued a doctoral degree in law in France, where he encountered modern art and worked in Germany and the United States. Upon his return to Taiwan, he served as the chancellor of the National Taiwan Academy of Arts and held several key government positions, including the Director of the Cultural and Educational Department of the Ministry of Education. He wrote articles in support of modern painting under pseudonyms such as "Lei Wong." After retiring from public office, he settled in New York, where he focused on promoting calligraphy education and authored numerous works on the theory of calligraphy, including *Ancient Calligraphy Theory, Oriental Calligraphy, and History of Calligraphy,* etc.

1 **張隆延**　　　　　　　**Chang Long-yien**
〈會友〉隸書橫幅　　　*Calligraphy in Clerial Script*
1970s　　　　　　　　　1970s
墨、紙本　　　　　　　Ink on paper
26×75cm　　　　　　　26×75cm
韓湘寧收藏　　　　　　Collection of Han Hsiang-ning

2 約 1963 年，「五月畫會」舉行畫展時成員及畫友合影。左起：韓湘寧、馮鍾睿、劉國松、張隆延、胡奇中、莊喆。攝影：莊靈，圖片來源：藝術家出版社提供。

3 五月畫會成員在臺北省立博物館大門口臺階上合影。右起：胡奇中、韓湘寧、莊喆、貴賓張隆延、劉國松、馮鍾睿。攝影：莊靈，圖片來源：藝術家出版社提供。

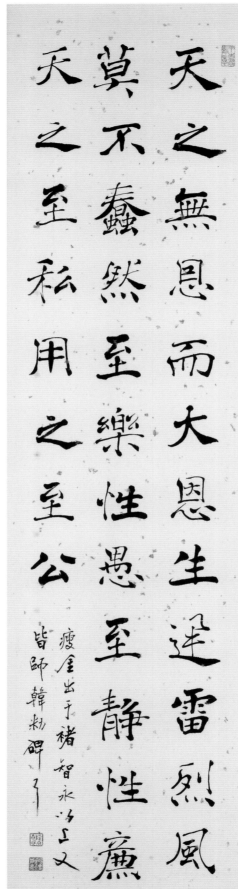

1
張隆延
〈行書條幅〉
墨、紙本
130×34.5cm
國立歷史博物館典藏

Chang Long-yien
Scroll in Running Script
Ink on paper
130×34.5cm
Collection of the National Museum of History

2
張隆延
〈楷書條幅〉
墨、紙本
132×34cm
國立歷史博物館典藏

Chang Long-yien
Scroll in Regular Script
Ink on paper
132×34cm
Collection of the National Museum of History

3

張隆延　　　　　　**Chang Long-yien**
〈行書條幅〉　　　　*Calligraphy in Running Script*
1970s　　　　　　　1970s
墨、紙本　　　　　　Ink on paper
121.7×57.3cm　　　121.7×57.3cm
韓湘寧收藏　　　　　Collection of Han Hsiang-ning

4
張隆延　　　　　　**Chang Long-yien**
〈隸書對聯〉　　　　*Couplet in Clerical Script*
1973　　　　　　　　1973
墨、紙本　　　　　　Ink on paper
128.5×31cm×2　　　128.5×31cm×2
高雄市立美術館典藏　Collection of the
　　　　　　　　　　Kaohsiung Museum of Fine Arts

4

孫多慈
(1913-1975)

SUN TO-ZE

引西潤中一才女

生於安徽，1931年入南京國立中央大學藝術系，為徐悲鴻學生，備受賞識。1935年畢業後，任教安徽、廣西等地。1949年來臺，入臺灣省立師範大學等校任教。其創作中西兼善，油畫筆觸俐落，素描擅長捕捉人物神韻，水墨則追求「引西潤中」的表現。教職生涯，照顧後進，培養諸多優秀藝術家，如：劉國松、謝里法等人。

The Cultured Lady Bridging East and West

Born in Anhui, Sun To-ze entered the Art Department of the National Central University in Nanjing in 1931, where she was a student of Xu Bei-hong and was highly regarded. After graduating in 1935, she taught in Anhui, Guangxi, and other places. Arriving in Taiwan in 1949, she taught at institutions like Taiwan Provincial Normal University. Her creations excelled in both Eastern and Western styles, with precise oil painting strokes, a deftness in capturing the essence of characters in sketches, and ink paintings that sought to "infuse Western techniques into Eastern art." During her teaching career, she nurtured many talented artists, including Liu Kuo-sung and Shaih Li-fa and others.

1 1962年，右起：莊喆、廖繼春、韓湘寧、孫多慈、楊英風、
　　劉國松參加國立歷史博物館「現代繪畫赴美展覽預展」，
　　於館內合影。圖片來源：藝術家出版社提供。

2　　　　　　　　　　　3
孫多慈　　　　　　　**孫多慈**
〈燈下縫補〉　　　　　〈貓〉
約 1939-1941　　　　　約 1939-1941
炭精筆、紙　　　　　　炭精筆、紙
24.5×32.5cm　　　　　24×33.5cm
家屬收藏　　　　　　　家屬收藏

Sun To-ze　　　　　**Sun To-ze**
Mending under the Lamp　*Cat*
1939-1941　　　　　　　1939-1941
Charcoal pencil on paper　Charcoal pencil on paper
24.5×32.5cm　　　　　24×33.5cm
Collection of the artist's family　Collection of the artist's family

孫多慈
〈沉思者〉
1964
油彩、畫布
99.4×72.7cm
國立臺灣美術館典藏

Sun To-ze
The Meditator
1964
Oil on canvas
99.4×72.7cm
Collection of the National Taiwan Museum of Fine Arts

孫多慈
〈太魯閣〉
1968
油彩、畫布
65×91cm
國立臺灣美術館典藏

Sun To-ze

Taroko Gorge
1968
Oil on canvas
65×91cm
Collection of the
National Taiwan Museum
of Fine Arts

1
孫多慈
〈抱嬰圖〉
1939
炭精筆、紙
31.7×23.5cm
家屬收藏

Sun To-ze

Baby Hugging
1939
Charcoal pencil on paper
31.7×23.5cm
Collection of the
artist's family

2
孫多慈
〈失地上的孩子們〉
1939
炭精筆、紙
30×23cm
家屬收藏

Sun To-ze

Children of the Lost Land
1939
Charcoal pencil on paper
30×23cm
Collection of the
artist's family

1

2

李仲生

李仲生 (1912-1984)

咖啡室中的傳道者

生於廣東，1928年就讀廣州美專，後入上海美專，並參加上海「決瀾社」；赴日求學後，深受前衛藝術思潮啟發。1949年來臺，曾任教臺北第二女子中學、復興崗政戰學校。1950年代於臺北市安東街開設畫室，教授前衛藝術，學生組成「東方畫會」；後南下持續教學，以特殊的教學方式，贏得「咖啡室中的傳道者」美譽。其作品結合超現實畫風及佛洛伊德潛意識理論，透過線條、色塊組構出獨具東方特質的抽象風格。

The Preacher in the Café

Born in Guangdong, Li Chun-shan attended the Guangzhou School of Fine Arts in 1928, later transferring to the Shanghai School of Fine Arts and joining the Shanghai "Juelan Group." His studies in Japan deeply immersed him in avant-garde artistic ideas. After moving to Taiwan in 1949, he taught at the Taipei Second Girls' High School and the Fu Hsing Kang College of the National Defense University. In the 1950s, he opened a studio on Andong Street in Taipei to teach avant-garde art, and his students formed the "Ton-Fan Art Group." Later, he continued his unique teaching methods in the South, earning the reputation of "The Preacher in the Café." Combining surrealism and Freud's theory of the subconscious, his works constructed a uniquely Eastern abstract style through lines and blocks of color.

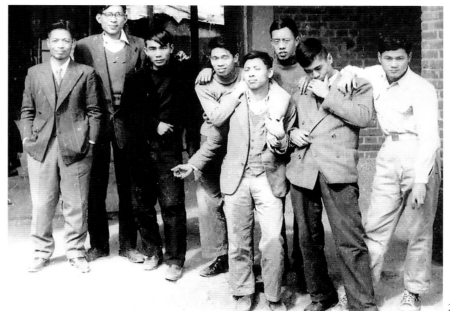

1 1979 年，李仲生在咖啡店寫筆記的身影。攝影：何政廣，圖片來源：藝術家出版社提供。

2 1956 年，李仲生與東方畫會成員「八大響馬」攝於彰化員林。左起：李仲生、陳道明、李元佳、夏陽、霍剛、吳昊、蕭勤、蕭明賢。圖片來源：歐陽文苑攝影，藝術家出版社提供。

3 李仲生的學生們，攝於李仲生墓前。圖片來源：蕭瓊瑞提供。

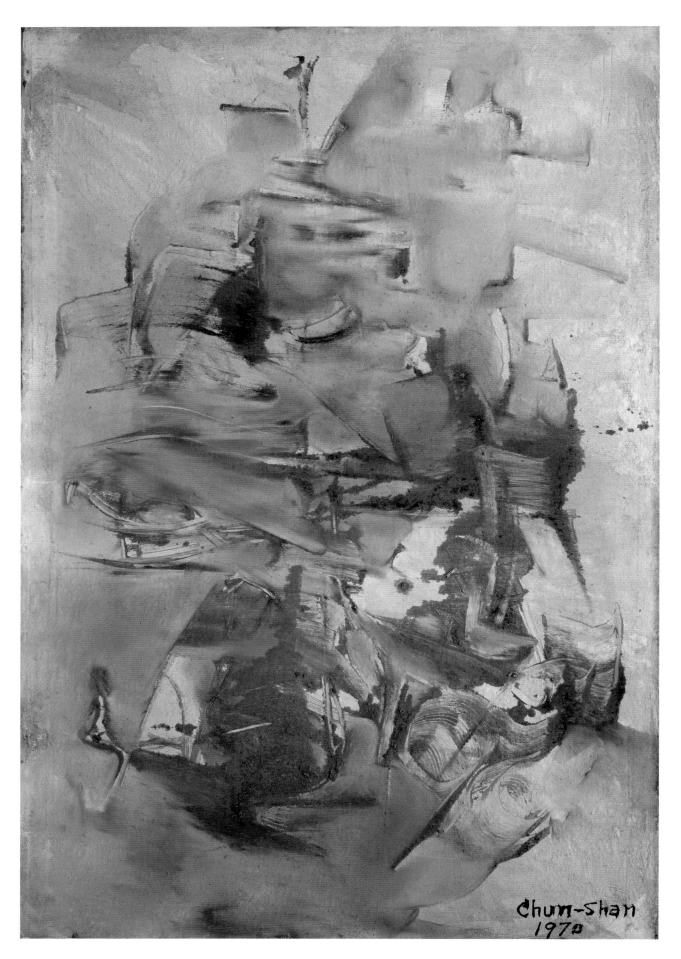

李仲生

〈作品 030〉
1970
油彩、畫布
90.2×61cm
國立臺灣美術館典藏

Li Chun-shan

Artwork 030
1970
Oil on canvas
90.2×61cm
Collection of the
National Taiwan Museum
of Fine Arts

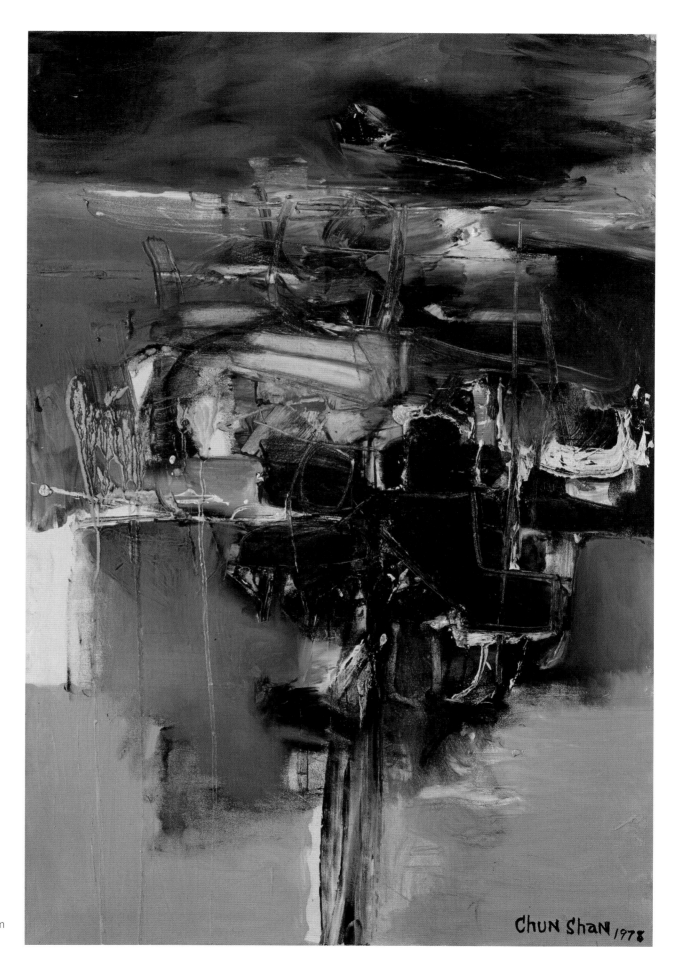

李仲生
〈作品 025〉
1978
油彩、畫布
90.5×60cm
國立臺灣美術館典藏

Li Chun-shan
Artwork 025
1978
Oil on canvas
90.5×60cm
Collection of the
National Taiwan Museum
of Fine Arts

席德進
(1923-1981)

在現代與鄉土之間

生於四川，1941年入成都省立技藝專科學校，隔年休學；1943年以同等學歷考入當時位於重慶的國立藝專。1948年自國立藝專畢業，即隨軍赴臺，任教於嘉義中學。1952年辭去教職北上，成為職業畫家，並多次撰文支持現代藝術。1962年與廖繼春同為美國國務院邀請赴美考察之畫家，期間遊歷歐美。1966年返臺，開始深入探索臺灣傳統工藝與古建築之美，影響深遠；並以大渲染手法開啟臺灣水彩風景畫新風貌。

Between Modernity and Native Soil

Born in Sichuan, Shiy De-jinn entered the Chengdu Provincial Technical School in 1941 and took a hiatus the following year. In 1943, he was admitted to the National Art School in Chongqing based on his equivalent educational qualifications. After graduating from the National Art School in 1948, Shiy followed the military to Taiwan and taught at Chiayi High School. He resigned from teaching in 1952 and became a professional painter, writing frequently in support of modern art. In 1962, along with Liao Chi-chun, he was invited by the U.S. State Department to visit the United States, during which time he traveled throughout Europe and America. Upon his return to Taiwan in 1966, he began to explore the beauty of traditional Taiwanese crafts and ancient architecture profoundly, influencing the development of Taiwanese watercolor landscape painting with his large-scale rendering techniques.

五月畫會會員攝於展覽現場席德進作品旁。左起：席德進、李錫奇、鐘俊雄、黃潤色。圖片來源：藝術家出版社提供。

1　**席德進**
〈郎靜山先生像〉
1966
素描手稿
62×49cm
國立歷史博物館典藏

Shiy De-jinn
Portrait of Mr. Lang Jingshan
1966
Sketch manuscript
62×49cm
Collection of the National Museum
of History

2　**席德進**
〈青年頭像〉
1956
素描手稿
62×49cm
國立歷史博物館典藏

Shiy De-jinn
Portrait of a Young Person
1956
Sketch manuscript
62×49cm
Collection of the National Museum
of History

席德進
〈鄉下老婦〉
1967
油彩、畫布
62×76.5cm
國立臺灣美術館典藏

Shiy De-jinn
Old Lady
1967
Oil on canvas
62×76.5cm
Collection of the National Taiwan
Museum of Fine Arts

1

席德進
〈西班牙南部小鎮
（西班牙格拉那達街景）〉
1964
素描手稿
54×41cm
國立歷史博物館典藏

Shiy De-jinn
Small Town in Southern Spain
(Street Scene of Granada, Spain)
1964
Sketch manuscript
54×41cm
Collection of the
National Museum of History

2

席德進
〈雙鳥〉
1964
油彩、畫布
97.5×73.5cm
國立臺灣美術館典藏

Shiy De-jinn
Two Birds
1964
Oil on canvas
97.5×73.5cm
Collection of the National Taiwan
Museum of Fine Arts

1

2

席德進

〈廟〉

1967

油彩、麻布

90.3×90cm

國立臺灣美術館典藏

Shiy De-jinn

Temple

1967

Oil on linen

90.3×90cm

Collection of the National Taiwan
Museum of Fine Arts

席德進

〈船歌〉

1967

油彩、畫布

91.5×91.5cm

國立臺灣美術館典藏

Shiy De-jinn

Boat Song

1967

Oil on canvas

91.5×91.5cm

Collection of the National Taiwan
Museum of Fine Arts

席德進

〈抽象畫（編號 57）〉

1967

油彩、畫布

91×91cm

國立臺灣美術館典藏

Shiy De-jinn

Abstract Painting (No. 57)

1967

Oil on canvas

91×91cm

Collection of the National Taiwan
Museum of Fine Arts

席德進

〈神像〉

1968

紙、簽字筆、
水彩、竹編

75×75cm

國立臺灣美術館典藏

Shiy De-jinn

Statue of a Deity

1968

paper, marker,
watercolor, bamboo weaving

75×75cm

Collection of the National Taiwan
Museum of Fine Arts

余光中

YU KWANG-CHUNG

(1928-2017)

無鞍騎士的歌詠

生於南京，1950年來臺，入臺灣大學外國語文學系。1954年，與覃子豪、鍾鼎文等人共組「藍星詩社」，著有詩集、散文，也從事翻譯、評論工作。早期主張西化，後逐步回歸東方；曾多次就臺灣現代繪畫及五月畫展發表評論，架構出「中國現代畫」理論，既為五月畫會作品奠定創作理念基礎，也為臺灣現代繪畫運動作出定位。

The Equestrian Poet

Born in Nanjing, Yu Kwang-chung came to Taiwan in 1950 and studied in the Department of Foreign Languages and Literature at National Taiwan University. In 1954, together with Tan Tzu-hao and Chung Ding-wen, he founded the Blue Star Poetry Society, which published poetry collections, essays, and engaged in translation and criticism. Initially advocating Westernization, he gradually returned to Eastern perspectives, publishing numerous reviews on Taiwanese modern painting and the Fifth Moon Art Exhibition, constructing the theory of "Chinese Modern Painting." laying down the basic creative philosophy of the Fifth Moon Group, and positioning the Taiwanese modern painting movement.

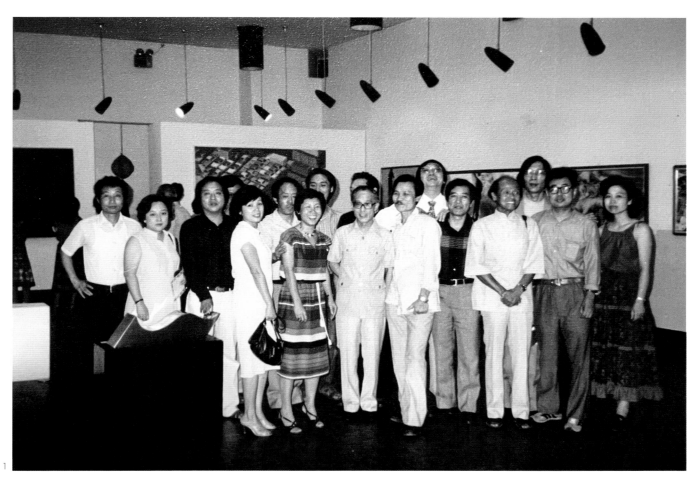

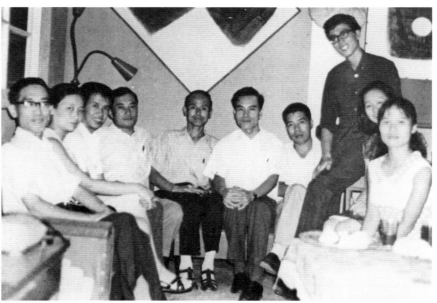

1　1981年，國立歷史博物館舉行「東方畫會與五月畫會二十五週年紀念聯展」，與會者包括：陳道明（右三）、陳庭詩（右四）、羅門（右七）、
　　余光中（右八）、朱為白（左一）、李錫奇（左三）、吳昊（左五）。圖片來源：藝術家出版社提供。

2　余光中獨照。圖片來源：家屬提供。

3　1966年，左起：余光中、余光中夫人、胡奇中、莊喆、陳庭詩、郭東榮、馮鍾睿、韓湘寧等人合影。圖片來源：藝術家出版社提供。

另一段城南舊事　余光中

　林海音的小說名著《城南舊事》寫英子七歲到十三歲的故事，所謂城南，是指北京的南城。那故事溫馨而親切，令人生懷古的清愁，廣受讀者喜愛。但英子長大後回到台灣，另有一段「城南舊事」，林海音自己未寫，只好由女兒夏祖麗來寫了。這第二段舊事的城南，卻在台北。

　初識海音，不記得究竟何時了。只記得來往漸密是在六〇年代之初。我在「聯副」經常發表詩文，忌該始於一九六一，已經是她十年主編的末期了。我們的關係始於編者與作者，漸漸成為朋友，進而兩家來往，熟到可以帶孩子上她家去玩。

　這一段因緣一半由地理促成。夏家住在重慶南路三段十四巷一號，余家住在廈門街一一三巷八号，都在城南，甚至同屬古亭區。從我家步行去她家，越过汀州街的小火車鐵軌，沿街穿巷，不用十五分鐘就到了。

　当时除了單篇的詩文，我还在「聯副」刊登了長篇的譯文，包括毛姆的短篇小說《書袋》和「生活」雜誌上報導拜倫与雪萊在意大利交往的長文《繆思在意大利》，所以常在晚間把續稿送去她家。

　記得夏天的晚上，海音常會打电话邀我们全家去夏府喝綠豆湯。珊珊姐妹一听说要去夏媽媽家，都會欣然跟去，因為夏媽媽不但笑語可親，夏家的幾位大姐姐也喜欢这些小客人，有时还会帶她们去街边「撈金魚」。

　海音長我十歲，这差距不上不下。她雖然出道很早，在文壇上比我先進，但畢竟爽朗率真，顯得年輕，令我下不了決心以長輩對待。但遲稱海音，仍覺失礼。另一方面，要我像当時人多話雜的那些女作家暱呼「海音姐」或「林大姐」，又覺得有点俗氣。同样地，我也不喜欢叫什么「夏菁兄」或「望薹兄」。叫「海音女士」吧，又太做作了。最後我決定稱她「夏太太」，因為我早已叫定了「夏先生」，似乎以此類推，倒也順理成章。不过我一直深感这称呼太淡漠，不够交情。

余光中
〈另一段城南舊事〉
2002
手稿
國立中山大學余光中數位圖書館提供

Yu Kwang-chung
Another Memories of Peking: south side stories
2002
manuscript
Provided by National Sun Yat-sen University - Kwang-Chung Yu's Digital Archives

荷的联想

記得「蓮的联想」
年輕时我寫过一整卷
而今「荷的联想」
老来不料你竟画一張
还要我為你題詩一首
當年的紅艳早已不再
紅尾蜻蜓也都已飛走
只留下这些闊葉的墨荷
还在莫内彩荷的夢外
等待一晚無情的雨声
管他秋天啊幾时才来呢
情人去後,只留下了老僧
獨对蛙静月冷的止水
苦守一池的禪定

1

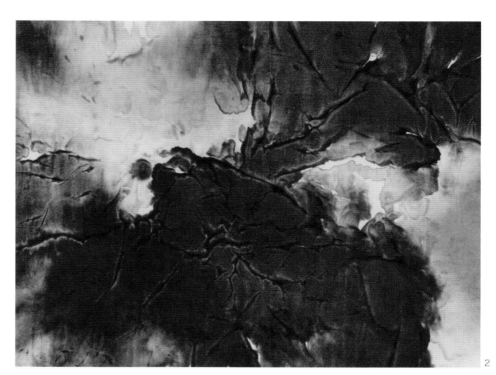

2

1
余光中　　　　　　　**Yu Kwang-chung**
〈荷的聯想〉　　　　　　*Association of Lotus*
1999　　　　　　　　　1999
絹版　　　　　　　　　Silkscreen
71.7×53.5cm　　　　　71.7×53.5cm
劉國松基金會典藏　　　Collection of the Liu Kuo-sung Foundation

2
劉國松　　　　　　　**Liu Kuo-sung**
〈荷的聯想〉　　　　　　*Association of Lotus*
1999　　　　　　　　　1999
鋅版　　　　　　　　　Zincography
71.7×53.5cm　　　　　71.7×53.5cm
劉國松基金會典藏　　　Collection of the Liu Kuo-sung Foundation

3
余光中、劉國松　　　　**Yu Kwang-chung, Liu Kuo-sung**
《畫中有詩：劉國　　　　*Poetry within Paintings:*
松　余光中先生詩　　　　*A Print Collection*
情畫意集》版畫集　　　　1999
1999　　　　　　　　　Silkscreen, Zincography
絹版、鋅版　　　　　　79×57cm
79×57cm　　　　　　　Collection of the
劉國松基金會典藏　　　Liu Kuo-sung Foundation

4
1999 年，《畫中有詩：劉國松　余光中先生詩情畫意集》
版畫集版權頁，版畫簽名與編號。

3

4

83

線條的行走

本名袁德星，生於湖南。1949年隨軍來臺，後結識紀弦等人，以「楚戈」筆名，發表現代詩與藝術評論，也鼓吹現代繪畫，活躍於文學、藝術、教育等領域。後入臺北故宮博物院任職，以對中國古器物等文化內涵之詮釋，發展出獨特的水墨美學及「龍」史研究，成果卓著。其抽象水墨畫，結合傳統上古結繩美學與書法運筆，充滿深厚的文化底蘊與詩情韻味。

The Movement of Lines

Originally named Yuan De-xing, Chu Ko was born in Hunan and came to Taiwan with the military in 1949 and later met people like Ji Xian. Under the pseudonym "Chu Ko." he published modern poetry and art critiques, actively promoting modern painting and was involved in literature, art, and education fields. Later, he joined the Taipei National Palace Museum, where his interpretation of the cultural significance of ancient Chinese artifacts led to the development of a unique ink painting aesthetic and research on the "Dragon" history, with remarkable achievements. His abstract ink paintings, which combine traditional ancient rope-knot aesthetics and calligraphic strokes, are rich in cultural depth and poetic charm.

1 1978 年 9 月 12 日，「東方畫會」畫家及畫友合影於藝術家雜誌社。左起：李錫奇、陳正雄、楚戈、楊興生、朱為白、陳道明、于還素、李文漢、蕭勤、何政廣。圖片來源：藝術家出版社提供。

2 1986 年，劉國松為香港中大籌辦「當代中國繪畫展覽」，與會畫家及評論家合影。前排左起：張隆延夫婦、楚戈；後排左起：馮鍾睿、劉國松、陳其寬、蕭勤、黃朝湖。圖片來源：藝術家出版社提供。

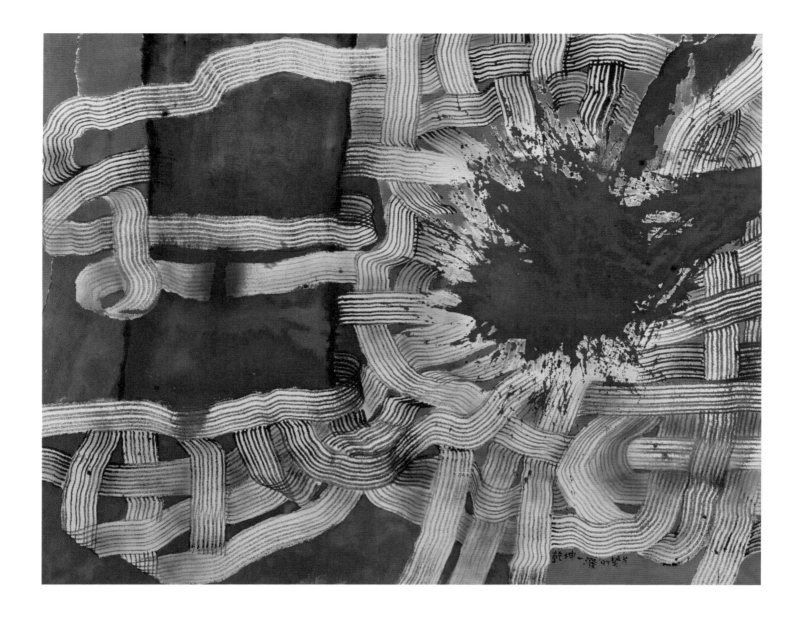

楚戈

〈乾坤一潑〉
1997
水墨、壓克力、布
134×168cm
高雄市立美術館典藏

Chu Ko

A Splash of Heaven and Earth
1997
Ink and acrylic paint on canvas
134×168cm
Collection of the Kaohsiung Museum of Fine Arts

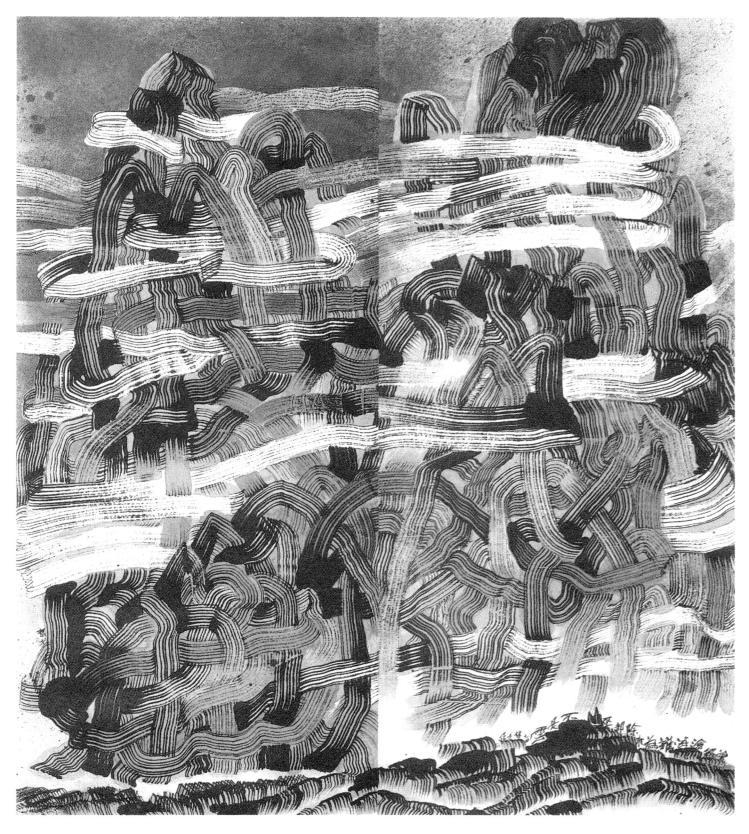

楚戈

〈曾經滄海難為水，除卻巫山不是雲〉
1994
彩墨、紙本
219×95cm×2
藝倡畫廊收藏

Chu Ko

Once seen the vast sea, other waters pale; Once seen Mount Wu, other clouds fade
1994
Colored ink on paper
219×95cm×2
Collection of the Alisan Fine Arts

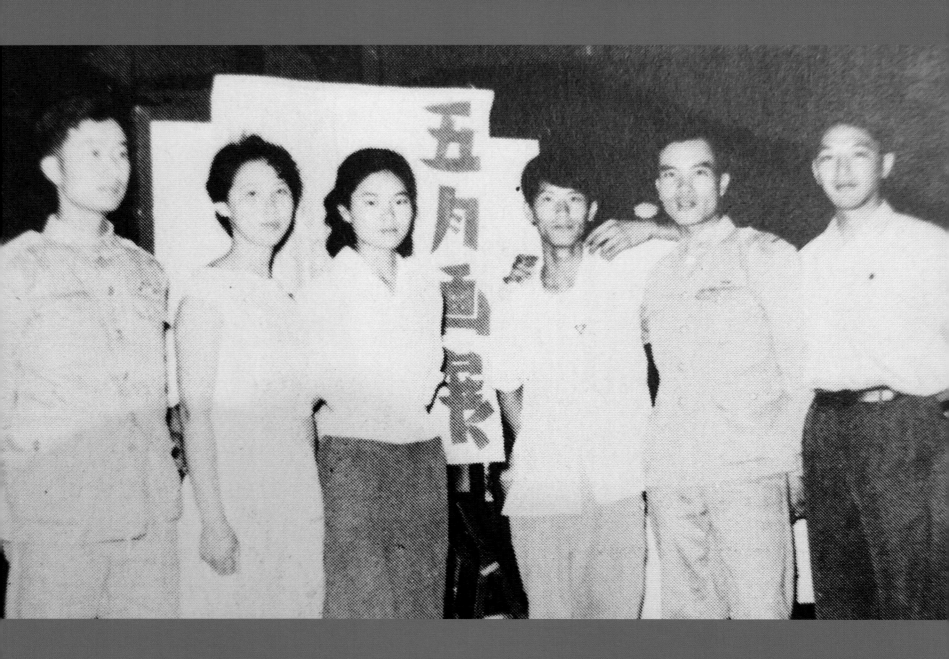

無鞍騎士的靈視歲月──五月畫會

協同策展
陳勇成 國立歷史博物館助理研究員

1950 年代是臺灣藝壇朝向現代藝術發展關鍵時刻，在當時五月畫會和東方畫會、現代版畫會等團體的相繼成立，造就了大批富有創新精神的現代藝術家，帶動臺灣畫壇的革新，影響了臺灣藝壇從古典的保守風格轉為豐富多變的現代藝術型態。

▌緣起

一般談及五月畫會，普遍都會從 1956 年 5 月，劉國松、郭豫倫、郭東榮、李芳枝等 4 位臺灣省立師範學院藝術系（後改臺灣省立師範大學美術系、今國立臺灣師範大學美術學系）的在學學生，於校園舉辦了一場「四人畫展」說起。但這裡面有一個靈魂人物，那正是廖繼春老師，沒有當時廖繼春老師的鼓勵，就不會有這場四人畫展，當然也更不會有五月畫會的基本成員的出現。但除了老師的鼓勵之外，為何會有這一場獨特的「四人畫展」？這必須從郭東榮的口述回憶看到歷史是如何巧妙的安排與造成日後學生們組成這個繪畫團體的因緣際會。

根據郭東榮的回憶，五月畫會起源於 1955 年春天，劉國松和郭豫倫因為無法繼續住臺師大宿舍，因此求助於當時在廖繼春雲和畫室幫忙的他，他說道：

民國四十四年春天，劉國松與郭豫倫因為師大宿舍無法再住，跑到畫室來找我設法安置。我無奈只好帶兩位同學去見廖老師，廖老師笑著以溫柔的眼光答應他們二位暫住畫室。……就在這一年之前，美術系四年級舉辦阿里山美展，我因為和郭豫倫這一年沒上阿里山，不能參加畫展，為了彌補此項遺憾，當時我倆準備單獨舉行一次『郭東榮、郭豫倫二人畫展』。以後因怕造成誤會而作罷，而後在雲和畫室舊話重提，我三人意見相合，再邀請李芳枝同學於畢業一年後，返回師大舉行『四人畫展』。[註1]

1956 年，劉國松、郭東榮、郭豫倫、李芳枝借用臺師大藝術系的教室舉辦了名為「四人聯合西畫展」的展覽。展覽後，4 位同學在廖繼春老師家雲和畫室裡召開檢討會。在舉辦的檢討會議上，除了檢討個人作品以外，受到廖繼春老師的鼓勵，再加上當時臺灣藝文界現代主義思潮的影響，為了改變畫壇保守風氣，積極推廣現代藝術運動，會中大家決議仿照法國「五月沙龍」（Salon de Mai）的構想，也為了承繼中國五四運動的精神，標舉年

輕、創意的創作意識，4 人提出組織畫會，作為聯絡友誼，研習畫藝的常設團體，並決定每年的 5 月舉辦一次展覽，於是正式成立了「五月畫會」，並約定每年吸納臺師大藝術系優秀畢業生加入擴大畫會的動能。此舉引起了鍾梅音的關注，她在《中央日報》上撰文報導 4 位年輕畫家在「四人聯合西畫展」中的作品風格，並介紹他們倡導組織畫會的消息以及畫會的運作機制：

> 他們預備組織一個學會，每年舉行畫展一次，會員必須在藝術學校畢業，且作品在水準以上者。其特點是：一、畫展不賣錢，純屬藝術方面的欣賞與觀摩。二、希望前輩畫家們能重視青年人的創造精神，不要用一成不變的規範去拘束活潑的創造力。三、有些本省畫家認為師大藝術系畢業的同學往往用非所學，所以學畫是生命的浪費，現在他們要以事實來證明那是偏見。[註2]

在此次討論會過程中，廖繼春老師始終在旁積極鼓勵並全力支持，郭東榮說：

> 畫展一開（案：指四人聯展），廖老師對我們鼓勵甚多，說我們夠水準了，叫我們成立畫會，借租中山堂正式開畫展，於是第一屆「五月畫展」就此誕生了，這就是「五月畫展」的 ROOT「根」。[註3]

五月畫展發展演變

一、摸索中成長

1957 年的 5 月 10 日，劉國松、郭東榮、郭豫倫、李芳枝 4 人邀請臺師大剛畢業的陳景容、鄭瓊娟，一共 6 人在臺北中山堂舉辦首屆「五月畫展」；1958 年，五月畫會的 2 位女性藝術家李芳枝和鄭瓊娟因相繼出國深造而中斷參展，另外新加入顧福生、黃顯輝 2 人，在衡陽路新聞大樓展出；1959 年，五月畫會的參展藝術家在第二屆會員的基礎之上，新加入莊喆、馬浩 2 人。同時在畫展之前，劉國松發表了〈不是宣言——寫在「五月畫展」之前〉一文，分別刊載於《筆匯》與《中央日報》，強調「畫會間的競爭，可確立藝術家的學術地位，與推動國家的藝術運動」。1960 年又加入謝里法、李元亨 2 人參展，此年陳景容則因遊學日本而未參展。在 1960 年代，五月畫會雖然僅是以摸索的方式努力壯大畫會，但他們以大膽的畫風、主張自由的繪畫題材、概念、繪畫方式等成為當時臺灣重要現代繪畫團體之一，與另一個現代藝術團體東方畫會相抗衡。

二、邁向黃金年代

1960 年後，五月畫會快速地進入畫會活動的高峰期，由於劉國松個人藝術理念從全盤西化轉變為中西合璧，1961 年的第五屆，該會開始加入臺師大體系以外之成員，除了臺師大藝術專科班畢業的韓湘寧加入畫會以外，也吸納了來自左營海軍「四海畫會」的胡奇中、馮鍾睿 2 位新會員，至此五月畫會打破單一學校的限制，畫會風格為之一變；加上多名成員包括劉國松、莊喆、胡奇中、顧福生等獲選國立歷史博物館選送巴西聖保羅雙年展，其中顧氏並在 1961 年獲最高榮譽獎，此些影響，讓五月畫會更加積極朝向「抽象性」現代繪畫表現，歷經 4 屆，五月畫會開始吸收會員的方向從臺師大藝術系畢業生擴展到藝術理念和風格取向，畫會的藝術主張也逐漸確立，成為開放性的團體。其中以劉國松為主軸倡導的「現代水墨」，更成為引領華人水墨創作革命的巨大思潮，「五月」的名稱也轉為較具主體意識的「Fifth Moon」。

1962 年，受到前一年徐復觀的文章〈現代藝術的歸趨〉影響以及一系列「現代畫論戰」，從事現代藝術創

作的五月畫會被捲入高敏感政治議題，於是廖繼春、孫多慈、資深藝術家楊英風，以及美學教授虞君質、書法家張隆延等幾位藝術界前輩們自發性加入五月畫會聲援學生；再加上赴美講學的臺師大教授孫多慈之幫助推薦，五月畫會獲美國長島美術館邀請赴美，因此第六屆五月畫展以「現代繪畫赴美展覽預展」形式在國立歷史博物館展出，隨後赴美，10 月起在美國多所大學美術館巡迴，新參加的成員包含彭萬墀、廖繼春、楊英風、王無邪、吳璞輝等人。蕭瓊瑞在《五月與東方》中稱：

> 師大藝術系教授廖繼春、孫多慈，資深畫家陳庭詩、楊英風，以及美學教授虞君質、張隆延的或參展、或名列會籍。由於這些年長畫家、師長的加入，使「五月」獲得了臺灣「現代繪畫」正統、主流的地位，楚戈、李鑄晉等都稱美 1962 年的第六屆「五月畫展」，是五月畫會的黃金年代。(註4)

三、個人風格發展

自第六屆的「五月畫展、現代繪畫赴美展覽預展」後，1963 年起，五月畫會每年均獲得了多次國外團體展出機會；1965 年，由於劉國松與莊喆 2 人獲得美國洛克菲勒三世基金會 (今洛克菲勒基金會) 的邀請，資助赴美巡訪、展出為期 2 年，在李鑄晉教授的建議之下，提議將原先第九屆團體展出的方式改變為成員的個展形式，個展成員有劉國松、莊喆、馮鍾睿、胡奇中、韓湘寧等 5 位，五月成員的首次個展均由國立歷史博物館出版個人專輯圖錄，專輯由會友張隆延提字，黃華成負責設計，並於國立臺灣藝術館展出。加上 1960 年代中後期，五月畫會成員多出國留學、旅居海外，使得畫會整體功能漸次消退，自此多位會員開始轉向個人的風格建立與尋求各自國際發展與定位。

之後，五月畫會仍照就每年定期辦理年展，但在多位會員追求個人風格發展期間，藝壇上五月的高峰已過，也不再有藝評評介文字報導；有鑑於此 1968 年馮鍾睿發表〈五月的展望〉一文，亟欲提振「五月」的活力，但「五月」的畫會生命顯然已近尾聲，縱使 1965 年繼續有陳庭詩，以及 1970 年旅美畫家洪嫻的加入畫會，最終在 1974 年第十八屆「五月畫展」於臺北鴻霖藝廊展出後，次年即未再有國內正式的年度團體展出。(註5)在國外部分，以「五月」之名仍有少數不定期展出，持續至 1975 年，五月畫會於美國明尼蘇達州州立大學藝術博物館舉行最後一次集體展出後，「五月畫會」團體活動逐漸停止。(註6)直至 1981 年臺灣省立博物館舉辦「東方畫會、五月畫會」25 週年聯展，再次喚起人們對「五月」無鞍騎士們意氣風發的歲月記憶。

四、臺灣五月畫會時期

1991 年，創會成員之一的郭東榮重新組織「臺灣五月畫會」，吸收除了臺師大美術學系以外及臺灣各大學美術系畢業生等舉辦畫展，雖以「五月」作為號召，卻與早期主張不盡相同。1995 年於國立臺灣藝術教育館舉辦的「五月畫展」，共有早期五月成員郭東榮、劉國松、陳景容、謝里法、廖繼春、陳庭詩、楊英風等 13 人共同參與，為臺灣五月畫會時期早期成員參展最為整齊的一次大型展出。2004 年開始每年定期舉辦會員週年展，每年皆有招收新會員入會，早年五月畫會成員陳景容、鄭瓊娟亦擔任該畫會之榮譽評議委員，與榮譽創會理事長郭東榮共同成為該會之精神象徵。

▌ 小結

五月畫會是臺灣現代藝術史上的重要畫會之一，當時正值臺灣社會、文化發生變革的時期。參與的藝術家們致力於推動臺灣現代藝術的發展，探索新的藝術表達形式。

在 1955 年到 1970 年間，史博館以館舍為基地，以籌備巴西聖保羅展徵選件的進行，鼓勵當時從事現代藝術創作的藝術家，藉此讓臺灣的藝術以當時的繪畫以及人物與風土的理解來接軌世界。因此所謂的現代繪畫（新派繪畫），就在這種機緣之下開始興起。五月跟東方 2 個畫會就是這個時代當中最具代表性，也是日後成就最大的 2 個繪畫團體。

五月畫會成立之初，致力於反對傳統主義，追求現代性和創新。他們強調自由、個性化的藝術表達，主張藝術家應該有自己獨特的風格和觀點。五月畫會的成員們主張抽象表現主義，追求藝術的個性化和情感表達，他們嘗試將內心情感轉化為畫布上的形式和色彩，挑戰傳統的寫實主義風格。

五月畫會亦定期舉辦展覽和座談會，推動抽象藝術的發展，吸引了許多藝術愛好者和專業人士的關注。他們的藝術作品和理念對當時臺灣藝術界產生了深遠的影響。雖然五月畫會後來逐漸解散，但其精神和理念仍然影響著臺灣現代藝術的發展。許多當代臺灣藝術家受到五月畫會的啟發，將其理念延續和發揚光大，為臺灣藝術界帶來了更多的活力和創意。

綜而論之，五月畫會作為臺灣現代藝術史上的一個重要組織，其成立和活動不僅推動了臺灣藝術的發展，他們的藝術理念和作品也為臺灣現代藝術的發展開啟了新的視野和可能性，同時也為臺灣現代藝術的多元化發展和現代性做出了重要貢獻。

註釋：

1　郭東榮，〈廖繼春與五月畫展〉（未刊稿），轉引自劉文三《1962-1970 年間的廖繼春繪畫之研究》，臺北：藝術家出版社，1988。

2　鍾梅音，〈四人聯合畫展〉，臺北：《中央日報》，1956.6.23。

3　蕭瓊瑞，《五月與東方──中國美術現代化運動在戰後臺灣之發展（1945-1970）》，臺北：東大圖書股份有限公司，1991。

4　蕭瓊瑞，《五月與東方──中國美術現代化運動在戰後臺灣之發展（1945-1970）》，頁257-259。

5　蕭瓊瑞於《五月與東方──中國美術現代化運動在戰後臺灣之發展（1945-1970）》一書提及的最後一屆展覽為 1972 年凌雲畫廊，劉國松基金會整理之資料為 1974 年鴻霖藝廊。另雖然有見 1975 年聚寶盆畫廊的展出資料，因未能得知展出人員，故本文以 1974 年為五月畫會國內最後團體展出之末屆。

6　蕭瓊瑞，《五月與東方──中國美術現代化運動在戰後臺灣之發展（1945-1970）》，頁247-293。

▌ 附錄：五月畫會歷年展覽總表（資料來源：劉國松基金會）

1956 年四人聯合西畫展與五月畫會的成立

年份	展覽日期	參展成員	展覽名稱	展覽地點	城市
1956	1956年6月22－24日	劉國松、郭豫倫、郭東榮、李芳枝	四人聯合西畫展	臺灣省立師範大學	臺北

五月畫會歷年展覽

年份	展覽日期	五月畫會參展成員	展覽名稱	展覽地點	城市
1957	1957年5月10－12日	劉國松、郭豫倫、李芳枝、郭東榮、陳景容、鄭瓊娟	第一屆五月畫展	中山堂集會堂	臺北
1958	1958年5月30日－6月1日	劉國松、郭東榮、郭豫倫、陳景容、顧福生、黃顯輝	第二屆五月畫展	衡陽路新生報新聞大樓.	臺北
1959	1959年5月29－31日	劉國松、郭東榮、郭豫倫、陳景容、顧福生、黃顯輝、莊喆、馬浩	第三屆五月畫展	衡陽路新生報新聞大樓	臺北
1960	1960年5月12－15日	劉國松、郭東榮、郭豫倫、顧福生、黃顯輝、莊喆、馬浩、謝理發、李元亨（陳景容與鄭瓊娟留學日本，李芳枝赴法國，作品未及寄回）	第四屆五月畫展	衡陽路新生報新聞大樓	臺北
1961	1961年5月11－14日	劉國松、郭東榮、顧福生、莊喆、馮鍾睿、胡奇中、韓湘寧	第五屆五月畫展	衡陽路新生報新聞大樓	臺北
1962	1962年5月22－27日	劉國松、莊喆、謝理發、胡奇中、馮鍾睿、韓湘寧、彭萬墀、王無邪、吳璞輝、廖繼春、楊英風（張隆延、孫多慈僅掛名畫會會員）	第六屆「五月畫展」暨「現代繪畫赴美展覽預展」	國立歷史博物館	臺北
1963	1963年3月26日－6月		五月畫會會員澳洲巡迴展	多明尼畫廊等	澳洲，雪梨、墨爾本

1963			五月畫會會員展 臺灣現代畫展	東海大學藝術中心 東海大學畫廊	臺中
1963	1963年5月1日 -		五月畫會成員楊英風策展 臺灣近代十一人畫家展 臺灣當代藝術展 臺灣現代藝術展	雅苑畫廊	香港，九龍
1963	1963年5月25日 - 6月3日	劉國松、胡奇中、李芳枝、莊喆、馮鍾睿、彭萬墀、楊英風、韓湘寧、廖繼春、張隆延（老師口述：王壯為有參展，實際展覽DM無列王壯為）	第七屆五月美展	國立臺灣藝術館	臺北
1963	？ - 1963年12月31日		臺灣「五月畫會」四人香港聯展	雅苑畫廊 Chatham Galleries	香港，九龍
1964	1964年2月19日？ - 3月1日		臺灣「五月畫會」四人香港聯展 五月畫展	雅苑畫廊策展於香港文華飯店	香港
1964	1964年6月13 - 16日	劉國松、韓湘寧、馮鍾睿、莊喆、胡奇中；張隆延	第八屆五月畫展	臺北市省立博物館	臺北
1964	1964年10月13 - 27日		臺灣「五月畫會」五人澳洲聯展	Dominion Art Galleries	澳洲，雪梨
1964	1964年11月3日 - ？		臺灣「五月畫會」五人澳洲聯展	中華民國駐澳大使館、澳洲國立大學東方研究院主辦於	澳洲，坎培拉
1964	1964年11月28日 - 12月1日		五月畫會作品送義預展	國立臺灣藝術館（今「國立臺灣藝術教育館」）	臺北
1965	1965年1月18 - 31日 - 2月4日		中華民國現代派藝展	羅馬展覽大廈藝術畫廊 羅馬展覽宮	義大利，羅馬
1965	1965年5月1日 - ？		中國現代畫展/中國現代藝術展		義大利，梅西娜
1965	1965年2月20日 - 3月15日		中國現代畫展	普林斯頓大學	美國，紐澤西，普林斯頓
1965	1965年4月-6月 4月2 - 5日（劉國松畫展）	劉國松畫展、莊喆畫展、馮鍾睿畫展、胡奇中畫展、韓湘寧畫展	五月畫會成員個展： 劉國松畫展、莊喆畫展、馮鍾睿畫展、胡奇中畫展、韓湘寧畫展	國立臺灣藝術館（今「國立臺灣藝術教育館」）	臺北

1965	1965年10月20 - 23日		第九屆五月畫展	臺北市統一飯店	臺北
1966		劉國松、馮鍾睿、胡奇中、韓湘寧、陳庭詩、郭東榮、彭萬墀、顧福生、楊英風、李芳枝	第十屆五月畫展	海天畫廊	臺北
1966			中國現代畫展 五月畫會參展	奧克拉荷馬州立大學畫廊	美國，奧克拉荷馬，斯提沃特
1966			中國現代畫展 五月畫會參展	威斯康辛州立大學畫廊	Whitewater, Wisconsin, USA
1967			中國現代畫五人展	三集畫廊	香港
1967			中國現代畫展	臺灣省立臺中圖書館/臺中市立圖書館	臺中
1967			五月畫展	諾德勒斯畫廊	美國，紐約
1967			中國現代畫展	陸茲畫廊	菲律賓，馬尼拉
1967			現代藝術與書法	耕莘文教院	臺北
1967			第十一屆五月畫展	英文時報畫廊	臺北
1967			五月畫展	Mori Gallery	美國，伊利諾州，芝加哥
1967			五月畫展	加州大學畫廊	Berkeley, California, USA
1967			五月畫展	密西根大學畫廊	美國，密西根，安娜寶
1967			五月畫展	Solidaridad Gallery	菲律賓，馬尼拉
1968		劉國松、郭豫倫、胡奇中、馮鍾睿、韓湘寧、陳庭詩	第十二屆五月畫展	耕莘文教院	臺北
1969	1969年5月24日 - 6月8日	劉國松、馮鍾睿、陳庭詩、胡奇中、郭豫倫	第十三屆五月畫展	聚寶盆畫廊	臺北
1970	1970年6月16日 - 7月	劉國松、馮鍾睿、陳庭詩、胡奇中、洪嫻	第十四屆五月畫展	國立歷史博物館國家畫廊	臺北
1971			第十五屆五月畫展	聚寶盆畫廊	臺北
1971			五月畫展	夏威夷大學畫廊	美國，夏威夷

1971	1971年6月18日－7月25日		五月畫展	檀香山藝術學院	美國，夏威夷，檀香山
1971	1971年7月10 - 19日		五月畫展	凌雲畫廊	臺北
1971	1971年11月1日 - 12月5日		五月畫展	塔夫托美術館	美國，俄亥俄州，辛辛那提市
1972	1972年5月20 - 31日	劉國松、馮鍾睿、陳庭詩、胡奇中、洪嫻	第十六屆五月畫展	凌雲畫廊	臺北
1973			五月畫展	丹佛博物館	美國，丹佛
1973	1973年6月16日-7月9日	劉國松、馮鍾睿、陳庭詩、胡奇中、洪嫻	第十七屆五月畫展	聚寶盆畫廊	臺北
1974	1974年5月8 - 21日	劉國松、馮鍾睿、陳庭詩、胡奇中、洪嫻	第十八屆五月畫展	鴻霖藝廊	臺北
1974	1974年5月22日 - 6月21日		五月畫展	芝加哥藝術俱樂部 後至明尼蘇達藝術館	美國，芝加哥
1975	1975年 - 5月28日		五月畫展	聚寶盆畫廊	臺北
	1975年3月23日 - 4月23日		臺灣「五月畫會」四人美國聯展 現代中國畫展	Benedicta Arts Center at the College of Saint Benedict	美國，明尼蘇達州，聖約翰
	1976年3月16日-4月2日		臺灣「五月畫會」四人美國聯展 現代中國畫展	奧斯汀社區大學中央畫廊	美國，德克薩斯州，奧斯汀
1981	1981年6月16 - 22日		東方畫會 五月畫會二十五週年聯展	臺北市省立博物館（今「國立臺灣博物館」）	臺北
1991	1991年5月11日 - 6月4日		五月畫會紀念展 1960 · 1990	龍門畫廊	臺北
1991	1991年12月22日-1992年1月5日		東方 · 五月畫會35週年展	臺北時代畫廊	臺北
1995	1995年5月13-29日	郭東榮等	五月畫展	國立臺灣藝術教育館	臺北
	1996年11月14日-12月8日		五月 · 東方 · 現代情：1956～1996五月畫會與東方畫會40週年紀念聯展	積禪50藝術空間	高雄
2024	2024年2月7日-4月28日	廖繼春等41名藝術家作品參展	五月與東方－臺灣現代藝術運動的萌發	國立歷史博物館主辦 地點：國立臺灣工藝研究發展中心臺北當代工藝設計分館	臺北

The Mystic Years of the Saddleless Knight:
The "Fifth Moon Group"

Co-Curator
Chen Yung-cheng
Assistant Research Fellow, National Museum of History

Abstract

In May 1956, several students at the Art Department of Taiwan Provincial Teachers College (later renamed to the Department of Fine Arts at Taiwan Provincial Normal University, and now known as the Department of Fine Arts at National Taiwan Normal University), encouraged by their teacher Liao Ji-chun (廖繼春), held a "Four-Person Exhibition" on campus. Following the exhibition, the participants decided to form the "May Group." The next year, in May 1957, this core group, along with two other graduating students, launched the inaugural "May Group" Exhibition. The group's name, inspired by the French "Salon de Mai," signified a commitment to youth and creative innovation, becoming an annual tradition to welcome outstanding graduates from their institution. By its fifth exhibition in 1961, the group had expanded to include members from the "Four Seas Painting Group" (四 海 畫 會) of the Zuoying Navy, breaking the previous limitation of only incorporating students from one school, thus transforming into an inclusive collective. In particular, Liu Kuo-sung's (劉國松) advocacy of "modern ink painting" emerged as a significant movement that led the revolution of Chinese ink art, marking the transition of the group's identity to the more assertive "The Fifth Moon."

劉國松 LIU KUO-SUNG

(1932-)

現代水墨開拓者

本籍山東、生於安徽，就讀南京國民革命軍遺族學校時結識霍剛、李元佳；遷臺後入省立臺灣師範學院藝術系（今國立臺灣師範大學美術學系）。1956年與郭東榮、郭豫倫、李芳枝等人舉辦「四人畫展」於校園；展後決定組成「五月畫會」，翌年舉辦第一次「五月畫展」倡導現代藝術。劉國松以抽象水墨創作突破當時思想封閉的藝壇氛圍，並不斷創新媒材與技法，開創「國松紙」、「抽筋剝皮皴」，及「水拓」、「漬墨」等；也以堅毅、大膽的文筆批判藝壇的保守，持續推動繪畫革新運動。「太空畫」系列更是呼應人類登陸月球的壯舉所成就的代表作，是現代水墨的開拓者。

Pioneer of Modern Ink Painting

Originally from Shandong and born in Anhui, Liu Kuo-sung attended the National Revolutionary Military Orphan School in Nanjing where he met Huo Gang and Li Yuan-chia. After moving to Taiwan, he enrolled in the Art Department of the Provincial Taiwan Normal College (now the National Taiwan Normal University Fine Arts Department). In 1956, Liu, together with Guo Dong-rong, Guo Yu-lun, and Li Fang-chih, held the "Four-Man Art Exhibition" on campus. After the exhibition, they decided to form the "Fifth Moon Group," and held the first "Fifth Moon Art Exhibition" the following year to promote modern art. Liu Kuo-sung broke through the ideologically closed art scene of the time with his abstract ink paintings. He continuously innovated with media and techniques, pioneering "Kuo-sung Paper," "Tendon-Stripping and Skin-Peeling Texture," "Water Rubbing," "Ink Steeping," and others. He also criticized the conservatism of the art scene with his resolute and bold writing, persistently promoting the modern painting reform movement. His "Space Series" is a representative work that resonates with the monumental achievement of man's landing on the moon, marking him as a pioneer of modern ink painting.

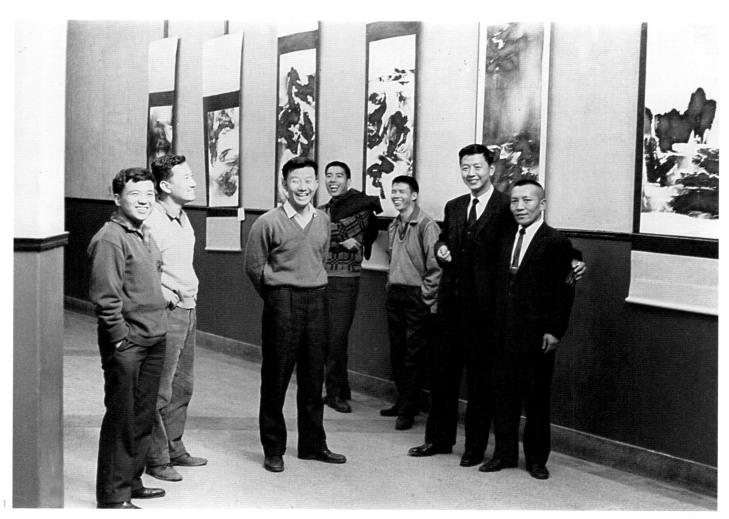

1　1964 年，「五月畫會作品送義預展」於國立臺灣藝術館（現國立臺灣藝術教育館）。圖片來源：劉國松基金會提供。

2　1962 年，劉國松攝於國立歷史博物館「五月畫展」現場。圖片來源：藝術家出版社提供。

3　1969 年，劉國松參加第十三屆「五月畫展」。圖片來源：劉國松基金會提供。

吹皺的山光

石而無紋
怎麼記風霜的日記？
山而不皺
怎麼刻絕壁的額頭？
而水是最隨緣的了
性之所至
發明了獨有的皺法
日磨月磋
細膩中別有韻味
一頁頁神秘的地質史
最美的天書何須文字？
莫問大禹有沒有來過
早已被歲月鑿穿
天機如此深沉
怎肯就道破？

1

2　EA 3/25

劉 國松 1999

3

4

3

劉國松、余光中

《畫中有詩：劉國松　余光中先生詩情畫意集》版畫集

1999

絹版、鋅版

79×57cm

劉國松基金會典藏

Liu Kuo-sung, Yu Kwang-chung

Poetry within Paintings: A Print Collection

1999

Silkscreen, Zincography

79×57cm

Collection of the Liu Kuo-sung Foundation

4

1999 年，《畫中有詩：劉國松　余光中先生詩情畫意集》
版畫集版權頁，版畫簽名與編號。

1
余光中
〈吹皺的山光〉
1999
絹版
71.7×53.5cm×2
劉國松基金會典藏

Yu Kwang-Chung
A Wrinkled Mountain View
1999
Silkscreen
71.7×53.5cm
Collection of the Liu Kuo-sung Foundation

2
劉國松
〈吹皺的山光〉
1999
鋅版
71.7×53.5cm×2
劉國松基金會典藏

Liu Kuo-sung
A Wrinkled Mountain View
1999
Zincography
71.7×53.5cm
Collection of the Liu Kuo-sung Foundation

5
劉國松
〈子夜太陽 III〉
1970
水墨、紙本
139.7×375cm
私人收藏

Liu Kuo-sung
The Sun at Midnight III
1970
Ink on paper
139.7×375cm
Private Collection

郭東榮

KUO TONG-JONG

（1927-2022）

見證世界在變的行者

出生嘉義，畢業於臺灣師大藝術系，作品曾獲臺陽美展臺陽獎。1957年參與籌組「五月畫會」；後留學日本，並長居當地，從事華文教育。其創作風格多樣，具象畫的筆觸細緻，色彩飽滿、具印象派與超現實特色；1989年退休後返臺定居，以扭曲、滴流和噴濺、潑灑等形式的線條，創作大批名為〈世界在變〉的抽象繪畫系列。

A Walker Witnessing a World in Change

Born in Chiayi, Kuo Tong-jong graduated from the Fine Arts Department of the National Taiwan Normal University. His works were awarded the Taiyang Prize at the Taiyang Art Exhibition. In 1957, he participated in establishing the Fifth Moon Group. Later, he moved to Japan for advanced studies and stayed there for a long time, engaging in Chinese language education. Kuo's artistic style was marked by its diversity; his figurative paintings were detailed in brushwork, rich in color, and possessed characteristics of Impressionism and Surrealism. Upon retiring in 1989 and returning to Taiwan, he produced a large number of abstract paintings under the title "A World in Change," characterized by the use of distorted, dripping, splattering, and splashing lines.

1 1961年，左起：郭東榮、劉國松、莊喆、
顧福生、韓湘寧、胡奇中與馮鍾睿合影
於第五屆「五月畫展」。圖片來源：韓
湘寧提供。

2 郭東榮（左）與郭豫倫合影於廖繼
春「雲和畫室」外。圖片來源：藝術家
出版社提供。

3 1976年5月，劉國松（左）與郭東
榮（右）合影於千葉縣郭氏家門前。圖
片來源：劉國松基金會提供。

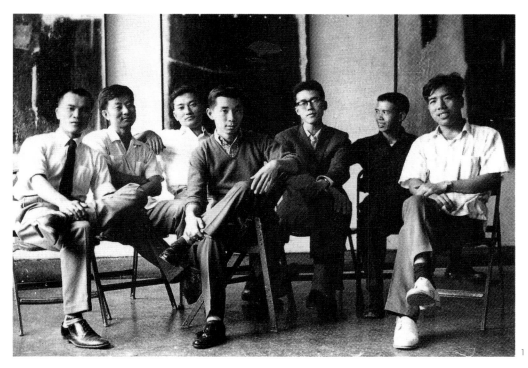

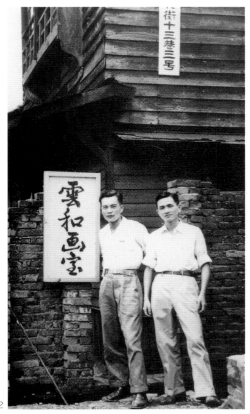

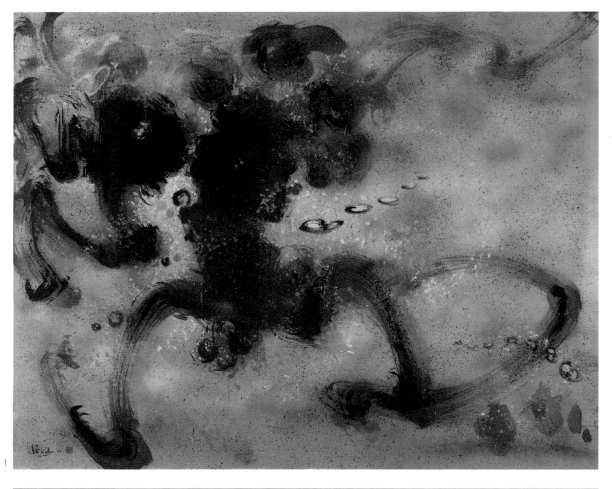

1

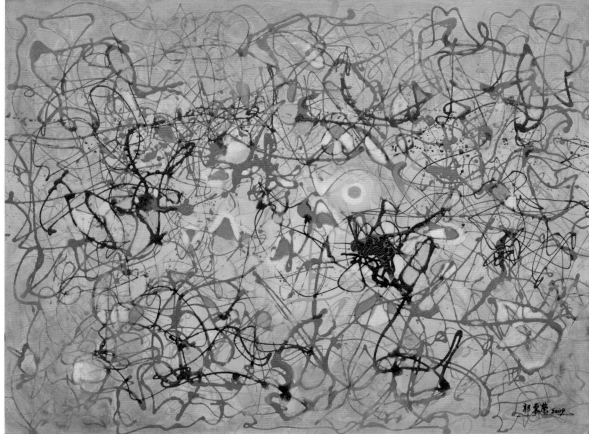

2

1
郭東榮
〈生命的歡喜〉
1971
油彩、畫布
130×162cm
高雄市立美術館典藏

Kuo Tong-jong

The Joy of Life
1971
Oil on canvas
130×162cm
Collection of the
Kaohsiung Museum of Fine Arts

2
郭東榮
〈世界在變 No.2〉
2009
油彩、畫布
91×116.5cm
家屬收藏

Kuo Tong-jong

The World is Changing No. 2
2009
Oil on canvas
91×116.5cm
Collection of the artist's family

3
郭東榮
〈向阿波羅 11 號挑戰〉
1973
油彩、畫布
116.5×91cm
長流美術館典藏

Kuo Tong-jong

Challenging Apollo 11
1973
Oil on canvas
116.5×91cm
Collection of the
Chan Liu Art Museum

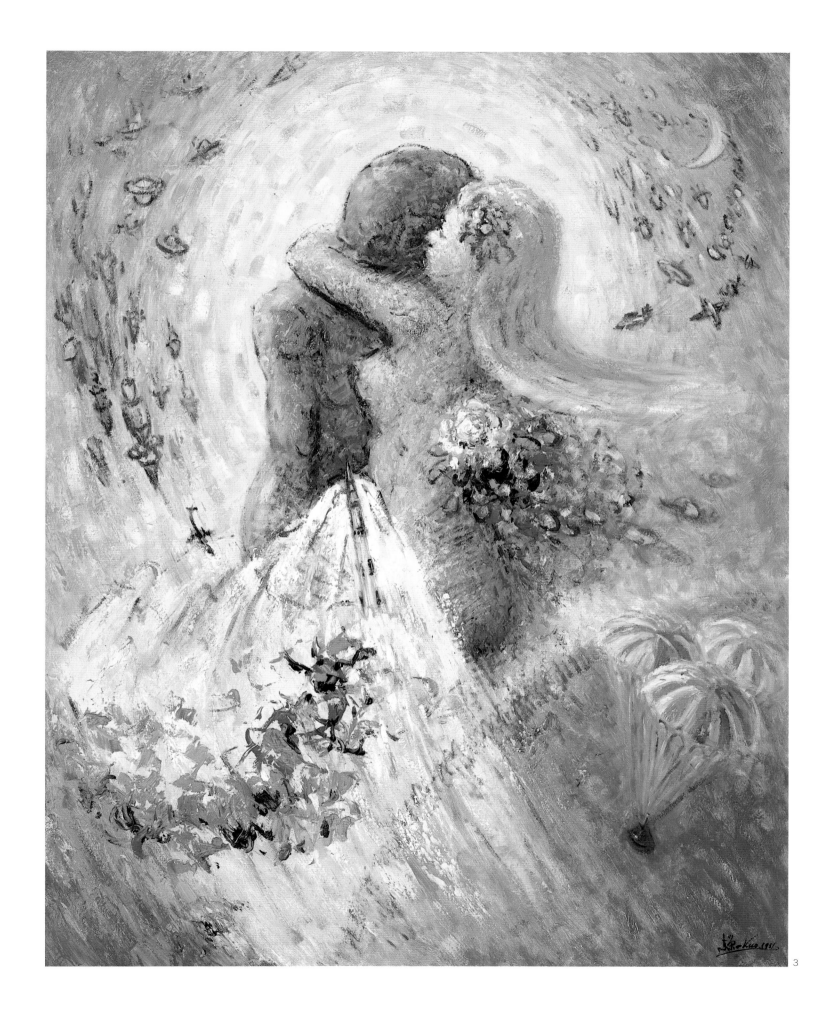

郭豫倫

(1930-2001)

悠遊在藝術與生活間

出生於上海，來臺後就讀於臺灣師大藝術系，受廖繼春、朱德群等老師影響；1956年與郭東榮、李芳枝、劉國松等舉辦「四人畫展」；隔年創立「五月畫會」並推出首展於中山堂；同年與作家林文月結婚。郭豫倫畫作以油彩、壓克力顏料為媒材，抽象中富寓東方情懷，自由揮灑中透露奇趣；作品獲美國de Young Museum、臺北市立美術館典藏。後轉途經商，50歲退休，以收藏玉器、鼻煙壺、非洲貿易珠為樂，並以書法為日常藝術功課。

Effortlessly Navigating Between Art and Life

Born in Shanghai, Kuo Yu-lun studied at the Fine Arts Department of the National Taiwan Normal University after moving to Taiwan, where he was influenced by teachers such as Liao Chi-chun and Chu Teh-chun. In 1956, he organized the "Four-Man Art Exhibition" together with Kuo Tong-jong, Li Fang-chih and Liu Kuo-sung. The following year, he founded the Fifth Moon Group and launched its first exhibition at Zhongshan Hall. In the same year, he married the writer Lin Wen-yueh. Kuo Yu-lun's paintings, mainly in oil and acrylic, are abstract yet rich with Oriental sentiments, revealing a whimsical charm through his free and expressive strokes. His works are collected by institutions such as the de Young Museum in the United States and the Taipei Fine Arts Museum. Later, he turned to a business career and retired at the age of fifty, indulging his passion for collecting jade artifacts, snuff bottles, and African trade beads, while calligraphy remained his daily artistic pursuit.

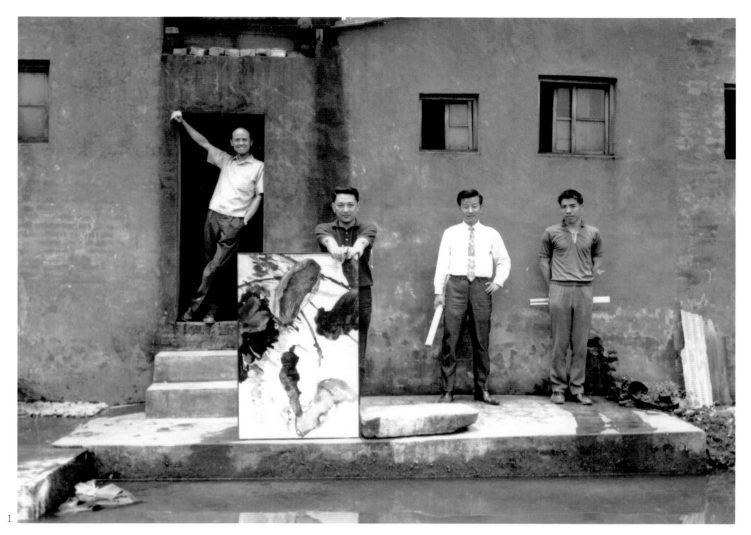

1　1968 年，五月畫會成員合影於中和，左起：陳庭詩、郭豫倫、劉國松、馮鍾睿。圖片來源：郭思敏提供。

2　1968 年，舉辦第十二屆「五月畫展」之後所攝，左起：陳庭詩、劉國松、郭豫倫、胡奇中、馮鍾睿。圖片來源：劉國松基金會提供。

3　五月畫會成員與畫友合影。右起：陳庭詩、莊喆、馮鍾睿、郭豫倫、韓湘寧、胡奇中。圖片來源：藝術家出版社提供。

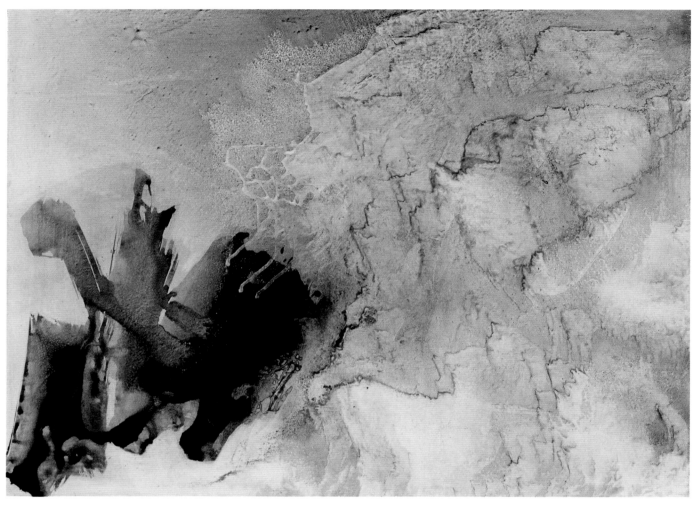

郭豫倫
〈遙遠〉
1966-1968
壓克力、畫布
89.5×120.6 cm
臺北市立美術館典藏

Kuo Yu-lun
Distant
1966-1968
Acrylic paint on canvas
89.5×120.6 cm
Collection of the
Taipei Fine Arts Museum

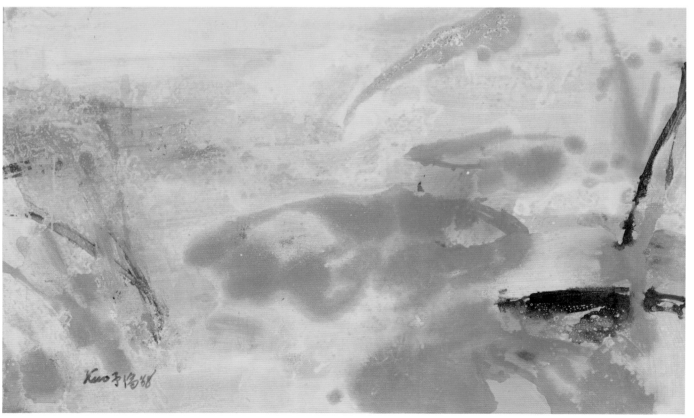

郭豫倫
〈蕩漾〉
1968
壓克力顏料、畫布
76×122cm
家屬收藏

Kuo Yu-lun
Rippling
1968
Acrylic paint on canvas
76×122cm
Collection of the
artist's family

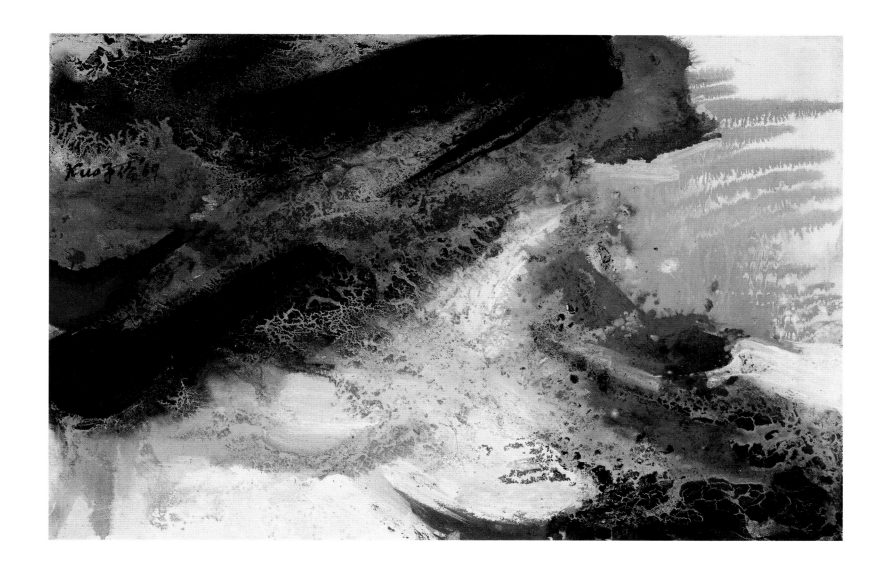

郭豫倫
〈無題〉
1969
壓克力、畫布
60.5×91.5cm
臺北市立美術館典藏

Kuo Yu-lun
Untitled
1969
Acrylic paint on canvas
60.5×91.5cm
Collection of the Taipei Fine Arts Museum

鄭瓊娟

CHENG CHUNG-CHUAN

(1931-2024)

赤紅與燦金

生於新竹，臺灣師大藝術系畢業後，受廖繼春推薦加入「五月畫會」，並參展首屆五月畫展，為當時極少數的女性抽象畫家；後因家庭因素停筆，1991年重啟藝術創作。抽象和半具象畫作多以潛意識、自然形象與人物為題材，抒發心境變化與藝術熱忱；2000年後畫面色彩奔放鮮明、筆觸流暢，常以赤紅色和燦金色形塑強烈視覺效果。

Crimson Red and Shining Gold

Born in Hsinchu, Cheng Chung-chuan graduated from the Fine Arts Department of the National Taiwan Normal University, and was recommended by Liao Chi-chun to join the Fifth Moon Group, participating in the first exhibition. She was one of the few female abstract painters of her time. Later, due to family responsibilities, she paused her artistic endeavors and resumed her creative work in 1991. Her abstract and semi-figurative paintings often draw on subconscious imagery, natural forms, and human figures to express mood swings and artistic passion. After 2000, her works became known for the bold and vivid colors and fluid brushstrokes, often using crimson red and shining gold to create striking visual effects.

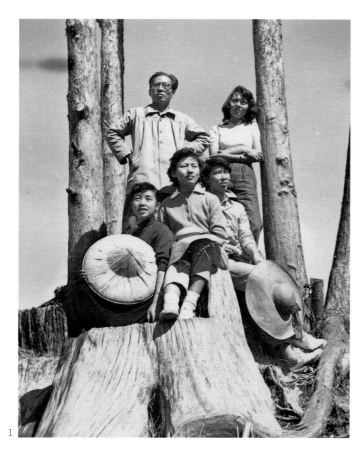

2

1　1955 年，阿里山畢業寫生鄭瓊娟（前排右一）和廖繼春（後排左）等人與神木合影。翻攝：林宗興，圖片來源：鄭瓊娟提供。

2　1957 年，五月畫展鄭瓊娟攝於自己作品前。圖片來源：藝術家出版社提供。

鄭瓊娟　　　　　　**Cheng Chung-chuan**
〈純潔〉　　　　　*Purity*
2004　　　　　　　2004
油彩、畫布　　　　Oil on canvas
162×97cm　　　　162×97cm
長流美術館典藏　　Collection of the Chan Liu Art Museum

鄭瓊娟

〈澹〉
2005
油彩、畫布
116×81cm
國立臺灣美術館典藏

Cheng Chung-chuan
Tranquil
2005
Oil on canvas
116×81cm
Collection of the
National Taiwan Museum
of Fine Arts

鄭瓊娟

〈陰〉
2003
油彩、畫布
80×116.5cm
臺北市立美術館典藏

Cheng Chung-chuan

Shade
2003
Oil on canvas
80×116.5cm
Collection of the
Taipei Fine Arts Museum

鄭瓊娟

〈琦〉
2005
油彩、畫布
112×162cm
臺北市立美術館典藏

Cheng Chung-chuan

Unusual
2005
Oil on canvas
112×162cm
Collection of the
Taipei Fine Arts Museum

115

李芳枝

(1933-2020)

落在域外的花朵

生於臺北，就讀臺灣師大藝術系，1957年與劉國松、郭東榮、郭豫倫等組成「五月畫會」，為臺灣早期推動現代美術之重要女性藝術家。後就讀巴黎藝術學院，以「Li Fang」之名享譽歐洲藝壇。創作初期多採線性抽象，筆觸奔放、用色濃厚；後回歸自然寫實，色彩明朗、筆法錯綜，兼具東西繪畫之長，企圖揉和寫實及抽象、涵蘊古典與現代。

A Blossom beyond Borders

Born in Taipei and a graduate of the Fine Arts Department of the National Taiwan Normal University, Li Fang-chih was a founding member of the Fifth Moon Group in 1957, along with artists such as Liu Kuo-sung, Kuo Tong-jong, and Kuo Yu-lun. She stood as a pivotal female artist in the early promotion of modern art in Taiwan. Subsequently, she went on to study at the École des Beaux-Arts in Paris and gained recognition in the European art scene under the name "Li Fang." In her early creative period, she mainly used linear abstraction, characterized by bold strokes and intense colors. Later, she returned to a naturalistic realism, with bright colors and intricate brushwork, skillfully blending the merits of Eastern and Western painting. Her work aimed to harmonize realism and abstraction, incorporating both classical and modern elements.

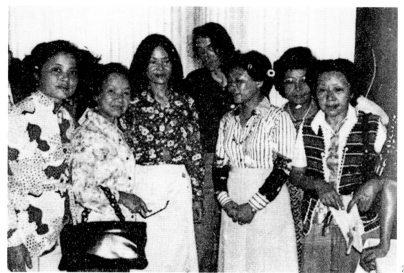

1　1977 年 7 月，李芳枝攝於瑞士東部瑪麗亞湖畔。圖片來源：藝術家出版社提供。

2　我國美術教育考察團袁樞真（左二）等在瑞士與李芳枝（中）合影。圖片來源：藝術家出版社提供。

李芳枝　　　**Li Fang-chih**
〈童子與花〉　　*Children and Flowers*
1965　　　　　1965
彩墨、紙本　　　Colored ink on paper
61×48cm　　　61×48cm
私人收藏　　　　Private Collection

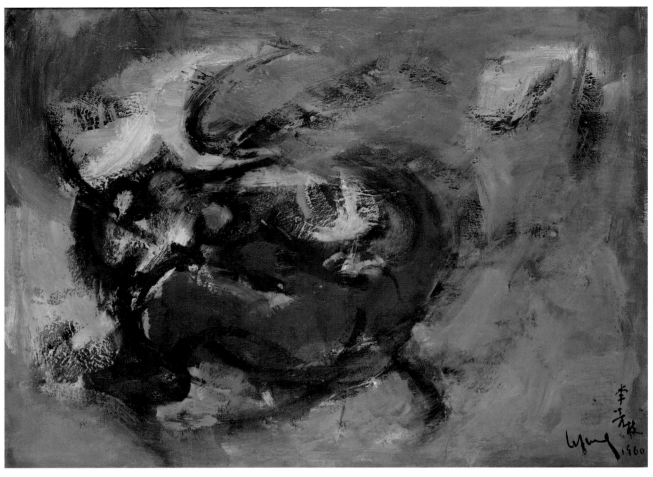

李芳枝
〈龍鳳〉
1960
油彩、畫布
46.5×61cm
臺北市立美術館典藏

Li Fang-chih
Dragon and Phoenix
1960
Oil on canvas
46.5×61cm
Collection of the
Taipei Fine Arts Museum

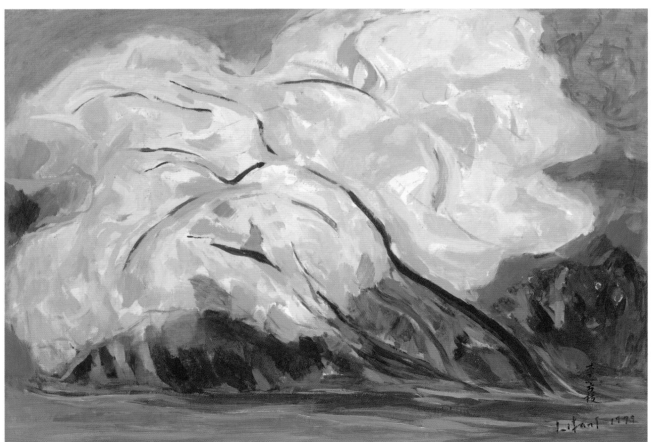

李芳枝
〈夢蝶〉
1979
油彩、畫布
50×70.5cm
臺北市立美術館典藏

Li Fang-chih
The Butterfly Dream
1979
Oil on canvas
50×70.5cm
Collection of the
Taipei Fine Arts Museum

李芳枝

〈奇蹟〉
2000
油彩、畫布
80×80cm
長流美術館典藏

Li Fang-chih

Miracle
2000
Oil on canvas
80×80cm
Collection of the
Chan Liu Art Museum

李芳枝

〈流星〉
1960 年代
彩墨、紙本
45×61cm
私人收藏

Li Fang-chih

Meteors
1960s
Colored ink on paper
45×61cm
Private Collection

陳景容 (1934-)
CHEN CHING-JUNG

靜謐中的詩情

生於彰化，1957年與劉國松等人成立「五月畫會」，1960年赴日留學，入東京藝術大學精研濕壁畫及鑲嵌畫，再以類似風格轉為油畫、素描、版畫；作品風格堅實孤冷，具超現實意境。1968年返臺後，於藝術教育與創作多所貢獻。曾獲法國藝術家沙龍油畫銀牌、銅牌和榮譽獎；1975年旅行歐陸，作品題材更趨多元，一生創作數量龐大，尤以壁畫製作特具成就；2003年受梵蒂諦岡教宗接見，贈與馬賽克鑲嵌畫〈聖家畫〉。

Poetry in Silence

Born in Changhua, Chen Ching-jung was a co-founder of the "Fifth Moon Group" in 1957, along with Liu Kuo-sung and others. In 1960, he went to Japan for further studies, enrolling in the Tokyo University of the Arts to deeply study fresco and mosaic painting, and later moved to a similar style in oil painting, sketching, and printmaking. His works are characterized by a robust and solitary style, imbued with a surreal atmosphere. After returning to Taiwan in 1968, he made significant contributions to art education and creation. He was awarded the silver and bronze medals, as well as the honorary prize at the Salon des Artistes Français. In 1975, he traveled throughout Europe, diversifying the subjects of his works. Over his life, he produced a large number of works, especially in the field of mural painting. In 2003, he was received by the Pope at the Vatican and presented him with a mosaic entitled "The Holy Family."

1 1957 年，第一屆「五月畫展」於臺北市
中山堂，左起劉國松、鄭瓊娟、李芳枝、
陳景容、郭東榮、郭豫倫。圖片來源：
劉國松基金會提供。

2 1958 年，第二屆「五月畫展」展場，左
起顧福生、劉國松、郭東榮、黃顯輝、
陳景容。圖片來源：藝術家出版社提供。

3 1958 年，自臺師大畢業後即加入五月畫
會的陳景容，攝於第二屆「五月畫展」
參展作品前。圖片來源：藝術家出版社
提供。

陳景容
〈來喫茶〉
2010
馬賽克
233×339cm
藝術家自藏

Chen Ching-jung
Come for Tea
2010
Mosaic
233×339cm
Collection of Chen Ching-jung

陳景容

〈騎士雕像與裸女〉
1999
油彩、畫布
228×162cm
獲 1999 年法國
藝術家沙龍銀牌獎
藝術家自藏

Chen Ching-jung
*Knight Sculpture and
Nude*
1999
Oil on canvas
228×162cm
Received the Silver
Medal Award at the
French Artist Salon
in 1999
Collection of
Chen Ching-jung

人的思索

生於上海，來臺後就讀臺灣師大藝術系，師從黃君璧、朱德群；1958年加入「五月畫會」。作品曾獲巴西聖保羅雙年展榮譽獎，後前往巴黎留學，並長期定居。「人」是其主要創作題材，初期運用貼裱技法呈現非具象人形，中期追求軀體與心靈的解放，人物肢體相對飽實；晚期則表現人體於舞蹈、運動間的健美體態。

Contemplations of Humanity

Born in Shanghai, Ku Fu-sheng moved to Taiwan where he studied at the Fine Arts Department of the National Taiwan Normal University under the guidance of Huang Jun-bi and Chu Teh-chun. In 1958, he joined the Fifth Moon Group. His works earned him an honorary prize at the São Paulo Art Biennial in Brazil. Later, he moved to Paris for further studies and settled there for a long time. "Humanity" was the central theme of his artistic exploration. In his early phase, he used collage techniques to depict non-figurative human forms. His middle period was characterized by a quest for the liberation of the body and mind, depicting relatively fuller human figures. In his later years, he depicted the beauty of the human form in dance and movement.

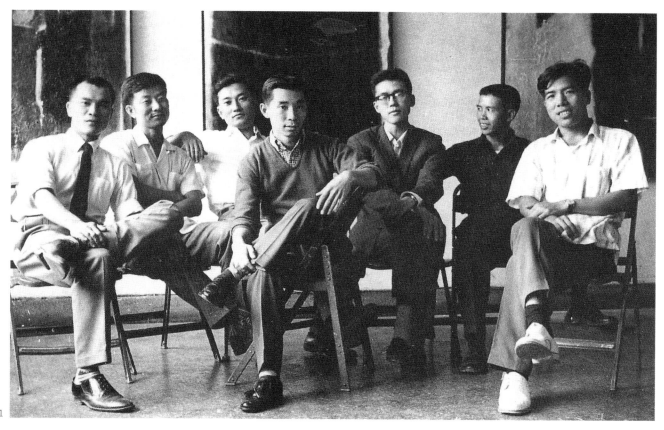

1 1961年，郭東榮、劉國松、莊喆、顧福生、韓湘寧、胡奇中與馮鍾睿（左起）合影於第五屆「五月畫展」。圖片來源：韓湘寧提供。

2 1958年，郭東榮、陳景容、郭豫倫、顧福生、劉國松、黃顯輝（左起）合影於第二屆「五月畫展」。圖片來源：藝術家出版社提供。

3 1961年，「五月畫會」成員合影。左起：韓湘寧、莊喆、顧福生、劉國松、胡奇中。圖片來源：藝術家出版社提供。

顧福生

〈人〉
1961
油彩、畫布
116.5×47.5cm
國立臺灣美術館典藏

Ku Fu-sheng

Human
1961
Oil on canvas
116.5×47.5cm
Collection of the National Taiwan Museum of Fine Arts

顧福生

〈何先生〉
1959
油彩、畫布
99.5×64cm
臺北市立美術館典藏

Ku Fu-sheng
Mr. He
1959
Oil on canvas
99.5×64cm
Collection of the
Taipei Fine Arts Museum

莊喆
CHUANG CHE

(1934-)

穿梭在「破」與「美」

生於北京，父親為知名書法家莊嚴，護持故宮文物輾轉來臺。莊喆畢業於臺灣師大藝術系，1959年加入「五月畫會」，1962年榮獲香港第二屆繪畫沙龍金牌獎，1966年赴美研究當代藝術。1960年代由具象轉為抽象風格，兼採水墨與油彩，運用大面積色塊結合詩文，深富特色。赴美定居後，以壓克力彩為媒材，在形式上由風景、人物等意象出發，在多彩、縱放的筆意中蘊含一份孤寂。1990年代，以哈德遜河漂流木融合鐵件，進行立體創作，在具象與非具象間，顯現都市環境對於自然的破壞。

Navigating Between Destruction and Beauty

Born in Beijing, Chuang Che is the son of the renowned calligrapher Chuang Yan, who moved to Taiwan while safeguarding the cultural relics of the Forbidden City. Chuang graduated from the Fine Arts Department of the National Taiwan Normal University, and joined the Fifth Moon Group in 1959. He was awarded the gold medal at the Second Hong Kong Painting Salon in 1962, and moved to the United States in 1966 to study contemporary art. In the 1960s, his style changed from figurative to abstract, harmoniously blending ink painting with oil, using large color block in combined with poetry, creating works rich in distinctiveness. After settling in the U.S., he primarily used acrylics. His works, initially based on images of landscapes and figures, included a variety of colors and unrestrained brushwork, often conveying a sense of solitude. In the 1990s, he began integrating driftwood from the Hudson River with iron pieces in his three-dimensional creations, thereby reflecting on the urban environment's impact on nature through a juxtaposition of figurative and abstract elements.

1 1961 年，五月畫會部分成員合影。前排右起：
 楊英風、彭萬墀、劉國松、謝里法、胡奇中、文
 霽、馮鍾睿；後排站者為莊喆。圖片來源：藝術
 家出版社提供。

2 1961 年，莊喆參加第五屆「五月畫展」展覽手
 冊內頁。圖片來源：藝術家出版社提供。

3 1964 年 11 月「五月畫會作品送義預展」於國立
 臺灣藝術館（現國立臺灣藝術教育館），右起劉
 國松、莊喆、馮鍾睿、胡奇中。攝影：莊靈，圖
 片來源：劉國松基金會提供。

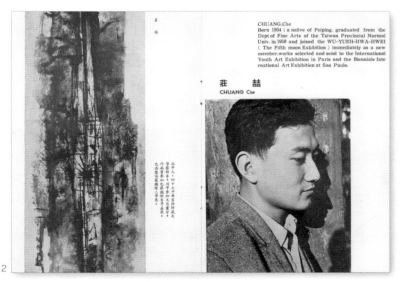

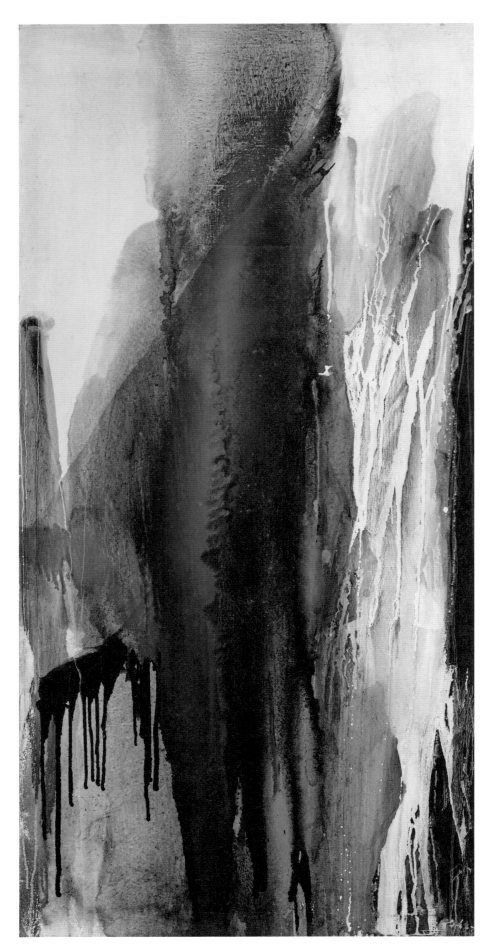

莊喆
〈風景第五號〉
1973
油彩、畫布
178×85cm
1973 年聖保羅雙年展參展作品
國立歷史博物館典藏

Chuang Che

Landscape No.5
1973
Oil on canvas
178×85cm
Exhibited in 1973 São Paulo Art Biennial
Collection of the National Museum of History

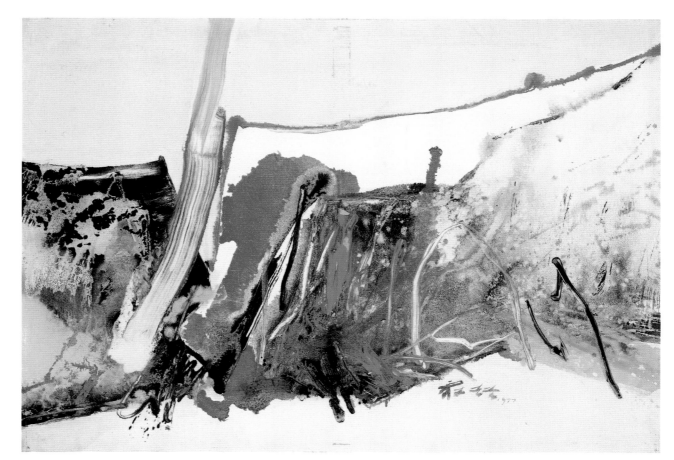

莊喆
〈秋興之二〉
1973
油彩、畫布
89.5×125.5cm
國立歷史博物館典藏

Chuang Che
Autumn Mood II
1973
Oil on canvas
89.5×125.5cm
Collection of the
National Museum
of History

莊喆
〈風景〉
1974
油彩、畫布
89.5×120cm
國立歷史博物館典藏

Chuang Che
Landscape
1974
Oil on canvas
89.5×120cm
Collection of the
National Museum
of History

馬浩
MA HAO

(1935-)

現代陶藝先行者

生於香港，也是臺灣師大藝術系校友，1959年與莊喆同時加入「五月畫會」。早期作品為抽象繪畫，題材多為海邊風景與童年回憶；1960年代後期開始發展陶藝創作，多以拉坯手法形塑人物，尤以瓶形仕女最具特色。風格兼具新古典主義與人物造型的唯美性，作品兼具觀賞性和實用性；透過陶藝表達不囿於媒材與形式的藝術本質，呈現人物精神形象的理想化。

A Pioneer of Modern Ceramics

Born in Hong Kong and also an alumnus of the Fine Arts Department of the National Taiwan Normal University, Ma Hao joined the Fifth Moon Group in 1959 along with Chuang Che. His early works were abstract paintings, often depicting seaside landscapes and childhood memories. In the late 1960s, Ma began to explore ceramic art, primarily shaping figures through the wheel-throwing technique, with his bottle-shaped ladies being particularly distinctive. His style encompasses a blend of Neoclassicism and an aesthetic depiction of figures, ensuring that his works are both visually appealing and functional. Through his ceramics, Ma Hao expresses the essence of art, unconstrained by medium or form, idealizing the spiritual representation of figures.

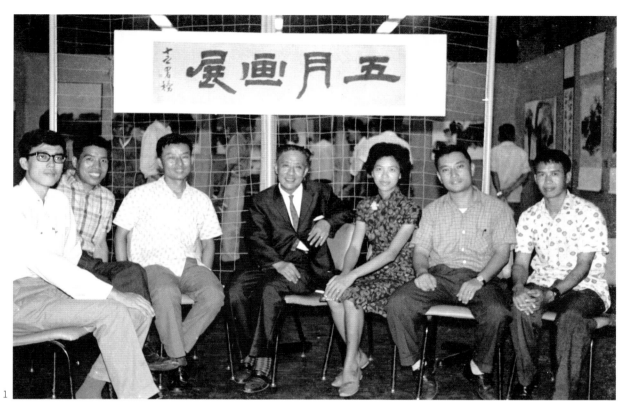

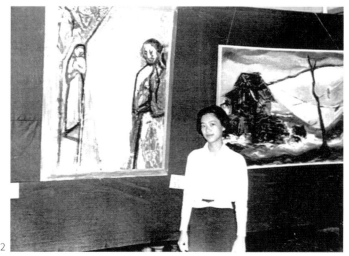

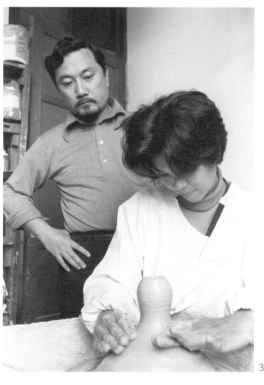

1 1964年，第八屆「五月畫展」於省立博物館（今國立臺灣博物館），
　 成員與張隆延（中）合影。左起：韓湘寧、馮鍾睿、劉國松、張隆延、
　 馬浩、莊喆、胡奇中。攝影：莊靈，圖片來源：劉國松基金會提供。

2 馬浩攝於五月畫展會場。攝影：莊靈，圖片來源：劉國松基金會提供。

3 莊喆凝視著正在作陶的陶藝家妻子馬浩。圖片來源：藝術家出版社
　 提供。

馬浩
〈快樂的女孩〉
1984
陶土
46.5×28.9×19.7cm
國立臺灣美術館典藏

Ma Hao
The Happy Girl
1984
Pottery clay
46.5×28.9×19.7cm
Collection of the National Taiwan
Museum of Fine Arts

馬浩
〈頓悟〉
1986
瓷土
61×19×18cm
新北市立鶯歌陶瓷博物館典藏

Ma Hao
Sudden Enlightenment
1986
Porcelain clay
19×18×61cm
Collection of the New Taipei City
Yingge Ceramics Museum

李元亨 (1936-2020)

LEE YUNG-HAN

唯美的永恆

生於彰化，就讀臺灣師大藝術系時，師從廖繼春、馬白水、林玉山等教授，1960年加入「五月畫會」。後就讀巴黎高等美術學院，曾獲法國藝術家沙龍繪畫部金牌獎，2000年成為法國藝術家沙龍繪畫部評審委員。作品主題多圍繞少女、母女之情，以理想及象徵主義為基礎，自現實困頓中挖掘人性的真、善、美，呈現唯美、永恆、靜謐之美。晚年返臺定居。

The Eternity of Aesthetics

Born in Changhua, Lee Yuan-han attended the Fine Arts Department of the National Taiwan Normal University, where he was mentored by professors such as Liao Chi-chun, Ma Pai-shui, and Lin Yu-shan. He joined the "Fifth Moon Group" in 1960. Later, he studied at the École Nationale Supérieure des Beaux-Arts in Paris, where he was awarded the gold medal in painting at the Salon des Artistes Français, and in 2000 he became a member of the jury for the painting section of the same salon. Lee's artworks mainly revolve around themes of young girls and the bond between mothers and daughters. Grounded in idealism and symbolism, his work excavated the truth, goodness and beauty of humanity amidst the trials of reality, portraying an aesthetic of timeless, serene beauty. In his later years, he returned to Taiwan and settled here.

李元亨寫生時留影。
圖片來源：李元亨家屬提供。

1959 年，臺師大藝術系 48 級學生於臺中畢業旅行。前排右起：謝里法、吳家杭、林蒼筊；後排右起：李元亨、李音生、曾嵐、廖修平、袁樹竹、葉慶勳、梁秀中、傅申、李奉魁。圖片來源：藝術家出版社提供。

李元亨　　　　　Lee Yung-han

〈白衣少女〉　　*Girl in White*

1964　　　　　　1964

油彩、畫布　　　Oil on canvas

116.5×72.5cm　　116.5×72.5cm

家屬收藏　　　　Collection of the artist's family

李元亨　　　　　Lee Yung-han

〈淑女〉　　　　*Lady*

1973　　　　　　1973

油彩、畫布　　　Oil on canvas

162×97cm　　　　162×97cm

家屬收藏　　　　Collection of the artist's family

李元亨
〈晨妝〉
1986
青銅
125×50×63cm
臺北市立美術館典藏

Lee Yung-han
Morning Makeup
1986
Bronze
125×50×63cm
Collection of the Taipei Fine Arts Museum

李元亨
〈母愛 I〉
1993
青銅
105×65×55cm
高雄市立美術館典藏

Lee Yung-han
Maternal Love I
1993
Bronze
105×65×55cm
Collection of the Kaohsiung Museum of Fine Arts

謝里法
SHAIH LI-FA
(1938-)

牛的變身

出生臺北，臺灣師大藝術系畢業，1960年加入「五月畫會」；後留學法國，專研版畫，有「版畫十年」之稱，著名作品如「玻璃箱與嬰兒」、「開門、關門」、「戰爭與和平」等系列。後移居美國，作品兼含油畫、版畫，和裝置藝術等，呈現多年漂泊的心境變化與純熟的創作技藝，對藝術有獨特的理解與反思，以不同媒材和新穎的表現手法進行創作；更以美術史寫作知名藝壇，包括：《日據時代臺灣美術運動史》、《臺灣出土人物誌》等，開啟臺灣美術史研究風潮。解嚴後返臺定居，創作不懈，迭有佳績。

The Transformation of the Ox

Born in Taipei and a graduate of the Fine Arts Department of the National Taiwan Normal University, Shaih Li-fa joined the "Fifth Moon Group" in 1960. He later went to France to specialize in printmaking, earning the moniker "A Decade of Printmaking." His notable works include series like "Glass Box and Baby," "Open Door, Close Door," and "War and Peace." Subsequently, he moved to the United States, where his work expanded to include oil painting, printmaking, and installation art. His works reflect the emotional transitions of years spent abroad and his mastery of artistic skills. Shaih possesses a unique understanding and introspective view of art, employing various media and innovative techniques in his creations. He is also known in the art world for his writings on art history, including "History of Art Movement in Taiwan during the Japanese Occupation" and "Chronicles of Figures in Taiwan," which pioneered a wave of research in Taiwanese art history. After martial law was lifted, he returned to Taiwan and settled down, continuing his relentless artistic creation and winning numerous awards.

謝里法
〈開門‧關門的孤獨少年〉
1973
壓克力、畫布
167×166.7cm
國立臺灣美術館典藏

Shaih Li-fa
*Inside and Outside
Door Alone*
1973
Acrylic paint on canvas
167×166.7cm
Collection of the National
Taiwan Museum of Fine
Arts

約 1956 年，謝里法大學時代在孫多慈老師畫
室留影。圖片來源：藝術家出版社提供。

A/P

謝里法
〈街景 I〉
1975
版畫、紙
26.5×40cm
國立歷史博物館典藏

Shaih Li-fa
Street Scene I
1975
Print
26.5×40cm
National Museum of
History Collection
26.5×40cm
Collection of the
National Museum of History

A/P

謝里法
〈街景 II〉
1975
版畫、紙
26.5×40cm
國立歷史博物館典藏

Shaih Li-fa
Street Scene II
1975
Print
26.5×40cm
Collection of the
National Museum of History

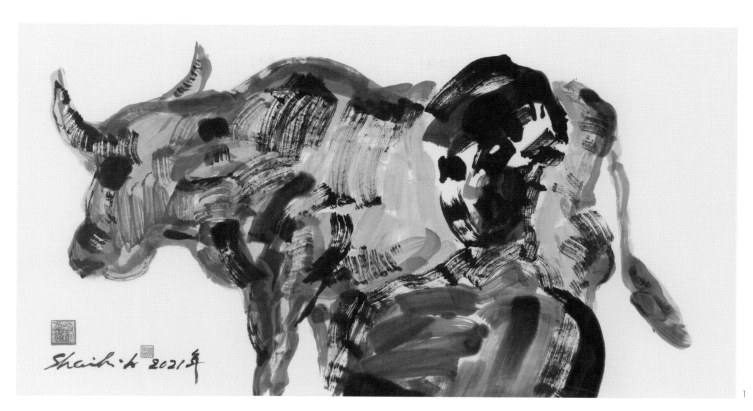

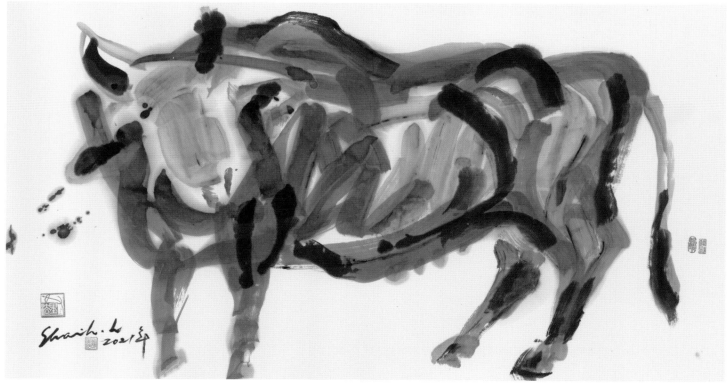

1
謝里法
〈收典藏牛年〉
2021
彩墨、紙本
73×137.5cm
私人收藏

Shaih Li-fa
Collecting the Year of the Ox
2021
Colored ink on paper
73×137.5cm
Private Collection

2
謝里法
〈存在的哲理〉
2021
彩墨、紙本
76.5×140cm
私人收藏

Shaih Li-fa
Philosophy of Existence
2021
Colored ink on paper
76.5×140cm
Private Collection

胡奇中

HU CHI-CHUNG

(1927-2012)

婉轉輕柔的藤蔓

生於浙江，與馮鍾睿等人創辦「四海畫會」於高雄左營；曾參與巴西聖保羅雙年展，1961年受邀加入「五月畫會」。早期在多沙的海邊以麵粉袋作為畫布進行「沙畫」創作；後融合中國山水技法及西洋油畫媒材，呈現稀薄的潑流渲染、錯綜淺淡的線性筆觸，如葡萄藤蔓之婉轉輕柔。後移居美國，將恬靜內斂的東方水墨特質，以輕薄的油彩顏料呈現，深受藏家喜愛。

The Delicate Meandering of Vines

Born in Zhejiang, Hu Chi-chung co-founded the "Four Seas Group" in Zuoying, Kaohsiung, with Fong Chung-ray and others. He participated in the São Paulo Art Biennial and was invited to join the Fifth Moon Group in 1961. In his early days, he created "sand paintings" on flour sacks on the sandy beaches. Later, he blended Chinese landscape painting techniques with Western oil painting mediums, presenting thin, flowing washes and intricate, muted linear brushstrokes reminiscent of the delicate meandering of vines. Eventually he moved to the United States, where he continued to depict the serene and introspective qualities of Eastern ink painting with light and delicate oils, earning the admiration of collectors.

胡奇中
〈繪畫 6711〉
油彩、畫布
181×145cm
國立歷史博物館典藏

Hu Chi-chung

Painting 6711
Oil on canvas
181×145cm
Collection of the
National Museum of History

1 1961年,「五月畫會」成員合影。
 左起:韓湘寧、莊喆、顧福生、
 劉國松、胡奇中。圖片來源:藝
 術家出版社提供。

2 1961年,胡奇中參加第五屆「五
 月畫展」展覽手冊內頁。圖片來
 源:藝術家出版社提供。

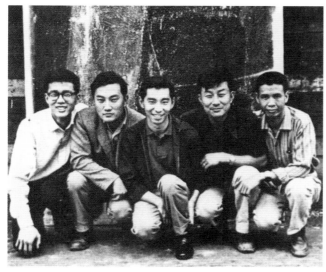

HU, Chi-chung
Born 1927; a native of Chin-yun, Chekiang
province; serves in the Marine Corp of
the Republic of China; Works exhibited
at the International Art Exhibition of
Paris and at the Biennale International
Art Exhibition at Sao Paulo were select-
ed by the National Museum of History
since 1957 joined WU-YUEH-HWA-HWEI
in 1961

胡 奇 中
HU, Chi-Chun

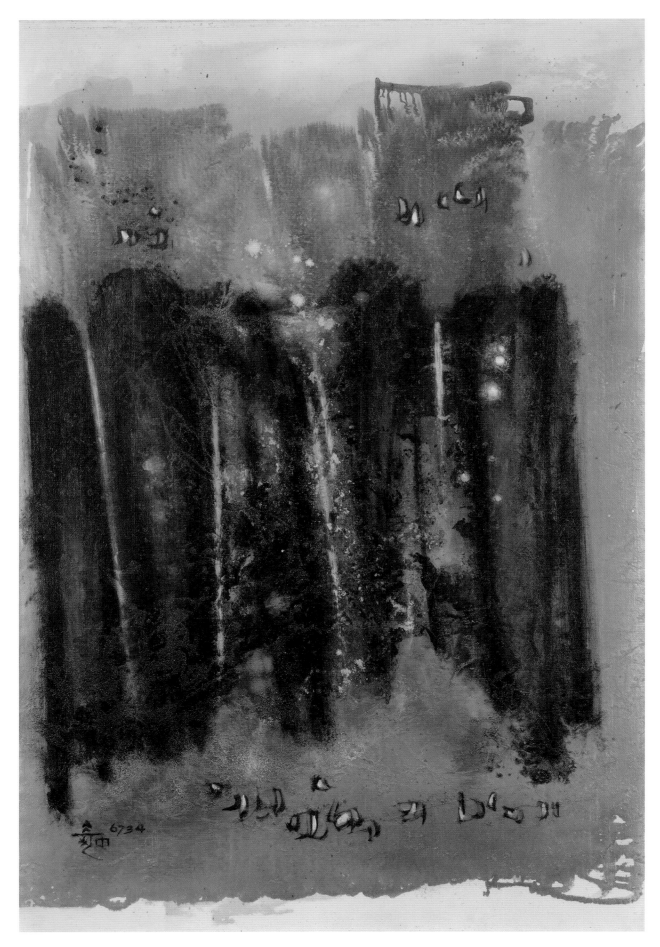

胡奇中

〈6734〉
1967
油彩、畫布
91×60cm
家屬收藏

Hu Chi-chung
6734
1967
Oil on canvas
91×60cm
Collection of the artist's family

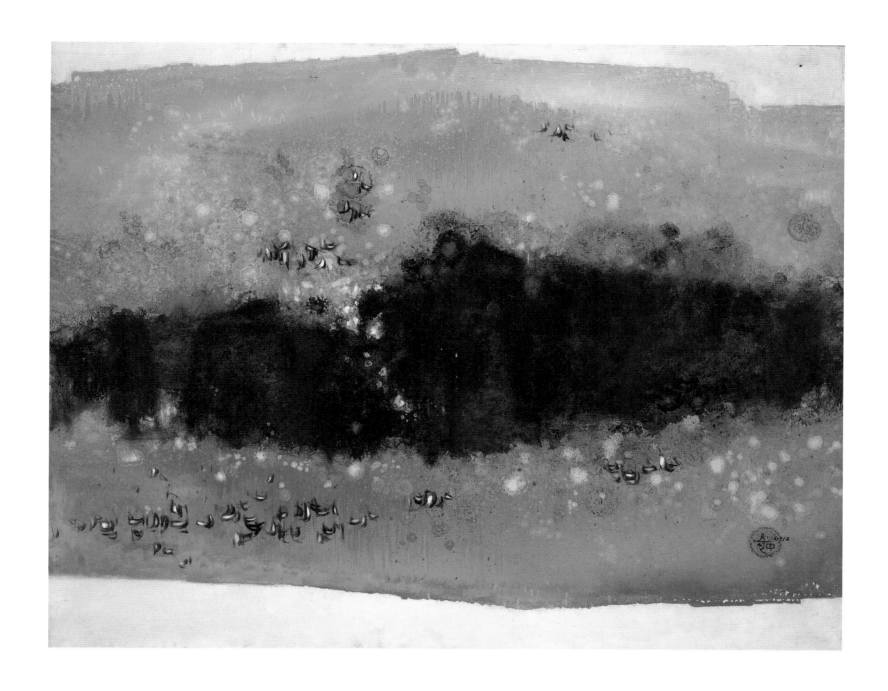

胡奇中

〈繪畫 6712〉
油彩、畫布
145×182cm
國立歷史博物館典藏

Hu Chi-chung

Painting 6712
Oil on canvas
145×182cm
Collection of the National Museum of History

韓湘寧

HAN HSIANG-NING

(1939–)

跳脫框架的勇者

生於四川，臺灣師大藝術系畢業，1961年加入「五月畫會」，以油墨滾筒創作抽象造形，帶著一種古老文明的神秘。後赴美，1969年將壓克力顏料噴於畫布創作「極簡」系列，1970年代探索攝影寫實風格，1980年代挑戰水彩、墨點和數位媒材，融合史實和自然景色，如「黃山」系列等，風格更趨多元。是一位極具實驗精神的藝術家，經常採用多元的媒材與手法，展現獨特且具突破性的藝術觀點和成果。

A Maverick beyond Boundaries

Born in Sichuan, Han Hsiang-ning graduated from the Fine Arts Department of the National Taiwan Normal University and joined the Fifth Moon Group in 1961. He created abstract forms using ink rollers, imbuing his work with a mysticism reminiscent of ancient civilizations. Later, he moved to the United States and, in 1969, initiated the "Minimalist Series" by spraying acrylic paint on canvas. In the 1970s, he delved into photographic realism, and in the 1980s, he ventured into watercolor, ink dot, and digital media, blending historical narratives with natural scenery, as seen in the "Yellow Mountain" series, among others, broadening his stylistic diversity. Han is an artist with a profound experimental spirit, often using a variety of media and techniques to express unique and groundbreaking artistic perspectives and achievements.

1 1960 年，韓湘寧攝於臺師大畢業展。圖片來源：
　韓湘寧提供。

2 1961 年，韓湘寧參加第五屆五月畫展展覽手冊內
　頁，左圖為參展作品〈殷其靁〉。圖片來源：藝術
　家出版社提供。

3 1986 年，韓湘寧攝於紐約畫室作品前。圖片來源：
　韓湘寧提供。

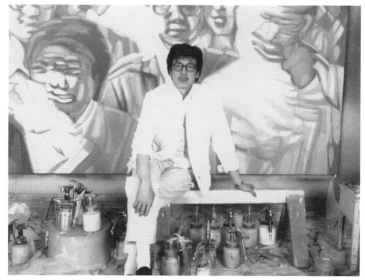

韓湘寧

〈永不毀滅〉
2020
油彩、畫布
200×421cm
藝術家自藏

Han Hsiang-ning

Never to be Destroyed
2020
Oil on canvas
200×421cm
Collection of the Artist

1965 年，韓湘寧於國立臺灣藝術館個展作品〈永不毀滅〉前。圖片來源：韓湘寧提供。

韓湘寧
〈事件〉
1961
油彩、畫布
180×97.5cm
第二屆巴黎國際青年
雙年展參展作品
臺北市立美術館典藏

Han Hsiang-ning

Incident
1961
Oil on canvas
180×97.5cm
Work exhibited in the
2nd Paris International
Biennale of Young Artists
Collection of the
Taipei Fine Arts Museum

FONG CHUNG-RAY

古典的鄉愁

生於河南，臺北政治作戰學校藝術系畢業，與胡奇中等人共同創立「四海畫會」，1961年加入「五月畫會」。最初以油畫創作為主，後嘗試加入水墨媒材，並以紙張拼貼手法，讓抽象山水意象由紙墨變化及色彩層次中顯現。赴美後更嘗試運用壓克力彩與膠薄片等媒材，於沉穩中呈現隨機效果，實驗性的創作手法將東方符號融合成獨樹一幟的抽象畫面。

Classical Nostalgia

Born in Henan and a graduate of the Art Department of the Political Warfare School in Taipei, Fong Chung-ray co-founded the "Four Seas Group" with Hu Chi-chung and others. In 1961, he joined the Fifth Moon Group. Initially focusing on oil painting, he later incorporated ink media and experimented with paper collage techniques, using variations of ink and layers of paint to create abstract landscape images. After moving to the United States, he continued to experiment with materials such as acrylic paint and plastic film, achieving random effects within a composed environment. His experimental approach integrates Eastern symbols into a unique style of abstract painting.

1 「五月畫會」成員合影。左起：陳庭詩、劉國松、馮鍾睿、郭豫倫、胡奇中。圖片來源：藝術家出版社提供。

2 1961 年，馮鍾睿參加第五屆五月畫展展覽手冊內頁。圖片來源：藝術家出版社提供。

馮鍾睿　　　　　　**Fong Chung-ray**

〈繪畫 1969-30〉　　*Painting 1969-30*

彩墨、紙本　　　　Colored ink on paper

120×60cm　　　　120×60cm

國立歷史博物館典藏　Collection of the National Museum of History

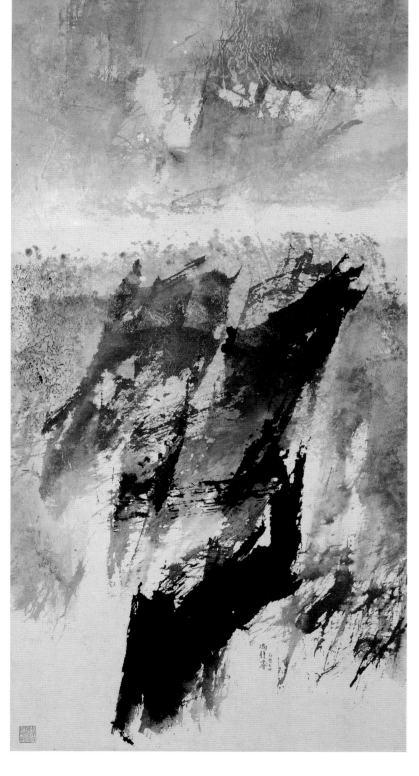

1
馮鍾睿
〈繪畫 1972-68〉
彩墨、紙本
144.5×41.5cm
國立歷史博物館典藏

Fong Chung-ray
Painting 1972-68
Colored ink on paper
144.5×41.5cm
Collection of the National Museum of History

2
馮鍾睿
〈繪畫 1972-68〉
彩墨、紙本
144×41.5cm
國立歷史博物館典藏

Fong Chung-ray
Painting 1972-68
Colored ink on paper
144×41.5cm
Collection of the National Museum of History

3

3

馮鍾睿

〈2012-08〉

2012

油彩、壓克力、畫布

167.5×226.5cm

臺北市立美術館典藏

Fong Chung-ray

2012-08

2012

Oil and acrylic paint on canvas

167.5×226.5cm

Collection of the

Taipei Fine Arts Museum

4

馮鍾睿

〈作品〉

彩墨、紙本

49×49cm

國立歷史博物館典藏

Fong Chung-ray

Artwork

Colored ink on paper

49×49cm

Collection of the

National Museum of History

4

楊英風 YUYU YANG

（1926-1997）

景觀自在

出生宜蘭，後赴北平和在此經商的父母團聚，為日治時期唯一考入東京美術學校建築科的臺灣人。因戰爭中斷學業，返臺後再入臺灣師大藝術系；作品擴及油畫、版畫、漫畫、攝影、雕塑與景觀等類型，曾擔任《豐年雜誌》編輯，創作以鄉土為題材。1960年代吸收現代主義思潮，結合書法線條於雕塑創作；1962年加入「五月畫會」，1964年赴義大利，鑽研銅幣徽章雕刻。返臺後於景觀雕塑創作獨具特色，以不鏽鋼為媒材，天人合一為創作理念；代表作品如：為日本大阪世界博覽會中華民國館前廣場創作的大型鐵雕景觀〈鳳凰來儀〉。

Harmony in the Landscape

Born in Yilan, Yuyu Yang later reunited with his parents, who were doing business in Beiping. He was the only Taiwanese admitted to the Department of Architecture at the Tokyo School of Fine Arts during the Japanese colonial period. His studies were interrupted by the war, and upon returning to Taiwan, he enrolled in the Fine Arts Department of the Taiwan Normal University. Yang's work includes oil painting, printmaking, comics, photography, sculpture, and landscape design. He served as an editor for the "Harvest Magazine," and often created works based on local culture. In the 1960s, he embraced modernist ideas and incorporated calligraphic lines into his sculptures. He joined the Fifth Moon Group in 1962 and went to Italy in 1964 to study the art of coin and medal engraving. Returning to Taiwan, he became known for his unique approach to landscape sculpture, using stainless steel as a medium and embracing the concept of unity between man and nature. Among his notable works is the large-scale iron sculpture "The Phoenix's Welcome," created for the plaza in front of the Republic of China Pavilion at the Osaka World Expo in Japan.

1 1963 年，五月畫會會員展前籌備情景。左起：楊英風、莊喆、胡奇中、劉國松、馮鍾睿、韓湘寧。圖片來源：楊英風美術館提供。

2 1962 年，國立歷史博物館舉行「現代繪畫赴美展覽預展」，師輩畫家及五月畫會會員於館前合影，左起：莊喆、彭萬墀、韓湘寧、廖繼春、劉國松、孫多慈、楊英風。圖片來源：國立歷史博物館提供。

3 1991 年，臺北時代畫廊舉辦「東方·五月畫會 35 週年展」，「五月」大將再次聚首。左起：楊英風、馮鍾睿、劉國松、陳庭詩與韓湘寧。圖片來源：藝術家出版社提供。

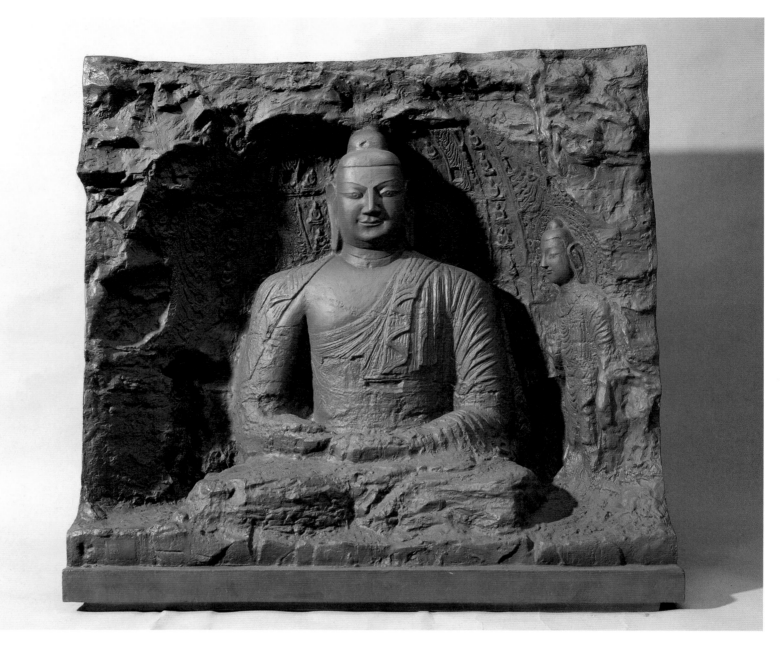

3

楊英風

〈力田（一）〉

1958

甘蔗版畫

45.5×60cm

楊英風美術館典藏

Yuyu Yang

The Power of Sowing (1)

1958

Sugarcane panel print

45.5×60cm

Collection of the Yuyu Yang Museum

4

楊英風

〈漏網之魚（一）〉

1958

複合版畫

21×33cm

楊英風美術館典藏

Yuyu Yang

Escaped Fish (1)

1958

Mixed media print

21×33cm

Collection of the Yuyu Yang Museum

5

1

楊英風

〈雲崗大佛〉（仿雲崗石窟大佛）

1955

銅雕

87×84×40cm

楊英風美術館典藏

Yuyu Yang

After Giant Buddha Statue of the Yungang Grottoes

1955

Bronze carving

87×84×40cm

Collection of the Yuyu Yang Museum

2

楊英風

〈太空蛋〉

1959

木刻版畫

26×75.5cm

楊英風美術館典藏

Yuyu Yang

Space Egg

1959

Woodcut print

26×75.5cm

Collection of the Yuyu Yang Museum

5

楊英風

〈生命的訊息〉

1959

版畫（蔗版塗繪印製）

20×104cm

楊英風美術館典藏

Yuyu Yang

Message of Life

1959

Sugarcane panel print

20×104cm

Collection of the Yuyu Yang Museum

1

楊英風

〈鳳凰來儀（一）〉

1970

不鏽鋼

104×125×70cm

楊英風美術館典藏

Yuyu Yang

Advent of the Phoenix (1)

1970

Stainless steel

104×125×70cm

Collection of the Yuyu Yang Museum

2

楊英風

〈神采飛揚〉

1981

銅雕

235×145×06cm

楊英風美術館典藏

Yuyu Yang

Phoenix Rising

1981

Bronze carving

235×145×06cm

Collection of the Yuyu Yang Museum

3

楊英風

〈鳳凰來儀（四）〉

1991

不鏽鋼

101×145×95cm

楊英風美術館典藏

Yuyu Yang

Advent of the Phoenix (4)

1991

Stainless steel

101×145×95cm

Collection of the Yuyu Yang Museum

4

楊英風

〈日新又新〉

1993

不鏽鋼

186×108×68cm

楊英風美術館典藏

Yuyu Yang

Renewal

1993

Stainless steel

186×108×68cm

Collection of the

Yuyu Yang Museum

5

楊英風

〈鳳凌霄漢（四）〉

1990

不鏽鋼

215×160×80cm

楊英風美術館典藏

Yuyu Yang

Phoenix Scales
The Heavens (4)

1990

Stainless steel

215×160×80cm

Collection of the

Yuyu Yang Museum

6

楊英風

〈輝躍（一）〉

1993

不鏽鋼

225×280×190cm

楊英風美術館典藏

Yuyu Yang

Splendor (1)

1993

Stainless steel

225×280×190cm

Collection of the

Yuyu Yang Museum

4

5

6

人的關懷與觀察

出生於四川，臺灣師範大學藝術系畢業，1961年加入「五月畫會」；後赴日交流，旅日期間觀覽東、西方名畫，深信佳作應具含蓄樸質內涵。1965年遠赴巴黎，接觸古代大師以「人」為題材的經典畫作，開始關注生活周遭不同處境與際遇的人們，形成風格獨具的創作；曾入選巴黎雙年展、聖保羅雙年展、德國卡塞爾文件展，在歐洲藝壇獲得肯定。此次展出以早期抽象創作為主。

Human Concern and Observation

Born in Sichuan, Peng Wan-ts graduated from the Department of Fine Arts at Taiwan Normal University and joined the Fifth Moon Group in 1961. He then went to Japan for cultural exchange, and during his travels he admired both Eastern and Western masterpieces, firmly believing that true works of art should embody subtlety and simplicity. In 1965, he traveled far to Paris, where he encountered classic paintings by ancient masters centered on the theme of "humanity." This experience led him to focus on the different situations and destinies of people in everyday life, resulting in a unique style in his creations. He was selected for prestigious exhibitions like the Paris Biennale, the São Paulo Biennale, and the documenta in Kassel, Germany, earning him recognition in the European art scene. This exhibition primarily showcases his early abstract works.

1　1962 年，「五月畫會」成員合影於臺北楊英風家，前排左起：胡奇中、謝里法；後排左起：馮鍾睿、劉國松、莊喆、彭萬墀、楊英風。圖片來源：劉國松基金會提供。

2　「五月畫會」同仁合影。前排右起：彭萬墀、楊英風、外國友人、莊喆；後排右起：謝里法、劉國松、胡奇中、外國友人、馮鍾睿。圖片來源：藝術家出版社提供。

3　1962 年，「五月畫會」成員共騎摩托車攝於臺北國立歷史博物館前。左起：韓湘寧、莊喆、彭萬墀、劉國松。圖片來源：藝術家出版社提供。

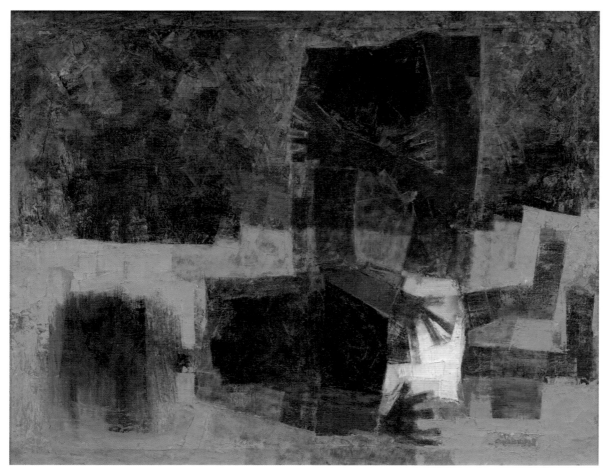

彭萬墀
〈哭哀子〉
1963
油彩、畫布
110×192cm
師大美術館典藏

Peng Wan-ts
Weeping for the Child
1963
Oil on canvas
110×192cm
Collection of the NTNU Art Museum

彭萬墀
〈魚〉
1961-1962
油彩、畫布
45×60cm
國立臺灣美術館典藏

Peng Wan-ts
Fish
1961-1962
Oil on canvas
45×60cm
Collection of the National Taiwan
Museum of Fine Arts

彭萬墀

〈春之犁〉
1966-1968
壓克力、畫布
84.5×126cm
私人收藏

Peng Wan-ts

The Plow of Spring
1966-1968
Acrylic paint on canvas
84.5×126cm
Private Collection

大音無聲的宇宙

生於福建，幼年失聰，筆名「耳氏」，為戰後最早來臺的版畫家之一。1958年與楊英風等人創辦「現代版畫會」，1965年加入「五月畫會」。早期木刻版畫，以古樸刀法進行線條的交纏或迴繞；後以甘蔗板創作出極具氣勢的太空想像，大音無聲。晚年專注於鐵雕創作，以高雄拆船廠的各式零件，組構成對現代性的詮釋，抽象構成中帶有象徵性，亦富詼諧趣味；作品收入國際鐵雕藝術史。

Human Concern and Observation

Born in Fujian and deaf from an early age, Chen Ting-shih, pseudonym "Mr. Ear," was one of the first printmakers to arrive in Taiwan after the war. In 1958, he co-founded the "Modern Prints Association" with Yuyu Yang and others, and in 1965, he joined the Fifth Moon Group. His early woodblock prints featured rustic carving techniques with lines intertwining or encircling lines. Later, he used sugarcane board to create imposing space-themed works, embodying the idea of "great sound in silence." In his later years, he focused on iron sculpture, assembling various parts from a Kaohsiung shipbreaking yard to construct interpretations of modernity. His abstract compositions were symbolic and often whimsically humorous; his works are included in the history of international iron sculpture.

陳庭詩
〈鳳凰〉
1984
鐵
110×73.3×42.5cm
國立臺灣美術館典藏

Chen Ting-shih

Phoenix
1984
Iron
110×73.3×42.5cm
Collection of the National
Taiwan Museum of Fine Arts

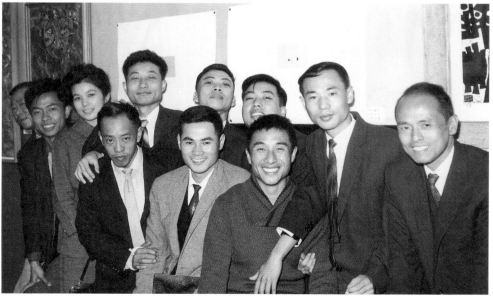

藝術家們合影。前排左起：吳昊、
蕭明賢、歐陽文苑；後排左起：江
漢東、陳昭宏、黃潤色、朱為白、
霍剛、李錫奇、秦松、陳庭詩。圖
片來源：藝術家出版社提供。

陳庭詩
〈破曉 No. 2〉
1971
版畫、紙
123×244cm
國立歷史博物館典藏

Chen Ting-shih
Dawn No. 2, Print
1971
Print
123×244cm
Collection of the
National Museum of
History

陳庭詩
〈約翰走路〉
1984
鐵
94×59×25cm
國立臺灣美術館典藏

Chen Ting-shih
Johnnie Walker
1984
Iron
94×59×25cm
Collection of the National Taiwan Museum
of Fine Arts

陳庭詩
〈作品 00511〉
複合媒材
152×72×50cm
國立臺灣美術館典藏

Chen Ting-shih
Artwork 00511
Mixed media
152×72×50cm
Collection of the National Taiwan
Museum of Fine Arts

陳庭詩

〈大律希音〉
1996
廢鐵、廢木
180×100×53cm
臺北市立美術館典藏

Chen Ting-shih
*The Great, Rarely
Heard Melody*
1996
Scrap iron and wood
180×100×53cm
Collection of the
Taipei Fine Arts
Museum

東方的現代——東方畫會

協同策展

林瑞堂 國立歷史博物館研究助理

20 世紀的一切早已嚴重地影響著我們，我們必須進入到今日的時代環境裡，趕上今日的世界潮流，隨時吸收新的觀念，然後才能發展創造……。[註1]

▊ 前言

　　東方畫會在 1956 年由李仲生的 8 位學生決議成立，並於 1957 年舉辦第一屆東方畫展。在第一屆展出之後，陸續有新成員受邀加入展出，從第二屆的朱為白開始，包括秦松、陳昭宏、黃潤色、鐘俊雄、李錫奇、李文漢、林燕、姚慶章等人都提供作品參展。1966 年開始，8 位創始成員陸續停止參展，到 1968 年以後，僅有吳昊一位創始成員仍參與展出，直到 1971 年的第十五屆展覽結束後，東方畫會正式宣布解散。[註2]

　　東方畫會所播下的種子，已經化為臺灣現代藝術發展的血脈與肌理。只是，是什麼樣的時代氛圍促進了東方畫會的出現，而他們又面臨且克服了哪些後來的現代藝術實踐者難以想像的障礙，才讓後來的臺灣藝壇有了現在的樣貌。且讓我們回到歷史現場，看看東方畫會第一屆展出前後的境況。

▊ 時代氛圍中的詩與畫

　　1950 年代，臺灣處在戒嚴的政治氛圍中，但是從 1956 年開始，詩壇與畫壇這兩個場域都接連出現在藝文與精神層面挑戰傳統、追求現代精神的團體。1956 年 1 月 15 日，詩人紀弦發起「現代派」，強調「新詩乃是橫的移植」。在當時仍屬戒嚴初期的封閉社會中，公開宣示成立一個具有共同主張且追求全盤西化的詩人團體，可說是相當引人注目的現象。現代派宣言一發表，也引發了幾場論戰，但也藉此讓文壇對中西文化以及現代主義有了更多的討論。[註3]

　　也是在 1956 年，劉國松、郭東榮、李芳枝、郭豫倫等 4 位師大藝術系學生在校內舉辦了「聯合畫展」，獲得老師廖繼春的鼓勵，因此成立了「五月畫會」，隔年 1957 年則於臺北中山堂舉辦第一屆「五月畫展」。

李仲生在臺北市安東街畫室的學生們，包含歐陽文苑、霍剛、蕭勤、陳道明、李元佳、夏陽、吳昊、蕭明賢等 8 人，其實在 1955 年左右就已經開始討論要組織畫會及舉辦畫展。根據霍剛的回憶，他們雖有組織畫會的討論，但是考慮到當時高度壓抑的社會氛圍，對此十分謹慎。霍剛表示，「當時的畫友之中，以歐陽最為熱中，為組織畫會事，早就在李先生面前提示過。可是並未得到什麼反應！所以當時大家雖然都有此意，卻未能立刻付諸行動。」[註4]

讓他們正式推動成立畫會的動機，是因為在 1956 年舉辦的全國書畫展中，多數成員均有作品入選，也因為這樣的鼓勵，8 人在 1956 年 11 月底一致決議要正式成立東方畫會，但是成立藝文團體的行政程序卻未能獲准。即使如此，他們創作與發表的動力並未因此而受阻，決定先透過展覽的推出來提倡自己的藝術理念，最終便於 1957 年 11 月舉辦了第一屆「東方畫展」。

重回第一屆東方畫展

成立團體的申請因為當時政治現實的限制而無法實現，而第一屆東方畫展的執行，無論是形式、展期、觀眾的反應也都有面臨今日難以想像的處境。首先是展覽的形式。當時展覽之所以採取國內畫家與西班牙畫家聯展的形式，除了國際藝術交流，其實還有政治層面的考量。徐復觀於 1961 年在《華僑日報》發表〈現代藝術的驅歸〉一文，反映出當時的社會對現代藝術所抱持的疑慮。正如高千惠的觀察，在 1950 年代，無論是臺灣或是美國，現代藝術的發展往往被貼上共產主義的標籤，無視於「冷戰時期，只有自由國家在發展現代藝術，共產主義國家的藝術路線反而是社會寫實主義。把非具象藝術歸給共產黨，只是說明藝術理解和品味的落差……。」[註5] 東方諸子之

所以邀請強力反共的西班牙畫家作品參展，一個無法明說的原因正是為了向大眾保證現代繪畫與共產主義無關。

展期的選擇也有著特殊的考慮。第一屆東方畫展在 1957 年 11 月 9 日開幕，並且於 11 月 12 日結束。蕭瓊瑞指出，關於展期的決策也具有某種自清的意味：「之所以選定這個時期，是因為李仲生的學生們，刻意安排，認為十一月十二日正是國父誕辰紀念日，意義特殊，可以避免遭致疑忌。」[註6]

除了展期之外，在展覽布置的過程同樣必須相當謹慎。根據吳昊的回憶，在畫展布展的期間，不分日夜，畫會成員都必須守在現場，除了需自行布展並保護作品，更大的顧慮或許是「這些非形象的作品，萬一遭人惡意加上數筆，或塗上一些敏感的符號，例如『紅星』一類的東西，惹上『思想問題』的麻煩，豈不百口莫辯，前功盡棄？」[註7] 他們會有這樣的憂慮正反映出他們對時代氛圍的敏銳感受，因為不久之後發生的「秦松事件」正可作為這段回憶最好的註腳。

畫展開始後所引發的反應也值得觀察。根據霍剛的回憶，從 1957 年第一屆東方畫展觀眾的反應來看，當時短短 3 天的展期吸引了數千人來看展，[註8] 只不過多數人其實無法理解畫作的內涵。楚戈則記錄了少數觀眾的激烈反彈：「大部分的觀眾認為這些抽象畫都是『印象派』，一般都說『這是啥子玩意』、『搞什麼名堂』。除了少數脾氣暴躁的傢伙，把說明書用力的擲在地上用腳亂踩一陣，然後嘴裏嘟嘻著『他媽的』揚長而去，以及把痰用力的唾在畫布上之外，大部分還是很守秩序的。」[註9] 相較之下，現代派詩人則正面看待東方畫展的展出作品。紀弦、楚戈、商禽等現代詩人參觀了第一屆東方畫展並表達支持，而現代詩社的成員秦松也在 1960 年參與了第四屆東方畫會的展出，顯示出當時詩壇與畫壇確實有某種追求

現代精神的共同體的意識。

相對於一般觀眾與現代詩人，當時傳統畫家的反應則較為負面。何凡在〈「不像畫」的話〉一文中有以下紀錄：「去年國畫界某大師看了東方畫展以後，有人問他感想如何，他說：『不像話！』」^{（註10）}楚戈也觀察到當時多數的國畫家對第一屆東方畫展的作品「則是抱著嘲笑態度。」^{（註11）}即使是對東方畫會相對友善的何凡，他的文字描述也讓我們能一窺當時文化人對抽象繪畫的感受：「夏陽送了我一幅雞，我拿攝影機的眼光來看，覺得雞頭像向日葵，頸毛像菠蘿蜜，翅尖像香蕉，尾巴像棕櫚樹，而雞的身量和大樹卻不相上下。」^{（註12）}從這段文字，我們可以看到觀畫者的直覺反應就是捕捉視覺上的寫實、具象的形狀，然後從所得的結果分析畫面可能的涵義。只不過，要以這種方式去解讀非具象的現代繪畫就會相當困難。

▌從「東方」萌芽的現代藝術

傳統畫家對第一屆東方畫展作品的負面態度其實反映出一種矛盾現象，因為東方畫會成員從藝術養成到對現代藝術的探索，幾乎都以東方或中國文化元素當作出發點。東方畫會的導師李仲生於 1932 年至 1937 年在日本留學，過程中接觸到現代藝術並曾隨藤田嗣治學習，體會到結合西方藝術與東方傳統的重要性，正如蕭瓊瑞的觀察：「藤田以西方繪畫工具承載東方細緻神祕情感的成功事例，更直接、間接成為李仲生及其學生──『東方畫會』，終生追求努力的典範。」^{（註13）}因此，八大響馬追求現代藝術的道路並非奠基於全然模仿西方的現代畫家，而是從中國傳統的藝術與文化元素出發，再依照各自的性格與偏好進一步發展。

早在第一屆東方畫展之前，東方畫會成員的作品便已經在李仲生的指導下，透過轉化東方或中國文化的元素來發展出他們各自的現代繪畫方法。蕭瓊瑞指出，「他們幾乎都從吸收西方現代藝術的理論入手，再轉而強調中國傳統的藝術特色⋯⋯。中國傳統藝術方面，他們試圖吸收、學習的，則包括：金石、甲骨文、中國山水、敦煌壁畫、工筆畫、民間藝術、漢磚石刻、國劇服飾⋯⋯。」^{（註14）}

對東方諸子而言，這個藝術的出發點是有意識的選擇。1957 年 2 月，在應徵第四屆巴西聖保羅雙年展申請表的自述中，李元佳如此敘述自己的藝術觀：「現代藝術是反自然主義、注重心理活動的表現，故其含有暗示、象徵、抽象諸屬性，抽象繪畫即為其中最具直接表現作風，其主要理則，實與我國金石文字之抽象美相溝通。余數年從我國甲骨文、鐘鼎文中尋找表現吾國抽象藝術之特色⋯⋯。」^{（註15）}蕭明賢在 1957 年 1 月同一屆申請表的自述中也提出類似觀點：「從西方原有的自然主義的傳統中解脫出來，注重繪畫的本質，使色和線作充分的自由發揮，而與我國的藝術在理則上有許多相合的地方，抽象繪畫則與我國文字的抽象美更屬相同。」^{（註16）}即使同時期其他傳統畫家沒有看出東方畫會作品的東方特質及開創出的可能性，但是從東方諸子的自述及作品中，我們仍能看到他們努力探索著歐美畫家無法創造出來的抽象藝術表現。

▌小結

隨著 1957 年五月與東方兩個畫會的展出，提倡現代藝術的團體如「現代版畫會」也接連成立，同樣追求美術現代化，且成員之間互通聲氣，甚至彼此加入。追求美術現代化的團體數量增加，也讓現代繪畫逐漸成為當時藝壇無法忽視的存在。透過席德進及蕭勤、霍剛等東方畫會成員陸續撰文介紹，讓「抽象畫」的創作與欣賞成為大眾討

論的話題。在第一屆東方畫展經過 30 多年之後，霍剛認為，東方畫會對當時臺灣畫壇的影響包括：打破學院傳統、促進東西藝術交流，以及「融合中國哲學思想和藝術精神，在現代藝術中作新的表現。」[註17]儘管東方

畫會的運作僅 10 餘年，但是正如本次展覽作品所呈現的，參與這段歷程的畫家們，透過持續的藝術實踐，推動著臺灣特有的非具象藝術的發展。

註釋：

1 引自〈我們的話〉，收錄於《第一屆東方畫展／中國、西班牙現代畫家聯合展出展覽手冊》，1957。

2 關於東方畫會創始成員之外的其他成員加入的情況與各自的風格，可參見蕭瓊瑞，《五月與東方——中國美術現代化運動在戰後臺灣之發展》（臺北：東大，1991），頁 229-247。

3 關於現代派成立的前因及後續影響，參見應鳳凰，〈臺灣五十年代詩壇與現代詩運動〉，《現代中文文學學報》4 卷 1 期（2000.7），頁 65-100。

4 參見霍剛，〈回顧東方畫會〉，收錄於郭繼生編《當代臺灣繪畫文選 1945-1990》（臺北：雄獅圖書，1991），頁 200-206。頁 205。

5 參見高千惠，〈從歷史背影看當代的身形——史博館／極端新派／巴西聖保羅雙年展的三角關係〉，收錄於簡伯如編，《展覽與時代：藝術展覽研究與臺灣藝術史》（臺中：國立臺灣美術館，2020），頁 135-160。

6 蕭瓊瑞，《五月與東方——中國美術現代化運動在戰後臺灣之發展》，頁 117。

7 蕭瓊瑞，《五月與東方——中國美術現代化運動在戰後臺灣之發展》，頁 119。

8 2023 年 12 月 29 日筆者與霍剛訪談內容。

9 參見楚戈，〈二十年來之中國繪畫〉，引自蕭瓊瑞《五月與東方——中國美術現代化運動在戰後臺灣之發展》，頁 120。

10 參見何凡，〈「不像畫」的話〉，《聯合報》（臺北：1958 年 11 月 10 日，版 7）。

11 楚戈，〈二十年來之中國繪畫〉，頁 120。

12 參見何凡，〈「響馬」畫展〉，《聯合報》（臺北：1957 年 11 月 5 日，版 6）。

13 蕭瓊瑞，《五月與東方——中國美術現代化運動在戰後臺灣之發展》，頁 86。除了藤田嗣治與李仲生的影響外，林伯欣則認為，東方諸子從東方元素當成創作起點，也和國立歷史博物館當時展出的中華文物複製品有密切關係。參見林伯欣〈現代性的鏡屏：「新派繪畫」在臺灣與巴西之間的拼合／裝置（1957-1973）〉，《臺灣美術》67 期（2007.1），頁 60-73。

14 蕭瓊瑞，《五月與東方——中國美術現代化運動在戰後臺灣之發展》，頁 122-123。

15 參見李元佳，〈應徵巴西聖保羅市現代藝術博物館第四屆二年季國際藝術展覽會登記表〉（1957.2.2），收入陳曼華編，《拓開國際：國立歷史博物館與巴西聖保羅雙年展檔案彙編第一冊（1956-1961）》（臺北：國立歷史博物館，2020），頁 122。

16 蕭明賢，〈應徵巴西聖保羅市現代藝術博物館第四屆二年季國際藝術展覽會登記表〉（1957.1.28），收入陳曼華編，《拓開國際：國立歷史博物館與巴西聖保羅雙年展檔案彙編第一冊（1956-1961）》（臺北：國立歷史博物館，2020），頁 164。

17 參見霍剛，〈回顧東方畫會〉，收錄於郭繼生編《當代臺灣繪畫文選 1945-1990》，（臺北：雄獅圖書，1991），頁 200-206。

The Modern for the East: The Ton-Fan Art Group

Co-Curator

Lin Juei-tang

Research Assistant, National Museum of History

Abstract

This article describes the historical and cultural context in which the Ton-Fan Art Group was formed. Founded in the 1950s, the group emerged during the period of martial law in Taiwan. During this period, both Taiwan's poetry and art communities independently formed groups that sought to challenge traditional norms and embrace modernity. During this time, the founding members of the Ton-Fan Art Group encountered administrative hurdles in their organizational efforts, prompting them to showcase their artistic choices through exhibitions. The first Ton-Fan Art Exhibition, however, faced many challenges, including the planning process, public reception, and the attitudes of traditional painters. Despite misunderstanding and even ridicule from traditional artists, the Ton Fan artists, under the guidance of Li Chun-shan, were committed to a creative method that fused Western theories with Eastern traditions. By understanding the artistic directions of the Ton Fan artists, we can begin to appreciate how this group of artists worked tirelessly to forge a distinct form of modern abstract art unique to the East.

蕭勤

HSIAO CHIN

(1935-2023)

宇宙遊子

出生上海，來臺後就讀臺北師範學校藝術科，同時入李仲生畫室學習現代藝術。1955年與李仲生畫室學生倡議籌組「東方畫會」，1956年中赴歐留學，引介臺灣與歐洲藝術家的創作交流，同年底組成「東方畫會」，1957年底推出首展。個人創作融合東西文化，結合道家與禪宗哲學，呈現兼具哲理、實證和神祕的簡潔風格；終生創作理念在探討生命與宇宙的本源。晚年返臺任教於國立臺南藝術大學。

Cosmic Voyager

Born in Shanghai, Hsiao Chin received his early art training at the Art Department of the Taipei Normal School, while studying modern art in the studio of Li Chun-shan. In 1955, he initiated the founding of the "Ton-Fan Art Group" with fellow students from Li Chun-shan's studio. In 1956, Hsiao went to Europe for further studies, fostering creative exchanges between Taiwanese and European artists. The "Ton-Fan Art Group" was officially formed later that year, and held its first exhibition in late 1957. Hsiao's art embodies a fusion of Eastern and Western cultures, integrating Tao and Zen to present a style marked by philosophical depth, empirical evidence, and mysticism. His lifelong artistic pursuit revolved around exploring the essence of life and the universe. In his later years, he returned to Taiwan and taught at the Tainan National University of the Arts.

1　1980 年代，夏陽與蕭勤（右）合影於
　彰化。圖片來源：藝術家出版社提供。

2　1996 年，《藝術家》雜誌主辦「東方
　畫會」畫家座談一景。與會者包括：
　朱為白（左一），左三起：陳道明、
　李錫奇、蕭勤、夏陽、吳昊等。圖片
　來源：藝術家出版社提供。

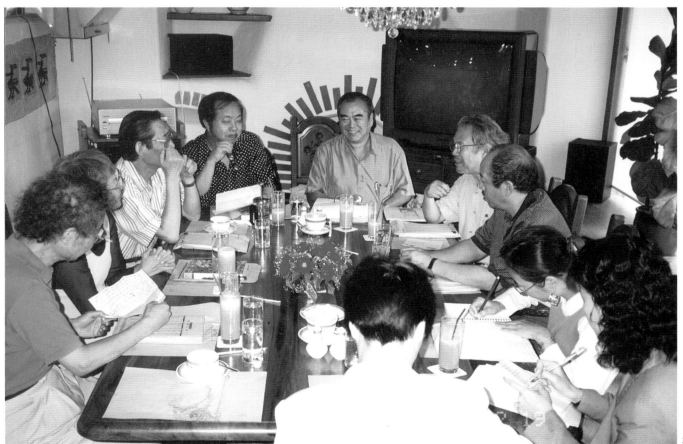

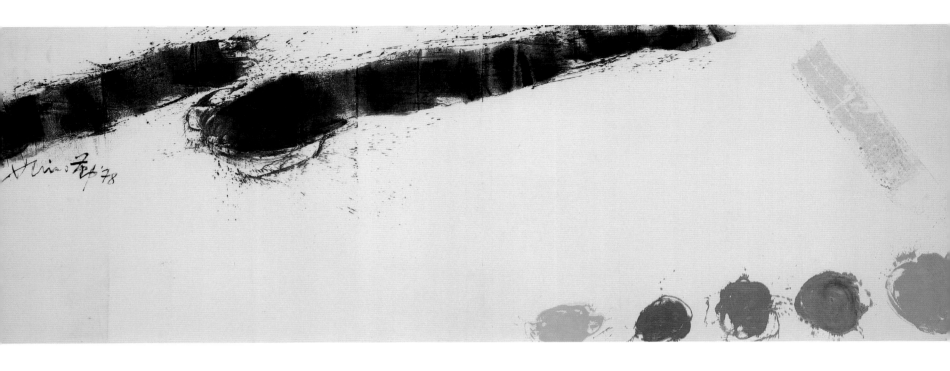

蕭勤

〈水墨禪畫〉
1978
油彩、畫布
156×465cm
國立歷史博物館典藏

Hsiao Chin

Zen Painting in Ink
1978
Oil on canvas
156×465cm
Collection of the National Museum of History

蕭勤
〈大我〉
2013
銅塑
40×32.3×38cm
蕭勤國際文化藝術基金會典藏

Hsiao Chin
The Greater Self
2013
Bronze sculpting
40×32.3×38cm
Collection of the Hsiao Chin International Culture and Arts Foundation

蕭勤
〈超越〉
2013
銅塑
40×29.3×34.5cm
蕭勤國際文化藝術基金會典藏

Hsiao Chin
Transcendence
2013
Bronze sculpting
40×29.3×34.5cm
Collection of the Hsiao Chin International Culture and Arts Foundation

蕭勤
〈緣〉
2013
銅塑
40×37.6×22.3cm
蕭勤國際文化藝術基金會典藏

Hsiao Chin
Destiny
2013
Bronze sculpting
40×37.6×22.3cm
Collection of the Hsiao Chin International Culture and Arts Foundation

李元佳 LI YUAN-CHIA

（1929-1994）

在行動與觀念間

生於廣西，1949年來臺，就讀臺北師範學校藝術科，也是李仲生畫室學生，「東方畫會」最早成員之一，作品深具觀念性。1965年赴歐，後定居英國。創作兼容東西方元素，偏好在卷軸、冊頁上灑落大小不一的墨點。後轉向實體裝置，如：「宇宙複數版」系列，觀者能於其中挪動附著於磁盤上的幾何圖形磁鐵，深富前衛精神；其英國畫室也成為當地旅遊景點。

Between Action and Concept

Born in Guangxi, Li Yuan-chia moved to Taiwan in 1949 and studied at the Art Department of Taipei Normal School. He was also a student in Li Chun-shan's studio and became one of the earliest members of the Ton-Fan Art Group, with his works being deeply conceptual. In 1965, he moved to Europe, eventually settling in the United Kingdom. Li's creations harmoniously integrated elements from both Eastern and Western cultures, often preferring to scatter ink dots of varying sizes on scrolls and book pages. Later, he shifted towards physical installations, such as the "Cosmic Points" series, which allowed viewers to move geometric-shaped magnets attached to disks, showcasing an avant-garde spirit. His studio in the UK also became a popular tourist destination.

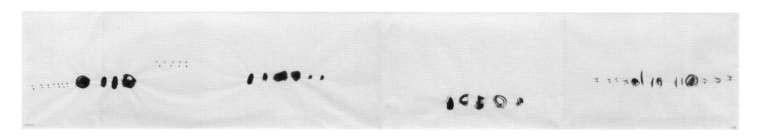

李元佳

〈作品三〉
1962
複合媒材
24×137.5cm
國立臺灣美術館典藏

Li Yuan-chia

Work No.3
1962
Mixed media
24×137.5cm
Collection of the National Taiwan
Museum of Fine Arts

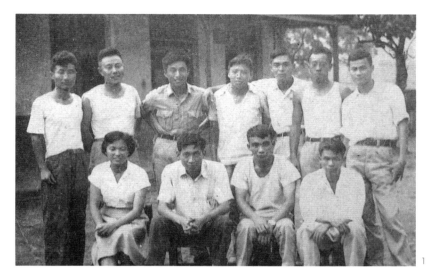

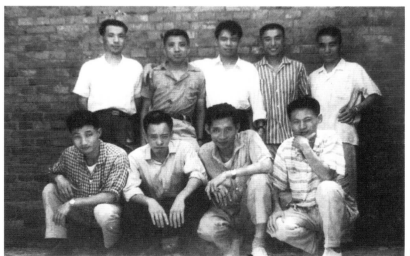

1　1956 年，畫友們歡送蕭勤去西班牙，合影於景美國校前。
　　前排左起：劉芙美、陳道明、李元佳、夏陽；後排左起：
　　朱為白、金藩、歐陽文苑、霍剛、蕭勤、吳昊、蕭明賢。
　　圖片來源：藝術家出版社提供。

2　1960 年 7 月，「東方畫會」成員攝於臺北「防空洞」畫室
　　門前。前排左起：朱為白、吳昊、陳道明、未詳；後排左起：
　　未詳、霍剛、夏陽、歐陽文苑、李元佳。圖片來源：藝術
　　家出版社提供。

3　畫友們合影於臺北。前排右起：夏陽、李元佳；後排右起：
　　吳昊、歐陽文苑、秦松、朱為白、王振庚。圖片來源：藝
　　術家出版社提供。

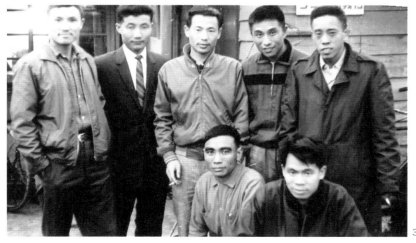

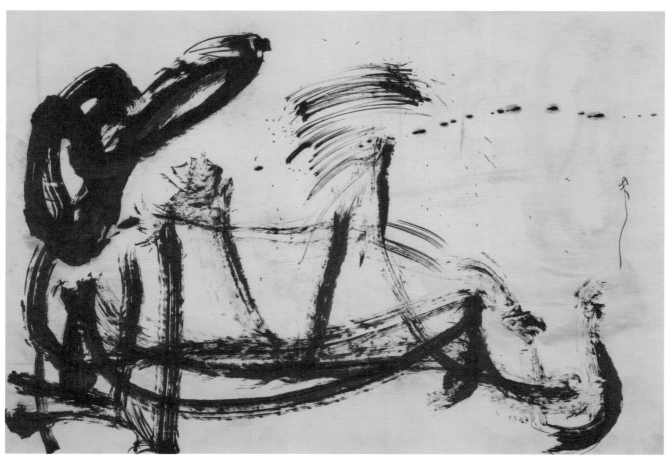

李元佳
〈無題〉
1958-1959
墨水、紙本
76×107.2cm
私人收藏

Li Yuan-chia
Untitled
1958-1959
Ink on paper
76×107.2cm
Private Collection

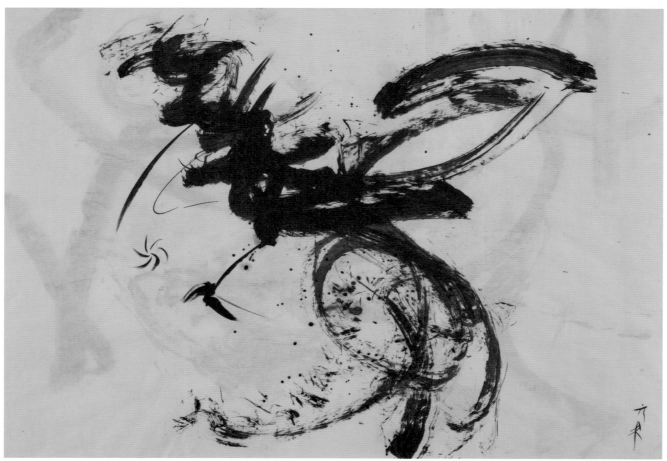

李元佳
〈無題〉
1958-1959
墨水、紙本
76.5×108cm
私人收藏

Li Yuan-chia
Untitled
1958-1959
Ink on paper
76.5×108cm
Private Collection

李元佳
〈無標題 31〉
1992-1994
複合媒材、攝影、木頭浮雕
61×40.5×6cm
臺北市立美術館典藏

Li Yuan-chia

Untitled 31
1992-1994
Mixed media, photography, wood relief
61×40.5×6cm
Collection of the Taipei Fine Arts Museum

李元佳
〈無標題 13〉
1990 年代
木
25×12×11.8cm
臺北市立美術館典藏

Li Yuan-chia

Untitled 13
1990s
Wood
25×12×11.8cm
Collection of the Taipei
Fine Arts Museum

李元佳
〈無標題 14〉
1990 年代
木
37.8×9.5×9.5cm
臺北市立美術館典藏

Li Yuan-chia

Untitled 14
1990s
Wood
37.8×9.5×9.5cm
Collection of the
Taipei Fine Arts
Museum

李元佳
〈無標題 9〉
1968
複合媒材
直徑 19.5cm，高 4cm
臺北市立美術館典藏

Li Yuan-chia

Untitled 9
1968
Mixed media
Diameter 19.5cm, Height 4cm
Collection of the Taipei Fine Arts Museum

歐陽文苑

蒼勁樸實的靈動

原名歐陽志，出生廣西，1949年隨軍來臺，服役空軍，亦入李仲生畫室學習，為「東方畫會」創始會員中年齡最大者。作品媒材採油彩和水墨，創作風格蘊含金石學、水墨、立體派和超現實主義；繪畫主題具悲劇性和戲劇性的人文特質。水墨畫融入漢代石刻拓印的結構象徵，線條自由不拘且加入變形文字的裝飾元素。中年後遷居巴西。

Vigor and Simplicity in Motion

Originally named Ouyang Zhi and born in Guangxi, Ouyang Wen-yuan moved to Taiwan with the military in 1949 and served in the Air Force. He also studied at Li Chun-shan's studio and was the oldest founding member of the Ton-Fan Art Group. His works used media such as oil paint and ink wash, and his artistic style included a mixture of epigraphy, ink wash painting, cubism, and surrealism. Ouyang's themes often had tragic and dramatic humanistic qualities. His ink wash paintings integrated the structural symbolism of Han Dynasty stone rubbings, with lines that were free and unrestrained, incorporating decorative elements of distorted text. In his middle years, Ouyang relocated to Brazil.

1 1963 年，「東方畫會」畫友合影。左起：歐
 陽文苑、陳昭宏、朱為白、秦松、霍剛、吳昊、
 蕭明賢、陳道明。圖片來源：藝術家出版社提
 供。

2 「八大響馬」其中 7 人合影。前排左起：陳道
 明、霍剛；後排左起：吳昊、歐陽文苑、夏陽、
 蕭明賢。圖片來源：藝術家出版社提供。

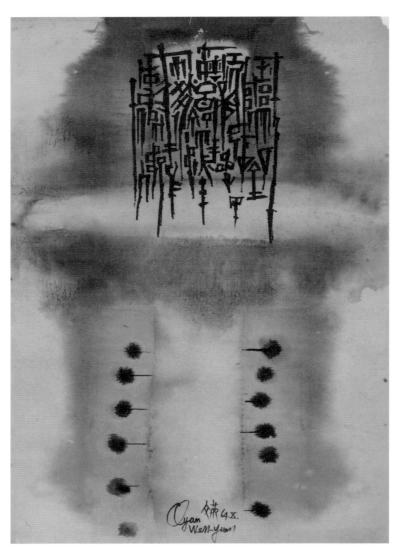

歐陽文苑

〈抽象 -2〉
年代未詳
墨水、紙本
77×54cm
國立歷史博物館典藏

Ouyang Wen-yuan

Abstract-2
Unknown
Ink on paper
77×54cm
Collection of the National Museum of History

歐陽文苑

〈抽象 -13〉
年代未詳
墨水、紙本
54×39cm
國立歷史博物館典藏

Ouyang Wen-yuan

Abstract-13
Unknown
Ink on paper
54×39cm
Collection of the National Museum of History

歐陽文苑
〈抽象 -14〉
年代未詳
墨水、紙本
54×39cm
國立歷史博物館典藏

Ouyang Wen-yuan

Abstract-14
Unknown
Ink on paper
54×39cm
Collection of the National Museum of History

歐陽文苑
〈196601〉
1966
複合媒材
78.5×54.5cm
臺北市立美術館典藏

Ouyang Wen-yuan

196601
1966
Mixed media
78.5×54.5cm
Collection of the Taipei Fine Arts Museum

無悔的歡愉

本名吳世祿，生於南京，1949年隨軍來臺，亦為空軍同袍，入李仲生畫室學習，為「東方畫會」創始成員之一。1959年又與秦松、陳庭詩、江漢東、李錫奇、楊英風、施驊等組織「現代版畫會」。退役後入《國語日報》社任職，是「東方畫會」中長期居臺、凝聚畫會的重要成員。其版畫創作透過超現實手法呈現民俗風情，將民俗元素呈現為變形、繁複而緊密的線條，配合強烈對比的色彩，顯現鮮活生命力；後又以油畫呈現一致風格，頗能反映自我生命經驗及社會變遷，倍受喜愛。

Joy without Regret

Originally named Wu Shi-lu, Wu Hao was born in Nanjing and moved to Taiwan with the military in 1949. He also served in the Air Force and studied at Li Chun-shan's studio, becoming one of the founding members of the Ton-Fan Art Group. In 1959, he co-founded the "Modern Printmaking Group" together with Chin Sung, Chen Ting-shih, Jiang Han-tung, Lee Shi-chi, Yuyu Yang, and Shi Huai. After retiring from the military, he joined the staff of the Mandarin Daily News and remained an important member of the Ton-Fan Art Group in Taiwan, consolidating the group's cohesion. His printmaking works used surrealist techniques to depict folklore, presenting folk elements in distorted, intricate and densely packed lines, coupled with vivid, contrasting colors, exuding a vibrant vitality. Later, Wu also expressed a consistent style in oil painting, skillfully reflecting his personal life experiences and social changes, making his work deeply appreciated.

1 1965年，東方畫會與版畫會合展時留影，前排左起：霍剛、秦松；後排左起：朱為白、黃潤色、陳庭詩、李錫奇、江漢東、吳昊。圖片來源：藝術家出版社提供。

2 1993年，東方畫會畫友相聚在李錫奇家。左起：李錫奇、朱為白、霍剛、夏陽、吳昊、蕭勤。圖片來源：藝術家出版社提供。

吳昊
〈孩子與鳥〉
1964
油彩、畫布
89×64cm
1965 年聖保羅雙年展參展作品
國立歷史博物館典藏

Wu Hao
Child with Bird
1964
Oil on canvas
89×64cm
Exhibited in 1965 São Paulo Art Biennial
Collection of the National Museum of History

吳昊
〈木偶〉
1965
油彩、畫布
114×72cm
1965 年聖保羅雙年展參展作品
國立歷史博物館典藏

Wu Hao
Puppet
1965
Oil on canvas
114×72cm
Exhibited in 1965 São Paulo Art Biennial
Collection of the National Museum of History

1		2	
吳昊	**Wu Hao**	吳昊	**Wu Hao**
〈花神之舞〉	*Dance of the Flower Deity*	〈馬上藝人〉	*Artist on Horseback*
1972	1972	1972	1972
版畫	Print	版畫	Print
59×108cm	59×108cm	60×108cm	60×108cm
關渡美術館典藏	Collection of the Kuandu Museum of Fine Arts	關渡美術館典藏	Collection of the Kuandu Museum of Fine Arts

陳道明

TOMMY CHEN

(1931-2017)

山海之戀的樂章

出生山東，來臺後入臺北師範藝術科，也是李仲生畫室成員、「東方畫會」創始會員。早期作品以潛意識之自動性技法，表現具書法韻味的抽象線條，並結合甲骨文字表達東方色彩；1970年代後期，改採透亮的壓克力顏料，加入以油彩堆疊的肌理，展現非定形的線條流動特色，蘊含時間與生命的省思。

Symphony of Mountain and Sea Love

Born in Shandong and later moved to Taiwan, Tommy Chen attended the Art Department of Taipei Normal School and was a member of Li Chun-shan's studio as well as a founding member of the "Ton-Fan Art Group." His early works used the automatism of the subconscious to create abstract lines with a calligraphic essence, combined with oracle bone script to express Eastern tones. In the late 1970s, Chen transitioned to using translucent acrylics and incorporated the texture of stacked oil paints, showing the fluidity of amorphous lines and embodying contemplations on time and life.

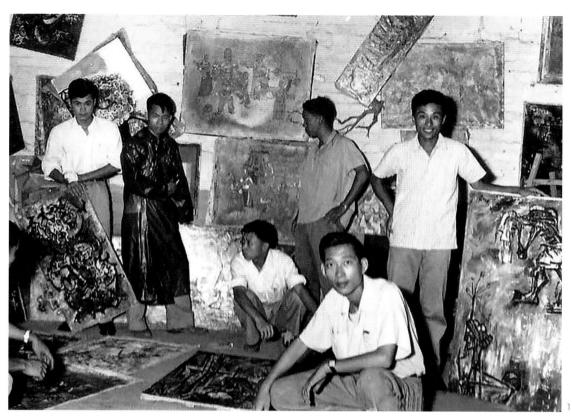

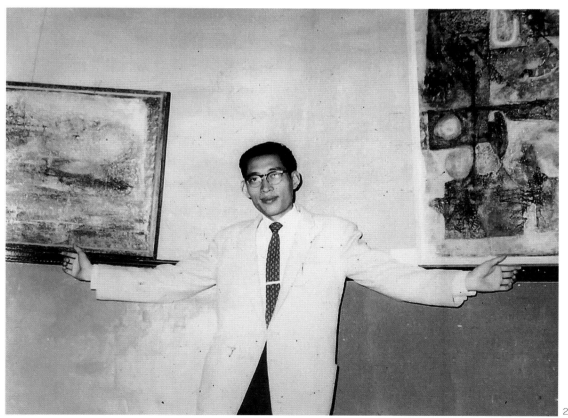

1　1956 年，「東方畫會」成員合影於「防空洞」畫室，前方蹲者為陳道明。圖片來源：藝術家出版社提供。

2　1957 年，第一屆「東方畫展」時陳道明與展出作品合影。圖片來源：陳連武提供。

陳道明
〈尋生〉
1959
複合媒材、畫布
71×105cm
國立歷史博物館典藏

Tommy Chen
Seeking Life
1959
Mixed media on canvas
71×105cm
Collection of the
National Museum of History

陳道明
〈201631〉
2016
壓克力、畫布
176×176cm
家屬收藏

Tommy Chen
201631
2016
Acrylic paint on canvas
176×176cm
Collection of the artist's family

陳道明
〈兒童與馬〉
1965
複合媒材、畫布
114×69.5cm
臺北市立美術館典藏

Tommy Chen
Child with Horse
1965
Mixed media on canvas
114×69.5cm
Collection of the Taipei Fine Arts Museum

陳道明
〈無題〉
1975
複合媒材、不織布
70.5×33.5cm
國立臺灣美術館典藏

Tommy Chen
Untitled
1975
Mixed media on nonwoven fabric
70.5×33.5cm
Collection of the National Taiwan Museum of Fine Arts

夏陽 HSIA YAN

（1932-）

人的漂泊與變相

原名夏祖湘，出生湖南，隨軍來臺，入李仲生畫室，為「東方畫會」創始會員之一。早期以潛意識自動性技法的抽象線條，表達東方色彩；後赴歐洲，以被稱為「毛毛人」的油彩系列創作，建構自我風格。轉往紐約後，結合照相寫實與動感人物，再創新局。後期返臺，取材傳統門神造形及生活周遭景物，觸動當代人文省思。現居上海。

The Drift and Transformation of Humanity

Originally named Hsia Yan Tsu-hsiang, Hsia Yan was born in Hunan and moved to Taiwan with the military. He joined Li Chun-shan's studio and became one of the founding members of the Ton-Fan Art Group. Initially, he used the automatism of the subconscious to create abstract lines expressing Eastern colors. After moving to Europe, he developed his unique style with a series of oil paintings known as the "Fuzzy People." Relocating to New York, he continued to innovate by combining photorealistic and dynamic human figures. In his later years, after returning to Taiwan, he drew inspiration from traditional door god figures and the life around him, prompting contemporary humanistic reflections. Hsia currently lives in Shanghai.

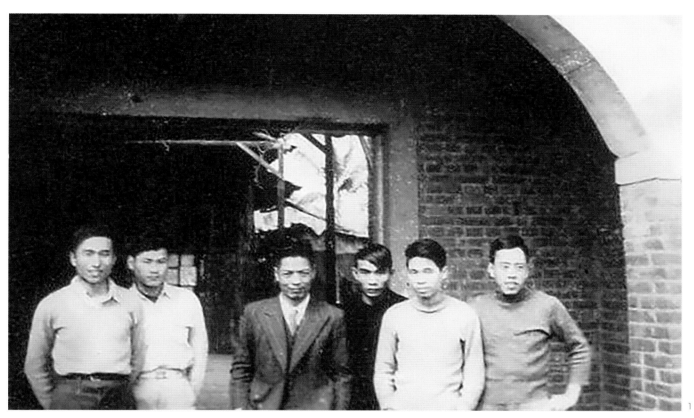

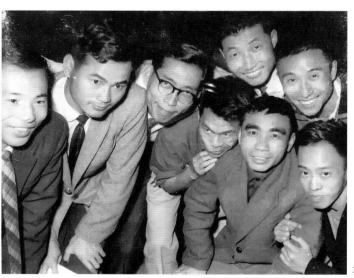

1　1956 年，夏陽（右二）和東方畫會成員拜訪恩師李仲生（右四）時留影。圖片來源：藝術家出版社提供。

2　蕭明賢、夏陽、霍剛（左起）合影於夏陽在巴黎的畫室。圖片來源：藝術家出版社提供。

3　早年「東方畫會」畫友們合影。左起：霍剛、蕭明賢、陳道明、朱為白（後排右二）、歐陽文苑（後排右一）；前排右起：吳昊、李元佳、夏陽。
　　圖片來源：藝術家出版社提供。

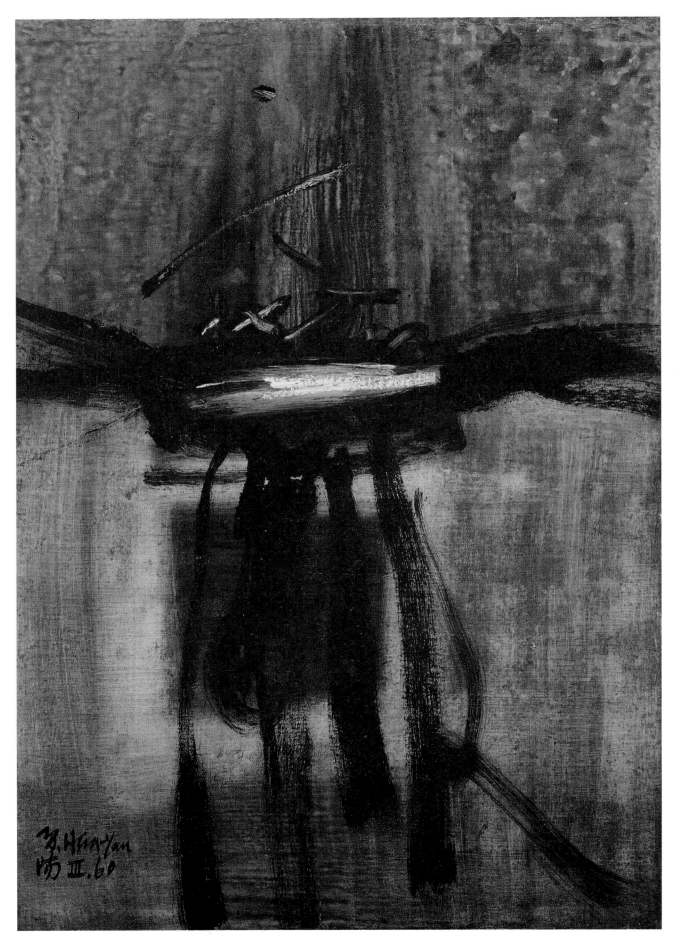

夏陽

〈繪畫 BC-3〉
1960
油彩、畫布
74×52cm
高雄市立美術館典藏

Hsia Yan

Painting BC-3
1960
Oil on canvas
74×52cm
Collection of the
Kaohsiung Museum of
Fine Arts

夏陽

〈門神〉

1994

壓克力顏料、畫布

194×97cm×2

國立歷史博物館典藏

Hsia Yan

Door Gods

1994

Acrylic paint on canvas

194×97cm×2

Collection of the National Museum of History

寂弦・激韻

本名霍學剛，出生南京，來臺後入臺北師範藝術科，同時在李仲生畫室學習，也是「東方畫會」創始會員。早期作品風格偏近超現實主義，色彩較為沉鬱；後赴義大利遊學、定居，受西方藝術潮流、特別是「龐圖」（Punto）運動影響，色彩轉為明朗，畫面結構也趨向理性，以幾何概念的點、線、面，揉合金石與書法特點，建立「冷抽象」的特有風格；留白處常見書法藝術的痕跡，既突破純理性和邏輯性的框架限制，又帶有濃厚手感的輕靈詩韻。現居臺北。

Lonely Strings, Intense Rhythms

Born Ho Hsueh-kang in Nanjing, he moved to Taiwan and enrolled in the Art Department of Taipei Normal School. Ho also studied at Li Chun-shan's studio and was a founding member of the Ton-Fan Art Group. His early works leaned towards surrealism with a darker color palette. After traveling and settling in Italy, he was influenced by Western art trends, particularly the "Punto" movement, which led to a brighter color scheme and more rational composition. Incorporating geometric concepts of dots, lines, and planes, he fused the characteristics of metal and stone with calligraphy to create a unique style of "cold abstraction." Spaces left blank often bear traces of calligraphic art, breaking the constraints of pure rationality and logic while imbuing a light and spirited poetic essence. He currently resides in Taipei.

1　1960 年，第四屆「東方畫展」參展人與藝評家顧獻樑（後
　　排右四）等在畫展會場合影，前排蹲者右一為霍剛、左一
　　為陳道明。圖片來源：藝術家出版社提供。

2　1956 年，霍剛（右）與老師李仲生合影。圖片來源：藝術
　　家出版社提供。

霍剛
〈承合之 4〉
2011
油彩、畫布
200×82cm×3
私人收藏

Ho Kan
Continuity 4
2011
Oil on canvas
200×82cm×3
Private Collection

霍剛
〈抽象 2018-039〉
2018
油彩、畫布
80×80cm×6
私人收藏

Ho Kan
Abstract 2018-039
2018
Oil on canvas
80×80cm×6
Private Collection

蕭明賢 HSIAO MING-HSIEN

(1936-)

「非水墨」的墨水試探

本名蕭龍，生於南投，就讀臺北師範藝術科期間，即入李仲生畫室學習，亦為「東方畫會」創始會員；曾獲1957年第四屆巴西聖保羅雙年展榮譽獎。1964年赴歐就讀巴黎高等美術學院，後移居美國。創作初期多運用單純的墨水線條構築具符號性與留白的視覺感，中期著重於線條寫意奔放的風格；晚期則傾向融合理性與感性的構成，為臺灣早期代表性抽象畫家之一。

Beyond Ink - An Exploration in Ink

Hsiao Ming-hsien, originally named Hsiao Long, was born in Nantou and studied at the Art Department of Taipei Normal School. During his time there, he trained at Li Chun-shan's studio and was also a founding member of the "Ton-Fan Art Group." He received the Honorary Award at the 4th Brasil São Paulo Biennial in 1957. In 1964, Hsiao moved to Europe to study at the École Nationale Supérieure des Beaux-Arts in Paris and later settled in the United States. His early works are dominated by simple ink lines that construct symbolic images with ample negative space. His middle period is characterized by a focus on expressive, uninhibited line work, while his later period tends to blend rational and emotional elements, making him one of the early representative abstract painters of Taiwan.

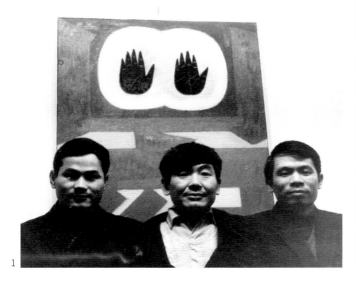

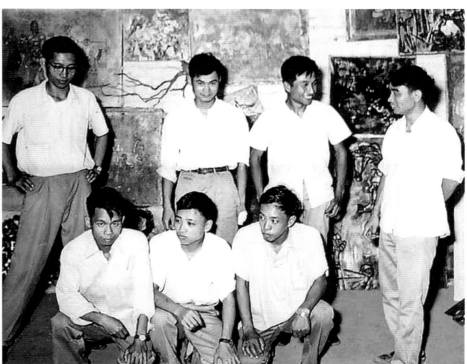

1　1960 年代，右起：夏陽、席德進、蕭明賢合影於巴黎。圖片來源：藝術家出版社提供。

2　1950 年代，畫友們攝於吳昊的防空洞畫室。前排左起：夏陽、霍剛、吳昊；後排左起：陳道明、蕭明賢、歐陽文苑、李元佳。圖片來源：藝術家出版社提供。

3　1957 年，蕭明賢（左一）作品〈構成〉獲第四屆巴西聖保羅雙年展榮譽獎，由國立歷史博物館包遵彭館長（右一）頒獎。圖片來源：國立歷史博物館提供。

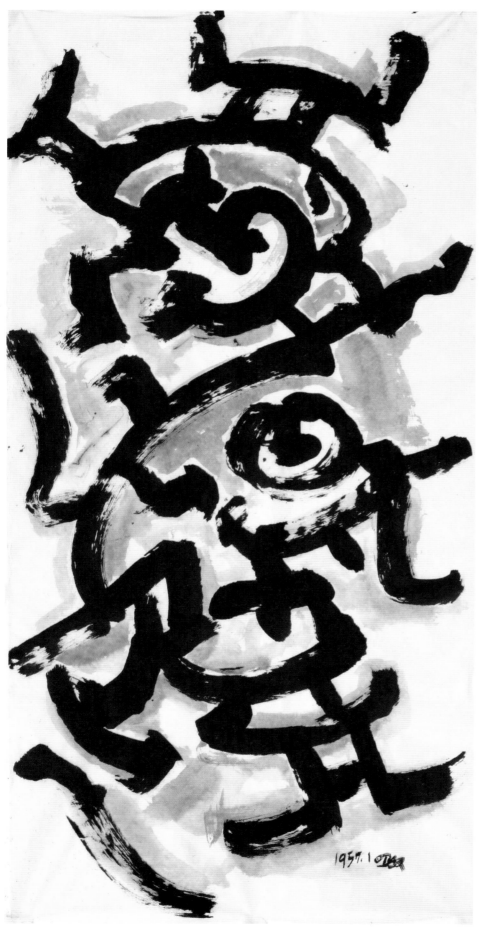

1

蕭明賢　　　　　　　**Hsiao Ming-hsien**

〈壽〉　　　　　　　　*Longevity*

1957　　　　　　　　　1957

水墨、紙本　　　　　　Ink on paper

122×61cm　　　　　　122×61cm

私人收藏　　　　　　　Private Collection

2

蕭明賢　　　　　　　**Hsiao Ming-hsien**

〈祈望〉　　　　　　　*Pray*

1963　　　　　　　　　1963

油彩、畫布　　　　　　Oil on canvas

115×53cm　　　　　　115×53cm

私人收藏　　　　　　　Private Collection

蕭明賢　　　**Hsiao Ming-hsien**

〈浪濤〉　　　*Wave*
1998　　　　1998
油彩、畫布　　Oil on canvas
122×122cm　　122×122cm
私人收藏　　　Private Collection

朱為白

（1929-2018）

東方式的空間主義

本名朱武順，出生南京，來臺後先入廖繼春的雲和畫室學習，後為李仲生畫室學生；1958年加入「東方畫會」，始以「朱為白」之名參展。初期以木刻版畫及具中國意象的抽象繪畫為風格； 1960年代開始以複合媒材和刀刻技法，吸納義大利畫家封塔那（Lucio Fontana, 1899-1968）的空間主義思維與技法，建立東方式的空間主義，深富哲學思想。1990年後更呈現禪意與詩情，空間結構更具深度與變化。

Eastern Spatialism

Chu Wei-bor, originally named Chu Wu-shun, was born in Nanjing. After moving to Taiwan, he first studied in Liao Chi-chun's Yunhe Studio before becoming a student at Li Chun-shan's studio. In 1958, he joined the "Ton-Fan Art Group" and began to exhibit under the name Chu Wei-bor. His early works were characterized by woodcut prints and abstract paintings with Chinese imagery. In the 1960s, he began to incorporate mixed media and carving techniques, absorbing the spatialist concepts and techniques of the Italian artist Lucio Fontana (1899-1968), establishing a form of Eastern Spatialism rich in philosophical thought. After 1990, his works increasingly reflected Zen and poetic sentiments, with spatial structures that were more profound and variable.

1　1960 年，第四屆「東方畫展」於臺北新聞大樓舉行，朱為白（左）與施明正（施明德哥哥）合影。圖片來源：藝術家出版社提供。

2　東方會員在臺北版畫家畫廊合影。左起：朱為白、李錫奇、蕭勤、黃潤色、夏陽、吳昊、陳道明。圖片來源：蕭瓊瑞提供。

3　1959 年，第三屆東方畫家合影。左起：朱為白、李元佳、歐陽文苑、秦松、夏陽、陳道明、蕭明賢、吳昊。圖片來源：蕭瓊瑞提供。

4　約 1992 年，「東方畫會」元老歐陽文苑（中）從巴西返臺，朱為白（右）與吳昊帶他四處參觀並留影。圖片來源：藝術家出版社提供。

朱為白

〈春耕 -18〉

2013

複合媒材

160×80cm

國立臺灣美術館典藏

Chu Wei-bor

Spring Plowing-18

2013

Mixed media

160×80cm

Collection of the National Taiwan Museum of Fine Arts

朱為白
〈淨化黑中黑〉
2011
複合媒材布面
180×328.5cm
家屬收藏

Chu Wei-bor
Purification: Black within Black
2011
Mixed media on canvas
180×328.5cm
Collection of the artist's family

CHIN SUNG

永不熄滅的春燈

出生安徽，來臺後入臺北師範藝術科，並師從李仲生。1958年與陳庭詩、楊英風等人創立「現代版畫會」，隔年舉辦首屆現代版畫展，並加入「東方畫會」。1960年因獲巴西聖保羅雙年展榮譽獎的一件作品〈春燈〉，涉及政治疑雲而遭下架，深受打擊，史稱「秦松事件」。後移居紐約，作品使用複合媒材創作，具野獸派、超現實、抽象繪畫，與新造形主義等繪畫風格，抽象畫則呈現書法與金石藝術的線條、幾何元素與方圓結構，展現人文精神。繪畫之外又能詩善文，深富才華。

The Eternal Spring Lantern

Born in Anhui, Chin Sung moved to Taiwan where he studied at the Art Department of Taipei Normal School under Li Chun-shan. In 1958 he founded the Modern Printmaking Group with Chen Ting-shih, Yuyu Yang and others. The following year they held the first Modern Printmaking Exhibition and Chin joined the Ton-Fan Art Group. In 1960, one of his works, "Spring Lantern," won an Honorary Award at the São Paulo Biennale, but was controversially removed due to political suspicion, an event that deeply affected him and became known historically as the "Chin Sung Incident." Later, he relocated to New York, where his mixed-media artworks encompassed styles such as Fauvism, Surrealism, Abstract Painting, and New Figurativism. His abstract works featured calligraphy and seal carving strokes, geometric elements, and circular structures, revealing a profound humanistic spirit. In addition to painting, Chin Sung was also proficient in poetry and prose, demonstrating his multifaceted talents.

秦松

〈意象〉
1992
複合媒材、畫布
129.5×129.5cm
長流美術館典藏

Chin Sung

Imagery
1992
Mixed media on canvas
129.5×129.5cm
Collection of the
Chan Liu Art Museum

1
1961年，畫友合影於臺北
空軍子弟學校。前排左起：
吳昊、秦松、夏陽、霍剛、
李元佳；後排左起：蔡遐齡、
朱為白、歐陽文苑。圖片
來源：藝術家出版社提供。

2
1960年，霍剛與秦松（左）
攝於「東方畫展」之霍剛
作品前。圖片來源：藝術
家出版社提供。

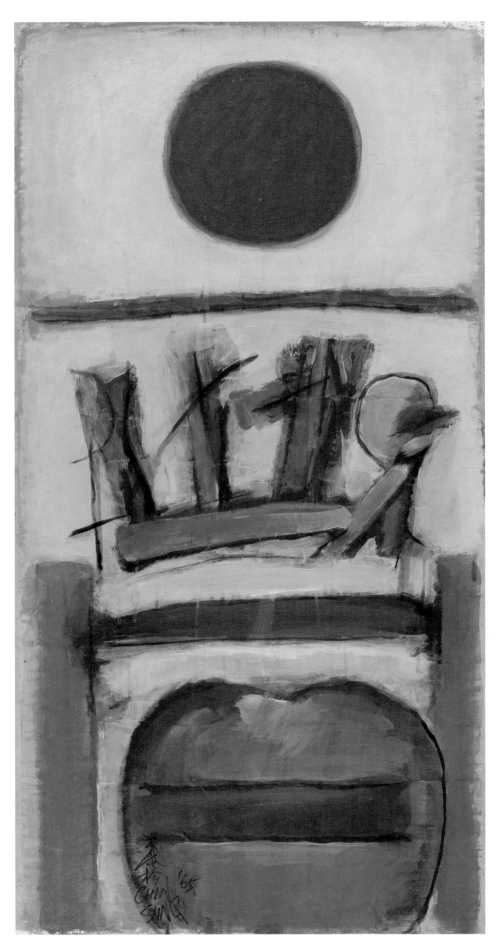

秦松

〈抽象〉
1965
油彩、畫布
119×59cm
國立歷史博物館典藏

Chin Sung

Abstract
1965
Oil on canvas
119×59cm
Collection of the
National Museum of History

秦松

〈空間的形成系列〉

2004

複合媒材、紙本

150×82cm

長流美術館典藏

Chin Sung

The Formation of Space

2004

Mixed media on paper

150×82cm

Collection of the Chan Liu Art Museum

秦松

〈烟火青空〉

2006

複合媒材、紙本

183.7×93.6cm

長流美術館典藏

Chin Sung

Fireworks and Blue Sky

2006

Mixed media on paper

183.7×93.6cm

Collection of the Chan Liu Art Museum

黃潤色

HUANG JUN-SHE

(1937-2013)

溫柔婉約的生命

彰化人，生於臺北，先後師從楊啟東及李仲生，1962年加入「東方畫會」；1982年再與陳庭詩、鐘俊雄等人成立「現代眼畫會」。後陪伴兒子赴日求學，自己也就讀東京設計學院，後一度移居加拿大。返臺後持續創作不懈，作品以明亮色彩搭配嚴謹構圖，運用自動性技法，著重精神層面及直覺抒放，採連續線條或符號建構精細抽象造形，強調自我觀念，呈現纖細敏銳的女性特質。

Gentle and Graceful Life

Originally from Changhua and born in Taipei, Huang Jun-she was mentored by Yang Qi-dong and Li Chun-shan. In 1962, she joined the Ton-Fan Art Group and in 1982, co-founded the Modern Eyes Art Group with Chen Ting-shih, Chung Chun-hsiung, and others. Later, accompanying her son to study in Japan, she also attended the Tokyo Design Academy and subsequently lived in Canada for a while. Upon her return to Taiwan, Huang continued to create tirelessly. Known for her bright colors paired with meticulous composition, her works utilize automatism to focus on spiritual and intuitive expression. Using continuous lines or symbols to construct delicate abstract forms, her art emphasizes self-concept and embodies subtle and sensitive feminine qualities.

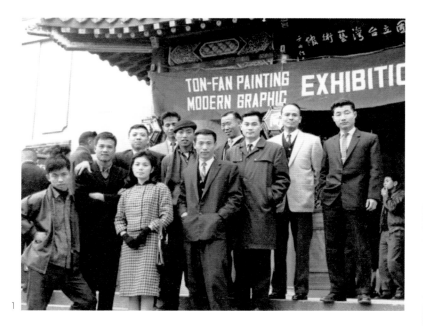

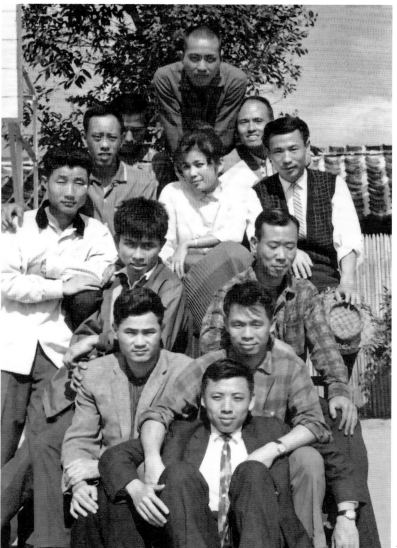

1　1963 第七屆「東方畫展」與「現代版畫會」聯合展出於臺灣藝術館；新增會員：黃潤色。圖片來源：蕭瓊瑞提供。

2　1963 年，畫家霍剛、夏陽、蕭明賢、江漢東、陳昭宏、朱為白、秦松、吳昊、陳庭詩、歐陽文苑等，圍繞黃潤色合影。圖片來源：藝術家出版社提供。

3　1966 年，秦松（右）、黃潤色（中）、李錫奇攝於第九屆東方畫會展覽現場。圖片來源：藝術家出版社提供。

4　1967 年，黃潤色參與第十屆東方畫展，攝於展場門口。圖片來源：藝術家出版社提供。

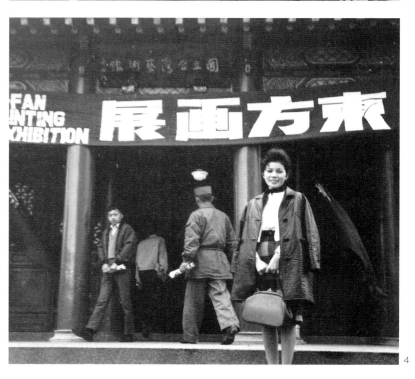

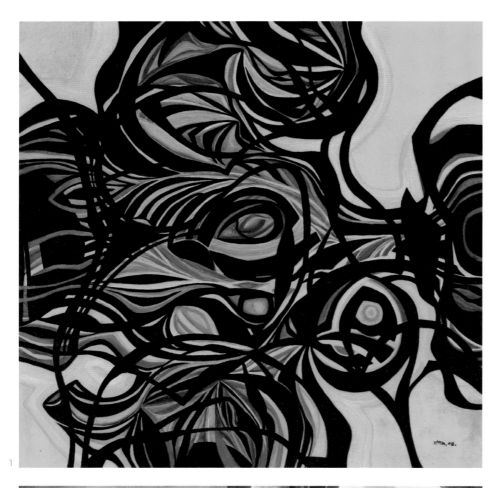

1
黃潤色
〈作品 08-B〉
2008
油彩、畫布
110×110cm
國立臺灣美術館典藏

Huang Jun-she
Artwork 08-B
2008
Oil on canvas
110×110cm
Collection of the National Taiwan Museum of Fine Arts

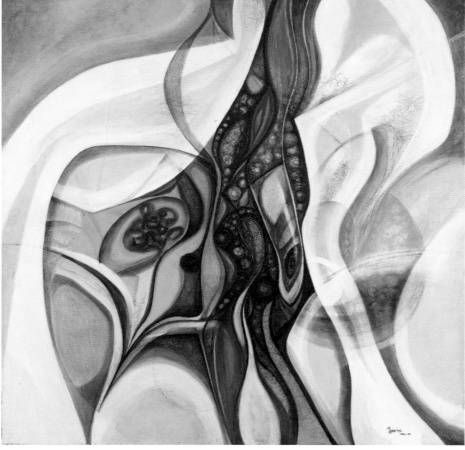

2
黃潤色
〈作品 87-M〉
1987
油彩、畫布
124×124cm
臺北市立美術館典藏

Huang Jun-she
Artwork 87-M
1987
Oil on canvas
124×124cm
Collection of the Taipei Fine Arts Museum

3	
黃潤色	**Huang Jun-she**
〈作品 66〉	*Artwork 66*
1966	1966
油彩、畫布	Oil on canvas
94×74cm	94×74cm
臺北市立美術館典藏	Collection of the Taipei Fine Arts Museum

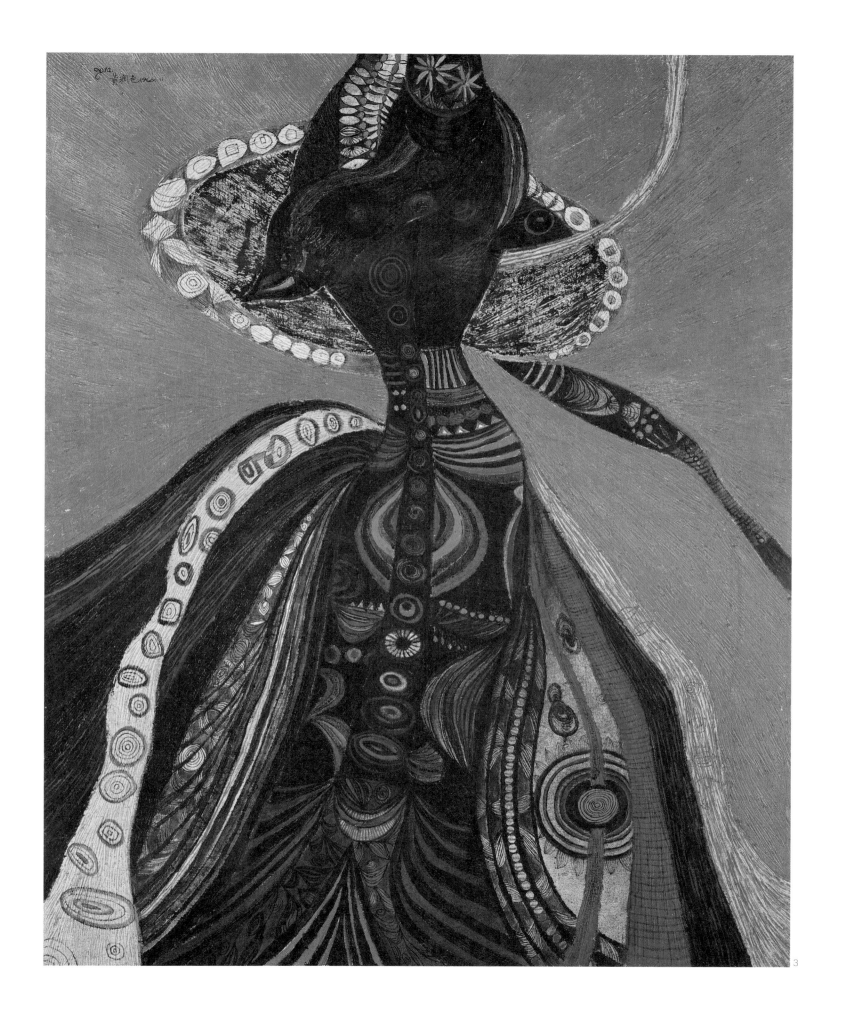

李錫奇

LEE SHI-CHI

(1938-2019)

畫壇變調鳥

金門人，就讀臺北師範藝術科；1958年與秦松等人籌組「現代版畫會」，並隨李仲生學習現代藝術，1963年加入「東方畫會」。除熱心藝運，主持多間畫廊，推廣現代藝術，引薦海外華裔藝術家來臺展覽，影響深遠外；其個人創作風格多變，兼容民族性與時代性，被稱為「畫壇變調鳥」。早期以版畫手法，吸收抽象繪畫等現代藝術概念，進行深具文化「本位」思維的創發；1970年代後以絹印技巧和噴槍手法結合書法元素，成為穿越時空的多彩畫面。晚期則發展漆畫，氣勢宏偉、深邃，富「後現代」特色。

The Maverick of the Art Circle

A native of Kinmen, Lee Shi-chi studied at the Art Department of Taipei Normal School. In 1958, he co-founded the Modern Printmaking Group with Chin Sung and others, and studied modern art under Li Chun-shan. He joined the Ton-Fan Art Group in 1963. Not only was he passionate about art, but he also ran several galleries, promoted modern art, and greatly influenced the field by introducing overseas Chinese artists to exhibit in Taiwan. Known as the "Maverick of the Art Circle," Lee's personal style was versatile, merging national identity with contemporary characteristics. His early works utilized printmaking techniques and absorbed modern art concepts such as abstract painting, deeply rooted in a culturally-centered creative approach. In the 1970s, he integrated silkscreen and airbrush techniques with elements of calligraphy, creating multi-dimensional and colorful works that transcended time. In his later years, he evolved into lacquer painting, producing works that are grand, profound, and rich in postmodern characteristics.

1　1963 年，東方畫會與現代版畫會聯展，右起：秦松、黃潤色、蕭明賢、未詳、陳庭詩、霍剛、李錫奇、陳昭宏等人攝於展覽現場。圖片來源：藝術家出版社提供。

2　李錫奇（左）至彰化拜訪李仲生（右）。圖片來源：藝術家出版社提供。

3　1970 年代，李錫奇攝於畫室。圖片來源：藝術家出版社提供。

4　1966 年，第二屆現代藝術季李錫奇作品，左起：李錫奇、秦松、辛鬱、大荒。圖片來源：蕭瓊瑞提供。

李錫奇
〈本位淬鋒 2012-2〉
2012
複合媒材
230×500cm
家屬收藏

Lee Shi-chi
Root · Refinement 2012-2
2012
Mixed media
230×500cm
Collection of the artist's family

左頁：〈本位淬鋒 2012-2〉局部
Left page : Part of *Root · Refinement 2012-2*

陳昭宏 HILO CHEN

(1942–)

不留筆觸的真實

生於宜蘭，就讀中原大學建築系期間，前往彰化師從李仲生，1962年參與「東方畫展」。1968年前往巴黎，接觸照相寫實主義；後轉往美國紐約定居，以噴槍取代畫筆，描繪在海邊作日光浴的女孩，柔滑肌膚上沾著海灘沙粒，是當代超寫實畫派的代表性藝術家。

Reality without Brushstrokes

Born in Yilan, Hilo Chen studied in the Department of Architecture at Chung Yuan Christian University and later apprenticed under Li Chun-shan in Changhua. He participated in the exhibition of the Ton-Fan Art Group in 1962. In 1968 he moved to Paris, where he was introduced to Photorealism. Chen then moved to New York, USA, and switched from traditional brush to airbrush. He became known for his depictions of girls sunbathing on the beach, their smooth skin dotted with grains of sand from the beach. Hilo Chen is recognized as a representative artist of the Contemporary Photorealism movement.

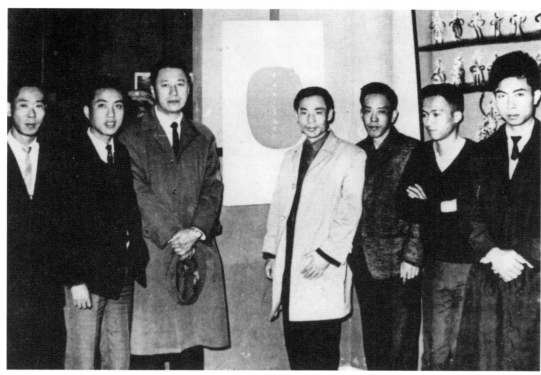

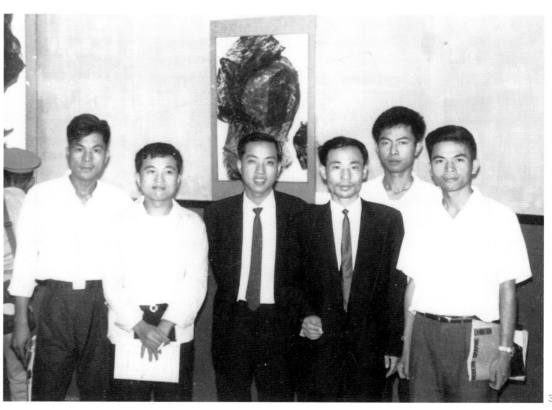

1 1966 年，東方畫會畫友攝於第九屆東方畫會展場。左起：江漢東、李錫奇、于還素、秦松、吳昊、鐘俊雄、陳昭宏。圖片來源：藝術家出版社提供。

2 東方畫會畫友合照。首排：霍剛，第二排右起：夏陽、蕭明賢，第三排右起：江漢東、陳昭宏、朱為白，第四排右起：李錫奇、秦松、黃潤色、吳昊、歐陽文苑，最後排為陳庭詩。圖片來源：王飛雄提供。

3 黃朝湖、楚戈、李錫奇、秦松、陳昭宏、何政廣（左起）攝於李錫奇畫作前。圖片來源：王飛雄提供。

陳昭宏
〈海濱 23〉
1974
油彩、畫布
122.2×173cm
臺北市立美術館典藏

Hilo Chen
Beachfront 23
1974
Oil on canvas
122.2×173cm
Collection of the National Taiwan Museum of Fine Arts

陳昭宏

〈沙灘系列之六〉
1981
油彩、畫布
107×151cm
國立臺灣美術館典藏

Hilo Chen

Beach Series No. 6
1981
Oil on canvas
107×151cm
Collection of the National Taiwan Museum of Fine Arts

鐘俊雄

CHUNG CHUN-HSIUNG

(1939-2021)

在童稚與深邃之間

出生臺中，是李仲生南下後的首批學生。鐘俊雄就讀臺中一中時即入李氏畫室，1964年加入「東方畫會」和「現代版畫會」；1982年與陳庭詩等人共創「現代眼畫會」，畢生投入心力於藝術創作、策展、兒童藝術教育與治療等領域。作品以版畫、水墨、油畫、雕塑等媒材，早期為超現實主義的抽象繪畫，樸拙童趣；後吸收普普等現代藝術養分，發展出兼具抽象與具象的風格，並納入臺灣廟宇的色彩符號；晚期回歸自我對話，表現內在精神，是一位右手畫畫、左手寫評論的藝術家。

Between Childlike Innocence and Profound Depths

Born in Taichung, Chung Chun-hsiung was one of the first students to study under Li Chun-shan after his relocation to the south. While attending Taichung First Senior High School, he joined Li's studio. In 1964, he became a member of both the "Ton-Fan Art Group" and the "Modern Printmaking Group." In 1982, he co-founded the "Modern Eyes Art Group" with Chen Ting-shih and others, dedicating his life to art making, curating, art education and therapy for children. Chung's works spanned various media, including printmaking, ink painting, oil painting, and sculpture. His early works were characterized by a naive charm, in line with the surrealist abstract painting style. Later, influenced by Pop Art and other modern art movements, he developed a style that blended abstract and figurative elements, incorporating the colorful symbols of Taiwanese temples. In his later years, he returned to an introspective dialogue, expressing his inner spirit. Chung Chun-hsiung was a unique artist who painted with his right hand and wrote critiques with his left.

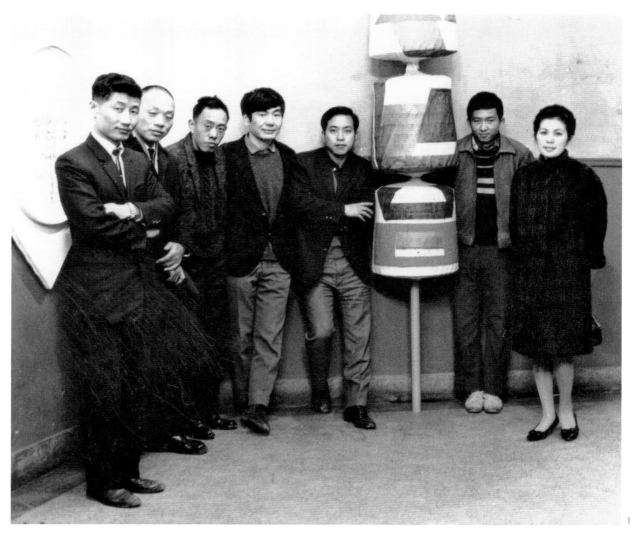

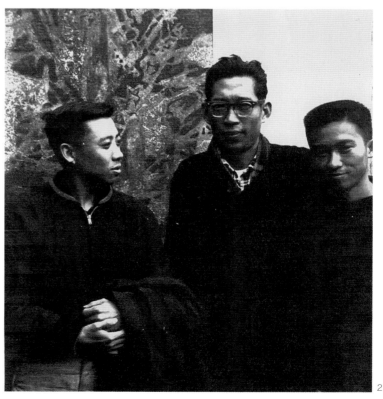

1 1960 年代，東方畫會成員圍著席德進的作品合影。
　左起：朱為白、李文漢、吳昊、席德進、李錫奇、鐘俊雄、黃潤色。
　圖片來源：藝術家出版社提供。

2 鐘俊雄（右）與畫友陳道明（中）、霍剛合影。圖片來源：藝術
　家出版社提供。

鐘俊雄
〈91-7G〉
1991
複合媒材
90×116cm
高雄市立美術館典藏

Chung Chun-hsiung
91-7G
1991
Mixed media
90×116cm
Collection of the Kaohsiung Museum of Fine Arts

鐘俊雄

〈浪〉
1996
複合媒材
97×56.5cm
高雄市立美術館典藏

Chung Chun-hsiung

Wave
1996
Mixed media
97×56.5cm
Collection of the
Kaohsiung Museum of
Fine Arts

李文漢

LI WEN-HAN

(1924-2022)

給繪畫一個機會

生於安徽，畢業於上海美專國畫系，來臺後任教於輔仁、淡江等大學，1965年受邀參展「東方畫展」；同年第四度榮獲中日書法交流展特別獎，1970年任中國美術協會秘書長，先後參與創立「中華民國雕塑學會」、「中國現代水墨畫學會」等團體。水墨作品受八大山人、海上畫派及齊白石影響，主張書畫同流，展現簡潔剛勁的半抽象風格；並研發一筆落成六七字的狂草筆法，得「一筆狂」稱號。

Giving Painting a Chance

Born in Anhui, Li Wen-han graduated from the National Painting Department of Shanghai Fine Arts College. After moving to Taiwan, he taught at universities such as Fu Jen and Tamkang. In 1965, he was invited to participate in the exhibition of the Ton-Fan Art Group. The same year, he received the Special Award at the Sino-Japanese Calligraphy Exchange Exhibition for the fourth time. In 1970, he served as the Secretary-General of the Chinese Art Association and was instrumental in founding organizations such as the "Republic of China Sculpture Society" and the "Chinese Modern Ink Painting Society." His ink paintings, influenced by Bada Shanren, the Shanghai School, and Qi Baishi, advocated the unity of painting and calligraphy, showcasing a simplistic and vigorous semi-abstract style. He also developed a cursive script technique capable of producing six to seven characters in a single stroke, earning him the title of "One-Stroke Wild" for his unique calligraphy style.

1　約 1960 年，「東方畫會」畫友等迎接席德進回國時留影。前排左起：黃潤色、秦松、朱為白。後排左起：鐘俊雄、吳昊、
　席德進、李文漢、李錫奇。圖片來源：藝術家出版社提供。

2　1966 年，第九屆東方畫展。右起：吳昊、歐陽文苑、黃潤色、秦松、鐘俊雄、李錫奇、李文漢、江漢東、朱為白。圖片來源：
　藝術家出版社提供。

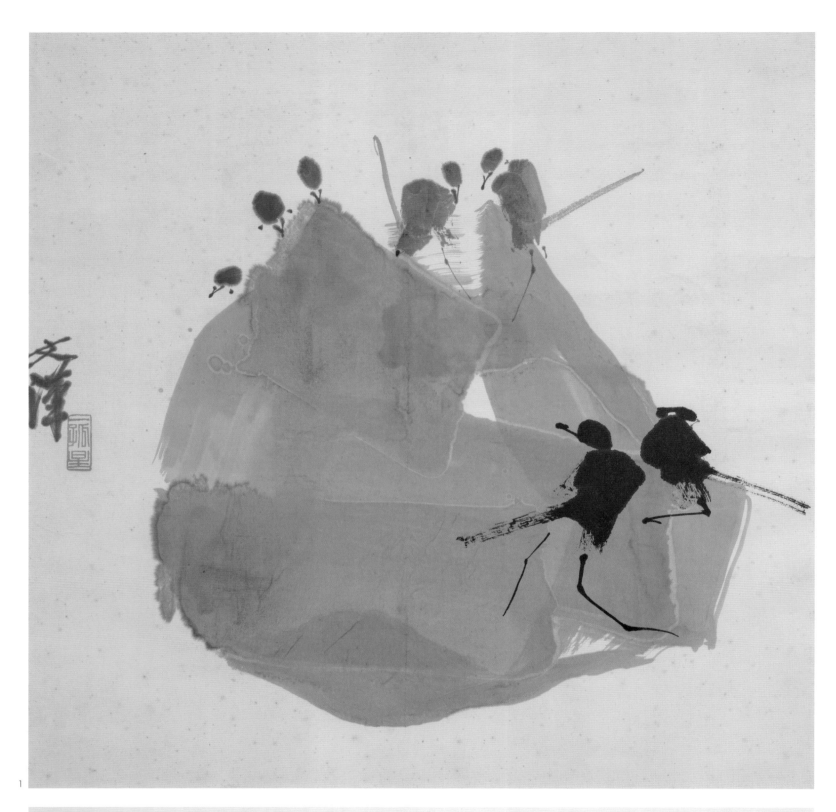

1
李文漢
〈鳥〉
1965
水墨、紙本
63.6×63cm
國立臺灣美術館典藏

Li Wen-han
Birds
1965
Ink on paper
63.6×63cm
Collection of the National Taiwan Museum of Fine Arts

2
李文漢
〈篆書（十全涵）〉
1980
水墨、紙本
23×134.1cm
臺北市立美術館典藏

Li Wen-han
Seal Script (Shi Quan Han)
1980
Ink on paper
23×134.1cm
Collection of the Taipei Fine Arts Museum

3
李文漢
〈雀喜〉
1969
水墨、紙本
73×25cm
私人收藏

Li Wen-han
Bird in Joy
1969
Ink on paper
73×25cm
Private Collection

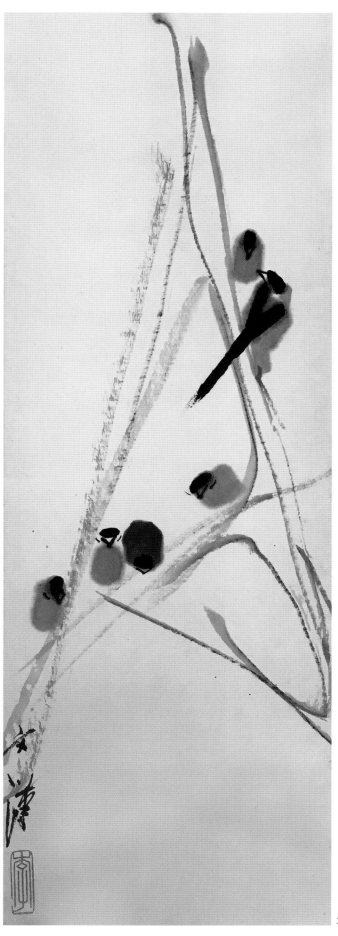

3

林燕 LIN YAN

（1946–）

如燕飛翔

生於浙江，六歲時因罹患腦膜炎而失聰，師從馬白水、張義雄等學習繪畫，後受吳昊啟蒙而投入現代版畫創作。1967年先後加入「東方畫會」及「現代版畫會」，多次參與國內外現代版畫展。以密集且多層次的線條為創作元素，初期採半抽象的流動線條，刻畫人物神情及物像動態；後期則吸取印地安圖騰、中國京劇等元素，以黑色線條搭配紅色背景，風格純粹、質樸而有力。

Like a Swallow in Flight

Lin Yan was born in Zhejiang. She became deaf at the age of six due to meningitis. Lin studied painting under the guidance of Ma Bai-shui and Chang Yi-hsiung, and later, influenced by Wu Hao, she delved into the creation of modern printmaking. In 1967, she joined the "Ton-Fan Art Group" and the "Modern Printmaking Group," participating in numerous modern printmaking exhibitions at home and abroad. Her work is characterized by dense and multi-layered lines. In her early phase, she used semi-abstract fluid lines to depict the expressions of characters and the dynamics of objects. Later, she incorporated elements from Native American totems and Chinese Peking Opera, pairing black lines with red backgrounds to create a style that is pure, simple, and powerful.

1 1970年代，李仲生參加《藝術家》雜誌於臺北市明星咖啡館主辦的「現代繪畫座談會」，參加者有蕭勤、李錫奇、楚戈、林燕、郭豫倫等10多人。
　　圖片來源：藝術家出版社提供。

2 約2006年，林燕攝於西班牙哥多華清真寺，現為基督教教堂。圖片來源：林燕提供。

3 約2008年，林燕攝於峨嵋山。圖片來源：林燕提供。

1
林燕
〈五福臨門〉〈生生不息〉
1975
版畫
85.1×51.5cm
國立歷史博物館典藏

Lin Yan
*Five Fortunes Upon the Doorstep
(Everlasting Life)*
1975
Print
85.1×51.5cm
Collection of the National Museum of History

3
林燕
〈無題〉
版畫
114.5×46.5cm
國立歷史博物館典藏

Lin Yan
Untitled
Print
114.5×46.5cm
Collection of the National Museum of History

2
林燕
〈老虎〉
1974
版畫
90.7×61.2cm
國立歷史博物館典藏

Lin Yan
Tiger
1974
Print
90.7×61.2cm
Collection of the National Museum of History

4
林燕
〈無題〉
版畫
114.5×46.5cm
國立歷史博物館典藏

Lin Yan
Untitled
Print
114.5×46.5cm
Collection of the National Museum of History

3 2/2 *The Tiger God and the Pussy God* 4

姚慶章 YAO CHING-JANG

（1941–2000）

從寫實到符號

生於雲林，臺灣師大藝術系畢業，與江賢二等人組成「年代畫會」。1969年曾代表臺灣參與第十屆巴西聖保羅雙年展，同年受邀參展「東方畫展」；後移居美國，1994年獲「海外畫家貢獻獎」。創作初期追求照相寫實主義，透過玻璃帷幕反光透視呈現都會生活的非現實影像；中期轉而追尋新超現實主義，創作內求心靈世界，筆觸奔放而抒情。晚期運用自然元素搭配活潑線條，探求生命輪迴規律。

From Realism to Symbolism

Born in Yunlin, Yao Ching-jang graduated from the Department of Fine Arts at National Taiwan Normal University and was a founding member of the "Generation Art Group" along with Paul Chiang and others. In 1969, he represented Taiwan at the 10th Brasil São Paulo Biennial and was also invited to participate in the exhibition of the "Ton-Fan Art Group" in the same year. Later, he moved to the United States and received the "Overseas Artists Contribution Award" in 1994. In his early career, Yao pursued photorealism, presenting unreal images of urban life through reflections on glass curtains. In his middle period, he shifted to a new surrealism, seeking the inner world of the spirit with a style that was uninhibited and lyrical. In his later years, he used natural elements combined with lively lines to explore the laws of life and the cycle of rebirth.

姚慶章

〈無題〉
1993
油彩、畫布
25.5×20.5cm×6
長流美術館典藏

Yao Ching-jang

Untitled
1993
Oil on canvas
25.5×20.5cm×6
Collection of the
Chan Liu Art Museum

1964 年，姚慶章、顧重光、江賢二（由右至左）合
影於臺師大校園。圖片來源：藝術家出版社提供。

1
姚慶章
〈生長〉
1969
油彩、畫布
126.5×93cm
國立歷史博物館典藏

Yao Ching-jang
Growth
1969
Oil on canvas
126.5×93cm
Collection of the
National Museum of History

2
姚慶章
〈無題〉
油彩、畫布
126×92cm
國立歷史博物館典藏

Yao Ching-jang
Untitled
Oil on canvas
126×92cm
Collection of the National
Museum of History

2

年表及文獻目錄
Chronology and Bibliography

大事年表
Chronology

文獻目錄
Bibliography

五月畫會與東方畫會大事年表
Fifth Moon and Ton-Fan : Chronology

黃榮燦、李仲生、劉獅、朱德群、林聖揚等設「美術研究班」於臺北市漢口街，夏陽、吳昊為學員。

李仲生參與何鐵華主編之《新藝術》雜誌，並發表多篇文章。

► 《新藝術》。

8月　廖繼春任教省立臺中師範。

10.22-31　首屆「臺灣省全省美展」於臺北中山堂。

6月　第十一屆「臺陽美展暨光復紀念展」於臺北中山堂。

3.1　蔣中正復行視事。

5.4　「中國文藝協會」成立。

6.5　韓戰爆發。

蕭勤、陳道明、李元佳、夏陽、吳昊等人，入李仲生畫室習畫。

3月　「全國動員美展」。

「臺南美術研究會」、「高雄美術研究會」成立。

1946

1948

1950

1952

1947

1949

1951

9月　臺灣省立師範學院成立「圖畫勞作專修科」。

9月　廖繼春任教省立臺灣師院。

7月　臺北、新竹、臺南各師校同時成立「藝術師範科」。

2.28　「二二八事件」爆發。

5.16　臺灣省政府成立。

7月　省立師院「圖勞科」改「藝術系」。

8月　李仲生來臺，任教北二女中。

2.4　公布實施三七五減租。

4.6　臺大、師院發生「四六學生運動」。

5.20　警備司令部發布全省戒嚴令。

11月　《自由中國》半月刊創刊。

12.7　中央政府遷至臺北辦公。

「現代畫聯展」於臺北中山堂，並發表宣言。
參展者：朱德群、趙春翔、林聖揚、劉獅、黃榮燦。

春　李仲生於臺北安東街設個人畫室，歐陽文苑、霍剛等從李氏習畫。

復興崗政工幹校創設，成立美術組（二年制），李仲生前往任教授，至1955年。

3.25　「反共美展」揭幕。

4月　「軍中文藝運動」展開。

畫室廣告。

● 五月畫會
● 東方畫會
● 畫壇及大事紀

▶ 1. 第一屆五月畫展。

▶ 2. 1957年首屆「五月畫展」於臺北中山堂，參展者：左起劉國松、鄭瓊娟、李芳枝、陳景容、郭東榮、郭豫倫。

▶ 3. 初到彰化女中任教的李仲生。

▶ 4. 1957年東方畫會聯展。

▶ 5. 東方畫會第一屆畫卡。

▶ 6. 1957年首屆東方畫展於臺北新聞大樓，參展者：前左起李元佳、夏陽、陳道明，後左起黃博鏞、吳昊、蕭明賢、霍剛、歐陽文苑。

5月　首屆「五月畫展」於臺北中山堂，參展者：郭豫倫、郭東榮、李芳枝、劉國松、鄭瓊娟、陳景容。

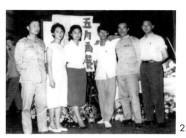

李仲生轉任彰化女中美術教師。

11月　首屆「東方畫展」於臺北新聞大樓，參展者：蕭勤、蕭明賢、吳昊、李元佳、夏陽、霍剛、歐陽文苑、陳道明、金藩、黃博鏞。另：趙春翔贊助展出。同時展出14位西班牙現代畫家作品。

蕭明賢獲第四屆巴西聖保羅雙年展榮譽獎。

3月　《筆滙》半月刊創刊。

4.6　國立臺灣藝術館開館。

11.5　《文星》創刊，標舉：生活的、文學的、藝術的。

劉國松、郭豫倫借住廖繼春老師之雲和畫室。

7月　臺灣師院改制臺灣師大。

李仲生南下，任教於員林家職至1957年。

1月　「戰鬥文藝運動」展開。

3.3　《中美協防條約》生效。

4.23　「檢肅匪諜給獎辦法」公布。

12.4　國立歷史文物美術館（今國立歷史博物館）創建。

4月　廖繼春個展於臺北中山堂。

李仲生任教育部美育委員會委員。

2.1　「現代詩社」成立。

7月　韓戰結束。

11月　蔣中正發表《民生主義育樂兩篇補述》。

1953

1955

1957

1954

1956

春　廖繼春設立畫室於雲和街，郭東榮為管理人。

11月　劉國松發表〈日本畫不是國畫〉等文，掀起「正統國畫之爭」。

蕭勤北師畢業，分發臺北景美國小，與霍剛同事，假日聚集畫友於大禮堂討論作品。

《中美協防條約》訂定。

1.15　《文藝月報》創刊。

3.29　《幼獅文藝》創刊。

3月　「藍星詩社」成立。

8月　文協推動「文化清潔運動」。

10.10　「創世紀」詩社成立。

▶ 1. 廖繼春設立畫室於雲和街，郭東榮為管理人。

▶ 2. 吳昊、夏陽、歐陽文苑展示作品於景美國小。

▶ 3. 蕭勤、陳道明與作品於景美國小。

6月　劉國松、李芳枝、郭東榮、郭豫倫四人舉辦「聯合畫展」於臺師大藝術系。

7月　蕭勤赴西班牙留學，並開始為《聯合報》撰寫「歐洲通訊」專欄（至12月）。

11月　「東方畫會」成立，會員：李元佳、吳昊、夏陽、陳道明、蕭勤、霍剛、蕭明賢、歐陽文苑。

3月　國立歷史文物美術館（今國立歷史博物館）開館。

▶ 1. 五月畫會前身，1956年在師大的四人聯展海報，左：翁宗策、右：郭東榮會長。

▶ 2. 1950年代國立歷史博物館使用原日治時期商品陳列館之館舍。

▶ 3. 李仲生和東方畫會8位創始成員（歐陽文苑攝影）。

► 1. 1959 年五月畫展畫卡。
► 2. 1959 年東方畫展小冊。
► 3. 1959 年現代版畫展於臺北新聞大樓。

第三屆「五月畫展」於臺北新聞大樓。新增會員莊喆、馬浩。

5 月　劉國松發表〈不是宣言──寫在五月畫展之前〉於《筆匯》。

3 月　東方畫會舉辦「義大利現代畫家小品展」於臺北美而廉畫廊。

10 月　陳庭詩、江漢東、秦松、李錫奇等人作品參展第五屆巴西聖保羅雙年展，秦松獲榮譽獎。

12 月　第三屆「東方畫展」於國立臺灣藝術館。

5.1　「海軍四人聯展」於高雄。

8.7　八七水災。

9.27　楊英風、顧獻樑等籌組「中國現代藝術中心」，首次籌備會於臺北美而廉藝廊。

11.7-9　張義雄等倡組「純粹畫會」，並舉行首展。

11.10-12　「現代版畫展」於臺北新聞大樓。

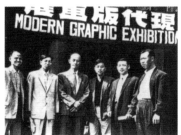

► 1. 1961 年第五屆五月畫展於臺北新聞大樓；左起：郭東榮、劉國松、莊喆、顧福生、韓湘寧、胡奇中、馮鍾睿。
► 2. 1961 年五月畫展小冊。

5 月　第五屆「五月畫展」於臺北新聞大樓；新增會員：胡奇中、馮鍾睿。

8 月　東海大學教授徐復觀發表〈現代藝術的歸趨〉一文，引發「現代畫論戰」。

12 月　顧福生獲巴西聖保羅雙年展榮譽獎。

蕭勤、李元佳在義大利參與創立「龐圖（Punto）國際藝術運動」。

12 月　第五屆「東方畫展」於國立臺灣藝術館。

6.22　國立歷史博物館「國家畫廊」開幕。

12.30　「現代畫家具象展」於臺北中山堂。

1959

1961

1958

5 月　第二屆「五月畫展」於臺北新聞大樓，參展者：郭東榮、劉國松、郭豫倫、陳景容、黃顯輝、顧福生。

蕭勤獲選西班牙十一位最優秀青年畫家之一。

2 月　「東方畫展」於西班牙展出。

11 月　第二屆「東方畫展」於臺北新聞大樓，新增會員朱為白、蔡遐齡；同時展出西班牙畫家作品。

1 月　《藍星》月刊創刊。

3.8　趙無極經遠東赴美。

8.23　八二三砲戰爆發。

11 月　顧獻樑自美返臺，介紹美國藝術新潮。

第二屆五月畫展。

1958 年東方畫卡。

1958 年東方畫展小冊。

1958 年東方畫展小冊。

東方畫展於西班牙展出。

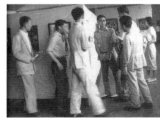

第二屆東方畫展現場。

1960

5 月　第四屆「五月畫展」於臺北新聞大樓，新增會員謝理發（里法）、李元亨。

3 月　秦松作品參加「中國現代藝術中心」籌備會舉辦「現代藝術展」，因政治疑雲遭下架。

11 月　第四屆「東方畫展」，同時舉辦「地中海美展」、「國際抽象畫展」。

1 月　「今日畫會」成立，並舉行首展。

1 月　「長風畫會」成立，並舉行首展。

3.5　《現代文學》創刊。

3.25　「集象畫會」成立，並舉行首展。

5 月　「四海畫會」成立。

9.4　《自由中國》停刊，主編雷震被捕。

► 1. 1960 年五月畫展畫卡。
► 2. 1960 年東方畫展。
► 3. 1960 年東方畫展簡介。
► 4. 東方畫會會員在第四屆展出時於會場自由合影。

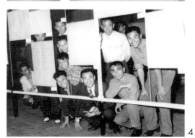

▶ 1963 年李錫奇首次加入東方畫展第七屆。

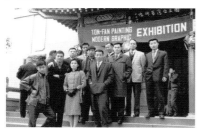

▶ 1963 年第七屆東方畫展再與現代版畫會聯合展出於國立臺灣藝術館。

5 月　第七屆「五月畫展」於國立臺灣藝術館。

12 月　第七屆「東方畫展」再與「現代版畫會」聯合展出於國立臺灣藝術館。

▶ 1963 年五月畫會畫卡。▶ 1963 年東方畫會畫展。

1963

第八屆「五月畫展」於省立博物館。

1 月　劉國松、于還素等倡組「中國現代水墨畫會」。

11 月　「五月畫會作品赴義展覽預展」於國立臺灣藝術館。

11 月　第八屆「東方畫展」於國立臺灣藝術館展出，新增會員：鐘俊雄。

▶ 1.
1964.11.12-1 第八屆東方畫展目錄。
▶ 2.
1964 年畫卡。

1.23　「自由美術協會」成立。

1 月　劉國松、于還素等倡組「中國現代水墨畫會」。

12.10「心象畫會」成立，推出首展。

▶
1964 年第八屆
東方畫展會場。

1964

▶ 1964 年五月
畫集封面。

▶ 1. 1965 年東方畫展小冊。
▶ 2. 1965 年第九屆東方畫展。
▶ 3. 1965 年中國現代美展。
▶ 4. 第九屆東方畫展，左起：江漢東、李錫奇、于還素、秦松、吳昊、鐘俊雄、陳昭宏。

4~6 月　莊喆、韓湘寧、馮鍾睿接連舉辦個展於國立臺灣藝術館，並出版畫冊。

5 月　第九屆「五月畫展」於臺北統一飯店。

12 月　第九屆「東方畫展」於國立臺灣藝術館；新增會員：李錫奇、李文漢、席德進，並邀請 19 位義大利現代畫家聯展。

1 月　《劇場》季刊創刊。
10 月《這一代》創刊。
12 月《文星》停刊。
　　　共九十八期。

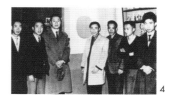

1965

1962

5 月　第六屆五月畫展，以「現代繪畫赴美展覽預展」之名於國立歷史博物館，除新增會員彭萬墀、楊英風、王無邪，另有師輩畫家廖繼春、孫多慈、虞君質、張隆延參展。

7 月　「龐圖（Punto）國際藝術運動」展於臺北。

12 月　第六屆「東方畫展」與「現代畫會」聯合展出於國立臺灣藝術館；新增會員：黃潤色、陳昭宏。

2.24　胡適逝世。
10.10　臺灣電視
　　　公司開播。

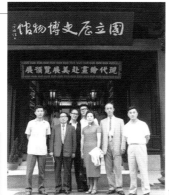

▶ 1. 1962 年史博館畫展。
▶ 2. 1962 年第六屆五月畫展，以「現代繪畫赴美展覽預展」之名於國立歷史博物館展出，左起：劉國松、廖繼春、彭萬墀、韓湘寧、孫多慈、楊英風、莊喆。
▶ 3. 1962 年「東方畫展」與「現代版畫會」聯展畫卡。

1966

5 月　「五月畫會十週年畫展」於臺北海天畫廊。
旅美藝術史家李鑄晉策劃「中國山水畫的新傳統」特展於美國巡迴展，劉國松、莊喆、馮鍾睿等參展，另有資深畫家王季遷、陳其寬、余承堯參展。（至 1968 年）

3 月　中共發動「文化大革命」。
3.29　《現代文學》、《創世紀》、《劇場》合辦「現代詩展」。
9 月　「畫外畫會」成立，並首展。
11.12　蔣中正倡導「中華文化復興運動」。

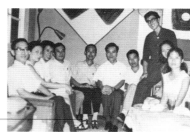

▶ 1. 左起：余光中、范我存（余光中夫人）、胡奇中、莊喆、陳庭詩、郭東榮、馮鍾睿、韓湘寧等人。
▶ 2. 1966 年第十屆東方畫會畫展。

5 月　第十一屆「五月畫展」於臺北英文時報畫廊。

7 月　臺灣師大藝術系分美術系及音樂系。

1 月　第十屆「東方畫展」於國立臺灣藝術館及臺北海天畫廊展出。

12 月　第十一屆「東方畫展」於臺灣文星藝廊展出，新增會員：林燕；並舉辦「東方畫會之夜」。

6.23-25　「UP 展」於國立臺灣藝術館。
11.12　「不定型畫展」於臺北文星畫廊。
11 月　「南部現代美術會」成立。

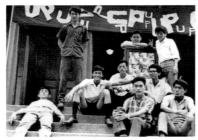
▶ 1967 年 UP 展於國立臺灣藝術館。

▶ 1969 年第十三屆五月畫展。

▶ 1969 年第十三屆東方畫展。

5 月　第十三屆「五月畫展」於臺北耕莘文教院。

1 月　第十二屆「東方畫展」於臺北耕莘文教院。

12 月　第十三屆「東方畫展」於臺北耕莘文教院，並邀展：吳石柱、馬凱照、姚慶章、賴炳昇。

7 月　人類首次登陸月球。
11.1　中國電視公司開播。

1971 年東方畫展於凌雲畫廊。

5 月　第十五屆「五月畫展」於聚寶盆畫廊。

11 月　第十五屆「東方畫展」於臺北凌雲畫廊。

1973 年第十七屆五月畫展於聚寶盆畫廊。

5 月　第十七屆「五月畫展」於聚寶盆畫廊。

1981 年五月、東方畫會聯展。

6 月　「東方畫會、五月畫會二十五週年聯展」於臺北省立博物館。

1967　　1969　　1971　　1973　　1981

1968　　1970　　1972　　1974

5 月　第十二屆「五月畫展」於臺北耕莘文教院，新增會員：陳庭詩。
劉國松獲十大傑出青年獎。

1

4.15　《聯合報》「新藝版」停刊。
7 月　楚戈出版《視覺生活》。

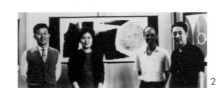
2
▶ 1. 1968 年第十二屆畫展於耕莘文教院。
▶ 2. 臺北耕莘文教院，劉國松（左一）、陳庭詩（右二）、郭豫倫（右一）。

5 月　第十四屆「五月畫展」於國立歷史博物館。

12 月　第十四屆「東方畫展」於臺北凌雲畫廊。

3 月　中華民國參加日本大阪世界博覽會，楊英風設計大型鐵雕〈鳳凰來儀〉。

5.6　「七〇超級大展」於臺北耕莘文教院。

5 月　第十六屆「五月畫展」於凌雲畫廊。

1972 年五月畫展於凌雲畫廊。

5 月　第十八屆「五月畫展」於鴻霖藝廊。

1980

「東方畫展」於臺北版畫家畫廊。

1980年東方畫展於臺北版畫家畫廊。

1

2

3

4

12 月　臺北時代畫廊舉辦「東方‧五月畫會 35 週年展」。

「李仲生師生展」於中國杭州中國美術學院、北京中國美術館。

2 月　中華文化總會舉辦「意教的藝教——李仲生的創作及其教學」。

2006

2015

1996 年「五月‧東方‧現代情」於積禪 50 藝術空間請柬。

「五月‧東方‧現代情：1956～1996 五月畫會與東方畫會 40 週年紀念聯展」於積禪 50 藝術空間。

8 月　國立臺灣美術館舉辦「向李仲生致敬（一）系譜——李仲生師生展」。

9 月　國立臺灣美術館舉辦「李仲生百年紀念展」。

2020 年蔣伯欣《新派繪畫》。

3 月　彰化藝術館舉辦「現代畫傳奇——李仲生師生展」。

1991

1996

1998

2011

2020

1990

1997

2005

2012

2024

5 月　臺北龍門畫廊舉辦「五月畫會紀念展」。

11 月　臺北帝門藝術中心舉辦「東方現代備忘錄——穿越彩色防空洞」。

國立臺灣美術館舉辦「現代與後現代之間——李仲生與現代藝術」聯展。

6 月　臺中大象藝術空間舉辦「藝拓荒原→東方八大響馬」。

2 月　國立歷史博物館舉辦「五月與東方——臺灣現代藝術運動的萌發」。

1

2

3

113

4

2008

8 月　彰化縣文化局舉辦「李仲生師生聯展」。

2012 年大象藝術空間展出「藝拓荒原→東方八大響馬」。

2019

2 月　國立臺灣美術館舉辦「藝時代崛起——李仲生與臺灣現代藝術發展」。

6 月　臺北双方藝廊舉辦「仲生與眾聲」。

▶ 1. 1997 年臺北帝門藝術中心舉辦「東方現代備忘錄——穿越彩色防空洞」。
▶ 2. 1997 年東方現代備忘錄。
▶ 3. 《創世紀》詩雜誌東方現代備忘錄封面（1997 年冬季號）。
▶ 4. 1997 年東方現代備忘錄帝門藝術中心。

師輩畫家及支持者
Established Artist Teachers and Supporters

編輯凡例：

1. 本文獻目錄主要分為「著作」及「研究書目」兩大類，並以編年排序。
2. 著作包含藝術家個人發表出版之文章、專書、評論、作品圖錄等。
3. 研究書目為他人為藝術家撰寫、編輯等之出版品。
4. 藝術家英文姓名翻譯依文獻及家屬提供。

■ 廖繼春 Liao Chi-chun (1902-1976)

著作

- 〈臺灣の美術を語る〉《臺灣文藝》，1935，臺北。
- 〈臺陽展雜感〉《臺灣藝術》臺灣藝術社，1940，臺北。
- 《廖繼春畫集》國立歷史博物館，1976.5，臺北。
- 《廖繼春油畫集》國泰美術館，1981.3，臺北。
- 《廖繼春油畫集》藝術家出版社，1981.3，臺北。
- 《臺灣美術全集 4：廖繼春》藝術家出版社，1992，臺北。

研究書目

- 曾幼荷〈獨樹一幟〉《聯合報》，1962.1.23，臺北。
- 石敏〈廖繼春、席德進的畫展〉《中央日報》，1962.5，臺北。
- 彭楷埠〈我們需要真正的好畫——記廖繼春教授訪歐美歸來談話〉《聯合報》，1963.2.2，臺北。
- 何政廣〈歐美畫壇現況——廖繼春教授講考察觀感〉《中央日報》，1963.4.14，臺北。
- 何政廣〈色感與造形趣味的和諧——訪臺藉畫家廖繼春〉《中央日報》，1965.1.17，臺北。
- 何政廣〈廖繼春張穀年虞君質榮獲第二屆金爵獎〉《中央日報》，1965.2.21，臺北。
- 胡永〈廖繼春的藝術與生活〉《聯合報》，1965.2.27，臺北。
- 紫月〈廖繼春在油彩中度過一生〉《中央日報》（國外版），1966.11.12，臺北。
- 袁樞真〈繪畫與性格——為介紹廖繼春個人畫展而作〉《臺灣新生報》，1970.11.24，臺北。
- 戴獨行〈廖繼春走自己的路〉《聯合報》，1970.11.24，臺北。
- 何繼雄〈線條熱烈色彩鮮明——廖繼春展出五十幅佳作〉《中央日報》，1970.11.24，臺北。
- 褚鴻蓮〈廖繼春獨樹一格——油畫半抽象具有立體感〉《中國時報》，1970.11.24，臺北。
- 黃朝湖〈畫壇宿將廖繼春——兼介他的油畫個展及成就〉《臺灣日報》，1970.11.24，臺中。
- 何政廣〈色感與造型的和諧——評介廖繼春的油畫〉《臺灣新生報》，1970.12.11，臺北。
- 雷驤〈廖繼春訪問記〉《雄獅美術》29，頁 64，1973.7，臺北。
- 謝里法〈畫——無聲的話〉《藝術家》7，1975.12，臺北。
- 雷田〈追求和諧的廖繼春〉《藝術家》8，1976.1，臺北。
- 賴傳鑑〈彩色的一生——悼廖繼春先生〉《藝術家》10，頁 132，1976.3，臺北。
- 陳景容〈典型的畫家——懷念吾師廖繼春〉《藝術家》10，頁 137，1976.3，臺北。
- 黃朝湖〈畫家的風範——敬悼油畫大師廖繼春教授〉《臺灣日報》，1976.3.11，臺中。
- 何懷碩〈懷念繼春師〉《聯合報》，1976.3.15，臺北。
- 《廖繼春紀念輯》《雄獅美術》63，1976.5，臺北。
- 柏黎〈翻開那些舊相簿——廖繼春的一生〉《雄獅美術》63，頁 4，1976.5，臺北。
- 蔡文怡〈廖繼春的學生和友人〉《雄獅美術》63，頁 34，1976.5，臺北。
- 何浩天〈廖繼春畫集序（中英文）〉《廖繼春畫集》國立歷史博物館出版，1976.5，臺北。
- 張德文〈廖繼春教授傳略（中英文）〉《廖繼春畫集》國立歷史博物館出版，1976.5，臺北。
- 〈回顧展〉《藝術家》12，頁 108，1976.5，臺北。
- 呂雅雨〈紀念一位從事繪畫 50 年的老畫家〉《臺灣新聞報》，1976.10.19，高雄。
- 謝里法〈廖繼春最後一張畫〉《藝術家》28，1977.9，臺北。
- 陳景容〈懷念我的老師〉《繪畫隨筆》，頁 103-111，東大書局，1978.9，臺北。
- 謝里法〈軟心腸的「野獸」——「臺展」中的優勝畫家廖繼春〉《臺灣美術運動史》藝術家出版社，頁 119，1978，臺北。
- 黃才郎〈廖繼春談素描〉《雄獅美術》111，頁 87，1980.5，臺北。
- 〈美術家專輯（19）——廖繼春〉《雄獅美術》118，1980.12，臺北。
- 謝里法〈色彩之國的快樂使者——臺灣油畫家廖繼春的一生〉《雄獅美術》118，頁 48，1980.12，臺北。
- 《廖繼春油畫集》《藝術家》70，1981.3，臺北。
- 蔡辰男〈廖繼春畫集〉《廖繼春畫集》國泰美術館，1981.3，臺北。
- 陳景容〈懷念敬愛的廖老師〉《廖繼春畫集》國泰美術館，1981.3，臺北。
- 李梅樹〈幾近花甲的溫馨友誼〉《廖繼春畫集》國泰美術館，1981.3，臺北。
- 吳炫三〈我的老師廖繼春先生〉《廖繼春畫集》國泰美術館，1981.3，臺北。
- 劉文煒〈談廖繼春教授其人其畫〉《廖繼春畫集》國泰美術館，1981.3，臺北。
- 王秀雄〈華麗諧和的野獸派畫家——論廖繼春繪畫風格的形成歷程〉《廖繼春畫集》國泰美術館，1981.3，臺北。
- 林惺嶽〈跨越時代鴻溝的彩虹——記廖繼春的繪畫生涯〉《廖繼春畫集》國泰美術館，1981.3，臺北。
- 楊小萍〈五月與東方畫會聯展〉《臺灣光華雜誌》，1981.7，臺北。
- 劉文三〈六十歲的畫家——寫廖繼春六十歲那一年〉《雄獅美術》144，頁 113，1983.2，臺北。
- 黃朝湖〈臺灣的畢卡索——廖繼春〉《臺灣日報》，1986.6.21，臺中。
- 劉文三《1962-1970 年間的廖繼春繪畫之研究》藝術家出版社，1988，臺北。
- 郭東榮〈廖繼春與五月畫展〉《1962-1970 年間的廖繼春繪畫之研究》藝術家出版社，頁 17，1988，臺北。
- 林柏亭〈臺灣東洋畫的發展與臺、府展〉《藝術家》166，1989.3，臺北。
- 顏娟英〈臺灣早期西洋美術的發展〉《藝術家》168-170，1989.5.6.7，臺北。
- 郭東榮〈廖繼春教授與五月畫展〉《廖繼春研究》1990，臺北。
- 陳景容〈我的兩位老師——訪廖繼春的色彩和張義雄的素描〉《現代美術》28，1990.2，臺北。
- 劉文三《廖繼春研究》，藝術家出版社，1990.4，臺北。
- 翁國雄企劃《臺灣畫伯：廖繼春、李石樵》欣賞家藝術中心，1992，臺北。
- 林惺嶽《臺灣美術全集 4：廖繼春》藝術家出版社，1992，臺北。
- 王素峰《廖繼春》《中國巨匠美術週刊》23，1992，臺北。

- 陳長華〈蘇富比拍賣會又傳出假畫風波——廖繼春風景變了樣〉《聯合報》（二十九版），1992.3.6，臺北。
- 張瑾瑛〈臺灣美術全集第四卷〈廖繼春〉迴響——廖述文談父親事略一、二〉《藝術家》208，1992.9，臺北。
- 席德進〈廖繼春教授——追求新觀念的老畫家〉《中外雜誌》67，臺北。
- 《時代與意象——臺南市現代藝術發展大貌》新生態藝術環境，1993，臺南。
- 《廖繼春：西班牙特麗羅》臺北市立美術館，1993，臺北。
- 邱琳婷〈廖繼春繪畫中本土現象初探〉《炎黃藝術》54，頁42，1994.2，高雄。
- 劉文三《廖繼春研究》藝術家出版社，1995，臺北。
- 臺北市立美術館展覽組編、臺北市立美術館主辦《廖繼春逝世二十週年紀念展》臺北市立美術館，1996，臺北。
- 李欽賢《色彩・和諧・廖繼春》國立臺灣美術館，1997，臺北。
- 李既鳴《廖繼春作品析論》臺北市立美術館，1997，臺北。
- 王素峰〈廖繼春作品圖說〉《東亞油畫的誕生與展開》臺北市立美術館，2000，臺北。
- 高秀朱《色彩的魔術師：廖繼春教授百歲紀念畫展》國立故宮博物院，2001，臺北。
- 高秀朱〈色彩之美——廖繼春〉《故宮文物月刊》226，頁4-27，2002，臺北。
- 馬孟晶〈實景與心象——廖繼春筆下的彩色世界〉《故宮文物月刊》227，頁58-69，2002，臺北。
- 簡秀枝〈臺灣前輩油畫家市場之研究：以陳澄波、廖繼春、李梅樹、楊三郎、李石樵之油畫市場行情為例〉國立臺灣師範大學美術研究所藝術行政暨管理組碩士論文，2007，臺北。
- 蕭瓊瑞〈上帝身邊最美麗的彩虹——基督徒藝術家廖繼春〉《新使者》100，頁44-47，2007，臺北。
- 吳守哲編《牛鼻上的零圈：廖繼春油畫創作獎》正修科大藝術中心，2007，高雄。
- 鄭桂芳〈廖繼春繪畫特質再探：以1955-1976年作品為主〉國立臺北教育大學藝術與造形設計學系教學碩士論文，2008.7，臺北。
- 郭孟喻〈光復後臺灣西畫家淡水主題風景畫之研究（1946-1995）：以廖繼春、張萬傳、蔡蔭棠、廖德政、何肇衢五位畫家為例〉國立臺中教育大學美術學系碩士在職專班理論組碩士論文，2009，臺中。
- 蕭瓊瑞主講《色彩魔術師廖繼春》清涼音文化，2009，高雄。
- 李美玲撰述《彩繪生命的油畫家：廖繼春》臺中縣立港區藝術中心，2009，臺中。
- 尊彩藝術中心策劃《璀璨世紀：陳澄波、廖繼春作品集》尊彩國際，2010，臺北。
- 臺北市立文化基金會廖繼春紀念獎助金專戶管理委員會、臺北市立美術館《廖繼春獎10年聯展》臺北市立美術館，2011，臺北。
- 潘襎《廖繼春〈有香蕉樹的院子〉》臺南市政府，2012，臺南。
- 林曼麗《北師美術館序曲展：依然是教育的先鋒，藝術的前衛》國立臺北教育大學MoNTUE北師美術館，2013，臺北。
- 蔡勝全《廖繼春畫面張力之形式探討：「新航記」創作研究》國立臺灣師範大學美術學系美術創作理論組（繪畫）博士論文，2013，臺北。
- 鄭育珊等編，碩博企業翻譯社譯《世紀藏春：廖繼春全集》日升月鴻畫廊出版，2017，臺北。
- 《新美術導師廖繼春》中華文化總會、長歌藝術傳播、臺北影業發行、長歌藝術傳播總經銷，2015。
- 齊怡、劉佩怡、阮高思導演，李厚慶製片《島嶼傳燈人——廖繼春》中華文化總會，2018，臺北。
- 《臺灣資深藝術家影音紀錄片：廖繼春／色彩幻化》國立臺灣美術館，2019，臺中。
- 邱琳婷〈廖繼春繪畫中本土語彙的意涵〉，臺灣藝術史研究學會通訊10期，2021.4。

▌張隆延 Chang Long-yien (1909-2009)

著作

- 〈今日語法上的問題〉《中國一周》4-6，1954，臺北。
- 〈革命的樂聖悲多芬〉《中國一周》7-8，1955，臺北。
- 〈酒色徵逐與浪費的匪共〉《中國一周》19，1955，臺北。
- 〈革故變常的愛因斯坦〉《中國一周》20，1955，臺北。
- 〈介紹萬有半月刊（書評）〉《中國一周》21，1954，臺北。
- 〈美術與美育〉《中國一周》23，1955，臺北。
- 〈約翰孫選集〉《教育與文化》30，1956，臺北。
- 〈藝術欣賞（1）——樂之在「得」〉《文星》1：1，頁16-17，1957，臺北。
- 〈藝術欣賞（2）——得意而忘言〉《文星》1：2，頁12-13，1957，臺北。
- 〈藝術欣賞（3）——無限清娛〉《文星》1：3，頁12-14，1958，臺北。
- 〈藝術欣賞（4）——「六相融圓」〉《文星》1：4，頁13-15，1958，臺北。
- 〈藝術欣賞（5）——溫故而知新〉《文星》1：5，頁15-17，1958，臺北。
- 〈藝術欣賞（6）——書道〉《文星》1：6，頁14-16，1958，臺北。
- 〈藝術欣賞（7）——書道〉《文星》1：7，頁14-16，1958，臺北。
- 〈藝術欣賞（8）——「古典」與「摩登」〉《文星》2：2，頁14-17，1958，臺北。
- 〈藝術欣賞（9）——「摹擬」與「創造」〉《文星》2：3，頁12-13，1958，臺北。
- 〈藝術欣賞（10）——征服太空〉《文星》2：4，頁13-16，1958，臺北。
- 〈藝術欣賞（11）——象「形」與寫「意」〉《文星》2：5，頁14-15，1958，臺北。
- 〈藝術欣賞（12）——象「形」與寫「意」〉《文星》2：6，頁16-18，1958，臺北。
- 〈東方畫展與國際前衛畫——落花水面皆文章〉《文星》7：2，頁18，1960.12.1，臺北。
- 〈以書為畫——趙松雪〉《文星》9：4，頁36-37，1962.2，臺北。
- 〈評「書道六體大字典」〉《文星》10：4，頁35-41，1962.8，臺北。
- 〈書法教育的商榷〉《文星》11：1，頁32-34，1962.11，臺北。
- 〈寒花洞天書道記〉《文星》11：2，頁20-23，1962.12，臺北。
- 〈寒花洞天書道續談〉《文星》12：2，頁36-38，1963.6，臺北。
- 〈給準備出國遊學的弟妹們〉《文星》12：5，頁21-23，1963.9，臺北。
- 〈「西洋景」後記〉《文星》13：1，頁55，1963.11，臺北。
- 《隆古延今：張隆延書法論述文集》國立歷史博物館，1999，臺北。

研究書目

- 國立歷史博物館編輯委員會《隆古延今：張隆延書法九十回顧展》國立歷史博物館，1999，臺北。
- 高以璇〈前輩畫家張隆延先生返臺定居記〉《歷史文物》14：12=137，國立歷史博物館，頁35，2004.12，臺北。
- 高以璇〈和光同塵，明珠在握——前輩畫家張隆延先生專訪〉《歷史文物》15：1=138，國立歷史博物館，頁26-32，2005.1，臺北。
- 蔡耀慶〈汲古出新——張隆延教授書法精神〉《中華書道》66，頁58-62，2009，臺北。
- 王大智〈記父親王壯為的幾個老朋友（一）張隆延〉《國文天地》340，頁4-5，2013.9，臺北。
- 黃筱威《以神遇：張隆延先生紀念文集》信誼基金會出版、上誼文化總代理，2014，臺北。

▌李仲生 Li Chun-shan (1912-1984)

著作

- 〈二十世紀繪畫的出發點〉《美術雜誌》3，頁69-70，1934，臺北。
- 〈國畫的前途〉《新藝術》創刊號，1950，臺北。
- 〈關於「畫因」問題〉《臺灣新生報》26（九版），1950.3.19，臺北。
- 〈漫談素描〉《新生報》藝術生活，1950-6.11，臺北。
- 〈亨利‧馬蒂斯的繪畫〉《公論報》62（六版），1950.7.16，臺北。
- 〈藝術與時代〉《新生報》藝術生活，1950.7.23，臺北。
- 〈論傳記文學〉《新生報》每週文藝，1950.11.18，臺北。
- 〈國畫的前途〉《新藝術》創刊號，1950.12，臺北。
- 〈怎樣研究西畫技法〉《新藝術》1：2，1950.12，臺北。
- 〈藝術團體與藝術運動〉《新藝術》1：3，1951.1，臺北。
- 〈籌設藝術研究院芻議〉《新藝術》1：4-5合刊，1951.3，臺北。
- 〈美術節感言〉《新生報》，1951.3.25，臺北。
- 〈小橋老翁憶大陸——介紹反共美展的天才小畫家何谷川〉新生報，1951.3.25，臺北。
- 〈「畫因」淺說〉《技與藝》1：2，1952.8.1，臺北。
- 〈超現實主義繪畫〉《聯合報》（六版），1953.6.10，臺北。
- 〈左拉與印象派繪畫〉《中華日報》，1953.6.25，臺南。
- 〈日本的繪畫音樂〉《聯合報》（六版），1953.7.20，臺北。
- 〈革命畫家馬奈〉《聯合報》（六版），1953.8.31，臺北。
- 〈現代繪畫先驅者梵高的生平〉《聯合報》（六版）藝人外史，1953.9.9，臺北。
- 〈達文西的藝術觀〉《聯合報》（六版），1953.9.24，臺北。
- 〈論現代西洋裸體油畫〉《聯合報》（六版），1953.10.12，臺北。
- 〈素描家張弦〉《中華日報》，1953.10.23，臺南。
- 〈修拉的素描〉《聯合報》（六版），1953.10.24，臺北。
- 〈日本的繪畫研究所〉《聯合報》（六版），1953.11.2，臺北。
- 〈現代法國雕刻家琴尼歐〉《聯合報》（六版），1953.11.20，臺北。
- 〈談雕刻藝術〉《聯合報》（六版），1953.11.23，臺北。
- 〈日本人學西畫的祕密〉《聯合報》（六版），1953.12.17，臺北。
- 〈蹩腳學生名畫家——憶法國日本畫家藤田嗣治〉《聯合報》（六版），1953.12.31，臺北。
- 〈法國名畫在日本〉《聯合報》（六版），1953.12.31，臺北。
- 〈西洋繪畫近代後期的開端〉《新藝術》2：5-6合刊，1954.1，臺北。
- 〈從日本現代美術看陳永森先生的畫〉《新藝術》2：5-6合刊，1954.1，臺北。
- 〈洛特列克的生活和藝術〉《聯合報》（六版），1954.1.6-7，臺北。
- 〈戰後英國畫廊巡禮〉《聯合報》（六版），1954.1.11-13，臺北。
- 〈洋八大丁衍庸〉《聯合報》（六版），1954.1.15，臺北。
- 〈近年來的法國繪畫〉（上、中、下）《聯合報》（六版），1954.2.9-11，臺北。
- 〈藤田嗣治的幽默〉《中華日報》，1954.2.12，臺南。
- 〈近年來日本美術界動向〉（上、中、下）《聯合報》（六版），1954.2.22-24，臺北。
- 〈西洋繪畫的新時代〉《聯合報》（六版），1954.3.18，臺北。
- 〈日本的美術出版〉《聯合報》（六版），1954.3.28，臺北。
- 〈日本的美術館和畫廊〉《聯合報》（六版），1954.3.30，臺北。
- 〈近年來的美國繪畫〉（上、中、下）《聯合報》（六版），1954.4.19-20，臺北。
- 〈看「世界名畫」談印象派〉《聯合報》（六版），1954.4.22，臺北。
- 〈北齋逝世百零五年談北齋的浮世藝術〉《聯合報》（六版），1954.5.1，臺北。
- 〈「原子時代」——轟動巴黎畫壇的巨構〉《聯合報》（六版），1954.5.5，臺北。
- 〈談日本畫〉《聯合報》（六版），1954.5.7-9，臺北。
- 〈浮世繪畫與藤田嗣治〉《聯合報》（六版），1954.6.8，臺北。
- 〈東方趣味對西洋繪畫的影響〉《聯合報》（六版），1954.7.19，臺北。
- 〈論抽象派繪畫〉《文藝春秋》，1954.10，臺北。
- 〈再論浮世繪與藤田嗣治〉《聯合報》（六版），1954.10.1-2，臺北。
- 〈瑪蒂斯對中國西畫的影響〉《聯合報》（六版），1955.1.13，臺北。
- 〈法國現代名畫代表作展巡禮〉《聯合報》（六版），1955.2.16，臺北。
- 〈日本現代畫家水彩畫展觀後〉《聯合報》（六版），1955.3.7，臺北。
- 〈第二屆紀元美展觀後〉《聯合報》（六版），1955.3.30，臺北。
- 〈西洋美術奇葩——貼畫〉《聯合報》（六版），1955.4.30，臺北。
- 〈新野獸派畫家——約翰‧路沙〉《聯合報》（六版），1955.5.14，臺北。
- 〈改革中的日本兒童美術教育〉《聯合報》（六版），1955.7.18，臺北。
- 〈超現實派繪畫〉《聯合報》（六版），1955.8.5，臺北。
- 〈也談兒童美育問題——兼評學生中、國校及國際組〉《聯合報》（六版），1955.8.27，臺北。
- 〈法國的古典派和寫實派繪畫〉《聯合報》（六版），1955.10.6，臺北。
- 〈法國贈我名畫有感〉《聯合報》（六版），1956.5.16，臺北。
- 〈塞尚繪畫的特色〉《聯合報》（六版），1956.7.2，臺北。
- 〈趨向單純表現的近代西洋畫〉《中國一周》，1956.7.16，臺北。
- 〈看留日畫家何德來畫展〉《聯合報》（六版），1956.8.17，臺北。
- 〈第十九屆臺陽美展觀感〉《聯合報》（六版），1956.8.19，臺北。
- 〈折衷派畫家高劍父〉《聯合報》（六版），1956.8.23-25，臺北。
- 〈留居美國畫王濟遠〉《聯合報》（六版），1956.8.29-30，臺北。
- 〈愛好平劇的畫家馮國光〉《聯合報》（六版），1956.9.1-2，臺北。
- 〈吳劍聲扶桑習戲劇〉《聯合報》（六版），1956.9.6-8，臺北。
- 〈天才裸畫家摩的利阿里〉《聯合報》（六版），1956.9.10-11，臺北。
- 〈學習黑人藝術的巴黎美術家〉《聯合報》（六版），1956.9.20-21，臺北。
- 〈素描家張弦〉《聯合報》（六版），1956.9.23-24，臺北。
- 〈藝術教育家汪亞塵〉《聯合報》（六版），1956.9.30，臺北。
- 〈林聖揚教授的畫〉《聯合報》（六版），1956.10.5，臺北。
- 〈天才女畫家潘玉良〉《聯合報》（六版），1956.10.11，臺北。
- 〈美術展覽會的制度〉《聯合報》（六版），1956.10.15，臺北。
- 〈法國書畫展西畫部觀後〉《聯合報》（六版），1956.10.18，臺北。
- 〈法國美術展覽會〉《聯合報》（六版），1956.10.18-11.1，臺北。
- 〈印象派畫家陳宏〉《聯合報》（六版），1956.10.24，臺北。
- 〈野獸派女畫家關紫蘭〉《聯合報》（六版），1956.11.20，臺北。
- 〈擅畫女人肖像的董根〉《聯合報》（六版），1956.12.8，臺北。
- 〈當代法國各畫家瑪爾湘〉《聯合報》（六版），1956.12.13，臺北。
- 〈美術團體與美術運動〉《聯合報》（六版），1956.12.20，臺北。
- 〈日本閨秀畫人簡介〉（一～五）《聯合報》（六版），1956.12.21-1957.1.14，臺北。
- 〈二位傑出的瑞典畫家——印象派畫家安德魯斯‧茨路〉《聯合報》（六版），1957.2.12，臺北。
- 〈當代著名超現實畫家的約翰‧米羅和他的名作「犬和月」〉《聯合報》（六版），1957.4.6，臺北。
- 〈法國閨秀畫家瑪麗‧羅蘭姍〉《聯合報》（六版），1957.4.24，臺北。
- 〈濟遠先生的畫〉《聯合報》（六版），1959.6.12，臺北。

- 〈迎日本名畫家中村研一〉《聯合報》（八版），1962.1.14，臺北。
- 〈超現實派大師愛倫斯特〉《民族晚報》（五版），1965.7.17，臺北。
- 〈全國美展的西畫作品〉《徵信週刊》，1965.11.20，臺北。
- 〈我反傳統，我反拉丁〉《這一代》2，1965.12，臺北。（後抽出未刊，後收錄於1994年《李仲生文集》）
- 〈戰後繪畫的新趨向──反傳統的現實回歸〉《李仲生文集》，1966，臺北。
- 〈戰後繪畫的新趨向──反傳統的現實回歸〉《前衛》1，1966.3.1，臺北。
- 〈論現代繪畫〉「李仲生特輯」《雄獅美術》105，1979.11，臺北。
- 〈藝術縱橫談──李仲生畫展記者會問答記要〉《民生報》，1979.11.20，臺北。
- 〈答劉文潭教授與李仲生談前衛藝術〉《李仲生文集》，1980，臺北。
- 〈我在臺北舉行畫展的經過〉《民生報》（七版），1980.1.2，臺北。
- 〈答劉文潭教授「與李仲生談前衛藝術」〉民生報（七版），1980.4.10-13，臺北。
- 〈評介謝東山的繪畫藝術〉《民生報》，1980.7.30，臺北。
- 〈簡介楊慧龍的藝術〉《民生報》，1980.11.5，臺北。
- 〈美的還元與重疊──趙春翔教授畫展評介〉《聯合報》（八版），1980.12.17，臺北。
- 〈江漢東的藝術〉《民生報》（七版），1980.12.23，臺北。
- 〈版畫家的故事〉《民生報》（七版）（介紹了米羅、尤托里羅、藤田嗣治、管井汲、梵裡根、達比埃、蕭勤等人），1981.1.17-21，臺北。
- 〈饕餮現代畫會聯展序〉（「饕餮畫會」成立）《藝術家》78，1981.11，臺北。
- 〈中國現代繪畫運動的回顧與展望〉《一九八四中華民國現代繪畫新展望》臺北市立美術館，1984，臺北。
- 〈中國現代繪畫運動的回顧與展望〉臺北市立美術館辦「中國現代繪畫新展望展」1984.5，臺北。
- 蕭瓊瑞編《李仲生畫集》（獲新聞局1991年金鼎獎）伯亞出版社，1990.12，臺中。
- 蕭瓊瑞編《李仲生文集》臺北市立美術館，1994，臺北。

研究書目

- 李寶泉《中國當代畫家評》，木下書屋，1937，南京。
- 〈現代繪畫聯展，昨在中蘇文協舉行〉《中央日報》（參展者：丁衍庸、方幹民、汪日章、李仲生、周平、林風眠、林鏞、郁風、倪貽德、葉淺予、趙無極、關良、龐薰琹等），1945，臺北。
- 富永惣一著〈日本美術何處去〉《文藝月報》10，頁10-12，1954.10.10，臺北。
- 〈李仲生在彰化教書〉《聯合報》（六），1958.4.7，臺北。
- 吳文蔚〈普羅派畫家李仲生〉《自由人》「臺灣畫人」專欄，1958.5.7，臺北。
- 〈李仲生準備前往西班牙畫及研究〉《聯合報》（六版），1958.10.16，臺北。
- 霍學剛〈中國前衛繪畫的先驅──李仲生〉《文星》45，1961.7.1，臺北。
- 〈李仲生在臺中練武路130號擔任繪畫指導〉（見報紙廣告）1963.2，臺北。
- 穆歌〈中國前衛繪畫先驅李仲生〉《前衛》1，1965，臺北。
- 〈李仲生受邀參加意大利辦「中國現代畫展」〉《聯合周刊》「藝苑版」，1965.6.5，臺北。
- 楊蔚〈這一代的繪畫之十二──一個大異端（李仲生）〉《聯合報》（八版），1965.6.25，臺北。
- 藍美湖（即黃朝湖）〈中國前衛繪畫的播種者──李仲生〉《臺灣日報》，1965.9.6，臺中。
- 〈李仲生擔任第五屆全國美展西畫部評審〉《中央日報》，1965.11.9，臺北。
- 穆歌〈中國前衛繪畫先驅李仲生〉《前衛》1，1965.12.1，臺北。
- 霍剛〈回顧東方畫會〉《雄獅美術》63，1976.5，臺北。

- 吳昊〈風格的誕生〉《藝術家》17，1976.10，臺北。
- 陌塵〈自由畫會與李仲生〉（「自由畫會」成立）《雄獅美術》79，頁138，1977.9，臺北。
- 〈從東方畫會談起〉（座談：蕭勤、吳昊、李文漢、朱為白、李錫奇）《雄獅美術》91，1978.9，臺北。
- 蕭勤〈李仲生──一個隱居的藝術工作者〉《藝術家》41，頁116，1978.10，臺北。
- 李無心〈抽象的獨裁者──和李仲生相見〉《藝術家》41，頁118，1978.10，臺北。
- 陳小凌〈抽象世界的獨裁者──八卦山下訪李仲生〉《民生報》（七版），1979.4.17，臺北。
- 江春浩〈不嫌孤寂不嫌寒──李仲生採訪記實〉《雄獅美術》105，頁6，1979.11，臺北。
- 江春浩〈簞食瓢飲卅年──李仲生在保守的藝術殿堂裡打開了一扇窗子〉《雄獅美術》105，頁95，1979.11，臺北。
- 吳昊、吳梅嵩、江漢東〈桃李春風三十年〉《雄獅美術》105，頁108，1979.11，臺北。
- 〈師生之間──李仲生的小故事〉《雄獅美術》105，頁112，1979.11，臺北。
- 何政廣〈中國前衛繪畫的先驅──李仲生〉《藝術家》54，頁116，1979.11，臺北。
- 陳小凌〈中國前衛繪畫的先驅──李仲生〉《民生報》，1979.11.8，臺北。
- 陳怡真〈臺灣現代繪畫先驅李仲生首次個展──心象〉《時報週刊》，1979.11.15，臺北。
- 陳長華〈李仲生把幻想表現在畫上〉《聯合報》，1979.11.16，臺北。
- 胡再華〈永遠「前衛」的奇人──李仲生〉《中國時報》，1979.11.16，臺北。
- 胡再華〈為創作觀念堅持三十年・畫家李仲生藝術縱橫談〉《民生報》，1979.11.20，臺北。
- 鄭木金〈李仲生的心象世界〉《青年戰士報》（八版），1979.11.25，臺北。
- 宋晶宜〈現代繪畫活歷史，破舊紙上嘔心血──兩畫廊主人津津樂道李仲生〉《民生報》，1979.11.25，臺北。
- 辛鬱〈不求聞達的藝術家──記李仲生先生〉《民族晚報》，1979.11.26，臺北。
- 梁奕焚〈李仲生的藝術成就〉《民生報》（七版），1979.11.26，臺北。
- 張芬馥〈李仲生是「畫癡」〉《民族晚報》，1979.11.26-27，臺北。
- 于還素〈李仲生論〉《民生報》（七版），1979.11.28-29，臺北。
- 劉文潭〈與李仲生先生談前衛藝術〉《民生報》（七版），1979.12.11-12，臺北。
- 大漠〈中國前衛繪畫的先驅──李仲生〉《勝利之光》301，1980.1，臺北。
- 孫旗〈與李仲生談中國現代畫〉《中央日報》（十版），1980.1.23，臺北。
- 〈李仲生在臺北明生藝術中心講「畢卡索的繪畫思想」〉《民生報》，1980.2.23-24，臺北。
- 〈現代畫廊計劃邀請李仲生主持「繪畫講座」〉《民生報》，1980.3.13，臺北。
- 〈李仲生參加民生報「美術節座談會」〉《民生報》，1980.3.24，臺北。
- 談：〈從世界藝術潮流看中國藝術的創作方向〉、〈如何確立藝術評論制度？〉、〈怎樣加強海外藝術家的聯繫？〉、〈怎樣從根本上改進我們的藝術教育？如何提高社會大眾藝術欣賞水準？〉、〈如何振興雕刻藝術，和傳統國畫？〉
- 呂清夫〈今之古人李仲生〉《現代美術》4，頁16-20，1984，臺北。
- 《李仲生紀念展：中國現代繪畫先驅》臺北市立美術館，1984，臺北。
- 吳昊編《現代繪畫先驅李仲生》，時報文化，1984，臺北。
- 夏陽〈悼李仲生恩師〉《現代繪畫先驅李仲生》，頁87，1984，臺北。
- 蕭勤〈李仲生──一個隱居的藝術工作者〉《現代繪畫先驅李仲生》，頁88，1984，臺北。
- 蕭勤〈李仲生先生與中國現代藝術〉《現代繪畫先驅李仲生》，頁91，1984，臺北。

· 霍剛〈悼仲生師〉《現代繪畫先驅李仲生》，頁 94，1984，臺北。
· 劉芙美〈憶臺北安東街那段日子〉《現代繪畫先驅李仲生》，頁 97-98，1984，臺北。
· 吳梅崇〈茶館裡的傳道士〉《現代繪畫先驅李仲生》，頁 142-143，1984，臺北。
· 李仲生〈我在臺北舉行畫展的經過〉《現代繪畫先驅李仲生》，頁 194，1984，臺北。
· 〈李仲生開刀病情惡化〉《聯合報》（九版），1984.7.20，臺北。
· 〈推動現代畫的巨手靜止了，李仲生昨日溘然病逝臺中〉《中國時報》，1984.7.22，臺北。
· 〈北市美術館辦李仲生紀念展〉《聯合報》，1984.7.22，臺北。
· 〈國內前衛藝術導師，李仲生昨癌症病逝〉《聯合報》，1984.7.22，臺北。
· 〈國內前衛藝術導師，李仲生昨癌症病逝〉《青年戰士報》，1984.7.22，臺北。
· 〈國內前衛藝術導師，李仲生昨癌症病逝〉《中央日報》，1984.7.22，臺北。
· 管執中〈一顆現代藝術孤星的殞落——悼臺灣現代繪畫的先驅李仲生先生〉《民生報》（九版），1984.7.22，臺北。
· 林淑蘭〈李仲生走了·留下悵然，終生灌溉畫壇·已見萌芽〉《中央日報》，1984.7.22，臺北。
· 曾清嫣〈一生孤露·李仲生走了，永不寂寞·開風氣之先〉《臺灣新生報》，1984.7.22，臺北。
· 徐開塵〈我國抽象畫先驅李仲生昨病逝，他跨進了永遠的抽象世界〉《民生報》，1984.7.22，臺北。
· 〈李仲生昨病逝，百幅遺作捐給國家〉《中央日報》（九版），1984.7.22，臺北。
· 〈李仲生死後備極哀榮，將依生前意願葬於八卦山，弟子已著手整理遺作文物〉《中國時報》，1984.7.23，臺北。
· 〈李仲生遺作將捐給國家〉《中華日報》，1984.7.23，臺北。
· 蔣勳〈活在青年口中心中——悼李仲生〉《中國時報》（九版），1984.7.24，臺北。
· 〈一生清苦·涓滴不漏·留愛人間，李仲生遺下百餘萬獎掖後進基金〉《中國時報》，1984.7.27，臺北。
· 〈現代繪畫先驅李仲生，造就學子遺愛藝術界——畢生積蓄百萬元捐作獎學金〉《中央日報》，1984.7.27，臺北。
· 〈為現代藝術，李仲生遺款設基金〉《民生報》，1984.7.27，臺北。
· 〈李仲生遺志成立基金會〉《中華日報》，1984.7.29，臺北。
· 黃恩齡〈藝術家李仲生淡泊名利，生活簡樸過著顏回般刻苦生活，遺留百餘萬元將捐作藝術基金〉《中國時報》，1984.7.30，臺北。
· 〈悼現代繪畫的老鼓手——李仲生先生〉《雄獅美術》162，頁 21，1984.8，臺北。
· 〈「中國現代繪畫之父李仲生紀念特集」〉《藝術家》111，1984.8，臺北。
· 郭沖石〈李仲生的藝術生涯〉、〈關於李仲生何時開始研究前衛藝術的考據〉、郭少宗〈李仲生答客問〉、〈李仲生年譜〉（後紀念集即用此）。
· 羅門〈現代藝術的啟航者——悼前輩《藝術家》李仲生先生〉《成功時報》（晚刊），1984.8.7，臺北。
· 林惺嶽〈咖啡館裡的繪畫運動家——從李仲生之死回溯繪畫現代化運動〉《雄獅美術》163，頁 107-115，1984.9，臺北。
· 蕭勤〈給青年藝術工作者的信——中國現代藝術導師李仲生〉《藝術家》112，頁 58，1984.9，臺北。
· 〈李仲生追思會於臺北市立美術館，同時展出李氏遺作〉《中國時報》，1984.9.8，臺北。
· 〈李仲生追思會於臺北市立美術館，同時展出李氏遺作〉《民生報》，1984.9.8，臺北。
· 〈李仲生追思會於臺北市立美術館，同時展出李氏遺作〉《聯合報》，1984.9.8，臺北。

· 〈李仲生追思會於臺北市立美術館，同時展出李氏遺作〉《中央日報》，1984.9.9，臺北。
· 〈李仲生追思會於臺北市立美術館，同時展出李氏遺作〉《青年戰士報》，1984.9.9，臺北。
· 〈李仲生追思會於臺北市立美術館，同時展出李氏遺作〉《藝術家》112，1984.9，臺北。
· 〈李仲生追思會於臺北市立美術館，同時展出李氏遺作〉《雄獅美術》163，1984.9，臺北。
· 蕭勤〈開中國現代藝術教育的先河〉《中國時報》，1984.9.9，臺北。
· 夏陽〈老師長壽在我們心中〉《中國時報》，1984.9.9，臺北。
· 〈看中國現代繪畫先驅作品！北市美術館展李仲生遺作〉《民生報》，1984.9.9，臺北。
· 林國香〈成立李仲生繪畫基金會，門人同心協力完成遺志〉《大華晚報》，1984.9.26，臺北。
· 〈李仲生特展作品售罄，揭幕首日買賣出人意表，七十四幅一個人全買下〉《民生報》，1984.9.28，臺北。
· 〈有心人買下全數作品，李仲生特展場外有情〉《中國時報》，1984.9.29，臺北。
· 李賢文、張建隆〈從李仲生到異度空間展：談中國現代繪畫的拓展〉《雄獅美術》164，頁 63-67，1984.10，臺北。
· 林惺嶽〈咖啡館裡的繪畫運動家——從李仲生之死回溯繪畫現代化運動〉《雄獅美術》164，頁 168，1984.10，臺北。
· 吳昊〈紀念中國前衛藝術先驅李仲生先生〉《李仲生遺作紀念展》，中華文化促進中心，1985.11，香港。
· 張建隆〈從李仲生到異度空間展——談中國現代繪畫的拓展〉《雄獅美術》164，頁 63，1984.10，臺北。
· 香港中華文化促進中心《李仲生遺作紀念展》，1985，香港。
· 劉伯鑾〈雨憶〉《聯合報》，1985.1.8，臺北。
· 蕭瓊瑞〈來臺初期的李仲生一（1949-1956）〉《現代美術》22，1988，臺北。
· 蕭瓊瑞〈來臺初期的李仲生二（1949-1956）〉《現代美術》24，1988，臺北。
· 王秀雄〈李仲生的藝術評論〉《現代美術》24，頁 40，1988，臺北。
· 蕭瓊瑞〈來臺初期的李仲生三（1949-1956）〉《現代美術》26，1988，臺北。
· 羅門〈現代藝術的啟航者〉《現代美術》22、24、26，1988.12-1989.9，臺北。
· 何春寰、鍾玉磬整理〈謝里法 v.s. 夏陽——從李仲生談起〉《雄獅美術》227，頁 116，1990，臺北。
· 《李仲生紀念展》省立美術館出版，1991，臺中。
· 蕭瓊瑞〈李仲生畫室與東方畫會之成立〉《五月與東方》東大圖書公司，1991，臺北。
· 賴素鈴〈展品豐富畫風畢現——李仲生紀念展揭幕〉《民生報》（十四版），1991.2.9，臺北。
· 謝東山〈飛越學院的天空——李仲生的前衛藝術教學法〉《藝術家》230，頁 286-317，1994，臺北。
· 〈李仲生——從傳統開創現代〉《藝術家》253，頁 262-263，1996，臺北。
· 《向李仲生致敬（一）系譜：李仲生師生展》臺灣省立美術館，1999，臺中。
· 曾長生《臺灣美術評論全集·李仲生卷》藝術家出版社，1999，臺北。
· 《李仲生師生繪畫語錄：走過綠園道》國立臺灣美術館，2000，臺中。
· 謝東山〈非常叛逆／李仲生的現代主義〉「臺灣美術百年回顧學術研討會論文集收錄」行政院文化建設委員會主辦、國立臺灣美術館策劃承辦、國立臺灣美術館，2001，臺中。

- 梁亦森、蘇淑圭、羅雅萱《現代與後現代之間：李仲生與臺灣現代藝術》國立臺灣美術館，2005，臺中。
- 《李仲生與現代臺灣會化之發展》國立臺灣美術館，2006，臺中。
- 陶文岳作《抽象・前衛・李仲生》國立臺灣美術館，2009，臺北。
- 吳孟晉《日本現代主義思潮再戰後臺灣美術：關於李仲生的超現實主義繪畫及現代繪畫思想》吳孟晉，2010。
- 《續：李仲生現代繪畫獎特展》國立臺灣美術館，2010，臺中。
- 《李仲生百年紀念展》國立臺灣美術館，2011，臺中。
- 白適銘〈「戰後」如何前衛？──李仲生的現代繪畫策略與戰後臺灣美術方法論〉《臺灣美術》95，頁 4-35，2014。
- 《意教的藝教：李仲生的創作及其教學》中華文化總會，2015，臺北。
- 楊鼎獻《臺灣現代繪畫先驅──李仲生：從八大響馬談李仲生的藝術教育與創作》宏國印刷，2016，臺中。
- 蔡昭儀主編《藝時代崛起：李仲生與臺灣現代藝術發展》國立臺灣美術館，2019，臺中。
- 《化宇宙自然為純色：李仲生抽象藝術展》財團法人創價文教基金會，2019，臺北。
- 嚴玫鑠，陳俊宏〈論洛夫的現代詩與李仲生抽象畫的潛意識創作〉《視覺藝術論壇》14，頁 52-79，2019.12。
- 詹學富總編輯《李仲生：現代畫傳奇在彰化》彰化縣彰化市公所，2020，彰化。

- 謝里法〈沒有寄出的賀年卡──念孫多慈先生〉《雄獅美術》51，1975，臺北。
- 吳承硯〈我所知道的孫多慈先生〉《雄獅美術》51，1975，臺北。
- 姚夢谷〈誠篤而努力的女畫家孫多慈〉《雄獅美術》51，1975，臺北。
- 田蘊蘭〈孫多慈溫厚和婉〉《中外雜誌》40：1，頁 49-51，1986，臺北。
- 謝里法〈孫多慈──我的老師〉《藝術家》267，頁 316-324，1997，臺北。
- 巫素敏〈名家專訪──孫多慈教授〉《藝文薈粹》6，頁 29-37，2009，臺北。
- 謝里法〈在美術史中揭開孫多慈神祕的面紗〉《藝術家》446，頁 178-181，2012，臺北。
- 吳方正、李既鳴主編《驚鴻：孫多慈掠影 1930-1950》國立中央大學藝文中心，2012，桃園。
- 國立歷史博物館主辦、中國文化大學、華岡博物館協辦《回眸有情：孫多慈百年紀念》國立歷史博物館，2013，臺北。
- 李思潔〈「夕夕在心 百年多慈」史博館「回眸有情──孫多慈百年紀念」展覽簡介〉《大觀》48，頁 112-117，2013，臺北。
- 國立歷史博物館展覽組、李既鳴、李明明、劉國松、曹志漪、林小蝶〈回眸有情──孫多慈百年紀念展〉《歷史文物》國立歷史博物館館刊 241，頁 18-49，2013，臺北。
- 張毓婷〈展覽後記：孫多慈人生風景補遺〉《歷史文物》國立歷史博物館館刊 248，頁 6-15，2014，臺北。
- 李既鳴《涵融・典雅・孫多慈》國立臺灣美術館，2023.11，臺中。

▌孫多慈 Sun To-ze (1913-1975)

著作

- 〈由形式與內容説到新現實主義〉《臺灣新生報》（九版），1950.4.9，臺北。
- 〈阿里山之晨（油畫）〉《暢流》4：7，頁 19，1951，臺北。
- 〈耶穌降世圖〉《中國一周》244，頁 a1，1954，臺北。
- 〈美術：繪畫與文學的連繫〉《中國一周》278，頁 16，1955，臺北。
- 〈敬悼張書旂先生〉《中國一周》386，頁 8-9，1957，臺北。
- 〈中國的居禮夫人──吳健雄博士〉《中國一周》356，頁 4-5，1957，臺北。
- 〈青年畫選：旅菲青年畫家蔡惠超〉《中國一周》424，頁 a3，1958，臺北。
- 〈青年園地：發揮新的東方精神〉《中國一周》405，頁 19，1958，臺北。
- 〈封面：大成至聖先師孔子（孫多慈繪）〉《中國一周》440，頁 a1，1958，臺北。
- 〈封面：大成至聖先師孔子像〉《中國一周》701，頁 a1，1963，臺北。
- 〈中國的居禮夫人──吳建雄博士〉《科學研習》4：7，頁 1-4，1965，臺北。
- 〈漫談四十年來我國與西方國家的中等藝術教育〉《中等教育》21:1/2，頁 9-11，1970，臺北。
- 〈簡述印象派以後五大畫家〉《雄獅美術》51，頁 40-43，1975，臺北。
- 孫多慈、田蘊蘭〈「物理女王」吳健雄〉《中外雜誌》202，頁 88-90，1983，臺北。

研究書目

- 黃君璧〈讀孫多慈女士畫展〉《中央日報》（五版），1950.12.11，臺北。
- 黎耀華〈大畫家的胸襟──女畫家孫多慈訪問記〉《中國一周》401，頁 6、a1，1957，臺北。
- 吳承硯〈悼念我所景仰的孫多慈教授〉《華學月刊》42，頁 6-9，1975，臺北。

▌席德進 Shiy De-jinn (1923-1981)

著作

- 〈現代畫壇大師瑪蒂斯〉《聯合報》（六版），1953.10.13，臺北。
- 〈巴西國際藝術展覽，我國藝術界應踴躍參展〉《聯合報》（六版），1957.1.27，臺北。
- 〈參加巴西國際美展作品觀後〉《聯合報》（六版），1957.3.4，臺北。
- 〈被遺忘了的中國藝術──談全國美展的西畫新勢〉《聯合報》（六版），1957.10.5，臺北。
- 〈評東方畫展〉《聯合報》（六版），1957.11.12，臺北。
- 〈曾景文在臺北〉《聯合報》（八版），1962.1.5-6，臺北。
- 〈臺灣的新繪畫運動〉《聯合報》（八版），1962.3.25，臺北。
- 〈魏立文和繪畫〉《聯合報》（八版），1962.6.7，臺北。
- 〈西雅圖世界博覽會美展中的新繪畫〉《聯合報》（六版），1962.9.14，臺北。
- 〈佛蘭茲・克萊因的回顧紀念展〉《聯合報》（六版），1962.12.31，臺北。
- 〈紐約新畫〉《聯合報》（六版），1963.4.19，臺北。
- 〈在美國的中國畫家們〉（曾幼荷、丁雄泉、趙春翔）《聯合報》（六版），1963.6.13-14，臺北。
- 〈三屆巴黎雙年藝展〉《聯合報》（八版）1963.10.4，臺北。
- 〈美國的普普藝術〉《文星》13：3，1964.1.1，臺北。
- 〈巴黎，這繪畫之都沒有畫家了嗎？〉《中央日報》，1965.1.11，臺北。
- 〈巴黎畫壇往何處去？〉《中央日報》1965.1.14，臺北。
- 〈我在巴黎〉《中央日報》1965.2.11，臺北。
- 〈顧福生找回了自己〉《聯合報》（八版），1965.4.12，臺北。
- 〈從今年的五月沙龍展，看巴黎畫風的趨向〉《聯合報》（八版），1965.5.13，臺北。

‧〈五月裏，巴黎傑出個展之一──沃爾荷──工業社會藝術的信徒〉《聯合報》（八版），1965.5.26，臺北。

‧〈五月裏，巴黎傑出個展之二──把玩具，機械凝固成音樂的〉（阿爾曼）《聯合報》（八版），1965.5.31，臺北。

‧〈五月裏，巴黎傑出個展之三──物體印下的痕跡〉（阿哲克）《聯合報》（八版），1965.6.1，臺北。

‧〈夏陽在巴黎〉《前衛》1，1965.12.1，臺北。

‧《席德進看歐美藝壇》文星書店，1966，臺北。

‧《席德進的回聲》文星書店，1966，臺北。

‧〈雕刻家‧畢卡索〉《自由青年》39：6，1967.3.16，臺北。

‧〈陳庭詩作品〉（圖文）《幼獅文藝》172，1967.4।

‧〈中國現代美術的處境〉《聯合報》（六版），1967.6.13，臺北。

‧〈永不熄滅的星光‧胡奇中〉（圖片）《幼獅文藝》27：5，1967.11，臺北。

‧《席德進畫集》席德進畫室出版，1968，臺北。

‧〈評「第十一屆東方畫展」〉《中國一周》927，1968.1.29，臺北。

‧〈我學畫的故事〉《幼獅文藝》193，1970.1，臺北。

‧ 席德進‧陶笛合等〈歐普畫之父──瓦沙雷〉《幼獅文藝》197，1970.5，臺北।

‧〈朗布倫〉《幼獅文藝》201，1970.9，臺北。

‧〈我的藝術與臺灣〉《雄獅美術》2，頁 16，1971.4，臺北。

‧〈一生沉沒在巴黎的中國老畫家──常玉〉《雄獅美術》3，頁 18-22，1971.5，臺北。

‧〈羅丹美術論〉《雄獅美術》4，頁 20-22，1971.6，臺北。

‧〈張杰〉《雄獅美術》5，頁 10-12，1971.7，臺北。

‧〈羅丹美術論〉《雄獅美術》5，頁 17-19，1971.7，臺北।

‧〈中國當代畫家素描之二──由正統國畫而跨入現代的李文漢〉《雄獅美術》6，頁 12-15，1971.8，臺北。

‧〈羅丹美術論〉《雄獅美術》6，頁 35-37，1971.8，臺北।

‧〈羅丹美術論〉《雄獅美術》7，頁 22-24，1971.9，臺北।

‧〈中國當代畫家素描之三──林克恭臺灣畫壇上的一株謙遜的仙人掌〉《雄獅美術》7，頁 28-32，1971.9，臺北。

‧〈羅丹美術論〉《雄獅美術》8，頁 13-14，1971.10，臺北।

‧〈中國當代畫家素描之四──陳其寬〉《雄獅美術》8，頁 37-41，1971.10，臺北。

‧〈中國當代畫家素描──吳學讓〉《雄獅美術》9，頁 46-49，1971.11，臺北।

‧〈羅丹美術論〉《雄獅美術》10，頁 23-25，1971.12，臺北。

‧〈永恆的生命的製造者許武男〉《雄獅美術》11，頁 36-40，1972.1，臺北。

‧〈中國當代畫家素描之七──廖修平〉《雄獅美術》12，頁 2-6，1972.2，臺北।

‧〈馬約的彫刻〉《雄獅美術》12，頁 40，1972.2，臺北।

‧〈橫貫公路寫生訪問記〉《雄獅美術》14，頁 18-27，1972.4，臺北।

‧〈紙上座談──談黃色〉《雄獅美術》16，頁 17，1972.6，臺北।

‧〈現代美術與現代人〉《雄獅美術》16，頁 22-28，1972.6，臺北।

‧〈裝飾家、設計家、插畫家的廖未林〉《雄獅美術》17，頁 66-68，1972.7，臺北।

‧〈中國當代畫家素描之八──廖未林〉《雄獅美術》17，頁 80-88，1972.7，臺北।

‧〈漫遊歐美各國美術館後觀〉《雄獅美術》18，頁 28-44，1972.8，臺北।

‧〈以現代眼光來看齊白石〉《雄獅美術》19，頁 50-51，1972.9，臺北।

‧〈悲觀憂鬱的畫家盧奧〉《雄獅美術》23，頁 88，1973.1，臺北।

‧〈臺灣的民間藝術〉《雄獅美術》25，頁 76-85，1973.3，臺北।

‧〈臺灣民間藝術神像〉《雄獅美術》26，頁 78-83，1973.4，臺北।

‧〈臺灣民間藝術糊紙〉《雄獅美術》27，頁 87-92，1973.5，臺北।

‧〈臺灣民間藝術陶器〉《雄獅美術》28，頁 90-96，1973.6，臺北।

‧〈臺灣民間藝術彩繪〉《雄獅美術》29，頁 90-94，1973.7，臺北।

‧〈臺灣的民間藝術版印〉《雄獅美術》30，頁 53-61，1973.8，臺北।

‧〈我這樣想，這樣畫〉《雄獅美術》30，頁 97-98，1973.8，臺北।

‧〈我所知道的徐悲鴻〉《雄獅美術》31，頁 25-30，1973.9，臺北।

‧〈臺灣民間藝術〉《雄獅美術》33，頁 71-75，1973.11，臺北।

‧〈臺灣的民間藝術──磚刻〉《雄獅美術》34，頁 22-31，1973.12，臺北।

‧〈臺灣民間藝術〉雄獅圖書出版社，1974，臺北।

‧〈民間藝術──麵人〉《雄獅美術》36，頁 76-78，1974.2，臺北।

‧〈我在香港作畫〉《雄獅美術》36，頁 132-136，1974.2，臺北।

‧〈臺灣的民間藝術──服飾〉《雄獅美術》37，頁 73-78，1974.3，臺北।

‧〈看！那古屋〉《聯合報》，1974.3.27，臺北।

‧〈臺灣的民間藝術──家具〉《雄獅美術》38，頁 64-68，1974.4，臺北।

‧〈臺灣的民間藝術──文字〉《雄獅美術》40，頁 124-128，1974.6，臺北।

‧〈臺灣的民間藝術──器皿〉《雄獅美術》41，頁 20-25，1974.7，臺北।

‧〈臺灣民間藝術出版後記〉《雄獅美術》44，頁 53，1974.10，臺北।

‧〈我看魏斯的畫〉《藝術家》2，1975.6，臺北।

‧《席德進的回聲》大林文庫，1976，臺北।

‧〈從中國傳統民房看公寓〉《房屋市場》34，1976.5，臺北।

‧〈袒露出自然的美〉《雄獅美術》67，頁 62-65，1976.9，臺北।

‧《我畫‧我想‧我說：席德進水彩畫集》席德進畫室出版，1977，臺北।

‧〈從蟬歌到哭泣──十年來臺北現代舞表演旁記〉《雄獅美術》79，頁 64-75，1977.9，臺北।

‧〈看那古屋〉《再見林安泰》皇冠雜誌社，1978，臺北।

‧〈席序〉《金門民居建築》雄獅圖書公司，1978，臺北।

‧〈臺灣古建築體驗（1）：消失了的古蹟〉《藝術家》36，頁 67-70，1978，臺北।

‧〈臺灣古建築體驗（2）：古屋的意境──中國建築的空間〉《藝術家》37，頁 67-75，1978，臺北।

‧〈臺灣古建築體驗（3）：臺灣民房造型〉《藝術家》38，頁 118-126，1978，臺北।

‧〈臺灣古建築體驗（4）：燕尾與馬背──中國建築的機能〉《藝術家》38，頁 140-147，1978，臺北।

‧〈臺灣古建築體驗（5）：窗──中國建築的採光〉《藝術家》40，頁 88-97，1978，臺北।

‧〈改革中國畫的先驅──林風眠〉《雄獅美術》104，頁 12-34，1979.10，臺北।

‧〈林風眠的教學法〉《雄獅美術》104，頁 35-40，1979.10，臺北।

‧〈林風眠的生平〉《雄獅美術》104，頁 41-47，1979.10，臺北।

‧〈成長中的青年畫家──黃步青〉《雄獅美術》112，頁 116-117，1980.6，臺北।

‧〈在海外的國畫家──郭大維〉《雄獅美術》116，頁 134-135，1980.10，臺北।

‧〈現代國畫試探〉《雄獅美術》117，頁 93-96，1980.11，臺北।

‧〈培養創作的原動力〉《藝術家》創刊號，頁 6，1975.6，臺北।

‧〈我在馬尼拉〉《藝術家》6，頁 129，1975.11，臺北।

‧〈菲國作畫記〉《藝術家》8，頁 86，1976.1，臺北।

‧〈屬於夏日的陳輝東〉《藝術家》8，頁 125，1976.1，臺北।

‧〈美國畫家的創新精神〉《藝術家》14，頁 38，1976.7，臺北।

‧〈觸及那永恆的春天〉《藝術家》17，頁 60，1976.10，臺北।

‧〈多麼現代而又互古的太陽〉《藝術家》18，頁 103，1976.11，臺北।

‧〈傳統是我內在的能源〉《藝術家》19，頁 87，1976.12，臺北।

‧〈新的意志從初學起就要培養〉《藝術家》20，頁 47，1977.1，臺北।

- 〈為什麼畫？畫什麼？怎麼畫〉《藝術家》21，頁105，1977.2，臺北。
- 〈我即藝術？我即現代？〉《藝術家》22，頁113，1977.3，臺北。
- 〈教畫與學畫〉《藝術家》23，頁139，1977.4，臺北。
- 〈素描基礎與色彩基礎〉《藝術家》24，頁55，1977.5，臺北。
- 〈中國西洋東方西方〉《藝術家》25，頁66，1977.6，臺北。
- 〈創造的目的，革新的方法〉《藝術家》26，頁71，1977.7，臺北。
- 〈守著藝術伴著孤獨〉《藝術家》27，頁109，1977.8，臺北。
- 〈要錢或是要藝術〉《藝術家》28，頁84，1977.9，臺北。
- 〈去金門·畫古屋〉《藝術家》32，頁127-132，1978.1，臺北。
- 〈去金門·畫古屋〉《藝術家》33，頁94-97，1978.2，臺北。
- 〈去金門·畫古屋〉《藝術家》34，頁90-94，1978.3，臺北。
- 〈臺灣古建築體驗──消失了的古蹟〉《藝術家》36，頁67，1978.5，臺北。
- 〈古屋的意境──中國建築的空間〉《藝術家》37，頁67，1978.6，臺北。
- 〈臺灣民房造型·臺灣古建築體驗〉《藝術家》38，頁118，1978.7，臺北。
- 〈臺灣古建築體驗·燕尾與馬背〉《藝術家》39，頁140，1978.8，臺北。
- 〈窗──中國建築的採光〉《藝術家》40，頁88，1978.9，臺北。
- 〈臺灣古建築體驗──門〉《藝術家》41，頁98-106，1978.10，臺北。
- 〈臺灣古建築體驗──磚〉《藝術家》42，頁66-74，1978.11，臺北。
- 〈中南美旅遊第一站──瓜地馬拉〉《藝術家》45，頁64，1979.2，臺北。
- 〈與趙二呆對話〉《雄獅美術》117，1980，臺北。
- 〈與吳學讓對話〉《雄獅美術》117，1980，臺北。
- 〈與李祖原對話〉《雄獅美術》117，1980，臺北。
- 《當代藝術家訪問錄》雄獅圖書公司，1980，臺北。
- 〈本屆全省美展水彩畫部評審觀感〉《臺灣省第34屆全省美展彙刊》臺灣省政府，1980，臺中。
- 〈近百年來國畫的改革者〉《藝術家》66，頁54-57，1980.11，臺北。
- 〈最早的我〉《懷思席德進》頁10，席德進懷思委員會，1981.8，臺北。
- 〈回音與盟誓〉《懷思席德進》頁21，席德進懷思委員會，1981.8，臺北。
- 《席德進書簡──致莊佳村》聯經出版公司，1987.11，臺北。
- 《中國民間美術》雄獅美術出版，1989，臺北。
- 〈席德進心目中的吳學讓──從傳統跨進現代〉《吳學讓彩墨畫展：從傳統到現代》臺灣省立美術館，1996，臺中。
- 《上裸男孩》聯合文學出版，2003，臺北。
- 《孤飛之鷹：席德進七〇至八〇年代日記選》聯合文學出版，2003，臺北。
- 《化絢麗為真樸：席德進的繪畫世界》創價文教基金會，2016，臺北。

研究書目

- 〈席德進個展〉《中央日報》（三版），1957.5.6，臺北。
- 虞君質〈席德進的畫展〉《聯合報》（三版），1957.5.13，臺北。
- 王藍〈性格畫家席德進〉《今日世界》245，頁12-13，1962，臺北。
- 陳錦芳〈席德進在巴黎個展〉《聯合報》（八版），1965.2.17，臺北。
- 〈席德進的新作〉《自由青年》35：4（十一版）1966.2.16，臺北。
- 禾莘〈開創自己的路──席德進的繪畫觀〉《中央日報》，1966.4.17，臺北。
- 〈席德進觀摩藝術，海外四年倦遊歸〉《聯合報》（八版），1966.6.13，臺北。
- 〈席德進昨放映幻燈片，欣賞世界名畫及藝術品，他望旅居海外畫家多多回國〉《聯合報》（七版），1966.6.19，臺北。
- 〈席德進演講歐美新興繪畫〉《聯合報》（七版），1966.7.10，臺北。
- 蔣杰〈「惹禍」的畫像〉《聯合報》，1967.7.24，臺北。
- 何政廣〈席德進的繪畫風格〉（圖文）《幼獅文藝》166，1967.9.10，臺北。
- 反丑〈與席德進談設計〉《設計家》5，頁46-47，1968.1，臺北。
- 〈席德進改變畫風，今天起展出近作〉《聯合報》（五版），1969.11.11，臺北。
- 劉文三〈刻劃人生的彩章〉《社會新聞報》，1969.11.21，臺北。
- 張菱艄〈歸來的席德進〉《幼獅文藝》193，1970.1，臺北。
- 梁壽山〈席德進談臺灣民間藝術繪畫與建築〉《東方雜誌》3：12，頁74，1970.6，臺北。
- 陳長華〈張杰和席德進的新方向──以現風格追求中國畫的情趣〉《聯合報》，1970.11.13，臺北。
- 〈聚寶盆畫廊席德進個展〉《雄獅美術》9，頁50，1971.11，臺北。
- 高歌〈一握泥土的真實──我看席德進的畫〉《雄獅美術》9，頁37-2，1971.11，臺北。
- 〈1972.2 美一公司購得席之一油畫及一水彩計350美元〉《雄獅美術》14，頁63，1972.4，臺北。
- 〈1972.3.1-30 哥倫比亞咖啡館席德進水彩畫展〉《雄獅美術》14，頁65，1972.4，臺北。
- 〈黃志超給席德進的信〉《雄獅美術》14，頁65，1972.4，臺北。
- 〈席德進畫展於藝術家畫廊（1972.11）〉《雄獅美術》16，頁22-28，1972.6，臺北。
- 〈臺北花旗銀行70週年畫展席參與〉《雄獅美術》17，頁132，1972.7，臺北。
- 〈1972.7.20-26 臺北省立博物館壓克力畫展十人聯展席德進參與〉《雄獅美術》18，頁106，1972.8，臺北。
- 楚戈〈反省的時代──兼論席德進的水彩和水墨畫展〉《民族晚報》，1972.11.4，臺北。
- 劉文三〈畫家席德進〉《中華日報》，1972.11.12，臺南。
- 黎欣〈席德進的臺灣房屋〉《雄獅美術》21，1972.12，臺北。
- 〈中國當代藝術向南部家庭推進運動席參與展出於臺南永福館（1973.1.16-22）〉《雄獅美術》24，頁118，1973.2，臺北。
- 〈中華藝廊全國水彩畫展席參與（1973.2）〉《雄獅美術》25，頁123，1973.3
- 〈曾文水庫寫生席參與〉《雄獅美術》28，頁61，1973.6，臺北。
- 〈臺北省立博物館曾文水庫寫生聯展席參與（1793.6.11-17）〉《雄獅美術》29，頁114，1973.7，臺北。
- 〈席德進作品選輯〉《雄獅美術》30，頁96，1973.8，臺北。
- 〈鴻霖藝廊席德進畫展（1973.8.1-14）〉《雄獅美術》30，頁103，1973.8，臺北。
- 〈省立博物館水彩聯展，席參展並設攤為觀眾速寫（1974.1.17-30）〉《雄獅美術》37，頁119，1974.3，臺北。
- 〈鴻霖藝廊水彩聯展，王藍、李焜培、吳文瑤、席德進、張杰、劉其偉六位，席以鄉村景色為主（1974.4）〉《雄獅美術》40，頁113，1974.6，臺北。
- 〈鴻霖藝廊席德進畫展（1974.8.29-9.10）〉《雄獅美術》43，頁123-124，1974.9，臺北。
- 〈現代繪畫聯展席參展於鴻霖藝廊（1974.9.11-24）〉《雄獅美術》44，頁93，1974.10，臺北。
- 〈藝術家畫廊席德進畫展（1974.12.7-8，14-15）〉《雄獅美術》47，頁95，1975.1，臺北。
- 〈席德進參展鴻霖藝廊中國現代畫家精作聯展（1975.2.18-31）〉《雄獅美術》49，頁142，1975.3，臺北。
- 〈席德進參展凌雲畫廊22位畫家聯展，（1975.4.5-14）〉《雄獅美術》51，頁126，1975.5，臺北。

- 〈第二屆全國青年水彩畫寫生比賽席德進參與評審工作〉《雄獅美術》51，頁 128，1975.5，臺北。
- 〈席德進參展臺南永福館畫家聯展席德進參展（1975.5.16-20）〉《雄獅美術》52，頁 122，1975.6，臺北。
- 阮義忠〈人與自然的重新結合〉《幼獅文藝》22，1975.10，臺北。
- 〈席德進赴菲為人畫像（1975.8）〉《藝術家》5，頁 13，1975.10，臺北。
- 〈席德進參展香港市政大會堂中國現代繪畫展（1975.11.10-14）〉《雄獅美術》58，頁 133，1975.12，臺北。
- 席德進參與〈中國現代畫展在港舉行〉《藝術家》7，頁 13，1975.12，臺北。
- 〈中國現代畫展在臺北舉行，席德進參與〉《藝術家》8，頁 12，1976.1，臺北。
- 〈臺中藝術家樂部春季聯展，席德進參展〉《藝術家》11，頁 17，1976.4，臺北。
- 〈臺中藝術家俱樂部邀請席德進贊助展出慶祝美術節春季展（1976.3.17-21）〉《雄獅美術》62，頁 146，1976.4，臺北。
- 〈中國現代繪畫展於省立博物館展出，席德進參展 1976.2.24-29〉《雄獅美術》62，頁 144，1976.4，臺北。
- 〈席德進展水彩十幅參展中山文藝美術作品展（1976.3.12-30），席為去年中山文藝美術得獎者〉《雄獅美術》62，頁 144，1976.4，臺北。
- 〈席德進參展我們這一代畫展臺北龍門畫廊展出（1976.4.1-21）〉《雄獅美術》63，頁 152，1976.5，臺北。
- 〈席德進參展中國藝術家旅美回顧展，為慶祝美國開國二百週年於美國新聞處（1976.5.15-23）〉《雄獅美術》64，頁 100，1976.6，臺北。
- 〈席德進參展美女畫展於龍門畫廊（1976.5.10-6.8）〉《雄獅美術》64，頁 101，1976.6，臺北。
- 〈在韓國舉行「東亞藝術家會議」〉《藝術家》14，頁 38，1976.7，臺北。
- 〈參會者有王藍（團長）、劉其偉、劉藝、席德進、李錫奇、古月、李奇茂等〉《藝術家》14，頁 15，1976.7，臺北。
- 〈1976.6.22 亞洲《藝術家》會議於韓舉行，席德進參與代表團前往，作品亦在會中展出〉《雄獅美術》66，頁 153，1976.8，臺北。
- 〈席德進參展國內外中國畫家聯展於臺南永福館（1977.1.27-31）〉《雄獅美術》71，頁 145，1977.1，臺北。
- 〈席德進臺中省立圖書館個展（1977.2.23-27）〉《雄獅美術》72，頁 146，1977.2，臺北。
- 〈席德進參展臺北龍門畫廊遷址首次龍門新展（1976.12-1977.1.23）〉《雄獅美術》72，頁 148，1977.2，臺北。
- 〈席德進臺中個展〉《藝術家》21，頁 13，1977.2，臺北。
- 〈臺北龍門新展席德進參展〉《藝術家》21，頁 13，1977.2，臺北。
- 〈東海大學建築系辦臺灣傳統建築修復問題席德進受邀〉《藝術家》21，頁 13，1977.2，臺北。
- 〈國內外中國畫家聯展於臺南永福館，席參展〉《藝術家》22，頁 16，1977.3，臺北。
- 〈席德進參展高雄大統百貨國內外畫家聯展（1977.3.22-27）〉《雄獅美術》75，頁 148，1977.5，臺北。
- 春生〈畫展前訪席德進〉《雄獅美術》76，頁 133-136，1977.6，臺北。
- 〈席德進畫展於臺北龍門畫廊（1977.6.3-16）〉《雄獅美術》76，頁 147，1977.6，臺北。
- 〈席德進畫展於臺北龍門畫廊〉《藝術家》25，頁 12，1977.6，臺北。
- 楊熾宏〈廣袤而深邃的真實生命〉《藝術家》25，頁 60，1977.6，臺北。
- 〈元九藝廊新開幕聯展席德進參展〉《藝術家》27，頁 14，1977.8，臺北。
- 〈席德進水彩畫集出書〉《藝術家》30，頁 104，1977.11，臺北。
- 〈席德進參展天祥藝廊開業展〉《藝術家》30，頁 105，1977.11，臺北。
- 〈首屆中國當代畫家聯展席參展〉《藝術家》31，頁 80，1977.12，臺北。
- 〈席德進參展臺中中外畫廊中國當代畫家聯展（1977.12.3-6）〉《雄獅美術》82，頁 17，1977.12，臺北。
- 〈席德進參展美國新聞處林肯中心（1978.1.9-14）〉《雄獅美術》83，頁 14，1978.1，臺北。
- 〈臺北美國新聞處展席德進金門臺灣古屋畫展〉《藝術家》32，頁 88，1978.1，臺北。
- 〈席德進近作展高雄美國新聞處〉《藝術家》34，頁 43，1978.3，臺北。
- 〈藝術家畫廊遷新址畫家聯展，席德進參展〉《雄獅美術》87，頁 48，1978.5，臺北。
- 〈藝術家畫廊聯展席德進參展〉《藝術家》36，頁 87，1978.5，臺北。
- 〈席德進參展中國當代畫家大展於臺南永福館〉《藝術家》43，頁 18，1978.12，臺北。
- 〈阿波羅畫廊席德進中南美旅遊畫展（1979.2）〉《雄獅美術》96，頁 26，1979.2，臺北。
- 〈臺北藝術家畫廊聯展席德進參展〉《藝術家》47，頁 18，1979.4，臺北。
- 〈第六屆青年水彩畫寫生比賽，席擔任評選委員〉《藝術家》47，頁 22，1979.4，臺北。
- 〈全國青年畫展評選工作席參與〉《藝術家》48，頁 30-31，1979.5，臺北。
- 〈韓湘寧幻燈片欣賞會於臺北版畫家畫廊席參與〉《藝術家》49，頁 20，1979.6，臺北。
- 〈臺北龍門畫廊席德進、張杰中國風的水彩聯展（1979.10）〉《雄獅美術》107，頁 26，1980.1，臺北。
- 鄭冰〈探索中國文化的根·席德進談他的山水〉《雄獅美術》113，頁 116-118，1980.7，臺北。
- 〈阿波羅畫廊席德進的山水展（1980.7.3-14）〉《雄獅美術》113，頁 148，1980.7，臺北。
- 〈庚申畫展省立博物館展出，席德進、張大千、吳學讓、徐術修等發起，席亦參與展出〉《藝術家》57，頁 28，1980.2，臺北。
- 〈席德進參與金霍茲的生活與藝術影片討論會〉《藝術家》58，頁 14，1980.3，臺北。
- 〈臺中遠東百貨黃朝湖收藏義賣展，席參展〉《藝術家》58，頁 31，1980.3，臺北。
- 〈龍門畫廊西畫聯展，展出者計有王藍、劉其偉、楊興生、席德進、顧重光等十人〉《藝術家》61，頁 42，1980.6，臺北。
- 〈席德進任空間藝術學會第二屆理監事〉《藝術家》63，頁 37，1980.8，臺北。
- 〈美術家專輯（20）——席德進的繪畫世界〉《雄獅美術》124，頁 24-160，1981.6，臺北。
- 〈席德進的繪畫世界〉《雄獅美術》124，頁 24，1981.6，臺北。
- 蔣勳〈生命的苦汁——為祝福席德進早日康復而作〉《雄獅美術》124，頁 26-37，1981.6，臺北。
- 奚淞〈從青春的頌歌到淡遠的山水——談席德進和他的畫〉《雄獅美術》124，頁 38-43，1981.6，臺北。
- 劉文三〈畫壇獨行俠——席德進〉《雄獅美術》124，頁 44-46，1981.6，臺北。
- 〈從瞬間拾取永恆——柯錫杰為席德進留影〉《雄獅美術》124，頁 48，1981.6，臺北。
- 〈席德進作品選輯〉《雄獅美術》124，頁 109，1981.6，臺北。
- 〈版畫家畫廊席德進特展（1981.6.16-27）〉《雄獅美術》124，頁 160，1981.6，臺北。
- 〈龍門畫廊席德進特展（1981.6.16-28）〉《雄獅美術》124，頁 160，1981.6，臺北。
- 〈阿波羅畫廊席德進特展（1981.6.16-28）〉《雄獅美術》124，頁 160，1981.6，臺北。

- 〈席德進六十歲生日特選展〉（龍門畫廊展現代國畫、阿波羅畫廊展油畫、版畫家畫廊展水彩畫）《藝術家》73，頁 20，1981.6，臺北。
- 〈席德進畫展・慶生會記盛〉《雄獅美術》125，頁 160-161，1981.7，臺北。
- 《懷思席德進》懷思席德進委員會，1981.8，臺北。
- 巴人石見〈以藝術面對胰臟癌〉《懷思席德進》席德進懷思委員會，頁 73，1981.8，臺北。
- 宋晶宜〈一個完全為藝術而生活的人〉《懷思席德進》席德進懷思委員會，頁 47，1981.8，臺北。
- 陳長華〈張大千繪贈荷花，席德進感激涕零〉《懷思席德進》席德進懷思委員會，頁 92，1981.8，臺北。
- 林清玄〈席德進——孤飛的大鷹〉《懷思席德進》席德進懷思委員會，頁 117，1981.8，臺北。
- 谷風〈我所知道的席德進〉《懷思席德進》席德進懷思委員會，頁 129，1981.8，臺北。
- 〈「席德進紀念特輯」〉《雄獅美術》127，頁 24-31，1981.9，臺北。
- 李焜培〈渾濛蒼鬱底大氣奧祕——席德進水彩技法公開〉《雄獅美術》127，頁 32-33，1981.9，臺北。
- 李乾朗〈席德進的古建築世界〉《雄獅美術》127，頁 35-51，1981.9，臺北。
- 〈席德進生平年表〉《雄獅美術》127，頁 52-57，1981.9，臺北。
- 天洛〈平和的遠行——記席德進懷思紀念會〉《雄獅美術》127，頁 58-59，1981.9，臺北。
- 〈席德進紀念特輯。林風眠、何明績、瘂弦、高信疆、簡瑞甫、盧精華、張杰、郭英聲、高川〉《雄獅美術》127，1981.9，臺北。
- 郭良蕙〈輓歌——致席德進〉《藝術家》76，頁 25，1981.9，臺北。
- 柳肇揚〈談我第一次的買畫經驗——兼懷畫家席德進〉《雄獅美術》137，頁 80-81，1982.7，臺北。
- 〈阿波羅畫廊懷念席德進畫展（1982.7.25-8.8）〉《雄獅美術》137，頁 168，1982.7，臺北。
- 〈席德進訪晤林風眠：一九七九年五月二十六日～六月九日席德進在港日記〉《雄獅美術》138，頁 100，1982.8，臺北。
- 〈「席德進素描精選集」出版緣起〉《雄獅美術》138，頁 109，1982.8，臺北。
- 《席德進素描精選集》雄獅美術出版社，1982.8，臺北。
- 〈阿波羅畫廊懷念席德進畫展〉《藝術家》86，頁 262，1982.7，臺北。
- 〈席氏逝世一週年紀念特展於阿波羅畫廊〉《藝術家》87，頁 27，1982.8，臺北。
- 〈版畫家畫廊席德進遺作週年紀念序〉《藝術家》87，頁 268，1982.8，臺北。
- 谷風〈席德進在大度山上〉《雄獅美術》138，頁 90，1982.8，臺北。
- 康世浩〈安息吧，老師〉《雄獅美術》138，頁 92，1982.8，臺北。
- 劉煥獻〈席氏逝世週年懷記〉《雄獅美術》138，頁 94，1982.8，臺北。
- 陳詠娟〈「餘三館」遺事〉《雄獅美術》138，頁 95，1982.8，臺北。
- 王萬富〈為埔里留下永恆的記憶〉《雄獅美術》138，頁 96，1982.8，臺北。
- 蔡廷俊〈席德進軼聞兩則〉《雄獅美術》138，頁 96，1982.8，臺北。
- 索翁〈席德進的偏見與自負〉《雄獅美術》138，頁 97，1982.8，臺北。
- 魏愷仁〈平易近人的席德進〉《雄獅美術》138，頁 98，1982.8，臺北。
- 盧精華〈席德進基金會一年來的回顧〉《雄獅美術》138，頁 99，1982.8，臺北。
- 王翠萍〈席德進遺作展〉《臺北市立美術館館刊》1，頁 28，1984.1，臺北。
- 〈臺北市立美術館席德進遺作展〉《藝術家》104，頁 268，1984.1，臺北。
- 吳學讓、盧精華、張杰、沈以正、王翠萍〈席德進的藝術與生活〉《臺北市立美術館館刊》3，頁 52-57，1984.7，臺北。

- 許忠英〈莊振山師承席德進——再出發〉《藝術家》115，頁 284-285，1984.12，臺北。
- 〈70 年 8 月 3 日席德進逝世〉《雄獅美術》182，頁 77，1986.4，臺北。
- 〈席德進特輯〉《藝術家》135，頁 154，1986.8，臺北。
- 李焜培〈生命即藝術的席德進〉《藝術家》135，頁 155-167，1986.8，臺北。
- 〈席德進繪畫作品選輯〉《藝術家》135，頁 161-166，1986.8，臺北。
- 莊振山〈永遠的席德進〉《藝術家》135，頁 168-169，1986.8，臺北。
- 〈百家畫廊追念席德進五週年畫展〉《藝術家》135，頁 279，1986.8，臺北。
- 〈席德進逝世五週年特展〉《藝術家》135，頁 280，1986.8，臺北。
- 〈百家畫廊席德進五週年畫展（1986.8.2-31）〉《雄獅美術》186，頁 46，1986.8，臺北。
- 〈阿波羅畫廊席德進逝世五週年紀念展（1986.8.2-15）〉《雄獅美術》186，頁 167，1986.8，臺北。
- 〈席德進繪畫大獎收件〉《藝術家》137，頁 43，1986.10，臺北。
- 木心〈此案的克利斯朵夫——紀念席德進〉《雄獅美術》192，頁 134，1987.2，臺北。
- 〈歷史博物館席德進大獎徵畫展（1987.3.27-4.8）〉《雄獅美術》193，頁 168，1987.3，臺北。
- 〈席德進繪畫大獎徵畫展於歷史博物館〉《藝術家》142，頁 272，1987.3，臺北。
- 李霖燦〈西湖藝專人才蔚起〉《雄獅美術》204，頁 50-51，1988.2，臺北。
- 吳世令〈從「絢爛」到「靜美」——席德進的人物畫〉《現代美術》21，頁 15，1988.11，臺北。
- 戲之〈席德進畫展〉（1989.4.11-21 東之畫廊）《藝術家》167，頁 232，1989.4，臺北。
- 〈桃園縣立文化中心席德進遺作展（1989.3.29-4.27）〉《雄獅美術》218，頁 185，1989.4，臺北。
- 〈臺北東之畫廊席德進畫展（1989.4.11-21）〉《雄獅美術》218，頁 186，1989.4，臺北。
- 〈桃園石門山林美術館遺作展（1989.7.1-31）〉《雄獅美術》221，頁 185，1989.7，臺北。
- 〈八大畫廊席德進精品展（1989.12.9-24）〉《雄獅美術》226，頁 190，1989.12，臺北。
- 又芬〈席德進特展〉（1990.12.8-30 八大畫廊）《藝術家》187，頁 329，1990.12，臺北。
- 黃健敏〈日記中的席德進〉《雅砌月刊》20，1991，臺北。
- 鄭惠美〈臺灣山水・中國意境——席德進晚期水彩畫風之形成〉《現代美術》45，1992.12，臺北。
- 席德進基金會編《席德進紀念全集 I 水彩畫》臺灣省立美術館，1993，臺中。
- 臺灣省立美術館編輯委員會《席德進紀念全集 II 油畫》臺灣省立美術館，1993，臺中。
- 臺灣省立美術館編輯委員會《席德進水彩畫紀念展》臺灣省立美術館，1993，臺中。
- 劉文三〈將生命還給繪畫・畫作交給歷史——席德進的水彩藝術〉《臺灣美術》22，頁 6-15，1993，臺中。
- 劉坤富〈從席德進詮釋臨場感看其水彩畫〉《臺灣美術》22，頁 21-26，1993，臺中。
- 陳樹升〈席德進的彩繪世界〉《臺灣美術》22，頁 27-30，1993，臺中。
- 林明賢〈畫家生涯三十年——漫談席德進繪畫歷程〉《臺灣美術》22，頁 16-20，1993.10，臺中。
- 《席德進紀念全集》臺灣省立美術館，1994，臺中。
- 翁祖亮〈回憶席德進〉《雄獅美術》278，頁 45，1994.4，臺北。
- 劉江〈一個真摯而高尚的人——懷念席德進〉《雄獅美術》278，頁 49-52，1994.4，臺北。

- 蕭瓊瑞〈「傳統」與「自然」的交涉——席德進藝術中心的臺灣古建築〉《觀看與思維：臺灣美術史研究論集》，頁 251-258，1995，臺中。
- 林明賢〈「席德進紀念展——水墨畫展」看席氏的現代國畫〉《臺灣美術》29，頁 80-81，1995，臺中。
- 《席德進紀念全集 III 水墨畫》臺灣省立美術館，1995，臺中。
- 《席德進紀念全集 IV 素描》臺灣省立美術館，1995，臺中。
- 鄭惠美〈書法與現代藝術——不死的席德進〉《雄獅美術》288，1995，臺北。
- 蕭瓊瑞〈心靈的痕跡——席德進素描小論〉《臺灣美術》33，頁 19-35，1996，臺中。
- 鄭惠美《山水‧獨行‧席德進》國立臺灣美術館，1996，臺北。
- 傅維新〈席德進早期罕見作品最近在英出讓始末——席德進在歐鴻爪〉《藝術家》270，頁 290-307，1997，臺北。
- 鄭惠美《四○—五○年代席德進的散文選》藝術家出版社，1997，臺北。
- 臺灣省立美術館編輯委員會《席德進紀念全集（V）：席氏收藏珍品》臺灣省立美術館，1997，臺中。
- 臺北市立美術館《席德進遺作展》臺北市立美術館，1998，臺北。
- 陳秀珠〈席德進的人體畫研究〉《議藝份子》國立中央大學藝術學研究所，頁 15-26，1998，桃園。
- 倪再沁、廖瑾瑗著《臺灣美術評論全集：席德進卷》藝術家出版社，1999，臺北。
- 鄭惠美〈席德進——永遠的古屋，永遠的福爾摩沙〉《聯合文學》175，頁 86-91，1999.5，臺北。
- 陳秀珠〈席德進的青少年畫像與同性戀〉《議藝份子》3，頁 71-83，2000，桃園。
- 陳秀珠〈席德進（1923-1981）人物畫研究〉國立中央大學藝術研究所碩士論文，2001，桃園。
- 鄭惠美〈席德進——中國水墨的本土化探索〉《臺灣美術學刊》45，2001，臺中。
- 林明賢〈席德進逝世十週年紀念展〉《臺灣美術》14，頁 5-7，2001.12，臺中。
- 連俊欽〈席德進繪畫中的同性情慾〉國立成功大學藝術研究所碩士論文，2002，臺南。
- 林明賢〈席德進水彩畫風格初探〉《臺灣美術》49，頁 78-97，2002，臺中。
- 簡榮聰等撰文《席德進珍藏之文物與其文物主題畫作對話式聯展紀念專輯》中臺醫護技術學院，2003，臺中。
- 鄭慧美〈從孽子到紅衣少年——白先勇眼中的席德進〉《歷史文物》國立歷史博物館館刊 120，2003.7，臺北。
- 林芳瑩〈藝術家席德進研究〉東海大學美術研究所碩士論文，2004，臺中。
- 鄭惠美〈黃金不夜城——席德進、韓湘寧、袁廣鳴的西門町〉《藝術家》346，頁 244-245，2004.3，臺北。
- 鄭惠美〈獻祭美神——席德進傳〉《聯合文學》，2005，臺北。
- 林明賢〈從彼岸而來——論席德進來臺的動機與經過〉《臺灣美術》61，頁 81-87，2005，臺中。
- 陳雲均〈漂泊的現代性：從政治、審美與鄉愁看席德進的繪畫〉《臺北市立師範學院視覺藝術研究所碩士論文》，2005，臺北。
- 林明賢《席德進水彩畫風格之研究》文沛美術圖書，2006，臺南。
- 林明賢〈席德進水彩畫創作的意涵〉《臺灣美術》65，頁 66-75，2006，臺中。
- 林伯欣〈「此我肅然」卻「忘我所在」——席德進的晚期風景畫與古蹟保存論述〉《臺灣美術》65，頁 32-41，2006，臺中。
- 張麗娜〈繪畫語境與真實的多重性——席德進繪畫中的臺灣圖像研究〉東海大學藝術研究所碩士論文，2007，臺中。
- 《藝術的軌跡：席德進的繪畫世界》國立臺灣美術館，2009，臺中。
- 王苑婷〈席德進「現代國畫」之研究〉華梵大學工業設計學系碩士班碩士論文，2011，臺北。
- 張毓婷〈第一幅成功的臺灣鄉下人——看席德進《賣鵝者》中的鄉土情懷〉《國立歷史博物館學報》44，頁 27-48，2011，臺北。
- 林明賢〈從席德進的人物畫窺探其情與慾〉《臺灣美術》87，頁 50-65，2012，臺中。
- 楊永智〈年畫並不如煙：從黃天橫與席德進的交誼說起〉《臺灣史料研究》48，頁 156-164，2016，臺北。
- 《鄉土歌頌：席德進的繪畫與臺灣》，國立臺灣美術館，2018，臺中。
- 沈慈珍〈從席德進的彩墨山水畫中探詢史作檉的哲學思想〉《LSHI 2018 聯結 x 共生：文化傳承與設計創新國際學術研討會論文集》中原大學設計學院，2018，桃園。
- 《茲土有情：席德進逝世四十週年紀念展》國立臺灣美術館，2021，臺中。
- 蔣勳《歷史就是我們自己——席德進》財團法人臺灣好文化基金會，2021.12，臺北。
- 蔣勳、谷浩宇文《傳奇——席德進》財團法人臺灣好文化基金會，2022，臺北。
- 《時代對望：席德進百歲誕辰紀念學術研討會》國立臺灣美術館，2023，臺中。

余光中 Yu Kwang-chung (1928-2017)

著作

- 〈再見‧虛無！〉《藍星詩頁》37，1961，臺北。
- 〈天狼星〉《現代文學》8，頁 52-87，1961.5
- 〈五月畫展〉《文星》44，頁 25，1961.6.1，臺北。
- 〈迎中國的文藝復興〉《文星》10：4，頁 3-5，1962，臺北。
- 〈樸素的五月——「現代繪畫赴美展覽預展」觀後〉《文星》56，頁 70-74，1962.6，臺北。
- 〈無鞍騎士頌——五月美展短評〉《聯合報》（六版），1963.5.26，臺北。
- 〈從靈視主義出發〉《文星》80，頁 48-52，1964.6，臺北。
- 〈偉大的前夕——記第八屆五月畫展（上）（下）〉《聯合報》（八版），1964.7.17-18，臺北。
- 《望鄉的牧神》純文學出版社，1968，臺北。
- 《焚鶴人》純文學出版社，1973，臺北。
- 《蓮的聯想》大林出版社，1977，臺北。
- 〈狼來了〉《鄉土文學討論集》遠景出版社，1977，臺北。
- 《掌上雨》時報出版，1986，臺北。
- 〈從靈視主義出發〉《當代臺灣繪畫文選 1945-1990》雄獅美術出版社，頁 186-195，1991，臺北。
- 《井然有序：余光中序文集》九歌出版社，1996，臺北。
- 《秋之頌》九歌出版社，1999，臺北。
- 《逍遙遊》九歌出版社，2000，臺北。
- 《余光中精選集》九歌出版社，2002，臺北。
- 《天狼星》洪範書店，2008，臺北。
- 《聽聽那冷雨》九歌出版社，2008。
- 《余光中跨世紀散文》九歌出版社，2008，臺北。
- 《余光中精選集》水星文化事業出版社，2014，臺北。
- 《繡口一開：余光中自述》人民日報出版社，2014，中國北京。
- 《左手的繆思》九歌文庫，2015，臺北。

- 《余光中詩畫集》和英文化事業有限公司，2017，新竹。
- 《余光中美麗島詩選》九歌出版社，2018，臺北。
- 《翻譯乃大道・譯者獨憔悴：余光中翻譯論集》九歌出版社，2021，臺北。
- 《開卷如開芝麻門：余光中精選集》九歌出版社，2021，臺北。

▌楚戈 Chu Ko (1931-2011)

著作

- 〈太陽的季節——秦松版畫集序〉《秦松版畫集》，1963.12.9，臺北。
- 〈評第十八屆省美展〉《聯合報》（八版），1963.12.30，臺北。
- 〈鄭月波的寫意畫〉《聯合報》（八版），1964.1.8，臺北。
- 〈中國畫的寫生精神——評林玉山先生的畫〉《聯合報》（八版），1964.4.13，臺北。
- 〈評曾后希畫展〉《聯合報》（八版），1964.11.1，臺北。
- 〈人性、物性和神性——評鄭月波教授畫展〉《聯合報》（八版），1964.11.8，臺北。
- 〈創造與立意——評介何懷碩的山水畫〉《聯合報》（八版），1965.3.29，臺北。
- 〈版畫的思想性——兼評第八屆現代版畫展〉《新生報》，1965.12.18，臺北。
- 詩集《青果》駝峰出版社，1966，臺北。
- 〈記東方畫展之一～之六〉《聯合報》，1966.1.3-10，臺北。
- 〈與楊英風一夕談〉《幼獅文藝》155，1966.11，臺北。
- 〈楊英風作品〉（圖片）《幼獅文藝》156，1966.12，臺北。
- 〈橋的回顧〉（圖片）《幼獅文藝》157，1967.1，臺北。
- 〈書法之回顧〉《幼獅文藝》158，頁43-50，1967.2，臺北。
- 〈空間的性質〉《幼獅文藝》26：162，1967.6，臺北。
- 〈楚戈評李錫奇，是畫壇變調鳥〉《中央日報》，1967.6.11，臺北。
- 〈談現代中國繪畫〉《新生報》（九版），1967.7.17，臺北。
- 〈論雕塑藝術〉《新生報》（九版），1967.8.22，臺北。
- 〈論雕塑藝術〉《新生報》（九版），1967.8.27，臺北。
- 〈談張大千的畫〉《新生報》（九版），1967.10.16，臺北。
- 〈論胡念祖的畫〉（圖文）《幼獅文藝》168，1967.12，臺北。
- 〈論趙二呆的畫〉《幼獅文藝》170，1968.2，臺北。
- 《視覺生活》商務印書館，1968.7，臺北。
- 〈恢復感性生活〉《幼獅文藝》181，1969.1，臺北。
- 〈論何懷碩的畫〉《幼獅文藝》182，1969.2，臺北。
- 〈文化魄力與個人〉《幼獅文藝》183，1969.3，臺北。
- 〈藝術與生活〉《幼獅文藝》184，1969.4，臺北。
- 〈詩畫散論〉《幼獅文藝》186，1969.6，臺北。
- 〈文學過濾底水墨畫〉《幼獅文藝》192，1969.12，臺北。
- 〈一群藝術家和詩人舉行年終展望座談並欣賞楚戈、李錫奇畫展〉《聯合報》，1969.12.23，臺北。
- 〈論張大千的畫〉《中國文選》39，頁67-74，1970.7，臺北。
- 〈中國古代書法的美術價值〉《中華文化復興月刊》3：10，頁33-39，1970.10，臺北。
- 〈當代名畫家陶瓷展的意義〉《雄獅美術》4，頁32-33，1971，臺北。
- 《唐代佛教以外的雕刻藝術》中華文化復興運動推行委員會，1971，臺北。
- 《中國石獸雕刻之發展》中華文化復興運動推行委員會，1971，臺北。
- 〈土偶藝術〉《幼獅月刊》5，頁33-42，1971.5，臺北。

- 〈當代名畫家陶瓷展〉《中國窯業》32，頁20-22，1971.10，臺北。
- 《史前的中國繪畫》中華文化復興運動推行委員會，1972，臺北。
- 〈反省的時代——兼論席德進的水彩和水墨畫展〉《民族晚報》，1972.11.4，臺北。
- 〈二十年來之中國繪畫〉《人與社會》1：4，頁36-42，1973，臺北。
- 〈書法的時間意識——畫家李錫奇回歸了〉《雄獅美術》39，頁63-65，1974.5，臺北。
- 《中華歷史文物》河洛圖書出版社，1976，臺北。
- 《中韓現代版畫集》信誼基金會，1977，臺北。
- 〈藝術的歷史和歷史的藝術〉《中央日報》，1977.2.11，臺北
- 〈繪畫——中國史前的繪畫〉《幼獅少年》9，頁11-13，1977，臺北。
- 〈美的欣賞〉《幼獅少年》10，頁a3，1977.8，臺北。
- 〈沒有制度的中國美術教育——略論國畫基礎技法之重建〉《藝術家》27，頁18-21，1977.8，臺北。
- 〈版畫藝術〉《文藝月刊》99，頁15-23，1977.9，臺北。
- 〈美的欣賞〉《幼獅少年》11，頁a4，1977.9，臺北。
- 〈美的欣賞〉《幼獅少年》12，頁a3，1977.10，臺北。
- 〈美的欣賞——商周的繪畫〉《幼獅少年》10，頁5-62，1977.8，臺北。
- 〈美的欣賞——春秋戰國時代的繪畫〉《幼獅少年》11，頁64-71，1977.9，臺北。
- 〈美的欣賞——秦漢時代的繪畫〉《幼獅少年》12，頁64-73，1977.10，臺北。
- 〈真實就是一種美——讀〈代馬輸卒手記〉（張拓蕪著）〉《書評書目》54，頁18-21，1977.10，臺北。
- 〈龍之成長——六千年來龍的編年史〉《文藝月刊》106，頁10-21，1978.4，臺北。
- 〈裝飾與審美的融合——花鳥畫大師喻仲林的境界〉《藝術家》44，頁142-143，1979.1，臺北。
- 〈水墨畫對現代的適應——試論江兆申的新野逸精神〉《雄獅美術》113，頁94-104，1980.7，臺北。
- 〈他山之石：讀〈西洋美術辭典〉的感想〉《雄獅美術》140，頁104-107，1982.10，臺北。
- 〈新南畫〉《聯合報》，1982.11.27，臺北。
- 〈商周時代的美術與宗教之關係〉《美術論集》中國文化大學，1983，臺北。
- 袁德星、陳擎光主編《中華五千年文物集刊「彩陶篇」》中華五千年文物集刊編輯委員會，1983，臺北。
- 〈大藝術家的風範：記與大千居士相交的經過〉《中央月刊》15：6，頁45-48，1983.4。
- 〈人獸之間：殷墟的石雕藝術〉《故宮文物月刊》1：3/3，頁34-51，1983.6，臺北。
- 〈戰國平民美術運動〉《故宮文物月刊》1：7/7，頁27-41，1983.10，臺北。
- 〈商周時代的象徵藝術（1）：商周裝飾花紋概論〉《故宮文物月刊》1：9/9，頁36-46，1983.12，臺北。
- 〈楚戈答客問〉《雄獅美術》，166，頁127，1983.12，臺北。
- 宋龍飛主編〈中國青銅鼎專輯——法統的象徵——從問鼎的故事看實用器地位的提昇〉《故宮文物月刊1》國立故宮博物院，1983，臺北。
- 宋龍飛主編〈殷墟文化專輯——人獸之間——殷墟的石雕藝術〉《故宮文物月刊》3國立故宮博物院，1983，臺北。
- 宋龍飛主編〈甘肅彩陶文化專輯——中國造型美術的起源〉《故宮文物月刊》5國立故宮博物院，1983，臺北。
- 宋龍飛主編〈秦文化專輯——秦俑的時代意義〉《故宮文物月刊》6國立故宮博物院，1983，臺北。
- 宋龍飛主編〈楚文化專輯——戰國平民美術運動〉《故宮文物月刊》7國立故宮博物院，1983，臺北。

- 宋龍飛主編〈商周考古專輯──商周時代的象徵藝術─商周裝飾花紋概論（一）〉《故宮文物月刊》9 國立故宮博物院，1983，臺北。
- 《楚戈畫集》香港大業公司，1984，香港。
- 詩畫集《散步的山巒》純文學出版社，1984，臺北。
- 散文集《再生的火鳥》爾雅出版社，1985，臺北。
- 〈形象的呼喚：記雕刻家李福華扭轉的空間〉《雄獅美術》168，頁 90-91，1985.2，臺北。
- 〈天人之際──劉國松的繪畫與時代〉《良友畫報》，1985.3，香港。
- 〈夢土之門──向一切敢於嘗試的藝術家致敬〉《聯合報》，1985.3.1，臺北。
- 〈巫字的原始：文字學的美學資料之一〉《國文天地》2，頁 48-51，1985.7，臺北。
- 《審美生活》爾雅出版社，1986，臺北。
- 《龍在故宮》國立故宮博物院，1986，臺北。
- 〈張義的觸覺世界〉《雄獅美術》179，頁 168-170，1986.1，臺北。
- 〈現代中國與中國現代畫〉《香港時報》，1986.1.15，香港。
- 〈現代美術的開拓〉《故宮文物月刊》4：3/9，頁 98-101，1986.6，臺北。
- 楚戈、秦孝儀、方叔、王耀庭〈當代藝術嘗試展〉《故宮文物月刊》39，頁 96-115，1986.6，臺北。
- 《故宮勝概》國立故宮博物院，1987，臺北。
- 〈中國繪畫的革新運動：兼論嶺南畫家楊善深、趙少昂作品〉《雄獅美術》191，頁 131-133，1987.1，臺北。
- 〈人間諸貌：朱銘雕刻藝術的背景〉《現代美術》17，頁 42-44，1988.1，臺北。
- 楚戈、馬森、曉風〈旅法畫家朱德群的作品與生涯〉《聯合文學》4：3/39，頁 160-173，1988.1，臺北。
- 陳傳興、黎志文、楚戈、吳瑪悧、郭力昕、周重彥〈1987 臺灣美術現象的感思與評議〉《雄獅美術》203，頁 36-44，1988.1，臺北。
- 《臺中市建府一百周年紀念碑雕刻設計說明》金陵藝術中心，1989，臺中。
- 〈不合天理、國法、人情的戰士授田證〉《中國時報》（廿三版），1989.8.9，臺北
- 〈中國水墨畫中論李奇茂的作品〉《中國文物世界》52，頁 43-44，1989.12。
- 《楚戈個展》法國守修藝術中心，1990，法國。
- 〈藝術陶瓷的拓荒者──王修功火煉三十年的貢獻〉《雄獅美術》231，頁 184-185，1990，臺北。
- 〈雲蒸霞蔚──橫跨港臺的山水畫家鄭明〉《雄獅美術》244，頁 204-205，1991.6，臺北。
- 〈旋之又旋〉《聯合報》（廿五版），1991.11.12，臺北。
- 《生之頌》采詩藝術事業，1991，臺北。
- 〈玄化忘言──孫超的瓷版畫展〉《藝術家》217，頁 428-429，1993.6，臺北。
- 〈文化環境與環境藝術〉《空間》49，頁 101，1993.8，臺北。
- 〈朱瑗的繪畫和陶製面具紀事〉《藝術家》224，頁 350，1994，臺北。
- 〈楊子雲的現代書藝〉《藝術家》231，頁 417-420，1994.8，臺北。
- 〈搶救自然資源──劉其偉野生動物畫之深意〉《典藏藝術》44，頁 218-221，1996.5，臺北。
- 〈新空間的塑造──袁旃新山水畫的理性變革〉《中央日報》18，1997，臺北。
- 〈飛的感覺──周義雄的飛天與樂舞雕塑系列〉《藝術家》265，頁 449-451，1997，臺北。
- 〈朱德群〉《中國巨匠美術周刊》錦繡出版事業股份有限公司，1997，臺北。
- 王璞拍攝《楚戈自傳》錄影傳記，1997，臺北。
- 《楚戈觀想結構畫展》國立臺灣美術館，1997，臺中。

- 《楚戈結情作品展》國立歷史博物館，1998，臺北。
- 〈美術館的使命──臺北市立美術館十六週年館慶期許〉《現代美術》87，頁 8-10，1999.12，臺北。
- 〈鄉土藝術的提昇──于平、任憑的孔版藝術〉《新朝華人藝術雜誌》27，頁 84-85，2000.12，臺北。
- 〈人間喜劇──楊朝舜木雕的鄉土情懷〉《藝術家》310，頁 486，2001.3，臺北。
- 〈從偶然到必然──李錫奇在水墨中創造了一片天〉《藝術家》320，頁 558-559，2002.1，臺北。
- 〈會說話的木頭〉《藝術家》331，頁 565，2002.12，臺北。
- 《人間漫步楚戈 2003 創作大展作品集》國立國父紀念館，2003，臺北。
- 《朱德群論──朱德群繪畫藝術之研究報告專輯》國立臺灣美術館，2003，臺中。
- 〈浮生十帖的變易哲學──李錫奇畫展記事〉《藝術家》56：1/332，頁 394，2003.1，臺北。
- 《繩之以藝：楚戈繩結藝術創作》國立歷史博物館，2004，臺北。
- 〈五四運動的省思──文學與文藝革命的分野〉《文訊》225，頁 16-18，2004.7，臺北。
- 《咖啡館裡的流浪民族》九歌文庫，2005，臺北。
- 《火鳥再生記》九歌文庫，2005，臺北。
- 〈玩耍進行曲──自得其樂者的剖白〉《火鳥再生記》九歌，2005.3。
- 〈閱讀筆記──寂靜的邊沿〉《新觀念》205，頁 92，2005.4，臺北。
- 〈迎接東方新世紀──朱為白新空間主義的禪道精神〉《藝術家》361，頁 456-459，2005.6，臺北。
- 《楚戈 Chu Ko 2005-2006》劉海粟美術館，2006，上海。
- 《楚戈插畫創作想像，不需翻譯》沃思文化，2006，臺北。
- 《在玩耍中再生：火鳥再生記》九歌出版社，2007，臺北。
- 《楚戈插畫創作流浪，理直氣壯》沃思文化，2007，臺北。
- 《足跡──楚戈藝術展》臺灣成功大學藝術中心、日日昌，2007，臺南。
- 《迴流──楚戈現代水墨大展》湖南省博物館，2007，湖南。
- 林懷民、張曉風、楚戈、王安祈、康來新〈眾弦皆寂然，人間寥清音──俞大綱先生百歲冥誕與劇作演出特刊〉《聯合文學》270，頁 74-95，2007.4，臺北。
- 〈世界最古的姓氏在臺灣──寫給臺中母先生一封公開的信〉《印刻文學生活誌》4，頁 194-201，2007.4，臺北。
- 林如玉主編《是偶然也是必然：楚戈油彩畫集》名山藝術，2008，臺北。
- 《龍史》楚戈自印，2009，臺北。
- 《我看故我在：楚戈藝術評論集》藝術家出版社，2013，臺北。
- 《以詩、畫行走：楚戈現代詩全集》文訊雜誌社，2014，臺北。
- 《楚戈：小畫展》名山藝術，2015，臺北。

研究書目

- 百篇〈楚戈詩畫雙絕〉《幼獅文藝》154，1966.10，臺北。
- 百篇〈楚戈喜作現場表演〉《幼獅文藝》167，1967.11，臺北。
- 辛鬱〈藝術表現的兩極──評李錫奇楚戈聯合畫展〉《幼獅文藝》194，頁 238-245，1970.2，臺北。
- 朱沈冬〈當代畫家作品與藝術複製品聯展〉（胡念祖、孫瑛、喻仲林、楚林、趙二呆）《中央日報》，1970.8.28，臺北。
- 楚戈、何懷碩〈談藝術錄〉《幼獅文藝》204，1970.12，臺北。
- 周伯乃〈試釋楚戈的「年代」與「群樹」〉《自由青年》46：2，頁 118-124，1971.8，臺北。

- 吳繼文〈乘興遣畫滄州趣（楚戈的畫）〉《書評書目》79，頁 125-130，1979.11，臺北。
- 胡玉〈楚戈多彩多姿的藝術世界〉《家庭月刊》38，頁 42-44，1979.11，臺北。
- 春生〈抽象與具象的交響——寫在楚戈畫展之前〉《雄獅美術》105，頁 136，1979.11，臺北。
- 張肇祺〈楚戈的「畫」〉《幼獅文藝》51：1/313，頁 71-80，1980.1，臺北。
- 沈德傳〈從「南北朝隋唐石雕展」談起（楚戈、蔣勳對談）〉《雄獅美術》144，頁 30-39，1983.2，臺北。
- 劉國松〈我對楚戈的認識〉《藝術家》115，頁 167-169，1984.12，臺北。
- 許世旭《雪花賦》聯經出版，1985，臺北。
- 隱地〈作家與書的故事（32）：楚戈〉《新書月刊》21，頁 67，1985.6，臺北。
- 鄭寶娟〈訪楚戈先生〉《新書月刊》23，頁 82-84，1985.8，臺北。
- 許薇君〈詩人、畫家、藝評家——楚戈鑽研青銅器〉《文藝月刊》199，頁 20-30，1986.1，臺北。
- 江靜芳〈失去戰場的小兵：楚戈（袁德星）〉《自由青年》679，頁 22-27，1986.3，臺北。
- 謝秀麗〈專訪二十二位當代作家楚戈等〉《文訊》28，頁 26-95，1987.2，臺北。
- 陳傳興〈觀言漱時——評〈審美生活〉（楚戈著）〉《聯合文學》3：7/31，頁 216-217，1987.5，臺北。
- 陳輝龍〈山水、對話——楚戈、席慕蓉與蔣勳三人對談記載〉《雄獅美術》140，頁 195，1987.5，臺北。
- 國立故宮博物院〈中西文化攜手並進的驗證——訪楚戈談朱德群的抽象抒情山水畫從傳統中創新〉《故宮文物月刊》5：9/57，頁 108-120，1987.12，臺北。
- 也行〈銅雕的風波——楚戈〉《聯合報》（廿五版），1989.9.29，臺北。
- 班宗華、余光中、鄭愁予《楚戈作品集》采詩藝術事業有限公司，1991，臺北。
- 陳康〈三個文學作家攜走過「文化季」（楚戈、蔣勳、席慕蓉）《自立晚報》（十九版），1991.4.12，臺北。
- 石慢〈邁向「現代中國繪畫」之路——從藝評人到藝術家的楚戈〉《現代美術》38，頁 21-33，1991.10，臺北。
- 簡媜〈楚戈的深情世界〉《聯合文學》7：12，1991.10，臺北。
- 王曼萍〈即興精神幻化色彩精靈——楚戈〉《藝術貴族》22，頁 126、128，1991.10，臺北。
- 李慧淑〈出入於無何有之鄉、廣漠之野的楚戈〉《雄獅美術》248，頁 159-167，1991.10，臺北。
- 李慧淑、Sturman, Peter C.〈邁向「現代中國繪畫」之路——從藝評人到藝術家的楚戈〉《現代美術》38，頁 21-33，1991.10，臺北。
- 黃志令〈楚戈深情藝術代言〉《中國時報》（廿四版），1991.10.7，臺北。
- 辛鬱〈通過自己——略說我對楚戈的認識〉《中央日報》（十六版），1991.10.8，臺北。
- 班宗華（Richard Barnhart）〈將夜——楚戈之藝術斷想〉《中國時報》（廿七版），1991.10.9，臺北。
- 蘇瑞禾〈楚戈的「舊愛新歡」〉《中央月刊》25：7，頁 124-127，1992.7，臺北。
- 石慢〈楚戈的繪畫〉《藝術家》210，頁 532-533，1992.11，臺北。
- 余光中〈腕底生大化——楚戈的藝術世界〉《藝術家》35：6/211，頁 448-449，1992.12，臺北。
- 秋芳〈尋常的歲月——劉其偉、楚戈、席慕蓉、蔣勳聯展〉《文新藝坊》，1994.5.28-6.3，臺北。
- 曾維君〈做隻有表情的豬——楚戈和他的雕塑作品〉《中央日報》，1995.1.30，臺北。
- 海非〈就現代水墨畫問題對楚戈先生的幾個提問〉《藝壇》316，頁 5-9，1995.4，臺北。
- 許碧純〈楚戈談宗教與藝術〉《新觀念》79，頁 122-126，1995.5，臺北。
- 項秋萍〈名家名匾：楚戈以心境忘卻病痛〉《講義》17：3/99，頁 134-135，1995.6，香港。
- 許芳菊、蕭世英〈楚戈的抗癌心路——我毫無毅力只有無所謂〉《康健雜誌》31，頁 14-20、22，2001.6，臺北。
- 鄭惠美〈海天遊蹤——楚戈、鄭在東的金山〉《藝術家》325，頁 380-381，2002.6，臺北。
- 宋雅姿〈再生的火鳥——訪問楚戈先生〉《文訊》212，頁 83-88，2003.6，臺北。
- 〈玩出來的創作——國父紀念館「人間漫步——楚戈二〇〇三創作大展」〉《藝術家》341，頁 581，2003.10，臺北。
- 陶幼春〈我心目中的楚戈〉《新觀念》216，頁 16-19，2006.4。
- 鄭愁予〈三詩贈楚戈：楚戈 2006 上海展聲音剪綵〉《新觀念》217，頁 54-55，2006.5，臺北。
- 蕭瓊瑞〈從「人間漫步」到「滿園花開」——楚戈的藝術思維與成就〉《藝術家》65，頁 286、288-297，2007.8，臺北。
- 蕭瓊瑞主講《藝壇火鳥傳奇：楚戈》（光碟）清涼音文化，2009，高雄。
- 許世旭〈原始思維的新發現——關於楚戈《龍史》〉《文訊》281，頁 17-18，2009.3，臺北。
- 李學勤〈楚戈著《龍史》序〉《湖南文獻季刊》37：2/146，頁 13-14，2009.4，湖南。
- 辛鬱〈傳送「快樂」訊息的「不老頑童」——略述楚戈〉《文訊》294，頁 49-52，2010.4，臺北。
- 周功鑫、趙玉明、蕭瓊瑞〈楚戈紀念特輯〉《文訊》306，頁 41-66，2011.4，臺北。
- 辛鬱〈楚戈紀念特輯〉《創世紀詩雜誌》167，頁 58-105，2011.6，臺北。
- 白適銘〈窮途或新徑？——楚戈有關「現代中國畫」之論述與意義建構〉《楚戈紀念畫展暨當代藝術研討會論文集》國立政治大學藝文中心、財團法人楚戈文化藝術基金會，頁 58-64，2012，臺北。
- 《楚戈紀念畫展》國立政治大學藝文中心、財團法人楚戈文化藝術基金會，2012，臺北。
- 《我看故我在：楚戈藝術評論集》藝術家出版社，2013，臺北。
- 《火鳥傳奇：楚戈創作巡迴展》臺灣創價學會主辦，財團法人楚戈文化藝術基金會、臺灣國際創價學會、勤宣文教基金會出版，2014。
- 林玉娟主編《以詩、畫行走：楚戈現代詩全集》文訊雜誌社，2014，臺北。
- 蕭瓊瑞《線條‧行走：楚戈》國立臺灣美術館，2014，臺中。
- 白適銘〈廢除「國畫」之後——戰後臺灣水墨畫「東亞文化共同體」思想之形成〉《臺灣美術》104，頁 56-69，2016.4，臺中。
- 《行走成一座山——楚戈（30分鐘）》「資深藝術家紀錄片」文化部策劃、國立臺灣美術館，2023，臺中。

五月畫會
Fifth Moon Group

- 鍾梅音〈介紹聯合西畫展〉《中央日報》（六版），1956.6.23，臺北。
- 〈四人聯合畫展〉《中華畫報》26，1956，臺北。
- 施翠峰〈茁壯中的藝術新人〉《聯合報》（六版），1957.5.12臺北。
- 郭聖賢〈介紹五月畫展〉《聯合報》，1958，臺北。
- 宣中文〈簡介「五月畫展」的畫家們〉《中華日報》，1958，臺北。
- 〈五月畫展、中美版畫定州日展出〉《中央日報》（五版），1958.5.28，臺北。
- 〈中美版畫展明日展出「五月畫展」風格求新創〉《聯合報》（六版），1958.5.29，臺北。
- 〈五月畫展，六青年畫家作品，今日起展出三天〉《中央日報》（五版），1958.5.30，臺北。
- 〈第二屆五月畫展〉《更生畫報》（四版），1958.5.30，臺北。
- 〈五月畫展今日揭幕〉《攝影新聞報》（四版），1958.5.30，臺北。
- 軍聞社〈五月畫展明日閉幕〉《中央日報》（五版），1958.5.31，臺北。
- 虞君質〈五月畫展的遠景〉《中央日報》（五版），1958.5.31，臺北。
- 〈五月畫展〉《大華晚報》，1958.6.1，臺北。
- 孫多慈〈前途輝煌的五月畫展〉《新生報》，1958.6.1，臺北。
- 〈五月畫展〉《幼獅月刊》6，1959，臺北。
- 王家誠〈介紹五月畫展〉《大學生活》53，頁 39-41，1959，香港。
- 莊哲（莊喆）〈我們的五月畫展〉《戰鬥青年半月刊》180，頁 9-11，1959，臺北。
- 劉國松〈不是宣言 —— 寫在「五月畫展」之前〉《筆匯》1：1，頁 27-28，1959.5，臺北。
- 〈五月畫展廿九開始〉《中央日報》（八版），1959.5.27，臺北。
- 〈五月畫展明起展出〉《新生報》，1959.5.28，臺北。
- 玲子〈介紹五月畫展〉《中央日報》（八版），1959.5.28，臺北。
- 玲子〈介紹五月畫展〉《徵信新聞》，1959.5.28，臺北。
- 〈五月畫展〉《攝影新聞》，1959.5.29，臺北。
- 〈五月、星期日畫展今分別展出〉《中央日報》，1959.5.29，臺北。
- 李勇〈五月畫展〉《大華晚報》，1959.5.29，臺北。
- 劉國松〈寫在五月畫展之前〉《中央日報》，1959.5.29，臺北。
- 〈五月畫展簡介〉《聯合報》（六版），1959.5.30，臺北。
- 洪維〈五月畫展〉《民族晚報》，1959.5.30，臺北。
- 林聖揚〈在成長中的一群青年畫家〉《徵信新聞》，1959.5.30，臺北。
- 白懷夫（白景瑞筆名）〈五月畫展觀感〉《聯合報》（六版），1959.5.31，臺北。
- 史迪〈小心藝術品的標題，看了五月畫展的意見〉《筆匯》1：2，頁 34，1959.6，臺北。
- 鄭雲娜〈記五月畫展〉《上海日報》，1959.6.5，香港。
- 何恭上〈現代油畫特展觀後〉《聯合報》，1960，臺北。
- 〈五月畫展〉《中央日報》（八版），1960.5.9，臺北。
- 〈畫家梁雲坡，明舉行個展，五月畫展後日開始〉《中央日報》（八版），1960.5.10，臺北。
- 〈五月畫展，今日揭幕〉《中央日報》（八版），1960.5.12，臺北。
- 吳意清〈介紹「五月畫會」〉《中華日報》，1960.5.13，臺南。
- 〈五月畫展揭幕，梁雲坡畫展今日結束〉《中央日報》（八版），1960.5.13，臺北。
- 宜宣〈看五月畫展後有感〉《中央日報》，1960.5.14，臺北。
- 〈五月畫展觀眾甚多〉《中央日報》（八版），1960.5.14，臺北。
- 〈五月畫展今晚閉幕〉《中央日報》（八版），1960.5.15，臺北。
- 張隆延〈五月畫展（上）、（下）〉《聯合報》藝林瑣談，1960.5.16、18，臺北。
- 〈五月畫展〉《攝影新聞》（二版），1960.5.17，臺北。
- 〈五月畫展選萃〉《文星》43，1961.5。
- 疊翁〈五月畫展小引〉《文星》43，頁 23，1961.5，臺北。
- 五月畫會成員〈我們與現代畫〉《自由青年》25：9，1961.5，臺北。
- 余光中〈五月畫展〉《文星》44，頁 25-26，1961.6，臺北。
- 王無邪〈覺醒的一代 —— 從自由中國五月畫展說起〉《香港時報》，1961.6.5，香港。
- 劉國松〈東方畫會及它的畫展〉《聯合報》（八版），1961.12.24，臺北。
- 〈國立歷史博物館舉辦現代繪畫展，展出五月畫會會員作品〉《聯合報》（八版），1962.5.20，臺北。
- 〈五月畫會會員作品將運美巡迴展覽〉《聯合報》（六版），1962.5.22，臺北。
- 趙敬暉〈送五月畫會作品赴美〉《聯合報》（六版），1962.5.22，臺北。
- 張隆延〈現代繪畫展簡介〉《中央日報》，1962.5.25，臺北。
- 虞君質〈滿園新綠〉《臺灣新生報》（七版）「藝苑精華錄」（二五八），1962.5.26，臺北。
- 余光中〈樸素的五月 ——「現代繪畫赴美展覽預展」觀後〉《文星》56，頁 70-72，1962.6，臺北。
- 虞君質〈播種者 —— 評本屆五月美展〉第七屆五月畫會展覽目錄，1963，臺北。
- 方雲〈動人的五月榴花 —— 記「臺灣當代藝術展」〉《今日世界》，頁 16，1963。
- 〈新的迷人經驗，五月畫會會員作品在雪梨展出獲重視〉《聯合報》（七版），1963.4.2，臺北。
- 〈雅苑畫廊舉辦臺灣近代畫展〉《華僑日報》華僑文化，1963.5.1，香港。
- 李英豪〈造物主的五月 —— 臺灣畫展感言〉《中國學生周報》，1963.5.10，臺北。
- 彭萬墀〈五月的追尋 —— 寫在五月美展之前〉《聯合報》（六版），1963.5.25，臺北。
- 虞君質〈播種者 —— 評本屆五月畫展〉《臺灣新生報》（七版）「藝苑精華錄」（三六），1963.5.25，臺北。
- 張菱舲〈生命的形而上學 —— 五月畫展簡介〉《中央日報》，1963.5.26，臺北。
- 余光中〈無鞍騎士頌 —— 五月美展短評〉《聯合報》（六版），1963.5.26，臺北。
- 北辰〈黑色的旋風 —— 試評五月畫展〉《中央日報》，1963.5.29，臺北。
- 劉國松〈無畫處皆成妙境 —— 寫在五月美展前夕〉《文星》68，頁 43-45，1963.6，臺北。
- 〈我國現代畫在柏林展出，澳人爭購五月畫會作品〉《聯合報》，1963.6.1，臺北。
- 黃朝湖〈一年來的五月畫會〉《自由青年》339，頁 18-19，1963.6.1，臺北。
- 〈我國現代畫在柏林展出〉《聯合報》（六版），1963.6.1，臺北。
- 張菱舲〈剝落的壁畫 ——「五月畫展」觀後〉《中國一周》478，頁 10，1963.6.22，臺北。
- 〈五月畫會作品在港九展出〉《聯合報》（八版），1963.12.14，臺北。
- 張蓉〈冬天裡的五月〉《中國學生周報》597，1963.12.27，臺北。
- 呂壽琨〈評香港雅苑畫廊主辦「臺灣五月畫會」展〉，《中國一周》717，頁 17-19，1964.1.20，臺北。

- 《五月畫集》國立臺灣藝術館，1964.5，臺北。
- 〈五月畫展〉《聯合周刊》，1964.5，臺北。
- 虞君質〈序五月展〉《臺灣新生報》（七版），1964.5.20，臺北。
- 余光中〈從靈視主義出發〉《文星》80，頁 48-52，1964.6，臺北。
- 〈五月畫展作品將運澳洲展出〉《聯合報》（八版），1964.6.17，臺北。
- 余光中〈偉大的前夕，記第八屆五月畫展〉《聯合報》（八版），1964.6.17-18，臺北。
- 〈五月畫展〉《現代知識》196，1964.6.20，臺北。
- Gleeson, James. "The World of Art." *Sun Herald*, 11 October 1964.
- What's on This Week and Next. *Sunday Telegraph*, 11 October 1964.
- News for Women. *Daily Telegraph*, 14 October 1964.
- 〈國立臺灣藝術館主辦，五月畫展在澳舉行獲得雪梨藝壇推崇〉《聯合報》，1964.10.26，臺北。
- 〈五月畫展在澳舉行深獲好評〉《中央日報》（九版），1964.10.26，臺北。
- 〈五月畫會五畫家，作品將送義展覽〉《臺灣新生報》，1964.11.27，臺北。
- 〈國立藝術館舉辦，五月畫會作品赴義展覽預展〉《聯合報》，1964.11.27，臺北。
- 〈羅馬美術館將舉辦中國現代繪畫展覽　五月畫會作品寄去參加〉《聯合報》（八版），1964.11.28，臺北。
- 〈麥克利訪晤五月畫會畫家〉《新生報》（四版），1964.12.1，臺北。
- 〈五月畫會作品將在美瑞展出〉《聯合報》（八版），1965.1.5，臺北。
- 〈五月畫會作品在澳洲展出獲美好讚譽〉《中央日報》（八版），1965.1.7，臺北。
- Contardi, Enrico. "Cronache Artistiche Della Capitale Arte cinese e arte femminile." *Voce del Sud*. 30 January 1965, pp. 4.
- 劉梅緣〈羅馬藝壇重視中國現代畫〉《聯合報》（八版），1965.1.31，臺北。
- Pan. "Art News: Modern Art in the Chinese Republic." *This Week in Rome*, No. 7, Year 16, 12-18 February 1965.
- Bovi, Arturo. "Pittori cinesi." *Mostre D'Arte, Il Messaggero*, 13 February 1965.
- 束荷〈中意藝術思想的交融與意國美術界談中國現代畫展〉《聯合周刊》（三版），1965.2.13，臺北。
- 〈震撼世界藝壇，羅馬藝術館的中國現代畫展〉《華僑日報》，1965.2.21，香港。
- 荷束〈意大利美術界對中國現代藝術觀感〉《香港時報》，1965.2.22/23，香港。
- "Chinese Paintings." *Princeton Herald*, 24 February 1965.
- "Chinese on View in Wilcox Hall." *Town Topics*, 25 February 1965.
- "Contemporary Chinese Art at Wilcox Hall." *Princeton University Weekly Bulletin*, Vol. LIV, No. 23, 27 February 1965.
- "Fifth Moon Painter." *China Post*, 31 March 1965, pp. 3.
- 〈劉國松畫展揭幕，現代畫是騙人的嗎？看此畫展可以明白！〉《臺灣新生報》，1965.4.2，臺北。
- 羅覃（Thomas Lawton）〈一個外國人看中國當代繪畫〉（A Foreigner Look at Contemporary Chinese Painting）《聯合報》，1965.4.2，臺北。
- 〈劉國松畫展昨開始舉行〉《中央日報》（七版），1965.4.3，臺北。。
- 胡永〈劉國松展畫〉《聯合周刊》（五版），1965.4.3，臺北。
- 何政廣〈理論與創造：簡介劉國松的畫〉《中央日報》、《中央星期雜誌》，1965.4.4，臺北。
- Anderson, Web. "Chinese Art - Modern." *Honolulu Star-Bulletin*, 16 May 1965.
- 〈四畫家作品赴美巡迴展〉《新生報》（五版），1965.9.14，臺北。

- 〈六畫家作品赴美巡迴展，歷史博物館今起預展〉《新生報》（五版），1965.9.17
- 〈劉國松在美國的近況〉《徵信周刊》（十三版），1966.5.14，臺北。
- 楚戈〈評五月畫展〉《徵信週刊》（十三版），1966.5.14，臺北。
- 黃朝湖〈十年來的五月畫會〉《現代》1，頁 20-21，1966.5，臺北。
- 〈我國現代畫美國藝壇漸加注意，五月畫會作品將在威大展出〉《聯合報》（七版），1966.7.2，臺北。
- "Standard Photo about Modern art by five TW artists at the Sally Jackson Art Gallery." *Hong Kong Standard*, 17 January 1967.
- 〈五月畫會作品今起耕莘展出〉《臺灣新生報》（七版），1967.11.25，臺北。
- 〈五月畫會作品，今起展出一週〉《徵信新聞報》（八版），1968.3.21，臺北。
- 〈五月畫會展出一週〉《聯合報》（五版），1968.3.22，臺北。
- 鬱藍〈五月畫會成立十年〉《徵信周刊》，1968.5.7，臺北。
- 〈五月畫會八號起展出〉《徵信周刊》，1968.5.7，臺北
- 馮鍾睿〈五月的展望〉《幼獅文藝》1，頁 172-190，1968.6，臺北。
- 〈建築家貝聿銘　讚揚五月畫展〉《經濟日報》，1968.7.9，臺北。
- Redmont, Dennis. "Fifth Moon Group exhibits works." *The China News*, 1969.
- Hartman, Joan M.. "Contemporary Chinese Painters Fifth Moon Group." *The Asian Student*, 25 October 1969, pp. 5.
- 〈五月畫會年展明在國家畫廊揭幕〉《新生報》（八版），1970.6.15，臺北。
- 方天〈五月畫展在檀香山舉行，劉國松將在倫敦開個展〉《雄獅美術》，頁 18，1971，臺北。
- 〈五月畫展，明天開始〉《中國時報》，1972.5.19，臺北。
- 孫旗〈對五月畫會的求全責備〉《藝壇》42，頁 10-12，1972.9，臺北。
- 〈五月畫展今天開始〉《中國時報》，1973.6.16，臺北。
- 〈五月畫展，八日開始〉《中國時報》，1974.5.7，臺北。
- 〈五月畫會將赴美展出〉《中國時報》，1974.5.15，臺北。
- "Fifth Moon Group presents exhibition." *China Post*, 28 May 1975. Photo by W.Y. Lih.（聚寶盆畫廊），臺北。
- 程延平〈通過東方、五月的足跡——重看中國現代繪畫的幾個問題〉《雄獅美術》，頁 116-123，1981。
- 劉國松〈「五月畫會」的成立與奮鬥〉《臺北市立美術館館刊》4，1984。
- 莊喆〈五月畫會之興起及其社會背景〉《中國現代繪畫回顧展》臺北市立美術館，頁 25，1986.2，臺北。
- 郭東榮〈廖繼春與五月畫展〉（未刊稿），轉引劉文三《1962-1970 年間的廖繼春繪畫之研究》藝術家出版社，頁 17，1988.4，臺北。
- 劉國松〈五月有感〉《臺灣新生報》（十六版）「一週藝廊」，1990.4.22。
- 劉國松〈「東方」與「五月」——記東方、五月三十五周年展〉《雄獅美術》250，頁 218-221，1991.12，臺北。
- 管執中〈硝煙餘燼中不倒的旗手——從劉國松受獎談對「五月」「東方」畫會的反思〉《收藏天地》，頁 40-43，1992.9，香港。
- 高以璇〈史博小別，八方來會：五月畫會健將重現歷史現場〉《歷史文物》28：5=298，國立歷史博物館，頁 14-21，2018.9，臺北。

■ 陳庭詩 Chen Ting-shih (1913-2002)

著作

- 〈一年間〉《公論報》49（六版），1950.4.16，臺北。
- 于右任、吳承燕、曹孟聞、錢歌川、陳庭詩、薛大可〈旅臺詩鈔〉《暢流》1：9，頁 16-17，1950.6，臺北。
- 鄒魯、張默君、張漱菡、龔浩、錢用和、陳庭詩〈詩葉〉《暢流》2：3，頁 11，1950.9，臺北。
- 尤光先、王劫髯、薛大可、楊一峯、曹孟聞、陳庭詩〈旅臺詩鈔〉《暢流》2：6，頁 18-19，1950.11，臺北。
- 稼雲、溥儒、何志浩、吳博全、孫拔吾、陳庭詩、謝海濤、劉宗烈、趙家驤、鍾槐邨〈旅臺詩鈔〉《暢流》8：11，頁 20-21，1954.1，臺北。
- 〈平口刀的運用〉《自由青年》25：6，頁 19，1961.3.16，臺北。
- 〈三稜刀之運用〉《自由青年》25：8，頁 20，1961.4.16，臺北。
- 〈「圓形刀之運用」補談〉《自由青年》25：12，頁 23，1961.6.16，臺北。
- 〈版畫與我〉《建築雙月刊》12，頁 1，1964.2，臺北。
- 《陳庭詩版畫集》國立臺灣藝術館，1967，臺北。
- 〈人天之間〉《大同》半月刊 62：11，頁 41，1980.6.1，臺北。
- 《陳庭詩美術作品集》臺中縣立文化中心，1990，臺中。
- 《陳庭詩美術作品續編》臺中市立文化中心，1991，臺中。
- 《陳庭詩八十回顧展》臺灣省立美術館，1993，臺中。
- 〈臺灣怎麼會「忙」、「莽」、「盲」——現代眼畫會十四週年感言〉《現代眼畫會 1995 大展——忙、莽、盲》臺中市立文化中心，1995.12.9，臺中。
- 《陳庭詩雕塑集》首都藝術中心，1998，臺中。
- 《陳庭詩鐵雕與現代詩對話》郭木生文教基金會，1999，臺北。
- 《大音無聲——陳庭詩鐵雕作品集》新苑藝術經紀顧問公司，2002.11，臺北。
- 《大器無言——陳庭詩遺作彙編》國立臺灣美術館，2003.4，臺中。
- 《天問：陳庭詩藝術創作紀念展》高雄市立美術館，2005，高雄。

研究書目

- 乃千〈圓形刀之運用（陳庭詩）〉《自由青年》25：4，頁 19，1961.2.16，臺北。
- 漢兵（朱嘯秋）〈自由中國最老資格的木刻家：耳氏〉《詩·散文·木刻》3，頁 46-48，1962.3.15，臺北。
- 現代月刊社〈陳庭詩版畫欣賞〉《現代》3，頁 27-30，1966.7，臺北。
- 何政廣〈開拓者陳庭詩和他的創作觀〉《幼獅文藝》28：4，頁 140-147，1968.4，臺北。
- 宋維華〈陳庭詩的版畫世界〉《中時晚報》，1970.3.26，臺北。
- 李錫奇〈彩色的撞擊者——陳庭詩〉《幼獅文藝》199，頁 32-37，1970.7.1，臺北。
- 楚戈〈書法的另一層次——評介陳庭詩水墨畫初展〉《雄獅美術》8，頁 16，1971.1，臺北。
- 羅門〈寧靜中的迴響——寫在陳庭詩首次水墨畫展〉《美術雜誌》13，1971.11，臺北。
- 陳長華〈沉默畫家「游」與藝〉《聯合報》，1972.8.7，臺北。
- 李鑄晉〈靜寂而神祕的世界——記陳庭詩的藝術〉《藝術家》14，頁 46-49，1976.7，臺北。
- 李錫奇〈陳庭詩的寧靜世界〉《藝術家》22，頁 143，1977.3，臺北。
- 郭振昌〈沉默的世界·豐盛的創作——陳庭詩的畫〉《雄獅美術》76，頁 84，1977.6，臺北。
- 施叔青〈陳庭詩、郭振昌聯展〉《雄獅美術》76，頁 143，1977.6，臺北。
- 李昂〈現代版畫的重鎮——陳庭詩訪問記〉《中國當代藝術家訪問》大漢出版社，頁 125-132，1978.9.20，臺北。
- 邱忠均〈陳庭詩的藝術〉《雄獅美術》109，頁 139，1980.3，臺北。
- 于還素〈陳庭詩的靜態世界〉《藝術家》58，1980.3，臺北。
- 程延平〈天蒼野茫人寂靜——看陳庭詩版畫作品〉《雄獅美術》129，頁 143，1981.11，臺北。
- 不移合人〈在大自然的引領下——陳庭詩版畫與水墨的世界〉《藝術家》78，頁 192，1981.11，臺北。
- 李梅齡〈當代版畫專輯：陳庭詩、吳昊、陳景容、江漢東、顧重光、奚淞〉《雄獅美術》146，頁 41-57，1983.4，臺北。
- 戴維松〈天聾地啞論庭詩（陳庭詩）〉《中國論壇》192，頁 59-62，1983.9，臺北。
- 〈每月藝評專欄——陳庭詩版畫展〉《藝術家》101，1983.10，臺北。
- 李銘盛〈鏡頭裡的畫家（10）——陳庭詩〉《藝術家》117，頁 230，1985.2，臺北。
- 邱忠均〈真摯信心詩情——陳庭詩其人其畫〉《民眾日報》，1985.12.18-20，臺北。
- 沙白〈版畫家陳庭詩〉《心臟詩刊》10，頁 135-137，1986.3，臺北。
- 葛大漠〈遨遊八荒：置身玄冥——看陳庭詩雕塑〉《藝術家》137，頁 236，1986.10，臺北。
- 黃寶萍〈陳庭詩、李蕭錕伸出另一隻手使方塊字展現無限趣味〉《民生報》，1986.10.1，臺北。
- 林麗雲〈沉默的塑像者：訪藝術家陳庭詩〉《張老師月刊》107，頁 72-79，1986.11，臺北。
- 蕭容慧〈肖像·生活——陳庭詩〉《光華》12：4，頁 110-111，1987.4，臺北。
- 黃圻文〈自然語彙的造型，原始趣味的深情——訪陳庭詩談雕塑創作〉《大眾報》（十二版），1987.4.23，臺北。
- 許以祺〈重為輕根、靜為躁君——畫家陳庭詩介紹〉《藝術家》153，1988.2，臺北。
- 許政雄〈宿有禪心的藝術家——陳庭詩〉《禪心》，1989.6.20，臺北。
- 邱忠均〈圓融與自在——觀想陳庭詩的畫作〉《藝術家》170，頁 303，1989.7，臺北。
- 何啟志《陳庭詩書畫雕塑展專輯》，又稱《藝術薪火相傳——第二屆臺中縣美術家接力展（18 輯）：陳庭詩美術作品集》臺中縣立文化中心，1990.6，臺中。
- 淨均〈陳庭詩的心境與藝境〉《雄獅美術》237，頁 190，1990.11，臺北。
- 小璘〈大音希聲話庭詩〉《雄獅美術》238，頁 197，1990.12，臺北。
- 新生態〈豪邁表象後的敦厚內質——觀陳庭詩的現代雕塑〉《藝術家》207，頁 509，1992.8，臺南。
- 林銓居〈大音希聲——無言的畫家陳庭詩〉《典藏藝術》13，頁 178-185，1993.10，臺北。
- 張徵瀾〈陳庭詩八十大壽雅集〉《聯合副刊》（三十一版），1994.1.15，臺北。
- 楚戈〈我在——陳庭詩的作品如是說〉《雄獅美術》282，頁 59-62，1994.8，臺北。
- 典藏藝術雜誌編輯部〈陳庭詩老當益壯〉《典藏藝術》25，頁 102，1994.10，臺北。
- 李玉屏〈石巢中觀自在——訪陳庭詩大師〉《臺灣月刊》148，頁 57-60，1995.4，臺北。
- 吳婷玉〈石不能言最可人——藝術家陳庭詩的頑石收藏〉《典藏藝術》34，頁 158-161，1995.7，臺北。
- 林聲〈單刀直入的鐵雕家陳庭詩〉《拾穗》549，頁 62-67，1997.1，臺北。
- 鄭功賢〈大律希音——陳庭詩縱橫現代藝術領域數十年〉《典藏藝術》56，頁 166-172，1997.5，臺北。

- 黃河〈陳庭詩──邁向廿一世紀的藝術家〉《藝術家》273，頁 510-511，1998.2，臺北。
- 〈大而化之‧跳脫現實──郭木生文教基金會展出陳庭詩作品〉《典藏藝術》66，頁 117，1998.3。
- 鄭功賢〈五月東方畫家作品潛力探索──大律希音──陳庭詩縱橫現代藝術領域數十年〉《典藏藝術》56，頁 166-172，1998.5，臺北。
- 許政雄〈如是因‧如是緣‧如是果──陳庭詩一九五〇～九八個展〉《藝術家》277，頁 520-521，1998.6，臺北。
- 編輯部〈天籟──陳庭詩罕見巨作即將公諸於世〉《典藏藝術》69，頁 140-141，1998.6，臺北。
- 宋芳綺〈生命的原聲──訪陳庭詩〉《普門》228，頁 55-64，1998.9，高雄。
- 陳樹升〈藝術探索──陳庭詩的藝術世界〉《明道文藝》272，頁 131-135，1998.11，臺中。
- 莊喆〈人間長春樹──談陳庭詩的藝術創作〉《典藏藝術》84，頁 158-160，1999.9，臺北。
- 郭木生〈全方位藝術家陳庭詩〉《藝術家》292，頁 560-561，1999.9，臺北。
- 〈堅韌的生命力──陳庭詩個展圓滿成功〉《典藏藝術》85，頁 82，1999.10，臺北。
- 郭桂文教基金會美術中心〈全方位藝術家陳庭詩〉《中國文物世界》170，頁 110-111，1999.10，臺北。
- 智邦〈藝壇上最美的發聲──陳庭詩鐵雕、版畫、壓克力畫個展〉《藝術家》311，頁 504，2001.4，臺北。
- 劉高興〈知天地為稊米──記陳庭詩 2001 世紀新貌展〉《典藏今藝術》107，頁 165，2001.8，臺北。
- 林輝堂《天籟無聲──向大師陳庭詩致敬紀念文集》臺中市政府文化局，2002，臺中。
- 羅門〈去看原來──有感於大雕塑家陳庭詩的作品「人生」〉《新觀念》169，頁 17，2002.4，臺北。
- 鐘俊雄〈極簡的寂靜 斑剝的厚重──陳庭詩多采多姿的有情世界〉《典藏今藝術》116，頁 131-134，2002.5，臺北。
- 鄭功賢〈師法自然不造作，特立獨行任去來──悼臺灣藝壇一代宗師陳庭詩〉《典藏今藝術》116，頁 129-130，2002.5，臺北。
- 梅丁衍〈陳庭詩早年木刻生涯補綴〉《典藏今藝術》325，頁 70-72，2002.6，臺北。
- 鐘俊雄〈亙古的鄉愁‧雋永的詩情──向陳庭詩先生致敬〉《文化視窗》40，頁 80-81，2002.6，臺北。
- 黃圻文〈靜遊靈空一身彩跡──紀念前輩藝術家陳庭詩〉《藝術家》325，頁 506-507，2002.6，臺北。
- 周于棟〈寄予陳庭詩〉《典藏今藝術》118，頁 132-133，2002.7，臺北。
- 陳盈瑛《大律希音──陳庭詩紀念展》臺北市立美術館，2002.9.28，臺北。
- 蕭瓊瑞〈靜聽天籟‧推移大塊──現代繪畫運動中的版畫家陳庭詩〉《典藏今藝術》121，頁 62-69，2002.10，臺北。
- 李美蓉〈過去、現在、未來──淺論陳庭詩雕塑〉《現代美術》104，頁 32-37，2002.10，臺北。
- 林伯欣〈從「心為形役」到「寓形宇內」──論陳庭詩來臺之後的版畫作品〉《現代美術》104，頁 20-31，2002.10，臺北。
- 秦雅君〈金錢堆不出的好品質──記北美館「大律希音──陳庭詩紀念展」〉《典藏今藝術》122，頁 138-139，2002.11，臺北。
- 鐘俊雄〈大音無聲──談陳庭詩先生的版畫與鐵雕〉《藝術家》330，頁 520-521，2002.11，臺北。
- 陳雅雯〈籌募陳庭詩現代藝術基金 景薰樓歲末溫馨專拍登場〉《典藏今藝術》124，頁 145，2003.1，臺北。
- 陳雅雯〈歲末寒冬現溫情──景薰樓陳庭詩專拍落幕〉《典藏今藝術》125，頁 138，2003.2，臺北。
- 陳淑鈴〈「大律希音──陳庭詩紀念展」座談會紀錄〉《現代美術》106，頁 64-77，2003.2，臺北。
- 陳淑鈴、黃才郎〈大律希音──陳庭詩紀念展〉《現代美術》106，頁 64-77，2003.2，臺北。
- 謝慧青〈大巧若拙‧大器無言──緬懷劉其偉、陳庭詩〉《典藏今藝術》127，頁 150-151，2003.4，臺北。
- 鐘俊雄〈讓陳庭詩心中那一把火傳遞下去〉《典藏今藝術》127，頁 155-156，2003.4，臺北。
- 亞洲藝術中心〈鋼鐵零件中的詩語情境──陳庭詩作品珍藏展〉《藝術家》342，頁 537，2003.11，臺北。
- 胡梅娟〈大器無言──陳庭詩〉《典藏今藝術》134，頁 205，2003.11，臺北。
- 鄭惠美〈寂莫身後事──藝術家陳庭詩〉《源雜誌》47，頁 14-21，2004.7-8，臺北。
- 邱麗文〈在寂靜中創作不懈，「全方位」的藝術家──陳庭詩〉《新觀念》197，頁 68-73，2004.8，臺北。
- 鄭惠美《神遊‧物外──陳庭詩》國立臺灣美術館，2004.11，臺北。
- 李鑄晉〈陳庭詩的藝術〉《典藏今藝術》150，頁 60-63，2005.3，臺北。
- 劉高興〈圓化高雄藝術鐵漢──談陳庭詩鐵雕藝術的創作〉《典藏今藝術》150，頁 64-67，2005.3，臺北。
- 陳盈瑛〈有情有義的推手，陳庭詩現代藝術基金會與陳庭詩紀念館〉《典藏今藝術》150，頁 68-69，2005.3，臺北。
- 孫曉彤〈歷史裡迴盪的大器無聲，臺中市役所舉辦陳庭詩特展〉《典藏今藝術》159，頁 103，2005.12，臺北。
- 余益興〈大器無言──陳庭詩的寂靜藝術〉《明道文藝》366，頁 86-93，2006.9，臺北。
- 鐘俊雄〈大師無聲、作品有情──陳庭詩藝文空間，在臺中美術園道〉《大墩文化》42，頁 29-30，2007.7，臺中。
- 梅丁衍〈陳庭詩木刻生涯拾遺〉《藝術欣賞》3：5，頁 16-27，2007.10，臺北。
- 李思賢《晝與夜：陳庭詩版畫中的天地觀》靜宜大學藝術中心，2008，臺中。
- 《滿庭詩意：陳庭詩逝世 10 週年紀念展》國立臺灣美術館，2012，臺中。
- 葉維廉〈在大寂的中空裡冥思陳庭詩天體運行的音樂〉《藝術家》443，頁 298-303，2012.4，臺北。
- 李進文〈傾聽，聽無聲──陳庭詩〈迴聲〉鐵雕〉《吹鼓吹詩論壇》17，頁 118-121，2013.9，臺北。
- 鐘俊雄〈融合西方極簡與東方詩情──陳庭詩〉《藝術家》484，頁 236-237，2015.9，臺北。
- 莊政霖《有聲畫作無聲詩：陳庭詩的十個生命片段》有故事，2016，臺中。
- 莊政霖《無聲‧有夢‧典藏「藝術行者」陳庭詩》臺中市政府文化局，2017，臺中。
- 劉高興《大化衍行：陳庭詩的藝術天地》創價文教基金會，2017，臺北。
- 白適銘《詩律‧形變‧玄機：陳庭詩百秩晉十紀念展》臺中市政府文化局，2022，臺中。

楊英風 Yuyu Yang (1926-1997)

著作

- 〈撒嬌（趣味漫畫）〉《中國勞工》29，頁 27，1952.1，臺北。
- 〈惻隱之心（漫畫）〉《中國勞工》32，頁 27，1952.3，臺北。
- 〈臺灣童謠〉《中國勞工》39，頁 32-33，1952.6，臺北。
- 〈臺灣民謠畫〉《中國勞工》41，頁 27，1952.7，臺北。
- 〈實踐節約（漫畫）〉《中國勞工》45，頁 12-13，1952.9，臺北。
- 〈慶祝國慶（漫畫）〉《中國勞工》46，頁 19，1952.10，臺北。
- 〈慶祝光復節（漫畫）〉《中國勞工》47，頁 14，1952.10，臺北。
- 〈歸途（漫畫）〉《中國勞工》51，頁 9，1952.12，臺北。
- 〈新年樂（漫畫）〉《中國勞工》55，頁 9，1953.2，臺北。
- 〈束手無策（漫畫）〉《中國勞工》54，頁 15，1953.2，臺北。
- 〈疏於防己（漫畫）〉《中國勞工》57，頁 17，1953.3，臺北。
- 〈小偷性急（漫畫）〉《中國勞工》59，頁 19，1953.4，臺北。
- 〈全世界自由勞工團結起來（漫畫）〉《中國勞工》62，頁 27，1953.6，臺北。
- 〈統一拜拜（漫畫）〉《中國勞工》68，頁 15，1953.9，臺北。
- 彭漫、楊英風、老夏〈漫畫彙輯〉《中國勞工》71，頁 27，1953.10，臺北。
- 〈陳納德將軍塑像〉《中國一周》516，頁 a4，1960.3.14，臺北。
- 《楊英風雕塑集：第一輯》，國立歷史博物館，1960，臺北。
- 〈楊英風致王宇清函〉《巴西六屆現代藝展》國立歷史博物館檔案檔號：100115，1961.1.9，臺北。
- 〈雕刻與建築的結緣——為教師會館設製浮雕記詳〉《文星》42，1961.4.1 臺北。
- 〈中國雕塑的衍變〉《中國手工業》36，頁 5-6，1961.10，南投。
- 〈我所知道的永瀨翁〉《文星》50，1961.12.1，臺北。
- 〈中國文化展向華府〉《中國一周》615，頁 9-10，1962.2.5，臺北。
- 〈我在羅馬〉《幼獅文藝》25：4，頁 28-29，1966.10，臺北。
- 〈從我們今天的城市思索明日世界的開拓〉《東方雜誌》1：1，頁 101-103，1967.7，臺北。
- 〈艾略特為中國藝壇帶來全是戾氣嗎？〉《東方雜誌》1：2，頁 87-88，1967.8，臺北。
- 〈一塊不為人注目的、象徵開發的石片〉《東方雜誌》1：5，頁 100-103，1967.11，臺北。
- 〈從東西方立體觀念的發展——談現代建築的方向〉《東方雜誌》1：8，頁 90-94、111，1968.2，臺北。
- 〈展望等〉《幼獅文藝》30：4，頁 168-173，1969.4，臺北。
- 〈「巨浪」的幻化〉《文藝》1，1969.7.7，臺北。
- 〈雕塑的一大步——景觀彫塑展的第一個十年〉《美術》29，頁 3-7，1973.3，臺北。
- 〈明日的腳步〉《明日世界》1，頁 22-26，1975.1，臺北。
- 〈愛與美〉《中國文選》94，頁 128-132，1975.2，臺北。
- 〈藍蔭鼎的畫外故事〉《藝術家》46，頁 28-32，1979.3，臺北。
- 〈畫廊專輯〉《藝術家》49，頁 25-63，1979.6，臺北。
- 〈我所認識的藍蔭鼎〉《藍蔭鼎水彩專輯》藝術家出版社，頁 2-4，1980，臺北。
- 〈雷射與藝術的結合——雷射為未來世界描繪美麗的遠景〉《藝術家》59，頁 123-126，1980.4，臺北。
- 〈心眼靈窗中看大千世界——我的雷射藝術〉《藝術家》65，1980.10，臺北。
- 〈讓紅毛城為我們訴説長長的故事〉《中外雜誌》28：5，頁 22-24，1980.11，臺北。
- 〈藝林摧折傲霜枝——記顧獻樑〉《中外雜誌》28：5，頁 63-65，1980.11，臺北。
- 〈從雙手到思想的生命激光〉《幼獅月刊》358，頁 45-50，1982.10，臺北。
- 〈雕塑・生命・與知命——中國雕塑藝術在國際地位上扮演的角色〉《臺北市立美術館館刊》1，頁 44-47，1984.1，臺北。
- 楊英風等〈看我們的美術館〉《藝術家》105，頁 74-84，1984.2，臺北。
- 〈中西雕塑觀念的差異〉《臺北市立美術館館刊》6，頁 20-23，1985.4，臺北。
- 《楊英風不鏽鋼景觀雕塑選輯（1969-1986）》楊英風事務所，1986，臺北。
- 〈尖端科技藝術展覽〉《臺灣美術》1，頁 38-40，1988，臺中。
- 楊英風等〈為臺北景觀把脈〉《幼獅月刊》422，頁 41-59，1988.2，臺北。
- 〈華嚴境界：談佛教藝術與中國造型美學〉《海潮音》70：4，頁 5-6，1989.4。
- 〈文化的沉思〉《臺灣美術》10，頁 24-27，1990.10。
- 《龍鳳涅槃：楊英風景觀雕塑資料簡輯（1970-1991）》葉氏勤益文化基金會，1991，臺北。
- 《牛角掛書——楊英風景觀雕塑工作文摘資料簡輯（1952-1988）》楊英風美術館、楊英風藝術教育基金會籌備處，1992.1，臺北。
- 〈致力弘傳中國文化的李志仁〉《藝術家》210，頁 461，1992.11，臺北。
- 《楊英風——甲子工作紀錄展》，臺灣省立美術館，1993，臺中。
- 高而潘、楊英風〈二二八建碑報導〉《中華民國建築師雜誌》223，頁 76-79，1993.7，臺北。
- 〈楊英風的藝術哲思〉《新觀念》174，頁 46-51，2002.9，臺北。
- 《楊英風：本土的情・前衛的心》現代畫廊，2003，臺北。
- 〈別有天地——張敬的雕刻世界〉《藝術家》341，頁 510，2003.10，臺北。
- Yang, Yuyu; Tee, Carlos G. "Lifescape Sculpture: Modern Chinese Ecological Aesthetics." *The Taipei Chinese Pen*, vol. 143, 2008, pp. 82-89.
- 《呦呦鳳凰：楊英風母親節特展》桃園縣政府文化局，2013，桃園。
- 呦呦楊英風〈木之華（節錄）〉《明報月刊》581，頁 61-62，2014，香港。

研究書目

- 〈省立師範學院藝術系師生作品展覽〉《中央日報》（二十五版），1950.1.1，臺北。
 教師：黃君璧、張大千、溥心畬、馬白水、孫多慈、黃榮燦、林聖揚。
 學生：李再鈐、宋世雄、吳淑貞、楊英風、陳宗行。
 （「中央畫刊」主編：郭琴舫。編輯委員：梁又銘、梁中銘）
- 疊翁〈楊英風雕塑版畫展〉《聯合報》，1960.3.9-11，臺北。
- 古蒙〈青年藝壇的楷模楊英風〉《自由青年》23：7，1960.4.1，臺北。
- 〈香港國際繪畫沙龍，莊喆榮獲金牌獎、楊英風獲銀牌獎〉《聯合報》（八版），1962.6.26，臺北。
- 周彤〈楊英風在菲律賓〉《聯合報》，1963.11.24，臺北。
- 吳意清〈義大利藝壇贊美楊英風〉《聯合報》（八版），1964.5.15，臺北。
- 〈楊英風在義介紹「五月畫展」〉《聯合報》（八版），1964.7.19，臺北。
- 〈楊英風的雕塑在義大利獲贊賞〉《聯合報》（八版），1964.10.9，臺北。
- 劉梅緣〈楊英風雕塑個展，七日在威尼斯揭幕〉《聯合報》（八版），1964.11.17，臺北。
- 〈羅馬著名畫廊舉辦世界除夕國際畫展楊英風展出四作品〉《聯合報》（八版），1964.12.8，臺北。
- 〈楊英風在羅馬銅雕耶穌復活，並將參加國際和平畫展〉《聯合報》（八版），1965.3.16，臺北。

- 〈國際復活節畫展揭幕，楊英風銅雕新作，獲羅馬藝壇好評〉《聯合報》（八版），1965.4.9，臺北。
- 〈威尼斯舉行楊英風畫展展〉《聯合報》（八版），1965.5.13，臺北。
- 郭有守〈楊英風在比利時〉《聯合報》，1965.6.26，臺北。
- 劉梅緣〈羅馬的聖教藝展和楊英風的三件雕塑〉《聯合報》（七版），1965.12.26，臺北。
- 劉梅緣〈楊英風在羅馬舉行個人畫展，兩大報紙特闢專欄介紹〉《聯合報》（三版），1966.1.24，臺北。
- 劉梅緣〈楊英風個人畫展在羅馬頗受重視各地畫廊正分別洽商展出〉《聯合報》（七版），1966.2.20，臺北。
- 戴獨行〈雕塑藝術家楊英風返國〉《聯合報》（八版），1966.10.11，臺北。
- 楚戈〈與楊英風一夕談〉《幼獅文藝》155，1966.11，臺北。
- 楚戈〈楊英風作品〉《幼獅文藝》156，1966.11，臺北。
- 〈雕塑家與現代畫家——楊英風和陳正雄明年應邀赴日聯展，為期兩週作品展出三十五件〉《新生報》（七版），1967.12.3，臺北。
- 張菱舲〈奇石〉《中華日報》，1968.1.21，臺南。
- 何恭上〈楊英風的雕塑世界（上、下）〉《新生報》（七版），1968.3.26-27，臺北。
- 何政廣〈楊英風談雕塑藝術〉《自由青年》42：6，1969.12.1，臺北
- 何政廣〈訪楊英風雕塑藝術〉（續）《自由青年》43：1，1970.1.1，臺北
- 廖雪芳〈結合建築與雕塑的景觀雕塑家〉《雄獅美術》41，1974.7，臺北。
- 江聲〈曬黑了的「藝術家」〉《雄獅美術》58，1975.12，臺北。
- 蔡文怡〈景觀雕塑家楊英風〉《中央月刊》10：11，1977.11，臺北。
- 黃章明〈楊英風教授談美國、佛教、藝術〉《出版與研究》18：2，1978.3.16，臺北。
- 呂理尚〈法界、雷射、功夫——與楊英風紐約夜談〉《藝術家》45，1979.2，臺北。
- 席德進〈近百年來國畫的改革者〉《藝術家》66，1980.11，臺北。
- 〈現代雕塑八人聯展作品欣賞〉《聯合報》（十二版），1985.6.28，臺北。
- 王保雲〈表現強烈民族風格的雕塑藝術家楊英風〉《中央月刊》25：3，頁 35-41，1992.3，臺北。
- 高以璇〈楊英風美術館專訪〉《歷史文物》3：2，國立歷史博物館，頁 96-101，1993.4，臺北。
- 周靜〈景雕大師楊英風先生〉《臺北市立圖書館館訊》11：1，頁 93-96，1993.9，臺北。
- 徐子文〈楊英風回首一甲子〉《藝術家》221，頁 450-453，1993.10，臺北。
- 林銓居〈反照紅塵諸色貌——楊英風的不鏽鋼雕塑〉《典藏藝術》14，頁 170-177，1993.11，臺北。
- 鄭蘇玲〈楊英風、楊奉琛的父子雕塑世界：你飛龍在天我雷射空靈〉《商業周刊》394，頁 86-87，1995.6.12-18，臺北。
- 楚戈〈藝術與生活——兼論楊英風對環境美術的理想〉《幼獅文藝》，1969.4，臺北。
- 李坤建〈楊英風將安厝法源寺〉《民生報》（十九版），1997.10.23，臺北
- 謝永乾〈朱銘的人間系列——體育與藝術的思想整合〉《中華體育季刊》48，頁 11-17，1999.3，臺北。
- 楊英風藝術研究中心編輯《楊英風「太初」回顧展專輯畫》國立交通大學，2000，新竹。
- 祖慰菁《景觀自在：雕塑大師楊英風》遠見天下文化出版股份有限公司，2000，臺北。
- 高燦榮〈從楊英風作品「鳳凰來儀」談景觀雕塑〉《藝術論衡》6，頁 1-18，2000，臺北。
- 黃慧鶯〈為鋼鐵注入藝術生命——雕塑家楊英風〉《臺北畫刊》394，頁 66，2000.11，臺北。
- 遠見書摘：〈景觀自在——雕塑大師楊英風〉《遠見雜誌》173，頁 284-285，2000.11，臺北。
- 釋寬謙《人文、藝術與科技：楊英風紀念文集》交通大學出版社，2001，新竹。
- 陳有志〈楊英風先生空間景觀的傳統性與現代性〉《文明探索叢刊》24，頁 53-79，2001.1，臺北。
- 阿通〈為楊英風傳記作曲的陳建臺〉《客家》127/128、150/151，頁 123，2001.1-2，桃園。
- 莊智〈景觀自在：雕塑大師楊英風〉《光華》26：4，頁 99-101，2001.4，臺北。
- 交通大學楊英風藝術研究中心〈楊英風辭世 5 周年紀念專輯：指導世界未來雕塑導向的大師——楊英風〉《新觀念》174，頁 44-45，2002，新竹。
- 蘇盈龍〈五〇年代的漫步——楊英風漫畫及插畫展〉《藝術家》322，頁 512-513，2002.3，臺北。
- 關國煊〈楊英風（1926-1997）〉《傳記文學》483，頁 141-148，2002.8，臺北。
- 楊奉琛〈最好的雕刻導師——我父楊英風〉《新觀念》174，頁 52-53，2002.9，臺北。
- 羅門〈宇宙時空兩扇不朽的大門——看大雕塑家楊英風作品「東西門」〉《新觀念》176，頁 20-21，2002.11，臺北。
- 陳雅雯〈當阿曼遇見楊英風——臺中現代畫廊於上海推出「歐陸大師」展〉《典藏今藝術》122，頁 158，2002.11，臺北。
- 郭少宗〈臺灣公眾藝術之檢視與展望——從顏水龍的馬賽克到楊英風的不銹鋼〉《中華民國建築師雜誌》221，頁 80-83，2003.5，臺北。
- 鄭維容〈虛擬實境、繪聲繪影〉《美育》134，頁 4-6，2003.7，臺北。
- 首都藝術〈景觀大師——楊英風特展〉《藝術家》340，頁 523，2003.9，臺北。
- 廖宜國〈臺灣《藝術家》首度現身 FIAC——楊英風作品參展巴黎國際當代藝術博覽會〉《典藏藝術》13，頁 212-213，2003.10，臺北。
- 江如海〈陳夏雨、楊英風與戰後臺灣現代雕塑的起源〉《現代美術學報》7，頁 95-129，2004，臺北。
- 蕭瓊瑞《景觀·自在·楊英風》國立臺灣美術館，2004，臺北。
- 蘇怡如〈研究、推廣、銷售並進——楊英風作品的市場營運網絡〉《典藏今藝術》148，頁 184-185，2005.1，臺北。
- 楊孟瑜〈世間一相逢，造就無盡藝術風華——楊英風與朱銘〉《典藏今藝術》148，頁 180-183，2005.1，臺北。
- 蘇怡如〈形影廣布·雅俗共賞——楊英風、朱銘作品普受藏家喜愛〉《典藏今藝術》148，頁 189-191，2005.1，臺北。
- 蕭瓊瑞〈巨峰巍峨——臺灣美術史上的楊英風〉《藝術家》364，頁 246-257，2005.9，臺北。
- 謝金蓉〈《臺灣史人物》系列二／楊英風用鳳凰與鏡月雕刻生命風景〉《新新聞》970，頁 96-98，2005.10.6-10.12，臺北。
- 關秀慧〈「景觀」即人的生活空間——楊英風的公共藝術〉《建築》97，頁 100-105，2005.11，臺北。
- 蕭瓊瑞〈劈剝太極——朱銘的現代雕塑〉《臺灣美術》63，頁 78-93，2006.1。
- 蕭瓊瑞〈站在鄉土上的前衛《楊英風全集》第二卷出版〉《藝術家》370，頁 242-251，2006.3，臺北。
- 倪再沁〈海納百川，大匠無隅：從臺灣雕塑的現代性進展兼論楊英風、朱銘〉《新活水》5，頁 90-95，2006.3，臺北。

- 蕭瓊瑞〈臺灣近代雕塑的兩次典範轉移──以黃土水和楊英風為例〉《臺灣美術》68，頁 48-63，2007，臺中。
- 蕭瓊瑞〈臺灣公共藝術的先驅者──《楊英風全集》第六卷「景觀規畫Ⅰ」出版〉《藝術家》388，頁 274-281，2007.9，臺北。
- 許峰旗、楊裕富〈楊英風太魯閣系列與朱銘太極系列之雕塑作品創作解析〉《藝術研究學報》卷 1：2，頁 103-116，2008，臺北。
- 蕭瓊瑞〈擎天巨擘──《楊英風全集》第七卷「景觀規畫Ⅱ」出版〉《藝術家》394，頁 248-255，2008.3，臺北。
- 蕭瓊瑞〈美麗的青春──《楊英風全集》「早年日記」卷出版〉《藝術家》395，頁 286-289，2008.4，臺北。
- 蕭瓊瑞〈文以言藝‧藝以進道──《楊英風全集》「文集 1」出版〉《藝術家》396，頁 264-267，2008.5，臺北。
- 許雪姬〈臺灣史上一九四五年八月十五日前後──日記如是説「終戰」〉《臺灣文學學報》13，頁 151-178，2008.12，臺北。
- 蕭瓊瑞主講《景觀自在楊英風》清涼音文化，2009，高雄。
- 《楊英風：開創心象景觀的巍然大家》香柏樹文化，2009，臺北。
- 鄧有盈〈於數位典藏建立社會性標記之研究：以楊英風數位美術館為例〉《圖書與資訊學刊》68，頁 80-107，2009.2，臺北。
- 蕭瓊瑞主編《楊英風全集‧第 9 卷，景觀規畫》藝術家出版社，2009，臺北。
- 蕭瓊瑞主編《楊英風全集‧第 17 至 19 卷，研究集》藝術家出版社，2009，臺北。
- 蕭瓊瑞主編《楊英風全集‧第 22 卷：工作札記》藝術家出版社，2009，臺北。
- 林永利、陳惠玲〈從花蓮機場三件作品談楊英風的公共藝術雛形〉《萬竅》，頁 59-74，2010，臺北。
- 蕭瓊瑞〈形象／意象／意念／觀念──楊英風雕塑創作的四個時期〉《雕塑研究》4，頁 61-133，2010，臺北。
- 蕭瓊瑞〈石的美學‧石的產業──楊英風與花蓮石雕〉《文學藝術與創意研發研究論文集》，頁 361-388，2011，臺北。
- 《觀心：新光三越開店 20 週年系列活動──楊英風展覽專冊》新光三越文教基金會，2011，臺北。
- 蕭瓊瑞《英風映像：楊英風全集出版記實》藝術家出版社，2011，臺北。
- 《天地永恒：雕塑藝術家楊英風》創價藝文中心委員會編輯、勤宣文教基金會，2011，臺北。
- 釋寬謙總策劃《百年雕塑：楊英風藝術及其時代國際學術研討會會議論文集》楊英風藝術教育基金會，2012，新竹。
- 《呦呦鳳凰：楊英風母親節特展》桃園縣文化局，2013，桃園。
- 蕭瓊瑞主編《臺灣美術全集第 30 卷：楊英風》藝術家出版社，2013，臺北。
- 廖新田〈楊英風的「生態美學」與臺灣當代藝術中的「社會介入」：關於「社會造型」的一些想法〉《雕塑研究》12，頁 1-17，2014，臺北。
- 林素幸〈被遺忘的一頁──楊英風與早期臺灣美術設計作品：以《豐年》為例〉《設計學報》20：1，頁 49-68，2015，臺北。
- 蕭瓊瑞〈向大師致敬：臺灣前輩雕塑 11 家大展〉《藝術家》484，頁 190-217，2015，臺北。
- 李孟學〈當代佛教藝術的贊助與實踐──以宣化上人與楊英風為例〉《書畫藝術學刊》23，頁 149-168，2017，臺北。
- 李孟學〈楊英風佛教造像中的正統意識初探〉《雕塑研究》20，頁 47-86，2018，臺北。
- 《豐年‧農村‧宜蘭人：藍蔭鼎與楊英風雙個展》，宜蘭縣政府文化局，2018，宜蘭。
- 殷寶寧〈雕刻與建築的結緣：楊英風與修澤蘭兩個合作案例研究〉《雕塑研究》20，頁 1-45，2018.11，臺北。
- 蕭瓊瑞《英風映像：楊英風全集出版記實》藝術家出版社，2020，臺北。
- 張文宏《全方位雕塑藝術家楊英風》中國文化大學美術系，2021，臺北。
- 齋藤齊〈《楊英風早年日記（1940-1946）》的分析與考察及其與《葉盛吉日記（1938-1950）》的比較〉輔仁大學跨文化研究所比較文學與跨文化研究博士論文，2022，新北。
- 龔詩文〈楊英風的景觀雕塑及其風景表現──以太魯閣山水系列為中心〉《雕塑研究》29，頁 39-100，2023，臺北。

▌胡奇中 Hu Chi-chung (1927-2012)

著作

- 〈我與畫〉《建築雙月刊》11，頁 1，1963.2，臺北。

研究書目

- 〈胡奇中油畫〉《中外畫報》29，頁 22，1958.11，臺北。
- "THE IMAGERY OF HU CHI CHUNG." *The Heritage Press*, 1962.
- 瘂弦〈畫頁（介紹趙二呆胡奇中張杰作品）〉《幼獅文藝》25：1，頁 111-126，1966，臺北。
- 何恭上〈胡奇中的繪畫世界〉《自由青年報》，1966.7.1，臺北。
- 席德進〈永不熄滅的星光〉《幼獅文藝》27：15，1967.11，臺北。
- 何恭上〈看胡奇中的畫〉《中國一周》，1967.12.11，臺北。
- 《胡奇中畫集》國立臺灣藝術館，1967，臺北。
- Gayw. Weaves〈從湖畔畫廊看胡奇中的迷人的畫〉《雄獅美術》11，1972.1，臺北。
- 林慰君〈胡奇中畫展參觀記〉《聯合報》，1972.8.9，臺北。
- 何恭上〈胡奇中在卡美爾〉《雄獅美術》40，1974.6，臺北。
- 劉文三〈中國的夢永飄香──胡奇中的繪畫世界〉《藝術家》71，1981.4，臺北。
- 劉文三〈胡奇中的冷漠世界〉《藝術家》71，1981.4，臺北。
- 《胡奇中畫展請柬》臺灣省立博物館，1986，臺北。
- 郁斐斐〈走在抽象與實體之間的胡奇中〉《藝術家》136，1986.9，臺北。
- 陳長華〈從傳令兵到畫家〉《聯合報》，1986.9.7，臺北。
- 何從〈拒絕傷痛、只要浪漫──評胡奇中畫展〉《民眾日報》，1989.8.24，臺北。
- 《胡奇中畫集》臺北時代畫廊，1991。
- 《胡奇中》世界畫廊（Galerie du Monde Ltd.），2017，臺北。

▌郭東榮 Kuo Tong-jong (1927-2022)

著作

- 〈快樂的時代〉《神學與教會》6：3/4，頁 141-145，1967.3，臺南。
- 〈東京的畫廊〉《藝壇》9，頁 11-14，1968.11，臺北。
- 〈旅日畫家郭東榮近況〉《雄獅美術》5，1971.7，臺北。
- 《郭東榮画集》美工出版株式会社，1980，東京都。

- 〈廖繼春與五月畫展〉《1962-1970 年間的廖繼春繪畫之研究》藝術家出版社，頁 17，1988，臺北。
- 〈五〇年代以來日本現代美術發展的概況〉《現代美術》30，頁 72-75，1990.6，臺北。
- 〈憶吾師廖繼春〉《典藏藝術》43，頁 182-186，1996.4，臺北。
- 〈廖繼春逝世二十週年憶往〉《現代美術》65，頁 12-14，1996.4，臺北。
- 〈憶吾師廖繼春〉《典藏藝術》43，頁 182-184，1996.4，臺北。
- 〈五月畫會四十週年紀念展〉《藝術家》251，頁 459，1996.4，臺北。
- 《郭東榮返鄉展》嘉義市文化局，2003，嘉義。
- 《郭東榮 79 長流回顧展》長流美術館，2005，臺北。
- 〈五月畫會簡介〉《五月畫會五十週年紀念專輯》長流美術館，2006，桃園。
- 《五月畫會 2006 五十週年紀念專輯》長流美術館，2007，臺北。
- 《向阿波羅挑戰，郭東榮油畫創作集》，正因文化，2007，臺北。
- 〈淺談五月畫會歷史〉《藝術家》384，頁 414-415，2007.5，臺北。
- 《郭東榮》香柏樹文化，2009，臺北。
- 《臺灣名家美術 100 油畫：郭東榮》香柏樹文化，2009，臺北。
- 《世界在變：2009 五月畫會聯展》長流美術館，2009，臺北。
- 郭麗娟〈為時代而畫──五月畫會發起人郭東榮〉《臺灣光華雜誌》，2010.11，臺北。
- 《世界在變：臺灣五月畫會五十五週年紀念專輯》長流美術館，2011，臺北。
- 《郭東榮 85 回顧展》臺中市立港區藝術中心，2012，臺中。
- 《2012 年 5 月畫會 56 周年紀念專輯》長流美術館，2012，臺北。
- 《世界在變：郭東榮油畫展》國立臺灣美術館，2014，臺北。
- 《奇麗之愛：郭東榮的超現實世界》國立國父紀念館，2015，臺北。
- 《臺灣五月畫會六十週年聯展紀念專輯》長流美術館臺北館，2016，臺北。

研究書目

- 〈旅日畫家郭東榮近況〉《雄獅美術》5，1971.7，臺北。
- 陳永森〈旅日畫家郭東榮畫展〉《雄獅美術》91，1978.9，臺北。
- 劉文煒〈郭東榮其人其畫〉《藝術家》77，1981.10，臺北。
- 木麻黃〈郭東榮其人其畫〉《雄獅美術》128，1981.10，臺北。
- 鄭穗影〈從鄉愁中孕育的藝術之花〉《藝術家》101，1983.10，臺北。
- 李催〈以心為師的畫家：郭東榮〉《雄獅美術》152，頁 74-75，1983.10，臺北。
- 莊世和〈旅日畫家其人其畫〉《臺灣文藝》90，1984.9，臺北。
- 〈郭東榮油畫贏得日府賞〉《聯合報》，1985.5.20，臺北。
- 黃茜芳〈如沐和煦春風──郭東榮、陳銀輝、吳炫三談老師廖繼春〉《典藏藝術》42，頁 100-105，1996.3，臺北。
- 〈當代畫家作品集──郭東榮等〉《臺灣畫》22，頁 33-43，1996.4-5，臺北。
- 陳麗華〈東方明珠，多采多姿──郭東榮多樣的畫風，色彩豐富，面貌多變〉《藝術家》341，頁 519，2003.10，臺北。
- 黃正綱〈郭東榮：時代精神的造型表現者〉，香柏樹文化，2009，臺北。
- 陳麗華〈從世界在變系列探討郭東榮與康丁斯基的關係〉《空大人文學報》20，頁 261-293，2011，臺北。
- 陳麗琇〈郭東榮抽象繪畫與書法之關聯〉《造形藝術學刊》，頁 51-84，2011.12，臺北。
- 陳麗琇〈郭東榮繪畫理念與康丁斯基的內在需要之關連〉《臺藝美碩班會刊》3，頁 17-25，2012.6，臺北。
- 蕭瓊瑞〈穿梭於現實與夢想之間──郭東榮的藝術長路〉《藝術家》467，頁 250-251，2014.4，臺北。
- 蕭瓊瑞〈奇麗之愛──郭東榮的超現實世界〉《藝術家》479，頁 208-213，2015.4，臺北。

▌郭豫倫 Kuo Yu-lun （1930-2001）

研究書目

- 林文月〈郭豫倫畫集〉《聯合文學》10：17，2006，臺北。

▌鄭瓊娟 Cheng Chung-chuan （1931-2024）

著作

- 《鄭瓊娟：滾動生命裡的燦爛與真實》新竹市文化局，2008，新竹。
- 《鎏金風華‧愛永傳遞：旅日畫家鄭瓊娟八秩華誕義展畫集》雙獅社會慈善事業基金會，2011，新竹。
- 《瓊生命之力‧娟長空之外：鄭瓊娟的創作之路》靜宜大學藝術中心，2016，臺中。

研究書目

- 陸蓉之〈空谷瓊花‧再現風華──五月畫會的鄭瓊娟〉《藝術家》316，頁 501-503，2001.9，臺北。
- 白雪蘭〈生命‧奔放‧愛──淺論鄭瓊娟作品〉《典藏今藝術》128，頁 158，2003.5，臺北。
- 白雪蘭〈居日女畫家鄭瓊娟的藝術轉折──從文獻與口訪談起〉《現代美術》190，頁 77-86，2018.9。
- 白雪蘭《鄭瓊娟：臺灣戰後第一代女畫家》新竹市文化局，2022，新竹。

▌劉國松 Liu Kuo-sung （1932-）

著作

- 〈劫後餘溫〉《中學生文藝》，1952.7.10，臺北。
- 〈為什麼把日本畫往國畫裏擠？──九屆〈全省美展國畫部觀後〉《聯合報》（六版），1954.11.23，臺北。
- 〈日本畫不是國畫〉《臺灣新生報》，1954.12.14，臺北。
- 〈國畫的彩色問題──讀「本刊二次筆談會」後〉《聯合報》（六版）1955.1.23，臺北。
- 〈目前國畫的幾個重要問題〉《文藝月報》2：6，頁 7-8，1955.6.15，臺北。
- 〈漫談藝術〉《文藝理論》65，1956.9.1，臺北。
- 〈現代繪畫的哲學思想──兼評李石樵畫展〉《聯合報》（六版）「藝文天地」，1958.6.16，臺北。
- 〈中學美術教育的我見〉《聯合報》（六版）「聯合副刊」，1958.7.20，臺北。
- 〈半灰色的畫像〉（譯作）《聯合報》（七版），1959.1.14，臺北。
- 〈不是宣言──寫在「五月畫展」之前〉《筆匯》1：1，1959.5，臺北。
- 〈畫壇的新血　海軍四人聯合畫展記〉《聯合報》（六版）「新藝」，1959.5.2，臺北。
- 〈寫在五月畫展之前〉《中央日報》（八版）「影藝新聞」，1959.5.29，臺北。
- 〈不可比葫蘆畫瓢──對中學美術教學的意見〉《筆匯》1：2，1959.6.10，臺北。
- 魯亭（劉國松）〈看了王濟遠畫展之後〉《筆匯》1：3，1959.7，臺北。
- 魯亭（劉國松）〈野獸主義〉《筆匯》1：4，1959.8，臺北。
- 莞爾（劉國松）〈盧奧繪畫的研究〉《筆匯》1：4，1959.8，臺北。

- 〈名畫照片展覽觀後感〉《筆匯》1：4，1959.8，臺北。
- 莞爾（劉國松）〈喬治・布拉克略論〉《筆匯》1：6，1959.10，臺北。
- 〈談全省美展——敬致劉真廳長〉《筆匯》1：6，頁25-28，1959.10，臺北。
- 〈論立體主義〉《筆匯》1：7，1959.11，臺北。
- 莞爾（劉國松）〈勒澤與機械美〉《筆匯》1：8，1959.12，臺北。
- 魯亭（劉國松）〈未來主義與藝術〉《筆匯》1：9，1960.1，臺北。
- 〈評全省美展〉《新生報》（八版）「北回歸線」，1960.1.21，臺北。
- 〈抽象繪畫釋疑〉《現代藝術》1，1960.3.15，臺北。
- 〈現代繪畫的本質問題——兼答方其先生〉《筆匯》1：12，1960.4，臺北。
- 〈抽象畫的標題〉（上、下）《聯合報》（六版）「新藝」，1960.5.14-15，臺北。
- 〈論抽象繪畫的欣賞〉《文星》34，1960.8.1，臺北。
- 〈為什麼不參加世運會的美術展覽？〉《聯合報》（六版）「新藝」，1960.8.25，臺北。
- 〈青年畫家需要獎勵〉《聯合報》（六版）「新藝」，1960.9.24，臺北。
- 魯亭（劉國松）〈近代繪畫的發展及趨勢〉《筆匯》2：3，1960.10，臺北。
- 〈論抽象繪畫〉《筆匯》2：3，頁22-32，1960.10，臺北。
- 〈論繪畫批評〉《筆匯》2：5，1960.12，臺北。
- 〈印象派與抽象派——袁樞真教授在歐談畫壇趨勢〉《中央日報》（八版），1960.12.16，臺北。
- 〈評十五屆全省美展西畫部〉《聯合報》（六版）「新藝」，1960.12.21，臺北。
- 〈評韓國現代美展〉《聯合報》（六版）「新藝」，1960.12.28，臺北。
- 吳意清（劉國松）〈介紹五月畫展〉，1960，臺北。
- 〈與永瀨義郎一席談〉，1961，臺北。
- 〈看「現代版畫展」〉《聯合報》（五版）「新藝」，1961.1.3，臺北。
- 〈繪畫的峽谷——從十五屆全省美展國畫部說起〉《文星》39，1961.1.1，臺北。
- 〈記第一次現代繪畫座談會〉《筆匯》2：6，1961.1，臺北。
- 〈記抽象畫聯展〉《聯合報》（六版）「新藝」，1961.2.28，臺北。
- 〈師大學生美展觀後〉《聯合報》（六版）「新藝」，1961.3.31，臺北。
- 〈顧福生與其畫〉《中央日報》（八版）「影藝新聞」，1961.4.14，臺北。
- 〈巴黎畫派的遞變〉《筆匯》2：7，1961.5，臺北。
- 爾眉（劉國松）〈二次大戰後的德國畫壇〉《筆匯》2：7，1961.5，臺北。
- 吳耀先（劉國松）〈為青年畫說幾句畫〉《公論報》「綜藝」，1961.6.2，臺北。
- 〈記「國家畫廊」的落成〉《聯合報》（八版）「新藝」，1961.6.25，臺北。
- 〈評「四海畫展」〉《聯合報》（八版）「新藝」，1961.6.29，臺北。
- 〈漢畫特展簡介〉（上、中、下）《聯合報》（八版）「新藝」，1961.8.1-3，臺北。
- 〈為什麼把現代藝術劃給敵人？——向徐復觀先生請教〉（上、下）《聯合報》（十版）「新藝」，1961.8.29-30，臺北。
- 〈論中學美術教育——從修訂中學美術課程標準草案說起〉《筆匯》2：10，1961.9，臺北。
- 〈自由世界的象徵——抽象藝術〉（上、下）《聯合報》（八版）「新藝」，1961.9.6-7，臺北。
- 〈現代藝術與匪俄的文藝理論〉《文星》48，1961.10.1，臺北。
- 〈中央故宮博物院聯合特展觀後感〉（上、下）《公論報》「藝苑縱橫談（九）」，1961.10.24-25，臺北。
- 〈東西藝術之關係及其傾向——聽孫多慈教授演講有感〉（上、下）《公論報》「藝苑縱橫談（十）」，1961.11.5-6，臺北。
- 〈我們的疑問與意見——給中國文藝協會一封公開信〉《公論報》（七版）「藝苑縱橫談（十一）」，1961.11.20，臺北。
- 〈創作不因年老而停止——看永瀨的版畫〉《聯合報》（八版）「新藝」，1961.11.21，臺北。
- 〈遏阻共匪對自由世界的文化滲透活動〉《公論報》（七版）「藝苑縱橫談（十二）」，1961.11.28，，臺北。
- 〈東方畫會及它的畫展〉《聯合報》（八版）「新藝」，1961.12.24，臺北。
- 〈寫在「現代畫家具象畫展」之前〉《公論報》（七版）「藝苑縱橫談（十一）」，1961.12.29，臺北。
- 〈現代畫展評介〉《聯合報》（九版）「新藝」，1962.1.1，臺北。
- 〈西方的呈現——新視覺主義和郭軔的畫〉《聯合報》（八版）「新藝」，1962.1.9，臺北。
- 〈藝術貴有創造——祝福師大藝術系〉《聯合報》（八版）「新藝」，1962.1.21，臺北。
- 〈畫廊・畫展〉（聚寶盆開幕）《聯合報》（八版）「新藝」，1962.3.11，臺北。
- 〈日本早期現代版畫運動〉《詩・散文・木刻》3，1962.3.15，臺北。
- 〈繪畫的晤談——從劉獅先生畫魚展談起〉（上、下）《聯合報》（八版）「新藝」，1962.3.19-20，臺北。
- 〈與徐復觀先生談現代藝術的歸趨〉《作品》3：4，1962.3.25，臺北。
- 〈虹西方可以休矣！〉《文星》57，1962.7.1，臺北。
- 〈評介十屆南美展〉《聯合報》（六版）「新藝」，1962.7.16，臺北。
- 〈黑白展觀後〉《聯合報》（六版）「新藝」，1962.7.29，臺北。
- 〈伊朗的藝術與藝術家〉《聯合報》（六版）「新藝」，1962.7.31，臺北。
- 〈畫，就是畫〉《中央日報》，1962.8.9，臺北。
- 〈關於「抽象畫」〉《中央日報》，1962.8.16，臺北。
- 〈謹防共匪藝術統戰〉（上、下）《聯合報》（六版）「新藝」，1962.8.16-17，臺北。
- 〈過去、現在、傳統〉《文星》59，1962.9.1，臺北。
- 〈李明明畫展評介〉《聯合報》（六版）「新藝」，1962.9.2，臺北。
- 〈世界水彩畫展序〉（上、下）（譯作）《聯合報》（六版）「新藝」，1962.9.20-21，臺北。
- 〈關於東京國際版畫展〉《聯合報》（六版）「新藝」，1962.11.30，臺北。
- 〈牝、牡、驪、黃——寫在「麗水精舍」畫展之前〉《聯合報》（六版）「新藝」，1962.12.8，臺北。
- 〈巴黎畫壇現況——兼記中國畫學會第一次座談〉《聯合報》（六版）「新藝」，1962.12.10，臺北。
- 〈記全國水彩畫聯展〉《聯合報》（六版）「新藝」，1963.2.18，臺北。
- 〈我所知道的呂壽琨先生——一位從傳統畫軸中成長的抽象畫家〉《聯合報》（六版）「新藝」，1963.2.20，臺北。
- 〈看偽傳統派的傳統知識〉《文星》65，1963.3.1，臺北。
- 〈畫道與禪道——聽虞君質教授演講有感〉（上、下）《聯合報》（七版）「新藝」，1963.3.29-30，臺北。
- 〈現代藝術與共黨的文藝理論〉《中國一周》727，1963.3.30，臺北。
- 〈蒙娜麗莎——被世人盲目的讚美矇蔽了〉（上、下）《聯合報》（六版）「新藝」，1963.4.27-28，臺北。
- 〈與日本畫家福山進一席談〉《聯合報》（六版）「新藝」，1963.5.20，臺北。
- 〈無畫處皆成妙境——寫在五月美展前夕〉《文星》68，1963.6.1，臺北。
- 〈從龐圖藝展談中西繪畫的不同——兼評「龐圖」國際藝術運動展〉《文星》70，1963.8.1，臺北。
- 〈美國首席女雕塑家——海蒲娟絲〉（上、下）《聯合報》（八版）「新藝」，1963.8.12-13，臺北。

- 〈精煉而美麗的心智——悼法國大畫家布拉克〉《聯合報》（八版）「新藝」，1963.9.5，臺北。
- 〈中國藝術——呂壽琨的畫展〉《中央日報》（七版），1963.9.13，臺北。
- 魯亭（劉國松）〈印象派論〉（上、中、下）《青年世紀》24-26，1963.10-12，臺北。
- 〈評介美國現代畫展〉《聯合報》（八版）「新藝」，1963.10.5，臺北。
- 〈創造出自己的面目——評全球華僑華裔美展的繪畫〉《聯合報》（八版）「新藝」，1963.10.22，臺北。
- 〈老大意轉拙——張大千終於變了！〉《聯合報》（八版）「新藝」，1963.11.17，臺北。
- 魯亭（劉國松）〈秀拉與新印象主義〉《青年世紀》27，1964.1，臺北。
- 魯亭（劉國松）〈梵高、高更、塞尚與後期印象派〉《青年世紀》29，1964.3，臺北。
- 魯亭（劉國松）〈野獸派論〉《青年世紀》30，1964.4，臺北。
- 吳意清（劉國松）〈義大利藝壇讚美楊英風〉《聯合報》（八版）「新藝」，1964.5.15，臺北。
- 〈印象‧日出——印象主義的運動〉《文星》80，1964.6.1，臺北。
- 〈日本青年畫家渡邊恂三談轉變中的東京畫壇〉（上、下）《聯合報》（八版）「新藝」，1964.8.4-5，臺北。
- 〈從美人海卻先生演講說起〉《文星》83，1964.9.1，臺北。
- 〈我所知道的南聯美展〉《聯合報》（八版）「新藝」，1964.9.27，臺北。
- 〈名畫失竊的故事〉《文星》84，1964.10.1，臺北。
- 〈我國的雕竹藝術〉（上、下）《中央日報》（七版）「影藝新聞」，1964.10.18-19，臺北。
- 〈國際兒童畫展評介〉《民族晚報》（三版），1964.11.4，臺北。
- 〈畫，就是畫——由人的自然觀看繪畫觀的轉變〉《文星》86，1964.12.1，臺北。
- 〈畫家與模特兒〉《文星》87，1965.1.1，臺北。
- 〈畢卡索，你的確老了！〉（上、下）《聯合周刊》（十版）「特稿」，1965.1.16、23，第，臺北。
- 〈談筆墨〉《文星》90，頁52-55，1965.4.1，臺北。
- 〈「中國現代畫的路」自序〉《文星》90，頁66-68，1965.4.1，臺北。
- 〈我的繪畫觀〉《徵信週刊》（第五頁）「藝苑」，1965.4.3，臺北。
- 爾眉（劉國松）〈國際間對劉國松繪畫的評價〉《大華晚報》，1965.4.6，臺北。
- 《中國現代畫的路》文星出版社，1965.4.25，臺北。
- 〈莊喆與我〉《將作》5，1965.5，臺北。
- 〈五四運動以來的中國繪畫界〉《國魂》240，1965.5，臺北。
- 〈找回藝術的棒子〉《幼獅文藝》22：5，1965.5，臺北。
- 〈談繪畫的技法〉《文星》92，1965.6.1，臺北。
- 〈不得已畫家馮鍾睿〉《聯合周刊》（十二版）「藝苑」，1965.6.5，臺北。
- 〈中國現代畫的基本精神〉《文星》94，1965.8.1，臺北。
- 〈論繪畫的標題〉《國魂》242，1965.8，臺北。
- 〈五十年來的中國繪畫界〉《這一代》創刊號，1965.10.10，臺北。
- National Historical Museum ed., *LIU Kuo-Sung*（劉國松畫集），Taipei: National Historical Museum, 1966.
- 〈我的第一個感想〉《徵信週刊》（十三版）「藝苑‧平劇」，1966.2.26，臺北。
- 〈新達達派畫家羅森白——獲威尼斯雙年展繪畫大獎〉，出處不明。
- 《臨摹‧寫生‧創造》文星出版社，1966.4.15，臺北。
- 〈我看西洋現代藝壇的趨勢〉《幼獅文藝》27：5，1967.11，臺北。
- 〈英國藝壇門戶森嚴〉《中央日報》（九版），1967.6.17，臺北。
- 〈國際博覽會觀新電影〉《幼獅文藝》28：6，1968.6，臺北。
- 〈旅美名攝影家楊超塵〉《幼獅文藝》28：6，1968.6，臺北。
- 〈中國古藝術在歐美〉《幼獅文藝》29：1，1968.7，臺北。
- 〈何為新？何為現代？〉《幼獅文藝》29：2，1968.8，臺北。
- 〈我對普普的看法〉《幼獅文藝》29：3，1968.9，臺北。
- 〈好名之道〉《幼獅文藝》29：4，1968.10，臺北。
- 〈建築首先要有地〉《幼獅文藝》29：5，1968.11，臺北。
- 〈劉國松旅行與畫展〉《旅行雜誌》42，1968.11，臺北。
- 〈禪宗美學與水墨畫〉《幼獅文藝》29：6，1968.12，臺北。
- 〈美術在復興文化的地位〉《新聞天地》25：1，1969.1，臺北。
- 〈肯霍茲凍結了時間？〉《幼獅文藝》30：2，1969.2，臺北。
- 〈我所認識的李鑄晉教授〉《幼獅文藝》30：4，1969.4，臺北。
- 〈繪畫是一條艱苦的歷程——自述與感想〉《藝壇》13，1969.4，臺北。
- 〈由困苦中奮鬥成功的青年畫家——阿蘭晉司基〉《幼獅文藝》31：2，1969.8，臺北。
- 〈文化復興中藝術家應有的認識〉《中華文化復興月刊》2：8，1969.8，臺北。
- 〈東方精神在美國〉《中國時報》（九版），1970.6.17，臺北。
- 〈認清並把握住繪畫史發展的方向〉《中華文化復興月刊》4：5，1971.5，臺北。
- "Liang K'ai Versus Picasso, "*Echo*. May 1971., Taipei.
- 〈我個人繪畫發展的軌跡〉《雄獅美術》5，1971.7，臺北。
- 〈由中西繪畫史的發展來看——中國現代畫家應走的方向〉《新亞藝術》9，1972.7，香港。
- 〈談談繪畫的欣賞〉《新亞生活》15：7，1972.12，香港。
- 〈提辭〉《新亞生活》15：16，1973.7，香港。
- 〈籌備「香港當代水墨畫展」的感想〉《雄獅美術》49，1975.3，臺北。
- 〈反潮流的陳老蓮〉《藝術家》1，1975.6，臺北。
- 〈藝術家與教師〉《藝術家》3，1975.8，臺北。
- 〈香港藝術中心舉行水墨畫展〉《藝術家》5，1975.10，臺北。
- 〈溥心畬先生的畫與其教學思想〉《溥心畬書畫稿》香港中文大學新亞書院藝術系，1976.5，香港。
- "On My Own Art," *Asian & Pacific Quarterly of Cultural and Social Affairs*, Vol. Ⅷ. No.1, Summer, 1976, Seoul.
- 〈現代水墨畫展目錄——序〉《大任》41，1976.7，香港。
- 〈現代水墨畫序〉《藝術家》16，1976.9，臺北。
- 〈溥心畬先生的畫與其教學思想〉《大成》35，1976.10，香港。
- 〈中西繪畫發展的比較〉（上、下）《華僑日報》，1976.10.25-26，香港。
- 〈談繪畫的技巧〉（上、中、下）《星島日報》，1976.11.17-19，香港。
- 〈溥心畬先生的畫與其教學思想〉《藝術家》20，1977.1，臺北。
- 〈第四屆亞洲美教育會議報告〉《藝術家》21，1977.2，臺北。
- 〈藝術與人生〉《中國時報》，1977.7.27，臺北。
- 〈「藝術與人生」答客問〉《中國時報》，1977.8.10，臺北。
- 〈沉在山的呼吸裡〉《當代文藝》143，1977.10，香港。
- 〈香港現代水墨畫展協會首展〉《藝術家》31，1977.12，臺北。
- 〈中國畫的新境〉《聯合報》（十二版）「聯合副刊」，1978.7.25，臺北。
- 〈重回我的紙墨世界〉《中國時報》，1978.7.26，臺北。
- 〈第二屆水墨畫展序〉《藝術家》41，1978.10，臺北。
- 〈談談繪畫的欣賞〉《中國時報》（十二版）「人間」，1979.1.8，臺北。
- 〈談繪畫的技巧〉（上、中、下）《聯合報》（十二版）「聯合副刊」，1979.1.9-11，臺北。

- 〈如何讀畫〉《新聞天地》1820，1983.1.1，香港。
- 人民美術出版社編《劉國松畫輯》人民美術出版社，1984，北京。
- 〈鄭明的十年耕耘〉《新亞生活》12：1，1984.9，香港。
- 〈談香港視覺藝術之發展〉《藝》（中國文藝節特刊）香港中文大學學生會，1984.9，香港。
- 〈玩耍的藝術家——楚戈〉《良友》6，1984.11，香港。
- 〈「五月畫會」的成立與奮鬥〉《臺北市立美術館館刊》4，1984，臺北。
- 〈姚慶章的畫〉《讀者良友》2：6，1985，香港。
- 中國友誼出版公司《劉國松畫選》中國友誼出版公司，1985，北京。
- 〈李錫奇和他的現代畫〉《良友》17，1985.1，香港。
- 〈回顧過去，開創未來〉《明報月刊》20：9，1985.9，香港。
- Leal Senado de Macau ed., *Liu Kuo-sung*, Macau: Museu Luís de Camões, 1986.
- 〈現代中國與現代中國畫〉《香港時報》，1986.1.15。
- 〈妙選丹青繪異彩〉《中報》，1986.8.25，香港。
- 妙覺（劉國松）〈一掃陋習立畫壇——由周韶華的大河尋源説起〉《中報月刊》82，1986.11，香港。
- 〈推動現代水墨畫創作〉《第一畫刊》54，1987.6，臺北。
- 〈一個畫家的探索之路〉《新華日報》，1987.9.2，南京。
- 〈永不斷線的風箏——吳冠中的繪畫歷程與風格〉《文星》112，1987.10，臺北。
- 〈我的老師朱德群〉《中國時報》（八版）「人間」，1987.10.1，臺北。
- 〈北疆大自然的歌手——于志學〉《文星》113，1987.11，臺北。
- 〈馳騁畫布的夢幻騎士——夢做夢的畫家——石虎〉《文星》114，1987.12，臺北。
- 〈當前中國畫的觀念問題〉《北京國際水墨畫展論文匯編》北京國際水墨畫展組委會、中國畫研究院、《中國畫研究》編輯部，1988，北京。
- 〈一筆獨霸北山河，開拓邊塞畫風的大漠畫家——舒春光〉《文星》115，1988.1，臺北。
- 〈優生藝術的繁殖者 面向世界，走向未來的畫家——周韶華〉《文星》116，1988.2，臺北。
- 〈破壞傳統的恐怖浪子，肢解文字震動靈魂的畫家——谷文達〉《文星》117，1988.3，臺北。
- 〈西藏的畫中傳奇：苦行千里，以畫殉山的畫家——劉萬年〉《文星》118，1988.4，臺北。
- 〈我從蠻荒中走過：鑽進原始與神祕的侗族畫家——楊曉村〉《文星》119，1988.5，臺北。
- 〈走在新舊時代的交接點上——海上畫家周凱〉《文星》120，1988.6，臺北。
- 〈當前中國國畫的觀念問題〉（上、中、下）《聯合報》（二十一版）「聯合副刊」，1988.8.23-25，臺北。
- 〈現代水墨畫序展〉《文匯報》，1988.9，香港。
- 〈當前中國國畫的觀念問題〉（上、下）《星島日報》（卅七版），1988.11.30-12.1，香港。
- 〈林風眠的藝術思想〉《今日生活》278，1989，臺北。
- 〈中國繪畫基本觀念之我見〉《美術研究》53，1989.1，香港。
- 〈難忘的老師朱德群〉《東方日報》，1989.1.21，香港。
- 〈龍年終於過去了〉《聯合報》（二十七版）「聯合副刊」，1989.2.12，臺北。
- 〈超現實味的國畫家段秀蒼〉《第一畫刊》75，1989.3.1，臺北。
- 〈朱楚珠個展序〉《藝術家》167，1989.4，臺北。
- 〈我所認識的李重重〉《藝術家》167，1989.4，臺北。
- 〈大陸新秀畫家之四——走在新舊時代交接點上的周凱〉《第一畫刊》4（五版），1989.6.1，臺北。
- 〈李君毅的人與畫〉《藝術家》171，1989.8，臺北。
- 石瑞仁總編《劉國松畫集》臺北市立美術館，1990，臺北。
- 〈五四精神與臺灣現代美術的發展〉《臺灣地區現代美術的發展》臺北市立美術館，1990，臺北。
- 〈我的思想歷程〉《現代美術》29，1990.4，臺北。
- 〈我的告白〉《中央日報》，1990.4.3，臺北。
- 〈我為臺灣中年畫家回顧展熱身〉《自立早報》，1990.4.5，臺北。
- 〈五月有感〉《臺灣新生報》（十六版）「一週藝廊」，1990.4.22，臺北。
- 〈學畫憶往〉《聯合報》（二十九版）「聯合副刊」，1990.6.10，臺北。
- 〈《王秀雄論文回響》之1 純學術立場值得支持 締造藝術創作美好環境 我們應有雅量面對問題〉《聯合報》（八版）「文化廣場」，1990.8.30，臺北。
- 〈談中國繪畫的封建思想〉《藝術貴族》11，1990.11，臺北。
- 〈新畫種的創造者——林文傑〉《九十年代月刊》250，1990.11，香港。
- 〈「五月」與「東方」〉《東方·五月畫會35周年展》時代畫廊，1991，臺北。
- 〈我的追求目標〉《五月畫會紀念展》龍門畫廊，1991，臺北。
- 〈三個文學作家攜手走過「花季」〉《自立晚報》（十九版），1991.4.12，臺北。
- 〈為虞君質老師説幾句話〉《雄獅美術》245，1991.7，臺北。
- 〈談繪畫的內容與欣賞〉《龍語文物藝術》8月號，1991.8，香港。
- 〈再為虞君質老師剖白——兼答林「興獄」〉《雄獅美術》247，1991.9，臺北。
- 〈精神、意境和氣韻——序「香港現代水墨畫展」〉《雄獅美術》247，1991.9，臺北。
- 〈「東方」與「五月」——記東方、五月三十五週年展〉《雄獅美術》250，1991.12，臺北。
- 潘台芳總編《劉國松畫集》臺北市立美術館，1992，臺北。
- 〈先求異再求好〉嚴善錞編《第二屆國際水墨畫展'92深圳論文集》中國畫研究院、深圳畫院，1992，深圳。
- 〈臺灣、香港現代水墨畫發展座談會〉《雄獅美術》251，1992.1，臺北。
- 〈記臺港現代水墨畫家的座談會〉《國事評論》12，1992.1，香港。
- 〈先求異，再求好　解開國畫的死結〉（上、下）《臺灣新生報》（十二版）「一週藝廊」，1992.5.17、24，臺北。
- 〈東方美學與現代美術〉《藝術貴族》31，1992.7，臺北。
- 〈由周韶華的畫展談起〉《明報月刊》27：7，1992.7，香港。
- 〈楚戈要作美術革命〉《明報》，1992.8.4，香港。
- 〈海浪之中——余妙仙的畫〉《收藏天地》34，1992.8，香港。
- 〈一位有時代性的代表畫家周韶華〉《當代藝術報》（一版），1992.9，香港。
- 〈我看關玉良的畫〉《收藏天地》37，1992.11，香港。
- 〈泥土哲思——林文海雕塑素描展〉《雄獅美術》261，1992.11，臺北。
- 〈中國繪畫現代化的伏兵——管執中〉《藝術家》213，1993.2，臺北。
- 〈鍾立琨的現代水墨畫〉《收藏天地》40，1993.2，香港。
- 〈我們革了傳統國畫的命〉《中國時報》（三十八版）「李可染專刊」，1993.7.31，臺北。
- 〈現代水墨發展之我見——並微觀當代香港與大陸的水墨思想〉《臺北現代美術十年（二）》臺北市立美術館，1993.11，臺北。
- 〈創造我們時代的多元化新傳統——為「中國現代水墨畫大展」而寫〉《自立晚報》，1994.3.26，臺北。
- 〈十項全能 陳庭詩〉《雄獅美術》282，1994.8，臺北。

- 〈中國人，一個抽象民族〉《雄獅美術》290，1995.4，臺北。
- 〈尋找中國繪畫新境地〉《中國時報》（四十五版）「藝術周報：焦點」，1995.4.29，臺北。
- 〈尋找中國繪畫新境地〉《世界華人藝術報》，1995.7.28，北京。
- 〈老中青水墨畫家攜手〉《中國時報》（四十五版），1995.10.14，臺北。
- 〈中國山水畫的發展〉薛平海《專題演講專輯（二）》臺灣省立美術館，1995，臺中。
- 〈21世紀現代水墨畫會的重任〉《21世紀現代水墨畫會成立一周年專輯》21世紀現代水墨畫會，1996，臺中。
- 〈溥心畬 畫家學者文人畫風範〉《藝術家》253，1996.6，臺北。
- 〈中國人的一面鮮明革新大旗 外國人眼中的新東方象徵主義〉《藝術家》254，1996.7，臺北。
- 〈談水墨畫的創作與教學〉《美育》75，1996.9，臺北。
- 〈五月畫會四十周年感言〉《五月‧東方‧現代情》積禪藝術事業，1996，高雄。
- 〈廿一世紀現代水墨畫會的重任〉《21世紀現代水墨畫會會刊》，1997.5，臺北。
- 〈本土繪畫的現代水墨畫〉《藝術家》269，1997.10，臺北。
- 〈廿一世紀現代水墨畫會的重任〉《中國美術》66，1998。
- 〈本土意識與現代水墨畫〉《中國美術》66，1998。
- 〈本土意識與現代水墨畫——迎向光明燦爛的二十一世紀〉《第二屆現代水墨畫展畫冊——廿一世紀的新展望》國立藝術教育館，1998，臺北。
- 〈許輝煌現代畫展〉《藝術家》273，1998.2，臺北。
- 〈觀中華五千年文明藝術展的感想〉《藝術家》273，1998.2，臺北。
- 〈我對美術教育改革問題的思考與實踐〉《二十世紀中國美術教育研討會論文集》，1998.4，臺北。
- 〈本土意識與現代水墨畫——開創光明燦爛的二十一世紀〉《中國美術》66，1998.7，臺北。
- 〈繪畫是艱苦的歷程〉《青州日報》（四版），1998.10.30，青州。
- 《永世的痴迷》山東畫報出版社，1998.10，濟南。
- 〈寫在水墨畫的邊緣〉《山東畫報》265，1998.11，濟南。
- 《畫中有詩：劉國松 余光中先生詩情畫意集》詩作與繪畫版印，卡賽版畫工作室、豐喜堂版畫工作室，1999，法國、臺灣。
- 〈先求異再求好——從事美術教育四十年的一點體悟〉《榮寶齋》創刊號，1999，北京。
- 〈抽象繪畫與水墨表現〉《現代美術》82，1999.2，臺北。
- 〈本土繪畫的創造者李振明〉《藝術家》284，1999.1，臺北。
- 〈救命的恩師 書法大師張隆延〉《自立晚報》，1999.4.3，臺北。
- 〈論抽象水墨的欣賞與評論〉《朵雲》51，1999.9，上海。
- 《劉國松‧余光中詩情畫意集》新苑藝術經紀公司、現代畫廊，1999.9，臺北、臺中。
- 〈先求異再求好——從事美術教育四十年的一點體悟〉《國立國父紀念館館刊》4，1999.11.12，臺北。
- 〈二十一世紀東方繪畫的新展望〉《二十一世紀視覺藝術新展望國際學術研討會》行政院文化建設委員會，1999，臺北。
- 〈我對美術教育改革問題的思考與實踐〉《20世紀中國美術教育》上海書畫出版社，1999，上海。
- 《劉國松現代水墨畫展》交大思源基金會，1999，新竹。
- 國立國父紀念館編《宇宙即我心：劉國松近作展》國立國父紀念館，1999，臺北。
- Michael Goedhuis, ed., *The Paintings of Liu Kuo-sung*. London: Michael Goedhuis, 2000.
- 陳文逸主編《水墨正典：劉國松作品集》國立中央大學藝文中心，2000，桃園。
- 黃效融編《劉國松畫集》成都現代藝術館，2001，成都。
- 〈我的思想歷程〉李君毅編《香港現代水墨畫文選》道聲出版社，2001，香港。
- 〈現代水墨畫的緣起、發展及影響〉《水墨新紀元——2002年水墨畫理論與創作國際學術研討會論文集》國立臺灣師範大學，2002.7，臺北。
- 〈異、專、精、深——談現代水墨畫個人風格的建立〉《典藏今藝術》123，2002，臺北。
- 陳春霖主編《宇宙心印：劉國松七十回顧展》財團法人中華文化基金會，2002，臺北。
- 〈先求異再求好——從事美術教育四十年的一點體悟〉（上、中、下）《聯合報》（E7版）「聯合副刊」，2003.8.15-17，臺北。
- 〈畫家 最喜歡的小說 謝謝我的朋友陳映真〉《聯合報》（E7版）「聯合副刊」，2003.12.23，臺北。
- 〈七十感言〉《劉國松七十回顧展》漢雅軒畫廊，2003，香港。
- 陳文進編《造化心源：劉國松現代水墨畫集》臺中市文化局，2003，臺中。
- 漢雅軒編《劉國松七十年》漢雅軒，2003，香港。
- 〈為五四補篇章——現代文人畫家楚戈〉《藝術家》340，2003.9，臺北。
- 香港藝術館編《劉國松的宇宙》香港藝術館，2004，香港。
- 江梅香、葉育陞、柯春如、林敬賢編《劉國松的宇宙》長流藝聞雜誌社，2004，臺北。
- 〈21世紀東方畫系的新展望〉林麗真編《心墨無法》高雄市立美術館，2004，高雄。
- 〈東方畫系的未來〉《國際現代水墨大展畫冊暨論文專輯》萬能科技大學等，2005，桃園。
- 正因文化編輯部《現代的衝擊：劉國松畫集》正因文化，2005，臺北。
- 張頌仁、關尚鵬、盧淑香編《劉國松：創作回顧》漢雅軒，2005，香港。
- 〈談繪畫的技巧〉《書與畫》154，2005.7，上海。
- 〈本土繪畫——現代水墨畫〉《藝文薈粹》1，2006，臺北。
- 蔡淑花總編《21世紀劉國松新作集》中華大學藝文中心，2006，新竹。
- 〈西藏的畫中傳奇 苦行千里、以畫殉山的畫家——劉萬年〉《劉萬年西藏山水畫集》北京工藝美術出版社，2006.1，北京。
- 故宮博物院編《宇宙心印：劉國松繪畫一甲子》紫禁城出版社，2007，北京。
- 張至敏、黃瓊徵、賴明雪編《宇宙心印：劉國松回顧展》桃園縣文化局，2007，桃園。
- 江梅香編《劉國松繪畫一甲子》長流美術館，2007，桃園。
- 〈我的創作理念與實踐——2006年10月14日在美國哈佛大學的演講〉《現代筆墨專輯》珠海出版社，2007.4，廣東。
- 〈走中國現代畫之路——二零零六年十月在哈佛大學的演講〉《視覺藝術》創刊號，2007.6.30，臺北。
- 〈東方畫系的未來〉《水墨新貌——現代水墨畫聯展暨學術研討會》信和堂集團「香港藝術」，2007.8，香港。
- 〈東方畫系的未來〉《藝術經典》3，2007.8，臺北。
- 《突兀‧夢幻‧蛻變：劉國松畫集》首都藝術，2008，臺北。
- Chang Tsong-zung and Marcello Kwan, eds., *Liu Guosong*, Paris: galerie 75 faubourg and Hanart T Z Gallery, 2008
- 〈我的創作理念與實踐〉《國立國父紀念館館刊》23，2009.5，臺北。
- 〈21世紀的東方畫系的新展望〉《中國時報》（E4版）「人間副刊」，2009.5.18，臺北。
- 〈我的創作理念與實踐〉《近現代中國畫研究論文選集》安徽雙環製版彩印有限公司，2009.10，安徽。
- 湖北省博物館編《宇宙心印——劉國松繪畫一甲子》湖北人民出版社，2009，武漢。
- 〈21世紀的東方畫系的新展望〉《宇宙心印——劉國松繪畫一甲子》湖北人民出版社，2009，武漢。

- 《宇宙即我心——劉國松廿一世紀新作集》國立交通大學，2009，新竹。
- 《宇宙心印：劉國松繪畫一甲子》國立國父紀念館，2009，臺北。
- 卿敏良總編《劉國松 21 世紀新作展》臺北縣文化局，2010，臺北。
- 徐文達主編《當代藝術大系：心源造化 劉國松特展》苗栗縣政府國際文化觀光局，2010，苗栗。
- Michael Goedhuis. *Goedhuis: Liu Kuo-sung*. London: Michael Goedhuis, 2010.
- 范迪安主編《劉國松‧八十回眸》人民美術出版社，2011，北京。
- 〈文星對我的栽培〉《文訊》313，2011.11，臺北。
- 青州市博物館編《情系故里——劉國松‧八十回眸》山東美術出版社，2012，濟南。
- 蔡昭儀主編《一個東西南北人：劉國松 80 回顧展》國立臺灣美術館，2012，臺中。
- 山東博物館編《劉國松現代水墨藝術館作品集》山東美術出版社，2013，濟南。
- 楊渡編《傳功一甲子：劉國松現代水墨創作展》中華文化總會，2013，臺北。
- 〈感恩畫師——記一段畫壇故人故事〉《回眸有情：孫多慈百年紀念》國立歷史博物館，2013，臺北。
- 《原‧緣：劉國松現代水墨師生展》中原大學藝術中心，2013，桃園。
- 周慧麗總編輯《極觀無垠——劉國松》現代畫廊，2013，臺北。
- 《大化流形：劉國松畫集》首都藝術，2013，臺北。
- 林如玉主編《劉國松藝術大展》名山藝術，2013，臺北。
- 《傳功：劉國松現代水墨師生展》京桂藝術基金會，2013，高雄。
- 山東博物館編《劉國松現代水墨藝術館作品集》山東美術出版社，2013，山東濟南。
- 梅墨生編《中國繪畫名家個案研究‧劉國松》（上冊）大家良友書局有限公司，2013，香港。
- 〈感恩畫師——記一段畫壇故人故事〉《回眸有情：孫多慈百年紀念》國立歷史博物館，2013，臺北。
- 〈救命的恩師 書法大師張隆延〉《以神遇——張隆延先生紀念文集》信誼基金會，2014.11，臺北。
- 國立歷史博物館編輯委員會《革命‧復興——劉國松繪畫大展》國立歷史博物館，2014，臺北。
- 新加坡當代美術館編《革命‧復興——劉國松繪畫大展》新加坡當代美術館，2015，新加坡。
- 莊秀美總編《探索現代水墨的傳教士：劉國松》（桃園藝術亮點：水墨）桃園市文化局，2015，桃園。
- 吳守哲編《劉國松現代水墨特展專集：正修五十校慶》正修科技大學，2015，高雄。
- 《劉國松師生展》荷軒新藝空間，2015，高雄。
- 山藝術文教基金會編《蒼窮之韻——劉國松水墨》（沈揆一策展）山藝術文教基金會，2016，北京。
- 山東博物館編《一個東西南北人：劉國松巡迴創作展》浙江人民美術出版社，2017，杭州。
- 水墨會（The Ink Society）編《A Tribute to Liu Kuo-sung 向劉國松致敬》The Ink Society Ltd，2017，香港。
- 〈懷念余光中 一生知音‧一世情誼〉《聯合報》（D3 版）「聯合副刊」，2018. 3.7，臺北。
- 《奔‧月——劉國松》高雄市立美術館，2020，高雄。
- 〈繪藝歲月——我的恩師朱德群、廖繼春〉《文訊》413，2020，臺北。
- 〈深深感念，七十年恩義〉《中國時報》（C4 版）「人間副刊」，2020.7.15，臺北。
- 蔡珩編《劉國松：實驗悟道》新加坡國家美術館，2023，新加坡。

研究書目

- 依人〈五月畫展〉《攝影新聞》，1958.5.30，臺北。
- 虞君質〈五月畫展的遠景〉《中央日報》（五版）「影藝新聞」，1958.5.31，臺北。
- 孫多慈〈前途輝煌的五月畫展〉《臺灣新生報》（三版），1958.6.1，臺北。
- 玲子〈介紹「五月畫展」〉《中央日報》（八版）「影藝新聞」，1959.5.28，臺北。
- 洪維〈五月畫展〉《民族晚報》，1959.5.30，臺北。
- 林聖揚〈在成長中的一群青年畫家〉《徵信新聞》（二版），1959.5.30，臺北。
- 白擔夫（白景瑞）〈五月畫展觀感〉《聯合報》（六版），1959.5.30，臺北。
- 張菱舲〈剝落的壁畫——「五月畫展」觀後〉《中國一周》478，1959.6.22，臺北。
- 張隆延〈觀國立歷史博物館現代畫展〉《聯合報》（八版），1960.1.6、1960.1.7，臺北。
- 宜宣〈看五月畫展後有感〉《中央日報》，1960.5.14，臺北。
- 張隆延〈五月畫展〉《聯合報》（六版），1960.5.16、1960.5.18，臺北。
- 罍翁（張隆延）〈五月畫展小引〉《文星》43，1961.5，臺北。
- 王無邪〈覺醒的一代〉《香港時報》，1961.6.5，香港。
- 徐復觀〈現代藝術的歸趨－答劉國松先生〉（上、下）《聯合報》（八版），1961.9.2-3，臺北。
- 張隆延〈「現代繪畫赴美展覽預展」前言〉《文星》55，1962.5，臺北。
- 北辰〈黑色的旋風 試評五月畫展〉《中央日報》（七版）「財經新聞」，1963.5.29，臺北。
- 編者〈中國青年畫家介紹——劉國松〉《好望角》（七版），1963.7.5，香港。
- 黃朝湖〈一年來的五月畫會〉《自由青年》339，1963.6，臺北。
- 張蓉〈冬天裡的五月〉《香港時報》，1963.12.17，香港。
- Li Chu-tsing. "The New Voices." *Five Chinese Painters*, exhibition catalogue. Taipei: National Gallery of Art and Museum of History, 1964.
- Yu Kwang-chung. "On from Clairvoyancism." *Five Chinese Painters*, exhibition catalogue. Taipei: National Gallery of Art and Museum of History, 1964.
- Lawton Thomas. "The International Fifth Moon." *Five Chinese Painters*, exhibition catalogue. Taipei: National Gallery of Art and Museum of History, 1964.
- 虞君質〈序五月展〉《臺灣新生報》（七版），1964.5.20，臺北。
- 余光中〈偉大的前夕〉《聯合報》（八版），1964.6.17、1964.6.18，臺北。
- 余光中〈從靈視主義出發〉《文星》80，1964.6，臺北。
- 楊蔚〈哦，旗手，旗手！〉《聯合報》（七版），1965.1.2，臺北。
- 莊喆〈這一代與上一代——論劉國松，和他的背景〉《文星》90，1965.4，臺北。
- 羅覃（Thomas Lawton）〈一個外國人看中國當代繪畫〉《聯合報》（八版），1965.4.2，臺北。
- 胡永〈劉國松展畫〉《聯合周刊》，1965.4.3，臺北。
- 何政廣〈理論與創造——簡介劉國松的畫〉《中央星期雜誌》41，1965.4.4，臺北。
- 楚狂〈評劉國松的畫與畫論〉《民族晚報》（三版），1965.4.9，臺北。
- 張菱舲〈啊，自然！由劉國松的畫談起〉《中華日報》，1965.4.10，臺北。
- 孫旗〈一個敢於獨立思考的新傳統評劉國松著「中國現代畫的路」〉《文星》92，1965.6，臺北。
- 林惺嶽〈「東方精神」在哪？評劉國松的繪畫思想及其他〉《文星》93，1965.7，臺北。
- Li Chu-tsing. "Tradition and Innovation—On the Art of the Painter Liu Kuo-sung." *LIU Kuo-Sung*（劉國松畫集）, exhibition catalogue. Taipei: National Historical Museum, 1966.

- Lawton Thomas. "A Foreigner Looks at Contemporary Chinese Painting." *LIU Kuo-Sung*（劉國松畫集）, exhibition catalogue. Taipei: National Historical Museum, 1966.
- 黃朝湖〈中國現代繪畫的推動者劉國松〉《這一代》3，1966.2，南投。
- 馮鍾睿〈劉國松這個人〉《這一代》3，1966.2，南投。
- 莊喆〈這一代與上一代──論劉國松，和他的背景〉《現代繪畫散論》文星書店，1966.6，臺北。
- Canaday John. "New Exhibitions Are Summarized." *New York Times*, 21 January, 1967.
- 〈劉國松在紐約舉行畫展　頗獲好評〉《聯合報》（八版），1967.1.30，臺北。
- Siegel Jeanne. "Reviews: Liu Kuo-sung." *Arts Magazine*, March 1967.
- 李貝〈中國山水畫的新傳統〉《今日世界》360，1967.3.16，臺北。
- 〈目前歐美繪畫使用電動工具　構成多變化的美感畫面　劉國松昨在座談會說明〉《聯合報》（六版）「新藝」，1967.10.1，臺北。
- Fuller Richard E. "Tribute to Liu Kuo-sung." *Liu Kuo-sung*, exhibition catalogue. Seattle: Seattle Art Museum, 1968.
- Hanna Katherine. "Introduction to Liu Kuo-sung." *Liu Kuo-sung*, exhibition catalogue. Cincinnati: The Taft Museum, 1968.
- 楊蔚〈哦，旗手，旗手！〉《為現代畫搖旗的》仙人掌出版社，1968，臺北。
- 〈劉國松作品舉行預展　將於三月在西雅圖舉行個人展覽一月〉《聯合報》（九版）「新藝」，1968.1.14，臺北。
- 〈「劉國松之夜」討論現代繪畫〉《聯合報》（五版）「新藝」，1968.1.17，臺北。
- 江義雄〈漫談劉國松的繪畫〉《幼獅文藝》173，1968.5，臺北。
- 〈劉國松今赴菲舉行現代畫展〉《聯合報》（五版），1968.9.25，臺北。
- 〈劉國松個人展在美俄州揭幕　廖修平版畫運美展出〉《臺灣新生報》（八版）1968.11.27，臺北。
- Li Chu-tsing, *Liu, Kuo-sung: The Growth of a Modern Chinese Artist*, Taipei: National Gallery of Art and Museum of History, 1969.
- Dolan Marie A. "Brundage's Collection on Display in S.F." *The China News*, 22 June 1969.
- Wu Linda. "Making of a Modern Chinese Painter." *The China News*, 29-30 October 1969.
- 李鑄晉著、黎模斌譯《劉國松：一個中國現代畫家的成長》國立歷史博物館，1969，臺北。
- 王宇清〈《劉國松畫集》序〉國立歷史博物館，1969，臺北。
- 〈劉國松一幅現代畫〔地球何許？〕獲美國際美展首獎〉《聯合報》（五版），1969.5.26，臺北。
- 簡志信〈不是山水的山水畫〉《中國時報》（九版），1969.6.2，臺北。
- 黃姍〈潑墨者劉國松〉《幼獅文藝》191，1969.11，臺北。
- 王玉芸〈水墨畫新境界的開拓者──劉國松〉《大學雜誌》23，1969.11。
- 王宇清〈《劉國松畫集》序〉《中國一周》1022，1969.11，臺北。
- 尉天驄〈一個畫家的剖白──與劉國松的一席對話〉《幼獅文藝》192，1969.12，臺北。
- Sullivan Michael. "Liu, Kuo-sung—An Appreciation." *Liu Kuo-sung*, exhibition catalogue. Taipei: Leland Art House, 1970.
- Goepper Roger. *Liu Kuo-sung: ein Zeitgenössischer Chinesischer Maler*, exhibition catalogue. Köln: Museum für Ostasiatische Kunst, 1970.
- 林惺嶽〈劉國松和他的時代〉《劉國松的世界》帕米爾書店，1970，臺北。
- 尉天驄〈一個畫家的剖白──與劉國松的一席對話〉《劉國松的世界》帕米爾書店，1970，臺北。
- 蘇立文（Michael Sullivan）著、黎模斌譯〈我所欣賞的劉國松〉《劉國松畫展》序文，凌雲畫廊，1970.6，臺北。
- Sullivan Michael. "Liu Kuo-sung Goes His Own Way." *The China Post*, 22 June 1970, page 6.
- 戴獨行〈對中國的繪畫藝術 美人狂熱嚮往 劉國松歸來談美國流行新畫派 受中國禪畫的影響甚深〉《聯合報》（五版），1970.6.27，臺北。
- T. Y.（曾堉）"Liu Kuo-sung." *China Libera II* (Roma). 18, 30 October 1970.
- 黃姍〈享譽國際的「太空」畫家　劉國松彩筆生輝〉《中國時報》（八版），1970.11.5，臺北。
- 〈劉國松在美德分別舉行畫展〉《聯合報》（五版），1970.12.7，臺北。
- Hardie Peter. *The Artist—LIU, Which is Earth?* exhibition catalogue. Bristol: City Art Gallery, 1971.
- Merke Jayne. *The Fifth Moon Group*, exhibition catalogue. Cincinnati: The Taft Museum, 1971.
- Li Chu-tsing. "The Emergence of A New Tradition: Notes on Development of New Ink Painting in Taiwan and Honk Kong." *Chinese Ink-Painting*, 1971.
- 鄭瑞城〈劉國松和他的畫〉《綜合月刊》，1971.3，臺北。
- 方天〈五月畫展在檀香山舉行　劉國松將在倫敦開個展〉《雄獅美術》1，頁18，1971.3，臺北。
- 蘇立文（Michael Sullivan）〈我所欣賞的劉國松〉《大學生活》，1971.6，香港。
- 熊文英〈劉國松在英畫展〉《中央日報》，1971.7.3，臺北。
- 楚戈〈「知性與感性的融合」──五月畫展評介〉《美術雜誌》11，1971.9，臺北。
- 郭楓〈熊之臉──給國松〉《郭楓詩選》新風出版社，1971.9.28，臺南。
- 李鑄晉〈一個新傳統的成長──記臺港水墨展之發展〉《中國水墨畫大展》，1971。
- 〈伊輪大壁畫已隨巨輪毀滅──劉國松表示十分痛惜〉《星島日報》，1972.1.30，香港。
- 錦玲〈劉國松在西德個人巡迴畫展〉《星島晚報》，1972.2.5，香港。
- 李勇〈劉國松的畫和他的變化〉《新聞天地》1273，1972.7，香港。
- 孫旗〈對五月畫會的求全責備〉《藝壇》42，1972.9，臺北。
- 李鑄晉〈一個新傳統的成長〉《幼獅文藝》226，頁18-21，1972.10，臺北。
- 何弢〈劉國松的介紹〉《劉國松畫展》，香港藝術中心，1973，香港。
- 李勇〈創新、突破話劉國松〉《星島晚報》（五版），1973.2.25，香港。
- 陳闓〈山東劉國松〉《明報周刊》，1973.3.25，臺北。
- 應起〈劉國松先生畫展簡介〉《新亞生活》15：14，1973.3.30，香港。
- 余光中〈雲開見月──初論劉國松的藝術〉《文林》，1973.3.1，香港。
- 陳炳國〈劉國松是現代的國畫家〉《娛樂一週》，1973.4.8，香港
- 木公〈評劉國松畫展〉《香港時報》，1973.4.19，香港。
- 余光中〈雲開見月──初論劉國松的藝術〉《幼獅文藝》237，1973.9，臺北。
- 黃孕祺、張秋萌〈教書耶？創作耶？──與劉國松先生談美術教育〉《美術教育1974》香港教育司署課程發展編輯委員會，1974，香港。
- Poor Robert J. *Fifth Moon Group*, exhibition catalogue. Chicago: The Arts Club of Chicago, 1974.
- René-Yvon Lefebvre d'Argencé. "Introduction." *Liu Kuo-sung*, exhibition catalogue. Camel: Laky Gallery, November 1974.

- 羅雅玲〈一個畫家的奮鬥——訪問當代名家劉國松〉《突破》2：4，1975.7.15，香港。
- 編輯部〈封面畫家——劉國松簡介〉《藍星季刊》新 4，1975.9，臺北。
- Glass Judith Samuer. "Liu Kuo-sung." *Currant* (San Francisco)1.4, pp.1, 30, 40, October-November 1975.
- Li Chu-tsing. "Liu Kuo-sung: A Modern Chinese Painter." *The Chinese Pen*, Taipei: Taipei Chinese Center, 1976.
- 劉惠德〈劉國松談藝術家的理想夫人〉《快報》，1976.6.23，臺北。
- 葉星〈「中國現代畫的路」？評劉國松的抽象水墨畫論〉《文學與美術》6，1977.1，香港。
- Smith Art. "Liu, Kuo-sung—Dashing, Exotic." *Art View* (Armadale), August 1977.
- Cahill James. "Introduction," *Liu Kuo-sung*, exhibition catalogue. Camel: Laky Gallery, October 1977.
- 談錫永〈香港現代的幾個問題——兼談劉國松的近作〉《明報月刊》143，1977.11，香港。
- 尉天驄〈一個畫家的剖白——與劉國松的一席對談〉《明報月刊》143，1977.11，香港。
- 李霖燦〈得水墨韻 有雲霞思：論劉國松氏的畫〉《中外》畫報，1978.7，香港。
- 黃姍〈太空畫家劉國松回到了地球〉《民生報》（五版），1978.7.7，臺北。
- 季季〈猛回頭，再出發——訪劉國松〉《聯合報》（十二版）「聯合副刊」，1978.7.16，臺北。
- 蔡文怡〈劉國松繪畫上的轉變〉《中央日報》（六版），1978.7.20，臺北。
- 陳長華〈棲身海外六年半，劉國松回來了 畫風找蛻變痕跡 山水趨於具象〉《聯合報》（九版），1978.7.20，臺北。
- 麻念台〈猛回頭，再出發，劉國松繪畫表現新的中國味〉《大華晚報》，1978.7.25，臺北。
- 施叔青〈劉國松和「鋒展」畫會〉《快報》，1978.7.30，香港。
- 李瑞〈久違了，劉國松〉《宇宙光》52，頁 46-47，1978.8，臺北。
- 楊明〈臺北畫壇‧各自為政 彼此缺乏‧共同理想 畫家劉國松‧昨慨呼言之 談繪畫趨向‧更無從說起〉《中華日報》，1978.8.1，臺北。
- 鳳兮〈革毛筆的命？〉《中央日報》（十版）「中央副刊」，1978.8.9，臺北。
- 楊明〈劉國松的新嘗試〉《中華日報》（十二版），1978.8.12，臺北。
- 楊熾宏〈一個東西南北人——劉國松〉《藝術家》40，1978.9，臺北。
- 尉天驄〈自由與尊嚴的追求——一段與劉國松的往事和談話〉《雄獅美術》91，1978.9，臺北。
- 施叔青〈劉國松的藝術觀〉《快報》，1978.9.19，香港。
- 韓曉琴〈劉國松：中國現代畫之路〉《宇宙光》54，1978.10，臺北。
- 蔡文怡〈劉國松決定改變繪畫方向 今起舉行「告別太空」畫展〉《中央日報》（六版），1978.12.30，臺北。
- Gabbert Gunhild, and Kuss Heinrich. *Hohe Berge Breite Ströme: Liu Kuo-sung & Au Ho-nien*, exhibition catalogue. Frankfurt: Museum fur Kunsthhandwerk, 1979.
- 高居翰（James Cahill）著、華瑞君譯〈寧靜與純潔的結合——關於劉國松的畫〉《中國人》1：2，1979.3，香港。
- 李克曼（Pierre Ryckmans）〈傳統與現代的銜接〉《中國人》1：2，1979.3，香港。
- Cameron Nigel. "Liu Kuo-sung's Far out in Front." *South China Morning post*. 8 June 1979.
- 程榕寧〈劉國松傾力創作「水畫」〉《大華晚報》（七版），1979.6.24，臺北。
- Cahill James. "Introduction," *Liu Kuo-sung*, exhibition catalogue. California: Monterey Peninsula Museum of Art; Ohio: Trisolini Gallery of Ohio University, 1980.
- 李鑄晉〈劉國松的藝術思想〉《新土》20，1980.5，紐約。
- 沈茗〈劉國松的畫到底好不好〉《新土》20，1980.5，紐約。
- 高居翰（James Cahill）著、華瑞君譯〈劉國松畫序〉《新土》20，1980.5，紐約。
- 吳步乃〈劉國松的畫〉《新天地》，1981.3，香港。
- 易揚〈臺灣畫家劉國松的繪畫〉《中國畫》第 1 期，1981.6，北京。
- 程延平〈通過東方、五月的足跡——重看中國現代繪畫的幾個問題〉《雄獅美術》124 期，1981.6，臺北。
- 不暗〈「現代水墨畫」先鋒——劉國松〉《新晚報》，1981.6.23，香港。
- 楊小萍〈五月東方畫會聯展〉《光華》，1981.7，臺北。
- 夏令人〈劉國松的足印〉《新晚報》，1981.9.6，香港。
- 余光中〈沙田七友記〉《文學的沙田》洪範書店，1981，臺北。
- 易揚〈不似之似的美——簡談劉國松和他的繪畫〉《名作欣賞》，1982.3，山西。
- 郭甫〈劉國松——一位在傳統與現代的結合上不斷探索的藝術家〉《社會科學戰線》2，1982.5，吉林。
- 鄭明〈談劉國松的第四類接觸〉《聯合月刊》11，1982.6，臺北。
- 葉維廉〈與虛實推移，與素材佈奕——劉國松的抽象水墨畫〉《藝術家》85，1982.6，臺北。
- 高居翰（James Cahill）著、華瑞君譯〈劉國松畫展序〉《雄獅美術》136，1982.6，臺北。
- 林淑蘭〈劉國松展出畫作——融合中國水墨與現代抽象〉《中央日報》（九版），1982.6.16，臺北。
- 李蜚鴻〈老山新水一般情——劉國松的現代中國畫〉《中國時報》（九版），1982.6.17，臺北。
- 李男〈劉國松的水墨畫〉《光華》7：10，1982.10，臺北。
- 李男〈劉國松的藝術——創新的抽象水墨畫〉《海峽時報》（二版），1982.11.25，新加坡。
- "Artist Who Dares to Differ." *The Straits Times* (Singapore), 25 November 1982, page II.
- 葉維廉〈向未知的旅程邁進——畫家劉國松的自白〉《美術家》29，1982.12.1，香港。
- 張朝翔〈中國畫的革新家劉國松〉《大眾美術報》72，1983，杭州。
- 李鑄晉〈劉國松——中國畫新意境的創造者〉《劉國松畫展》美術家出版社，1983，香港。
- 許石丹〈新意境的探索者——談臺灣畫家劉國松的藝術〉《江蘇畫刊》3，1983，南京。
- 吳步乃〈劉國松畫展在北京〉《臺聲》3，1983，北京。
- 吳步乃〈劉國松畫展在京舉行〉《美術》3，1983，北京。
- 黃苗子〈行神如空‧行氣如虹——劉國松的創作和歷程〉《美術》3，1983，北京。
- 劉福臣〈永無止境的追求——臺灣著名畫家劉國松畫展觀後〉《北方論叢》4，1983，哈爾濱。
- 〈劉國松畫展〉《廣東畫報》8，1983，廣東。
- 〈臺灣畫家劉國松在北京舉辦畫展〉《文匯報》，1983.2.9，上海。
- 〈臺灣畫家劉國松在北京舉辦畫展〉《大公報》（一版），1983.2.9，香港。
- 〈臺灣畫家劉國松作品在北京展出〉《北京日報》（四版），1983.2.9，北京。
- 卓培榮〈臺灣畫家劉國松作品展出〉《人民日報》（四版），1983.2.12，北京。

· 唐瓊〈劉國松畫展〉《大公報》（四版），1983.2.28，香港。

· 吳冠中〈追求天趣的畫家劉國松〉《新觀察》3，1983，北京。

· 鐵生〈海外歸來看彩雲──記臺灣畫家劉國松先生夫婦在南京〉《中國新聞》9854，1983，北京。

· 〈臺灣畫家看望劉海粟〉《新華日報》，1983.3.1，江蘇。

· 馳雁〈臺灣畫家劉國松畫展在寧展出〉《新華日報》，1983.3.1，南京。

· 馬鴻增〈臺灣畫家劉國松畫展在寧舉行〉《南京日報》（四版），1983.3.1，南京。

· 梁江〈劉國松畫展在廣州展出〉《廣州日報》，1983.3.18。

· 宋征殷〈東西方藝術的匯融──臺灣著名畫家劉國松畫展觀後〉《新華日報》，1983.3.7，南京。

· 王學信、吳梅梅〈路漫漫其修遠兮，吾將上下而求索──訪臺灣著名畫家劉國松教授〉《華聲報》（三版），1983.3.20，北京。

· 肖彥〈從看劉國松的畫想起〉《羊城晚報》，1983.3.31，廣州。

· 廖鉞〈觀劉國松先生畫展〉《澳門日報》，1983.4.8，澳門。

· 易揚〈餘韻縈回引人入「思」──讀劉國松作品隨想〉《南方日報》，1983.4.13，廣州。

· 易揚〈勇闖新路的畫家──寫在劉國松赴黑龍江畫展之前〉《文藝評論報》12，1983.4.15，黑龍江。

· 戴冰〈劉國松的獨特的繪畫法〉《羊城晚報》（四版），1983.4.16，廣州。

· 莊稼〈大地之戀，宇宙之情──臺灣籍國畫家劉國松將來我省舉行個人畫展〉《黑龍江日報》（三版），1983.5.1，哈爾濱。

· 王佩家〈劉國松畫在哈展出〉《黑龍江日報》，1983.5.6，哈爾濱。

· 于志學〈融化中西，另闢蹊徑──簡介臺灣著名畫家劉國松的繪畫藝術〉《黑龍江日報》（三版），1983.5.8，哈爾濱。

· 王佩家〈他從「太空」回到了「地球」──訪臺灣省著名畫家劉國松〉《黑龍江日報》（二版），1983.5.13，哈爾濱。

· 黃蒙田〈筆墨·立意·傳統〉《大公報》（四張十六版），1983.8.25，香港。

· 陳力〈中國太空畫家：劉國松〉《科技世界》87，1983.10，香港。

· 黃朝湖〈中國現代畫運動旗手　劉國松表現傑出　列名世界名人錄〉《臺灣日報》，1983.10.19，臺北。

· 李鑄晉〈太空畫家劉國松──中國畫新意境的創造者〉《科技世界》87，1983.10，香港。

· Lagorio Irene. "Liu Paintings, Scrolls Combine Abstract and Traditional Forms." *The Sunday Peninsula Herald* (Monterey), 30 October 1983, page 6B.

· 許以祺〈傳統的變奏與飛躍──看劉國松的畫〉《文匯》12，1983，北京。

· 徐克仁〈臺灣畫家劉國松在滬開畫展〉《新民晚報》（二版），1983.12.24，上海。

· 李方玉〈山川峻美，物我相忘──觀劉國松畫展有感〉《大眾日報》，1984.2.12，濟南。

· 雙牛〈追求山水畫的新意境──看劉國松山水畫有感〉《濟南日報》，1984.2.15，濟南。

· 易揚〈獨具新意的美　臺灣畫家劉國松作品選〉《福建畫報》39，1984.3，福州。

· 陳蘭英、許光〈龍的傳人的精神──劉國松畫展觀後感〉《煙臺日報》，山東，1984.3.21。

· 陳蘭英〈故鄉，我聽到你的聲音──臺灣畫家劉國松畫展觀後〉《煙臺日報》（二版），1984.3.10，山東。

· 赫安峰〈看似尋常卻奇崛──劉國松畫展觀感〉《煙臺日報》（三版），1984.3.21，山東。

· 楊小洋〈臺灣著名畫家劉國松畫展在榕開幕〉《福建日報》，1984.4.25，福州。

· 吳啟基〈劉國松──繪畫新技法的開拓者〉《聯合早報》，1984.5.1，新加坡。

· 方舟〈依依海峽情〉《福建日報》，1984.5.3，福州。

· 楊啟輿〈繼承傳統勇於創新──臺灣著名畫家劉國松的畫〉《福建日報》（四版），1984.5.28，福州。

· 王伯敏〈「設奇巧之體勢，寄山水之縱橫」──贊劉國松畫展〉《浙江日報》（四版），1984.6.23，杭州。

· 葛雲、興友〈劉國松畫展趣事二聞〉《浙江日報》（四版），1984.7.6，杭州。

· 王伯敏〈「設奇巧之體勢，寄山水之縱橫」──贊劉國松畫展〉《浙江民革報》（增刊第三號），1984.7.25，浙江。

· 朱郁〈熱烈歡迎臺灣畫家劉國松〉《浙江民革報》（增刊第三號），1984.7.25，浙江。

· 陸儼少〈題劉國松畫展〉《浙江民革報》（增刊第三號），1984.7.25，浙江。

· 劉海粟〈贈劉國松宗弟歸國畫　展並希轉達臺灣同胞〉《浙江民革報》，（增刊第三號），1984.7.25，浙江。

· 戴盟〈觀劉國松畫展〉《浙江民革報》（增刊第三號），1984.7.25，浙江。

· 董小明〈臺灣畫家劉國松在杭州〉《浙江畫報》65，1984.11，杭州。

· 李鑄晉〈藝術的探索──六人展介紹〉《臺灣畫家六人展覽目錄》，1984.11。

· 華君武〈祝賀臺灣畫家六人作品展〉《人民日報》，1984.11.30。

· 雪溪〈光入國畫的探索者〉《藝術世界》4，1984，上海。

· 黃苗子〈水晶域·畫中詩──劉國松的創作與歷程序〉《劉國松畫選》中國友誼出版公司，1985，北京。

· 郎紹君〈乾坤萬里眼，時序百年心──讀臺灣畫家六人展〉《臺聲》1，1985，北京。

· 余光中〈劉國松〉《春來半島》香江出版社，1985，香港。

· Hugh Moss. "The Four Seasons Handscroll." In *The Experience of Art Vol. II: The Four Seasons Handscroll by Liu Kuo-sung*. Hong Kong: Andamans East International Ltd., 1985.

· 駱揚〈臺畫家北京參展讀片〉《大公報》，1985.2.11-12，香港。

· 何振忠〈千枝萬花同根生──臺灣六畫家作品展覽觀後〉《文匯報》，1985.2.21，上海。

· 徐潔人〈浩瀚長江　長存心間──訪臺灣畫家劉國松〉《文匯報》，1985.2.26，上海。

· 楚戈〈天人之際──劉國松的繪畫與時代〉《良友》10，1985.3，香港。

· 何朔〈劉國松的塑像〉《民族晚報》，1985.4.1，臺北。

· 周韶華〈劉國松的藝術構成〉湖北美術出版社，1985.10，武漢。

· 湘湘〈中國畫中新意境──劉國松融匯大師國格後獨樹一幟〉《明報》，1985.10.14，香港。

· 林翠芬〈中外知名水墨畫家──劉國松與「五月沙龍」〉《明報》（九版），1985.10.31，香港。

· 余瀾〈一本介紹港臺著名畫家劉國松的畫〉《長江日報》，1985.10.31，武漢。

· 羅貴祥〈看當代中國畫家劉國松的回顧展作品〉《信報財經月刊》9：8，1985.11，香港。

· 辛康馥〈滙流的軌跡──劉國松其人其畫〉《中報月刊》70，1985.11，香港。

· 王伯敏〈劉國松的畫──二十世紀下半葉東方畫壇的可貴創造〉《明報月刊》239，1985.11，香港。

· 鄭明〈劉國松的過去與現在──堅持現代水墨畫，享譽國際藝壇　11月7日起在香港藝術中心個展〉《第一畫刊》（六、七版），1985.11.1，臺中。

· 前剛、漢興、余涌〈為中國現代畫而探索──訪臺灣著名畫家劉國松教授〉《湖北日報》，1985.11.1，武漢。

- 劉敏之〈劉國松國畫展〉《城市周刊》，1985.11.2，香港。
- 鄭明〈劉國松的過去與現在〉《九十年代》190，1985.11，香港。
- 鍾玲〈劉國松的瑰麗山河〉《百姓》107，1985.11.1，香港。
- 莫士撝（Hugh Moss）著、金聖華譯〈劉國松『四序山水圖卷』評介〉《星島晚報》，1985.11.6，香港。
- 阿板〈畫若佈奕──劉國松談水墨革新〉《文匯報》（十七版），1985.11.8，香港。
- 葉中敏〈劉國松開拓的路〉《大公報》（六版），1985.11.8，香港。
- 陳輔國〈國畫現代美的開拓者──畫家劉國松〉《星島日報》（十七版），1985.11.10，香港。
- 陳若曦〈劉國松的傳統與反傳統──劉國松作品回顧展〉《明報周刊》，1985.11.10，香港。
- 黃蒙田〈讀劉國松畫〉《文匯報》（十三版），1985.11.10，香港。
- 張春景〈劉國松：水墨舞台的瑰麗山河〉《星島日報》，1985.12.3，香港。
- 陳純〈劉國松展評〉《大公報》，1985.12.5，香港。
- 王正泉〈劉國松──當代國畫的一代巨星〉《明報》，1985.12.8，香港。
- 李波〈中國畫技法與現代畫風──劉國松的創作風格〉《星島日報》1985.12.10，香港。
- 鄭崇榮〈畫的化子──劉國松語錄〉《北美日報》，1985.12.15，美國洛杉磯。
- 夢竹〈劉國松和「日正當中」〉《華文文學》3，1986，汕頭。
- 高學敏〈技法特 意境新 格貌美──臺灣著名畫家劉國松畫展觀後〉《陝西日報》（增刊之一），1986，西安。
- 卜維勤〈從東到西，又從西到東──從劉國松的創作道路談起〉《名作欣賞》2，1986，太原。
- 卜維勤〈站在現代與傳統的交叉點上──與劉國松先生漫談中國畫創作〉《美術耕耘》4，1986，太原。
- 高魯冀〈與畫家劉國松一席談〉香港《文匯報》美洲版（一版），1986.2.21。
- 雲海〈臺灣現代畫派的現狀──劉國松答本報記者問〉《文藝報》472，1986.2.22，北京。
- 雲海〈臺灣現代畫派的現況──劉國松答《文藝報》記者問〉《美術之友》3，1986，北京。
- 陳履生〈與劉國松先生談中國畫〉《江蘇畫刊》4，1986，南京。
- 王乃壯〈與臺灣畫家劉國松先生的一次會晤〉《人民日報》（海外版），1986.4.1，北京。
- 秦勝洲〈著名畫家劉國松先生來我省講學〉《大眾日報》，1986.5.23。
- 于希寧、秦勝洲〈匠心獨具 另闢蹊徑──談劉國松先生的藝術創新精神〉《大眾日報》（四版），1986.5.31，山東。
- 王伯敏〈劉國松的畫──二十世紀下半葉東方畫壇的可貴創造〉《山水畫縱橫談》山東美術出版社，1986.8，濟南。
- 王尚信、祝靜力〈妙運丹青繪異彩──訪臺灣著名畫家劉國松〉《西安晚報》（一版），1986.8.20，西安。
- 劉學勤〈臺灣畫家劉國松談國畫創作〉《陝西日報》（三版），1986.9.25，西安。
- 高學敏〈臺灣畫家劉國松談國畫創作〉《陝西日報》，1986.9.25，西安。
- 石四維〈臺灣藝術家暢遊黃山、九華山〉《瞭望周刊》海外版，1986.10.13。
- 趙世騫〈觀劉國松畫展〉《烏魯木齊晚報》，1986.10.15，烏魯木齊。
- 高學敏〈畫家劉國松的個展與講學〉《中國美術報》65，1986.10.20，北京。
- 李武揚〈臺灣畫家劉國松在長沙舉行畫展〉《湖南日報》（四版），1986.11.16，長沙。
- 宋立〈從阿里山走向『五月沙龍』──臺灣畫家劉國松印象〉《文化周報》689，1986.11.23，廣州。
- 涂安民〈劉國松先生的畫〉《長沙晚報》（三版），1986.12.7，湖南。
- 李金新〈走中國現代畫的路──記香港中文大學教授劉國松〉《濰坊日報》，1987.4.25，山東。
- 陸儼少〈題贈劉國松畫展詩一首〉《民革報》，1987.7.25，浙江。
- 編者〈劉國松邵洛羊中國畫作品選〉《山西日報》，1987.8.14，太原。
- 吳啟基〈拋棄毛筆之後──訪新水墨畫家劉國松〉《聯合早報》（八版），1987.9.22，新加坡。
- 宋立〈創新之路──訪水墨畫家劉國松〉《人民日報》（海外版），1987.11.16，北京。
- 葉維廉〈與虛實推移，與素材佈奕──劉國松的抽象水墨畫〉《與當代藝術家的對話──中國現代畫的成長》東大圖書，1987.12，臺北。
- 徐海玲〈被拒入境理由牽強──劉國松困惑不平〉《自立晚報》，1988.3.29，臺北。
- 毛時安〈兩顆互相理解的心──讀周韶華《劉國松的藝術構成》〉《文匯讀書周報》，1988.5.28，上海。
- 楚戈〈播種者──歡迎現代藝術運動健將劉國松返國〉《自立晚報》（十三版），1988.6.25、6.26，臺北。
- 鄭乃銘〈鬢飛微霜豪情不減──劉國松暢談大陸畫壇〉《自由時報》，1988.6.27，臺北。
- 軾泉〈LIU KUO SUNG〉《黃金時代》44，1988.9，香港。
- 陳若曦〈反傳統的劉國松〉《西藏行》香江出版社，1988.12，香港。
- 蘇東天〈與劉國松先生商榷〉《美術研究》，1989年第3期，北京。
- 黃朝湖〈劉國松跨越兩岸為藝術（上、下）〉《第一畫刊》（五版、二版），1989.3.1、1989.4.1，臺中。
- 李念慈〈劉國松憂慮中國畫沒落 戮力鼓吹中西滙流畫風〉《明報》（二十四版），1989.3.14，香港。
- 鄭乃銘〈劉國松妙語點破兩岸創作〉《自由時報》，1989.4.16，臺北。
- 龐靜平〈從林風眠的創新思想談起──劉國松專題演講〉《藝術家》174，1989.11，臺北。
- 黃美儀〈「源」瀉六層樓〉《文匯報》，1989.7.11，香港。
- 李念慈〈五層樓高的中國山水畫──劉國松畫出最高的畫圖〉《明報》（十三版），1989.7.28，香港。
- 鄭乃銘〈企業藝術成功結合實例 劉國松在香港畫出一片天〉《自由時報》，1989.8.1，臺北。
- 鄭乃銘〈笑談間，輕舟已過萬重山〉《皇冠》428，1989.10，臺北。
- 黃朝湖〈劉國松的畫掛在美國銀行的牆壁上〉《藝術貴族》4，1989.11，臺北。
- 黃朝湖〈劉國松的巨作──源〉《收藏天地》3，1989.11.15，香港。
- 俞包象〈世界上最高的山水畫〉《倚聲報》，1989.12.4，浙江。
- 朱馥生〈世界上最高的山水國畫〉《浙江僑聲報》，1989.12.4，浙江。
- 石瑞仁總編輯《劉國松畫展》臺北市立美術館，1990，臺北。
- Li Chu-tsing. "The Confluence of Chinese and Western Art: the Artistic Growth of the Painter Liu Kuo-sung." *Paintings by Liu Kuo-sung*, exhibition catalogue. Taipei: Taipei Fine Arts Museum, 1990.
- Sullivan Michael. "The Art of Liu Kuo-sung." *Paintings by Liu Kuo-sung*, exhibition catalogue. Taipei: Taipei Fine Arts Museum, 1990.
- 李鑄晉〈中西藝術的匯流──記劉國松繪畫的發展〉《劉國松畫展》序文，臺北市立美術館，1990，臺北。

- 李鑄晉〈中西藝術的匯流——記劉國松藝術的發展〉《藝術家》178，頁141，1990.3，臺北。
- 蘇立文（Michael Sullivan）著、金聖華譯〈劉國松的藝術〉《劉國松畫集》臺北市立美術館，1990，臺北。
- 蘇立文（Michael Sullivan）〈劉國松的藝術〉《藝術家》178，頁146，1990.3，臺北。
- 〈劉國松畫路歷程　卅餘年完整告白　回顧現代水墨個展意義不凡〉《聯合報》（二十四版），1990.3.22，臺北。
- 王家誠〈畫·緣〉《聯合報》（二十九版），1990.3.24，臺北。
- 吳冠中〈新的青春，我看劉國松的畫〉《中國時報》（二十七版），1990.3.27，臺北。
- 古月〈風雨三十年　且話劉國松〉《中央日報》（十八版）「中央副刊」，1990.3.30，臺北。
- 徐小虎（Joan Stanley-Baker）著、李君毅譯〈二千年以後的中國繪畫（上）一劉國松的發見〉《雄獅美術》230，1990.4，臺北。
- 姜一涵〈為有源頭活水來——介紹劉國松二十公尺高的大畫〉《現代美術》29，1990.4，臺北。
- 郎紹君〈探索傳統與現代的契合——劉國松繪畫印象〉《現代美術》29，1990.4，臺北。
- 王素峰〈生之覺醒——「五月」、「東方」與臺灣現代美術發展的關係〉《現代美術》29，1990.4，臺北。
- 尉天驄〈五〇年代臺灣文學藝術的現代主義——兼論劉國松的畫〉《現代美術》29，1990.4，臺北。
- 楚戈〈建立嶄新中國風貌——劉國松現代水墨畫回顧展〉《時報周刊》631，1990.4.1-7，臺北。
- 姜穆〈藝壇響馬 劉國松作品展〉《大眾周刊》282，1990.4.21，臺北。
- 徐小虎（Joan Stanley-Baker）著、李君毅譯〈二千年以後的中國繪畫（下）一劉國松的發見〉《雄獅美術》231，1990.5，臺北。
- 白雪蘭〈中西藝術的匯流——記劉國松先生畫展〉《海外中心簡訊》，1990.5.10。
- 王秀雄〈地球何許看劉國松畫展〉《臺灣新生報》（十六版），1990.5.13，臺北。
- 王素峰〈現實中的超現實——劉國松的兩極化世界〉《現代美術》30，1990.6，臺北。
- 李錦萍〈劉國松的近作與水拓畫〉《明報月刊》294，1990.6，臺北。
- 管執中〈大化流形　意在象外——觀劉國松畫展〉《民生報》，1990.6.2，臺北。
- 李鑄晉〈構成一個新體系〉《聯合報》（二十九版），1990.6.8，臺北。
- 吳冠中〈世界藝術中搏鬥的猛將——劉國松〉《龍語文物藝術》2，1990.6，香港。
- 李光真文，鄭元慶圖〈為國畫開新路，劉國松〉《光華》15：7，1990.7、15：8，1990.8。
- 談文添〈劉國松的抽象畫〉《快報》（十七版），1990.9.26，臺北。
- 李光真〈為國畫開新路，劉國松〉《光華》15：7，1990.7、15：8，1990.8，臺北。
- 何方〈三十多年的心路歷程——賞析劉國松的水墨畫〉《大眾周刊》295，1990.7.21，臺北。
- 郎紹君〈一個現代藝術家的足跡和思考——與劉國松的對話〉《朵雲》3，1990，上海。
- 林文月〈禮拜五會〉《聯合報》（二十九版）「聯合副刊」，1990.9.30，臺北。
- 葉堅〈不肯妥協的人——訪著名臺灣畫家劉國松〉《西藏日報》（四版），1991.1.5，拉薩。
- 曹宏威訪問、潘筱璇執筆〈天若有情天亦老——傳統國畫在劉國松手上脫胎換骨〉《文匯報》（二十四版），1991.1.15，香港。
- 林惺嶽〈鹹魚翻不了身！答劉國松兼論「五月」〉《雄獅美術》246，1991.8，臺北。
- 王德育〈劉國松繪畫中圓之意象〉《中華民國美術思潮研討會論文集》臺北市立美術館，1991.11.12，臺北。
- 古月〈風雨三十年　且話劉國松〉《誘惑者——當代藝術家側寫》大村文化，1991，臺北。
- Goepper Roger. "Parallel to Nature: The Art of Liu Kuo-sung." *The Retrospective of 60-year-old Liu Kuo-sung*. Taichung: Taiwan Museum of Art, 1992.
- Yu Kwang-chung. "Nature Proposes, Art Disposes: The Metaphysical Landscape of Liu Kuo-sung." *The Retrospective of 60-year-old Liu Kuo-sung*. Taichung: Taiwan Museum of Art, 1992.
- 李鑄晉〈中西藝術的匯流——記劉國松繪畫的發展〉《劉國松畫展》序文，臺北市立美術館，1992，臺北。
- 鄭乃銘〈笑談間，輕舟已過萬重山〉《畫布後的天空》皇冠文化，1992，臺北。
- 臺灣省立美術館編輯委員會編輯《劉國松六十回顧展》臺灣省立美術館，1992，臺中。
- 臺北市立美術館展覽組編，《劉國松畫集》臺北市立美術館，1992，臺北。
- 郭樂知（Roger Goepper）著、李君毅譯〈妙若自然——劉國松的藝術〉《劉國松六十回顧展》臺灣省立美術館，1992，臺中。
- 吳冠中〈突兀·夢幻·蛻變——寄語劉國松回顧展〉《文匯報》，1992，上海。
- 李光真文，鄭元慶圖〈為國畫開新路，劉國松〉《中央日報》1992.1.10。
- 吳冠中〈突兀·夢幻·蛻變——寄語劉國松回顧展〉《中國文物世界》86，1992.10，香港。
- 李光真〈為國畫開新路，劉國松〉《中央日報》（三版），1992.1.10，臺北。
- 余光中〈造化弄人，我弄造化——論劉國松的玄學山水〉《劉國松六十回顧展》臺灣省立美術館，1992.2，臺中。
- 蘇立文（Michael Sullivan）著、金聖華譯〈劉國松的藝術〉《劉國松畫集》臺北市立美術館，1992.3，臺北。
- 吳冠中〈新的青春，我看劉國松的畫〉《藝術眼》2：10，1992.7，臺中。
- 管執中〈硝煙餘燼中不倒的旗手——從劉國松受獎談『五月』『東方』畫會的反思〉《收藏天地》36，1992.9，香港。
- 劉曦林〈不朽的月亮——劉國松太空創作二十年〉《開放雜誌》69，1992.9，香港。
- 吳冠中〈突兀·夢幻·蛻變——寄語劉國松回顧展〉《劉國松六十回顧展》臺灣省立美術館，1992.9，臺中。
- 吳冠中〈突兀·夢幻·蛻變——寄語劉國松回顧展〉《藝術家》209期，1992.10，臺北。
- 劉曦林〈不朽的月亮〉《藝術眼》3：1，1992.10，臺中。
- 鄭乃銘〈一場永世的痴戀——劉國松與他的現代水墨藝術〉《藝術貴族》34，1992.10，臺北。
- 余光中〈造化弄人，我弄造化——論劉國松的玄學山水〉《二十一世紀》13，1992.10，香港。
- 翟墨〈感覺，向宇宙敞開——讀劉國松畫作札記〉《香港文學》94，1992.10，香港。
- 彭德〈劉國松的歷史地位〉《國事評論》21，1992.10，香港。
- 黃朝湖〈劉國松創新水墨畫的成就〉《臺灣美術》18，1992.10，臺中。
- 黃朝湖〈劉國松創新水墨畫的成就〉《大眾》413，1992.10，臺北。
- 朗紹君〈劉國松在大陸〉《臺灣美術》18，1992.10，臺中。
- 郎紹君〈劉國松在大陸〉《龍語文物藝術》15，1992.10、1992.11，香港。
- 漢寶德〈求新、求異、求變——為傳統易容的劉國松〉《臺灣美術》18，1992.10，臺中。
- 李錦萍〈寫在劉國松六十回顧展之前〉《九十年代》273，1992.10，香港。

- 李霖燦〈既師造化又得心源──劉國松紙與創新技法〉《明報月刊》322，1992.10，香港。
- 陳郁馨〈歸沐觀之──劉國松返台客居〉《雄獅美術》260，1992.10，臺北。
- 辛炎〈惰性的創新：劉國松與蕭勤〉《藝壇》296，1992.11，臺北。
- Yu Kwang-chung. "Nature Proposes, Art Disposes: The Metaphysical Landscape of Liu Kuo-sung." *Sun Yat-sun Journal of Humanities*, vol. 1, April 1993.
- 林銓居〈建立廿世紀中國繪畫的新傳統 劉國松答客問〉《典藏藝術》10，1993.7，臺北。
- 賈方舟〈走向現代之路──從大陸看劉國松〉《典藏藝術》10，1993.7，臺北。
- 吳國亭〈開拓性的思考與追求──臺灣畫家劉國松的繪畫藝術〉《中國書畫報》347，1993.4.8，天津。
- 余光中〈造化弄人，我弄造化──論劉國松的玄學山水〉《臺灣史詩大展》皇冠文學出版有限公司，1994，臺北。
- 楚戈〈抽象之必要──劉國松六○年代抽象畫論的補充意見〉《臺灣史詩大展》皇冠文學出版有限公司，1994，臺北。
- 王秀雄〈戰後現代中國水墨畫發展的兩大方向之比較研究──劉國松、鄭善禧的藝術歷程與創造心理探釋〉《現代中國水墨畫學術研討會論文專輯》臺灣省立美術館，頁 65，1994，臺中。
- 嚴善錞〈從劉國松到谷文達的比較中看現代水墨畫發展的文化情境〉《現代中國水墨畫學術研討會論文專輯暨研討記錄》臺灣省立美術館，1994.8，臺中。
- 古月〈風雨三十年　再話劉國松〉《藝術》試刊號，1994.6.15，臺北。
- 王秀雄〈戰後現代中國水墨畫發展的兩大方向之比較研究──劉國松、鄭善禧的藝術歷程與創造心理探釋〉《臺灣美術發展史論》國立歷史博物館，1995，臺北。
- 梁兆斌〈我所知道的劉國松〉《山東畫報》237，1995.7，濟南。
- 王秀雄〈戰後現代中國水墨畫發展的兩大方向之比較研究──劉國松、鄭善禧的藝術歷程與創造心理探釋〉《臺灣美術發展史論》國立歷史博物館，1995，臺北。
- 余姍姍〈火浴後的「五月」──記「五月畫會」四十週年展〉《雄獅美術》304，1996.6，臺北。
- 蕭瓊瑞《劉國松研究》國立歷史博物館，1996.7，臺北。
- 李君毅主編《劉國松研究文選》國立歷史博物館，1996.7，臺北。
- 陳履生《劉國松評傳》廣西美術出版社，1996.7，南寧。
- 杜十三〈重組中國水墨畫的基因〉（上、下）《中央日報》（十八版）「副刊」，1996.7.19、1996.7.20，臺北。
- 杜十三〈重組中國水墨畫的基因──劉國松論〉《劉國松研究文選》國立歷史博物館，1996.7，臺北。
- 李君毅〈導言──關於劉國松藝術的研究〉《劉國松研究文選》國立歷史博物館，1996.7，臺北。
- 王秀雄〈劉國松現代水墨畫的發展歷程與藝術思想探釋〉《劉國松研究文選》國立歷史博物館，1996.7，臺北。
- 徐小虎（Joan Stanley-Baker）著、李君毅譯〈二千年以後的中國繪畫──劉國松的發現〉《劉國松研究文選》國立歷史博物館，1996.7，臺北。
- 張薔〈試著從繪畫背後找到劉國松──寫在「劉國松研究展」前夕〉《劉國松研究文選》國立歷史博物館，1996.7，臺北。
- 劉繼潮〈優化現代中國畫土壤的實驗──論劉國松與美術教育〉《劉國松研究文選》國立歷史博物館，1996.7，臺北。
- 陳履生〈苟日新，日日新，又日新──劉國松繪畫中的實驗精神與 80 年代的創作〉《劉國松研究文選》國立歷史博物館，1996.7，臺北。
- 嚴善錞〈劉國松的藝術實驗及其在二十世紀中國美術史上的意義〉《劉國松研究文選》國立歷史博物館，1996.7，臺北。
- 劉子建〈故鄉，我聽到您的聲音──從大陸現代水墨畫創新的幾個截面看劉國松的影響〉《劉國松研究文選》國立歷史博物館，1996.7，臺北。
- 金觀濤〈為了那茫茫的文化融合之路──劉國松和他的現代水墨畫〉《劉國松研究文選》國立歷史博物館，1996.7，臺北。
- 尉天驄〈五○年代臺灣文學藝術的現代主義──劉國松的繪畫引起的反省及思考〉《劉國松研究文選》國立歷史博物館，1996.7，臺北。
- 蔣勳〈抽象表現從西方到東方──劉國松的一九六○年代〉《劉國松研究文選》國立歷史博物館，1996.7，臺北。
- 李君毅〈一個東西南北人──劉國松繪畫的現代主義精神〉《劉國松研究文選》國立歷史博物館，1996.7，臺北。
- 薛永年〈新理異態，華夏精神──讀劉國松的水墨畫〉《劉國松研究文選》國立歷史博物館，1996.7，臺北。
- 彭德〈劉國松的藝術淵源〉《劉國松研究文選》國立歷史博物館，1996.7，臺北。
- 曾肅良〈從道家的觀點論劉國松繪畫作品的中國意涵〉《劉國松研究文選》國立歷史博物館，1996.7，臺北。
- 舒士俊〈劉國松對中國畫的啟示〉《劉國松研究文選》國立歷史博物館，1996.7，臺北。
- 皮道堅〈現代水墨畫史中的劉國松〉《雄獅美術》305，1996.7，臺北。
- 蕭瓊瑞〈古典風格的現代詮釋──論劉國松的水墨藝術〉《藝術家》254，1996.7，臺北。
- 周韶華〈傳統與創新──談劉國松對中國水墨畫變革的意義〉《典藏藝術》46，1996.7，臺北。
- 鄭乃銘〈舊墨新蘸　擘畫山水異象──劉國松〉《自由時報》（二十八版），1996.7.20，臺北。
- 曾肅良〈從道家的觀點論劉國松繪畫作品的中國涵意〉（上、下）《中國美術報》33、34，1996.7、1996.8，高雄。
- 蔣勳〈抽象表現從西方到東方──劉國松的一九六○年代〉（上、下）《聯合報》（三十七版），1996.8.11、1996.8.12，臺北。
- 蕭瑞瓊《劉國松》《中國巨匠美術週刊》中國系列 101，錦繡出版，1996.8，臺北。
- 曾肅良〈劉國松的水墨天地〉《漢家》50，1996.9，臺南。
- 薛永年〈新理異態，華夏精神──讀劉國松的水墨畫〉《藝術界》45，1996.11-12，安徽。
- 漢寶德〈自我超越的劉國松〉《藝術家》263，1997.4，臺北。
- 薛永年〈新理異態　華夏精神──讀山東籍著名畫家劉國松的水墨畫〉《走向世界》55，1997.8，濟南。
- 徐奇、彭一誠〈劉國松之於傳統〉《朵雲》48，1997.12，上海。
- 顧承峰〈劉國松訪談錄〉《江蘇畫刊》3，1998，南京。
- 質冰〈將水墨畫引入抽象境界的先驅者　劉國松的繪畫世界〉《世界周刊》730，1998.3.15-21，紐約。
- 江秋萍〈迎向 21 世紀的現代水墨畫家劉國松〉《中國文物世界》153，1998.5，香港。
- 羅蘭〈畫壇「響馬」劉國松〉《廣播月刊》194，1998.5，臺北。
- 翁慧如〈劉國松的創作技法〉《中國美術》67，1998.9，臺北。
- 張隆延〈序〉《劉國松・余光中詩情畫意集》新苑藝術經紀公司、現代畫廊，1999.9，臺北、臺中。
- 蕭瓊瑞、林伯欣《臺灣美術評論全集 劉國松卷》藝術家出版社，1999.5，臺北。

- 林木〈來自非筆繪畫的挑戰——論劉國松的民族繪畫創新探索〉《藝術家》292，1999.9，臺北。
- 洪文慶〈宇宙即我心——談劉國松的繪畫〉《藝術家》292，1999.9，臺北。
- 張隆延〈寫在劉國松九九畫展之前〉《藝術家》292，1999.9，臺北。
- 趙慶華〈「現代水墨」才是真正的「臺灣本土繪畫」——「五月」老將劉國松建立二十世紀中國繪畫新傳統〉《新觀念》133，1999.11，臺北。
- 黃苗子〈行神如空．行氣如虹——劉國松的創作和歷程〉《畫壇師友錄》三聯書店，2000，北京。
- 林伯欣〈現代水墨的問題情境——從劉國松的藝術歷程談起〉《美術觀察》11，2000，北京。
- 李鑄晉〈劉國松——中國畫新意境的創造者〉《香港現代水墨畫文選》香港現代水墨畫協會，2001，香港。
- 劉驍純〈先求異 再求好——我看劉國松〉《當代美術家》21，2001.11，四川。
- 《宇宙心印：劉國松七十回顧展》（VCD）智邦藝術基金會，2002，臺北。
- 鄭惠美〈丘壑的斧鑿——張大千、劉國松的太魯閣〉《藝術家》322，2002.3，臺北。
- 皮道堅〈現代水墨畫史中的劉國松〉《榮寶齋》15，2002.3，北京。
- 朱建華、陶增印〈大象無形 大道無法——畫家劉國松的藝術成就〉《美術嚮導》97，2002年第3期，北京。
- 漢寶德〈讀劉國松水墨畫〉《藝術界》79，2002.3，安徽。
- 劉勃舒〈天地玄黃 鴻蒙再闢——論劉國松繪畫藝術〉《中原書畫》89-90（一版），2002.3.20，，鄭州。
- 水天中〈21世紀看劉國松〉《中原書畫》89-90（二版），2002.3.20，鄭州。
- 張本平〈劉國松現代中國畫的審美與探求〉《中原書畫》89-90（三版），2002.3.20，鄭州。
- 賈方舟〈劉國松藝術斷想〉《中原書畫》89-90（四版），2002.3.20，鄭州。
- 黃海鳴〈劉國松新傳統水墨畫創作另探——從再現系統中隔離與不透明界面兩端存在對話的觀點出發〉《典藏今藝術》115，2002.4，臺北。
- 水天中〈21世紀看劉國松〉《典藏今藝術》115，2002.4，臺北。
- 水天中〈二十一世紀看劉國松〉《宇宙心印：劉國松七十回顧展》財團法人中華文化基金會，2002.5，臺北。
- 安雅蘭、沈揆一〈朗朗的笑聲——劉國松和他的畫〉《宇宙心印：劉國松七十回顧展》財團法人中華文化基金會，2002.5，臺北。
- 徐小虎（Joan Stanley-Baker）著、黃智遠譯〈劉國松——創新中的傳統〉《宇宙心印：劉國松七十回顧展　劉國松與中國繪畫傳統研討會論文集》財團法人中華文化基金會，2002.5，臺北。
- 王嘉驥〈對我來——論劉國松1961年回歸水墨山水之路〉《宇宙心印：劉國松七十回顧展　劉國松與中國繪畫傳統研討會論文集》財團法人中華文化基金會，2002.5，臺北。
- 黃海鳴〈21世紀看劉國松——劉國松新傳統水墨畫創作另探：從再現系統中隔離與不透明界面兩端存在對話的觀點出發〉《宇宙心印：劉國松七十回顧展　劉國松與中國繪畫傳統研討會論文集》財團法人中華文化基金會，2002.5，臺北。
- 蕭瓊瑞〈劉國松現代水墨中的傳統精神〉《宇宙心印：劉國松七十回顧展　劉國松與中國繪畫傳統研討會論文集》財團法人中華文化基金會，2002.5，臺北。
- 郎紹君〈叱吒風雲的劉國松〉《宇宙心印：劉國松七十回顧展　劉國松與中國繪畫傳統研討會論文集》財團法人中華文化基金會，2002.5，臺北。
- 賈方舟〈劉國松藝術斷想〉《宇宙心印：劉國松七十回顧展　劉國松與中國繪畫傳統研討會論文集》財團法人中華文化基金會，2002.5，臺北。
- 王魯湘〈自由精神的突圍——寫在劉國松七十歲回顧展之際〉《宇宙心印：劉國松七十回顧展　劉國松與中國繪畫傳統研討會論文集》財團法人中華文化基金會，2002.5，臺北。
- 李小山〈似水年華〉《宇宙心印：劉國松七十回顧展　劉國松與中國繪畫傳統研討會論文集》財團法人中華文化基金會，2002.5，臺北。
- 彭德〈劉國松的無人之境〉《宇宙心印：劉國松七十回顧展　劉國松與中國繪畫傳統研討會論文集》財團法人中華文化基金會，2002.5，臺北。
- 李招培〈自圓其説劉國松〉《宇宙心印：劉國松七十回顧展　劉國松與中國繪畫傳統研討會論文集》財團法人中華文化基金會，2002.5，臺北。
- 金聖樓主（于百齡）〈水擊三千里，搏扶搖而上者九萬里——論劉國松的繪畫藝術〉《宇宙心印：劉國松七十回顧展　劉國松與中國繪畫傳統研討會論文集》財團法人中華文化基金會，2002.5，臺北。
- 賈方舟〈大陸批評家「三批」劉國松〉《中華文化畫報》2，2002.5-6，北京。
- 于百齡〈水擊三千里，搏扶搖而上者九萬里　論劉國松的繪畫藝術〉《中國美術》85，2002.5，臺北。
- 余光中〈雲開見月——初論劉國松的藝術〉《對影叢書——文采畫風》河北教育出版社，2002.5，石家莊。
- 余光中〈造化弄人，我弄造化——論劉國松的玄學山水〉《對影叢書——文采畫風》河北教育出版社，2002.5，石家莊。
- 劉勃舒〈天地玄黃　鴻蒙再闢——論劉國松繪畫藝術〉《美術》5，2002，北京。
- 張隆延〈信手　意造——寫在劉國松七十回顧展之前〉《山東書畫家》特刊10（一版），2002.5.15，濟南。
- 周韶華〈劉國松的藝術觀及其主要貢獻〉《山東書畫家》特刊10（二版），2002.5.15，濟南。
- 顧建軍〈劉國松學畫經歷〉《上海美術館之友》（四版），2002.6，上海。
- 朱旭初〈藝術是容易的嗎？〉《藝術世界》145，2002.6，上海。
- 安雅蘭、沈揆一〈朗朗的笑聲——劉國松和他的繪畫藝術〉北京《人民日報》海外版（五版），2002.9.6。
- Joan Stanley-Baker. "Liu Guosong: Tradition in Renewal." *Oriental Art*, vol.48 No.3, Autumn 2002.
- 王嘉驥〈對我來——論劉國松1961年回歸水墨山水之路〉《典藏今藝術》121，2002.10，臺北。
- 徐恩存採訪、楊春曉整理〈獨立蒼茫——劉國松訪談〉《中國美術》長城出版社，2002.11，北京。
- 邱麗文〈實驗與創新，讓水墨挺進世界級舞臺——記「宇宙心印——劉國松七十回顧展」〉《新觀念》177，2002.12，臺北。
- 李鑄晉〈劉國松與現代水墨畫〉《劉國松的宇宙》香港藝術館，2004，香港。
- 皮道堅〈現代水墨畫史中的劉國松〉《劉國松的宇宙》香港藝術館，2004，香港。
- 林木〈中國現代繪畫的先驅——論劉國松藝術對傳統的開拓與創造〉《劉國松的宇宙》香港藝術館，2004，香港。
- 鄭惠美〈歲時民俗節慶彩繪——藍蔭鼎、村上無羅、劉國松的節慶繪畫〉《藝術家》349，2004.6，臺北。
- 李君毅編《劉國松談藝錄》河南美術出版社，2005.1，鄭州。
- 李鑄晉〈劉國松與現代水墨畫〉《劉國松創作回顧》漢雅軒，2005.5，香港。
- 魯虹〈《劉國松創作回顧》序〉《劉國松創作回顧》漢雅軒，2005.5，香港。
- 張頌仁〈劉國松水墨氣勢的心靈震撼〉《亞洲週刊》19：23，2005.6，香港。
- 郎紹君〈叱吒風雲的劉國松〉《書與畫》154：7，2005，上海。

- 余光中〈造化弄人，我弄造化──論劉國松的玄學山水〉《典藏今藝術》160，2006.1，臺北。
- 魯虹〈具有歷史意義的藝術家──劉國松〉《藝術家》369，2006.2，臺北。
- 石瑞仁〈從「太空漫步」的宇宙奇觀，返航「遊山玩水」的自然詩境──評劉國松及其桃園個展〉《藝術家》370，2006.3，臺北。
- 洪文慶《劉國松東西南北人》湖南美術出版社，2006.10，長沙。
- Robert D. Mowry, ed., *A Tradition Redefined: Modern and Contemporary Chinese Ink Paintings from the Chu-tsing Li Collection, 1950-2000*, Cambridge: The Harvard University Art Museums Harvard Art Museums, 2007.
- 李鑄晉、張頌仁、故宮博物院編《宇宙心印：劉國松一甲子學術論壇》紫禁城出版社，2007，北京。
- 林木《劉國松的中國現代畫之路》四川美術出版社，2007.4，成都。
- 劉素玉、張孟起《宇宙即我心──劉國松的藝術創作之路》典藏藝術家庭，2007.4，臺北。
- 鄭欣淼〈從觀念更新到藝術創新〉北京故宮博物院編《宇宙心印：劉國松繪畫一甲子》紫禁城出版社，2007.4，北京。
- 張頌仁〈新時代的書畫〉北京故宮博物院編《宇宙心印：劉國松繪畫一甲子》紫禁城出版社，2007.4，北京。
- 皮道堅〈現代水墨畫史中的劉國松〉《現代筆墨專輯》珠海出版社，2007.4，廣東。
- 鄔蘇拉・托依卡（Dr. Ursula Toyka-Fuong，陶文淑）〈劉國松非凡的藝術人生〉《現代筆墨專輯》珠海出版社，2007.4，廣東。
- 李君毅〈宇宙心印──劉國松的藝術創作與思想〉《中國美術館》28，2007.4，北京。
- 翟宗浩〈向傳統開刀，為了弘揚傳統──與畫家劉國松老師對談〉《明報月刊》497，2007.5，香港。
- 郎紹君〈探索者劉國松〉《中華讀書報》（十二版），2007.5.23，北京。
- 徐婉禎〈現代化水墨的自由鬥士──劉國松〉《新觀念》223，2007.5、2007.6，臺北。
- 翟宗浩〈與天奮鬥，其樂無窮──與畫家劉國松老師對談〉《明報月刊》498，2007.6，香港。
- 張孟起〈繪畫一甲子──劉國松在北京故宮武英殿展出〉《藝術家》385，2007.6，臺北。
- 章宏偉〈台現代水墨畫先驅劉國松〉《澳門日報》（五版），2007.6.11，澳門。
- 余輝〈劉國松先生的現代水墨畫觀念〉《長流》204，2007.7，臺北。
- 石瑞仁〈從「太空漫步」的宇宙奇觀返航「遊山玩水」的自然詩境──評劉國松及其桃園個展〉《宇宙心印：劉國松回顧展》桃園縣政府文化局，2007.10，桃園。
- 魯虹〈具有深刻藝術史意義的藝術家──劉國松〉《宇宙心印：劉國松回顧展》桃園縣政府文化局，2007.10，桃園。
- 《第十二屆國家文藝獎得獎者紀錄片》國家文化藝術基金會，2008，臺北。
- 范迪安〈劉國松・從外太空挑戰傳統〉《典藏今藝術》185，2008.2，臺北。
- 張頌仁〈新時代的書畫〉《文物天地》207，2008 年第 9 期，北京。
- 《資深藝術家影音紀錄片　劉國松》文建會，2009，臺北。
- 李君毅《宇宙心印：劉國松的藝術創作與思想》香港大學美術博物館，2009，香港。
- 陳瑞林〈中國美術的覺醒：劉國松與 20 世紀中國畫變革〉《宇宙心印：劉國松一甲子學術論壇》北京故宮博物院，2009.3，北京。
- 楊新〈從現代回歸傳統〉《宇宙心印：劉國松一甲子學術論壇》北京故宮博物院，2009.3，北京。
- 范迪安〈劉國松與中國水墨畫〉《宇宙心印：劉國松一甲子學術論壇》北京故宮博物院，2009.3，北京。
- 余輝〈劉國松先生的現代水墨畫觀念〉《宇宙心印：劉國松一甲子學術論壇》北京故宮博物院，2009.3，北京。
- 張子寧〈劉國松在現代水墨畫發展中的地位〉《宇宙心印：劉國松一甲子學術論壇》北京故宮博物院，2009.3，北京。
- 姜苦樂（John Clark）〈中國畫傳統的再構想──劉國松和現代性〉《宇宙心印：劉國松一甲子學術論壇》北京故宮博物院，2009.3，北京。
- 楊允達〈劉國松的宇宙和老子情結〉《世界日報》（十四版），2010.8.5，紐約。
- 彭蕙仙〈未曾停止的叛逆與實驗 劉國松的創作革命〉《新活水》32，2010.10，臺北。
- 李鑄晉〈劉國松與現代水墨〉《中國書畫家》國際版，創刊號，2010.10，北京。
- 張俐璇〈向「傳統」借火：一九六〇年代臺灣「現代」詩畫的遇合──以劉國松、余光中為論述核心〉《人文與社會研究學報》44：2，2010.10。
- Li Chu-Tsing. "Liu Kuo Sung & Modern Chinese Ink Painting." *Masterpiece (International Edition)*, Premiere issue, October 2010.
- 李思賢〈雪網山痕皆自然──劉國松千禧階段的藝術美學〉《藝術家》426，2010.11，臺北。
- 王文章〈藝術的本質是創造〉《劉國松·八十回眸》人民美術出版社，2011.3，北京。
- 范迪安〈劉國松：水墨畫現代發展的里程碑〉《劉國松·八十回眸》人民美術出版社，2011.3，北京。
- 朱虹子〈隨感三則：關於劉國松〉《劉國松·八十回眸》人民美術出版社，2011.3，北京。
- 李君毅〈得之自然──劉國松現代水墨畫美學初探〉《劉國松藝術國際學術研討會》中國美術館，2011.3.22，北京。
- 蕭瓊瑞《水墨巨靈：劉國松傳》遠景出版事業有限公司，2011.4，新北。
- 梁夙芳〈取捨從來為水墨──專訪臺灣「現代水墨畫之父」劉國松〉《人民畫報》6，2011.6，北京。
- 楊渡〈沒有創新　就走向沒落　劉國松談中國現代畫革命〉《新活水》36，2011.6，臺北
- 蕭瓊瑞〈劉國松現代水墨中的傳統精神〉《現代美術》156，2011.6，臺北。
- Clarissa Von Spee 著、王月琴譯〈宇宙新視野──劉國松挑戰中國水墨畫〉《典藏今藝術》230，2011.11，臺北。
- 楊渡主編《劉國松──藝術的叛逆叛逆的藝術》南方家園出版社，2012，臺北。
- 劉子建〈白線的張力〉《中國文化報》（九版），2012.2.9，北京。
- 張孟起〈一個東西南北人──現代水墨畫家劉國松的藝術足跡〉《典藏今藝術》234，2012.3，臺北。
- 李君毅〈一個東西南北人──劉國松六十年的藝術探索〉《藝術家》442，2012.3，臺北。
- 李君毅〈一個東西南北人──劉國松六十年的藝術探索〉《一個東西南北人──劉國松 80 回顧展》國立臺灣美術館，2012.3，臺中。
- 薛永年〈一個東西南北人──「劉國松 80 回顧展」序〉《一個東西南北人──劉國松 80 回顧展》國立臺灣美術館，2012.3，臺中。
- 葉維廉〈舞躍九霄遊目八極──劉國松與現代西方藝術的對話〉《一個東西南北人──劉國松 80 回顧展》國立臺灣美術館，2012.3，臺中。
- 賈方舟〈現代水墨的先行者──劉國松藝術散論〉《典藏今藝術》235，2012.4，臺北。
- 薛永年〈一個東西南北人──劉國松 80 回顧展序〉《藝術家》444，2012.5，臺北。
- 楊渡〈藝術的叛逆，叛逆的藝術──談《劉國松現代水墨技法四講》〉《聯合報》（D3 版）「聯合副刊」，2012.3.30，臺北。
- 蕭瓊瑞主講《水墨巨靈—劉國松》清涼音，2013，高雄。

- 梅墨生編《中國繪畫名家個案研究・劉國松》（下冊）大家良友書局有限公司，2013，香港。
- 楊渡〈一代宗師「傳功一甲子」之夢〉《中國時報》（A14 版），2013.1.16，臺北。
- 楊渡〈創新六十年，傳功一甲子〉《傳功　劉國松現代水墨師生展》京桂藝術基金會，2013，臺中。
- 張大石頭〈新理異態　別具風貌──記中國臺灣現代水墨宗師劉國松〉《劉國松：現代水墨藝術館作品集》山東美術出版社，2013.4，山東。
- 沈揆一〈為什麼劉國松──20 世紀 80 年代的劉國松現象淺析〉《劉國松：現代水墨藝術館作品集》山東美術出版社，2013.4，山東。
- 李振明〈劉國松現代水墨的在地認同〉《藝術家》457，2013.6，臺北。
- 鐘妙芬、沈怡寧〈言「色」之於劉國松的水墨畫〉《藝術家》463，2013.12，臺北。
- 林香琴〈不破不立──劉國松現代水墨之路〉《美育》198，2014.3，臺北。
- 李振明〈革命與復興──劉國松繪畫從破到立建構水墨新傳統的使命〉《藝術家》473，2014.10，臺北。
- 須文蔚〈1960-70 年代臺港重返古典的詩畫互文文藝場域研究──以余光中與劉國松推動之現代主義理論為例〉《東華漢學》21，2015.6，花蓮。
- 李君毅〈現代水墨巨擘劉國松〉《藝術家》485，2015.10，臺北。
- 廖新田〈劉國松抽象水墨論述中氣韻的邏輯〉《臺灣美術》104，2016.4，臺中。
- 蔡詩萍〈始終是奮進的、是藝術的──我所見到的「劉國松精神」〉《藝術家》492，2016.5，臺北。
- 蕭瓊瑞〈蒼穹之韻──劉國松的現代水墨開拓〉《文訊》368，2016.6，臺北。
- 蕭瓊瑞《現代・水墨・劉國松》國立臺灣美術館，2017，臺中。
- 于海元〈劉國松：建立中國繪畫的新傳統〉《水＋墨：亞洲視野下的水墨現代性轉化》江西美術出版社，2017.12，南昌。
- Vinograd, Richard & Huang, Ellen, *Ink Worlds: Contemporary Chinese Painting from the Collection of Akiko Yamazaki and Jerry Yang*, Canada: Stanford University Press, 2018.
- 劉素玉、張孟起《一個東西南北人──水墨現代化之父　劉國松傳》遠流出版社，2019.9，臺北。
- 楊渡〈流離時代的文化傳燈人──從劉國松談起〉《明報月刊》639，2019.3，臺北。
- Kim Karlsson and Alexandra von Przychowski ed., *Longing for Nature: Reading Landscapes in Chinese Art*, Berlin: Museum Rietberg Zurich and Hatje Cantz Verlag, 2020.
- 盧冠蓁、陳湘琪〈劉國松的書封設計：《筆匯》革新號與「紅葉文叢」〉《藝術家》583，2023.12，臺北。
- Edited by Eugene Y. Wang, Valerie C. Doran, and Alan C. Yeung. *The Liu Kuo-sung Reader: Selected Texts on and by the Artist, 1950s–Present*, Cambridge: Harvard FAS CAMLab, March 2024.

▌李芳枝 Li Fang-chih (1933-2020)

著作

- 〈法國藝壇報導〉《聯合報》（八版），1961.6.3，臺北。
- 〈巴黎藝壇的趨勢與動向〉《聯合報》（八版），1961.8.4-9，臺北。

研究書目

- 鍾梅音〈介紹聯合西畫展〉（介紹劉國松、郭豫倫、郭東榮、李芳枝）《中央日報》（四版），1956.6.23，臺北。
- 〈女畫家李芳枝作品在瑞士展出獲讚揚〉《聯合報》（八版），1962.4.23，臺北。
- 〈李芳枝個展在瑞士舉行〉《聯合報》（八版），1965.1.5，臺北。
- 林惺嶽〈踏雪尋梅──女畫家李芳枝尋訪記〉《藝術家》37，頁 100-125，1978.6，臺北。
- 林惺嶽〈幽花閒草：李芳枝的生活與創作〉《文星》102，頁 88-93，1986，臺北。
- 黃智溶〈撥開抽象與寫實的迷霧──李芳枝其人其藝〉《雄獅美術》260，頁 56-64，1992，臺北。
- 雷逸婷〈流星以光，造你的想像：從李芳枝作品捐贈談起〉《現代美術》209，頁 122-134，2023，臺北。

▌馮鍾睿 Fong Chung-ray (1934-)

著作

- 〈現代・抽象・我自己〉《文星》16：2，1965，臺北。
- 〈看國際造型藝展所想〉《幼獅文藝》30：6，頁 196-198，1969.6，臺北。
- 〈個展隨筆〉《雄獅美術》38，1974.4，臺北。
- 〈現代・抽象・我自己〉《當代臺灣繪畫文選》雄獅圖書，1991，臺北。
- 《馮鍾睿近作：1997-2008》現代畫廊，2008，臺中。

研究書目

- 劉國松〈「不得已」畫家──馮鍾睿〉《聯合周刊》，1965.6.5，臺北。
- 北辰〈樸實無華──馮鍾睿其畫其人〉《中央日報》，1965.6.13，臺北。
- 〈七屆十大傑出青年當選名單揭曉〉《中央日報》，1969.10.7，臺北。
- 潘安儀著，安靜譯《離散與圓通：馮鍾睿的藝術之旅》亞洲藝術中心有限公司，2022，臺北。
- 孟昌明〈永恆的鄉愁──畫了半個世紀的馮鍾睿〉《藝術家》248，頁 352-359，1996，臺北。

▌陳景容 Chen Ching-jung (1934-)

著作

- 《油畫的材料研究及實際應用》天同出版社，1970，臺北。
- 《版畫的研究及應用》大陸書局，1971.9.1，臺北。
- 《剖析塞尚藝術》光復書局，1973，臺北。
- 〈關於石膏素描〉《中等教育》26：1/2，頁 32-44，1975，臺北。
- 《石膏素描的研究》《藝術學報》20，頁 40-55，1976，臺北。
- 《近代世界名畫全集：塞尚》光復書局，1977，臺北。
- 《油畫材料研究及應用》天同出版社，1977，臺北。
- 〈談油畫的製作〉《藝術家》27，頁 44-46，1977.8，臺北。
- 〈怎樣畫人體素描〉《藝術家》31，1977.12，臺北。

- 《繪畫隨筆》東大圖書，1978，臺北。
- 〈考察外國美術館心得〉《中等教育》29：5，頁 28-31，1978，臺北。
- 〈對臺北市興建美術館的建議——歐美美術館觀感〉《藝術家》34，頁 136-138，1978.3，臺北。
- 〈壁畫藝術〉《藝術學報》26，頁 113-162，1979，臺北。
- 《油畫——畫法及演變》水牛出版社，1980，臺北。
- 《世界名畫全集》光復書局，1980.3，臺北。
- 〈寫在陶瓷畫聯展之前〉《藝術家》89，頁 242-243，1982.10，臺北。
- 《素描的技法》東大圖書，1985.9，臺北。
- 〈我所知道的洪老師〉《印象經典 II 人道主義畫家：洪瑞麟》印象畫廊，1992.1。
- 〈美國現代陶藝畫廊克拉克 Garthe Clark Gallery〉《藝術家》211，頁 429-431，1992.12，臺北。
- 《油畫技法 1．2．3》雄獅圖書，1993，臺北。
- 《構圖與繪畫分析》武陵出版社，1998，臺北。
- 〈胡朝景畢業創作展——畫中畫系列〉《藝術家》276，頁 546，1998.5，臺北。
- 〈林福全畢業個展——真情系列〉《藝術家》276，頁 546，1998.5，臺北。
- 〈山水有形．寓物寄情〉《藝術家》276，頁 555，1998.5，臺北。
- 《壁畫藝術》藝術家出版社，1999，臺北。
- 〈陳俊勳畢業創作展〉《藝術家》288，頁 499，1999.5，臺北。
- 〈有情天地——師大美研所黃飛畢業個展〉《藝術家》288，頁 500，1999.5，臺北。
- 〈「壁畫藝術」後記兩則〉《藝術家》294，頁 588-589，1999.11，臺北。
- 〈生活．映象——曾己議畢業創作個展〉《藝術家》300，頁 525，2000.5，臺北。
- 〈現像．形構〉《藝術家》305，頁 503，2000.10，臺北。
- 〈寫在個展之前〉《藝術家》307，頁 497，2000.12，臺北。
- 〈游於藝——胡朝景個展〉《藝術家》311，頁 503，2001.4，臺北。
- 〈陳昭如創作個展〉《藝術家》319，頁 502-503，2001.12，臺北。
- 《油畫的材料研究與實際應用（修訂版）》大陸書店，2002，臺北。
- 〈畫展前的回顧〉《藝術家》320，頁 528-529，2002.1，臺北。
- 〈一幅失蹤的畫〉《藝術家》337，頁 558，2003.6，臺北。
- 《陳景容畫集》長流美術館，2005，桃園。
- 《陳景容作品集》國立歷史博物館，2006，臺北。
- 《陳景容創作五十年作品選集》國立國父紀念館，2009，臺北。
- 《陳景容創作 50 年作品集》臺中市政府文化局，2009，臺中。
- 《陳景容的素描技法：素描的實際技法 X 運用與材料研究》晨星出版，2010，臺北。
- 《陳景容 77 回顧展作品選集》臺北縣政府文化局，2010，新北。
- 《陳景容：深沉的哲思．永恆的孤寂》香柏樹文化，2010，臺北。
- 《陳景容鑲嵌畫作品集》財團法人陳景容藝術文教基金會，2011，臺北。
- 《靜寂的內心世界：陳景容油彩、陶瓷與馬賽克鑲嵌畫展》財團法人陳景容藝術文教基金會，2011，臺北。
- 《陳景容彩瓷畫選集》陳景容文教基金會，2011，臺北。
- 《杏壇．春秋：陳景容八十繪畫聯展輯》財團法人陳景容藝術文教基金會，2014，臺北。
- 《寧靜的世界：陳景容八十回顧展》勤宣文教基金會，2014，臺北。
- 《陳景容 80 回顧展》臺中市政府文化局，2015，臺中。
- 《陳景容 86 回顧展：音樂、乞丐和信仰的世界》臺中市政府文化局，2020，臺中。
- 《我在音樂會畫的素描》允晨文化，2021，臺北。

- 《陳景容鑲嵌畫作品集》財團法人陳景容藝術文教基金會，2021，臺北。
- 《寧靜的世界》三民書局，2022（線上）（實體 2021.12）。
- 《陳景容跨界縱橫 X 登峰無境：90 風華藝術成就展》財團法人陳景容藝術文教基金會，2022，臺北。

研究書目

- 陳彥〈陳景容的繪畫精神〉《幼獅文藝》299，頁 164-168，1978.11，臺北。
- 林瑞霞〈追尋超現實世界的畫家——訪畫家陳景容〉《管理雜誌》75，頁 12-14，1980.9，臺北。
- 李梅齡〈陳景容等〉〈當代版畫專輯〉《雄獅美術》146，頁 41-57，1983.4，臺北。
- 章悅〈陳景容絲路寫生記〉《力與美》6，頁 57-61，1990.10，臺北。
- 〈陳景容在法國秋季沙龍贏得掌聲——「廣場」應邀參展，獲得極高評價〉《典藏藝術》28，頁 123，1995.1，臺北。
- 〈陳景容很忙！〉《典藏藝術》44，頁 87，1996.5，臺北。
- 黃鈺琴〈陳景容的創作及其風格〉《明道文藝》242，頁 129-131，1996.5，臺中。
- 陳淑華〈踏實中的虛無意境：陳景容創作四十年回顧展〉《現代美術》74，頁 69-73，1997.10，臺北。
- 陳盈瑛〈存在與意象——陳景容創作四十年展〉《藝術家》269，頁 458-463，1997.10，臺北。
- 李逸塵〈與彩筆共舞——陳景容活躍在畫中的收藏〉《典藏藝術》65，頁 157-160，1998.2。
- 〈雋永的藝術史蹟——陳景容新著「壁畫藝術」出版〉《藝術家》294，頁 586-587，1999.11，臺北。
- 白雪蘭〈臺灣戰後的第一代畫家——何肇衢、陳銀輝、陳景容三人巴黎聯展〉《藝術家》311，頁 462-466，2001.4，臺北。
- 簡伯如〈陳景容個展〉《藝術家》313，頁 581，2001.6，臺北。
- 許曉萍〈視覺與心靈的美麗饗宴——陳景容東京個展有感〉《藝術家》320，頁 529，2002.1，臺北。
- 林忠良〈關於陳景容的為人與其版畫〉《藝術家》322，頁 488，2002.3，臺北。
- 大古文化〈清冷與神祕的騎士——陳景容個展〉《藝術家》335，頁 552-553，2003.4，臺北。
- 〈陳景容——遊走於現實與虛幻中的寫實畫家〉《藝術家》347，頁 535，2004.4，臺北。
- 黃茜芳〈陳景容只問耕耘，不問收穫〉《藝術家》358，頁 248-253，2005.3，臺北。
- 牧星〈藝術達人——陳景容油畫物象簡潔〉《中華文化雙周報》13，頁 58-61，2005.6。
- 楊佳蓉〈陳景容藝術創作探析〉《歷史文物》154，頁 38-51，2006.5，臺北。
- 〈梁實秋、陳景容特展〉《國立臺灣師範大學圖書館通訊》76，頁 2-3，2007.5，臺北。
- 許悔之〈陳景容與劉國正〉《聯合文學》276，頁 4-5，2007.10，臺北。
- 李欽賢〈沉默騎士——陳景容藝術的原風景〉《鹽分地帶文學》37，頁 29-42，2011.12，臺南。
- 潘播《寂靜．沉思．陳景容》國立臺灣美術館，2018，臺中。
- Chiriac, Aurel. *Cheng Ching-Jung: The Silence of My Interior*. Oradea: Muzeul Tarii Crisurilor, 2019.

莊喆 Chuang Che (1934-)

著作

- 莊喆譯〈繪畫的現勢〉《筆匯》1：3，1959.7.15，臺北。
- 〈超現實主義的繪畫及文學〉《筆匯》1：11，1960.3.28，臺北。
- 〈聖保羅國際美展的評選工作〉《文星》42，1961.4.1，臺北。
- 〈評全省教員美展〉《聯合報》（八版），1962.3.29-30，臺北。
- 〈由兩封信說起〉（談現代畫的傳統問題）《文星》55，1962.5.1，臺北。
- 〈鴻溝鮮明的全省美展〉《聯合報》（八版），1962.6.11-13，臺北。
- 〈一個現代人看國畫傳統〉《文星》62，1962.12.1，臺北。
- 〈替「中國現代畫」釋疑〉《文星》63，1963.1.1，臺北。
- 〈一個誠懇的願望——寫在參加聖保羅及巴黎國際美展入選作品預展以後〉《聯合報》（六版），1963.5.18，臺北。
- 〈龐圖與中國靜觀精神〉《聯合報》（八版），1963.8.2，臺北。
- 〈「破」與「美」——畫餘散論之一〉《文星》85，1964.11.1，臺北。
- 〈從現代畫的多元性談幾個問題〉《文星》87，1965.1.1，臺北。
- 〈從視覺出發看現實的再生〉《文星》88，1965.2.1，臺北。
- 〈莊喆畫展，今起在藝術館舉行四天〉《聯合報》（八版），1965.4.22，臺北。
- 〈自我的發現與再認——談談我的繪畫思想〉《文星》91，1965.5.1，臺北。
- 〈藝術的使命〉《民眾日報》，1965.5.16，臺北。
- 〈論視覺的歷史感〉《文星》94，1965.8.1，臺北。
- 〈山水傳統與中國現代畫〉《現代繪畫散論》文星書店，1966，臺北。
- 〈這一代與上一代——論劉國松和他的背景〉《現代繪畫散論》文星書店，1966，臺北。
- 〈西行散記〉《幼獅文藝》157-159，1967.1-3，臺北。
- 〈現代雕塑〉《幼獅文藝》159，1967.3，臺北。
- 〈紐約讀書〉《幼獅文藝》160，1967.4，臺北。
- 〈藝術的使命〉《幼獅文藝》161，1967.5，臺北。
- 〈從硬邊主義到達比埃〉《幼獅文藝》162，1967.6，臺北。
- 〈紐約附近三座教堂〉《幼獅文藝》163，1967.7，臺北。
- 〈西行散記〉《幼獅文藝》164，1967.8，臺北。
- 〈西行散記〉《幼獅文藝》168，1967.12，臺北。
- 〈匹次堡之行與卡內基國際展〉《幼獅文藝》169，1968.1，臺北。
- 〈我在英倫〉《幼獅文藝》170，1968.2，臺北。
- 〈初抵巴黎〉《幼獅文藝》171，1968.3，臺北。
- 〈評全省教員美展〉《聯合報》，1968.3.29，臺北。
- 〈莊喆談歐美藝術，美國繪畫與建築配合，歐洲仍存個人影響力，我國藝術界過於保守〉《聯合報》（五版），1968.8.14，臺北。
- 〈迴返人間〉《幼獅文藝》31：（187），1969.7，臺北。
- 〈一篇對話〉《大學雜誌》23，1969.11，臺北。
- 〈第二屆國際現代畫展在法舉行，莊喆等參展〉《聯合報》（八版），1969.12.8，臺北。
- 〈劉鍾珣的瓶子〉《幼獅文藝》194，1970.2，臺北。
- 〈繪語〉《雄獅美術》6，1971.8，臺北。
- 〈話說畫話〉《雄獅美術》38，頁145，1973.6，臺北。
- 〈記程延平首次個展〉《雄獅美術》39，1973.7，臺北。
- 〈藝術的新方向〉《臺灣新聞報》，1976.11.22，臺北。
- 〈傳統性與創造性〉《社會新聞報》，1976.12.10，臺北。
- 〈現代繪畫的精神主流〉《社會新聞報》，1977.1.11，臺北。
- 〈多線追蹤的創作〉《聯合報》，1978.8.8，臺北。
- 《三步併一步。我的第一步》時報出版社，1979，臺北。
- 〈向第三條路試探〉《雄獅美術》114，頁45，1980.8，臺北。
- 〈從現代畫的繪畫性看中國傳統畫〉《藝術家》133，頁64-67，1986，臺北。
- 〈五月畫會之興起及其社會背景〉《中國現代繪畫回顧展》臺北市立美術館，1986，臺北。
- 〈對第二屆新展望評選的感想〉《中華民國現代繪畫新展望》臺北市立美術館，頁11-12，1986，臺北。
- 〈臺北現代畫家聯展〉《香港時報》，1986.1.11，臺北。
- 〈由外觀到內省的人物畫〉《藝術家》132，1986.5，臺北。
- 〈再談中國人物畫〉《藝術家》134，1986.7，臺北。
- 〈小世界〉《藝術家》137，1986.10，臺北。
- 〈又是焦慮渴望的時代嗎？〉《藝術家》144，1987.5，臺北。
- 〈獨立自主，無反無成〉《藝術家》145，1987.6，臺北。
- 《莊喆個展》臺北市立美術館，1992，臺北。
- 《莊喆》臻品藝術，1993，臺中。
- 《莊喆九十年代畫的新方向》龍門畫廊，1998，臺北。
- 〈人間長春樹——談陳庭詩的藝術創作〉《典藏藝術》84，頁158-160，1999.9，臺北。
- 《主題‧原象：莊喆畫展》國立歷史博物館，2005，臺北。
- 《莊喆》誠品書店，2005，臺北。
- 〈嶺深道遠：2007年北京中國美術館個展〉亞洲藝術中心有限公司，2007，臺北。
- 莊喆等《五月畫集》國立臺灣藝術館，2010，臺北。
- 《莊喆回顧展：鴻濛與酣暢》臺北市立美術館，2015，臺北。

研究書目

- 〈師大藝術系師生畫展〉《聯合報》（六版），1957.1.17，臺北。
- 〈香港國際繪畫沙龍、莊喆榮獲金牌獎、楊英風獲銀牌獎〉《聯合報》（八版），1962.6.26，臺北。
- 〈莊喆榮獲西貢首屆國際藝展獎狀〉《聯合報》（六版），1962.11.20，臺北。
- 王爾昌〈從國畫的觀點看〉《民生報》，1965.4.24，臺北。
- 何政廣〈強調自我的莊喆〉《中央日報》，1965.4.25，臺北。
- 楊蔚〈這一代的繪畫之十——你的山水要有你的意思〉《聯合報》（八版），1965.4.26，臺北。
- 〈莊喆首次個展〉《自由青年》33：9，1965.5.1，臺北。
- 黃朝湖〈一個始終在自我超越的畫家——剖析莊喆的繪畫思想〉《文星》91，1965.5.1，臺北。
- 黃朝湖〈透視莊喆的詩畫世界〉《中國一周》788，1965.5.31，臺北。
- 何懷碩〈中國繪畫若干問題之論辯〉《苦澀的美感》，1966.4，臺北。
- 慧星〈莊喆二次個展〉《中央日報》，1966.7.3，臺北。
- 張菱舲〈畫壇的風波〉《中央日報》，1968.9.30，臺北。
- 管管〈讀莊喆的畫〉《中國時報》，1969.11.18，臺北。
- 劉文三〈莊喆刀陰影〉《中國時報》，1969.11.18，臺北。
- 朱沉冬〈莊喆——這個人〉《中國晚報》，1969.12.11，臺北。
- 高歌〈上昇的大地：莊喆〉《幼獅文藝》194，1970.2，臺北。
- 高歌〈大地常在——莊結近作的一個文學性看法〉《雄獅美術》11，頁18-23，1971，臺北。

- 羅門〈評介莊喆的繪畫世界〉《出版與研究》，1978.5.1，臺北。
- 吳翰書〈從中國現代山水畫的數種觀念看莊喆的繪畫〉《藝術家》63，1980.8，臺北。
- 程延平〈看哪！豐厚蒼闊的天地──試述莊喆二十年的心路歷程〉《雄獅美術》114，頁39，1980.8，臺北。
- 王心均〈懷念一代書法家──莊慕陵老師〉傳記文學240，1982.5，臺北。
- 郭繼生〈抒情的約象──莊喆近作展觀後〉《藝術家》84，頁230-231，1982.5，臺北。
- 葉維廉〈恍惚見形象，縱橫是天機──與莊喆談畫家之生成〉《藝術家》95，頁11，1983.4，臺北。
- 李鑄晉〈開拓中國現代畫的新領域──記莊喆畫的發展〉《雄獅美術》165，頁123，1984.11，臺北。
- 郭沖石〈特寫鏡頭看莊喆的畫〉《藝術家》133，頁117，1986.6，臺北。
- 李銘盛〈鏡頭裡的《藝術家》──莊喆〉《藝術家》133，頁122，1986.6，臺北。
- 葉維廉〈恍惚見形象，縱橫是天機──與莊喆談畫象之生成〉《與當代藝術家的對話》，東大書局，頁176-221，1987，臺北。
- 李鑄晉〈捲入世界抽象畫的浪潮──談莊喆近年畫風的轉變〉《雄獅美術》235，頁185，1990.9，臺北。
- 劉文潭〈筆意縱橫參於造化──評介莊喆個展〉《藝術家》204，頁386，1992.5，臺北。
- 葉維廉〈莊喆的畫象箚記〉《從現象到表現──葉維廉早期文集》東大圖書公司公司，頁413-425，1994，臺北。
- 曾長生〈莊喆的第三條路──從中國現代畫到現代中國畫〉《現代美術學報》13，頁77-104，2007，臺北。
- 潘播《元氣・磅礴・莊喆》國立臺灣美術館，2017，臺中。

顧福生 Ku Fu-sheng (1935-2017)

著作

- 〈巴黎的藝術天地──給國內畫友的第一封信〉（上、中、下）《聯合報》，1962.1.30-2.1，臺北。
- 《顧福生（Fu-sheng Ku）》誠品，2008，臺北。

研究書目

- 〈師大藝術系師生畫展〉（有洪嫻、顧福生、莊喆、黃顯輝之介紹）《聯合報》（六版），1957.1.17，臺北。
- 劉國松〈顧福生與其畫〉《聯合報》（六版），1961.4.14，臺北。
- 夏道揚〈個人的爆發──簡評顧福生先生個展〉《聯合報》（六版），1961.4.14-15，臺北。
- 〈巴西聖保羅國際藝展顧福生獲榮譽獎〉《聯合報》（八版），1961.12.14，臺北。
- 席德進〈顧福生找回了自己〉《聯合報》（八版），1965.4.12，臺北。（封底──顧福生作品〈空虛的擁抱〉）
- 三毛〈我的三位老師（顧福生、韓湘寧、彭萬墀）〉《藝術家》122，頁114，1985.7，臺北。

- 白先勇〈殉情於藝術的人──素描顧福生〉《中國時報》（三十九版），1995.6.2，臺北。
- 〈把「畫」說清楚──北美館按圖索驥〉《自由時報》（三十五版），1997.2.14，臺北。
- 《臺北市立美術館典藏目錄108（2019）》臺北市立美術館，2020，臺北。

馬浩 Ma Hao (1935-)

著作

- 《馬浩 '90 個展 MARY CHUANG》龍門畫廊，1990，臺北。
- 〈展出的話〉《中國文物世界》80，頁93，1992，臺北。
- 〈休閒筆記──舊情 Memories〉美國許仙藝術文化推廣，1997，美國。
- 〈馬浩一九九八個展──心印〉《中國文物世界》159，頁108-109，1998，臺北。

研究書目

- 李朝進〈馬浩的陶雕〉《雄獅美術》25，頁116-118，1973.3，臺北。
- 方叔〈波瀾動遠空：記馬浩陶藝創作〉《藝術家》131，頁208-212，1986.4，臺北。
- 李鑄晉〈花卉畫的新生──記馬浩「走出陶瓷再入畫」〉《馬浩 '90 個展 MARY CHUANG》龍門畫廊，1990，臺北。
- 莊喆〈馬浩的花〉《藝術家》222，頁498，1993.11，臺北。
- 葉維廉〈對最近所見陶藝展的一些感想──兼談馬浩的陶瓷藝術〉《從現象到表現──葉維廉早期文集》東大圖書公司，頁465-469，1994，臺北。
- 《馬浩心印》龍門畫廊，1998，臺北。
- 龍門〈心印──馬浩一九九八年個展〉《藝術家》282，頁580，1998.11，臺北。
- 劉文潭〈陶藝與繪畫雙棲的女藝術家馬浩──她的閱歷與作品〉《文藝美學研究》山東大學出版社，2022，頁.85-94。

李元亨 Lee Yuan-han (1936-2020)

著作

- 《旅法藝術家李元亨邀請展》臺灣省立美術館，1989，臺中。
- 〈吾師馬白水臺灣風情畫系列巡迴大展〉《藝術家》266，頁482，1997.7，臺北。
- 《李元亨藝術創作專輯》彰化縣政府文化局，2000，彰化。
- 〈大巧不工・魯班千年──細木作藝人王漢松技藝傳習計畫〉《傳統藝術》16，頁25-28，2001，宜蘭。
- 〈蔡瑞山油畫個展〉《藝術家》335，頁530，2003.4，臺北。
- 李元亨、賴威嚴〈「合」諧與「和」平──許合和油畫創作展〉《藝術家》338，頁526，2003.7，臺北。
- 《李元亨作品集：美的探索》臺中市政府文化局，2008，臺中。
- 《美的探索：心韻的象徵──李元亨藝術創作六十年作品集》彰化縣政府文化局，2015，彰化。
- 《心韻的象徵：李元亨83藝術創作回顧展》國立國父紀念館，2019，臺北。

研究書目

- 倪鼎文〈李元亨的雕塑〉《中央日報》，1965.1.3，臺北。
- 洪炎秋〈榮獲法國金牌沙龍獎的李元亨〉《藝壇》92，頁 32-33，1975，臺北。
- 楊允達〈旅法藝術家李元亨國際美展獲榮譽獎〉《聯合報》，1975.5.17，臺北。
- 康原〈孤高的情趣：訪畫家李元亨先生〉《明道文藝》96，頁 95-102，1984，臺中。
- 〈李元亨畫展〉《藝術家》105，頁 71-73，1984.2，臺北。
- 李焜培〈吳文瑤李元亨水彩畫聯展〉《藝術家》120，1985.5，臺北。
- 〈旅法畫家李元亨作收藏展〉《藝術家》162，1988.11，臺北。
- 許天治〈從藝術的嚴肅性談藝術人格上顯示的真誠──述李元亨的繪畫與雕刻〉《美育》1，頁 30-32，1989，臺北。
- 寶積堂〈李元亨「思鄉」〉《藝術家》272，頁 507，1998.1，臺北。
- 舒懷〈沉浸於一片寧靜祥和中──記旅法藝術家李元亨教授繪畫雕塑展〉《彰化藝文》2，頁 34-37，1999，彰化。
- 詹錫芬〈李元亨藝術創作全省巡迴展〉《彰化藝文》11，頁 36-37，2001，彰化。
- 林初乾〈藝術家李元亨，三項全，國際／臺灣藝術奇葩〉《藝術家》320，頁 551，2002.1，臺北。
- 謝繡如〈來自心韻的象徵：李元亨的藝術世界〉《國立國父紀念館館刊》，頁 22-27，2019，臺北。

謝里法 Shaih Li-fa (1938-)

著作

- 〈草地人的畫筆──里法寄自紐約〉《雄獅美術》26，頁 37-38，1973.4，臺北。
- 〈沒有寄出的賀年卡──念孫多慈先生〉《雄獅美術》51，頁 21，1975，臺北。
- 〈在信中與阿笠談美術〉《雄獅美術》66，1976.8，臺北。
- 〈珍重！阿笠：在信中與阿笠談美術〉雄獅圖書，1977，臺北。
- 〈六〇年代臺灣畫壇的墨水趣味〉《雄獅美術》78，頁 34-43，1977，臺北。
- 謝里法、蔣勳《徐悲鴻──中國近代寫實繪畫的奠基者》雄獅圖書，1977，臺北。
- 〈殖民主義下的臺灣新美術運動〉《夏潮》2：2，頁 61-64，1977.2。
- 〈臺灣東洋繪畫的第五度空間〉《雄獅美術》72，頁 28-44，1977.2。
- 《日據時代臺灣美術運動史》藝術家出版社，1978、1992，臺北。
- 〈旅居海外的中國畫家專訪之五‧夏陽訪問記〉《藝術家》34，1978.3，臺北。
- 〈日本畫家筆下的中國（三）〉《雄獅美術》69，頁 79，1979，臺北。
- 〈日本畫家筆下的中國（中）〉《雄獅美術》68，頁 94，1979，臺北。
- 〈四十三年前文藝座談會節錄〉《雄獅美術》97，頁 96-104，1979，臺北。
- 〈林玉山的回憶〉《雄獅美術》100，頁 53-63，1979.6，臺北。
- 〈學院中的素人畫家陳澄波〉《雄獅美術》106，頁 16-43，1979.12，臺北。
- 〈色彩之國的快樂使者──臺灣油畫家廖繼春的一生〉《雄獅美術》118，頁 48-61，1980，臺北。
- 《美術書簡：與年輕朋友談美術》雄獅圖書，1980，臺北。
- 〈視覺騙局──談西洋美術中的假像〉《雄獅美術》125，頁 129-139，1981.7，臺北。
- 《藝術的冒險──西洋美術評論集》雄獅圖書，1982、1987，臺北。
- 〈沙龍、畫會、畫廊、美術館──試評五十年來臺灣西洋繪畫發展的四個過程〉《雄獅美術》140，頁 36-49，1982.10，臺北。

- 《紐約的藝術世界》雄獅圖書，1984，臺北。
- 《臺灣出土人物誌》臺灣文藝雜誌社，1984，臺北。
- 〈三〇年代上海、東京、臺北的美術關係〉《雄獅美術》160，頁 161，1984，臺北。
- 《臺灣出土人物誌：被埋沒的臺灣文藝作家》臺灣文藝雜誌社，1984，臺北。
- 〈中國左翼美術在臺灣（1945-1949）〉《臺灣文藝》101，頁 129-156，1986.7。
- 《重塑臺灣的心靈》《自由時代》，1988，臺北。
- 《臺灣出土人物誌：被埋沒的臺灣文藝作家》前衛出版社，1988，臺北。
- 〈從將軍的年代到松族的黃昏：臺灣「現代畫」的旗手秦松〉《臺灣文藝》112，頁 70-83，1988.7-8，臺北。
- 〈我的畫家朋友們〉《自立晚報》，1988.9，臺北。
- 〈莫把期盼當成偏見──談王秀雄所論臺灣第一代西畫家的「保守」與「權威」〉《藝術家》194，頁 308-314，1991.7，臺北。
- 《「垃圾美學」：謝里法個展》臺灣省立美術館，1996，臺中。
- 〈孫多慈──我的老師〉《藝術家》267，頁 320-322，1997，臺北。
- 《臺灣美術運動史》，藝術家出版社，1998，臺北。
- 〈明費的錢花園〉《藝術家》275，頁 356-357，1998.4，臺北。
- 《探索臺灣美術的歷史視野》望春風文化，1999，臺北。
- 《我所看到的上一代》望春風文化，1999，臺北。
- 《臺灣心靈探索》前衛出版社，1999.11，臺北。
- 〈從色彩的原型到生命的紀念碑──介紹謝里法與吳伊凡在靜宜的雙個展〉《文化生活》27，頁 40-41，2002.1，臺北。
- 《借力在『動力空間』裡：展出在人像與泥像的轉振點上》謝里法出版，2003，臺中。
- 〈從第一屆省展創立過程探討終戰後臺灣新文化之困境〉《全省美展一甲子紀念專輯》臺灣省政府，頁 12-13，2006，南投。
- 《紫色大稻埕──謝里法七十文獻展》國立臺灣美術館，2008，臺中。
- 《紫色大稻埕》藝術家出版社，2009，臺北。
- 〈臺灣美術的歷史小說──謝里法巨著《紫色大稻埕》自序〉《藝術家》406，頁 177-185，2009.3，臺北。
- 《舊版新印：謝里法版畫作品展》國立臺北藝術大學關渡美術館，2013，臺北。
- 《素食年代：牛的四頁檔案──謝里法個展》臺中市立港區藝術中心，2013，臺中。
- 《辨識核光山──鮮世紀美學基調謝里法的解析》國立彰化生活美學館，2013，彰化。
- 《第十屆蔡端月文化論壇 臺灣美術的大航海時代 美術史的啟航者──謝里法》蔡瑞月文化基金會，2015，臺北。
- 《原色大稻埕：謝里法說自己》藝術家出版社，2015，臺北。
- 《臺灣美術研究講義》藝術家出版社，2016，臺北。
- 謝里法等《跟著大師品人文：給未來醫生的七堂課》遠見天下文化，2016，臺北。
- 《人間的零件：一個畫家的收藏》藝術家出版社，2017，臺北。
- 《謝里法的牛》國立國父紀念館，2017，臺北。
- 《謝里法詩集（呵呵一動）》謝里法出版，2017、2021，臺中。
- 《牛之變：謝里法墨彩畫與書信展》國立臺灣美術館，2023，臺中。

研究書目

- 梁奕焚〈從現實出發的謝里法〉《雄獅美術》8，頁 l，1971.10，臺北。
- 阮義忠〈論謝里法的藝術〉《雄獅美術》30，頁 88，1973.8，臺北。
- 許南村、陳映真〈臺灣畫界三十年來的初春──序謝里法：「跟跟阿笠談美術」〉《鄉

土文學討論集》遠景出版社，1977，臺北。

· 許南村〈臺灣畫界三十年來的初春──序謝里法：「跟阿笠談美術」〉《夏潮》3：1，頁 56-61，1977，臺北。

· 王谷〈從謝里法在《珍重！阿笠》一書中所提出的幾個問題談起〉《書評書目》61，頁 122-132，1978.5，臺北。

· 柳亮〈訪謝里法談創作的心路歷程〉《雄獅美術》114，頁 57，1980.8，臺北。

· 李復興〈激流的流向──記謝里法、黃志超回國聯展〉《雄獅美術》169，頁 98，1985.3，臺北。

· 鍾肇政〈重建臺灣文化的拓荒者：談我所認識的謝里法〉《臺灣文藝》93，頁 19-25，1985.3，臺北。

· 林清玄〈革新‧變貌‧復活‧冒險：訪藝術評論家謝里法〉《臺灣文藝》93，頁 12-18，1985.3，臺北。

· 陳嘉農〈我所不知道的謝里法〉《臺灣文藝》93，頁 4-11，1985.3，臺北。

· 亮軒〈另一種嚴肅：讀《紐約的藝術世界》（謝里法著）〉《聯合文學》29，頁 248-249，1987.3，臺北。

· 蕭瓊瑞〈美術的歸美術──談謝里法三十年代臺灣新美術運動的政治檢討〉《民眾日報》（11 版），1987.12.14，高雄。

· 劉玉芳〈我不願意做臺奸！──專訪藝術家謝里法〉《新新聞》88，頁 88-90，1988.11.14-20，臺北。

· 葉曉芍〈畫緣、情緣、終是故鄉好──謝里法座談會側記〉《雄獅美術》214，頁 54，1988.12，臺北。

· 林麗江〈回顧阿笠的年代──謝里法回臺觀感〉《雄獅美術》215，頁 79，1989.1，臺北。

· 黃樹人〈我為何要寫臺灣美術史：謝里法從返鄉之旅談起〉《藝術家》167，頁 120-126，1989.4，臺北。

· 謝里法〈「山與樹」系列畫的是什麼？是怎樣畫出來的〉《雄獅美術》220，頁 82，1989.6，臺北。

· 王福東〈山上一棵樹──為謝里法的畫展而寫〉《雄獅美術》220，頁 87，1989.6，臺北。

· 梅丁衍〈我對「珍重！阿笠」一書的印象〉《雄獅美術》220，頁 91，1989.6，臺北。

· 薛保瑕〈「又見阿笠」──寫在「珍重！阿笠」再版前〉《雄獅美術》220，頁 92，1989.6，臺北。

· 許自貴〈話說當年讀「珍重！阿笠」〉《雄獅美術》220，頁 93，1989.6，臺北。

· 何春寰、鍾玉磬整理〈謝里法 v.s. 夏陽──從李仲生談起〉《雄獅美術》227，頁 116，1990.1，臺北。

· 林千鈴〈他畫出了活動的土地 訪謝里法談「牛圖系列」的創作經驗〉《雄獅美術》231，頁 127，1990.5，臺北。

· 程明崢〈成長、落實、回歸──謝里法的美術歷程〉《藝術家》180，頁 299-305，1990.5，臺北。

· 凌詠紫〈對牛談情──與謝里法談牛的聯作〉《藝術家》180，頁 305-308，1990.5，臺北。

· 〈獨立發展的生命體──訪謝里法〉《雄獅美術》250，頁 188-193，1991，臺北。

· 胡慧玲〈藝術家的政治初探──謝里法的自話像〉《臺灣文藝》123，頁 18-32，1991.2，臺北。

· 高正枝〈臺北之子的寫真──為謝里法畫展而寫〉《藝術家》194，頁 297-299，1991.7，臺北。

· 〈獨立發展的生命體──訪謝里法〉《雄獅美術》250，頁 188-193，1991.12，臺北。

· 張瓊方〈謝里法「展」現臺灣美術史〉《光華》17：6，頁 45-47，1992.6，臺北。

· 〈誰是對美術建設有誠意的市長？〉《雄獅美術》286，1994，臺北。

· 東方花花〈剪不斷的臍帶──謝里法繪畫中的母體意識〉《典藏藝術》21，頁 148-149，1994.6，臺北。

· 〈我們這一班──關於四八級將官班的故事（上、下）〉《雄獅美術》292，1995，臺北。

· 胡永芬〈黃大銘：沒有謝里法就沒有藝術〉《藝術家》255，頁 170-173，1996.8，臺北。

· 《新觀念》129 新觀念雜誌社，1999，臺北。

· 邱琳婷《臺灣美術評論全集‧謝里法卷》藝術家出版社，1999，臺北。

· 邱麗文〈「臺灣美術史」的真性狂熱份子──謝里法〉《新觀念》129，頁 21-27，1999.7，臺北。

· 邱琳婷〈臺灣美術評論全集‧謝里法卷〉《藝術家》290，頁 239-242，1999.7，臺北。

· 〈芹田騎郎的回響──謝里法發言〉《淡水牛津文藝》7，頁 64-66，2000.4，臺北。

· 黃圻文〈創造之「手」與發現之「眼」──談謝里法「與地魔共舞」的鋼骨藝術〉《典藏今藝術》92，頁 226-228，2000.5，臺北。

· 洪劭涵〈謝里法，抓活的，從「我」開始！〉《大趨勢》4，頁 36-37，2002.4，臺北。

· 曾長生〈從《我所看到的上一代》探謝里法的批評意識〉《典藏今藝術》162，頁 150-153，2006.3，臺北。

· 程文池〈「大稻埕」為何是紫色？──訪謝里法談臺灣美術史小說《紫色大稻埕》如何寫成〉《藝術家》407，頁 188-191，2009.4，臺北。

· 李志銘〈臺灣本土美術家的大河劇小說──評謝里法著《紫色大稻埕》〉《全國新書資訊月刊》128，頁 54-58，2009.8，臺北。

· 李志銘〈臺灣本土美術家的大河劇小說──評謝里法《紫色大稻埕》〉《鹽分地帶文學》27，頁 186-193，2010.4，臺南。

· 黃詠梅〈漂浪與流離──側寫《藝術家》文人謝里法〉《文訊》296，頁 32-38，2010.6，臺北。

· 陳芳明〈當紫色變色時──讀謝里法《變色的年代》〉《印刻文學生活誌》117，頁 96-99，2013.5，臺北。

· 蔡俊傑〈臺灣美術史演義──陳芳明對談謝里法〉《印刻文學生活誌》117，頁 74，2013.5，臺北。

· 龔卓軍〈混成語：我讀陳澄波的家書和謝里法的《變色的年代》〉《藝術觀點》65，頁 23-30，2016.1，臺南。

· 徐婉禎《色彩‧人間‧謝里法》國立臺灣美術館，2018，臺中。

■ 韓湘寧 Han Hsiang-ning (1939-)

著作

· 〈青年畫選〉《中國一周》423，頁 a3，1958.6.2，臺北。

· 〈請重視藝術的奧林匹克〉《聯合報》（六版），1963.5.15，臺北。

· 〈從第四屆國際版畫展看世界藝壇趨勢〉《聯合報》（八版），1963.11.30，臺北。

· 《韓湘寧畫集》國立臺灣藝術館，1967，臺中。

- 〈紐約新藝術〉《雄獅美術》15，頁 6-8，1972.5，臺北。
- 〈我看紐約藝壇〉《雄獅美術》20，頁 45-56，1972.10，臺北。
- 《韓湘寧十年：一九七〇至一九八〇》藝術家出版社，1980，臺北。
- 《韓湘寧畫展》環亞藝術中心，1986，臺北。
- 《韓湘寧作品回顧展（1961-1993）》臺北市立美術館，1994.4，臺北。
- 〈頻頻回首：欲語不休──「後五月畫會」正式成立〉《藝術家》255，頁 203-205，1996.8，臺北。
- 〈韓湘寧的「北美館九六雙年展」〉《藝術家》256，頁 355-357，1996.9，臺北。
- 〈畫出來的快感──看紐約素描中心的臺灣探究展〉《藝術家》269，頁 194-195，1997.10，臺北。
- 〈明費的錢花園〉《藝術家》275，頁 356-357，1998.4，臺北。
- 〈同一個太陽──韓湘寧 H.N.HAN〉而居當代美術館，2023，大理。

研究書目
- 楊紫薇〈青年書畫〉《中國一周》414，頁 a3，1958.3.31，臺北。
- 方勺〈「整元性成長中的宇宙」──韓湘寧及其繪畫〉《文星》46，1961.8.1，臺北。
- 黃朝湖〈餞兩位年輕的美術使節──寫在韓湘寧李錫奇代表我國赴日出席第四屆國際版畫展之前〉《聯合報》（八版），1961.11.11，臺北。
- 〈第四屆國際版畫展十四日在東京揭幕，韓湘寧李錫奇明往參加〉《聯合報》（八版），1964.11.10，臺北。
- 楊尉〈這一代的繪畫之六──純淨與透明〉（韓湘寧）《聯合報》（八版），1965.1.21，臺北。
- 方華〈虛中之實──看韓湘寧的畫〉《徵信》，1965.5.8，臺北。
- 瘂弦〈看韓湘寧的畫〉《文星》92，頁 52，1965.6，臺北。
- 江義雄〈評介韓湘寧的繪畫創意〉《幼獅月刊》22：1，頁 27，1965.7，臺北。
- 〈韓湘寧以噴槍作畫〉《雄獅美術》12，頁 57，1972.2，臺北。
- 曾培堯〈環球美術巡禮〉《臺灣日報》，1972.6.6，臺北。
- 〈入選美國開國兩百週年慶〉《雄獅美術》54，頁 155，1975.8，臺北。
- 〈近作欣賞〉《雄獅美術》56，頁 142，1975.10，臺北。
- 北辰〈韓湘寧的新寫實〉《藝術家》5，1975.10，臺北。
- McCabe, Cynthia Jaffee. *The Golden Door: Artist-Immigrants of America, 1876-1976*. Smithsonian, 1976。
- 何政廣〈韓湘寧訪問記──海外中國畫家專訪〉《藝術家》49，頁 64，1979.6，臺北。
- 北辰〈韓湘寧把視角投向臺北〉《藝術家》59，1980.4，臺北。
- 楊熾宏〈烈日與霧的印象──剖析韓湘寧的噴點繪畫〉《藝術家》86，頁 110，1982.7，臺北。
- 三毛〈我的三位老師（顧福生、韓湘寧、彭萬墀）〉《藝術家》122，頁 112，1985.7，臺北。
- 楊熾宏〈從「五月」到紐約──韓湘寧移居紐約後繪畫〉《藝術家》132，1986.5，臺北。
- 李鑄晉〈世界文明的新意境──韓湘寧畫藝簡論〉《雄獅美術》218，頁 107，1989.4，臺北。
- 宋玉〈當代油畫中堅聯展──何肇衢、吳昊、林惺嶽、陳英德、韓湘寧〉《雄獅美術》229，頁 162，1990.3，臺北。
- 張金催〈「朱焦」與「對焦」中的抉擇──韓湘寧的「客觀世界」與「中國情懷」〉《雄獅美術》235，頁 118，1990.9，臺北。
- 施梅珠〈以感性重塑古人畫作──韓湘寧畫筆下的臺北‧黃山‧六四〉《幼獅文藝》441，頁 125-126，1990.9，臺北。
- 施梅珠〈韓湘寧個展〉《中國文物世界》62，頁 53，1990.10。
- 余珊珊〈從靈視到普羅──賞析韓湘寧藝術三十年來流轉〉《當代》75，頁 90-99，1992.7。
- 〈楊識宏、韓湘寧、夏陽、姚慶章在紐約〉《臺灣畫》7，頁 32-36，1993.9。
- 曾四遊〈色相辯證法──引述韓湘寧的藝術生涯〉《現代美術》53，頁 31-35，1994.4，臺北。
- 連德誠〈點畫的作用 [評：韓湘寧臺北市立美術館的回顧展]〉《藝術家》230，頁 211-214，1994.7，臺北。
- 王賜勇、林天民《韓湘寧的五月畫展四十周年》藝術家畫廊、大未來藝術，1996。
- 鄭乃銘〈欲語還休的五月──看韓湘寧的五月畫展〉《藝術家》254，頁 173-175，1996.7，臺北。
- 鄭惠美〈黃金不夜城──席德進、韓湘寧、袁廣鳴的西門町〉《藝術家》346，頁 244-245，2004.3，臺北。
- 〈仇恨年代：收租院冥想曲──天棚藝術「韓湘寧近作展」〉《藝術家》347，頁 147，2004.4，臺北。
- 郭宏東〈發現雲南──韓湘寧在大理〉《新觀念》221，頁 50-51，2007.1-2。
- 白適銘《跨越‧時空‧韓湘寧》國立臺灣美術館，2023，臺中。
- 賴明珠〈點燈傳薪：戰後至解嚴期間（1945-1987）帶領風潮臺灣美術家〉藝術家出版社，2023，臺北。
- 廖桂寧〈隨著世界的脈動，開創充滿個人風格的藝術樣貌──前衛藝術家韓湘寧〉《歷史文物》319 國立歷史博物館，頁 53-58，2023.12，臺北。

■ 彭萬墀 Peng Wan-ts （1939-）

著作
- 〈我們需要真正的好畫！記廖繼春教授訪歐美歸來談話〉《聯合報》（六版），1963.2.2，臺北。
- 〈五月的追尋──寫在五月美展之前〉《聯合報》（六版），1963.5.25，臺北。

研究書目
- 何政廣〈彭萬墀訪問記〉《藝術家》32，頁 68-79，1978.1。
- 三毛〈我的三位老師（顧福生、韓湘寧、彭萬墀）〉《藝術家》122，頁 114，1985.7，臺北。
- Crevier, Richard, et al. Peng Wan Ts.Peintures, Dessins, Écrits. 5 Continents Editions, 2007.
- 彭昌明著，陳英德、張彌彌譯〈言辭之外與核心──彭萬墀的繪畫〉《藝術家》536，頁 226，2019，臺北。
- 陳英德《看人‧畫人‧彭萬墀》國立臺灣美術館，2020，臺中。

東方畫會
Ton-Fan Art Group

- 黃博鏞〈全國書畫展西畫部觀後〉（評東方畫會成員）《聯合報》（六版），1956.10.19，臺北。
- 何凡〈「響馬」畫展（上、下）〉《聯合報》（六版），1957.11.5-6，臺北。
- 怒弦〈簡介東方畫展〉《中央日報》（六版），1957.11.8，臺北。
- 〈「東方畫展」及其作家〉《聯合報》（六版），1957.11.8，臺北。
- 〈第一屆東方畫展——中國、西班牙現代畫家聯合展出〉（展覽目錄），1957.11.9，臺北。
- 席德進〈評東方畫展〉《聯合報》（六版），1957.11.12，臺北。
- 蕭勤〈「東方畫展」在西班牙〉《聯合報》（六版），1958.1.31，臺北。
- 何凡〈現代繪畫〉《聯合報》（七版），1958.11.8，臺北。
- 《第二屆東方畫展——中國、西班牙現代藝術家聯合展出》（展出目錄），1958.11.9，臺北。
- 何凡〈「不像畫」的話〉《聯合報》（七版），1958.11.10，臺北。
- 凡文〈為新畫家說幾句話〉《聯合報》（七版），1958.11.21，臺北。
- 黃博鏞〈繪畫革命的最前衛運動——兼介東方畫展及其聯合舉辦的國際畫展〉《聯合報》（六版），1960.11.11，臺北。
- 《第四屆東方畫展——地中海美展、國際抽象畫展》（展出目錄），1960.11.11，臺北。
- 劉國松〈東方畫會及它的畫展〉《聯合報》（八版），1961.12.24，臺北。
- 黃朝湖〈評七屆東方畫展、六屆現代版畫會〉《聯合報》（八版），1963.12.25，臺北。
- 《第八屆畫方畫展》（展出目錄），1964.11.12，臺北。
- 黃朝湖〈一個高潮的展出——評第八屆東方畫展（上、下）〉《聯合報》（八版），1964.11.15-16，臺北。
- 黃朝湖〈東方畫展的回顧與展望〉《為中國現代畫壇辯護》文星書店，頁74，1965.7，臺北。
- 向邇〈東方畫展瑰麗多樣性〉《中華日報》，1966.1.29，臺南。
- 楊蔚〈為現代畫搖旗的〉仙人掌出版社，1968，臺北。
- 霍剛〈回顧東方畫會〉《雄獅美術》63，頁105，1976.5，臺北。
- 〈從東方畫會談起〉（座談記錄）《雄獅美術》91，頁62-65，1978，臺北。
- 〈從「東方」與「五月」畫會二十五週年，說臺灣現代繪畫的啟蒙與發展〉（座談記錄）《藝術家》73，頁106，1981.6，臺北。
- 《東方畫會、五月畫會二十五週年聯展》（專刊），1981.6.16，臺北。
- 楊小萍〈五月與東方畫會聯展〉《臺灣光華雜誌》，1981.7，臺北。
- 〈東方畫會與現代藝術〉《中國現代繪畫回顧展》臺北市立現代美術館，1986，臺北。

李文漢 Li Wen-Han （1924-2022）

著作
- 〈有感於流落印尼的中國古陶瓷〉《雄獅美術》154，頁61-63，1983.12，臺北。

研究書目
- 席德進〈中國當代畫家素描之二——由正統國畫而跨入現代化的李文漢〉《雄獅美術》6，頁12，1971.8，臺北。
- 〈李文漢追求「書法畫」〉《雄獅美術》116，頁140，1980.10，臺北。

歐陽文苑 Ouyang Wen-yuan （1928-2007）

研究書目
- 白景瑞〈全國美展西畫觀感〉（評論歐陽文苑、夏陽）《聯合報》（六版），1956.10.6，臺北。

李元佳 Li Yuan-chia （1929-1994）

著作
- 〈應徵巴西聖保羅市現代藝術博物館第四屆二年季國際藝術展覽會登記表〉《國際展覽（巴西藝展）》，1957.2.2，臺北。
- 《李元佳》李元佳畫室，1968，坎布里亞。
- 《李元佳美術館簡介》李元佳美術館，1971，坎布里亞。

研究書目
- 賴瑛瑛《複合藝術家群像 I：孤行的另類藝術家——李元佳》《藝術家》246，頁374-384，1995.11，臺北。
- 〈東方畫會遺落的一顆星子——畫友座談李元佳〉《藝術家》246，頁385-386，1995.11，臺北。
- 謝佩霓〈已成絕響的響馬——記訪李元佳故居行〉《典藏藝術》58，頁204-209，1997，臺北。
- 編輯部〈懷念又新鮮——李元佳作品首度在臺灣的畫廊曝光〉《典藏藝術》66，頁116，1998，臺北。
- 《藝拓荒原——東方八大響馬》大象藝術空間有限公司，2012.6，臺中。
- 楊佳璇〈移動與實踐的游離生命：李元佳的跨國經歷與創作發展〉《現代美術》173，頁82-88，2014.6，臺北。
- 方美晶〈不只是美術館：李元佳美術館初探〉《現代美術》173，2014.6，臺北。
- 《觀·點：李元佳回顧展》臺北市立美術館，2015，臺北。
- 賴瑛瑛〈李元佳與全球觀念藝術〉《藝術欣賞》3，頁16-23，2015.9，臺北。
- 王凱薇〈李元佳檔案考〉《現代美術》191，頁69-86，2018，臺北。

朱為白 Chu Wei-bor （1929-2018）

著作
- 〈簡述中國的版畫與我的作品〉《幼獅文藝》286，頁97-104，1977.10，臺北。

- 《朱為白畫展》三原色藝術中心，1988，臺北。
- 《原心・本位：朱為白、李錫奇雙個展：從心出發 / 用愛灌溉 / 回歸本位》愛上藝廊，2014，新竹。

研究書目

- 賴瑛瑛〈樸素見真・靜觀自得──朱為白〉《藝術家》252，頁 386-389，1996.5，臺北。
- 賴瑛瑛、陳秀慧、林優秀〈圓融美滿的美感實踐──訪朱為白談個人早期創作〉《現代美術》67，頁 72-77，1996.8，臺北。
- 秦雅君〈繁華落盡見真淳──朱為白〉《典藏藝術》70，頁 202-209，1998.7，臺北。
- 方美晶〈抱樸守真的尋道者──試探朱為白的藝術創作〉《現代美術》112，頁 56-65，2004.2，臺北。
- 余彥良《朱為白回顧展》臺北市立美術館，2005，臺北。
- 劉梅琴〈試論朱為白藝術的獨特性與時代感：融會西方現代抽象藝術的造型形式與東方意象藝術的內蘊美感形式〉《現代美術》118，頁 70-78，2005.2，臺北。
- 商禽〈詩──割裂：給朱為白〉《聯合文學》246，頁 120，2005.4，臺北。
- 劉梅琴〈論朱為白藝術的「簡樸之真」與「無色之美」的超越性創作〉《現代美術》119，頁 26-39，2005.4，臺北。
- 楚戈〈迎接東方新世紀──朱為白新空間主義的禪道精神〉《藝術家》361，頁 456-459，2005.6，臺北。
- 方秀雲〈文化底蘊下的初始記憶──朱為白、李錫奇、李重重、顧重光的「虛實之涵」〉《藝術家》435，頁 406-407，2011.8，臺北。
- 《藝化人生：朱為白回顧展》靜宜大學藝術中心，2012，臺中。
- 孫松清〈境界型態：朱為白空間美學的文化意象之轉譯與轉化〉《雕塑研究》12，頁 85-133，2014，臺北。
- 《春耕逸境・朱為白個展》大象藝術空間，2014，臺中。
- 《抽象・符碼・東方情──臺灣現代藝術巨匠大展》尊彩藝術中心，2014，臺北。
- 廖仁義〈天地・虛實・朱為白〉國立臺灣美術館，2015，臺中。
- 《擘空・探索：朱為白藝術創作六十年》臺灣創價學會，2015，臺北。
- 孫松清〈生命型態：朱為白版畫創作中的符號、語言與敘事策略〉《雕塑研究》99，頁 42-73，2015，臺北。
- 王祥齡〈經師易求，人師難得──悼朱為白老師〉《歷史文物》300 國立歷史博物館，頁 75-77，2019.3，臺北。

陳道明 Tommy Chen (1931-2017)

研究書目

- *Premiere Biennale De Paris*. The Biennale De Paris, 1959.
- *V Bienal do Museu Arte Moderna de S. Paulo Catalogo Geral*. The Museum of Modern Art of S o Paulo, 1959.
- *VII Bienal de Sao Paulo*. São Paulo Biennial Foundation, 1963.
- 陳道明參加巴西國聖保羅市國際美展於 1965 年目錄。
- 李明明譯《陳道明》誠品畫廊，2012，臺北。
- 石瑞仁〈表面儘是文章・方寸俱現性情──陳道明的藝術耕耘〉《藝術家》452，頁 351-353，2013.1，臺北。

- 盛鎧《無形・光感・陳道明》國立臺灣美術館，2023，臺中。
- 理查・凡恩、張至維〈陳道明：抽象的歷程〉《藝術家》583，頁 278-283，2023.12，臺北。

秦松 Chin Sung (1932-2007)

著作

- 〈李中利錦繡前程〉《中國一周》506，頁 13，1960.1.4，臺北。
- 林佛兒、秦松、金劍、方艮、劉國全〈詩墾地〉《幼獅文藝》14：4，頁 31-32，1961.4，臺北。
- 紀弦、王祿松、秦松〈詩墾地（七篇）〉《幼獅文藝》14：6，頁 32-33，1961.6，臺北。
- 〈夜之意象〉《詩・散文・木刻》1，頁 54，1961.7，臺北。
- 紀弦、王愷、延湘、秦松、靜修、曠中玉、何瑞雄、林顯榮〈詩墾地〉《幼獅文藝》15：3，頁 29-30，1961.9，臺北。
- 〈詩墾地（共十首）〉《幼獅文藝》16：1，頁 31-32，1962.1，臺北。
- 〈五月的夜〉《葡萄園季刊》1，頁 28，1962.7，臺北。
- 〈認識中國畫的傳統〉《文星》12：6，頁 69-70，1963，臺北。
- 〈藝術：藝術與人生〉《中國一周》761，頁 17，1964.11.23，臺北。
- 〈現代版畫藝術〉《民生報》，1965.2.20，臺北。
- 〈對我國現代繪畫的檢討〉《聯合報》（十二版），1965.6.12，臺北。
- 〈文藝：一九六四〉《中國一周》791，頁 27，1965.6.21，臺北。
- 〈藝術：藝術創作的話〉《中國一周》794，頁 23，1965.7.12，臺北。
- 〈對於第五全國美展的期望〉《聯合報》，1965.8.28，臺北。
- 《秦松版畫集》臺灣現代版畫會編印出版，1965.11。
- 《秦松詩畫集》Modern Graphic Arts Association，1967。
- 〈詩──天祥之上〉《幼獅文藝》26：6，頁 164，1967.6，臺北。
- 〈現代藝術的開拓──寫在第一次不定型藝展〉《臺灣新生報》（九版），1967.11.20，臺北。
- 〈詩與詩論──紐約詩抄〉《幼獅文藝》32：11，頁 241-243，1970.11，臺北。
- 〈魯迅的影響──寫在魯迅去世四十周年〉《廣角鏡》51，頁 33，1976.12，臺北。
- 〈客從臺北來〉《七十年代》96，頁 93，1978.1，臺北。
- 〈阿拉斯加〉《七十年代》98，頁 101，1978.3，臺北。
- 〈雪海〉《七十年代》99，頁 107，1978.4，臺北。
- 〈寫在愛荷華的詩四題〉《七十年代》100，頁 87，1978.5，臺北。
- 〈風和樹之歌〉《七十年代》102，頁 20，1978.7，臺北。
- 〈給地球的詩〉《七十年代》105，頁 99，1978.10，臺北。
- 〈國畫與國畫以外的問題〉《廣角鏡》91，頁 65-67，1980.4，臺北。
- 〈山洪與天空──悼念許芥昱〉《七十年代》147，頁 103，1982.4，臺北。
- 〈流放詩人〉《七十年代》160，頁 85，1983.5，臺北。
- 《無花之樹》友誼，1984，北京。
- 《很不風景的人》三聯書店（香港）有限公司，1985.10.1。
- 〈唱吧！太陽──略談我之近作新畫〉《藝術家》171，頁 183-187，1989.8，臺北。
- 〈抽象的非抽象表現──談陳幸婉的繪畫〉《雄獅美術》237，頁 110，1990.11，臺北。
- 〈認識中國畫的傳統〉《當代臺灣繪畫文選（1945-1990）》雄獅圖書，1991，臺北。

- 〈破土而出——李茂宗的泥土藝術〉《藝術家》190，頁 314-316，1991，臺北。
- 〈動物素描〉《自立晚報》（十九版），1991.4.5，臺北。
- 〈衝突與和諧的秩序——談林莎繪畫的發展〉《雄獅美術》244，頁 206-208，1991.6，臺北。
- 〈藝術物語〉《聯合報》（六版），1991.6.17，臺北。
- 〈從自然、社會、文化空間的脈絡上分類與分期〉《現代美術》44，頁 51-52，1992.10，臺北。
- 〈意念的自然與非自然空間——評介姚慶章創作的變動〉《藝術家》210，頁 480-481，1992.12，臺北。
- 〈藝術無所不在——評介郭孟浩裝置及表演藝術〉《雄獅美術》262，頁 108-110，1992.12，臺北。
- 〈藝術革命與流派〉《現代美術》46，頁 52-54，1993.2，臺北。
- 〈抽象與非抽象的躍越：看薛保瑕近作展〉《雄獅美術》268，頁 66-67，1993.6，臺北。
- 〈五月記事〉《臺灣畫》7，頁 20-21，1993.9，臺北。
- 〈秦松畫思錄——從「漢學」談到「藝術倫理」〉《炎黃藝術》51，頁 37-39，1993.11，高雄。
- 〈生物與器物的換位——推介徐洵蔚的裝置藝術展〉《雄獅美術》273，頁 68-71，1993.11，臺北。
- 〈風景之外間接的抽象——卓有瑞照相非寫實的「牆」〉《典藏藝術》15，頁 184-187，1993.12，臺北。
- 〈黃泉古墓的後現代頌歌——簡介韓國畫家金浩淵的裝置展〉《藝術家》224，頁 400-401，1994.1，臺北。
- 〈風景方格與方格山水——評介鍾耕略新作畫展〉《雄獅美術》280，頁 60-61，1994.6，臺北。
- 〈烈熱之生渾然東西——古根漢美術館「帕洛克紙上畫展」〉《藝術家》243，頁 101，1995.8，臺北。
- 〈無人的城市——簡介池農深紐約近作展〉《藝術家》259，頁 508-509，1996.12，臺北。
- 〈多媒材不定型的搜索——談陳幸婉近三年來作品〉《山藝術》85，頁 94-95，1997.2，高雄。
- 〈拔地而起——高雄首展自序〉《藝術家》263，頁 493，1997.4，臺北。
- 〈秦松談自我之變遷〉《藝術家》264，頁 456-459，1997.5，臺北。
- 〈由第一自然到第三自然的發展——顧炳星的油畫與水繪作品〉《藝術家》269，頁 436-437，1997.10，臺北。
- 〈走入東方「網點山水」——我與李奇登斯坦的一面緣〉《藝術家》270，頁 217，1997.11，臺北。
- 〈人性與人文本位的宇宙觀——自序一元復始作品系列展及其他〉《藝術家》284，頁 559，1999.1，臺北。
- 〈詩寫三位拉丁畫家〉《藝術家》294，頁 498-500，1999.11，臺北。
- 〈自然與非自然光影的抒情——概談張國治視覺意象攝影展〉《藝術家》322，頁 451，2002.3，臺北。
- 〈圓中之圓方外之方——秦松七十回顧展自序〉《藝術家》329，頁 536-537，2002.10，臺北。
- 〈原色與造形——馬諦斯與畢卡索比較觀後〉《藝術家》337，頁 101，2003.6，臺北。
- 〈碩石漂鳥青空〉《藝術家》338，頁 104，2003.7，臺北。
- 《秦松畫集》長流美術館，2005，臺北。
- 《秦松畫詩書三不絕》長流美術館，2006，臺北。
- 〈噴泉浴缸與秀場—後現代後人文藝術傾向〉《藝術家》370，頁 106，2006.3，臺北。

研究書目

- 〈秦松之詩〉《幼獅》14：6、15：3、16：1，1954，臺北。
- 〈秦松版畫作品獲國際藝展榮譽獎〉《中央日報》，1960.3.7，臺北。
- The National Taiwan Arts Center《Chin Sung's paintings and poems / 秦松詩畫集》Modern Graphic Arts Association, 1967.
- 辛鬱〈藝術家的生涯——秦松繪畫的思想背景〉《民生報》，1969.3，臺北。
- 徐海玲〈擺脫「秦松事件」陰影當代藝研會向前看〉《自立晚報》，1988.3.31，臺北。
- 謝里法〈從將軍的年代到松族的黃昏——臺灣現代畫旗手秦松〉《自立晚報》，1988.7.3，臺北。
- 陳長華〈秦松今天要領回春望！〉《聯合報》，1989.9.27，臺北。
- 王賀白〈秦松畫作遭禁始末〉《民眾日報》，1989.9.27，臺北。
- 董雲霞〈霜白兩鬢、畫風數變、熱情如昔〉《中國時報》，1989.9.27，臺北。
- 鄭乃銘〈現代畫旗手秦松回來了〉《自由時報》，1989.9.27，臺北。
- 林翠華〈秦松——勇於嘗試的畫家〉《民生報》，1989.9.27，臺北。
- 董雲霞〈秦松踏上國土：「我沒變！」〉《中國時報》，1989.9.27，臺北。
- 〈闊別廿十年五月畫會旗手秦松回到臺北〉《中國時報》，1989.9.30，臺北。
- 〈春燈・遠航終有歸路〉《民眾日報》，1989.10.7，臺北。
- 陳長華〈春望解凍——秦松領回問題畫〉《聯合報》，1989.10.14，臺北。
- 王賀白〈秦松畫作遭禁始末〉《民眾日報》，1989.10.21，臺北。
- 〈旅美現代畫旗手秦松〉《中央日報》，1989.10.30，臺北。
- 洪淑娟〈從原始叢林到都市叢林——試析秦松詩與畫的歷程〉《雄獅美術》251，頁 231-235，1992.1，臺北。
- 楊熾宏〈方圓出發・復歸方圓——秦松及其作品〉《藝術家》216，頁 445-447，1993.5，臺北。
- 賴瑛瑛〈生命詩歌的詠唱——訪秦松談六〇年代的時代氛圍及複合藝術〉《藝術家》257，頁 372-380，1996.10，臺北。
- 帝門〈戒色・解禁——秦松的自白〉《藝術家》273，頁 517，1998.2，臺北。
- 《Chin Sung solo exhibition : fundamental cycle series/ 現代藝術旗手：秦松：一元復始》Expol-Sources Fine Art Gallery, 1999.
- 〈一元復始・萬象更新——秦松個展，好友齊聚加油打氣〉《典藏藝術》77，頁 122，1999.2，臺北。
- 奕源莊〈秦松 '55——'00 作品展〉《藝術家》306，頁 558，2000.11，臺北。
- 羅門〈世界在玩〇與一的遊戲——給絕對主義幾何抽象大畫家：秦松〉《新觀念》167，頁 17，2002.3，臺北。
- 施淑宜〈現代藝術的開拓與冒險——訪秦松談現代版畫會與現代藝術〉《現代美術》109，頁 70-78，2003.8，臺北。
- 羅門〈幾何抽象藝術「豪宅」的探訪看大畫家秦松半世紀回顧展有感〉《新觀念》207，頁 60-63，2005，臺北。
- 郭沛一〈秦松事件的歷史觀察〉《歷史文物》16：1=150，國立歷史博物館，頁 36-40，2006.1，臺北。
- 麥穗〈一個失去明天的詩人畫家——悼念故友秦松〉《文訊》260，頁 44-47，2007.6，臺北。
- 王鼎鈞〈秦松：上帝的好孩子〉《文訊》263，頁 49-50，2007.9，臺北。

- 辛鬱〈現代詩畫雙棲的前行者——略說老友秦松〉《文訊》276，頁 53-56，2008.10，臺北。
- 白適銘《春望・遠航・秦松》國立臺灣美術館，2019，臺中。
- 須文蔚〈劉以鬯主編《淺水灣》副刊時期臺港跨藝術互文現象分析：以秦松與蔡瑞月的稿件為例〉《臺灣文學研究集刊》23，頁 21-45，2020.2，臺北。

吳昊 Wu Hao (1932-2019)

著作

- 〈現代東方之繪畫〉《民生報》，1965.2.24，臺北。
- 〈我與版畫〉《雄獅美術》3，頁 29，1971.5，臺北。
- 〈現代藝術・中國木刻〉《幼獅文藝》221，頁 37-51，1972，臺北。
- 〈吳昊的玫瑰花〉《雄獅美術》22，頁 88，1972.12，臺北。
- 〈風格的誕生〉《藝術家》17，頁 6，1976，臺北。
- 〈略談木版畫製作〉《雄獅美術》65，頁 56-59，1976，臺北。
- 〈版畫面面觀〉《雄獅美術》146，1983.4，臺北。
- 〈念李仲生老師談「東方畫會」〉《現代繪畫先驅李仲生》時報出版社，1984，臺北。
- 吳昊、王翠萍〈東方畫會的研究〉《中國美術專題研究》臺北市立美術館，1984，臺北。
- 〈紀念中國前衛藝術先驅李仲生先生〉《李仲生遺作紀念展》香港中華文化促進中心，1985，香港。
- 〈藝術是痛苦也是甜蜜〉《聯合報》（九版），1985.5.28，臺北。
- 〈東方畫會與現代藝術〉《中國現代繪畫回顧展》臺北市立美術館，1986，臺北。

研究書目

- 〈現代畫家吳昊廿四舉行畫展〉《中央日報》，1960.1.23，臺北。
- 《雄獅美術》編輯部《中國現代畫聯展——吳昊的「玫瑰花」》，1963，臺北。
- 梁奕焚〈談吳昊的版畫〉《雄獅美術》11，頁 54，1972.1，臺北。
- 顧牧軍〈從生活出發的吳昊〉《文訊》，頁 142-143，1973，臺北。
- 子敏〈藍色的花〉《國語日報》，1973.11.12，臺北。
- 王庭玫〈老婆婆與黑猩猩——吳昊的版畫插圖〉《雄獅美術》69，頁 67，1976.11，臺北。
- 岳蘭瑤〈吳昊的版畫〉《藝術家》44，頁 146，1979.1，臺北。
- 星極〈從民俗出發邁向現代的吳昊〉《藝術家》79，頁 190-192，1981.12，臺北。
- 李梅齡〈當代版畫專輯〉（陳庭詩、吳昊、陳景容、江漢東、顧重光、奚淞）《雄獅美術》146，頁 41-57，1983.4，臺北。
- 鐘麗慧〈封面故事——熱愛藝術的吳昊〉《幼獅少年》98，頁 8-9，1984，臺北。
- 李亞俐〈一枝繽紛閃亮的響箭——吳昊的藝術〉《藝術家》120，頁 255，1985.5，臺北。
- 葉維廉〈向民間藝術吸取中國的現代——與吳昊印證他刻印的畫景〉《藝術家》129，頁 94，1986.2，臺北。
- 石怡娟〈以熾熱的花朵告訴生命——吳昊油畫世界〉《藝術家》164，頁 257，1989.1，臺北。

- 宋云〈當代油畫中堅連展——何肇衢、吳昊、林惺嶽、陳英德、韓湘寧〉《雄獅美術》229，頁 162，1990.3，臺北。
- 龍門〈吳昊——發自「真情」的畫家〉《雄獅美術》237，頁 176，1990.11，臺北。
- 李亞俐〈吳昊/1960-1990〉《藝術家》186，頁 316，1990.11，臺北。
- 楊展〈九月現代三人展〉（吳昊、顧重光、郭振昌）《藝術家》196，頁 422-423，1991.9，臺北。
- 鄭乃銘〈思往事，惜流芳，化作萬般彩景一側記吳昊〉《皇冠》451，頁 204-205，1991.9，臺北。
- 陳柔縉、田麗卿〈我的畫裡面聽不到一點噪音——訪畫家吳昊〉《新新聞》，頁 88-90，1992，臺北。
- 《吳昊四十年創作展》臺北市立美術館，1994，臺北。
- 陸蓉之〈兼融中西成獨家〉《中國時報》（三十三版），1997.2.22，臺北。
- 形而上〈人間丹青・民間圖騰——鄭喜禧・吳昊雙人展〉《藝術家》305，頁 524，2000，臺北。
- 陸蓉之〈吳昊作品賞析——歆動與靜謐易位〉《吳昊四十年創作展》臺北市立美術館，1994，臺北。
- 王玨〈陌上花間蝴蝶飛——畫家吳昊〉《藝術家》331，頁 430-431，2002.12，臺北。
- 形而上畫廊〈陌上花開蝴蝶飛——吳昊油畫展〉《藝術家》332，頁 517，2003，臺北。
- 陳長華〈花開在深沉的夢裡讀吳昊的畫〉《藝術家》370，頁 256-257，2006，臺北。
- 簡丹〈一直盛開著的花朵——閱讀吳昊作品〉《藝術家》380，頁 460-461，2007，臺北。
- 倪婉萍〈花開有聲——吳昊個展〉《藝術家》392，頁 418-419，2008，臺北。
- 《吳昊版畫展》國立臺北藝術大學關渡美術館，2013，臺北。
- 《風再起時：吳昊留給我們的五六十年代香港》香港中文大學圖書館，2015，香港。
- 曾長生《原彩・東方・吳昊》國立臺灣美術館，2017，臺中。
- 陳勇成〈繁花陌上——吳昊的東方浪漫情懷〉《歷史文物》301，國立歷史博物館，頁 24-31，2019.6，臺北。
- 曾長生〈吳昊的原色鄉愁〉《歷史文物》301，國立歷史博物館，頁 32-39，2019.6，臺北。

夏陽 Hsia Yan (1932-)

著作

- 〈第一屆東方畫展——中國、西班牙現代畫家聯合展出展覽目錄〉，1957.11.9，臺北。
- 〈談現代繪畫及其欣賞〉《自由青年》18：10，1957.11.16，臺北。
- 〈先烈先進傳記：甘羨吾沙場報國〉《中央月刊》8：8，頁 132-135，1976，臺北。
- 〈先烈先進傳記：血濺黃埔灘〉《中央月刊》8：6，頁 169-172，1976，臺北。
- 〈先烈先進傳記：陳景嶽忠義可風〉《中央月刊》8：10，頁 144-146，1976，臺北。
- 〈先烈先進傳記：柏文蔚耿耿精忠〉《中央月刊》8：12，頁 138-141，1976，臺北。
- 〈先烈先進傳記：吳祿貞心懷黨國〉《中央月刊》9：3，頁 142-144，1977，臺北。
- 〈先烈先進傳記：方聲洞碧血黃花〉《中央月刊》9：5，頁 148-150，1977，臺北。
- 〈《尹縣長》（陳若曦著）的教育作用〉《今日中國》80，頁 128-131，1977，臺北。
- 〈中國歷史長河的一股逆流——司馬長風著「文革後的中共」讀後感〉《中國論壇》7：3，頁 46-48，1978，臺北。

- 〈「如何欣賞繪畫」專欄〉《幼獅文藝》51：6，頁60-76，1980，臺北。
- 〈畫家通信：夏陽致陳丹青〉《七十年代》159，頁97-99，1983，臺北。
- 〈第一屆東方畫展──中國、西班牙現代畫家聯合展出〉《五月與東方：中國美術現代化運動在戰後臺灣之發展（1945-1970）》，1991，臺北。
- 馮驥才、夏陽〈我們，陷阱中的千軍萬馬〉《新新聞》，頁56-62，1996，臺北。
- 〈師弟程武昌〉《藝術家》322，頁499，2002，臺北。

研究書目

- 白景瑞〈全國美展西畫觀感〉（評論歐陽文苑、夏陽）《聯合報》（六版），1956.10.6，臺北。
- 黃博鏞〈全國書畫展西畫部觀後〉《聯合報》（六版），1956.11.19，臺北。
- 〈「東方畫展」及其作家〉《聯合報》，1957.11，臺北。
- 何凡〈響馬畫展〉《聯合報》，1957.11.6，臺北。
- 怒弦〈簡介東方畫展〉《中央日報》（六版），1957.11.8，臺北。
- 鳳兮〈容忍新的〉《新生報》，1957.11.8，臺北。
- 〈自由中國新畫壇〉《中外雜誌》，1958，臺北。
- 曾凡民〈轟動西班牙藝壇的東方畫展〉《自由人》，1958.2.19，臺北。
- 何凡〈現代繪畫〉《聯合報》，1958.11.8，臺北。
- 霍學剛〈如何欣賞現代繪畫〉《聯合報》，1958.11.10，臺北。
- 何凡〈「不像畫」的話〉《聯合報》，1958.11.10，臺北。
- 〈臺灣的青年畫家〉《良友》，1959，臺北。
- 黃朝湖〈一個高潮的展出〉《聯合報》，1964.11.15，臺北。
- 席德進〈夏陽的故事〉《聯合報》，1965.10.27，臺北。
- 席德進〈夏陽在巴黎〉《前衛》1，1965.12.1，臺北。
- 林清玄〈飄著小雪的蘇荷〉《中央日報》，1971.5.30，臺北。
- 王秋香〈昇降梯上的畫家〉《雄獅美術》60，頁49-57，1976.2，臺北。
- 謝里法〈旅居海外的中國畫家訪問之五──夏陽訪問記〉《藝術家》34，頁96，1978.3，臺北。
- 何政廣〈夏陽訪問記〉《藝術家》34，頁96-104，1978.3，臺北。
- 何春寰、鍾玉磬整理〈謝里法 v.s. 夏陽──從李仲生談起〉《雄獅美術》227，頁116，1980.1，臺北。
- 程榕寧〈夏陽回國來了〉《大華晚報》，1980.3.15，臺北。
- 陳小凌〈夏陽談超寫實繪畫〉《民生報》，1980.3.18，臺北。
- 林清玄等〈話題：臺灣畫壇〉《中國時報》，1980.3.18，臺北。
- 陳小凌等〈藝壇空前集會、激動藝術思想〉《民生報》，1980.3.24，臺北。
- 何凡〈夏陽和超寫實畫〉《聯合報》，1980.3.26，臺北。
- 龐曾瀛〈夏陽動象寫實〉《藝術家》59，頁112，1980.4，臺北。
- 琦君〈初識夏陽〉《中華日報》，1980.4.1，臺北。
- 蘇萍〈響馬蹄聲滿谷／揮毫百斛寫明珠〉《臺灣時報》，1980.4.1，臺北。
- 張芬馥〈響馬老大撫今追昔──夏陽畫途一派天真〉《民族晚報》，1980.4.14，臺北。
- 陳小凌等〈中國藝術家在海外〉《聯合報》，1980.4.15，臺北。
- 何凡〈現代繪畫被接受〉《聯合報》，1980.4.15，臺北。
- 子敏〈現實的呈現〉《國語日報》，1980.4.21，臺北。
- 林清玄〈在刀口上──夏陽的話〉《時報週刊》，1980.4.26，臺北。
- 何懷碩〈西湖的反響〉《聯合報》，1980.6.3，臺北。
- 劉文潭〈海外藝術家聯展〉《民生報》，1980.9.9，臺北。
- 陳長華〈海外藝術家聯展〉《聯合報》，1980.9.10，臺北。
- 陳小凌〈沒有塔底那有尖塔〉《民生報》，1980.9.28，臺北。
- 杜若洲〈超寫實與夏陽〉《民生報》，1980.9.29，臺北。
- 謝里法〈黑色的太陽──憶與夏陽的一段交往〉《雄獅美術》149，頁92，1983.7，臺北。
- 謝里法〈黑色的太陽〉《中國時報》，1984.1.23-25，臺北。
- 林樂群〈畫家夏陽舉行畫展〉《世界日報》，1984.5.13，臺北。
- 梁小良〈永不停止的步伐〉《中國時報》，1984.6.5，臺北。
- 晨光〈夏陽的繪畫〉《華僑日報》，1984.6.7，臺北。
- 黃翰荻〈談藝小札──夏陽〉《中國時報》（九版），1987.5.25，臺北。
- 陳小凌〈夏陽〉《民生報》，1988.10.27，臺北。
- 徐海玲〈東方畫會夏陽返國個展〉《自立晚報》，1989.12.12，臺北。
- 盧健英〈夏陽返國開個展〉《中國時報》，1989.12.13，臺北。
- 李玉玲〈別讓中國畫走向死胡同〉《聯合晚報》，1989.12.13，臺北。
- 胡永芬〈響馬頭子──夏陽回來了〉《首都早報》，1989.12.14。
- 黃寶萍〈夏陽回來走著瞧〉《民生報》，1989.12.14，臺北。
- 張必瑜〈談笑風生令人絕倒〉《聯合報》，1989.12.14，臺北。
- 徐海玲〈東方畫會夏陽返國個展〉《自立早報》，1989.12.14，臺北。
- 張必瑜〈中國＋西方／新藝術（座談）〉《聯合報》，1989.12.16，臺北。
- 楚戈〈不安分的夏陽〉《中國時報》，1989.12.23，臺北。
- 編者〈夏陽終於回來了〉《中央日報》，1989.12.25，臺北。
- 王家鳳〈焦點華人〉《光華畫報》，頁27，1991，臺北。
- 李梅齡〈夏陽踏遍千山回歸「中國」〉《中國時報》（十八版），1991.10.14，臺北。
- 黃翰荻〈臺灣藝壇筆記〉（夏陽、陳其寬）《藝術貴族》23，頁76-77，1991.11，臺北。
- 陸蓉之〈天涯販客北投居〉《中國時報》（二十一版），1993.8.22，臺北。
- 〈楊識宏、韓湘寧、夏陽、姚慶章在紐約〉《臺灣畫》7，頁32-36，1993.9，臺北。
- 李玉玲〈晃動中的堅持──試列夏陽畫風的形成、轉變與統一性〉《夏陽》臺北市立美術館，1994，臺北。
- 《夏陽：創作四十年回顧展（1954-1994）》臺北市立美術館，1994，臺北。
- 蔡芷芬〈幻影與堅持──夏陽「獅子啣劍」〉《自立晚報》（二十三版），1995.5.9，臺北。
- 李默〈照相寫實畫家夏陽暢談作畫甘苦〉世界電視，臺北。
- 《夏陽》誠品書店，2006，臺北。
- 《夏陽・花鳥・山水》大未來林舍畫廊藝術，2014，臺北。
- 劉永仁《夏陽：觀・遊・趣》臺北市立美術館，2018，臺北。
- 劉永仁《觀遊・諧趣・夏陽》國立臺灣美術館，2020，臺中。

▌霍剛 Ho Kan （1932-）

著作

- 〈我看聯合美展的西畫〉《中央日報》（四版），1955.12.19，臺北。
- 〈提倡現代美術的建議〉《聯合報》（六版），1956.9.3，臺北。
- 〈寫在全國書畫展出前──提供四點建議主管當局〉《聯合報》（六版），1956.10.9，臺北。

- 〈也談現代雕刻被拆除的問題〉《聯合報》（六版），1958.4.26，臺北。
- 〈如何欣賞現代繪畫〉《聯合報》（七版），1958.11.10，臺北。
- 〈「現代版畫展」評介〉《聯合報》（八版），1959.10.28-31，臺北。
- 〈介紹我國旅外青年現代畫象丁雄泉及其近作〉《文星》7：5，頁 29-30，1961.3.1，臺北。
- 〈中國前衛繪畫先驅——李仲生〉《文星》8：3，頁 45，1961.7.1，臺北。
- 〈離奇的空間派繪畫〉《聯合報》（八版），1961.7.15，臺北。
- 〈威尼斯國際藝展我國沒有作品參加，霍學剛去參觀感慨萬千〉《聯合報》（八版），1964.7.19，臺北。
- 〈空閒時，你做什麼？米蘭裝飾美術三年展觀後〉《聯合報》（八版），1964.10.18-20，臺北。
- 〈義大利米蘭市的現代繪畫拍賣場〉《聯合報》（八版），1965.1.19，臺北。
- 〈霍剛在義奧一連串畫展〉《聯合報》（八版），1965.2.14，臺北。
- 〈我在歐洲的生活——畫家手扎之三〉《民聲報》，1965.4.24，臺北。
- 〈回顧東方畫會〉《雄獅美術》63，1976.5，臺北。
- 〈悼李仲生師〉《現代繪畫先驅李仲生》時報出版社，1981，臺北。
- 霍剛口述、陳長華整理〈藝術是思想與性靈的反射〉《聯合報》，1985.1.18，臺北。
- 〈霍剛油畫展〉《藝術家》127，1985.12，臺北。
- 〈自說自話（畫）〉《雄獅美術》236，頁 153，1990.10，臺北。
- 《霍剛的歷程》帝門藝術中心，1999，臺北。
- 〈去國從藝之感言〉《新地文學》9，頁 286-290，2009.9，臺北。
- 《原點・解析：霍剛的東方抽象語法》采泥藝術事業股份有限公司，2016，臺北。
- 《形色之外：霍剛米蘭回顧展》采泥藝術事業股份有限公司，2018，臺北。
- 《暢意行旅・心如斯：霍剛創作展》財團法人創價文教基金會，2020，臺北。
- 霍剛口述、鄭乃銘著《聽寫霍剛》華藝文化事業有限公司，2020，臺北。

研究書目

- 唐曉賀〈漫談自由中國新畫壇〉《筆匯》，1961，臺北。
- 〈我國旅義青年畫家——霍剛〉《民生報》，1965.3.20，臺北。
- 楊蔚〈這一代的繪畫之十五——充滿著勇氣和羅曼蒂克的〉（霍剛）《聯合報》（五版），1965.8.1，臺北。
- 逍遙人〈霍剛的追尋歷程〉《雄獅美術》70，頁 86-92，1976.12，臺北。
- 何政廣〈霍剛訪問記〉《藝術家》36，頁 76-107，1978.5，臺北。
- 三毛〈我的三位老師（顧福生、韓湘寧、彭萬墀）〉《藝術家》122，頁 114-120，1985.7，臺北。
- 程文宗〈在米蘭訪霍剛：歡迎霍剛回國舉行畫展〉《藝術家》125，頁 138-143，1985.10，臺北。
- 黃寶萍〈東方「響馬」豪放不減當年——霍剛作畫、無所為而為〉《民生報》，1985.10.10，臺北。
- 黃寶萍〈八大響馬奔四海〉《民生報》，1985.10.10，臺北。
- 〈擺脫夢幻汲取中國傳統——霍剛出國廿一年回來首展〉《民生報》，1985.10.10，臺北。
- 劉鳳琴〈霍剛超寫實一掃灰暗色調〉《臺灣新聞報》，1985.10.12，臺北。
- 李安〈霍剛的繪畫充滿宇宙的生氣〉《時報週刊》398，1985.10.13-19，臺北。
- 張必瑜〈幽遠、寧靜、單純——霍剛舉辦返國首次個展〉《中央日報》，1985.10.15，臺北。
- 〈霍剛畫展〉《民族晚報》，1985.10.15，臺北。
- 張芬馥〈闊別廿年霍剛返國展畫〉《民族晚報》，1985.10.15，臺北。
- 陳揚琳〈旅居米蘭廿年回國展新作——霍剛畫風趨向超現實主義〉《歐洲日報》，1985.10.17，臺北。
- 陳長華〈藝術創作是思想與性靈的反射〉《聯合報》，1985.10.18，臺北。
- 王繼熙〈今天總是最容易折舊——霍剛對藝術有新見解〉《中國時報》，1985.10.26，臺北。
- 〈每月藝評——霍剛油畫展〉（座談記錄）《藝術家》127，頁 66，1985.12，臺北。
- 劉永仁〈斬斷寂寞枷鎖・迴旋藝術蒼穹——「米蘭一劍」霍剛的創作生活〉《典藏藝術》7，頁 86-91，1993.4，臺北。
- 熊宜敬〈自由・沒有包袱・才有藝術——與豪邁的霍剛隨興而談〉《典藏藝術》7，頁 92-95，1993.4，臺北。
- 《霍剛畫展》臺灣省立美術館，1994，臺中。
- 李逸塵〈不斷向前的響馬——霍剛的藝術堅持與創作理念〉《典藏藝術》56，頁 194-197，1997.5，臺北。
- 田芳麗〈生之無窮意象——米蘭訪霍剛〉《雅砌》96，頁 56-57，1998.1，臺北。
- 帝門〈霍剛的歷程〉《藝術家》289，頁 589，1999.6，臺北。
- 〈藝術燃起生命的火花——帝門推出霍剛創作回顧展〉《典藏藝術》82，頁 77，1999.7，臺北。
- 羅門〈以色面造型建構人類美的視覺聖地——給「東方的結構主義」大畫家：霍剛〉《新觀念》161，頁 16，2001.12，臺北。
- 曾長生〈霍剛的詩意空間〉《藝術家》345，頁 514-515，2004.2，臺北。
- 許美玲〈霍剛「無題」〉《現代美術》114，頁 81，2004.6，臺北。
- 蔣培華〈再訪米蘭的霍剛〉《新觀念》198，頁 74-75，2004.10，臺北。
- 程文宗〈在米蘭訪霍剛〉《新地文學》9，頁 270-275，2009.9，臺北。
- 郭楓〈東方美學的剛性抽象建構——論霍剛的人品與畫藝〉《新地文學》9，頁 257-262，2009.9，臺北。
- 蕭瓊瑞〈寂寞的詩情——霍剛的精神性繪畫〉《藝術家》432，頁 136-138，2011.5，臺北。
- 《藝載乾坤：霍剛校園巡迴展》大象藝術空間，2011，臺中。
- 《霍剛》夢十二，2014，臺北。
- 曾長生〈霍剛的詩意空間——東方幾何抽象的另類發展〉《藝術家》474，頁 408-411，2014.11，臺北。
- 陳厚合〈無聲的禪音：從文獻報導談霍剛的藝術學習〉《現代美術》181，頁 35-40，2016.6，臺北。
- 《霍剛・寂弦・激韻》臺北市立美術館，2016，臺北。
- 劉永仁《寂弦・高韻・霍剛》國立臺灣美術館，2017，臺中。

▌ 蕭勤 Hsiao Chin (1935-2023)

著作

- 〈現代美術史上新的燦爛的一頁——世界「另藝術」繪畫雕刻展開藝術坦途〉《聯合報》（六版），1957.3.19，臺北。
- 〈燧石社及其作家〉《聯合報》，1957.6.25，臺北。

- 〈西班牙青年藝術家作品十一月在臺灣展覽〉《聯合報》（六版），1957.9.10，臺北。
- 〈馬德里和巴塞羅那美術界現況（西班牙通訊）〉《文星》2，頁24-25，1957.12，臺北。
- 〈「東方畫展」在西班牙〉《聯合報》（六版），1958.1.31，臺北。
- 〈非形象繪畫〉《聯合報》（七版），1958.11.6，臺北。
- 〈西班牙藝術批評界現況〉《文星》14，頁29，1958.12，臺北。
- 〈另藝術與我國傳統藝術的關係〉《聯合報》（七版），1959.1.26，臺北。
- 〈評介第卅屆威尼斯國際二年美展〉《文星》35，頁26-28，1960.9，臺北。
- 〈現代與傳統——寫在龐圖國際藝術運動首次在國內展出前〉《聯合報》（六版），1963.7.28，臺北。
- *Hsiao Chin*. Giampaolo Prearo Editore, 1972.
- 〈「與藝術遊戲」的兒童美術工作室〉《雄獅美術》97，頁45-50，1979.3，臺北。
- 〈一個「完整的」建築家——卡司狄永尼（Enrico Castiglioni）〉《雄獅美術》100，頁110-114，1979.6，臺北。
- 〈五十年來的義大利建築（一）〉《藝術家》50，頁148-153，1979.7，臺北。
- 〈五十年來的義大利建築（二）〉《藝術家》51，頁132-138，1979.8，臺北。
- 〈五十年來的義大利建築（三）〉《藝術家》52，頁129-137，1979.9，臺北。
- 〈觀念藝術、平樸藝術及其他〉《藝術家》53，頁14-19，1979.10，臺北。
- 〈「中國《藝術家》在海外的處境」座談〉《藝術家》60，頁14-17，1980.5，臺北。
- 〈從「東方」與「五月」畫會25週年談臺灣現代繪畫的啟蒙與發展座談會〉《藝術家》73，頁97-107，1981.6，臺北。
- 〈我所看到的大陸藝術〉《藝術家》75，頁56-63，1981.8，臺北。
- 〈簡介「國際現代名家畫展」〉《藝術家》76，頁186-187，1981.9，臺北。
- 〈海外華裔名家畫展在香港〉《藝術家》84，頁74-87，1982.5，臺北。
- 〈看第四十屆威尼斯國際雙年藝展〉《藝術家》87，頁34-55，1982.8，臺北。
- 〈從本屆威尼斯國際雙年藝展看西方藝術新趨向〉《雄獅美術》138，頁136-140，1982.8，臺北。
- 〈給青年藝術工作者的信（1）〉《藝術家》94，頁35-37，1983.3，臺北。
- 〈給青年藝術工作者的信（2）〉《藝術家》95，頁44-46，1983.4，臺北。
- 〈給青年藝術工作者的信（3）〉《藝術家》96，頁69-71，1983.5，臺北。
- 〈給青年藝術工作者的信（4）〉《藝術家》97，頁110-113，1983.6，臺北。
- 〈給青年藝術工作者的信（5）〉《藝術家》98，頁74-77，1983.7，臺北。
- 〈給青年藝術工作者的信（6）〉《藝術家》99，頁42-44，1983.8，臺北。
- 〈給青年藝術工作者的信（7）〉《藝術家》100，頁78-80，1983.9，臺北。
- 〈給青年藝術工作者的信（8）——視覺和造型的語言〉《藝術家》101，頁48-50，1983.10，臺北。
- 〈評介第四十一屆威尼斯國際雙年展〉《藝術家》112，頁60-73，1984.9，臺北。
- 〈「新展望」展評審後感〉《中華民國現代繪畫新展望1984》，頁13-14，1986，臺北。
- 〈評第四十二屆威尼斯國際雙年展〉《藝術家》135，頁32-44，1986.8，臺北。
- 《蕭勤——沒有時間的符號1959-1988回顧展》馬爾各尼畫廊，1988，米蘭。
- 《蕭勤個展——天安門系列》龍門畫廊，1989，臺北。
- 《蕭勤展覽》易貝爾帝基金會，1992，瓦洛里。
- 《蕭勤回顧展》臺灣省立美術館，1992，臺中。
- 《蕭勤近作展》藝倡畫廊，1993，香港。
- 《游藝札記》臺灣省立美術館，1993，臺中。
- 〈抽象藝術臺灣行腳〉《雄獅美術》290，頁21-52，1995.4，臺北。
- 《蕭勤——聚合能量：度大限到新世界系列》帝門藝術中心，1997，臺北。
- 《東方現代備忘錄——穿越彩色防空洞》帝門藝術中心，1997，臺北。
- 〈東方畫會四十週年的歷史展望意義〉《中國文物世界》145，頁134-137，1997.9，臺北。
- 〈五〇至六〇年代——臺灣現代藝術在市場上發展的潛力〉《藝術家》269，頁342-344，1997.10，臺北。
- 《蕭勤1958-1998回顧展》達姆斯特市立美術館，1998，達姆施塔特。
- 〈江澤民暢談完善權力交班制度，朱鎔基發表加強輿論監督新論〉《鏡報》257，頁30-32，1998.12，香港。
- 〈「造形藝術教育與創作」座談會〉《藝術觀點》1，頁45-49，1999.1，臺北。
- 〈封答那與義大利60年代的抽象藝術〉《現代美術》82，頁4-6，1999.2，臺北。
- 〈「東方」精神的時代意義——為東方畫會創立三十五週年而作〉《藝術家》199，頁335-337，1991.12，臺北。
- 〈藝術創作上的精神性探討〉《藝術家》278，頁474，1998.7，臺北。
- 〈封塔那 [L. Fontana] 的切入作品及其他——從臺北市立美術館典藏封塔那的作品說起〉《現代美術》83，頁67-68，1999.4，臺北。
- 〈初探下個紀元的藝術及藝術教育——一個從民藝到純藝術創作及到全民創作的過程〉《藝術觀點》5，頁57-59，2000.1，臺南。
- 《蕭勤1958-2002繪畫作品回顧展》馬爾各尼畫廊，2002，米蘭。
- 《蕭勤繪畫歷程展1958~2004》上海美術館，2004，上海。
- 《蕭勤1954-2004歸源之旅》中山美術館，2005，廣東。
- 《蕭勤歷程展》阿卦韋伐宮，2005，阿德利。
- Chin, Hsiao. *L'universo nel Cuore: Hsiao Chin*. Associazione Culturale Atrium, 2007.
- 《蕭勤回顧展》巴爾瑪大學，2008，巴爾瑪。
- 《蕭勤回顧展——無限之旅1955-2008》波維薩三年展，2009，米蘭。
- 《蕭勤的心靈逆旅》月臨畫廊，2010，臺中。
- 《蕭勤 / Hsiao Chin》向原藝術畫廊，2010，臺南。
- *Hsiao Chin*. Galleria Sante Moretto, 2011.
- 《蕭勤1960-1965紙上作品》馬爾各尼畫廊，2013，米蘭。
- 《蕭勤・永恆能量》荷軒新藝空間，2014，高雄。
- 《蕭勤》大河美術，2015，臺中。
- *Hsiao Chin-Un viaggio attraverso l'universo*. Galleria Robilant & Voena, 2015.
- 《八十能量——蕭勤回顧・展望》國立臺灣美術館，2015，臺中。
- 《永恆序章——蕭勤創作展》高雄國際機場中央藝術，2017，高雄。
- 《與藝術的歷史對話（上、下冊）》龐圖出版，2017，高雄。
- 《蕭勤——回家》中華藝術宮，2018，上海。
- 《禪・藝術：明光——向昇華致敬》慈山寺，2018，香港。
- 蕭勤、吳素琴著《精神能量：2018蕭勤》荷軒新藝空間，2018，高雄。
- 蕭勤口述、吳素琴著、吳錫欽英譯《逍遙王外傳：側寫蕭勤》龐圖出版社，2018，高雄。
- 蕭勤、吳素琴、鍾承學著《禪的顏色：向蕭勤大師致敬》龐圖出版社，2019，高雄。
- 《禪色・向蕭勤大師致敬》吉美國立亞洲藝術博物館，2019，巴黎。
- 《蕭勤——無限宇宙》蘇富比藝術空間，2019，香港。
- 《在我的開始是我的結束：蕭勤的藝術》馬克・羅斯科藝術中心，2020，拉脫維亞。
- 《新能量之結合：蕭勤個展》龐圖有限公司，2020，高雄。
- 《道之平行・平行之道（蕭勤、趙趙）》穹究堂，2022，北京。

研究書目

- 王允昌〈活躍在西班牙的青年畫家蕭勤〉《中國一周》395，頁 10，1957.11.18，臺北。
- 施學溫譯〈蕭勤和他的藝術〉《雄獅美術》28，頁 36-40，1973.6，臺北。
- 阮義忠〈蕭勤的二元世界〉《雄獅美術》28，頁 41-52，1973.6，臺北。
- 阮義忠〈蕭勤訪問記〉《幼獅文藝》235，頁 156-176，1973.7，臺北。
- 何政廣〈蕭勤訪問記〉《藝術家》38，頁 97，1978.9，臺北。
- 方舟〈訪蕭勤談現代畫〉《明報月刊》156，頁 30，1978.12，香港。
- 李農〈中國藝術的前途──與蕭勤先生一席談〉《大學雜誌》117，1979，臺北。
- 鵲子名〈鬍子畫家蕭勤〉《幼獅文藝》318，頁 116-123，1980.6，臺北。
- 陳琪〈蕭勤永遠在追尋〉《婦女雜誌》144，頁 54-57，1980.9，臺北。
- 烏比約〈蝕版畫及石版畫製作過程〉《藝術家》67，頁 178-179，1980.12，臺北。
- 林紹明〈蕭勤訪問記（對中國現代藝術前途的看法）〉《聯合月刊》1，頁 89-91，1981.8，臺北。
- 葉維廉〈予欲無言──蕭勤對空無的冥思〉《藝術家》94，1983.3，臺北；《與當代藝術家的對話──中國現代畫的生成》東大圖書公司，1987，臺北。
- 《蕭勤、丁雄泉展覽》臺北市立美術館，1985，臺北。
- 林年同〈新禪畫的美感意識：讀蕭勤忘像圖諸系列〉《內明》160，頁 16-17，1985.7，臺北。
- 林年同〈新禪畫的美感意識：讀蕭勤忘像圖諸系列〉《藝術家》124，頁 84-89，1985.9，臺北。
- 朱嘉樺〈對中國藝術「現代化」遠景的再思──在義大利訪問蕭勤〉《雄獅美術》218，頁 142-145，1989.4，臺北。
- 中國文物世界資料室〈誠品藝廊開幕獻禮──現代抽象畫家林壽宇、蕭勤合展〉《中國文物世界》47，頁 27-29，1989.7，臺北。
- 賴群萱〈東方畫會八大響馬之一──蕭勤〉《中國文物世界》52，頁 66，1989.12，臺北。
- 顧世勇〈從中國的象徵思考看蕭勤的抽象世界〉《臺灣美術》18，頁 23-26，1992，臺北。
- 辛炎〈惰性的創新──劉國松與蕭勤〉《藝壇》296，頁 8-14，1992.11，臺北。
- 弗拉米尼奧‧卦爾東尼〈蕭勤的繪畫〉《藝術家》211，頁 472，1992.12，臺北。
- 《六〇年代臺灣現代版畫展》臺北市立美術館，1993，臺北。
- 林銓居〈往永久的花園──蕭勤返臺展現新作‧暢談往昔〉《典藏藝術》7，頁 96-101，1993.4，臺北。
- 葉維廉〈從凝與散到空無的冥思──蕭勤畫風的追跡〉《從現象到表現──葉維廉早期文集》東大圖書公司，頁 429-452，1994，臺北。
- 《蕭勤的歷程：1953-1994》臺北市立美術館，1995，臺北。
- 王素峰〈靜觀蕭勤在無限性中的無限〉《現代美術》61，頁 15-27，1995.8，臺北。
- 《蕭勤》帝門藝術中心，1996，臺北。
- 盧天炎〈「直見心性」與「東方靈動」的感知──蕭勤和李錫奇的抽象指向〉《典藏藝術》42，頁 196-199，1996.3，臺北。
- 萬容〈腦、眼、心、手，蕭勤的虛無〉《雅砌》77，頁 46-48，1996.6，臺北。
- 張芳薇〈蘊涵無限的「光」東方的「極限」──試論蕭勤〉《藝術家》259，頁 468-473，1996.12，臺北。
- 〈蕭勤新作在帝門基金會展出〉《典藏藝術》52，頁 130，1997.1，臺北。
- 莊淑惠〈東方的極限──蕭勤的創作歷程與市場收藏概況〉《典藏藝術》56，頁 189-193，1997.5，臺北。
- 方丹〈訪蕭勤談現代畫〉《明報》156，頁 28-35，1998 年。
- 邱麗文〈心在東方‧緣分到了再回來──探訪蕭勤和他聊聊「東方畫會」及沒有時間等的「過路客」〉《新觀念》113，頁 78-83，1998.3，臺北。
- 帝門〈蕭勤一九五八──一九九八歷程創作展〉《藝術家》279，頁 538-539，1998.8，臺北。
- 鄭立強〈老蕭勤做火車頭，開動連戰競選列車──放手發揮現任閣揆優勢〉《商業周刊》617，頁 30，1999，臺北。
- 秦雅君〈在夢中保持積極的願力──蕭勤〉《典藏藝術》76，頁 184-191，1999.1，臺北。
- 《蕭勤的海外遺珍》帝門藝術，2000，臺北。
- 秦雅君〈永恆探討生命真理──記蕭勤千禧年的回顧與前瞻〉《典藏今藝術》92，頁 150-153，2000，臺北。
- 〈走向新世界──蕭勤二〇〇三巡迴展〉（中央大學藝文中心）《藝術家》341，頁 564-565，2003.10，臺北。
- 曾長生〈慾望的輪迴──探蕭勤二〇〇三年宇宙系列新作〉《藝術家》343，頁 542，2003.12，臺北。
- 黃茜芳〈蕭勤──藝術是苦行〉《藝術家》349，頁 278-283，2004.6，臺北。
- 謝佩霓《另類蕭勤》時報文化，2005，臺北。
- 《蕭勤》中國美術館、大未來畫廊主辦，2006，北京。
- 《大炁之境：蕭 75 回顧展》高雄市立美術館主辦、大未來林舍畫廊、大未來耿畫廊協辦，2010，高雄。
- 張曉筠《宇宙‧力量‧蕭勤》國立臺灣美術館，2014，臺中。
- 《蕭勤》哥德藝術中心，2015，臺中。
- 《八十能量：蕭勤回顧、展望》國立臺灣美術館主辦、財團法人蕭勤國際文化藝術基金會協辦，2015，臺中。
- 吳守哲編《蕭勤抽象特展專集：正修五十校慶》正修科技大學出版，2015，高雄。
- 許楚君〈東方精神的現代形貌──禪的顏色：蕭勤的繪畫〉《藝術家》530，頁 396-401，2019，臺北。
- Joshua Gong《蕭勤與龐圖──二戰後前衛藝術的精神性與構成》獨角獸出版社，2020，臺北。
- 《象外‧圜中：蕭勤八五大展》高雄市立美術館，2021，高雄。
- 郭東杰〈蕭勤與龐圖運動〉《明報月刊》675，頁 4-7，2022.3，香港。

蕭明賢 Hsiao Ming-hsien (1936-)

著作

- 《蕭明賢：時空的記憶蕭明賢個展》財團法人福修文化藝術基金會，2017，臺北。

研究書目

- 〈我畫家蕭明賢作品，獲國際藝展獎章，另兩展覽我亦參加作品〉《聯合報》（三版），1957.10.25，臺北。
- 〈青年畫家蕭明賢，獲巴西國際展贈予榮譽獎章〉《聯合報》（五版），1958.11.10，臺北。
- 陶文岳〈揮灑抽象激情──閱讀蕭明賢〉《藝術家》509，頁 324-325，2017，臺北。

▌黃潤色 Huang Jun-she (1937-2013)

研究書目

· 黃朝湖〈畫壇的女尖兵黃潤色〉《臺灣日報》,1967.7.1,臺北。
· 林惺嶽〈藍色的回憶──記女畫家黃潤色〉《藝術家》6,1975.11,臺北。
· 鵑鵑〈黃潤色的繪畫夢想〉《雄獅美術》145,1983.3,臺北。
· 《黃潤色回顧展:東方之珠》靜宜大學藝術中心,2013,臺中。
· 雷逸婷〈記抽象女畫家黃潤色訪畫因緣與文獻研究〉《現代美術》190,頁 87-98,2018.9,臺北。
· 蕭瓊瑞《迴旋・婉約・黃潤色》國立臺灣美術館,2019,臺中。

▌李錫奇 Lee Shi-chi (1938-2019)

著作

· 〈「印象派與抽象派」讀後〉《文星》41,1961.3.1,臺北。
· 〈我看第四屆版國際版畫展(上、下)〉《聯合報》,1964.12.2-3,臺北。
· 〈畫家夜談〉《中央日報》,1965.3.9,臺北。
· 〈中國版畫的成長與發展〉《臺灣新生報》(九版),1967.12.4,臺北。
· 〈創造的本質〉《大學雜誌》17,1969.5,臺北。
· 〈黑色的撞擊者──陳庭詩〉《幼獅文藝》199,1970.7.1,臺北。
· 〈現代版畫的本質〉《中國時報》,1977.9.13,臺北。
· 〈落日〉《中國時報》,1977.9.15,臺北。
· 〈晝夜〉《中國時報》,1977.9.16,臺北。
· 〈東方精神再體認──談中韓現代版畫展經過〉《雄獅美術》79,1977,臺北。
· 〈從異端到異鄉〉(悼念席德進)《中國時報》,1981.8.4,臺北。
· 〈二十年來臺北畫廊〉《新聞天地》1754,頁 10-11,1981.09,臺北。
· "Anniversary Offering" *WOMEN'S*,1981.9.12.
· 〈詩覺季緣起〉《工商日報》(十二版),1984.12.4,臺北。
· 〈現代美術的今昔〉《香港時報》,1985.12.3,臺北。
· 《李錫奇畫集》臺北時代畫廊,1991,臺北。
· 〈迎接北京・臺北版畫大展〉《自立早報》(十二版),1991.3.14,臺北。
· 〈趙無極為什麼能成為趙無極〉《現代美術》46,頁 62-67,1993.2,臺北。
· 《李錫奇個展/一九九八:再本位》帝門藝術中心,1998,臺北。。
· 《本位・淬鋒:李錫奇作品集》國立雲林科技大學文教基金會,2010,雲林。
· 《本位淬鋒・李錫奇》苗栗縣文化觀光局,2010,苗栗。
· 《本位・色焰:李錫奇創作八十回顧展》國立歷史博物館,2016,臺北。
· 《臺灣美術全集 31:李錫奇》藝術家出版社,2016.3 臺北。

研究書目

· 〈為韓湘寧、李錫奇代表出席的第四屆國際版畫展發護照〉教育函,1964.10.15,臺北。
· 袁德星〈存在的價值──簡介參加日本國際版畫展的青年畫家李錫奇和他的作品〉《聯合報》,1964.10.21,臺北。
· 〈韓湘寧、李錫奇將代表參加國際版畫展〉《聯合報》,1964.10.21,臺北。

· 〈第四屆國際版畫展十四日在東京揭幕,韓湘寧李錫奇明往參加〉《聯合報》(八版),1964.11.10,臺北。
· 黃朝湖〈餞兩位年青的美術使節──寫在韓湘寧李錫奇代表我國赴日出席第四屆國際版畫展前〉《聯合報》,1964.11.11,臺北。
· 〈東京國際版畫展、我國作品獲推崇自東京返臺〉中央社東京,1964.11.25,臺北。
· 〈韓湘寧、李錫奇出席版畫展,自東京返臺〉《聯合報》(八版),1964.12.11,臺北。
· 北辰〈第四屆東京國際版畫展〉《中央星期雜誌》,1965.1.1,臺北。
· 黃朝湖〈畫家夜談〉《中央日報》,1965.3.9,臺北。
· 楊蔚〈這一代的繪畫之八──走向通俗的現代〉(李錫奇)《聯合報》,1965.3.15,臺北。
· 鐘俊雄〈李錫奇・新銳中國現代畫家〉《民聲報》,1965.4.10,臺北。
· "Festival at Art Guild" *CHINA POST*,1967.
· "Two Local Painters Hold Modern Art Show At TAS" *CHINA POST*,1967.4.21.
· 〈老賭具、新畫風──金門青年現代畫展〉(李錫奇)《聯合報》(六版),1967.6.8,臺北。
· 〈李錫奇畫展〉《新生報》(七版),1967.6.10,臺北。
· 梁心〈畫家愛上天九牌・利用點子作素材〉《新生報》,1967.6.10,臺北。
· 〈楚戈評李錫奇,是畫壇變調鳥〉《中央日報》,1967.6.11,臺北。
· 楚戈〈空間的性質〉《幼獅文藝》162,1967.6,臺北。
· 〈空間的性質──簡介本校李錫奇老師個人畫展〉《育達》半月刊,1967.6.16
· 〈李錫奇近作〉《自由青年》37:12(圖文),1967.6.16,臺北。
· 陳玉梅〈李錫奇──藝壇的冒險者〉《中華日報》,1967.6.18,臺北。
· 萬篇〈李錫奇的畫〉《幼獅文藝》162,1967.6,臺北。
· 謝白雲〈一位傑出的金門青年──簡介李錫奇和他的作品〉《金門日報》,1968.2.9,金門。
· 簡志信〈勇於嘗試的現代畫家(李錫奇)〉《徵信新聞報》,1968.5.29,臺北。
· 〈我國八位畫家作品參加東京藝展〉(席德進、劉國松、胡奇中、姚慶章、李錫奇、馬凱照、鐘俊雄、陳正雄)《聯合報》,1969.1.31,臺北。
· 郭東榮〈東京舉行國際青年美術家展──李錫奇・姚慶章獲獎〉《中國時報》(十版),1969.4.3,臺北。
· 〈李錫奇風格新貌〉《大華晚報》(四版),1969.4.13,臺北。
· 〈我國兩位畫家獲日藝展獎〉(李錫奇、姚慶章)《聯合報》(五版),1969.4.15,臺北。
· "Art Guild Showing Works By Modern Graphic Artist" *CHINA POST*,1969.7.13.
· 簡志信〈李錫奇的耀眼純粹〉《中國時報》,1969.7.22,臺北。
· 〈菲國際版畫展・李錫奇獲二獎〉《聯合報》(九版),1969.8.16,臺北。
· 〈李錫奇版畫作品・菲國際展獲獎〉《中華日報》(七版),1969.8.17,臺北。
· 〈藝壇傳佳話──畫家與詩人結連理禮堂有「祝賀畫展」〉《中華日報》,1969.8.26,臺北。
· 古月〈變調鳥(李錫奇)〉《幼獅文藝》32:12(204),1969.12,臺北。
· 〈一群《藝術家》和詩人舉行年終展望座談並欣賞楚戈李錫奇畫展〉《聯合報》(五版),1969.12.23,臺北。
· 辛鬱〈藝術表現的兩極──評李錫奇楚戈聯合畫展〉《幼獅文藝》32:2,頁 238-245,1970.2,臺北。
· 〈李錫奇展出版畫〉《大華晚報》,1970.11.22,臺北。
· 〈李錫奇版畫展〉《中國時報》,1970.11.2,臺北。

- 程榕寧〈十三屆現代版畫展〉《大華晚報》，1970.12.22，臺北。
- 楚戈〈空間的性質──論李錫奇的版畫〉《中國晚報》，1971.4.2，臺北。
- 〈李錫奇個展〉《雄獅美術》11，1972.1，臺北。
- 辛鬱〈從刺探中建立風格──談李錫奇的畫〉《美術》16，1972.2，臺北。
- "Conflict Essence Of Artist's Message" *Saturday*, 1973.3 10.
- 楚戈〈書法的時間意識──畫家李錫奇回歸了〉《雄獅美術》39，頁 61-63，1974.5，臺北。
- 彭邦楨〈論古月、李錫奇的詩畫聯展〉《中華文藝》41，1974.7，臺北。
- 曾培堯〈從中國固有文化尋求創作的泉源──青年版畫家李錫奇〉《臺灣新聞報》，1975.1.16，高雄。
- 〈李錫奇畫展揭幕日──摩托車禍腿受傷〉《雄獅美術》58，頁 131，1975.12，臺北。
- 楚戈〈李錫奇原作版畫集序〉《藝術家》8，頁 121-123，1976.1，臺北。
- 周培琰〈李錫奇的版畫作品〉《青年戰士報》，1976.3.4，臺北。
- 王廣漢〈擷取中國書法的精華──李錫奇為版畫開拓了新的境界〉《聯合報》，1976.3.4，臺北。
- 應平書〈版畫別具一格馳譽國際藝壇──李錫奇自書法中得到作畫神韻〉《中華日報》（十六版），1976.3.14，臺北。
- 陳長華〈我們為何沒有好作品、旅行美國三個月李錫奇帶回疑問〉《聯合報》（九版）1976.7.14，臺北。
- 陳長華〈李錫奇因「瓶」相思〉《社會新聞報》，1976.12.28，臺北。
- 羅燕（商禽）〈第二度抽象──以傳統書法藝術為基礎的現代版畫家李錫奇〉《中華文化復興月刊》10：7；《藝術家》26，頁 123，1977.7，臺北。
- 陳長華〈李錫奇的版畫世界〉《聯合報》（九版），1977.7.23，臺北。
- 古月〈生長在古寧頭〉《中華日報》（十一版）1977.7.26，臺南。
- 蔡文怡〈「變調鳥」──李錫奇展近作〉《雄獅美術》78，頁 141-144，1977.8，臺北。
- 瀟瀟〈度過「月之祭」‧踏上「時光行」〉《藝術家》52，頁 108-109，1979.9，臺北。
- 胡再華〈開拓中國現代藝術的視野，「版畫家」邁出第二步〉《中國時報》，1979.12.13，臺北。
- 〈李錫奇推展現代藝術有狂熱〉《中央日報》，1981.2.15，臺北。
- 古月〈小鎮的故事〉「昨日 / 今日 / 明日」《中國時報》，1981.4.27，臺北。
- 古月〈睡在記憶之上〉「昨日 / 今日 / 明日」《中國時報》，1981.5.4，臺北。
- 古月〈昨日，纏綿過後〉「昨日 / 今日 / 明日」《中國時報》，1981.5.18，臺北。
- 古月〈夜‧擁著寂寞〉「昨日 / 今日 / 明日」《中國時報》，1981.5.25，臺北。
- 古月〈刺青的薔薇〉「昨日 / 今日 / 明日」《中國時報》，1981.6.1，臺北。
- 古月〈固執的水聲〉「昨日 / 今日 / 明日」《中國時報》，1981.6.22，臺北。
- 古月〈月之聲〉「昨日 / 今日 / 明日」《中國時報》，1981.8.3，臺北。
- 〈李錫奇談「版畫家」三週年〉《藝術家》79，頁 202，1981.12，臺北。
- 陳長華〈李錫奇揚眉吐氣〉《聯合報》，1982.9.5，臺北。
- 林淑蘭〈畫家李錫奇返回臺北，將致力推動現代藝術〉《中央日報》，1983.6.20，臺北。
- 〈誑稱買畫暗地盜版，畫商「無道」，李錫奇要告「欣欣」〉《中國時報》，1983.9.2，臺北。
- 徐開塵〈香港畫壇在石磚裡種種花，李錫奇客座一年看遍拓荒精神〉《民生報》，1983.9.7，臺北。
- 曾清嫣〈臺北人的大事，中國的光彩〉《臺灣新生報》，1983.12.23，臺北。
- 張小芬〈閃電婚禮終身情──既詩且畫的李錫奇、古月夫婦〉《自立晚報》，1984.2.9，臺北。
- 鄭寶娟〈李錫奇不怕再扮家家酒〉《中國時報》（九版），1984.2.12，臺北。
- 徐開塵〈賠累和前進路線拖垮一畫廊、李錫奇賠掉信心、現代藝術拉警報〉《中國時報》（九版）1984.2.12，臺北。
- 黃朝湖〈李錫奇──中國畫史重要人物‧獨特風格享譽國際〉《臺灣日報》1984.4.7，臺中。
- 紫荷〈形式的維續與風格的轉型──談李錫奇的繪畫風貌〉《雄獅美術》160，頁 125，1984.6，臺北。
- 杜十三〈生命的動感：論李錫奇的創作歷程〉《聯合月刊》35，頁 104-107，1984.6，臺北。
- 劉晞儀〈李錫奇對時空的探討〉《藝術家》109，頁 68-69，1984.6，臺北。
- 林清玄〈李錫奇的藝術冒險〉《時報雜誌》237，頁 63-65，1984.6.13，臺北。
- 鄭寶娟〈不老才子作大媒‧李錫奇致力畫壇〉《中國時報》（九版），1984.6.18，臺北。
- 曾怡〈躍動的生命──李錫奇版畫新風〉《香港時報》，1984.6.22，臺北。
- 王繼熙〈臺北現代畫 '86 香港大展，努力突破當地低迷陰霾〉《中國時報》，1986.1.30，臺北。
- 王繼熙〈國內知名畫家努力催生亞洲《藝術家》聯盟醞釀十年最近重提舊案〉《中國時報》，1986.1.30，臺北。
- 李錫隆〈異鄉繪途慢慢奮鬥不懈，匠心獨運作品蜚聲國際──旅臺鄉籍畫家李錫奇是金門之光〉《鄉情特輯》，1986.3.13，臺北。
- 杜十三〈起承轉折的藝術──論李錫奇的創作歷程與其新作〔頓悟〕系列〉《藝術家》137，頁 170-177，1986.10，臺北。
- 謝叔惠〈李錫奇找到座標，將推出頓悟系列〉《中國時報》（九版），1986.10.16，臺北。
- 〈現代形式轉化書法藝術──李錫奇明起舉行個展〉《聯合報》（十二版），1986.10.17，臺北。
- 〈李錫奇「頓悟」迷上的書法美〉《民生報》（十版），1986.10.19，臺北。
- 〈李錫奇創作展回顧卅年歷程〉《自立早報》（九版），1986.10.20，臺北。
- 張必瑜〈李錫奇蟄伏兩年，作品更見圓熟精鍊〉《中央日報》（九版），1986.10.22，臺北。
- 〈「變調鳥」又有什麼突破？──「向懷素致敬」系列融合書法繪畫‧李錫奇與四名藝壇人士溝通得失〉（座談紀錄）《自立早報》，1986.10.22，臺北。
- 〈讀者投書──建議李錫奇以虫科文入印〉《自立晚報》（九版），1986.10.26，臺北。
- 商禽〈寂靜的雷鳴──為李錫奇的畫展鼓掌〉《自立晚報》，1986.10.26，臺北。
- 徐僑霙〈變調鳥奔向月之祭〉《臺灣新聞報》（九版），1986.10.26，高雄。
- 林清玄〈與懷素舞清草──李錫奇的新動感〉《中國時報》，1986.10.27
- 林國春〈李錫奇結合草書繪畫，作品創新風格〉《大華晚報》（七版），1986.10.27，臺北。
- 黃志全〈行草繽紛照眼明──李錫奇書法系列噴畫、版畫、陶繪展〉《時報週刊》，1986.11.1，臺北。
- 林樂章〈剪燭夜談中突來靈感，李錫奇找到畫廊名字〉《世界日報》，1987.7.21，紐約。

- 〈版畫家李錫奇抵紐觀摩，認臺灣經濟建設進展神速，惟藝術步調緩慢不成比例〉《中國時報》，1987.7.22，臺北。
- 〈李錫奇排簫吹奏大陸名曲〉《中國時報》（九版）1987.10.5，臺北。
- 李鑄晉〈書法的繪畫化──記李錫奇的藝術歷程〉《雄獅美術》228，頁 168，1990.2，臺北。
- 楊熾宏〈飛躍閃爍於抽象穹蒼中──試析李錫奇繪畫的深層結構〉《藝術家》177，頁 132，1990.2，臺北。
- 蕭瓊瑞〈對李錫奇現代藝術的初步考察〉（畫展專文），1990.2，臺北。
- 王燕玲〈將心中的話畫出來──訪李錫奇先生〉《文訊》，頁 105-107，1990.2，臺北。
- 劉登翰〈向時間歷史深度延伸──談李錫奇「遠古的記憶」新作〉《藝術家》195，頁 206-213，1991.8，臺北。
- 賴素鈴〈漆出驚與喜李錫奇畫路變──作品面貌豐富起來〉《民生報》（十四版），1991.8.14，臺北。
- 商禽〈讀李錫奇畫作的幾種方法〉《雄獅美術》246，頁 190-246，1991.8；《中央日報》（十六版），1991.8.17，臺北。
- 林淑蘭〈李錫奇突破「臨界點」探索「遠古的記憶」〉《中央日報》（十五版），1991.8.17，臺北。
- 李梅齡〈李錫奇巧妙結合書法漆藝，突破瓶頸展出「遠古記憶」〉《中國時報》（二十版）1991.8.18，臺北。
- 鄭乃銘〈李錫奇──新作深沉內斂〉《自由時報》，1991.8.19，臺北。
- 林清玄〈李錫奇──「遠古的記憶」〉《越過滄桑》，1991.8.19。
- 蘇惠昭〈曾投身美術運動，開過畫廊，浪潮消退──李錫奇重拾畫筆〉《臺灣時報》（二十版）1991.8.23，臺北。
- 劉晞儀〈評李錫奇九二新作「記憶的傳說」系列〉《藝術家》209，頁 452，1992.10，臺北。
- 楊熾宏〈飛越閃耀於抽象穹蒼之中──試析李錫奇繪畫的深層結構〉《藝術家》，頁 132-136，1990.2。
- 劉登翰〈藝術創新與通變──評李錫奇九二新作「記憶的傳說」系列〉《藝術家》209，頁 452-455，1992.10，臺北。
- 賴瑛瑛〈複合美術訪談錄Ⅱ：跨越繪畫與非繪畫間的鴻溝──訪李錫奇談複合美術〉《現代美術》55，頁 13-20，1994.6，臺北。
- 蕭瓊瑞〈對李錫奇現代繪畫的初步觀察〉《觀看與思維：臺灣美術史研究論集》臺灣省立美術館，1995，臺中。
- 《李錫奇油畫回顧展：遠古的記憶》臺灣省立美術館，1995，臺中。
- 〈人物臉譜──蘇新田、李長俊、馬凱照、李錫奇、顧重光〉《炎黃藝術》70，頁 89-91，1995.9，高雄。
- 杜十三〈起承轉合三十年──評李錫奇創作歷程〉《現代美術》64，頁 46-52，1996.2，臺北。
- 賴瑛瑛〈複合《藝術家》群像：畫壇的變調鳥──李錫奇〉《藝術家》250，頁 314-319，1996.3，臺北。
- 盧天炎〈「直見心性」與「東方靈動」的感知──蕭勤和李錫奇的抽象指向〉《典藏藝術》42，頁 196-199，1996.3，臺北。
- 袁和平〈鐵肩擔道義‧妙手繪春秋──記兩岸文化交流中的李錫奇〉《藝術家》251，頁 426-428，1996.4，臺北。
- 盧天炎〈揭舉形式張力的衝鋒者──李錫奇在現代本位中的投射〉《雄獅美術》302，頁 20-23，1996.4，臺北。
- 黃義雄〈「抽象形式中的新語言」座談會──以李錫奇為起點〉《藝術家》253，頁 452-455，1996.6，臺北。
- 高惠琳〈李錫奇和古月的兩塊寶〉《中央月刊文訊別冊》143，頁 58-59，1997.9，臺北。
- 蕭瓊瑞〈李錫奇的「再本位」系列〉《藝術家》281，頁 490-493，1998.10，臺北。
- 帝門〈李錫奇一九九八個展〉《中國文物世界》159，頁 119，1998.11，臺北。
- 石瑞仁〈感性的吸收，知性的轉化，直覺的創造──談李錫奇及其近作〉《藝術家》301，頁 449-453，2000.6，臺北。
- 黃稚嵐〈永不止息創作的現代藝術健將李錫奇〉《管理雜誌》323，頁 144-146，2001.5，臺北。
- 吳鼎仁〈現代繪畫的一頁傳奇──金門李錫奇〉《金門》69，頁 59-63，2001.10，金門。
- 張禮豪〈「變調鳥」金門故土首次啼聲──展覽及研討會展現李錫奇豐富生命情調〉《典藏今藝術》109，頁 164，2001.10，臺北。
- 劉登翰〈傳統本位的現代變奏──兼論金門歷史文化對李錫奇現代繪畫的影響〉《藝術家》317，頁 352-361，2001.10，臺北。
- 蕭瓊瑞〈李錫奇與臺灣美術的畫廊時代──八〇年代臺灣現代藝術發展切面〉《藝術家》318，頁 292-297，2001.11，臺北。
- 王瑩〈擺盪在傳統與現代之間：金、廈齊探畫壇變調鳥李錫奇〉《光華》26：12，頁 90-98，2001.12，臺北。
- 《浮生十帖：錯位‧變置‧李錫奇》國立歷史博物館，2002，臺北。
- 楚戈〈從偶然到必然──李錫奇在水墨中創造了一片天〉《藝術家》320，頁 558-559，2002.1，臺北。
- 陳淑鈴〈關於巴西聖保羅雙年展的二、三事──訪李錫奇談臺灣參展憶往〉《現代美術》100，頁 32-37，2002.2，臺北。
- 江枚芳〈80 年代畫廊經營的合縱連貫──訪李錫奇談現代藝術市場的運作〉《大趨勢》7，頁 27-29，2003.1，臺北。
- 楚戈〈浮生十帖的變易哲學──李錫奇畫展記事〉《藝術家》332，頁 394，2003.1，臺北。
- 尉天驄〈看李錫奇的「浮生十帖」〉《藝術家》332，頁 395-401，2003.1，臺北。
- 〈浮生若夢，錯位變置──歷史博物館「浮生十帖」李錫奇個展〉《藝術家》333，頁 563，2003.2，臺北。
- 邱麗文〈畫壇變調鳥李錫奇──半世紀的藝術生涯：浮生十帖〉《新觀念》182，頁 50-55，2003.5，臺北。
- 石瑞仁〈從視覺圖象的七巧組合到人生歷程的八卦演易──李錫奇的「浮生十帖」展〉《典藏今藝術》125，頁 136-137，2003.2，臺北。
- 林振龍〈從傳統文化中開創新視覺──李錫奇〉《陶藝》40，頁 108-111，2003.7，臺北。
- 李維菁〈李錫奇──畫壇的變調鳥〉《藝術家》347，頁 226-231，2004.4，臺北。
- 徐江〈畫壇變調鳥李錫奇〉《金門文藝》1，頁 81-86，2004.7，金門。
- 商禽〈彩色騷動──繪李錫奇〉《金門文藝》1，頁 44，2004.7，金門。
- 曾長生〈解構與統合──探李錫奇現代水墨畫的深層結構〉《典藏今藝術》142，頁 164-167，2004.7，臺北。
- 白靈〈詩的文藝──金門的骰子理論：李錫奇「戰爭賭和平」〉《幼獅文藝》616，頁 1，2005.4，臺北。

- 邱麗文〈從中國傳統擷取靈感，唱不盡的創作變調曲——2005年上海美術館的「本位・新發」：李錫奇〉《新觀念》205，頁20-25，2005.4，臺北。
- 蕭瓊瑞〈呼喚眾神復活的變調鳥——李錫奇的藝術創作〉《典藏今藝術》155，頁198-199，2005.8，臺北。
- 楊世謇〈「奇」巧大易——李錫奇的「七巧藝術」拼盤〉《創世紀詩雜誌》146，頁36-40，2006.3，臺北。
- 李斐瑩〈「七十・本位・李錫奇」個展前訪問李錫奇〉《藝術家》371，頁302-305，2006.4，臺北。
- 黃義雄〈浮生・本位・東方情——李錫奇首都藝術中心個展〉《藝術家》391，頁355，2007.12，臺北。
- 《李錫奇——意象詩畫展2008》臺北縣政府文化局林本源園邸主辦、賢志文教基金會協辦、臺北縣政府文化局，2008，臺北。
- 《漆情墨恣：李錫奇個展》大象藝術空間，2008，臺中。
- 黃義雄〈李錫奇的漆畫創作〉《傳藝》75，頁28-30，2008.4，臺北。
- 楊識宏〈實驗與觀念的辨證——試析李錫奇的藝術創造類型〉《藝術家》401，頁276-279，2008.10，臺北。
- 王以亮〈本位・淬鋒——抽象與詩性的盡致：李錫奇作品之探究〉《藝術家》418，頁360-365，2010.3，臺北。
- 尉天驄〈商禽紀念特輯〉《文訊》298，頁40-69，2010.8，臺北。
- 方秀雲〈文化底蘊下的初始記憶——朱為白、李錫奇、李重重、顧重光的「虛實之涵」〉《藝術家》435，頁406-407，2011.8，臺北。
- 蕭瓊瑞〈穿越輕重之間——李錫奇的大書法、漆畫與水墨系列〉《藝術家》435，頁412-413，2011.8，臺北。
- 陶文岳〈大音希聲——李錫奇的創作世界〉《藝術家》435，頁414-415，2011.8，臺北。
- 洛夫〈他心中住有一位天使——泛談李錫奇的藝術〉《創世紀詩雜誌》168，頁25-27，2011.9，臺北。
- 《越界創新：李錫奇的繪畫世界》臺灣創價學會，2012，臺北。
- 《游藝志道：李錫奇的藝術世界》臺東縣政府、國立臺灣藝術大學，2013，臺東。
- 曾長生〈本位與變易——探李錫奇的跨文化現代性〉《藝術家》453，頁246-248，2013.2，臺北。
- 黃義雄〈遊藝一甲子・揮灑六十年——李錫奇與臺灣現代藝術發展歷程座談〉《藝術家》455，頁294-297，2013.4，臺北。
- 劉登翰《傳統本位的現代變奏：兼論金門歷史文化對李錫奇現代繪畫的影響》金門縣文化局、國立成功大學人文社會科學中心，2014。
- 蕭瓊瑞〈巨匠圍爐——李錫奇藝文交友錄〉《藝術家》464，頁302-305，2014.1，臺北。
- 《本位・色焰：李錫奇返鄉80回顧展》金門縣政府、臺灣創價學會主辦，金門縣文化局等承辦、賢志文教基金會、創價文教基金會，2016，臺北。
- 劉登翰《色焰的盛宴：李錫奇的藝術和人生》INK印刻文學，2016，臺北。
- 〈不求「最好」，只求「更好」——蕭瓊瑞、李錫奇暢聊〉《印刻文學生活誌》12：8，頁72-81，2016.4，臺北。
- 蔡怡怡〈李錫奇的十四個創造力關鍵字〉《印刻文學生活誌》12：8，頁82-87，2016.4，臺北。
- 蕭瓊瑞〈濃烈的色焰・永恆的本位——李錫奇的藝術探險〉《印刻文學生活誌》12：8，頁40-51，2016.4，臺北。
- 劉登翰〈色焰的盛宴——李錫奇的藝術人生〉《文訊》366，頁43-51，2016.04，臺北。
- 劉登翰〈趕赴一場色焰的盛宴——李錫奇的六〇年代尋美壯遊〉《印刻文學生活誌》152，頁26-39，2016.4，臺北。
- 〈本位・色焰——李錫奇八十回顧展〉《歷史文物》26：5，頁36-37，2016.5，臺北。
- 蕭瓊瑞〈本位・色焰——李錫奇八十回顧展〉《歷史文物》26：5，頁38-47，2016.5，臺北。
- 蕭瓊瑞〈本位／淬鍊／超越——李錫奇的藝術歷程〉《藝術家》504，國立歷史博物館，頁410-411，2017.5，臺北。
- 廖新田《線形・本位・李錫奇》國立臺灣美術館，2017，臺中。
- 《致我們的時代和友人：李錫奇》，臺北市立美術館，2018，臺北。
- 蕭瓊瑞〈永別了！變調鳥——和李錫奇道別〉《文訊》402，頁168-171，2019.4，臺北。
- 蕭瓊瑞〈懷念變調鳥——向傳統挑戰的李錫奇〉《歷史文物》29：2，頁50-57，2019.6，臺北。
- 廖新田〈本位「奇傳」——傳奇李錫奇〉《歷史文物》29：2，國立歷史博物館，頁42-49，2019.6，臺北。
- 盧根陣〈變調鳥在火焰中，飛回鬱黑之旅的國度——憶李錫奇與我的互動歲月〉《歷史文物》301，國立歷史博物館，頁58-61，2019.6，臺北。
- 須文蔚〈現代藝術與詩壇的橋樑：懷念李錫奇老師〉《創世紀詩雜誌》199，頁36-40，2019.6，臺北。
- 《鬱黑之旅：李錫奇紀念文集》，金門縣文化局，2020，金門。
- 蕭瓊瑞〈從新北出發——李錫奇紀念特展：啟航・焰光〉《藝術家》561，頁272-273，2022.2，臺北。

▊ 鐘俊雄 Chung Chun-hsiung (1939-2021)

著作

- 〈略談現代繪畫〉《民生報》，1965.3.27，臺北。
- 〈紐約畫派的名稱與宣言〉《前衛》1，1965.12.1，臺北。
- 〈沉默的開拓者陳庭詩〉《前衛》1，1965.12.1，臺北。
- 〈德布菲的「粗糙的藝術」〉《中央日報》，1966.6.5，臺北。
- 〈二十年來美國繪畫傾向〉《中央日報》，1967.1.22，臺北。
- 〈林鴻銘以「心眼」來看這萬丈紅塵〉《現代美術》66，頁36-37，1996.6，臺北。
- 〈兒童美術教學經驗談〉《育兒生活》70，頁117-119，1996.3，臺北。
- 〈「水的裝置」、「裝置的水」〉《藝術家》274，頁518，1998.3，臺北。
- 〈世紀末雕塑特展在水湳〉《藝術家》293，頁592，1999.10，臺北。
- 〈福爾摩沙的懷舊與浪漫——蔣玉郎的「重」金屬雕刻〉《藝術家》281，頁583，1998.10，臺北。
- 〈「眾生」首部曲〉《藝術家》294，頁517，1999.11，臺北。
- 〈蔣玉郎的「生命之歌」〉《藝術家》295，頁560-561，1999.12，臺北。
- 〈沉潛在中部的野獸派前輩畫家——王爾昌先生油畫個展〉《藝術家》303，頁538，2000.8，臺北。
- 〈臺灣之美〉《藝術家》304，頁514，2000.9，臺北。

- 〈釋放臺中畫壇「動能」與「活力」的舞臺——臺中文化局「動力空間」全力啟動〉《藝術家》314，頁 490-491，2001.7，臺中。
- 〈十加十怎麼是二十一？〉《藝術家》315，頁 456-457，2001.8，臺北。
- 〈立足臺灣、放眼世界的雕塑家——郭清治〉《藝術家》322，頁 487，2002.3，臺北。
- 〈極簡的寂靜・斑剝的厚重——陳庭詩多采多姿的有情世界〉《典藏今藝術》116，頁 131-134，2002.5，臺北。
- 〈「彩」與「墨」的烏托邦——看黃朝湖的「彩墨」世界〉《藝術家》325，頁 518-519，2002.6，臺北。
- 〈互古的鄉愁，雋永的詩情——向陳庭詩先生致敬〉《文化視窗》40，頁 80-81，2002.6，臺北。
- 〈潑灑生命的原汁——從行動藝術看黃圻文行動繪畫、空間裝置展「紋化城・瘋畫城」〉《藝術家》327，頁 488-490，2002.8，臺北。
- 〈大音無聲——談陳庭詩先生的版畫與鐵雕〉《藝術家》330，頁 520-521，2002.11，臺北。
- 〈看陳明善二○○二年油畫新作〉《明道文藝》320，頁 80-85，2002.11，臺中。
- 〈讓陳庭詩心中那一把火傳遞下去〉《典藏今藝術》127，頁 155-156，2003.4，臺北。
- 〈「極簡」的詩情畫意與「空靈」的浪漫——陳明善 2002 年油畫新作展〉《藝術家》337，頁 544-545，2003.6，臺北。
- 〈政治家・藝術秀——王金平書法、周錫瑋水彩與壓克力、李明憲雕塑裝置展〉《藝術家》339，頁 497-498，2003.8，臺北。
- 〈劉獻中的「ㄨㄤ ㄕㄟ」裝置展——往事孓？網事孓？〉《藝術家》346，頁 543，2004.3，臺北。
- 〈臺中現代藝術新象展——從臺中觀點看中部現代藝術的發展〉《藝術家》348，頁 400-401，2004.5，臺北。
- 〈以在地靈魄擁抱世界主義〉《典藏今藝術》141 明道文藝，頁 188-189，2004.6，臺北。
- 〈雕造心靈的桃花源：高連貞臺韓混血作品的神祕世界〉《藝術家》373，頁 492-493，2006.6，臺北。
- 〈大師無聲・作品有情——陳庭詩藝文空間在臺中美術園道〉《大墩文化》42，頁 29-30，2007.7，臺中。
- 〈臺灣現代陶藝的開拓者——李茂宗的有情的泥土世界〉《藝術家》400，頁 440-442，2008.9，臺北。
- 《鐘俊雄創作集》凡亞藝術空間，2009，臺中。
- 〈看戴明德的心靈風景——本土風格與國際繪畫語言的激盪〉《典藏今藝術》235，頁 222-223，2012.4，臺北。
- 《源・生命：鐘俊雄當代藝術展》中友百貨時尚藝廊，2013，臺中。
- 〈融合西方極簡與東方詩情——陳庭詩〉《藝術家》484，頁 236-237，2015.9，臺北。
- 《老松千年綠：鐘俊雄 81 回顧展》臺中市政府文化局，2019，臺中。

研究書目

- 楊蔚〈這一代的繪畫之七——生存之外物無他〉（鐘俊雄）《聯合報》（八版），1965.3.1，臺北。
- 梁奕焚〈前衛青年畫家——鐘俊雄〉《民聲報》，1965.5.1，臺北。
- 鄭清華〈鐘俊雄：赤子的童趣禪味〉《拾穗》513，頁 107-108，1994.1，臺北。
- 〈「大師與瓷畫」之詮釋——劉國松、鐘俊雄、鄭善禧、李茂宗聯展〉《藝術家》335，頁 551，2003.4，臺北。

- 黃圻文〈在藝術法門中修行——談鐘俊雄的生命實踐大道〉《藝術家》430，頁 356-357，2011.3，臺北。
- 蕭瓊瑞〈歲月・故事・鐘俊雄〉《藝術家》538，頁 180-183，2020.3，臺北。
- 陶文岳《翻轉・能量・鐘俊雄》國立臺灣美術館，2022，臺中。

姚慶章 Yao Ching-jang (1941-2000)

著作

- 〈中國現代繪畫的再認〉《大學雜誌》16，1969.4，臺北。
- 《姚慶章》嶺南美術出版社，1985，廣東。
- 〈生活思想、創作運轉的高度統一——我所認識的梁奕焚〉《藝術家》215，頁 382-383，1993，臺北。
- 《姚慶章：C.J.Yao 藝術創作選輯》屏東縣立文化中心，1998，屏東。
- 《姚慶章藝術創作選輯：探索生命奧秘，生生不息》新竹縣立文化中心，1999，新竹。

研究書目

- 楊蔚〈一支尖銳的現代的箭——年代畫會和它的作品〉（江賢二，顧重光，姚慶章）《聯合報》（八版），1965.1.22，臺北。
- 鐘俊輝〈屬於這年代〉《民情》，1965.4.16，臺北。
- 向遇〈從沉鬱中甦醒——談談姚慶章的畫〉《前衛》1，1966.3.1，臺北。
- 〈姚慶章畫展定明日閉幕〉《新生報》（七版），1968.4.14，臺北。
- 〈東京舉行國際青年美術家展，李錫奇，姚慶章獲獎〉《中國時報》（十版），1969.4.3，臺北。
- 何政廣〈旅居海外的中國畫家專訪之一・超寫實畫家姚慶章〉《藝術家》30，1977.11，臺北。
- 何政廣〈超寫實畫家姚慶章〉《藝術家》30，頁 132-140，1977.11.1，臺北。
- 柯南〈評：姚慶章的繪畫——「映影」〉《藝術家》72，頁 40-48，1981.5，臺北。
- 陳英德〈虛像幻影的大城：談為現代都市寫照的姚慶章繪畫〉《藝術家》91，頁 107-119，1982.12，臺北。
- 殷志鵬〈「超寫實主義」織錦畫：介紹姚慶章的新作〉《藝術家》132，頁 83-85，1986，臺北。
- 謝淑惠〈新舊之間從不偷懶〉《中國時報》，1988.11.12，臺北。
- 王福東〈經神梢末的——觸動〉《聯合報》，1988.11.13，臺北。
- 陳長華〈浪漫鮮麗的夜魔〉《聯合報》，1988.11.17，臺北。
- 曾繁蓉〈《藝術家》做自己的事，不牽涉政治〉《自立早報》，1988.11.21，臺北。
- 安東尼・尼可力〈姚慶章的第一自然系列〉《藝術家》197，頁 311-313，1991，臺北。
- 王哲雄〈自然、鳥與大地系列〉《雄獅美術》248，1991.10，臺北。
- 秦松〈意念的自然與非自然空間——評介姚慶章創作的變動〉《藝術家》211，頁 480-481，1992.12，臺北。
- 〈楊識宏、韓湘寧、夏陽、姚慶章在紐約〉《臺灣畫》7，頁 32-36，1993.9，臺北。
- 秦松〈意念的自然與非自然空間——評介姚慶章創作的變動〉《藝術家》211，頁 480-481，1992，臺北。
- 〈楊識宏、韓湘寧、夏陽、姚慶章在紐約〉《臺灣畫》7，頁 32-36，1993，臺北。
- 王庭玫〈藝術道路應以生活為據——姚慶章觀察七○到九○年代紐約華人美術圈現象〉《藝術家》265，頁 310-312，1997，臺北。

- 東之〈自然的生命系列──姚慶章油畫個展〉《藝術家》275，頁 449，1998，臺北。
- 龍門〈姚慶章個展〉《藝術家》304，頁 527，2000，臺北。
- 王哲雄〈小世界大宇宙──姚慶章「圓形」與「菱形」系列繪畫的生命哲學〉《藝術家》305，頁 488-491，2000，臺北。
- 陳英德〈虛向幻影的大城──談為現代化都市寫照的姚慶章繪畫〉《藝術觀點》9，頁 70-73，2001，臺南。
- 安東尼・尼可力〈姚慶章的第一自然系列〉《藝術觀點》9，頁 74-75，2001，臺南。
- 王哲雄〈小世界大宇宙──姚慶章「圓形」與「菱形」系列繪畫的生命哲學〉《藝術觀點》9，頁 76-78，2001，臺南。
- 曾長生〈飛鳥與女體──探姚慶章的心靈世界〉《典藏今藝術》109，頁 126-128，2001，臺北。
- 卡氏珍藏美術館〈二〇〇二空靈藝術之美──與姚慶章對話・兩週年紀念展〉《藝術家》330，頁 547，2002，臺北。
- 曾長生〈飛鳥與女體──一探姚慶章的心靈世界〉《文化生活》31，頁 16-19，2003，臺北。
- 曾長生〈讓人懷念的藝術家姚慶章〉《明報》468，頁 80-82，2004，香港。
- 羅門〈「詩」飛過姚慶章富麗的畫境〉《新觀念》205，頁 66-69，2005，臺北。
- 劉永仁《微象・鏡映・姚慶章》國立臺灣美術館，2019，臺中。

▋ 陳昭宏 Hilo Chen (1942-)

著作

- 〈越洋紙上小訪〉《雄獅美術》169，1985.3，臺北。

研究書目

- 林馨琴〈陳昭宏的新寫實畫〉《中國時報》，1976.2.25，臺北。
- 呂理尚〈陳昭宏心路歷程側記──從鏡頭中窺視的「靈與肉」〉《藝術家》42，頁 44-53，1978.11，臺北。
- 許湘苓、呂理尚〈陳昭宏的「靈與肉」表現什麼？〉《藝術家》44，1979.1，臺北。
- 謝里法〈獻身者的春天──看陳昭宏畫展所感〉《雄獅美術》143，1983.1，臺北。
- Joanna Rees〈持疑的小評〉《雄獅美術》169，1985.3，臺北。
- 曹又方〈我所愛的小次郎〉《雄獅美術》169，1985.3，臺北。
- 呂清夫〈望之艷然・即之也冰──從超寫實主談陳昭宏作品〉《雄獅美術》169，1985.3，臺北。

▋ 林燕 Lin Yan (1946-)

著作

- 《林燕版畫二輯》，1980。

研究書目

- 〈林燕真的沉寂了嗎？〉《雄獅美術》141，1982.11，臺北。
- 阿傳〈林燕的單純世界〉《雄獅美術》145，1983.3，臺北。

關於本展
About This Exhibition

「五月與東方——臺灣現代藝術運動的萌發」特展
展場情境

"FIFTH MOON AND TON-FAN: The Birth of Modernist Art Movement in Taiwan"
Special Exhibition Venue Atmosphere

開幕日期：2024.02.21-04.28
展覽地點：國立臺灣工藝研究中心 ‧ 臺北當代工藝設計分館（臺北市中正區南海路 41 號）

五月東方展展場戶外主視覺

五月東方展覽入口主視覺牆

國立歷史博物館與巴西聖保羅雙年展單元展區

師輩與支持者單元展區

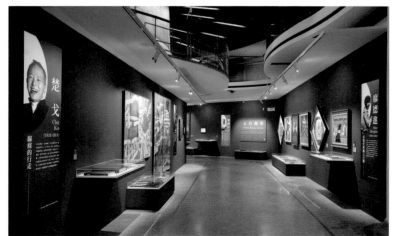
師輩與支持者單元展區

五月畫會展區

五月畫會展區

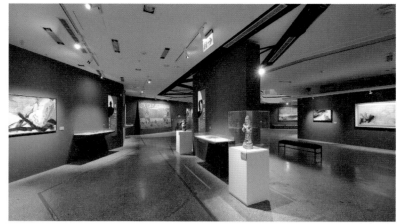

五月畫會展區

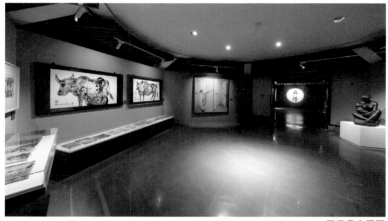

五月畫會展區

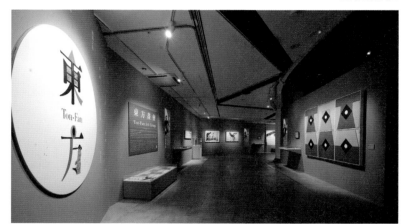

東方畫會展區

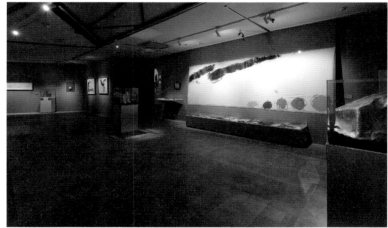

東方畫會展區

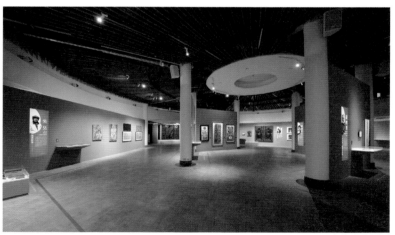

東方畫會展區

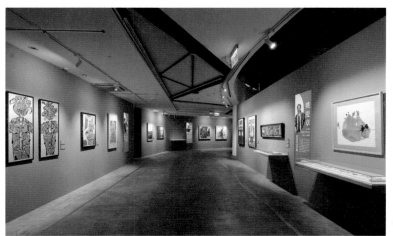

東方畫會展區

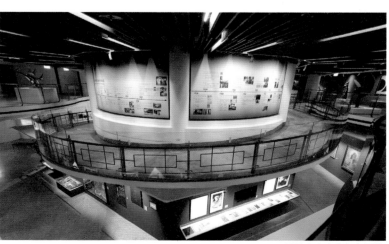

五月東方大事年表展牆

313

「五月與東方──臺灣現代藝術運動的萌發」特展
開幕活動

"FIFTH MOON AND TON-FAN: The Birth of Modernist Art Movement in Taiwan" Special Exhibition Opening Event

開幕日期：2024.02.21

開幕地點：國立臺灣藝術館 · 南海劇場（臺北市中正區南海路 47 號）

1. 開場表演：余光中新詩朗讀表演《蓮的聯想》。

2. 文化部史哲部長致詞。

3. 史博館王長華館長致詞。

4. 總策展人蕭瓊瑞教授致詞。

5. 開幕剪綵儀式，左起：工藝中心陳殿禮主任、五月畫會創始會員韓湘寧、謝里法、陳景容、文化部史哲部長、史博館王長華館長、東方畫會創始會員霍剛、蕭明賢、總策展人蕭瓊瑞教授、故宮博物院蕭宗煌院長、藝術教育館李泊言。

6. 史哲部長頒贈開幕紀念合照予藝術家蕭明賢。

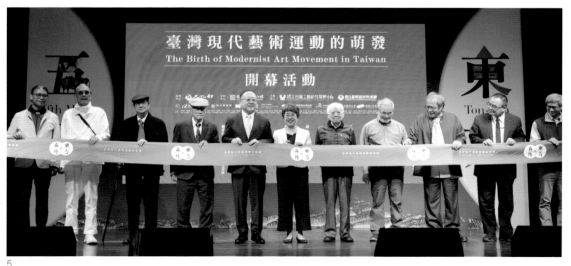

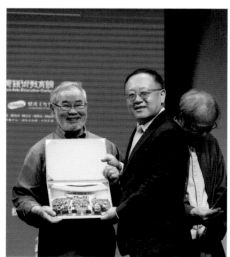

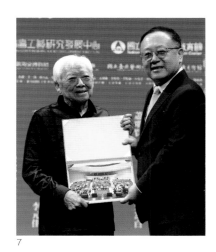
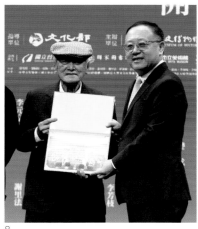
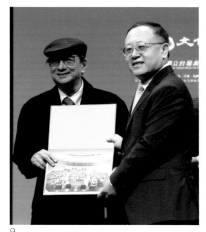

7　　　　　　　　8　　　　　　　　9　　　　　　　　10

11

7. 史哲部長頒贈開幕紀念合照予藝術家霍剛。

8. 史哲部長頒贈開幕紀念合照予藝術家陳景容。

9. 史哲部長頒贈開幕紀念合照予藝術家謝里法。

10. 史哲部長頒贈開幕紀念合照予藝術家韓湘寧。

11. 開幕貴賓與在場及海外五月東方會員合影。

12. 五月東方特展開幕在場貴賓大合照。

12

特別感謝
Special Thanks

鄭瓊娟、劉國松、夏陽、霍剛、馮鍾睿、莊喆、馬浩、陳景容
蕭明賢、謝里法、韓湘寧、彭萬墀、陳昭宏、林燕

廖和信、張致、李既鳴、余幼珊、陶幼春

劉令徽、鄧傳馨、郭柏宏、郭思敏、白適銘、劉永仁、莊靈、李一雄
胡天乙、馮鎮宇、彭昌明、李樹立、范春芳、王飛雄

李恬忻、李恬寧、朱光宇、朱佳菱、陳連武、陶文岳、何政廣、鐘斌浩

國立臺灣工藝研究發展中心、國立臺灣藝術教育館、國立臺灣美術館、國家圖書館、臺北市立美術館
高雄市立美術館、新北市立鶯歌陶瓷博物館、師大美術館籌備處、國立臺北藝術大學關渡美術館

中華文化總會、國立中山大學余光中數位文學館、目宿媒體、財團法人楚戈文化藝術基金會
劉國松基金會、財團法人楊英風藝術教育基金會、楊英風美術館
財團法人陳庭詩現代藝術基金會、蕭勤國際文化藝術基金會、藝術家出版社
藝倡畫廊、采泥藝術、長流美術館、亞洲藝術中心、創價美術館、亞紀畫廊

展覽資訊
Exhibition Information

五月與東方
—— 臺灣現代藝術運動的萌發

展覽日期：	2024.02.21-04.28
展覽地點：	國立臺灣工藝研究發展中心・ 臺北當代工藝設計分館 100052 臺北市中正區南海路 41 號
指導單位：	文化部
主辦單位：	國立歷史博物館
合辦單位：	國立臺灣工藝研究發展中心、 國立臺灣藝術教育館
協辦單位：	國立臺灣美術館、國家圖書館、 臺北市立美術館、高雄市立美術館、 新北市立鶯歌陶瓷博物館、 師大美術館籌備處、 國立臺北藝術大學關渡美術館
總策劃：	王長華
總策展：	蕭瓊瑞
策劃：	翟振孝
協同策展：	陳勇成、林瑞堂、張毓婷 王韻涵、陳嘉翎
展場設計：	優秀視覺設計有限公司
文宣設計：	意研堂設計事業有限公司
展覽行銷：	創才顧問服務有限公司

FIFTH MOON AND TON-FAN :
The Birth of Modernist Art Movement in Taiwan

Exhibition Dates: 2024.02.21-04.28

Exhibition Venue: National Taiwan Craft Research and Development Institute, Taipei Branch (No.41, Nanhai Road, Zhongzheng Dist., Taipei, Taiwan)

Guidance Unit: Ministry of Culture

Organizer: National Museum of History

Joint Co-Organizers: National Taiwan Craft Research and Development Institute, National Taiwan Arts Education Center

Co-Organizers: National Taiwan Museum of Fine Arts, National Central Library, Taipei Fine Arts Museum, Kaohsiung Museum of Fine Arts, Yingge Ceramics Museum, Art Museum Provisional Office of National Taiwan Normal University、Kuandu Museum of Fine Arts

Chief Planner: Wang Chang-hua

Chief Curator: Hsiao Joan-rui

Project Planner: Chai Chen-hsiao

Curatorial Team: Chen Yung-cheng, Lin Juei-tang, Chang Yu-ting, Wang Yun-han, Chen Chia-ling

Exhibition Design: U-Show Design Co.,Ltd

Publicity Materials: Eanton Design Co.,Ltd

Exhibition Marketing: Ccittkol Co., Ltd

國家圖書館出版品預行編目 (CIP) 資料

五月與東方：臺灣現代藝術運動的萌發 = Fifth Moon and
Ton-Fan : the birth of modernist art movement in Taiwan
/ 蕭瓊瑞主編 . -- 初版 . -- 臺北市：國立歷史博物館，2024.04
318面；30×26公分
ISBN 978-626-395-014-6（精裝）

1. CST：現代藝術　2. CST：美術史　3. CST：藝術家
4. CST：作品集　5. CST：臺灣

909.33　　　　　　　　　　　　　　　113004255

五月與東方——臺灣現代藝術運動的萌發
FIFTH MOON AND TON-FAN: The Birth of Modernist Art Movement in Taiwan

發 行 人：王長華

出 版 者：國立歷史博物館
100051 臺北市中正區南海路 49 號
電話：+886- 2- 23311220
100055 臺北市中正區南海路 20 號 9 樓（行政辦公室）
電話：+886- 2- 23610270
傳真：+886- 2- 23931771
網站：www.nmh.gov.tw

主　　編：蕭瓊瑞
策　　劃：許志榮、翟振孝
執行編輯：陳嘉翎、陳勇成、林瑞堂、張毓婷、王韻涵
文獻蒐集：林玉芳、林昕潔
文字校閱：高以璇、王晴、許懷方、施語薆
封面設計：意研堂設計事業有限公司
內頁設計：張娟如、吳心如
英文翻譯：數位時代內容股份有限公司
印製出版：藝術家出版社
出版日期：2024 年 4 月
出版版次：初版
定　　價：新臺幣 1500元
展 售 處：國立歷史博物館博物館商店
100051 臺北市中正區南海路 49 號
電話：+886- 2- 23311262

五南文化廣場臺中總店
400002 臺中市中區中山路 6 號
電話：+886-4-22260330

國家書店松江門市
104472 臺北市中山區松江路 209 號 1 樓
電話：+886-2-25180207

國家網路書店
http://www.govbooks.com.tw

統一編號：1011300400
國際書號：978-626-395-014-6（精裝）

Publisher: Wang Chang-hua
National Museum of History
No. 49, Nanhai Road., Zhongzheng Dist., Taipei City 100051
Tel: +886- 2- 23311220
9 Floor, No. 20, Nanhai Road, Zhongzheng Dist., Taipei City 100055 (Administrative Office)
Tel: +886- 2- 23610270
Fax: +886- 2- 23931771
Website: www.nmh.gov.tw

Chief Editor: Hsiao Joan-rui
Project Planners: Hsu Chiu-jung, Chai Chen-hsiao
Executive Editors: Chen Chia-ling, Chen Yung-cheng, Lin Juei-tang, Chang Yu-ting, Wang Yun-han
Related Literature Collectors: Lin Yu-fang, Lin Hsin-chieh
Proofreaders: Kao I-hsuan, Wang Ching, Hsu Huai-fang, Shih Yu-hsuan
Cover Design: Eanton Design Co., Ltd
Interior Page Design: Tiuⁿ Koan-Jî, Wu Hsin-ju
English Translation: Digital Content Co., Ltd.
Printed by: Artist Publishing House
Publication Date: April 2024
Publication Edition: First Edition
Price: NT$1500
Distributed by: Museum Shop - National Museum of History
No. 49, Nanhai Road., Zhongzheng Dist., Taipei City 100051
Tel: +886-2-23311262

Wunanbooks Cultural Plaza Taichung Main Store
No. 6, Zhongshan Road, Zhong Dist., Taichung City 400002
Tel: +886-4-22260330

Songjiang Department of Government Bookstore
1F, No. 209, Songjiang Road, Zhongshan Dist., Taipei City 104472
Tel: +886-2-25180207

Government Online Bookstore
http://www.govbooks.com.tw

GPN 1011300400
ISBN 978-626-395-014-6 (Hardcover)

ISBN 978-626-395-014-6　 01500

9 786263 950146